Film Posters
of the
Russian
Avant-Garde

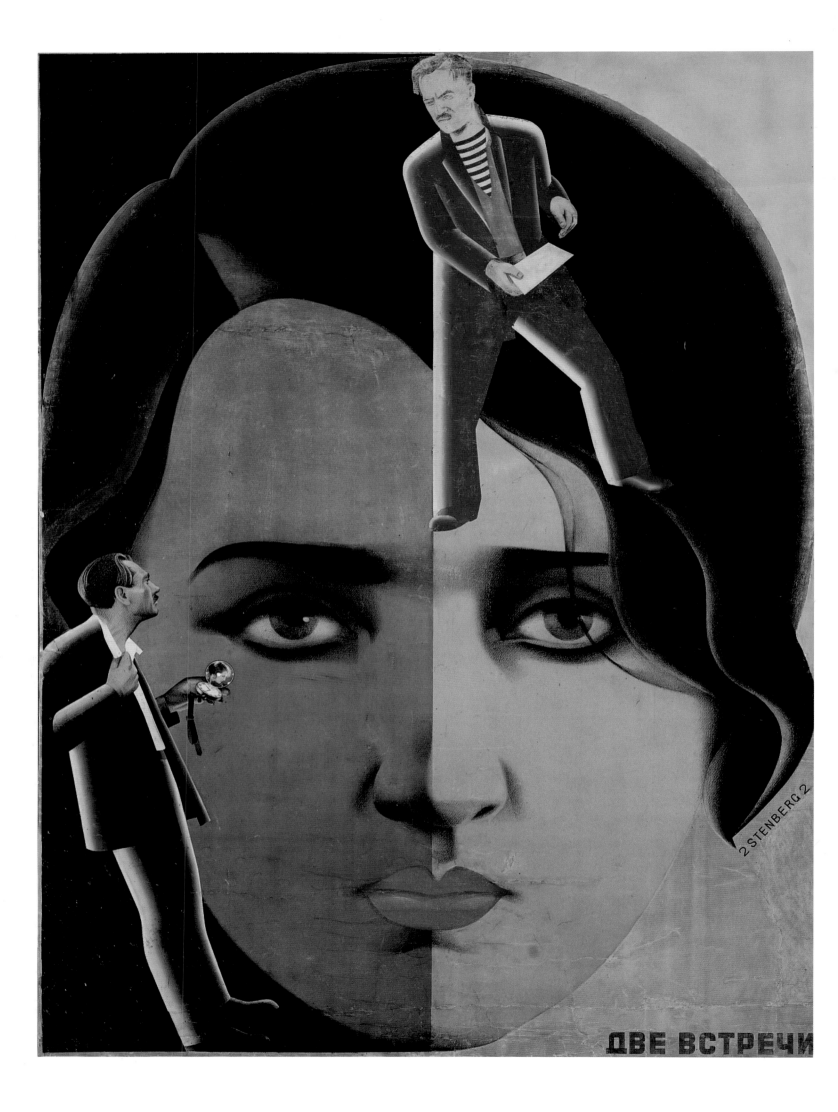

Film Posters of the Russian Avant-Garde

Susan Pack

TASCHEN

KÖLN LISBOA LONDON NEW YORK OSAKA PARIS

Page 2:
Georgii & Vladimir Stenberg
Dve Vstrechi (Two Encounters)
141 x 104.5 cm; 55.5 x 41.1"
Circa 1932; lithograph in colors with gouache
and photographic insert (maquette)
Collection of the author

**This book was printed on 100% chlorine-free bleached
paper in accordance with the TCF standard.**

Original edition
© 1995 for this edition: Benedikt Taschen Verlag GmbH, Hohenzollernring 53
D–50672 Köln, Germany
© 1995 for conception, text and pictures: Susan Pack, New York, USA
© 1995 for layout: V+K Publishing, Naarden, The Netherlands
Edited by Christiane Blaß, Cologne
Supplementary editing: Markus Blank, Dortmund; Darra Goldstein,
Williamstown; Chrysanthi Kotrouzinis, Cologne
Cover design: Angelika Muthesius, Cologne
Mark Thomson, London
Design: V+K Design, Naarden, Cees de Jong, Johan ter Poorten,
José K. Vermeulen
French translation: Jaqueline Gheerbrant, Neffiès
German translation: Marian and Susanne Hutny, Wiesbaden
Production coordination: V+K Publishing, Naarden, Emanuelle Kramps

Printed in Germany
ISBN 3–8228–8928–8

Contents

Inhalt

Sommaire

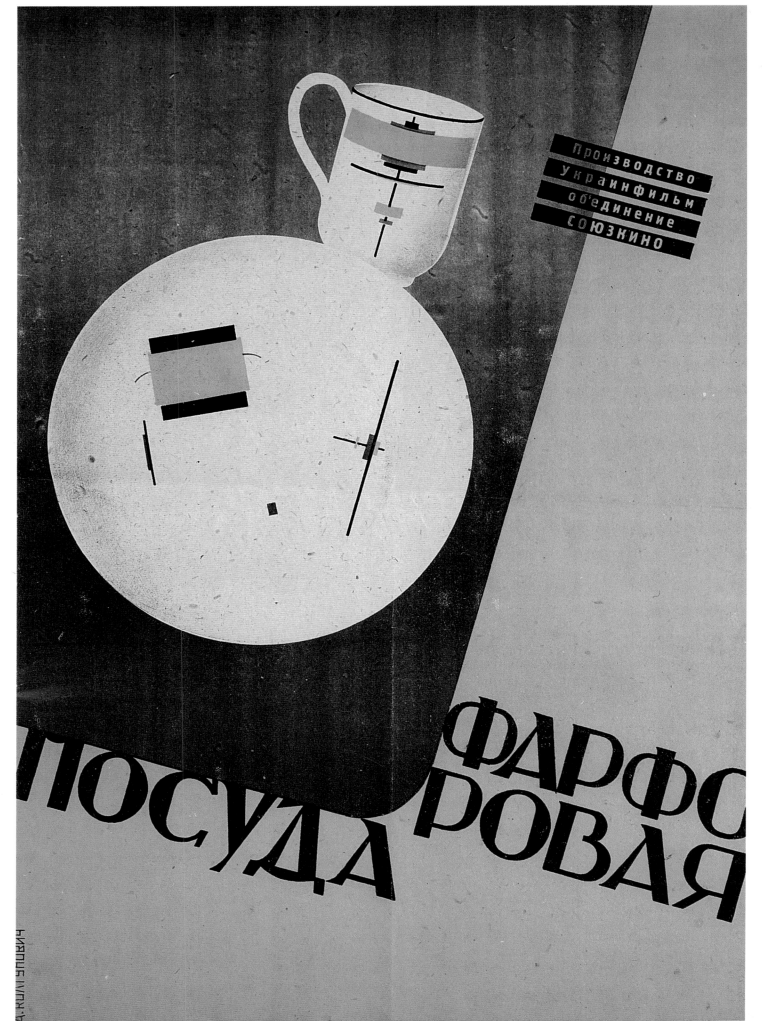

ФАРФО
РОВАЯ
ПОСУДА

производство
украинфильм
объединение
СОЮЗКИНО

А. РОМ УЛОВИЧ

Мособлит № 5683. Заказ № 1056. Тираж 5.000 экз. Издание „СОЮЗКИНО" Москва 1931 г. 2-я Гос. Лит. „Мособлполиграф" Москва, Ши...

> "It is time for art
> to flow into the
> organization of life."
>
> Alexander Rodchenko, 1921

Foreword

The history of twentieth-century art is notable for frequent periods and movements in which the traditional fine arts and the functional arts have converged, giving birth to a new and distinctive group of objects. Few eras have produced such successful and fertile cross-pollination as that of the Russian avant-garde in the 1920s. The new political structure created by the Bolshevik Revolution produced a profound sense of social responsibility and encouraged artists to experiment in multiple fields, particularly in the practical arts of architecture, industrial design and graphic design.

Cinema – a relatively new art form in the 1920s – had obvious social applications for use as propaganda because of its basic narrative character, and its growth and experimentation were encouraged throughout the Soviet Union. Consequently, it is not surprising that many of the most prominent artists of the time applied their skills to the production of film advertisements and posters. The Stenberg brothers, among the most prolific of these artists, began their careers as Constructivist sculptors and worked as set designers. Mikhail Dlugach was trained as an architect and Alexander Rodchenko practiced photography, architecture and industrial design as well as graphic design. This group's experience and perception of the arts was more expansive and intellectual than those of others who had produced film posters previously; as a result they were able to introduce a variety of extraordinary formal innovations into the graphic arts.

Many of these new elements were borrowed by the designers directly from the films themselves, most importantly the use of the montage technique. The juxtaposition of scale this method affords is responsible for much of the dynamism and originality of composition in the posters. The sense of movement and of vertigo, and the use of repetition, so prominent in the work of the Stenbergs, are reminiscent of the cinematic arts. From the narrative aspects of the films comes the underlying anxiety depicted in many of the frightened female faces as well as an often overt sexuality atypical of advertisements of the period.

Other prominent features of these posters are less directly attributable to one specific art form. The celebration of modern technology – cars, skyscrapers, airplanes – indicates both a fascination with the industrial arts, and the urgent industrialization of the Soviet Union. The often unusual coloration of the posters and the penchant for contrasting tones signal a departure from previous realism towards a more abstract composition and expression. The frequent use of a black underground in the posters further demonstrates the influence of abstract paintings of the Constructivist and Suprematist movements.

The designers who produced the film posters of this period were able to transcend the individual stylistic confines of any of the particular established arts – painting, sculpture, film, architecture and design – to create posters that represent a unique amalgamation of all of the arts. By expanding the palette from which poster designers had previously worked, these artists created some of the most imaginative designs in the history of the graphic arts.

Christopher W. Mount
Curator, The Museum of Modern Art, New York City

Koliunovich
Farforovaya Posuda (Chinaware)
68 x 48 cm; 26.7 x 18.9"
1931; lithograph in colors
Collection of the author

>>Es ist an der Zeit, daß
die Kunst Einfluß
auf die Gestaltung
des Lebens nimmt.<<

Alexander Rodtschenko, 1921

8 **Vorwort**

Die Geschichte der Kunst des 20. Jahrhunderts ist geprägt von Zeitabschnitten und Bewegungen, in denen aus der Begegnung der traditionellen mit der angewandten Kunst etwas ganz Neues entstand. In der russischen Avantgarde der 20er Jahre war die wechselseitige Inspiration so stark wie kaum in einer anderen Epoche. Die neue politische Struktur, die aus der bolschewistischen Revolution entstanden war, brachte eine tiefe soziale Verantwortung für die Künstler mit sich und ermutigte sie zum Experimentieren, vor allem auf den Gebieten der Architektur, des Industrie-Designs und des Grafik-Designs.

Das Kino – in den 20er Jahren eine relativ junge Kunstform – konnte wegen seines grundsätzlich narrativen Charakters gut für Propagandazwecke eingesetzt werden, und so wurde seine Verbreitung in der ganzen Sowjetunion unterstützt. Es ist also nicht erstaunlich, daß mancher bekannte Künstler jener Zeit Filmanzeigen und -plakate entwarf. Die Brüder Stenberg, die zu den produktivsten Künstlern dieser Epoche zählten, begannen ihre Laufbahn als konstruktivistische Bildhauer und waren als Filmdesigner tätig. Michail Dlugatsch war ausgebildeter Architekt, Alexander Rodtschenko beschäftigte sich mit Fotografie, Architektur und sowohl mit Industrie- als auch Grafik-Design. Diese Gruppe verfügte über weitaus umfassendere Erfahrungen und eine intellektuellere Kunstwahrnehmung als alle Künstler vor ihnen, die Filmplakate entworfen hatten; so ist es nicht verwunderlich, daß sie die grafische Kunst außerordentlich bereicherten.

Viele dieser neuen Elemente entnahmen die Künstler den Filmen selber, wie z.B. die Montagetechnik. Die Dynamik und Originalität der Plakate beruhte meist auf der Gegenüberstellung verschiedener Maßstäbe. Das Gefühl der Bewegung und die Wiederholung einzelner Elemente – beides typisch für das Kino – prägen z.B. zahlreiche Arbeiten der Stenberg-Brüder. Aus den narrativen Aspekten des Films resultieren die unterschwellige Furcht, die sich auf vielen weiblichen Gesichter abzeichnet, und die häufig unverhohlene Sexualität, ganz untypisch für Anzeigen dieser Zeit.

Andere auffallende Merkmale dieser Plakate können nicht so direkt einer speziellen Kunstform zugeordnet werden. Die Verherrlichung moderner Technologien – Autos, Wolkenkratzer, Flugzeuge – weist auf die Faszination durch die Technik hin wie auch auf die dringend notwendige Industrialisierung der Sowjetunion. Die oft ungewöhnliche Farbwahl und die Vorliebe für kontrastierende Töne in diesen Plakaten signalisieren eine Tendenz weg vom Realismus in Richtung auf eine eher abstrakte Komposition. Der Einfluß der abstrakten Malerei der Konstruktivisten und Suprematisten zeigt sich auch in dem oft verwendeten schwarzen Hintergrund.

Die Designer der Filmplakate dieser Epoche waren in der Lage, sich von den individuellen stilistischen Grenzen jeder etablierten Kunstrichtung – sei es Malerei, Bildhauerei, Film, Architektur oder Design – zu lösen und Plakate zu entwerfen, die eine einmalige Fusion aller dieser Kunstrichtungen darstellen. Sie erweiterten die Palette der Möglichkeiten, die Designern bisher offengestanden hatten, und schufen einige der phantasievollsten Designs in der Geschichte der Grafik.

Christopher W. Mount
 Kurator am Museum of Modern Art, New York City

> «Il est temps que
> l'art se fonde dans
> l'organisation de
> la vie.»

Alexandre Rodtchenko, 1921

Avant-propos

L'art du début du XXe siècle a été marqué par un déferlement d'idées et de questionnements qui ont favorisé l'éclosion d'œuvres fortes et novatrices nées de la rencontre entre art classique et arts appliqués. A cet égard, peu de mouvements ont été aussi féconds que l'avant-garde russe des années 20. La jeune révolution bolchevique venait de bouleverser le paysage politique; elle mobilisait une pléiade d'artistes profondément engagés qui voulaient explorer toutes les nouvelles voies offertes par les arts appliqués – architecture, design industriel, graphisme.

En ce début du XXe siècle, le cinéma était un art encore relativement neuf. Un art essentiellement narratif, et donc une arme de propagande idéale, ce qu'avait bien compris le régime soviétique, qui encourageait les œuvres expérimentales et la création cinématographique. Il n'est donc pas étonnant que les plus grands artistes de l'époque aient dessiné des publicités ou des affiches pour le cinéma, à commencer par les frères Stenberg, sculpteurs constructivistes et décorateurs de théâtre qui devaient devenir de prolifiques affichistes. Mikhaïl Dlougatch avait une formation d'architecte et Alexandre Rodtchenko était à la fois photographe, architecte, designer industriel et graphiste. Tous ces artistes avaient de l'art une conception et une pratique à la fois plus large et plus intellectuelle que les affichistes de cinéma qui les avaient précédés. D'où les extraordinaires inventions formelles qu'ils introduisirent dans les arts graphiques.

Ces innovations s'inspirent largement de la structure même du film, et singulièrement de la technique du montage. C'est le cas du photomontage, qui autorise les juxtapositions d'échelle d'où les affiches tirent une grande partie de leur dynamisme visuel et de leur originalité. Le mouvement, la spatialisation et la répétition d'éléments, si caractéristiques du travail des frères Stenberg, ne sont pas sans rappeler les techniques cinématographiques. Les aspects narratifs du 7e art sont quant à eux présents dans l'expression angoissée que les affichistes donnent à tant de visages féminins et dans une franche sensualité que l'on ne trouve guère dans les publicités plus classiques de cette époque.

Les autres traits saillants de ces affiches sont moins directement liés à une forme d'art particulière. La célébration de la technologie moderne – voiture, gratte-ciel, avion – traduit à la fois la fascination qu'exercent les techniques industrielles et la volonté d'industrialisation de l'Union soviétique. Les couleurs souvent insolites des affiches et la prédilection des artistes pour les tons contrastés marquent un abandon du réalisme antérieur en faveur de compositions et d'expressions plus abstraites. L'utilisation fréquente du fond noir confirme l'influence de l'esprit constructiviste et suprématiste.

Les créateurs d'affiches de cinéma de l'avant-garde russe ont aboli les frontières stylistiques entre peinture, sculpture, cinéma, architecture et design, et leurs œuvres sont autant de synthèses uniques de ces différentes formes d'art. En élargissant la palette dont disposaient leurs prédécesseurs, ils ont réalisé un travail d'une créativité dont on trouve peu d'autres exemples dans l'histoire du graphisme.

Christopher W. Mount
Conservateur, Musée d'art moderne, New York City

Author's Note

As this book focuses on posters, I have decided to use the Russian title each poster was given, rather than the title of the film it was advertising. Therefore, some posters which have become known by their original film title rather than by their poster title will have an unfamiliar name in this book. For example, one of the better known images, *High Society Wager* by the Stenberg brothers, is called *Worldly Couples* (p. 270) in this book, the reason being that *Worldly Couples* is the English translation of the Russian title, but *High Society Wager* is the original American title of the film. To list the posters by their film titles would become confusing because imported film titles were often changed beyond recognition. Wherever possible, I have included the film title in its original language.

Although these posters stand on their own as works of art, I have presented information on the specific films, in the hope that such knowledge (which is already obscure and will only become more difficult to obtain) will provide insights into the artists' choice of images and the silent film era in which these artists worked. I hope that film afficionados will forgive any mistakes in the spirit of letting these silent film posters speak.

One fact which will become evident from looking at these posters is that one cannot judge a movie by its poster or vice versa. The cinematic importance of a film usually had little bearing on the artistic quality of the poster. In some cases where I felt that a film had particular cinematic significance or historical value, I included its poster, which might not have warranted inclusion on the basis of its artistic quality alone.

Although this book is now complete, my search continues. I am still finding posters which, to my knowledge, have never been seen in the West. While there is no end to the search, I believe that it is time for the creativity and energy of these posters to be shared.

If you would like to contact me directly, you may write to:

Ms. Susan Pack
P.O. Box 68
New York, N.Y. 10021-005

Acknowledgements

First and foremost, I would like to thank Robert Klinek for his invaluable help and support.

I would also like to thank the many other people who have generously shared their knowledge and time with me to help make this book possible. In particular, I would like to thank Dr. Svetlana Artamonova of the Russian State Library, Nina Baburina (former curator of the Lenin Library), Jack Banning, Louis Bixenman, Chester Collins, Jacqui Etheridge, Howard Garfinkel, Terry Geesken, Peter Herzog, Cees de Jong, Edward Kasinec, Alma Law, A. Lurye, Christopher Mount, Dorothy Pack, Jack Rennert, Tony Scanlon and Denise Youngblood. I would like to give special thanks to photographers Bill Aller, Kristen Brochmann, Peter Peirce and Anatoly Sapronenkov.

I would like to thank all those individuals and institutions who lent posters from their collections, particularly the Russian State Library in Moscow. As all posters printed in the Soviet Union are required to have two copies sent to the Russian State Library (formerly known as the Lenin Library), the Library presently has a collection of over 440,000 posters of all types. The Library staff not only searched through their vast collection to find the particular film posters I requested, but they also permitted the posters to leave their premises to be photographed.

Dieses Buch konzentriert sich auf Filmplakate, und so habe ich beschlossen, statt des Filmtitels, den russischen Titel der Plakate aufzuführen. Einige Plakate, die unter ihrem Originalfilmtitel bekannt wurden, und nicht unter dem Titel des Plakats, werden in diesem Buch mit einem unbekannten Namen aufgeführt. Beispielsweise erscheint eines der bekannten Plakate der Stenberg-Brüder, *Der Wetterwart*, hier unter dem Titel *Paare der Gesellschaft* (S. 270). Das ist die deutsche Übersetzung des russischen Plakattitels, wohingegen es sich bei *Der Wetterwart* um den deutschen Titel des Films handelt. Eine Auflistung der Plakate nach Filmtiteln hätte zu Verwirrung führen können, da importierte Filmtitel häufig bis zur Unkenntlichkeit verändert wurden.

Anmerkung der Autorin

Die Plakate stellen eigenständige Kunstwerke dar; dennoch habe ich auch Informationen zu dem jeweiligen Film aufgeführt, selbstverständlich auch den Originalfilmtitel in der Sprache seines Herkunftlandes. Ich hoffe, daß dieses Wissen, das schon jetzt zum Teil schwer zugänglich ist, deutlich macht, warum der Künstler ein bestimmtes Bild gewählt hat und zudem neue Einblicke in die Ära des Stummfilms gibt, in der diese Künstler tätig waren. Ich hoffe, daß die Filmkenner unter Ihnen eventuelle Fehler verzeihen und diese Filmplakate für sich selbst sprechen lassen.

Wenn man die Filmplakate betrachtet, so wird klar, daß es nicht möglich ist, einen Film nach seinem Plakat zu beurteilen, oder umgekehrt. Die künstlerische Qualität eines Plakats steht nur in den seltensten Fällen in Relation zu der kinematografischen Bedeutung eines Films. Manchmal habe ich ein Plakat, das aufgrund seiner künstlerischen Qualität allein wohl einer Berücksichtigung nicht wert gewesen wäre, hier aufgeführt, weil der entsprechende Film Bedeutung oder historischen Wert besitzt.

Wenn auch dieses Buch abgeschlossen ist, so geht meine Suche doch weiter. Ich finde immer wieder Plakate, die meines Wissens im Westen noch unbekannt sind. Ein Ende ist nicht abzusehen; dennoch meine ich, daß es an der Zeit ist, die Kreativität und Dynamik dieser Plakate hiermit einer breiteren Öffentlichkeit zugänglich zu machen.

Sollten Sie den Wunsch haben, mit mir Kontakt aufzunehmen, so schreiben Sie bitte an:

Ms. Susan Pack
P.O. Box 68
New York, N.Y. 10021-005

Danksagung

In erster Linie gilt mein Dank Robert Klinek für seine unschätzbare Hilfe und Unterstützung. Ich möchte auch den vielen anderen Personen meinen Dank aussprechen, die großzügig ihre Kenntnisse und ihre Zeit zur Verfügung gestellt und so zur Entstehung dieses Buches beigetragen haben. Im besonderen gilt mein Dank Dr. Swjetlana Artamonowa von der Russischen Staatsbibliothek, Nina Baburina (ehemalige Kuratorin der Lenin-Bibliothek), Jack Banning, Louis Bixenman, Chester Collins, Jacqui Etheridge, Howard Garfinkel, Terry Geesken, Peter Herzog, Cees de Jong, Edward Kasinec, Alma Law, A. Lurye, Christopher Mount, Dorothy Pack, Jack Rennert, Tony Scanlon und Denise Youngblood. Ein spezieller Dank auch meinen Fotografen Peter Peirce, Kristen Brochmann, Bill Aller und Anatoli Sapronenkow.

Danken möchte ich auch den Privatpersonen und Institutionen, die Plakate ihrer Sammlungen zur Verfügung gestellt haben, vor allem der Russischen Staatsbibliothek in Moskau. Von allen in der Sowjetunion gedruckten Plakaten wurden zwei in der Russischen Staatsbibliothek (ehemals Lenin-Bibliothek) hinterlegt. Sie ist gegenwärtig im Besitz von mehr als 440.000 Plakaten unterschiedlichster Art. Die Bibliotheksmitarbeiter haben nicht nur in ihrer umfangreichen Kollektion nach den von mir gewünschten Filmplakaten gesucht, ich erhielt auch die Genehmigung, die Plakate zum Fotografieren auszuleihen.

Note de l'auteur

Etant donné que le présent ouvrage est essentiellement consacré à l'affiche, j'ai choisi de présenter chaque œuvre sous son titre russe et non sous celui du film qu'elle annonce. On ne reconnaîtra donc peut-être pas dans les pages qui suivent les titres de certains films connus. C'est ainsi par exemple que *Der Letzte Mann* de Murnau est connu en français sous le titre *Le dernier des hommes,* mais que les Soviétiques l'ont baptisé *L'homme et la livrée* (p. 205). Classer les affiches par titres de films n'aurait pas facilité la lecture car les titres des films importés étaient souvent changés du tout au tout.

Bien que les affiches reproduites dans cet ouvrage parlent d'elles-mêmes en tant qu'œuvres d'art, j'ai jugé utile de donner quelques détails dont, bien sûr le titre original du film dans la langue du pays qui l'a créé, sur les films qu'elles annoncent (détails déjà fragmentaires et qui le deviendront encore plus au fil des années) afin d'éclairer le travail de création des artistes. J'espère que les cinéphiles me pardonneront les erreurs que j'aurais pu commettre en faisant parler ces affiches de cinéma muet.

On s'aperçoit vite en regardant les illustrations de ce livre que l'on ne peut juger un film par son affiche et vice versa. La qualité de l'affiche ne dépend généralement pas de l'importance de l'œuvre cinématographique présentée. J'ai cependant pris le parti d'inclure dans cet ouvrage quelques affiches réalisées pour des films qui, à un titre ou à un autre, ont marqué l'histoire du cinéma, même si leur qualité artistique n'est pas à la hauteur de leur sujet.

J'ai donc terminé ce livre, mais mon travail de recherche se poursuit. Je trouve encore des affiches qui, à ma connaissance, n'ont jamais été vues dans les pays occidentaux. Je continue donc ma quête, mais le moment était venu, je crois, de faire partager l'émerveillement que me procurent toujours les affiches de cinéma de l'avant-garde russe.

Si vous souhaitez communiquer avec moi, écrivez à l'adresse suivante:

Ms. Susan Pack
P.O. Box 68
New York, N.Y. 10021-005

12

Remerciements

Je remercie tout d'abord Robert Klinek, dont l'aide et les encouragements m'ont été précieux. Un grand merci également aux nombreuses personnes qui m'ont généreusement accordé leur temps et qui m'ont fait partager leurs connaissances: Svetlana Artamonova (Bibliothèque nationale de Russie) et Nina Baburina (ancienne conservatrice de la Bibliothèque Lénine), Jack Banning, Louis Bixenman, Chester Collins, Cees de Jong, Jacqui Etheridge, Howard Garfinkel, Terry Geesken, Peter Herzog, Edward Kasinec, Alma Law, A. Lurye, Christopher Mount, Dorothy Pack, Jack Rennert, Tony Scanlon et Denise Youngblood. J'aimerais ajouter à cette liste mes photographes – Peter Peirce, Kristen Brochman, Bill Aller et Anatoly Sapronenkov.

Enfin, j'ai une dette toute particulière envers les personnes et les institutions qui m'ont prêté des œuvres de leurs collections, et notamment la Bibliothèque nationale de Russie à Moscou. Chaque fois qu'une affiche était imprimée en Union soviétique, deux exemplaires devaient être déposés à la Bibliothèque Lénine (aujourd'hui Bibliothèque nationale de Russie), si bien que cette institution possède aujourd'hui plus de 440.000 affiches de toutes sortes. Le personnel de la bibliothèque a retrouvé pour moi les affiches de cinéma dont j'avais besoin, et m'a donné l'autorisation de les sortir pour les photographier. Qu'il en soit ici remercié.

Georgii & Vladimir Stenberg
Karandash (The Pencil)
107 x 70 cm; 42.1 x 27.6"
1928; lithograph in colors
Collection of the author

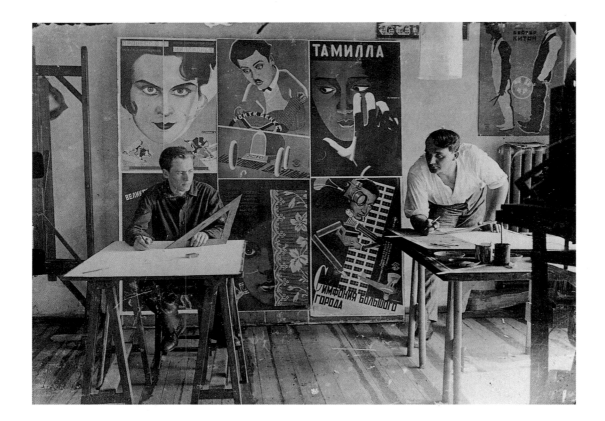

Georgii Stenberg and
Iosif Gerasimovich, 1920

Film Posters of the Russian Avant-Garde

The Russian avant-garde film posters of the mid-1920s to early 1930s are unlike any film posters ever created. Although the period of artistic freedom in the Soviet Union was brief, these powerful, startling images remain among the most brilliant and imaginative posters ever conceived. The Russian film poster artists experimented with the same innovative cinematic techniques used in the films they were advertising, such as extreme close-ups, unusual angles and dramatic proportions. They montaged disparate elements, such as adding photography to lithography, and juxtaposed the action from one scene with a character from another. They colored human faces with vivid colors, elongated and distorted body shapes, gave animal bodies to humans and turned film credits into an integral part of the design. There were no rules, except to follow one's imagination.

The 1917 Revolution changed life in Russia politically, socially and artistically. Art became regarded as an important force in shaping the future of the new State. Slogans such as 'Art into Life' and 'Art into Technology' expressed the popular belief that art had the power to transform lives on every level. It was a time of artistic experimentation, a kind of spontaneous combustion caused by the charged atmosphere and the radical changes in art and life. Diverse art styles, such as Constructivism and Realism, Analytical Art and Proletarian Art, developed simultaneously and, seemingly irreconcilably, together. Bold new directions in art, including suprematism, non-objectivism and cubo-futurism, emerged in this fertile period of change.

The pinnacle of the Russian avant-garde film poster occurred between 1925 and 1929. After 1930, artists faced increasing pressure to conform to governmental standards of acceptable art. The rise of Stalinism meant the demise of freedom of expression. To Stalin, all the arts, including film, had the sole function of delivering the official Party line.

In contrast to most film posters, which concentrate on a film's stars, the star of a Russian avant-garde film poster is the artist's creativity and imagination. Although some of these posters depict famous American film stars, such as Mary Pickford, Douglas Fairbanks, Buster Keaton or Gloria Swanson, their presence is secondary; the poster's value is determined by the quality of its graphic design. Some Russian film posters depicting famous film stars are worth relatively little because the posters are uninteresting artistically. Moreover, some of the most valuable Russian film posters depict obscure films featuring no known stars. As with all works of art, rarity and condition affect a poster's value;

however, the rarer a poster, the less condition is a factor. Although the artists knew these posters were ephemeral, meant to be plastered on building walls for only a few weeks, they nevertheless designed them with great style and imagination.

Many people do not understand how a poster, of which tens of thousands were printed, could be rare or valuable. The issue, however, is not how many posters were printed, but how many survived. We know that 8,000 to 20,000 copies were printed of most posters in this book because the size of the print run is often stated in the bottom border of the poster. Yet today, these posters are extremely rare. The number of known copies for most of the posters in this book can be counted on one hand. This can be attributed to several factors. First, posters were not meant to be saved. They were advertisements, not "works of art". As soon as a film was to be shown in a theater, posters from the previous film were discarded. Also, the posters were printed on poor-quality paper which could not stand the test of time. Further, because paper was in short supply, a sheet containing unimportant or outdated information was often used again for other purposes. If you look carefully at *The Unwilling Twin* (p. 271) and *Up on Kholt* (p. 275), you will see that each has an entirely different poster printed on its back.

The first motion pictures to be seen in Russia were the pioneering works of the Lumière brothers, imported from France in 1894 as a part of many festivities following the coronation of Tsar Nicholas II. The first film posters were purely typographical announcements, but profit-motivated film promoters soon added illustrations to their posters to lure more viewers. Within little more than a decade, a thriving film industry was established. However, World War I and the turmoil of the 1917 Revolution made film production and distribution increasingly difficult. Famine, civil war and a foreign blockade prevented the importation of foreign films, raw film and equipment. The film industry came to a virtual halt.

In an attempt to aid the ailing film industry, Lenin nationalized it on August 27, 1919, placing the industry under the control of Anatoly Lunacharsky, head of the People's Commissariat of Enlightenment. Lunacharsky propagated the production of agitational films (known as 'agit films') in the form of short (one reel) documentaries or rehearsed scenes intended to glorify the 1917 Revolution and promote the advantages of communism. The general belief was that the film industry had been the tool of profit-hungry capitalists before the Revolution; now it was to be a source of education and inspiration for the masses.

In 1921, shortages of film material and equipment were eased by a partial return to private enterprise (New Economic Policy, NEP) in order to avert economic collapse, and in 1922 the government centralized control of the film industry by creating Goskino – the State Cinema Enterprise. In 1926, Goskino was renamed Sovkino. It was the most powerful of the national film organizations, controlling the distribution of all foreign films and using the profits to subsidize domestic film-making. It usually took between one and five years for a foreign film to be released in Soviet theaters, as you will see from the discrepancy between the original release date of a foreign film and the poster date. One reason was that the Soviet censors often made changes to foreign films. The Russian film titles were rarely simple translations; the American film *Dollar Down* became *Bride of the Sun* (p. 258), *Thee Live Ghosts* became *In the London Twilight* (p. 110, 111) and *Beasts of Paradise* became *Cut off from the World* (pp. 44, 45). Also, film dialogue was often changed to reflect a more politically correct viewpoint. Because the films were silent, the censors could simply alter the titles which substituted for spoken dialogue. Suddenly, a suicide could become a murder or, as in the drastic case of *Dr. Mabuse* (pp. 246, 247), a street fight could become a workers' revolt against capitalist oppression. As a result, film summaries from different sources can differ widely, depending on which version the source viewed.

It is interesting to discover which American actors became big stars in the Soviet Union. From the number of Russian film posters featuring Richard Talmadge, one would think that he was the greatest star of all. The reason for Talmadge's dominant presence was largely a result of the marketing strategies of the distributors. Films made by independent American producers like Richard Talmadge, Charles Ray and Monty Banks, which played only in marginal theaters in the United States (due to the tight control of major theater chains by the large producers), enjoyed disproportionate success in the Soviet Union, especially since they were also quite shallow standard fare guaranteed to have no political message. As a result, some films that were barely noticed in their home country occasioned the creation of superior Russian posters, often at odds with their cinematic value.

Like everything else in the Soviet system, poster production was centralized and

state-controlled. Reklam Film was the Sovkino department which oversaw the production of all film posters. Sovkino operated four movie studios and twenty-two different production units, many of which had their own film poster departments. Some of the production units, especially those in the outlying republics like Uzbekistan and Georgia, had their own poster designers or employed their set designers to create posters. However, all posters had to be approved by Reklam Film.

Yakov Ruklevsky (whose posters you will see in this book) was appointed to head Reklam Film. He hired a group of exceptionally talented and imaginative young poster artists, many of whom were recent graduates of VKHUTEMAS, the Higher State Artistic and Technical Workshops. This group of creative young talent included Georgii and Vladimir Stenberg, Nikolai Prusakov, Grigori Borisov, Mikhail Dlugach, Alexander Naumov, Leonid Voronov, and Iosif Gerasimovich.

From the very beginning, these young Soviet poster artists threw themselves into their work with the same exuberant verve with which the young Soviet directors approached their film assignments. Boldly, they evolved their own paths, synthesizing the prevalent art trends of their day into a style peculiarly their own, vibrant and profound, combining the depth of their Russian heritage with their new-found Soviet fervor. They refused to succumb to the easy glamour of Hollywood-style poster making in which almost all films were advertised by showing an embrace between the hero and the heroine. Instead they searched for innovative solutions which resulted in unique montages of images designed to capture the attention and fire the imagination: bold lines, intersecting planes, disembodied heads floating in space, split images, compositions and collages, photomontage, eccentric colors, superimpositions, unusual background patterns and more.

One of the great innovations in Soviet film-making during this period was the concept of montage. The French word "montage" simply means editing. However, Soviet director Lev Kuleshov *(The Happy Canary, pp. 146, 147, By the Law, p. 222, The Death Ray, pp. 164, 165)* showed that pieces of film could be cut and edited in such a way as to create a meaning not present in any of the frames alone. Director Dziga Vertov pioneered the theory of documentary montage. His first feature-length film, *Kino-Glaz (Film Eye, p. 34)*, made in 1924, had no actors, sets or scripts. Vertov filmed ordinary people and unrehearsed events (often using hidden cameras), then manipulated the footage in such an extraordinary way (using multiple exposures, foreshortening, reverse motion, high-speed photography, microcinematography etc.) that the final film bore little resemblance to the original footage. The heroes of Vertov's films were not the actors but the film-making machinery and techniques. At the end of his landmark film *The Man with the Movie Camera*, 1928 (pp. 193–195), the true star of the film, the camera, gets off its tripod and takes a bow.

The mid- to late-1920s were a period of extremely successful film-making in the USSR. A number of Soviet film-makers and their films gained international fame: Sergei Eisenstein for his *Battleship Potemkin* (pp. 166–171) and *October* (pp. 103–107), Dziga Vertov for *Kino-Glaz* and *One Sixth of the World* (pp. 202, 203), Alexander Dovzhenko for *The Earth* (p. 257) and *Arsenal* (pp. 60, 61), Vsevolod Pudovkin for *Mother* (pp. 62, 63) and *Storm over Asia (The Heir of Genghis Khan, p. 278)* and Friedrich Ermler for *Katka, the Paper Reinette* (p. 285) and *Fragment of an Empire* (pp. 142–145). All these films were powerful portraits of the Revolution or of the problems facing the young republic. However, the posters advertising these films were virtually unknown outside the USSR.

The best-known and most celebrated of the early Soviet films was Eisenstein's *Battleship Potemkin* (1925). Central to the film was the use of montage, but Eisenstein's theories differed from Vertov's. Eisenstein believed in the principle of montage of attractions, meaning that every moment the spectator spends in the theater should be filled with the maximum shock and intensity. In discovering new ways to achieve Eisenstein's vision, his cameraman, Edouard Tissé, literally turned the traditional world of film-making upside down. To film the famous slaughter on the Odessa steps, Tissé used several cameras simultaneously. He strapped a hand-held camera to the waist of a circus-trained assistant, then instructed him to run, jump and fall down the steps. Traditional film-making techniques could not have achieved such a sense of fear, panic and horror.

The financially successful Russian films were not the great epics like *Battleship Potemkin*. In fact, Commissar Lunacharsky recounted that when he entered the theater for the first run of *Potemkin*, he found the theater half-empty. The most successful Russian films were American-style comedies like *Miss Mend* (pp. 80–83), *The Three Millions Trial* (pp. 190, 191) and *The Love Triangle* (pp. 188, 189). Although viewed with contempt by the

Soviet government, American comedies, adventure films, westerns and serials were tolerated because of their popularity with the public. It was the huge profits from foreign films that financed Soviet film production. Names like Chaplin, Fairbanks, Pickford and Lloyd were far more familiar to Soviet audiences than the greatest Soviet cinema pioneers.

Any film made in the Soviet Union had to appease seemingly irreconcilable interests. The government wanted films to educate the audience about Communist ideals, the directors wanted to pursue their artistic visions, the audience wanted entertainment and the film industry wanted a profit so that it could make more films. In 1923, only twelve Soviet films were released and in the next year, forty-one. However, by 1924 there were approximately 2,700 movie theaters in the Soviet Union. Within the next three years, the total reached 7,500 movie theaters. To fill the ever-growing need for new films, newsreel production increased dramatically. Every significant event was filmed. As the British film historian Paul Rotha noted in *The Film till Now* (1930): "There is practically no subject, whether scientific, geographical, ethnological, industrial, military, naval, aeronautical or medical which has not been approached by Soviet directors" (p.173). What is fascinating is that the poster artists gave as much time and attention to posters for these documentaries, such as *The Pencil* (p. 12), as they gave to the posters for feature productions.

The most famous Soviet poster artists were Georgii and Vladimir Stenberg. One could not walk down the streets of Moscow in the late 1920s without seeing film posters bearing the ubiquitous signature '2 Stenberg 2'. As collaborators, the two brothers created about 300 film posters. In "A conversation with Vladimir Stenberg", (*Art Journal*, Fall 1981, p. 229) Vladimir Stenberg explained to Alma Law that their first film poster, *The Eyes of Love,* had only the signature 'Sten' because the two brothers did not know if they would make any more film posters. They signed their second poster 'Stenberg' and from then on they always used '2 Stenberg 2'. Vladimir Stenberg stated: "We always worked together, beginning in 1907. We did everything together. It was this way from childhood... We ate alike and followed the same work routine. If ... I caught a cold, he caught a cold too... When my brother and I were working together, we even made a test. What color should we paint the background? We would do it like this: he would write a note and I would write one. I had no idea what he had written and he didn't know what I had written. So we would write these notes and then look, and they coincided! You think maybe one was giving in to the other? No... there was no bargaining, nothing". Georgii Stenberg died in a car accident in 1933. The posters that Vladimir designed after Georgii's death were never able to match the brilliance of their work as a team.

The Stenberg brothers had extensive knowledge of lithographic technique. Due to the inability of printing facilities to ensure quality duplication of photography or film stills for use in the posters, the Stenbergs devised a way to simulate photographic likenesses. One often has to look very carefully at their posters to determine whether an image is hand-drawn or photographic. Even though the Stenbergs may have preferred their own method of creating photo-like images, they were also very talented at photomontage. It is hard to imagine a more effective use of photomontage than their poster for *The Eleventh,* in which the Communist achievements of a decade are reflected in a pair of glasses (pp. 124, 125).

Continually they discovered new ways to capture the dynamics of film on paper. In order to convey the drama of the boxing ring, they show a boxer fighting upside down in *The Pounded Cutlet* (pp. 226, 227), draw concentric circles that simulate the reverberations of a blow to the head in *The Boxer's Bride* (p. 224), and use such sharp angles and contrasting proportions in *The Punch* (p. 225) that the viewer feels disoriented, almost as if he had been punched. As Vladimir Stenberg stated during his conversation with Alma Law, "When we made posters for the movies, everything was in motion because in films, everything moves. Other artists worked in the center, they put something there and around it was an empty margin. But with us, everything seems to be going somewhere" (pp. 229, 230). The brothers particularly liked experimenting with unusual color combinations. Their choice of color is thought-provoking when one considers that they were advertising black and white films.

The Stenberg brothers often created two different posters for the same film. Their two posters for *The Three Millions Trial* (pp. 190, 191) could not be more different in color and composition, yet both are very effective. The horizontal version (p. 190), with its image broken up into many parts, creates the impression of watching a film strip, while the close-up of the woman's face looming over the small cartoon images in the vertical poster (p. 191) catapults the viewer into the center of the action. Both of the Stenbergs' posters for the film *Moulin Rouge* feature a woman's face. One poster (p. 160) is classically

simple, all we see is the woman's veiled face in darkness; the other (p. 161) places the viewer into the midst of Paris' night life with a seductive woman, fancy night club and neon lights. The typography parallels the design: beautifully simple in the first poster, and in the second poster the mixture of letters in different typefaces and sizes creates the impression of walking down a Paris street and being confronted by the flashing lights of a nightclub's sign. At a time when people were accustomed to seeing a traditional white background on posters, the dark blue/black background of these two *Moulin Rouge* posters must have been particularly striking.

Some of the most imaginative and unusual film posters were created by Nikolai Prusakov. In his brilliant poster for *The Big Sorrow of a Small Woman* (p. 148, 149), Prusakov montages the face of a woman and the hat of an invisible man over an imposing city scene. The man and woman are careening happily in space, seated in a car missing most of its parts. Their car has eyes inside its headlights, but it still runs over the title of the film, slightly scattering the typography. In *The Glass Eye* (pp. 36, 37) Prusakov wreaks havoc on the proportions of the couple. The man and woman seem to be dancing cheek to cheek until one notices that the truncated man is actually dangling in mid-air, his legs not long enough to reach the lap of his seated companion. The juxtaposition of their bodies bears an amusing resemblance to a ventriloquist holding a dummy. The photographer in the poster does not just take a picture; his body has become a camera.

The integration of photography into the lithographic design, or photomontage, is one of the hallmarks of Russian avant-garde posters. One of the wittiest examples of photomontage is a poster Prusakov designed with Grigori Borisov, entitled *Khaz-Push* (p. 48). The man racing on his bicycle is saying "I am rushing to see the film *Khaz-Push*," while scenes from the film are already being shown on his body and in the spokes of his bicycle's wheels.

Prusakov created some of his zaniest posters with Borisov. *The Unwilling Twin* (p. 271) is similar to the psychedelic San Francisco 'rock' posters of the 1960s. The artists create an incredible electricity between the seated twins, graphically portrayed by simultaneously breaking up and overlapping the lines that form their bodies. The result is that one feels their indivisible closeness as well as their inevitable split. *Law and Duty/Amok* (pp. 216, 217) may seem at first to be a poster gone amok, but Prusakov and Borisov have created an effective balance between the swirling lines, extravagant colors and black-and-white inset photography. Borisov also collaborated with another artist, Pyotr Zhukov, to create spectacular posters. In *The Living Corpse* (pp. 140, 141) Borisov and Zhukov use the pattern formed by the repetition of the film title to weave the fabric of this man's life, from his suit to the courtroom scene (pictured in the film still) in which he appears. The artists create a haunting image of a 'corpse' whose only 'living', or non-typographical, parts are his head and hand. His hand points accusingly at the viewer, emerging from the typography with three-dimensional force. In *The Doll with Millions* (pp. 120, 121), Borisov and Zhukov mesmerize the viewer with overlapping designs that change their pattern wherever they come in contact with other shapes. Trying to determine which designs are part of which people is similar to solving a jigsaw puzzle.

Like Prusakov and Borisov, Alexander Naumov experimented with breaking down the poster's surface into grids or vertical lines in order to create a three-dimensional effect. He had already captured the glamorous, hypnotic, larger-than-life quality of the silver screen in such posters as *Bella Donna* (pp. 94, 95) and *The Stolen Bride* (p. 172) by the time he died in a drowning accident at the age of 29.

Although Alexander Rodchenko designed comparatively few film posters, this artist and photographer made an important contribution with his unique design sense and innovative use of photomontage. In *Battleship Potemkin* (pp. 166–171), Rodchenko lets the viewer spy on the action through a pair of binoculars that form an elegant Constructivist design. Rodchenko's use of lime green and pink for a battleship poster is unusual, as is his depiction of two events, one in each binocular lens, which do not occur simultaneously in the film.

An important artist who preferred to concentrate on one central image was Anatoly Belsky. He strived for maximum emotional impact. It is hard to forget the terror on the face of the individual in *The Gadfly* (p. 235) or *The Private Life of Peter Vinograd* (p. 159). Belsky's depiction of a young boy smoking a pipe in *The Communard's Pipe* (p. 122, 123) is not only attention-grabbing, it is also a very effective use of photomontage, with various scenes from the film forming the pipe's smoke.

The most prolific of the film-poster artists was Mikhail Dlugach, who designed over five hundred posters during his career. His split image of the judge and the prisoner in

Judge Reitan (p. 290) simultaneously portrays the two men as 'two sides of the same coin' and 'different as night and day'. Dlugach's excellent color sense is particularly evident in his poster for *Cement* (pp. 118, 119). For many who have so far seen this poster reproduced only in black and white, the rich red color of the man's face is as unexpected as it is powerful.

Some truly great posters of this period were created by artists whose names we do not know. In the anonymous poster for *Enthusiasm* (pp. 260, 261) the typography does not only add to the design, it becomes the design. *Enthusiasm* was Dziga Vertov's first film with sound. He told the story of the coal miners of the Don Basin accompanied by the natural sounds of the mines, such as the clashing hammers and train whistles. The poster beautifully evokes these reverberating sounds with its typography. The name of the film emanates outward like a sound wave, in ever-increasing size.

Like the revolutionary films they advertised, the film posters of this period developed into a new form of art. The poster artists used elements of graphic design in radical new ways. They experimented with color, perspective and proportion, juxtaposing images in startling ways, bearing no relation to physical reality. Even film credits take on a new life. In both *Niniche* (p. 279) and *The Man with the Movie Camera* (pp. 193–195), the Stenbergs do not place the film credits unobtrusively on the side, but instead, make them an integral part of the design, boldly encircling the main image.

The posters became a kind of 'moving picture'. In Smolyakovsky's *The Conveyor of Death* (p. 96) one can almost feel the ra-ta-tat-tat of the machine gun. In Dlugach's poster for *The Electric Chair* (p. 57), the zig-zag line cutting through the character's neck could not be more "electric", particularly when juxtaposed with the voltage meter and the woman's shocked expression. The spiraling woman in the Stenbergs' *The Man with the Movie Camera* is so effective, the viewer feels dizzy.

The quality of the posters is remarkable in view of the fact that the artists often had to rush to meet nearly impossible deadlines. Both Vladimir Stenberg and Mikhail Dlugach recalled that it was not unusual for them to see a film at three o'clock in the afternoon and be required to present the completed poster by ten o'clock the next morning. Further, the equipment for printing the posters was falling apart and the technology was primitive. The only printing presses available pre-dated the 1917 Revolution. Vladimir Stenberg recalled that some of the presses were so shaky that practically everything was held together by string.

Many times the artists had to create the posters without ever having seen the film. Especially with foreign films, the artists often had to work from only a brief summary of the film and publicity shots or a press kit from Hollywood. When one considers that the poster artists assumed their work would be torn down and thrown away after a few weeks, it is astonishing that they continued to strive to maintain such a high standard. Clearly, these innovative flights of the imagination do not deserve to be consigned to oblivion.

In 1932, eight years after Lenin's death, Stalin decreed that the only officially sanctioned type of art would be 'Socialist Realism'. Both the subject and the artistic method were required to depict a realistic (we might call it an idealistic) portrayal of Soviet life consistent with Communist values. Stalin's decree marked the end of the period of avant-garde experimentation represented by the posters in this book. He may have closed the window of creativity, but not before it had illuminated history with some of the most brilliant posters ever created. The imagination, wit and creativity exhibited in these film posters have yet to be rivaled – anywhere in the world.

As you examine the film posters in this book, try to imagine Moscow or Leningrad in the 1920s, the streets filled with people attending to their daily affairs. Imagine workers leaving their jobs at the end of the day, running to catch their streetcars. They would glance up and be confronted by these startling posters looming overhead. For a few brief moments they would escape their everyday routine, lured into the exciting world of the cinema. It is my hope that as you look at these film posters today, you, too, will be fascinated by their imagination and power.

Susan Pack

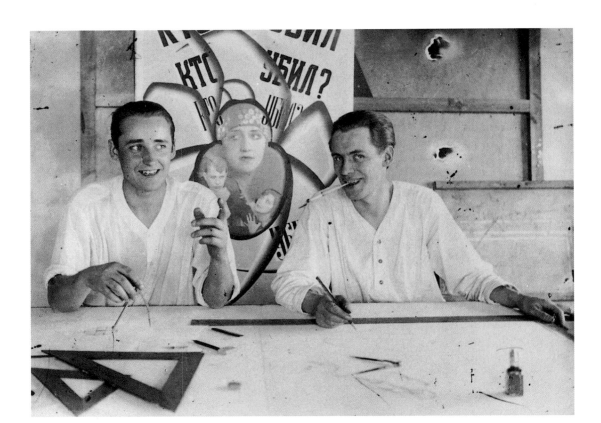

The Stenberg Brothers:
Georgii & Vladimir, 1920.

Filmplakate
der russischen
Avantgarde

Die Filmplakate der russischen Avantgarde aus der Mitte der 20er Jahre und den frühen 30ern unterscheiden sich von allen je geschaffenen. War die Zeit kreativer Freiheit in der Sowjetunion auch nur kurz, so gehören diese aufsehenerregenden Bilder doch zu den brillantesten, phantasievollsten Filmpostern, die es gibt. Die russischen Plakatkünstler bedienten sich derselben innovativen kinematographischen Techniken, die in den von ihnen anzukündigenden Filmen angewandt wurden: extreme Nahaufnahmen, außergewöhnliche Blickwinkel und dramatische Proportionen. Sie montierten ungleiche Elemente, beispielsweise kombinierten sie Fotografie und Lithografie, oder die Handlung einer Szene mit einer Person aus einer anderen Szene. Sie tauchten menschliche Gesichter in grelle Farben, verlängerten und verzerrten Körperumrisse, verliehen Menschen Tierkörper, und aus den Angaben zum Film wurden aufregende Designs. Es gab nur eine Regel – seiner Phantasie freien Lauf zu lassen.

Die Revolution von 1917 änderte das Leben in Rußland in jeder Hinsicht, politisch, sozial und künstlerisch. Die Kunst wurde zum mächtigen Werkzeug für die Gestaltung der Zukunft der neuen Republik. Losungen wie »Macht die Kunst zu einem Teil des Lebens« oder »Macht die Kunst zu einem Teil der Technologie« drückten die allgemein vertretene Ansicht aus, die Kunst könne das Leben in jeder Hinsicht verändern. Es war eine Zeit des künstlerischen Experimentierens in einer spannungsgeladenen Atmosphäre, die durch die radikalen Veränderungen in Kunst und Leben hervorgerufen wurde. Unterschiedliche Kunstrichtungen wie Konstruktivismus und Realismus, Suprematismus und Kubo-Futurismus, Analytische Kunst und Proletarier-Kunst entwickelten sich nebeneinander, parallel und doch unvereinbar.

Der Höhepunkt der russischen avantgardistischen Filmplakate lag zwischen 1925 und 1929. Nach 1930 sahen sich die Künstler immer mehr dem Druck ausgesetzt, ihre Entwürfe staatlichen Standards anzupassen. Für Stalin war die alleinige Funktion aller Kunstrichtungen, so auch die des Films, die offizielle Linie der Partei auszudrücken.

Anders als bei den meisten Filmplakaten, die sich auf die Hauptpersonen des Films konzentrieren, ist die individuelle Ausdrucksform des Künstlers das Besondere eines avantgardistischen russischen Filmplakats. Auch wenn einige Plakate berühmte Filmschauspieler zeigen, wie Mary Pickford, Douglas Fairbanks, Buster Keaton oder Gloria Swanson, so ist die Präsenz des Filmschauspielers nur sekundär. Der Wert des Plakats liegt in der Qualität seines grafischen Designs. Manche russische Filmplakate, die

berühmte Schauspieler darstellen, sind von relativ geringem Wert, da sie vom künstlerischen Standpunkt aus uninteressant sind. Mehr noch, einige der wertvollsten russischen Filmplakate zeigen unbedeutende Filme ohne bekannte Darsteller. Wie bei allen Kunstwerken beeinflussen Seltenheit und Zustand auch den Wert eines Plakats; je seltener jedoch ein Plakat ist, desto weniger spielt sein Zustand eine Rolle. Obgleich sie sich bewußt waren, daß sie höchst vergängliche Werke schufen, die allenfalls ein paar Wochen an Häuserwänden klebten, brachten die Künstler ihr ganzes Können und ihre Kreativität in die Entwürfe ein.

Wie kann ein Plakat, das in tausendfacher Auflage gedruckt wurde, selten und wertvoll sein? Es geht nicht darum, wie viele Plakate gedruckt worden sind, sondern wie viele erhalten sind. Wir wissen, daß von vielen der hier abgebildeten Plakate 8.000 bis 20.000 Stück existiert haben, da die Höhe der Auflage oft am unteren Plakatrand vermerkt ist. Heutzutage sind diese Plakate jedoch extrem selten. Die Anzahl der bekannten Exemplare der meisten dieser Plakate kann an den Fingern einer Hand abgezählt werden. Mehrere Faktoren spielen hierbei eine Rolle. Zum einen wurden Plakate selten aufbewahrt. Sie waren »Anzeigen«, keine »Kunstwerke«. Sobald ein neuer Film in einem Kino anlief, wurden die Plakate des abgesetzten Films weggeworfen. Folglich wurden Plakate auf minderwertigem Papier gedruckt, das mit der Zeit unansehnlich wurde. Zudem war Papier Mangelware, und so wurde ein nicht mehr benötigtes Blatt häufig wieder verwendet. Auf den Rückseiten der Plakate von *Der unfreiwillige Zwilling* (S. 271) und *Auf dem Cholt* (S. 275) ist jeweils ein ganz anderes Plakat abgedruckt.

Die ersten bewegten Bilder, die in Rußland gezeigt wurden, kamen 1894 anläßlich der Krönung von Zar Nikolaus II. aus Frankreich. Die ersten Filmplakate waren rein typografische Anzeigen; profitorientierte Filmverleihe ergänzten ihre Plakate jedoch bald mit Illustrationen, um so mehr Zuschauer anzulocken. Erstaunlicherweise gab es vor dem Ersten Weltkrieg in Rußland eine florierende kapitalistische Filmindustrie. Der Erste Weltkrieg und die bolschewistische Revolution von 1917 jedoch stoppten die Filmproduktion und den Filmvertrieb fast gänzlich. Hungersnot, Bürgerkrieg und eine ausländische Blockade verhinderten den Import von Filmen, Filmmaterial und -ausrüstung. Die Filmindustrie stagnierte.

Um die krankende Filmindustrie zu fördern, nationalisierte Lenin sie am 27. August 1919 und unterstellte sie dem Volkskommissariat für Aufklärung (Bildungswesen und Kulturpolitik). Der Dramatiker Lunatscharskij wurde Filmkommissar. Zuerst genehmigte Lunatscharskij nur die Produktion von Agitationsfilmen (als »Agit-Filme« bekannt). Dies waren kurze, einspulige Dokumentarfilme oder Szenenfolgen, in denen die Revolution von 1917 glorifiziert und die Vorzüge des Kommunismus gepriesen wurden. Allgemein herrschte die Meinung, die Filmindustrie sei vor der Revolution ein Werkzeug profitgieriger Kapitalisten gewesen; nun war der Film ein Mittel zur Erziehung der Massen.

Im Jahre 1922 zentralisierte die Regierung die Filmindustrie durch die Gründung von Goskino, der staatlichen Kinoorganisation. 1926 wurde Goskino, die mächtigste nationale Filmorganisation, in Sowkino umbenannt. Sowkino kontrollierte den Verleih aller ausländischen Filme und subventionierte mit den daraus resultierenden Gewinnen die inländische Filmproduktion. Üblicherweise dauerte es zwischen einem und fünf Jahren, bis ein ausländischer Film in den sowjetischen Kinos gezeigt wurde; dies geht oft aus der Diskrepanz zwischen der Uraufführung eines ausländischen Films und dem Plakatdatum hervor. Teilweise war diese Verzögerung darin begründet, daß die sowjetischen Zensoren Änderungen in ausländischen Filmen vornahmen. Die russischen Filmtitel waren nur selten einfache Übersetzungen; der amerikanische Film *Dollar Down* wurde zu *Die Sonnenbraut* (S. 258); *Three Live Ghosts* wurde zu *In der Dämmerung Londons* (S. 110, 111) und *Beasts of Paradise* zu *Von der Welt abgeschnitten* (S. 44, 45). Auch Filmdialoge wurden häufig geändert, um einen politisch konformen Standpunkt widerzuspiegeln. Da es sich um Stummfilme handelte, genügte es, wenn die Zensoren einfach die Untertitel für die gesprochenen Dialoge änderten. So wurde plötzlich aus einem Selbstmord ein Mord. Eine noch drastischere Änderung erfuhr der Film *Dr. Mabuse* (S. 246, 247), wo aus einem Straßenkampf eine Arbeiterrevolte gegen die kapitalistische Unterdrückung wurde. So erklären sich unterschiedliche Zusammenfassungen von ein und demselben Film, je nachdem, von wo sie stammen.

Interessant ist die Beobachtung, welche amerikanischen Schauspieler in der Sowjetunion zu großen Stars wurden. Aus der Anzahl der russischen Filmplakate, auf denen Richard Talmadge abgebildet ist, ließe sich vermuten, er sei überhaupt der Größte. Der Grund für seine dominante Präsenz liegt jedoch vorwiegend in den Marketingstrategien der Distributoren. Filme von unabhängigen amerikanischen Produzenten wie Richard

Talmadge, Charles Ray und Monty Banks, die in den Vereinigten Staaten aufgrund der strengen Kontrolle, die die großen Produzenten über die wichtigsten Filmtheaterketten ausübten, nur in kleinen Filmtheatern gezeigt wurden, hatten unverhältnismäßig großen Erfolg in der Sowjetunion, vor allem, da sie inhaltlich nicht sehr anspruchsvoll und garantiert apolitisch waren. So kam es, daß manche Filme – in ihrem Ursprungsland fast unbemerkt – in Rußland mit hervorragenden Plakaten angezeigt wurden, oft im Widerspruch zu ihrem kinematografischen Wert.

Wie alles im sowjetischen System war auch die Plakatproduktion zentralisiert und vom Staat kontrolliert. Reklam Film war die Abteilung von Sowkino, die die Produktion aller Filmplakate überwachte. Sowkino betrieb vier Filmstudios und 22 verschiedene Produktionseinheiten, von denen viele über eine eigene Filmplakatabteilung verfügten. Einige der Produktionseinheiten, vor allem diejenigen, die sich in entfernten Republiken wie Usbekistan und Georgien befanden, hatten ihre eigenen Plakatkünstler oder übertrugen diese Aufgabe ihren Filmausstattern. Trotzdem mußten alle Plakate von Reklam genehmigt werden.

Die Leitung von Reklam Film wurde Jakow Ruklewski übertragen (dessen Plakate in dem vorliegenden Band zu sehen sind). Er engagierte eine Gruppe außergewöhnlich talentierter und phantasievoller junger Plakatkünstler, von denen viele gerade die WCHUTEMAS (Höhere Staatliche Künstlerisch-Technische Werkstätten) absolviert hatten. Zu dieser Gruppe kreativer junger Talente gehörten Georgij und Wladimir Stenberg, Nikolai Prussakow, Grigorij Borissow, Michail Dlugatsch, Alexander Naumow, Leonid Woronow und Josif Gerasimowitsch.

Von Anfang an waren diese jungen sowjetischen Plakatkünstler mit großem Engagement bei der Arbeit, ebenso wie die jungen sowjetischen Regisseure. Kühn suchten sie sich ihre eigenen Wege, faßten die aktuellen künstlerischen Trends in einem eigenen Stil zusammen, in dem die Tiefgründigkeit ihres russischen Erbes sich mit dem neuen sowjetischen Eifer vereinte. Sie ließen sich nicht vom oberflächlichen Glanz der Hollywood-Plakate beeinflussen, auf denen die Filmanzeige fast immer eine Umarmung von Held und Heldin zeigte. Statt dessen suchten sie nach neuen Lösungen; durch ausgefallene Bildmontagen fesselten sie die Aufmerksamkeit der Betrachter und regten ihre Phantasie an: Einfache Linien, sich überschneidende Ebenen, körperlose Köpfe im All schwebend, gesplittete Bilder, Kompositionen und Collagen, Fotomontagen, exzentrische Farben, außergewöhnliche Hintergrundmuster und vieles andere gehörte zu den Bildelementen.

Eine der großen Innovationen der sowjetischen Filmproduktion jener Zeit war das Konzept der Montage. Der französische Begriff »montage« bedeutet nur das Schneiden des Films. Der sowjetische Regisseur Lew Kuleschow hingegen demonstrierte, daß Teile eines Films so geschnitten werden können, daß sich eine Bedeutung ergibt, die völlig von der Aussage der einzelnen Bilder abweicht (*Der fröhliche Kanarienvogel*, S. 146, 147; *Nach dem Gesetz*, S. 222; *Der Todesstrahl*, S. 164, 165). Ein Vorreiter der Theorie der dokumentarischen Montage war der Regisseur Dziga Wertow. Sein erster Spielfilm *Kino-Glas* (*Das Filmauge*, S. 34), der im Jahre 1923 entstand, hatte weder Schauspieler noch Einstellungen noch ein Drehbuch. Wertow filmte den Menschen von der Straße und ungestellte Ereignisse (oft mit versteckter Kamera), dann manipulierte er die Aufnahmen in einer Weise mit Mehrfachbelichtung, fotografischer Verkürzung, Rückwärtslauf, Hochgeschwindigkeitsfotografie, Mikrokinematografie, usw., daß der fertige Film wenig Ähnlichkeit mit den ursprünglichen Aufnahmen besaß. Helden in Wertows Filmen waren nicht Schauspieler sondern Filmapparate und Filmtechnologie. Am Ende seines Landschaftsfilms *Der Mann mit der Kamera* von 1928 (S. 193–195) verläßt die Kamera ihr Stativ und verneigt sich als der wahre Star des Films.

Von Mitte bis Ende der 20er Jahre war die Filmproduktion in der UDSSR sehr erfolgreich. Einige sowjetische Filmemacher und ihre Filme errangen internationalen Ruhm: Sergej Eisenstein mit seinen Filmen *Panzerkreuzer Potemkin* (S. 166–171) und *Oktober* (S. 103–107), Dziga Wertow für *Das Filmauge* und *Ein Sechstel der Welt* (S. 202, 203), Alexander Dowschenko für *Erde* (S. 257) und *Arsenal* (S. 60, 61), Wsewolod Pudowkin für *Mutter* (S. 62, 63) und *Sturm über Asien* (*Dschingis Khans Erbe*, S. 278) und Friedrich Ermler für *Katka, die Papier-Reinette* (S. 285) und *Trümmer eines Imperiums* (S. 142–145). Alle diese Filme waren eindrucksvolle Porträts der Revolution oder zeigten die Probleme auf, mit denen die junge Republik konfrontiert war. Die Plakate zu diesen Filmen waren jedoch außerhalb der UDSSR so gut wie unbekannt.

Der bekannteste und erfolgreichste der frühen sowjetischen Filme war Eisensteins *Panzerkreuzer Potemkin* von 1925 (S. 166–171). Wesentlich im Film ist die Montage, wobei Eisensteins Theorien sich von denen Wertows unterscheiden. Eisenstein vertrat das Prin-

22

zip der Montage von Attraktionen, das heißt, jeder Augenblick, den der Zuschauer im Kino verbringt, sollte maximale Schockempfindungen auslösen. Um Eisensteins Vision zu realisieren, stellte sein Kameramann, Edouard Tissé, buchstäblich die Welt der Filmproduktion auf den Kopf. Für die Wiedergabe des berühmten Massakers auf den Treppen von Odessa filmte Tissé gleichzeitig mit mehreren Kameras. Er befestigte einem zirkuserfahrenen Assistenten eine Kamera am Bauch und ließ ihn dann laufen, springen und die Treppen hinunterfallen. Mit traditionellen Drehtechniken hätte er niemals ein solches Gefühl der Angst, Panik und des Grauens vermitteln können.

Die finanziell erfolgreichen russischen Filme hingegen waren nicht die großen Epen wie *Panzerkreuzer Potemkin*. Volkskommissar Lunatscharskij berichtete, daß das Kino bei der Uraufführung von *Potemkin* halb leer war. Die erfolgreichsten russischen Filme waren Komödien im amerikanischen Stil wie *Miss Mend* (S. 80–83), *Der Prozeß der drei Millionen* (S. 190, 191) und *Liebe zu dritt* (*Bett und Sofa*, S. 188, 189). Auch wenn die sowjetische Regierung amerikanische Komödien, Abenteuerfilme, Western und Serien mißbilligte, so wurden sie aufgrund ihrer Popularität beim Publikum toleriert. Mit den großen Gewinnen, die ausländische Filme einspielten, wurden sowjetische Produktionen finanziert. Dem sowjetischen Publikum waren Namen wie Chaplin, Fairbanks, Pickford und Lloyd weitaus vertrauter als die großen Pioniere des sowjetischen Kinos.

Jeder in der Sowjetunion gedrehte Film mußte scheinbar unvereinbare Interessen befriedigen. Die Regierung verlangte Filme zur kommunistischen Erziehung des Publikums, die Regisseure wollten ihre künstlerischen Visionen realisieren, das Publikum wünschte Unterhaltung, und die Filmindustrie war auf Profit aus, damit weiterproduziert werden konne. Im Jahre 1923 wurden nur zwölf sowjetische Filme neu herausgebracht, im darauffolgenden Jahr 41. Während es 1924 bereits an die 2.700 Kinos in der Sowjetunion gab, erhöhte sich diese Zahl innerhalb der nächsten drei Jahre auf 7.500 Kinos. Um den ständig wachsenden Bedarf an neuen Filmen zu decken, nahm die Wochenschau-Produktion entscheidend zu. Jedes bedeutende Ereignis wurde verfilmt. Der britische Filmhistoriker Paul Rotha, schrieb 1930 in »The Film till Now«: »Es gibt praktisch kein Thema, sei es aus dem Bereich von Wissenschaft, Geografie, Ethnologie, Industrie, Militär, Marine, Aeronautik oder Medizin, das noch nicht von sowjetischen Regisseuren behandelt worden ist« (S. 173). Besonders faszinierend ist, daß die Künstler den Plakaten für diese Dokumentarfilme – beispielsweise in *Der Bleistift* (S. 12) – ebenso viel Zeit und ebenso große Sorgfalt widmeten, wie den Plakaten für Spielfilme.

Die berühmtesten sowjetischen Plakatkünstler waren Georgij und Wladimir Stenberg. In den späten 20er Jahren waren in Moskau fast überall Filmplakate mit der allgegenwärtigen Signatur »2 Stenberg 2« zu sehen. Gemeinsam entwarfen die beiden Brüder ungefähr 300 Filmplakate. In einem Gespräch mit Alma Law gab Wladimir Stenberg an, daß ihr erstes Filmplakat *Die Augen der Liebe* nur mit »Sten« signiert war, da die beiden nicht gewußt hatten, daß sie noch weitere Filmplakate entwerfen würden (A conversation with Vladimir Sternberg, in: Art Journal, Herbst 1981, S. 229). Ihr zweites Plakat signierten sie mit »Stenberg« und von da an immer mit »2 Stenberg 2«. Wladimir Stenberg erklärte: »Von 1907 an haben wir stets zusammengearbeitet. Wir machten alles zusammen, so war das schon seit unserer Kindheit (...) Wir aßen dasselbe und hatten denselben Arbeitsablauf. Wenn (...) ich mich erkältete, dann erkältete sich auch mein Bruder (...). Wenn wir zusammenarbeiteten, machten wir einen Test. Welche Farbe sollte der Hintergrund bekommen? Dann verfuhren wir folgendermaßen: Er machte eine Notiz und ich auch. Ich wußte nicht, was er geschrieben hatte, und er wußte ebensowenig, was ich geschrieben hatte. Also machten wir diese Notizen, und dann verglichen wir sie, und sie waren gleich! Sie sind vielleicht der Meinung, daß einer dem anderen nachgegeben hätte? Nein, es gab kein Verhandeln«. Georgij Stenberg kam 1933 bei einem Autounfall ums Leben. Die Plakate, die Wladimir nach dem Tode seines Bruders entwarf, konnten sich nicht mehr mit denen messen, die sie gemeinsam geschaffen hatten.

Die Stenberg-Brüder verfügten über weitreichende Kenntnisse auf dem Gebiet der Lithografie. Da Druckereien nicht in der Lage waren, qualitativ hochwertige Duplikate von Fotos oder Filmaufnahmen für die Plakate zu liefern, dachten sich die Stenbergs ein Verfahren aus, mit dem sie fotografische Bilder simulierten. Häufig muß man sich ihre Plakate sehr genau anschauen, um mit Sicherheit sagen zu können, ob es sich bei einer Abbildung um eine Handzeichnung oder eine Fotografie handelt. Obwohl sie ihre eigene Herstellungsmethode für foto-ähnliche Abbildungen vorzogen, schufen sie auch ausgezeichnete Fotomontagen. Man kann sich kaum eine effektivere Anwendung dieser Technik vorstellen als ihr Plakat für *Das elfte Jahr*, auf dem die kommunistischen Errungenschaften einer Dekade in einer Brille dargestellt werden (S. 124, 125).

Ständig fanden die Stenberg-Brüder neue Möglichkeiten, die Dynamik des Films auf Papier festzuhalten. Um die Dramatik im Boxring zu zeigen, wird auf dem Filmplakat zu *Das geklopfte Kotelett* (S. 226, 227) einer von zwei Boxern auf den Kopf gestellt. Auf dem Plakat zu *Die Boxerbraut* (S. 224) vermitteln konzentrische Kreise den Nachhall eines Schlags auf den Kopf, und in *Der Schlag* (S. 225) sieht sich der Betrachter solch scharfen Ecken und kontrastierenden Proportionen gegenüber, daß er völlig durcheinander gerät, so als hätte er den Schlag erhalten. Im Gespräch mit Alma Law stellte Wladimir Stenberg fest: »Wenn wir Plakate für Filme entwarfen, war alles in Bewegung, da sich in Filmen ja auch alles bewegt. Andere Künstler arbeiteten in der Mitte, dahin plazierten sie weitere Elemente, und rundherum ließen sie einen leeren Rahmen. Wir aber vermitteln das Gefühl, als bewege sich alles irgendwohin«. Experimente mit ungewöhnlichen Farbkombinationen waren bei den beiden Brüdern äußerst beliebt. Ihre Farbwahl regt besonders zum Nachdenken an, wenn man berücksichtigt, daß die Filme, für die sie warben, schwarzweiß waren.

Nicht selten entwarfen die Stenberg-Brüder zwei unterschiedliche Plakate für einen Film. Die beiden Plakate für *Der Prozeß der drei Millionen* (S. 190, 191) könnten in ihrer Farbwahl und Komposition nicht unterschiedlicher sein, dennoch sind beide extrem wirkungsvoll. Die horizontale Version (S. 190) mit der in viele Teile gesplitteten Abbildung vermittelt den Eindruck, als betrachte man einen Filmstreifen, wohingegen die Nahaufnahme des Frauengesichts über den Zeichentrickabbildungen im vertikalen Plakat (S. 191) den Betrachter in den Mittelpunkt des Geschehens katapultiert. Auf beiden Plakaten der Stenbergs zum Film *Moulin Rouge* ist ein Frauengesicht abgebildet: Das eine (S. 160) ist vollkommen klassisch und zeigt nur das verschleierte Gesicht in der Dunkelheit; das andere (S. 161) mit seiner verführerischen Frauengestalt, einem Nachtclub und Neonlichtern versetzt den Betrachter mitten in das Pariser Nachtleben. Die Typografie entspricht dem Design: Sie ist auf dem ersten Plakat ganz einfach; auf dem zweiten vermittelt die Mischung konstruktivistischer Buchstaben das Gefühl, als schlendere man eine Straße in Paris entlang, auf der die Schriftzeichen der Nachtclubs blinken. Zu einer Zeit, als Plakate gewöhnlich einen weißen Hintergrund hatten, mußte der dunkle, blauschwarze Hintergrund dieser beiden *Moulin-Rouge*-Plakate besonders frappierend wirken.

Einige der phantasievollsten und ausgefallensten Filmplakate stammen von Nikolaj Prussakow. In seinem brillanten Plakat *Der große Kummer einer kleinen Frau* (S. 148, 149) hat Prussakow das Gesicht einer Frau und den Hut eines unsichtbaren Mannes über eine eindruckssvolle Stadtszene montiert. Der Mann und die Frau kurven in einem stilisierten Auto glücklich durch die Luft; obwohl es Augen hat anstelle von Scheinwerfern, »überfährt« es dennoch den Filmtitel. In *Das Glasauge* (S. 36, 37) treibt Prussakow sein Spiel mit den Proportionen eines Paares. Mann und Frau scheinen Wange an Wange zu tanzen, bis dem Betrachter plötzlich auffällt, daß der gestutzte Mann eigentlich mitten in der Luft zappelt, seine Beine nicht lang genug sind, um bis zum Schoß seiner sitzenden Partnerin zu reichen. Die Anordnung ihrer Körper erinnert auf lustige Weise an einen Bauchredner und seine Puppe. Der Fotograf auf dem Plakat macht nicht nur eine Aufnahme; sein Körper ist zu einer Kamera geworden.

Die Integration der Fotografie in das lithografische Design, also die Fotomontage ist eines der Kennzeichen der russischen Avantgarde-Plakate. Eines der witzigsten Beispiele für die Fotomontage ist ein Plakat, das Prussakow mit Grigorij Borissow entworfen hat, mit dem Titel *Chaz-Pusch* (S. 48). Der auf seinem Fahrrad dahinrasende Mann sagt »Ich eile, mir den Film *Chaz-Pusch* anzusehen«, und auf seinem Körper und in den Speichen seines Fahrrads werden Filmszenen gezeigt.

Zusammen mit Borissow entwarf Prussakow einige seiner verrücktesten Plakate. *Der unfreiwillige Zwilling* (S. 271) hat eine gewisse Ähnlichkeit mit den psychedelischen Rock-Plakaten im San Francisco der 60er Jahre. Die Künstler schaffen eine unglaubliche Spannung zwischen den sitzenden Zwillingen, die grafisch so dargestellt sind, daß sie sich voneinander wegbewegen, während die Linien, die ihre Körper bilden, sich überschneiden. So wird gleichzeitig ihre absolute Nähe und die unausweichliche Trennung gezeigt. *Gesetz und Pflicht/Amok* (S. 216, 217) scheint auf den ersten Blick ein amokgelaufenes Plakat zu sein; Prussakow und Borissow haben jedoch eine wirkungsvolle Balance zwischen den wirbelnden Linien, den extravaganten Farben und den schwarzweißen Fotografien hergestellt. Borissow arbeitete auch mit einem anderen Künstler zusammen, Pjotr Schukow, mit dem er aufsehenerregende Plakate schuf. In *Der lebende Leichnam* (S. 140, 141) weben sie aus dem Muster, das sich durch die Wiederholung des Filmtitels ergibt, den lebensbegleitenden Stoff des Helden – angefangen von seinem Anzug bis zu der Gerichtssaal-Szene (in der Filmaufnahme), in der er auftritt. Borissow und Schukow

kreieren eine »Leiche«, deren einzige »lebendige« oder nicht-typografische Teile Kopf und Hand sind. Jene Hand ragt mit dreidimensionaler Kraft aus der Typografie hervor und zeigt anklagend auf den Betrachter. In *Die Puppe mit den Millionen* (S. 120, 121) hypnotisieren Borissow und Schukow den Betrachter mit überlappenden Konstruktionen, deren Muster sich bei jeder Berührung mit einer anderen Form ändert. Der Versuch, die einzelnen Konstruktionen den entsprechenden Personen zuzuordnen, gleicht einem Puzzle.

Wie Prussakow und Borissow experimentierte auch Alexander Naumow damit, die Fläche des Plakats in Gitter oder vertikale Linien aufzuteilen, um so einen dreidimensionalen Effekt zu erzielen. Es war ihm gelungen, die prachtvolle, faszinierende und überlebensgroße Welt des Films in Plakaten wie *Bella Donna* (S. 94, 95) und *Die gestohlene Braut* (S. 172) einzufangen, bevor er im Alter von 29 Jahren ertrank.

Obschon Alexander Rodtschenko nur verhältnismäßig wenig Filmplakate entworfen hat, so hat er doch mit seinem einmaligen Gespür für Design und innovative Nutzung der Fotomontage einen wichtigen Beitrag geleistet. Bei *Panzerkreuzer Potemkin* (S. 166–171) läßt Rodtschenko den Betrachter durch ein Fernglas von elegantem konstruktivistischem Design das Geschehen beobachten. Rodtschenkos Verwendung von Zitronengelb und Pink für ein Schlachtschiff-Plakat ist ebenso ungewöhnlich wie seine Verbindung von zwei im Film nicht gleichzeitig ablaufenden Ereignissen, jedes in einer Linse des Fernglases.

Ein wichtiger Künstler, der sich vorzugsweise auf ein zentrales Bild konzentrierte, war Anatolij Belskij. Er hatte es auf maximale emotionale Wirkung abgesehen. Es ist unmöglich, das Entsetzen auf dem Gesicht in *Der Störenfried* (S. 235) oder in *Das Privatleben des Peter Winograd* (S. 159) zu vergessen. Belskijs Darstellung eines pfeiferauchenden Jungen in *Die Pfeife des Kommunarden* (S. 122, 123) ist nicht nur aufsehenerregend, sondern gleichzeitig eine elegante Nutzung des Stilmittels Fotomontage, da der Pfeifenrauch aus mehreren Filmszenen gebildet wird.

Der produktivste Plakatkünstler war Michail Dlugatsch, der während seiner Schaffenszeit mehr als fünfhundert Plakate entwarf. Seine gesplittete Abbildung des Richters und des Gefangenen in *Richter Reitan* (S. 290) zeigt gleichzeitig die beiden Männer als »zwei Seiten einer Medaille« und »unterschiedlich wie Tag und Nacht«. Dlugatschs hervorragendes Gefühl für Farben wird besonders in seinem Plakat für *Zement* (S. 118, 119) deutlich. Wenn man dieses Plakat nur als Schwarzweiß-Reproduktion kennt, wirkt das Rote des Gesichts – ebenso unerwartet wie ausdrucksvoll – besonders stark.

Einige wahrhaft große Filmplakate dieser Epoche wurden von Künstlern geschaffen, deren Namen wir nicht kennen. In dem anonymen Plakat zu *Enthusiasmus* (S. 260, 261) unterstreicht die Typografie nicht nur die Komposition – sie ist die Komposition. *Enthusiasmus* war Dziga Wertows erster Tonfilm. Er erzählt die Geschichte der Kohlebergleute im Donbass, untermalt von Originalgeräuschen im Bergwerk, wie Hämmern und das Pfeifen der Züge. Jene widerhallenden Töne werden hier durch die Typografie angedeutet. Der Titel des Films strahlt eine Art Tonwelle aus, die immer größer wird.

Wie die revolutionären Filme, die sie anzeigten, entwickelten sich auch die Filmplakate dieses Zeitabschnitts zu einer neuen Kunstform. Die Künstler setzten Elemente des grafischen Designs auf eine radikal neue Weise ein. Sie experimentierten mit Farben, Perspektive und Proportionen, montierten Bilder in verblüffenden Kombinationen nebeneinander, die mit der Realität nichts mehr gemeinsam hatten. Selbst die Angaben zum Film wurden mit einbezogen. Sowohl in *Niniche* (S. 279) als auch in *Der Mann mit der Kamera* (S. 193–195) plazieren die Stenberg-Brüder diese Angaben nicht unauffällig auf einer Seite des Plakats; sie werden vielmehr zu einem wesentlichen Bestandteil der Komposition, umrahmen in hervorstechender Weise die wichtigste Abbildung.

Die Plakate wurden zu einer Art »beweglichem Bild«. Beim Betrachten von Smolyakowskis *Der Todesbote* (S. 96) vermeint man beinahe, das Knattern des Maschinengewehrs zu hören. Auf dem Plakat *Der elektrische Stuhl* (S. 57) ist es Dlugatsch gelungen, mit einer Zickzack-Linie, die den Hals des Darstellers durchschneidet, den Eindruck der »Elektrizität« fühlbar zu machen; dies wird durch das Voltmeter und den entsetzten Ausdruck der Frau noch verstärkt. Die Spiralen drehende Frau auf Stenbergs Entwurf *Der Mann mit der Kamera* (S. 193–195) ist so ausdrucksvoll, daß der Betrachter ein Schwindelgefühl zu spüren vermeint.

Wenn man berücksichtigt, daß die Künstler häufig unter Zeitdruck arbeiteten, um die oft nahezu unmöglichen Terminvorgaben zu erfüllen, ist die Qualität der Plakate umso bemerkenswerter. Sowohl Wladimir Stenberg als auch Michail Dlugatsch erinnerten sich daran, daß es nichts Ungewöhnliches war, wenn sie um drei Uhr nachmittags

einen Film gesehen hatten, sie das fertige Plakat um zehn Uhr am nächsten Morgen vorlegen mußten. Außerdem befanden sich die Maschinen, auf denen die Plakate gedruckt wurden, in extrem schlechtem Zustand, und auch die Technologie war primitiv. Das einzige verfügbare Druckerpresse-Modell stammte aus der Zeit vor der Revolution von 1917. Laut Wladimir Stenberg waren einige der Pressen so klapprig, daß sie praktisch nur von Seilen zusammengehalten wurden.

Oft mußten die Künstler ein Plakat entwerfen, ohne daß sie den entsprechenden Film gesehen hatten. Vor allem bei ausländischen Filmen hatten sie sich häufig mit einer kurzen Zusammenfassung des Films und Werbeaufnahmen oder einer Pressemappe aus Hollywood zu begnügen. Zusätzlich sollte man sich dann noch vor Augen führen, daß die Künstler damit rechneten, daß ihr Werk jeweils nach wenigen Wochen weggeworfen würde. Darum ist es erstaunlich, daß sie bestrebt blieben, einen so hohen Standard aufrechtzuerhalten. Diese innovativen Höhenflüge der Phantasie verdienen es keinesfalls, in Vergessenheit zu geraten.

Acht Jahre nach Lenins Tod (1932), verfügte Stalin, daß die einzige offiziell genehmigte Kunstrichtung »Sozialistischer Realismus« sein würde. Sowohl das Thema als auch die künstlerische Art der Darstellung mußten ein realistisches Bild (man könnte es auch ein »idealistisches« nennen) des sowjetischen Lebens getreu kommunistischer Werte vermitteln. Stalins Dekret beendete die Epoche avantgardistischen Experimentierens, das die hier abgebildeten Plakate repräsentieren. Es mag Stalin wohl gelungen sein, die Kreativität zu unterdrücken; zuvor jedoch waren einige der brillantesten Plakate entstanden, die die Welt je gesehen hat. Der Einfallsreichtum, der Witz und die Kreativität, die aus diesen Plakaten sprechen, suchen ihresgleichen.

Wenn Sie die Filmplakate in diesem Buch betrachten, so versuchen Sie, sich Moskau oder Leningrad in den 20er Jahren vorzustellen, auf den Straßen die Passanten, die ihren alltäglichen Beschäftigungen nachgehen. Stellen Sie sich die Arbeiter vor, die nach Feierabend versuchen, ihren Zug oder Bus zu erwischen. Beim Aufblicken konnten sie über ihren Köpfen diese verblüffenden Plakate sehen. Ein paar Augenblicke lang konnten sie der Routine des Alltags entfliehen und sich in die erregende Welt des Kinos versetzen lassen. Ich hoffe, daß auch Sie, wenn Sie heute diese Filmplakate betrachten, von ihnen fasziniert sein werden.

Susan Pack

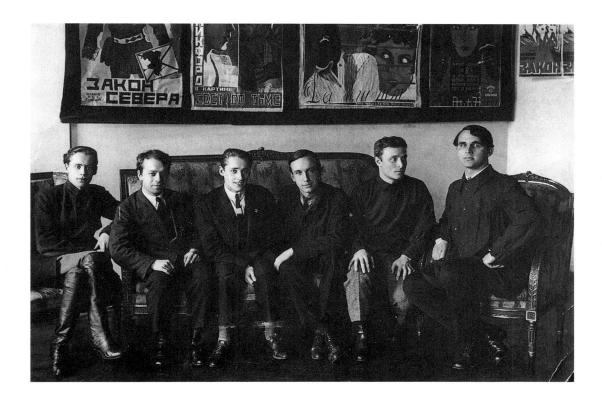

This photograph was taken in 1926 at the Second Exhibition of Film Posters. Left to right: Vladimir Stenberg, Grigori Borisov, Georgii Stenberg, Yakov Ruklevsky, Alexander Naumov, Iosif Gerasimovich.

Les affiches de cinéma de l'avant-garde russe

Les affiches de cinéma russe réalisées entre le milieu des anneés 20 et le début des années 30 nous paraissent aujourd'hui encore révolutionnaires. Malgré sa brièveté, la période de liberté artistique qui a accompagné la naissance de l'Union soviétique a produit quelques-unes des plus belles affiches de l'histoire. Des œuvres qui s'imposent au regard, qui surprennent, qui interpellent, qui obligent à s'arrêter pour les contempler. Les affichistes russes utilisent les techniques audacieuses des cinéastes dont ils annoncent les films: gros plans, plongées et contre-plongées, effets d'échelle. Utilisant aussi bien la lithographie que la photo, ils assemblent sur une même feuille des images découpées çà et là, posent des couleurs vives sur les visages, allongent, raccourcissent ou tronçonnent les corps, fabriquent des sortes d'hybrides mi-homme mi-machine, transforment les génériques en dessins de mode. Toutes les règles sont abolies. Seule compte l'imagination.

La Révolution d'octobre a bouleversé la vie politique, sociale et culturelle de la Russie. Désormais, on considère l'art comme un élément primordial du développement national. Des slogans comme «De l'art dans la vie!» ou «De l'art dans la technique!» traduisent une conviction générale: l'art peut changer la vie. La concomitance d'une atmosphère particulièrement survoltée et de changements radicaux dans l'art et dans la vie favorise la multiplication des expériences littéraires et artistiques. Des styles aussi divergents que le constructivisme et le réalisme, l'art analytique et l'art prolétarien, fleurissent simultanément. Le suprématisme, l'art abstrait et le cubo-futurisme viennent busculer les conventions académiques.

L'âge d'or de l'affiche de cinéma de l'avant-garde russe se situe entre 1925 et 1929. A partir de 1930, le pouvoir commencera à «encourager» fortement les artistes à produire des œuvres plus conformes aux canons officiels, et l'avènement du stalinisme sonnera définitivement le glas de la liberté d'expression. Pour le «petit père des peuples», tous les arts, cinéma compris, ont une mission unique: propager la ligne officielle du Parti.

Les affiches de cinéma classiques mettent au premier plan les vedettes du film. Dans les affiches de l'avant-garde russe, la véritable star c'est plutôt la créativité et l'imagination de l'artiste. Certes, on y retrouve parfois des vedettes célèbres comme Mary Pickford, Douglas Fairbanks, Buster Keaton ou Gloria Swanson, mais leur présence est accessoire, et c'est la qualité de la composition qui fait l'affiche. Certaines affiches russes montrant des stars de l'écran sont relativement bon marché parce que leur intérêt artistique est des plus limités. En revanche, quelques-unes des affiches les plus cotées concernent des films

de série B interprétés par des acteurs obscurs. Comme pour toutes les œuvres d'art, la valeur des pièces dépend de leur rareté et de leur état de conservation; cependant, plus l'œuvre est rare et moins l'état est un facteur déterminant. Ces modestes rectangles de papier destinés à être placardés pendant seulement quelques semaines sur les murs sont de purs chefs-d'œuvre.

On se demande souvent comment une affiche tirée à des dizaines de milliers d'exemplaires peut être si rare et si précieuse. Mais il faut savoir que ce n'est pas le tirage qui compte: c'est le nombre d'exemplaires qui ont survécu! Le tirage de la plupart des affiches reproduites dans cet ouvrage se situe entre 8 000 et 20 000 exemplaires (il est en général indiqué en bas de la feuille). Et pourtant il ne reste pratiquement rien de toute cette production aujourd'hui. Le nombre d'exemplaires connus de la plupart des affiches de ce livre se compte sur les doigts de la main. A cela plusieurs raisons. Tout d'abord, qui aurait songé dans les années 20 à conserver des affiches de cinéma? C'était de la publicité, pas de l'art! Dès qu'un nouveau film sortait, on jetait les affiches de la semaine précédente. On utilisait du reste pour cette production éphémère un papier de mauvaise qualité qui n'a pas résisté à l'épreuve du temps. En outre, le papier était rare, si bien qu'on réutilisait souvent les affiches périmées ou mises au rebut. Si l'on regarde attentivement *Double malgré lui* (p. 271) ou *Sur le Kholt* (p. 275), on peut deviner la trace d'une autre affiche imprimée au dos. Les Russes découvrent le 7e art en 1896 avec des films réalisés en France pour célébrer le couronnement du tsar Nicolas II. Les premières affiches de cinéma sont purement typographiques, mais les distributeurs comprennent très vite qu'ils doivent les illustrer pour séduire de futurs spectateurs.

Aussi étonnant que cela puisse paraître, l'industrie cinématographique russe du début du siècle est florissante. Cependant, la guerre et la révolution bolchevique de 1917 donnent un sérieux coup d'arrêt à la production comme à la distribution des œuvres. La famine, la guerre civile et le blocus international empêchent l'importation de films, de matériel et d'équipement. L'industrie cinématographique est en panne.

Lénine décide alors de remettre la machine en marche en nationalisant: le 27 août 1919, l'industrie cinématographique est placée sous le contrôle du Commissariat du peuple pour l'éducation des masses, présidé par le dramaturge Lounacharski. Au début, le Commissaire Lounacharski n'autorise que les films d'agit-prop: courts documentaires (une bobine) ou récits soigneusement mis en scène, glorifiant la révolution et chantant les vertus du communisme. On estime que le film a été avant la Révolution l'outil docile du capitalisme; désormais, il doit servir à l'édification et à l'éducation des masses.

La mainmise du pouvoir sur l'industrie cinématographique se précise en 1922 avec la création du Goskino (Entreprise cinématographique d'Etat) rebaptisé Sovkino en 1926. Le Sovkino est tout-puissant: il détient le monopole de la distribution des films étrangers, dont les recettes servent à financer le cinéma proprement soviétique. Les films étrangers sont souvent montrés avec un à cinq ans de retard par rapport à la sortie dans leur pays d'origine, comme le montre l'écart entre la date de réalisation et celle de la création de l'affiche en URSS. A cela une raison très simple: la censure soviétique doit d'abord faire tout un travail d'«adaptation». Les titres des films en russe sont rarement des traductions fidèles: *Dollar Down* devient *La fiancée du soleil* (p. 258), *Three Live Ghosts* se transforme en *Le crépuscule de Londres* (p. 110, 111) et *Beasts of Paradise* en *Coupés du monde* (p. 44, 45). Les dialogues sont quant à eux revus et corrigés dans une optique «politiquement correcte». Comme les films sont muets, il suffit de remplacer les intertitres d'un coup de ciseau. Résultat: un suicide se transforme en meurtre et un propos anodin en tirade anti-capitaliste. (C'est ainsi par exemple que la célèbre bagarre de rue du *Docteur Mabuse* (pp. 246, 247), est devenue une révolte des prolétaires contre l'oppression capitaliste!). D'où aussi une difficulté supplémentaire pour les historiens: le synopsis d'un même film peut être très différent selon la version visionnée.

Il est intéressant de savoir quels étaient les acteurs américains les plus connus en URSS. A en juger par le nombre d'affiches de cinéma russes qui lui sont consacrées, Richard Talmadge semble l'emporter haut la main. Mais cette hégémonie est largement le résultat d'une stratégie de marketing efficace de la part du distributeur. Aux Etats-Unis, les films des petits producteurs indépendants – Richard Talmadge, Charles Ray ou Monty Banks – ne sortaient que dans les petites salles (les grands circuits étant solidement verrouillés par les *majors*). C'étaient le plus souvent des navets sans intérêt – mais garantis sans aucun message politique. L'URSS pouvait donc les importer sans risque. Ces œuvrettes, qui ne tenaient pas l'affiche plus de quelques semaines aux Etats-Unis, avaient en Union soviétique un succès colossal, et la qualité des magnifiques affiches qui leur ont été consacrées est sans commune mesure avec celle des films.

La production d'affiches était, comme toutes les autres activités, centralisée et contrôlée par l'Etat. Le service du Sovkino chargé de superviser la production de toutes les affiches s'appelait Reklam. Sovkino exploitait quatre studios et vingt-deux unités de production, dont beaucoup avaient leur propre atelier d'affiches. Certaines unités de production, en particulier dans des régions périphériques comme l'Ouzbékistan et la Géorgie, avaient leurs propres affichistes ou demandaient à leurs décorateurs de plateau de dessiner aussi les affiches des films. Mais toutes devaient être dûment approuvées par Reklam. C'est Yakov Rouklevski (dont certaines affiches sont reproduites dans cet ouvrage) qui est nommé à la tête de Reklam. Très vite, le nouveau responsable s'entoure de jeunes artistes de talent dont beaucoup sortent tout juste des VKHOUTEMAS (ateliers supérieurs d'art et de technique): Vladimir et Guéorgui Stenberg, Nikolaï Proussakov, Grigori Borissov, Mikhaïl Dlougatch, Alexandre Naoumov, Léonid Voronov et Joseph Guérassimovitch.

D'emblée, les jeunes affichistes soviétiques se mettent au travail avec la même fougue exubérante que les jeunes cinéastes de l'avant-garde. Ils vont de l'avant en synthétisant les courants artistiques de l'époque pour définir leur propre style, un style dynamique et chargé de sens où s'expriment à la fois la nouvelle vigueur soviétique et la profondeur de l'âme russe. Ils refusent la joliesse facile des affiches de style hollywoodien, avec leurs inévitables couples tendrement enlacés. Ils préfèrent explorer des voies nouvelles, inventer des images, retenir l'attention et stimuler l'imagination avec des procédés inédits: lignes de forces, intersections de plans, têtes privées de leur corps et flottant dans l'espace, divisions et recompositions d'images, collages, photomontages, couleurs surprenantes, surimpressions, motifs insolites en guise d'arrière-plan, etc.

L'un des grands apports du cinéma soviétique de cette période concerne le montage. Dans une expérience restée célèbre, le réalisateur Lev Koulechov (*Le joyeux canari*, p. 146, 147, *Selon la loi*, p. 222, *Le rayon de la mort*, p. 164, 165) a démontré qu'une image a priori neutre se chargeait d'affects très différents (tristesse, joie, étonnement, etc.) selon l'image avec laquelle on l'associait. Dziga Vertov a quant à lui inventé la théorie du montage documentaire. Son premier long-métrage *Kino-Glaz* (p. 36) réalisé en 1923 n'a ni acteurs professionnels, ni décors, ni scénario. Le cinéaste s'est contenté de filmer des gens ordinaires, la «vie à l'improviste» (en utilisant souvent des caméras cachées), puis il a pris la pellicule, l'a coupée et recoupée, et a monté toutes ces images avec une telle maestria (surimpressions, marche arrière, raccourcis, accélérés, microcinématographie, etc.) que le résultat n'a plus grand-chose à voir avec les prises de départ. Les héros des films de Vertov ne sont pas les acteurs, mais la mécanique et la technique filmiques. C'est si vrai qu'à la fin du chef-d'œuvre absolu qu'est *L'homme à la caméra*, 1928 (p. 193–195) la vraie vedette du film, la caméra, quitte son trépied et salue les spectateurs.

Vers le milieu et la fin des années 20, le cinéma soviétique est en plein essor. Plusieurs réalisateurs s'imposent sur la scène internationale: Serguéi Eisenstein avec *Le Cuirassé Potemkine* (p. 166–171) et *Octobre* (p. 103–107), Dziga Vertov avec *Kino-Glaz* (p. 34) et *La sixième partie du monde* (p. 203–204), Alexandre Dovjenko avec *La terre* (p. 257) et *Arsenal* (p. 60, 61), Vsevolod Poudovkine avec *La mère* (p. 62, 63) et *Tempête sur l'Asie* (p. 278) et Friedrich Ermler avec *Katka, la reinette en papier* (p. 258) et *Un débris de l'empire* (p. 142–145). Ces films sont autant d'évocations puissantes de la Révolution ou de la difficile genèse de l'Union soviétique. Mais les affiches qui les annoncent sont pratiquement inconnues en dehors de l'URSS. *Le Cuirassé Potemkine* d'Eisenstein (1925) est sans conteste le plus célèbre film soviétique de cette époque. Le montage y joue un rôle décisif. Mais Eisenstein n'en a pas du tout la même conception que Vertov. Il croit au «montage des attractions»: pour lui, chaque image du film doit être un choc et un moment d'intensité dramatique.

Edouard Tissé, l'opérateur d'Eisenstein, a fait des prouesses techniques pour filmer les images que voulait le cinéaste. Prenons par exemple la fameuse scène de la fusillade sur le grand escalier d'Odessa: elle a été filmée simultanément par plusieurs caméras. Tissé en a même fixé une à la taille d'un assistant ancien acrobate de cirque et lui a demandé de courir, de sauter et de rouler en bas des escaliers. Jamais une technique de tournage plus classique n'aurait réussi à créer un tel climat de peur panique et d'horreur.

Mais ce n'étaient pas les grandes fresques épiques comme *Le Cuirassé Potemkine* (p. 166–171) qui faisaient courir les Soviétiques. Lounacharski a même raconté que, quand il était allé voir le chef-d'œuvre d'Eisenstein peu après sa sortie, la salle était à moitié vide. Non, les grands succès de l'époque étaient des comédies russes «à l'américaine» comme *Miss Mend* (p. 80–83), *Le procès des trois millions* (p. 190, 191), *Le triangle amoureux* (p. 188, 189). Malgré le mépris qu'elles inspiraient aux dirigeants soviétiques, les comédies américaines, les films d'aventure, les westerns et les feuilletons importés étaient tolé-

rés en raison de leur immense popularité ... et parce qu'ils généraient de respectables recettes qui servaient à financer la production des films proprement soviétiques. Les spectateurs connaissaient beaucoup mieux les noms de Chaplin, Fairbanks, Pickford et Lloyd que ceux des grands pionniers du cinéma soviétique.

Tout film produit en Union soviétique devait satisfaire à des exigences apparemment inconciliables: le pouvoir voulait des films exaltant l'idéal communiste, les réalisateurs voulaient s'exprimer, les spectateurs voulaient des spectacles divertissants et l'industrie cinématographique voulait engranger des recettes pour produire davantage de films. L'Urss produisit 12 films en 1923, et 41 l'année suivante. En 1924, il y avait dans le pays environ 2700 salles de cinéma; trois ans plus tard elles étaient 7500. Les reportages d'actualité se multiplièrent pour répondre au besoin toujours croissant d'images cinématographiques. Le moindre événement un tant soit peu important était filmé. Comme l'a fort justement noté l'historien du cinéma Paul Rotha dans son «The Film till Now» (1930): «Les réalisateurs soviétiques ont abordé tous les sujets, qu'ils soient scientifiques, géographiques, ethnologiques, industriels, militaires, maritimes, aéronautiques ou médicaux» (p. 173). A cet égard, il est intéressant de noter que les artistes ont apporté autant de soins et d'attention à leurs affiches pour ces documentaires (voir par exemple l'affiche pour *Le crayon*, p. 12) que pour les longs métrages.

Les affichistes les plus célèbres étaient Guéorgui et Vladimir Stenberg. Dans les années 20, on ne pouvait pas se promener dans Moscou sans tomber sur une affiche signée «2 Stenberg 2». Les deux frères ont créé ensemble environ 300 affiches de cinéma. Dans un entretien avec Alma Law, Vladimir Stenberg lui a raconté (A conversation with Vladimir Stenberg, Art Journal, automne 1981, p. 229) que leur première affiche pour *Les yeux de l'amour* était signée «Sten» et les deux artistes ne savaient pas qu'ils en feraient d'autres. La deuxième fut signée «Stenberg», et dès la troisième apparaissait le célèbre logo «2 Stenberg 2». «Dès 1907, nous avons constamment travaillé ensemble», explique Vladimir Stenberg à Alma Law. « Nous faisions tout ensemble, même quand nous étions tout petits. Nous mangions la même chose et nous avions les mêmes habitudes de travail. Si j'attrapais un rhume, il en attrapait un aussi. D'ailleurs, quand je travaillais avec mon frère nous avons même fait un petit test: Quelle couleur choisir pour l'arrière-plan d'une affiche? J'écrivais mon choix sur un morceau de papier. Lui faisait la même chose de son côté. Je n'avais aucune idée de ce qu'il avait inscrit et il ne savait pas ce que j'avais écrit. Nous écrivions simplement sur ces bouts de papier et puis nous comparions, et c'était la même chose! Vous pensez peut-être que l'un finissait par céder à l'autre? Eh bien non. Il n'y avait pas de dispute, rien.» Guéorgui Stenberg périt dans un accident de voiture en 1933. Les affiches dessinées par Vladimir après la mort de son frère n'arrivèrent jamais à égaler la qualité de leur travail d'équipe.

Les frères Stenberg étaient rompus aux techniques lithographiques. Comme les imprimeurs ne savaient pas faire des clichés de qualité pour reproduire les photographies ou photogrammes sur les affiches, les deux artistes ont imaginé un autre procédé pour simuler la ressemblance photographique. Il faut parfois y regarder de très près pour déterminer si certaines de leurs compositions sont dessinées à la main ou photographiques. Cette habileté dans la création d'images para-photographiques ne les a pas empêchés d'exceller dans le photomontage. Il est difficile d'imaginer utilisation plus efficace de ce procédé que dans l'affiche de *La onzième année*, où l'on voit dix années de réalisations communistes reflétées dans les verres d'une paire de lunettes (p. 124, 125).

Les frères Stenberg cherchent constamment de nouveaux moyens pour traduire sur le papier la dynamique filmique. Dans *La côtelette attendrie* (p. 226, 227) ils dessinent le boxeur la tête en bas pour rendre l'atmosphère survoltée du ring. Dans *La femme du boxeur* (p. 224) des cercles concentriques font allusion aux coups qui résonnent dans la tête des boxeurs. Dans *Le coup* (p. 225) ils accentuent tellement les angles abrupts et les contrastes d'échelle qu'on en est un peu étourdi, comme si l'on avait soi-même reçu un coup. Comme l'expliquait Vladimir Stenberg à Alma Law, «dans nos affiches de cinéma tout bougeait, car le cinéma, c'est le mouvement. Les autres artistes remplissaient le centre de leur affiche, ils y mettaient quelque chose, et tout autour il y avait une marge vide. Mais avec nous tout semblait faire sens.» (p. 229,230). Les deux frères aiment particulièrement jouer avec les combinaisons de couleurs inattendues, des couleurs d'autant plus étonnantes que, comme on le sait, les films de l'époque sont en noir et blanc. De plus, ils n'hésitent pas à créer deux affiches différentes pour un même film. Celles de *Le procès des trois millions* (p. 188, 189) sont on ne peut plus différentes sur le plan de la couleur et de la composition, mais toutes deux fonctionnent à merveille. Les images fragmentées de la version horizontale (p. 190) évoquent une séquence filmique tandis que dans la

version verticale (p. 191) le gros plan sur le visage de la femme, qui domine les deux petits personnages du bas, nous plonge au cœur de l'action. On peut analyser de la même manière les deux affiches pour *Le Moulin rouge* . Toutes deux nous montrent le visage d'une femme, mais tandis que l'une (p. 160) est très simple et classique (un visage voilé qui se détache dans la nuit), l'autre (p. 161) nous fait pénétrer au cœur du Paris nocturne, avec cette femme séduisante, les boîtes de nuit luxueuses et les néons. La typographie épouse le style des deux affiches: d'une belle simplicité dans la première, elle se transforme dans la seconde en une bousculade de lettres constructivistes qui donne l'impression de se trouver en plein Pigalle devant l'enseigne clignotante du cabaret. Quand on sait que les affiches de l'époque étaient systématiquement imprimées sur fond blanc, on peut imaginer le choc provoqué par le fond bleu nuit des deux affiches du *Moulin rouge*.

Nikolaï Proussakov a créé quelques-unes des affiches les plus créatives et intéressantes de l'avant-garde russe. Dans sa superbe affiche pour *Le gros chagrin d'une petite femme* (p. 148, 149), il superpose le visage d'une femme et le chapeau d'un homme (dont le visage est laissé vide) sur une vue de ville moderne. Le couple se promène joyeusement dans l'espace à bord d'une automobile qui a perdu une grande partie de sa carrosserie. Les phares ont des yeux, ce qui n'empêche pas le véhicule de rouler sur le titre du film, bousculant quelque peu les lettres au passage. Dans l'affiche pour *L'œil de verre* (p. 36, 37), les proportions des personnages sont délirantes: l'homme qui danse joue contre joue avec sa cavalière est suspendu en l'air, et ses jambes n'arrivent même pas au niveau des genoux de la danseuse - qui est du reste assise. On pense irrésistiblement en voyant ce couple improbable à un ventriloque tenant sa poupée. Et l'opérateur ne se contente pas de filmer: son corps lui-même est une caméra.

Le photomontage est l'un des traits distinctifs de l'affiche d'avant-garde russe. L'un des plus amusants est celui de l'affiche pour *Khaz Push* (p. 48) dessinée par Proussakov et Borissov: On y voit un homme perché sur une bicyclette et qui dit «Je me dépêche pour aller voir Khaz Push», tandis que des scènes du film sont déjà projetées sur son corps et entre les rayons des roues de son vélo.

Proussakov a créé ses affiches les plus loufoques avec Borissov. L'affiche du *Double malgré lui* (p. 271) annonce les affiches de rock psychédélique qui fleuriront à San Francisco dans les années 60. Les artistes créent une tension incroyable entre les jumeaux, zébrés de lignes horizontales qui simultanément se brisent et se chevauchent, à la fois unis et désunis. Et, sous le foisonnement de l'affiche d'*Amok* (p. 216, 217), on trouve un subtil équilibre entre le tourbillon des lignes, l'extravagance des couleurs et la petite photographie en noir et blanc.

Borissov a également réalisé de très belles affiches avec un autre artiste, Joukov. Dans *Le cadavre vivant* (p. 140, 141), la répétition du titre du film forme un motif qui envahit tout, depuis le costume du héros jusqu'au tribunal où il comparaît (représenté dans le photogramme). Les artistes créent l'image étonnante d'un «cadavre» dont les seules parties «vivantes» (non typographiques) sont la tête et la main, dont le doigt accusateur, émergeant de ce linceul de lettres, est pointé sur le spectateur. Dans l'amusante affiche de *La poupée aux millions* (p. 120, 121) les lignes se bousculent, se déforment et se pénètrent si bien qu'on ne sait plus très bien à qui appartiennent les bras et les jambes des personnages.

Comme Proussakov et Borissov, Alexandre Naoumov a strié la surface de l'affiche de grilles et de lignes verticales pour créer un effet tridimensionnel. Ses affiches pour *Bella Donna* (p. 94, 95) et pour *La fiancée volée* (p. 172) sont un bel hommage à la magie de l'écran. Malheureusement, il a péri noyé à 29 ans.

Bien qu'il ait réalisé relativement peu d'affiches pour le cinéma, l'artiste et photographe Alexandre Rodtchenko se distingue par son sens de la composition et sa manière très personnelle d'utiliser le photomontage. Dans *Le Cuirassé Potemkine* (p. 166–171), il nous fait voir l'action à travers une paire de jumelles qui forme une élégante composition constructiviste. Les couleurs – vert acide et rose – sont inhabituelles chez Rodtchenko et insolites compte tenu du thème, tout comme l'est le fait que les deux lentilles des jumelles «voient» des scènes différentes du film. Anatoli Belski aime placer ses compositions au centre de ses affiches. Il recherche toujours l'impact maximum. Comment oublier la terreur du personnage du *Taon* (p. 235)? Et l'image du jeune héros de *La pipe du communard* (p. 122, 123) n'est pas seulement saisissante. Elle utilise très efficacement le photomontage en insérant des scènes du film dans la fumée de la pipe. L'affichiste le plus prolifique a été Mikhaïl Dlougatch: il a réalisé plus de 500 affiches au cours de sa carrière. Dans celle du *Juge Reitan* (p. 290), il dessine le visage coupé en deux du magistrat qui est aussi celui du prisonnier, comme les deux côtés d'une même médaille, les deux versants

d'une même personnalité. Le formidable sens chromatique de l'artiste est particulièrement évident dans l'affiche du *Ciment* (p. 118, 119). Quiconque connaît déjà l'œuvre par des reproductions en noir et blanc ne peut qu'être frappé et saisi par le rouge intense du visage de l'homme.

Certaines grandes affiches de l'époque ont été réalisées par des artistes dont nous ignorons le nom. La typographie de l'affiche anonyme *Enthousiasme* n'a pas qu'un rôle accessoire. Elle EST l'affiche. *Enthousiasme* (p. 260, 261) est le premier film sonore de Dziga Vertov. Le cinéaste a filmé le travail des mineurs du bassin du Don, au milieu du tintamarre des pics, du grondement des wagonnets et des bruits de la mine. L'affiche évoque magnifiquement la réverbération de tous ces sons par la seule typographie: le titre du film se propage comme une onde sonore en caractères de plus en plus gros.

Comme les films révolutionnaires qu'elles annoncent, les affiches de cinéma de cette époque deviennent une nouvelle forme d'expression artistique. Les affichistes utilisent les éléments graphiques de manière entièrement nouvelle. Ils jouent avec les couleurs, les perspectives et les échelles, et multiplient les juxtapositions d'images étonnantes, sans souci de vraisemblance. Les noms des réalisateurs et des acteurs eux-mêmes prennent une nouvelle vie. Dans *Niniche* (p. 279) et *L'homme à la caméra* (p. 193–195), les frères Stenberg ne les placent pas discrètement sur le côté; ils en font au contraire un élément essentiel qui encadre vigoureusement l'image principale.

Les affiches deviennent une sorte d'«image animée». Dans *Le convoyeur de la mort* (p. 96), Smoliakovski nous fait quasiment entendre le crépitement de la mitrailleuse. Dans l'affiche de Dlougatch pour *La chaise électrique* (p. 57), la ligne en zigzag qui traverse le corps du héros est rendue encore plus cruellement «électrique» par la présence d'un compteur et d'une femme terrifiée. Enfin, la femme qui tourbillonne dans l'affiche des frères Stenberg pour *L'homme à la caméra* est si dynamique qu'elle donne le tournis.

La qualité des affiches est d'autant plus remarquable que les artistes devaient en général travailler dans des délais extrêmement serrés. Vladimir Stenberg et Mikhaïl Dlougatch ont raconté comment il leur arrivait souvent de visionner un film à 3 heures de l'après-midi et de devoir présenter leur projet terminé à 10 heures le lendemain matin. De plus, le matériel des imprimeries était hors d'âge et les techniques utilisées rudimentaires. Les seules presses disponibles dataient d'avant la révolution de 1917. D'après Vladimir Stenberg, certaines presses étaient si délabrées qu'elles tenaient avec des bouts de ficelle. Très souvent, l'artiste devait réaliser une affiche pour un film qu'il n'avait même pas vu, en particulier dans le cas des films étrangers, pour lesquels on lui remettait simplement un bref synopsis et quelques photos de presse qui venaient directement d'Hollywood. Quand on songe que les artistes savaient que leurs affiches seraient décollées et jetées au bout de quelques semaines, on admire le soin qu'ils apportaient à chacune d'elles. Il aurait été dommage que toute cette créativité tombe dans l'oubli.

En 1932, huit ans après la mort de Lénine, Staline décrète que le seul art officiellement reconnu sera le réalisme socialiste: le thème et le style des œuvres d'art doivent donner de l'Union soviétique une image réaliste (nous dirions: idéalisée) et conforme aux valeurs du communisme. Ce diktat marque la fin des expérimentations si présentes dans les affiches reproduites tout au long de cet ouvrage. Il met fin à une période qui nous a légué quelques-unes des plus belles affiches jamais créées au cours de l'histoire. L'imagination, l'humour et la créativité de ces affiches de cinéma restent inégalés – et uniques au monde.

En feuilletant ce livre, essayez d'imaginer les rues de Moscou ou de Léningrad dans les années 20. Imaginez les ouvriers et les employés courant pour attraper le train ou le tramway après leur journée de travail. En levant les yeux, ils voyaient partout ces étonnantes affiches qui semblaient les interpeller. Pendant un bref instant, ils oubliaient la routine en s'évadant dans l'univers magique du cinéma. J'espère que, tout comme eux, vous serez séduits par la beauté et le pouvoir d'évocation de ces affiches.

Susan Pack

The Film Posters

Die Filmplakate

Les affiches de cinéma

Film Eye

Dziga Vertov's theory of documentary montage heralded a new era in the history of film. Vertov rejected the traditional concept of a film with actors reading prepared scripts, and thought it essential that film manipulate time and space: "I am an eye. I am a mechanical eye. I, the machine, show you a world the way only I can see it. I free myself for today and forever from human immobility (...) My way leads towards the creation of a fresh perception of the world. Thus I explain in a new way the world unknown to you."

Das Filmauge

Die Montagetheorie des Dokumentarfilmers Dziga Wertow war der Beginn einer neuen Ära der Filmgeschichte. Wertow gelang es, durch den Einsatz von Laien und einen freieren Montagestil die dem Medium eigenen Möglichkeiten zu entfalten. Für ihn war die Manipulation von Raum und Zeit durch den Film ganz wesentlich: »Ich bin ein Auge. Ich bin ein mechanisches Auge. Ich, die Maschine, zeige Ihnen eine Welt, wie nur ich sie sehen kann. Ich befreie mich heute und für immer von der menschlichen Unbeweglichkeit (...) Mein Weg führt zur Schöpfung einer neuen Weltanschauung. So erkläre ich Ihnen die Welt neu, die Ihnen unbekannt ist.«

Ciné-œil

Le célébrissime film théorique de Dziga Vertov sur le montage documentaire ouvrit une ère nouvelle pour le cinéma. Vertov est le pionnier du cinéma-vérité, le chantre des gens ordinaires et de la vie au quotidien. Il est l'un des premiers cinéastes soviétiques à utiliser le trucage photographique, qu'il ne confond jamais avec la manipulation. «Je suis un œil. Un œil mécanique. Moi, la machine, je vous montre un monde comme moi seul sais le voir. Je me libère aujourd'hui et pour toujours de l'immobilité humaine (...) J'explique donc d'une manière inédite le monde que vous ne connaissez pas.»

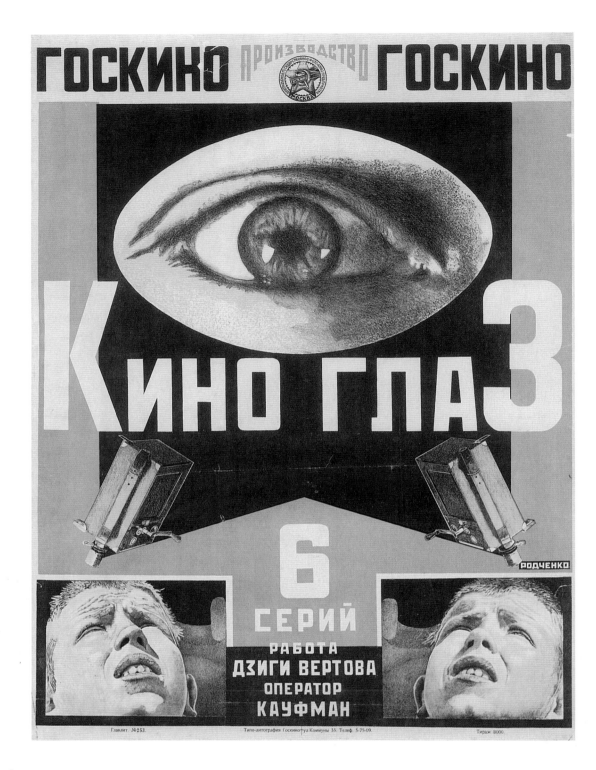

Alexander Rodchenko
92.7 x 70 cm; 36.5 x 27.5"
1924; lithograph in colors
Rodchenko, Aleksandr, Film Eye
The Museum of Modern Art, New York. Gift of Jay Leyda.
Photo: ©1994 The Museum of Modern Art, New York City

Kino-Glaz

USSR (Russia), 1924
Director: Dziga Vertov

34

The Eyes of Love

This was the Stenberg brothers' first poster and they signed it only "Sten". They had not yet developed their trademark signature "2 Stenberg 2". As this poster gives no film credits, the film was probably imported. For the first years of the Soviet regime, foreign films were shown without any credits, possibly to disguise the fact that very few domestic films were available before 1925.

Die Augen der Liebe

Dieses nur mit »Sten« signierte Plakat ist das erste der Stenberg-Brüder. Später entwickelten sie die Signatur »2 Stenberg 2«. Nähere Hinweise zum Film finden sich nicht auf dem Poster, vermutlich, weil es sich um eine nichtrussische Produktion handelt. Vor 1925 waren die Plakate zu Importfilmen sehr sparsam mit Angaben zu Schauspielern und Regisseuren. Sie sollten nicht allzu deutlich auf das Fehlen der einheimischen Produktionen hinweisen.

Les yeux de l'amour

C'est la première affiche des frères Stenberg, qui la signèrent seulement «Sten». Ils n'utilisaient pas encore le «2 Stenberg2» qui devait plus tard devenir leur «griffe». Le titre en russe ne rappelle aucune œuvre soviétique ou étrangère de l'époque. Comme le réalisateur et les acteurs ne sont pas mentionnés, il s'agissait sans doute d'un film importé. On sait en effet que dans les quelques années qui ont suivi la Révolution, les films étrangers étaient projetés sans générique, peut-être pour masquer la maigreur de la production soviétique avant 1925.

Georgii & Vladimir Stenberg
70.8 x 102 cm; 27.9 x 40.2"
1923; lithograph in colors
Collection of the Russian State Library, Moscow

Glaza Lyubvy

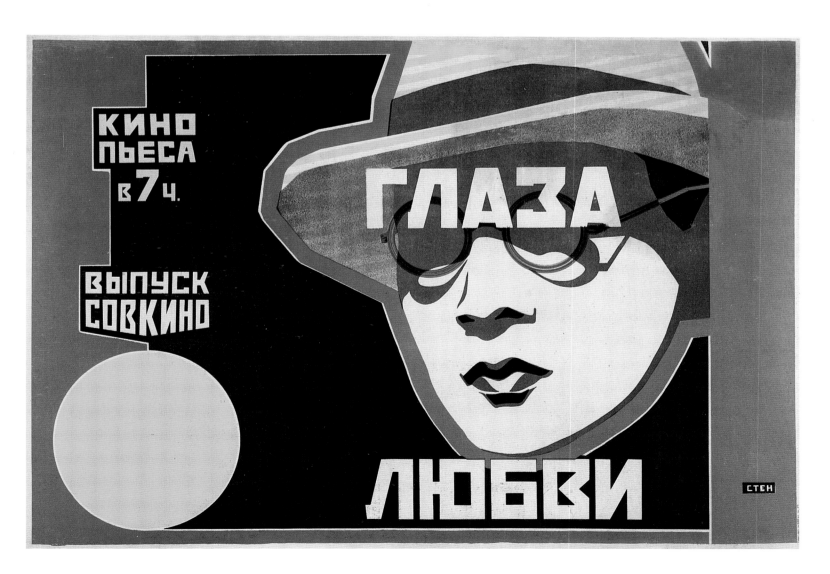

Nikolai Prusakov
123 x 93 cm; 48.5 x 36.6"
1928; lithograph in colors
Collection of the author

Steklanny Glaz

USSR (Russia), 1928
Directors: Lily Brik, Vitaly
Zhemchuzny
Actors: Polonskaya, Prozorovski

The Glass Eye
This film is mainly a tribute to the
possibilities of the camera, the
"glass eye". Since this is a film
about film, it is appropriate that the
movie operator in the poster does
not just take a picture, his body
becomes a camera.

Das Glasauge
Der Film ist eine Hommage an die
Möglichkeiten des »Glasauges«,
also der Kamera. Ganz im Wertow-
schen Sinne zeigt das Plakat, wie
der Kameramann zur Maschine, die
Kamera zum Menschen wird. Der
Film wird »lebendig«.

L'œil de verre
Le film est un hommage aux riches
possibilités de «l'œil de verre»
qu'est la caméra. Il s'agit donc de
cinéma sur le cinéma, et tout natu-
rellement l'affiche transpose l'idée
du film en faisant du corps de l'opé-
rateur une caméra.

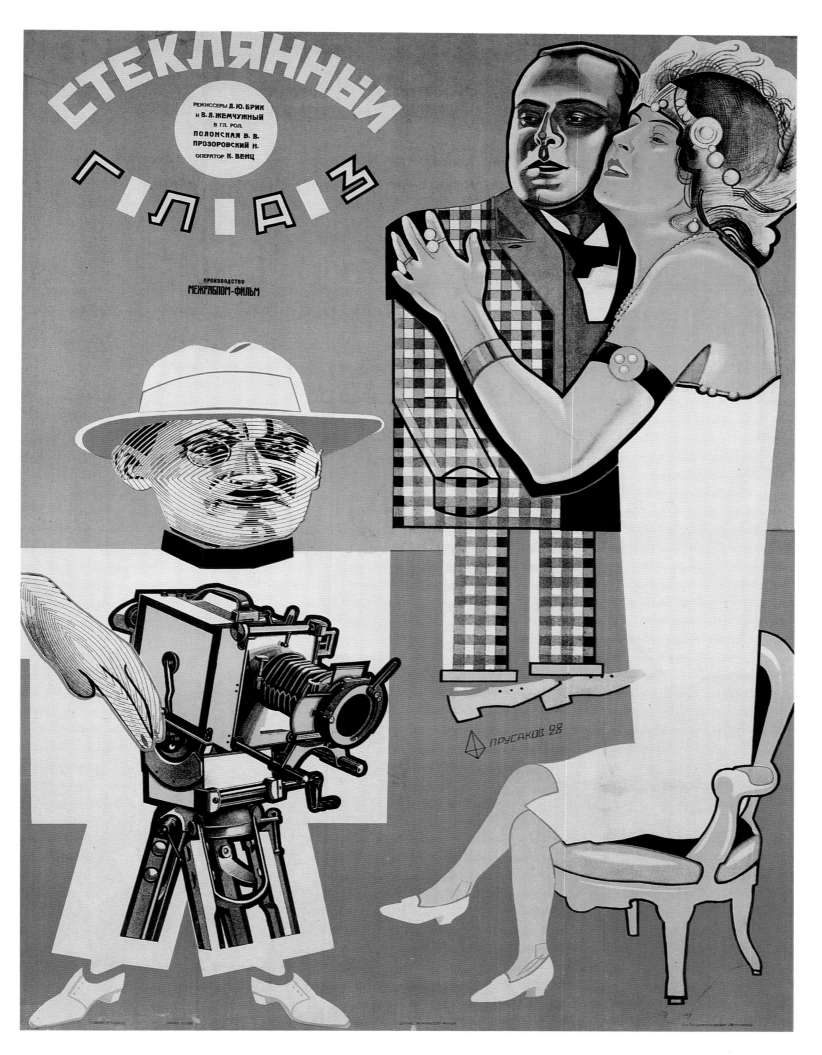

Georgii & Vladimir Stenberg
106 x 70 cm; 41.7 x 27.5"
1928; lithograph in colors
Collection of the author

Simfonia Bolshogo Goroda

Berlin: Die Symphonie der Großstadt (original film title)
Germany, 1927
Director: Walter Ruttmann

Symphony of a Big City

The film tells of a day in the life of Berlin. It begins with the empty streets at dawn and continues to depict the daily life of the city until midnight. One of the best examples of innovative feature length documentaries. Its kaleidoscopic style garnered much critical praise and influenced the work of many filmmakers. The Stenbergs based their design on the 1926 Bauhaus photomontage by Otto Umbehr of the Austrian reporter Egon Kisch, known as "The Raving Reporter".

Die Symphonie der Großstadt

Thema dieses Meilensteins der Filmgeschichte ist ein Tag im Leben der Großstadt Berlin. Angefangen von den leeren Straßen in der Morgendämmerung wird der Alltag in der Stadt bis Mitternacht beschrieben – das perfekte Beispiel eines dokumentarischen Spielfilms. Ruttmann montierte seine Beobachtungen kaleidoskopartig zu einem Meisterwerk, das damals wie heute Kritiker und Publikum begeistert. Dem Stenberg-Plakat lag eine Bauhaus-Fotomontage zugrunde, die Otto Umbehr 1926 zu Egon Kisch, dem »rasenden Reporter«, fertigte.

Symphonie d'une grande ville

Ruttmann montre la ville au printemps à tous les moments de la journée. Le film, qui commence à l'aube dans les rues désertes et se termine à minuit, reste l'un des exemples les plus parfaits du longe métrage documentaire. Les critiques ont salué le style foisonnant de ce réalisateur hors normes dont le travail a inspiré beaucoup de cinéastes. L'affiche des frères Stenberg reprend un photomontage d'Otto Umbehr fait au Bauhaus en 1926 et intitulé «Le journaliste frénétique» (le journaliste en question étant l'Autrichien Egon Kisch).

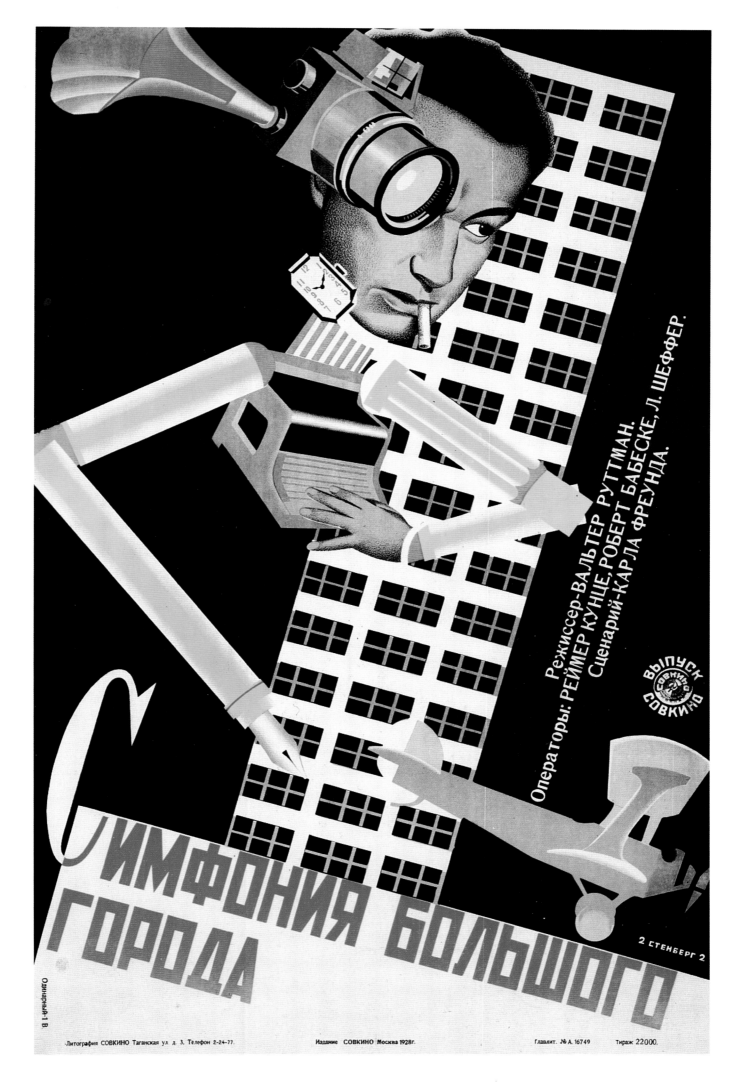

Режиссер-ВАЛЬТЕР РУТТМАН.
Операторы: РЕЙМЕР КУНЦЕ, РОБЕРТ БАБЕСКЕ, Л. ШЕФФЕР.
Сценарий-КАРЛА ФРЕУНДА.

ВЫПУСК СОВКИНО 2

2 СТЕНБЕРГ 2

СИМФОНИЯ БОЛЬШОГО ГОРОДА

Одинарный-1 В.

Литография СОВКИНО Таганская ул. д. 3. Телефон 2-24-77. Издание СОВКИНО Москва 1928г. Главлит. № А. 16749 Тираж 22000.

Kent's Revenge

A jockey named Billy Garrison (who is called Kent in the Russian version of the film) is framed for throwing a race and suspended from competing. However, he wins the heart of a horse owner's daughter after preventing her father from being shot, recovers a kidnapped horse and wins the Kentucky Derby. The Stenbergs capture the tension of the spectators (above) as they watch the horses race for the finish line.

Kents Rache

Ein Jockey namens Billy Garrison, der in der russischen Version Kent heißt, wird wegen angeblicher Manipulation eines Rennens vom Wettbewerb ausgeschlossen. Er wird allerdings rehabilitiert, als er einem Pferdebesitzer das Leben rettet, ein entführtes Pferd befreit und das Kentucky-Derby gewinnt. Die Stenbergs wählten eine spannende Rennszene und die Reaktionen des Publikums als Motiv für ihr Plakat.

La vengeance de Kent

Le jockey Billy Garrison (rebaptisé Kent dans la version soviétique) est suspendu pour faute. Mais il conquiert la fille d'un propriétaire d'écurie en sauvant son père de la mort, en récupérant un cheval kidnappé et en gagnant finalement le derby. On voit sur l'affiche des frères Stenberg le visage anxieux des spectateurs qui regardent les chevaux galoper vers la ligne d'arrivée.

40

Georgii & Vladimir Stenberg
100 x 71 cm; 39.4 x 28.9"
1927; lithograph in colors
Collection of the author

Revansh Kenta

Garrison's Finish (original film title)
Usa, 1923
Director: Arthur Rosson
Actors: Jack Pickford, Madge Bellamy, Charles Stevenson, Tom Guise

A Journey to Damascus

A Soviet passenger ship traveling on the Black Sea to Damascus is hijacked by a group of pro-Tsarist White Guards disguised as passengers. The crew is prepared to dynamite the ship rather than let it be taken by the Whites. Fortunately, a Soviet destroyer is sighted just in time and the Reds regain control of the ship. In the poster, a sailor and a mutineer stalk each other, separated by a film strip with several frame blow-ups of the action.

Die Reise nach Damaskus

Ein sowjetisches Passagierschiff wird auf dem Weg nach Damaskus von Weißgardisten entführt. Die Crew wehrt sich erbittert und will das Schiff eher versenken, als es den Feinden zu überlassen. Ein sowjetisches Kriegsschiff erscheint jedoch rechtzeitig, und die Entführer geben auf. Die Darstellung auf dem Plakat konzentriert den dramatischen Konflikt auf zwei Personen: Ein Matrose lauert einem Meuterer auf, getrennt werden beide nur durch einen Filmstreifen.

Le voyage à Damas

Un paquebot soviétique en route vers Damas est piraté dans la Mer Noire par des gardes Blancs. L'équipage oppose une résistance farouche. Il est prêt à dynamiter le paquebot pour ne pas le laisser aux mains de l'ennemi, mais heureusement un destroyer soviétique qui passe par là vient lui prêter mainforte. On voit sur l'affiche un matelot et un garde Blanc qui semblent prêts à bondir par-dessus le «rempart» de pellicule qui les sépare.

Georgii & Vladimir Stenberg
105.5 x 68.5 cm; 41.5 x 27"
1927; lithograph in colors with offset photography
Collection of the author

Put V Damask

USSR (Russia), 1927
Director: Lev Sheffer

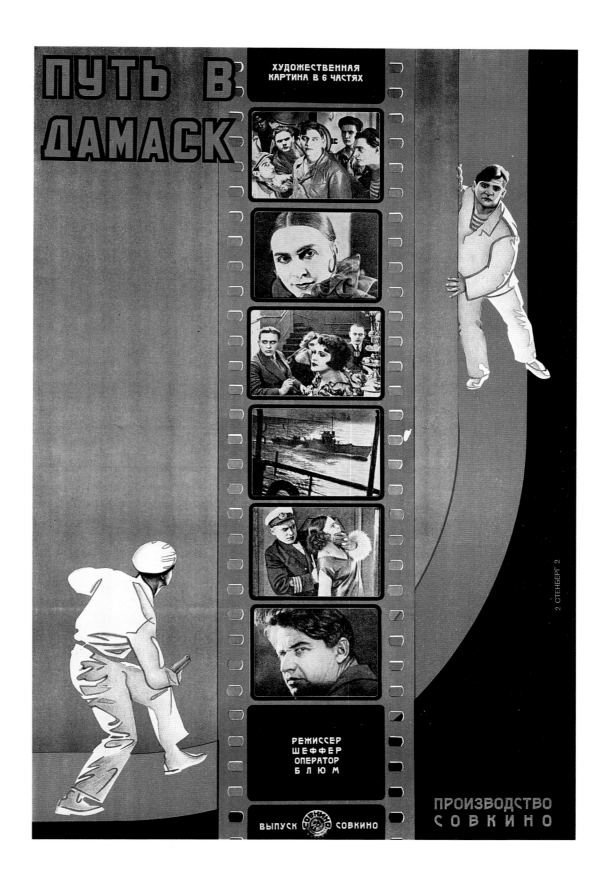

41

Who Are You?

This film was loosely based on a collection of short stories entitled *The People of the Abyss* by Jack London, one of the best-loved authors in the Soviet Union. Originally published in 1903, the stories dealt with the tremendous disparity between the rich and the poor. The poster dramatizes the theme by showing an elegantly attired (presumably ruthless) capitalist towering over two Red workers against the backdrop of Wall Street, the symbolic home of capitalism.

Wer bist du?

Der Film entstand nach dem Kurzgeschichtenband »Menschen aus der Tiefe« (1903) von Jack London, einem der beliebtesten Autoren in der Sowjetunion. Seine Geschichten beschreiben den krassen Gegensatz zwischen Armut und Reichtum. Das Plakat stellt die Unterdrückung der Armen drastisch überspitzt dar: Ein elegant gekleideter (skrupelloser) Kapitalist überragt zwei (rote) Arbeiter, im Hintergrund die Wall Street als symbolische Heimstatt des Kapitalismus.

Qui es-tu?

Le film s'inspire librement d'un recueil de nouvelles publié en 1903 sous le titre «Le Peuple de l'abîme», et dont l'auteur, Jack London, était très apprécié en URSS. Tous ses récits dénoncent l'injustice et les inégalités sociales. Sur l'affiche, l'oppression des masses est symbolisée par un élégant (et forcément impitoyable) capitaliste qui, tel un spectre malfaisant, se dresse devant les gratte-ciel de Wall Street au-dessus des deux ouvriers communistes.

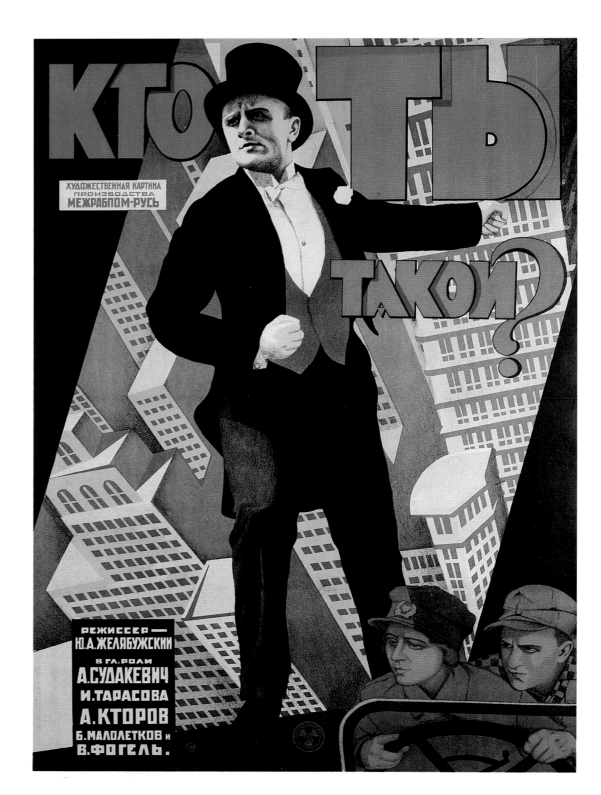

Semyon Semyonov
110.8 x 78.7 cm; 43.6 x 31"
Circa 1927; lithograph in colors
Collection of the author

Kto Ty Takoi?

USSR (Russia), 1927
Director: Yuri Zhelyabuzhsky
Actors: Anna Sudakevich (aka Anna Sten), Alla Tarasova, Anatoli Ktorov, Vladimir Fogel

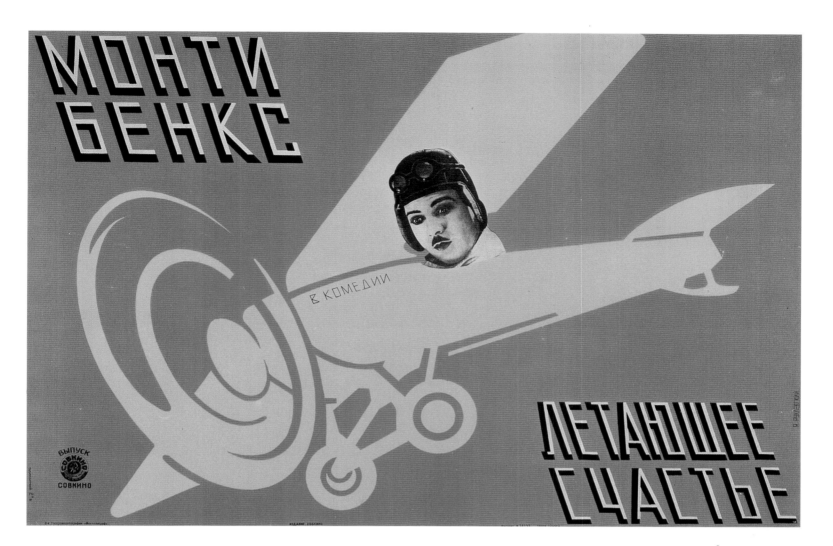

Flying Luck

Monty Banks plays a young aviation enthusiast fascinated by Lindbergh. On his first flight, he crashes into an army recruiting hut and enlists. He is tricked into entering an air show and his aerial stunts win him first prize, the admiration of the commanding officer and the affections of a beautiful woman. The poster keeps to the essentials: an airplane, the pilot and the name of the star Monty Banks, who was very popular in the Soviet Union.

Fliegendes Glück

Monty Banks spielt einen von Lindbergh begeisterten jungen Flugenthusiasten. Sein erster Flugversuch endet mit einer Bruchlandung in einer Rekrutierbaracke, wo er sich für die Armee verpflichtet. Ungewollt gerät er in eine Luftfahrtschau, seine Flugkunststücke tragen ihm den ersten Preis, die Bewunderung seines Kommandanten sowie die Zuneigung einer schönen Frau ein. Das Plakat zeigt nur das Wesentliche: ein Flugzeug, den Piloten und, übergroß, den Namen des in der Udssr sehr bekannten Darstellers Monty Banks.

Le bonheur volant

Dans le film, Monty Banks est un fou d'aviation, un jeune admirateur de Lindbergh. La première fois qu'il essaie de décoller, il fonce tout droit dans une baraque de recrutement militaire et doit s'engager. Un jour, il se retrouve malgré lui dans une compétition de voltige aérienne et ses acrobaties extraordinaires lui valent le premier prix, l'admiration de son chef et l'amour d'une belle. L'affiche ne montre que l'essentiel: un avion, son pilote et en lettres géantes le nom de l'acteur Monty Banks, très connu en Urss.

Yakov Ruklevsky
72 x 107 cm; 28.4 x 42.1"
Circa 1929; lithograph in colors with offset photography
Photo: Courtesy Reinhold-Brown Gallery, New York City

Letayushcheye Stchaste

Flying Luck (original film title)
Usa, 1927
Director: Herman C. Raymaker
Actors: Monty Banks, Jean Arthur, J. W. Johnston, Kewpie Morgan

Anonymous

70.5 x 103 cm; 27.7 x 40.6"
1926; lithograph in colors with offset photography
Collection of the author

Otrezannye ot Mira

Beasts of Paradise (original film title)
Usa, 1926
Director: William Craft
Actors: Eileen Sedgwick, William Desmond

Cut off from the World

This film was a condensed version of the 15-part serial, *Beasts of Paradise*, released in 1923. The poster design (below) makes novel use of photomontage. First, the photographs of the people looking out the train windows are drastically out of proportion to the actual size of the people. Furthermore, the reflections projected on the ground do not reflect the people pictured in the train windows, but depict an outdoor chase scene.

Von der Welt abgeschnitten

Dieser Film ist die Zusammenfassung einer 15teiligen Filmserie von 1923 mit dem Titel *Beasts of Paradise*. Das Filmplakat unten macht sich die Fotomontage auf verfremdende Weise zunutze. Die Gesichter, die aus dem Zugfenster schauen, sind überproportional groß, der Schatten des Zuges zeigt aber keine Spiegelung, sondern eine Verfolgungsjagd.

44

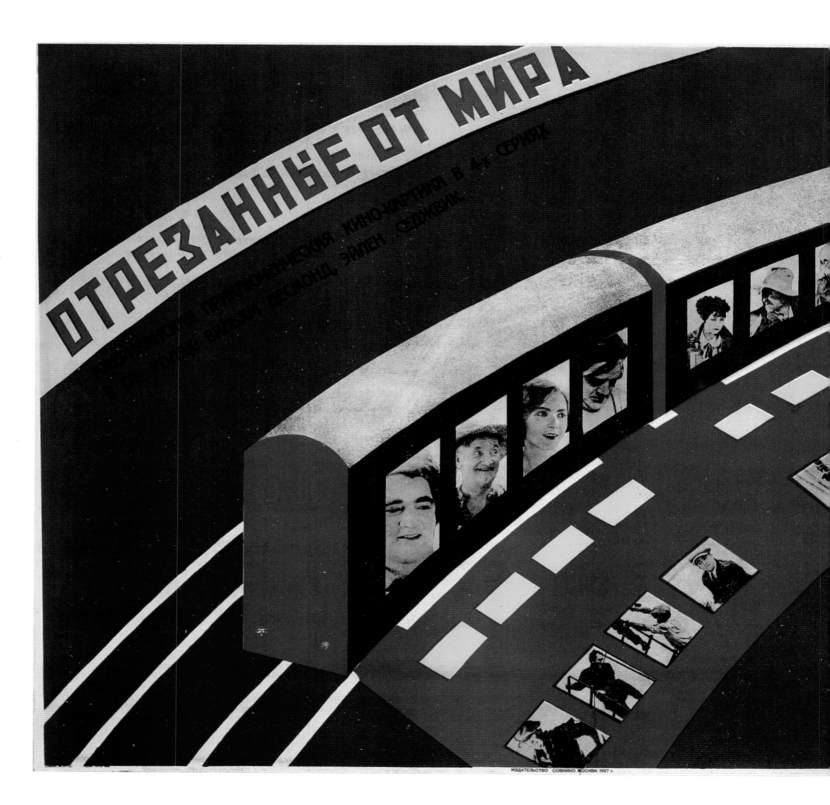

Coupés du monde

Ce film est une version condensée de *Beasts of Paradise,* un feuilleton en quinze épisodes distribué par Universal en 1923. L'affiche du film en bas utilise le photomontage de manière inédite. Tout d'abord, les visages qui s'encadrent dans les fenêtres des wagons ne sont pas du tout à l'échelle du train. De plus, ce ne sont pas les ombres des voyageurs qui se projettent sur le sol, mais des personnages qui semblent lancés dans une course-poursuite haletante.

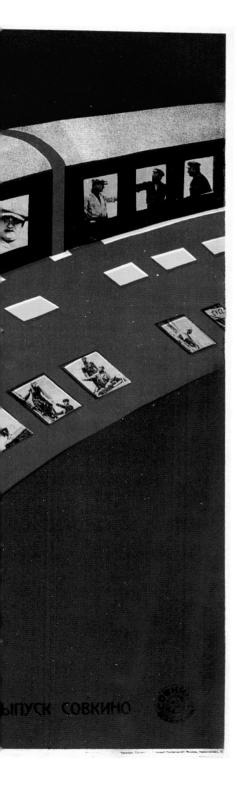

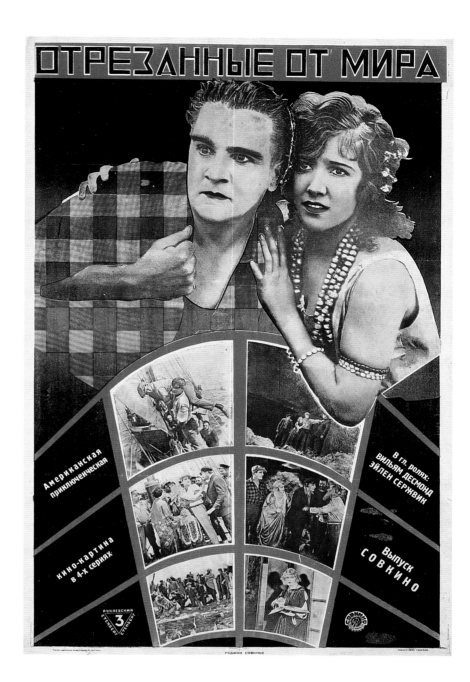

Georgii & Vladimir Stenberg with Yakov Ruklevsky
108 x 70 cm; 42.5 x 27.5"
1926; lithograph in colors with offset photography
Collection of the author

Georgii & Vladimir Stenberg
106 x 70.5 cm; 41.8 x 27.8"
1927; lithograph in colors
Collection of the author

Zvenigora

USSR (Ukraine), 1928
Director: Alexander Dovzhenko
Actors: Semyon Svashenko, Nikolai
Nademski, Alexander Podorozhny

Zvenigora

This film is an allegorical tale of a treasure rumored to be hidden in the Zvenigora, a region of rolling steppes in the Ukraine. As a grandfather (Nademski) tells the tale to his two grandsons, powerful images are evoked in their minds, such as the monk with a lantern seen in the poster. The young men respond differently. One of them (Podorozhny) abandons his homeland, becomes a con artist and eventually commits suicide. The other (Svashenko, pictured in green) becomes a revolutionary, defending Bolshevik ideals. He is inspired to find the true treasure of the Zvenigora by working the land.

Zvenigora

Ein Großvater (Nademski) erzählt seinen beiden Enkeln von der Legende um den Schatz in der Zvenigora, einer steinigen Steppenregion der Ukraine. Die Enkel sehen vor ihrem geistigen Auge eindrucksvolle Bilder, darunter das von dem Mönch mit der Laterne. Die beiden jungen Männer ziehen unterschiedliche Lehren aus der Fabel. Der eine (Podoroschni) verläßt seine Heimat, wird ein Schwindler und begeht schließlich Selbstmord. Der andere (Swaschenko, in grün) wird ein Revolutionär, der die bolschewistischen Ideale verteidigt. Er hat den tiefen Sinn der Geschichte erkannt: Der wahre Schatz der Zvenigora erschließt sich dem, der das Land bearbeitet.

Zvenigora

Deux jeunes gens rêvent en écoutant leur grand-père évoquer la légende du trésor de la Zvenigora, une région rocailleuse d'Ukraine. Toutes sortes d'images surgissent dans leur esprit dont le moine à la lanterne. Mais ils n'en tirent pas les mêmes enseignements. L'un quitte son village, tombe dans la délinquance et finit par se suicider. L'autre (en vert) devient un révolutionnaire qui défend l'idéal bolchevique. Car il a compris le sens profond de la légende: le vrai trésor, c'est le travail de la terre.

46

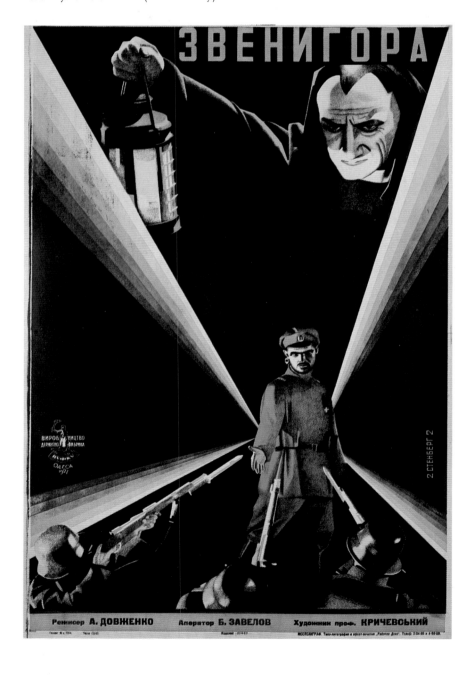

Georgii & Vladimir Stenberg
106 x 71 cm; 41.7 x 28"
1928; lithograph in colors
Collection of the author

Chelovek iz Lesa

USSR (Ukraine), date unknown
Director: Georgi Stabovoi

The Man from the Forest
Although the Stenbergs were known for their dramatic close-ups, the color green (presumably, a reference to the forest) is quite unorthodox.

Der Mann aus dem Wald
Die Stenbergs waren für ihre dramatischen Nahaufnahmen bekannt. Die hier auf dem Plakat verwendete Farbe Grün (sicherlich eine Anspielung auf den Wald) war bei ihnen sehr ungewöhnlich.

L'homme de la forêt
Les Stenberg étaient célèbres pour leurs gros plans insolites, mais leur vert (sans doute par allusion à la forêt) est assez inhabituel.

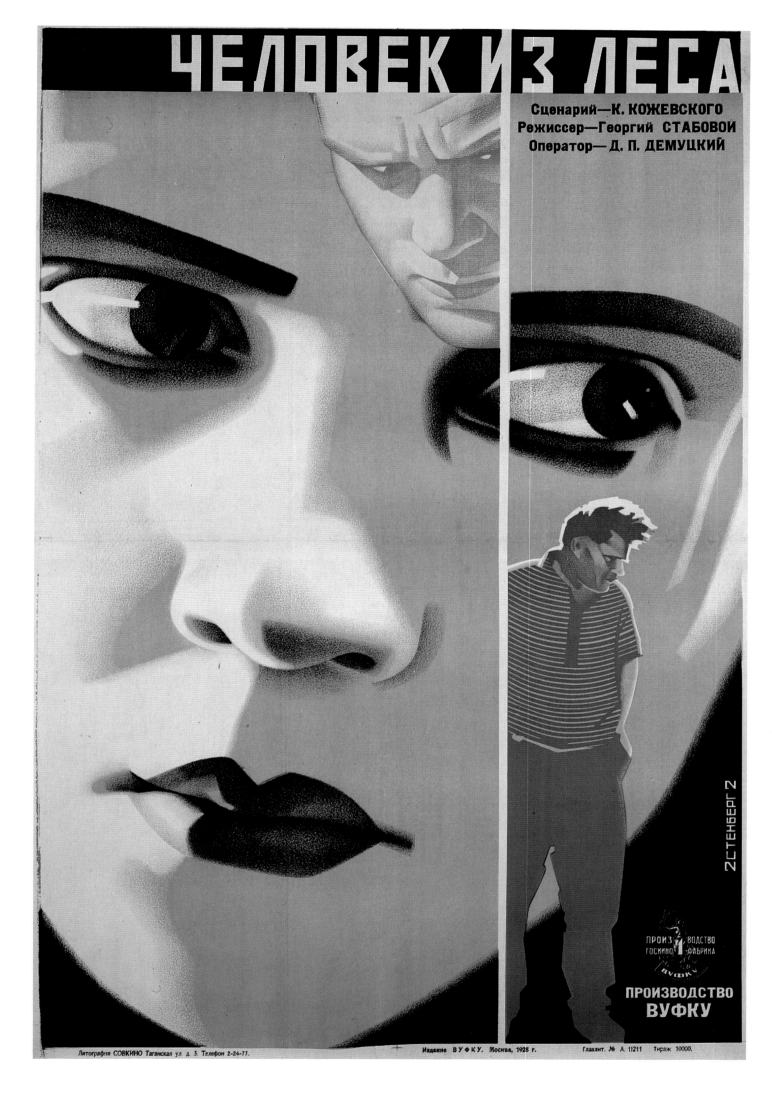
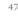

Grigori Borisov & Nikolai Prusakov

70.3 x 106.2 cm; 27.6 x 41.7"
1927; lithograph in colors with offset photography
Collection Merrill C. Berman

Khaz-Push

USSR (Armenia), 1927
Director: Amo Bek-Nazarov
Actors: G. Nersezian, A. Khachanian, M. Dulgarian

Khaz-Push

"Khaz-pushi" is regional slang for rabble. This period piece is about the Armenian minority working for the British tobacco interests in Persia (Iran) in 1891 and the unsuccessful revolt against their exploiters. The headline of the poster says "*Ya Spieshu Videt Khaz-Push*" ("I'm hurrying to see the film *Khaz-Push*"). In this amusing approach to film advertising, the man and his bicycle are composed of cut-outs of scenes from the very film he is rushing to see.

Chaz-Pusch

»Chaz-puschi« ist eine umgangssprachliche Bezeichnung für »Mob«. Der Film handelt vom erfolglosen Aufstand der armenischen Minderheit gegen die britische Tabakgesellschaft, für die sie 1891 in Persien arbeiten mußte. Die Überschrift des Plakats lautet »*Ja Spjeschu Widet Chaz Pusch*« (»Ich eile, mir den Film *Chaz-pusch* anzuschauen«). Dabei sind Mann und Fahrrad aus Filmausschnitten zusammengesetzt.

Khaz-Push

«Khaz-pushi», c'est «la canaille» en argot local. Le film raconte l'insurrection de 1891 qui souleva d'un même élan les ouvriers arméniens des fabriques de tabac et les paysans perses, insurrection durement réprimée par les Britanniques. L'affiche porte en gros caractères la phrase «*Ia spechou videt Khaz-Push*» («Je vais vite voir *Khaz-Push*»). On y voit en effet un homme et une bicyclette formés d'un montage d'images du film.

48

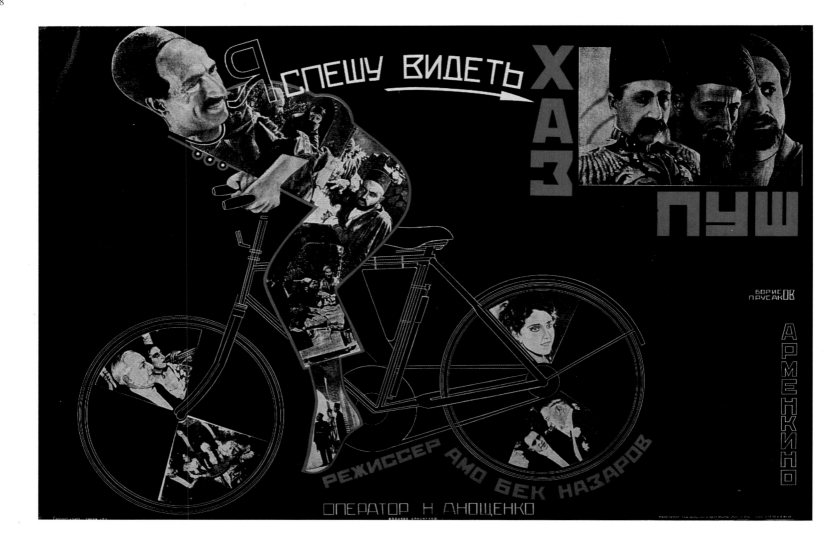

Shanghai Document

Prometheus, a distribution company set up by German communists to distribute Soviet films in Germany, sent a production crew to China. The German crew joined a Sovkino unit headed by Yakov Blyokh to make a documentary about the terrible living conditions of the poor. They happened to be in Shanghai in March 1927 when a revolt erupted. The uprising became the central theme of the picture.

Das Dokument aus Shanghai

Prometheus, ein von deutschen Kommunisten gegründeter Filmvertrieb für sowjetische Filme, entsandte ein Filmteam nach China. Gemeinsam mit einem Team von Sowkino unter der Leitung von Jakow Blioch wollte man eine Dokumentation über die entsetzlichen Lebensbedingungen der Armen drehen. Zufällig befanden sie sich im März 1927 in Shanghai, wo es zu einer Revolte kam. Der Aufstand wurde zum zentralen Thema des Films.

Le document de Shanghai

En 1927, la compagnie de distribution Prometheus (montée par les communistes allemands pour distribuer les films soviétiques en Allemagne) envoya une équipe rejoindre en Chine l'unité du Sovkino qui, sous la direction de Yakov Bliokh, tournait un documentaire sur la vie atroce des plus pauvres. Les cinéastes se trouvaient par hasard à Shanghai lors des grandes émeutes de 1927, qui devinrent le thème principal du documentaire.

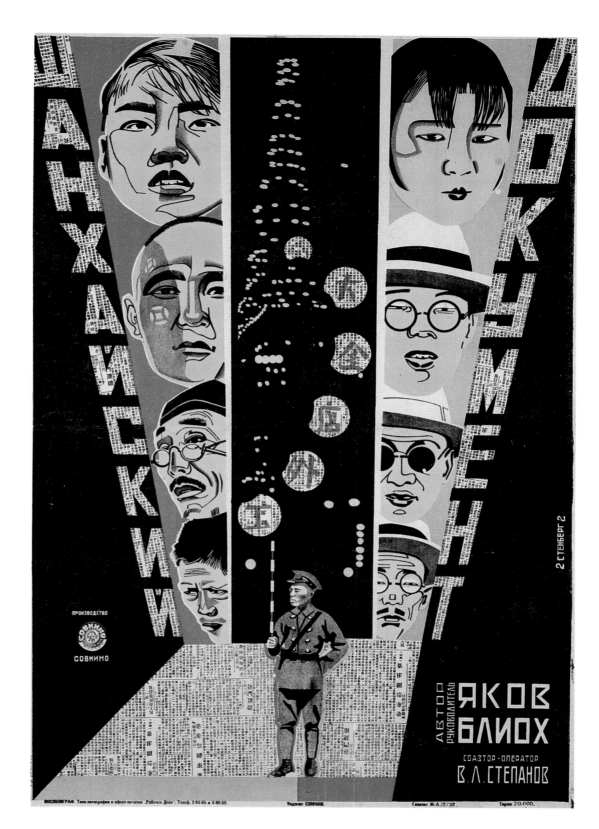

49

Georgii & Vladimir Stenberg
107 x 70.5 cm; 42.2 x 27.8"
1928; lithograph in colors with offset photography
Collection of the author

Shanghaiski Dokument

USSR (Russia)/Germany, 1928
Director: Yakov Blyokh

Georgii & Vladimir Stenberg
90.7 x 48.7 cm; 35.6 x 23.2"
1929; lithograph in colors
Collection of the Russian State Library, Moscow

Chicago

USA, 1927
Director: Frank Urson
Actors: Phyllis Haver, Victor Varconi, Eugene
Pallette, Virginia Bradford

Chicago

A Chicago mobster (Pallette) makes advances to Roxie (Haver), the beautiful wife of cigar-stand owner Amos (Varconi). When she accepts an invitation to the mobster's house, he tries to rape her. She kills him in self-defense, but must stand trial for murder. A crooked lawyer (Burton) guarantees to win the case, but asks for a huge sum of money. Amos solves his dilemma by stealing the money from the lawyer's own safe. The lawyer wins the case but, suspecting that he is about to be paid with his own money, alerts the police. The poster shows Amos trying to deal with Chicago's shady side, while Roxie laughs heartlessly at his efforts.

Chicago

Ein Gangster macht Roxie, der schönen Frau des Kioskbesitzers Amos, Avancen. Als sie einer Einladung folgt, versucht dieser, sie zu vergewaltigen. Sie tötet ihn in Notwehr, muß sich jedoch einer Anklage wegen Mordes stellen. Ein betrügerischer Rechtsanwalt garantiert, daß er bei guter Bezahlung den Prozeß gewinnen werde. Amos stiehlt das Geld aus dem Safe des Rechtsanwalts, der den Prozeß gewinnt, aber Verdacht schöpft und die Polizei alamiert. Das Plakat zeigt Amos, wie er versucht, mit den Gangstern von Chicago zu verhandeln, während Roxie herzlos über seine Bemühungen lacht.

Chicago

Un gangster de Chicago courtise Roxie, la ravissante épouse du petit marchand de cigares Amos. Lors d'une visite de la jeune femme chez lui, il essaie de la violer. Elle le tue en essayant de se défendre, mais doit ensuite faire face à la justice. Un avocat véreux promet l'acquittement mais moyennant une énorme somme d'argent. Amos dévalise le coffre-fort de l'homme de loi. La belle Roxie est acquittée mais l'avocat, qui soupçonne la vérité, avertit la police. On reconnaît sur l'affiche Amos qui se débat avec la pègre pendant que Roxie se moque cruellement de ses épreuves.

50

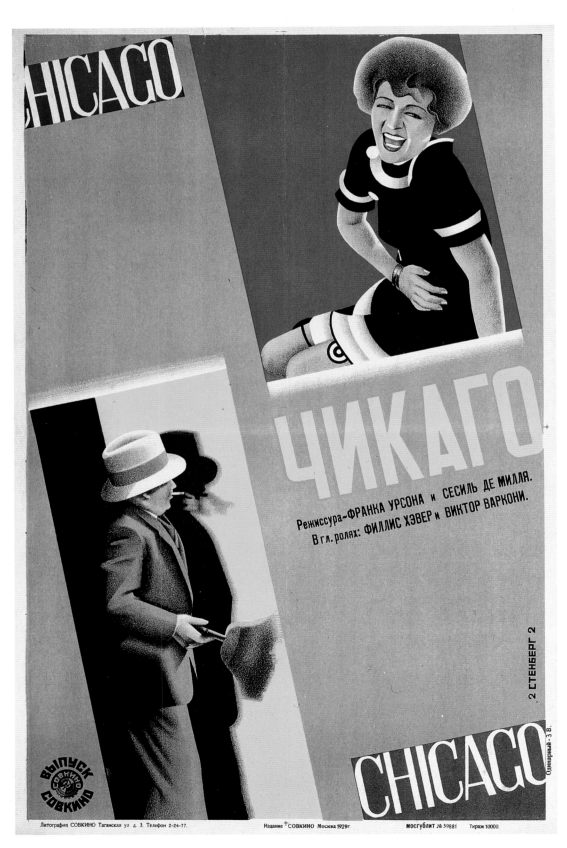

Honor

This first major all-Armenian film tells the story of a man who kills his wife to preserve her honor when a childhood friend is able to describe her birthmark. The husband does not wait for an explanation that the man saw her without clothes when they were children. The indiscreet man feels responsible for the woman's death and his sense of honor compels him to commit suicide. The title is clearly ironic; the men in the poster dance to the music, performing society's prescribed steps, but their cartoon figures are farcical compared to the size of the tragedy that looms over them in the form of the woman's face.

Ehre

Ein Mann beschreibt das Muttermal einer Frau, die er aus der Kindheit kennt. Ohne Erklärung tötet der Ehemann daraufhin seine »ehrlose« Frau. Der indiskrete Mann fühlt sich verantwortlich, und sein Ehrgefühl verlangt von ihm, Selbstmord zu begehen. Das Plakat ironisiert diese tragische Geschichte: Die Männer tanzen zur Musik, bewegen sich mit von der Gesellschaft vorgeschriebenen Schritten. Ihre karikierten Figuren sind lächerlich im Vergleich zum Ausmaß der Tragödie, die in Form des riesigen Frauengesichts über ihnen schwebt.

L'honneur

Un mari tue sa femme le jour où il apprend qu'un autre homme a vu la tache de naissance qu'elle a sur le corps. Le bavard, qui a tout simplement vu la malheureuse nue lorsqu'ils étaient enfants, se suicide de honte. Le titre est manifestement ironique. Les frères Stenberg enfoncent le clou avec ces hommes qui dansent comme des pantins sans voir le visage tragique qui se profile derrière eux.

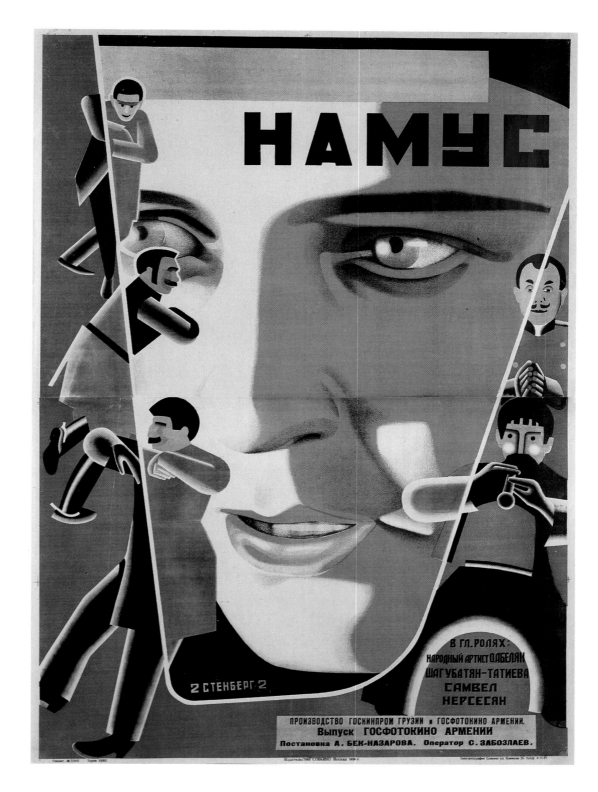

Georgii & Vladimir Stenberg
138.5 x 99 cm; 54.5 x 39"
1926; lithograph in colors
Collection W. Michael Sheehe, New York City

Namus

USSR (Armenia), 1926
Director: Amo Bek-Nazarov
Actors: Ovanes Abelian, Olga Maissurian, A. Khachanian

The Secret Hacienda

Richard Talmadge plays John Drake, a college athlete who has been promised a job in South America. On the ship, he meets and falls for the banker's daughter Dolores (Lorraine Eason). In South America, he discovers he has been hired by a criminal gang to help them rob her father's bank. Drake fights off the criminals, locks them in the vault and wins the heroine's love. The poster depicts Drake leaping from the bank vault in his best "fighting demon" form.

Die geheime Hazienda

Dem Studenten und Amateurboxer John Drake (Richard Talmadge) wird eine Arbeit in Südamerika angeboten. Auf der Schiffspassage lernt er die Bankierstochter Dolores (Lorraine Eason) kennen und verliebt sich in sie. Nach der Ankunft muß er feststellen, daß er von einer Verbrecherbande für einen Überfall auf die Bank von Dolores' Vater angeheuert wurde. Drake sperrt die Verbrecher in den Tresor und gewinnt so die Liebe von Dolores. Das Plakat zeigt Drake beim Sprung vom Banktresor als »kämpfenden Dämon«.

L'hacienda mystérieuse

John Drake (Richard Talmadge) est étudiant et boxeur amateur. Un jour, on lui propose un emploi en Amérique latine. Pendant la traversée, il rencontre Dolorès (Lorraine Eason), fille de banquier, dont il s'éprend. Une fois arrivé à destination, il découvre qu'il a en fait été recruté par une bande de malfaiteurs qui veulent commettre un hold-up contre la banque du père de Dolorès. Mais il gagnera la confiance et le cœur de Dolorès en enfermant tous ses agresseurs à double tour. On voit sur l'affiche le héros en grande forme sauter intrépidement du coffre-fort de la banque.

Georgii & Vladimir Stenberg
100.8 x 70 cm; 39.8 x 27.5"
1927; lithograph in colors
Collection of the author

Tainstvennaya Gatcienda

The Fighting Demon
(original film title)
Usa, 1925
Director: Arthur Rosson
Actors: Richard Talmadge, Lorraine Eason, Dick Sutherland, Peggy Shaw

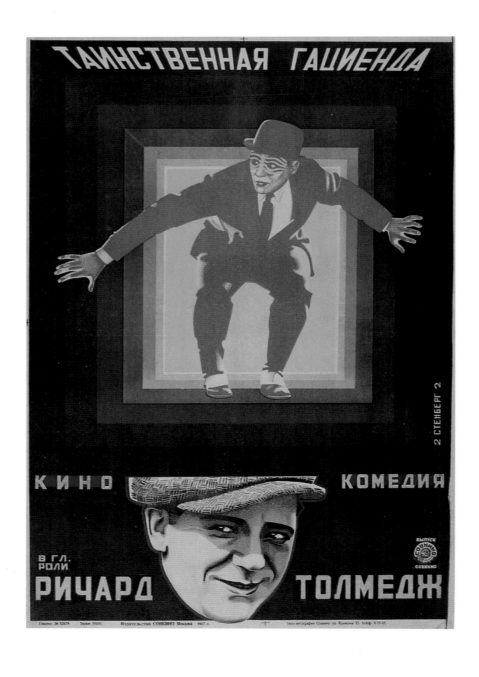

I am a Detective

Richard Talmadge became famous abroad because his films, which were not very successful in the U.S., were aggressively marketed overseas. Here, he plays a naïve clerk unjustly accused of stealing some secret papers. By assuming the identity of his nonexistent brother and penetrating the gang responsible for the theft, Talmadge brings the guilty parties to justice and frees his boss's kidnapped daughter. The artists show Talmadge as both the naïve whom everyone assumes to be a simpleton and his alter ego who plunges recklessly into danger.

Ich bin ein Detektiv

Im Ausland war Richard Talmadge bekannter als in den USA, da seine Filme, daheim eher erfolglos, dort aggressiv vermarktet wurden. Hier mimt er einen naiven Büroange-stellten, der beschuldigt wird, ge-heime Papiere entwendet zu haben. Er nimmt die Identität seines nicht existenten Bruders an und dringt so zu den wahren Schuldigen vor. Er bringt sie vor Gericht und befreit die entführte Tochter seines Chefs. Das Plakat zeigt beide Seiten von Talmadges Rolle: den einfältigen Naiven sowie sein draufgängeri-sches Alter ego.

Je suis détective

Les films de Talmadge n'étaient guère appréciés aux Etats-Unis, mais ils bénéficiaient à l'étranger d'une formidable machine publici-taire qui fit beaucoup pour la célé-brité de l'acteur. Ici, il joue le rôle d'un petit employé de bureau injus-tement accusé d'avoir volé des docu-ments secrets. Il se fait passer pour le frère qu'il n'a pas et finit par faire arrêter les malfaiteurs, non sans avoir libéré la fille de son patron, qui avait été kidnappée entre-temps. L'affiche juxtapose les deux visages du héros : le rond-de-cuir un peu benêt et son alter ego, qui s'élance hardiment au-devant du danger.

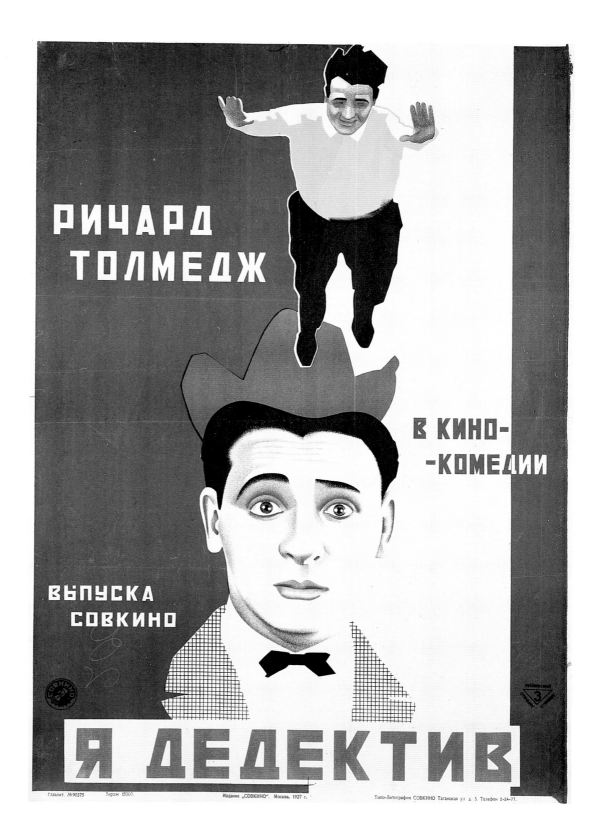

Georgii & Vladimir Stenberg with Yakov Ruklevsky
101 x 70 cm; 39.7 x 27.6"
1927; lithograph in colors
Collection of the author

Ya Dedektiv

Doubling with Danger (original film title)
USA, 1926
Director: Scott Dunlap
Actors: Richard Talmadge, Ena Gregory, Joseph Girard, Fred Kelsey, Henry Dunkinson

Georgii & Vladimir Stenberg
105.5 x 71 cm; 41.5 x 28"
1928; lithograph in colors
Collection of the author

Prodanny Appetit

USSR (Russia), 1927
Director: Nikolai Okhlopkov
Actors: Ambrose Buchma, M. Tsibulski,
Marie Doucemetier

The Sold Appetite
This film, based on a satirical pamphlet, tells the story of a millionaire capitalist who has a strange disease: he cannot digest food well. The millionaire pays a poor bus driver to sell him his stomach so that he can regain his appetite. The successful operation has disastrous results; the poor man commits suicide when he is unable to enjoy food and the millionaire dies of obesity in his expensive home. In the poster, the outlines of the millionaire's face disappear as his face expands (a warning of what is to come) into a sea of yellow. The poor bus driver and his wife sit forlornly below.

Der verkaufte Appetit
Ein millionenschwerer Kapitalist leidet unter einer sonderbaren Krankheit: Er kann sein Essen kaum verdauen. Der Millionär kauft einem armen Busfahrer den Magen ab, um seinen Appetit wiederzugewinnen. Doch die erfolgreiche Operation hat furchtbare Folgen. Der Arme hat keine Freude mehr am Essen und bringt sich um, der Reiche dagegen stirbt in seiner Villa an Verfettung. Auf dem Plakat verschwinden die Gesichtskonturen des Millionärs in einem See von Gelb (eine Warnung vor dem, was ihn erwartet). Weiter unten sitzen einsam und verlassen der arme Busfahrer und seine Frau.

L'appétit vendu
Cette satire politique raconte l'histoire d'un capitaliste affligé d'une curieuse maladie: il déteste manger. Il trouve alors un modeste chauffeur d'autobus et lui propose un échange d'estomac en lui faisant miroiter de l'argent. L'opération se passe bien mais ne profite à personne: le pauvre perd tout goût à la nourriture et se suicide, tandis que le riche meurt étouffé par la graisse dans sa belle maison. Une grande partie de l'affiche est occupée par le visage du millionnaire, dont les contours se perdent dans une grande mare jaune (une préfiguration de l'obésité à venir). Le malheureux conducteur et sa femme sont prostrés en bas de l'image.

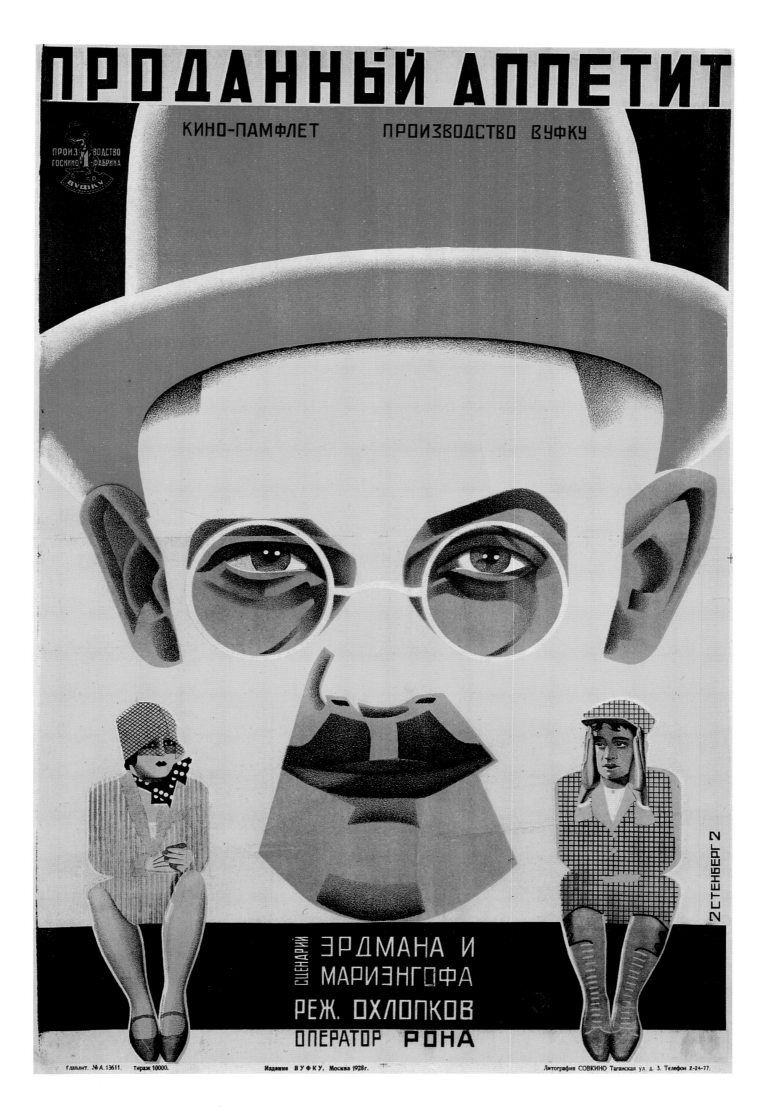

Which of the Two

The film's Russian title, *Which of the Two,* refers to the dilemma of the young daughter of divorced parents, each of whom hires shady characters to kidnap the child from the other. As the poster starkly depicts, the kidnappers are willing to use masked hold-ups and sewer escape routes to achieve their ends. Through all her travails, the little girl remains unharmed and ultimately goes to live with her mother.

Wer von beiden

Der russische Titel *Wer von beiden* bezeichnet das Dilemma einer Tochter geschiedener Eltern. Beide, Vater und Mutter, heuern zwielichtige Gestalten an, um das Kind entführen zu lassen. Wie auf dem Plakat eindrucksvoll dargestellt, spielen maskierte Überfälle und Abwasserkanäle eine Rolle. Das Mädchen übersteht alle Strapazen ohne Schaden und bleibt schließlich bei seiner Mutter.

Lequel des deux

Le titre russe *Lequel des deux* fait allusion au drame d'une petite fille victime d'une affaire de divorce puisqu'elle devient l'enjeu d'une guerre féroce entre ses parents. Enlèvement, contre-enlèvement, séquestrations: la fillette finit par sortir indemne de toutes les péripéties et part vivre avec sa mère. On voit sur l'affiche les kidnappeurs qui se faufilent dans les égouts pour commettre leur méfait.

56

Georgii & Vladimir Stenberg
101 x 69 cm; 39.6 x 27.2"
1927; lithograph in colors
Collection of the author

Kotory Iz Dvukh

Jagd auf Menschen
(original film title)
Germany, 1926
Director: Nunzio Malasomma
Actors: Carlo Aldini, Vivian Gibson,
Hans Albers, Maly Delschaft

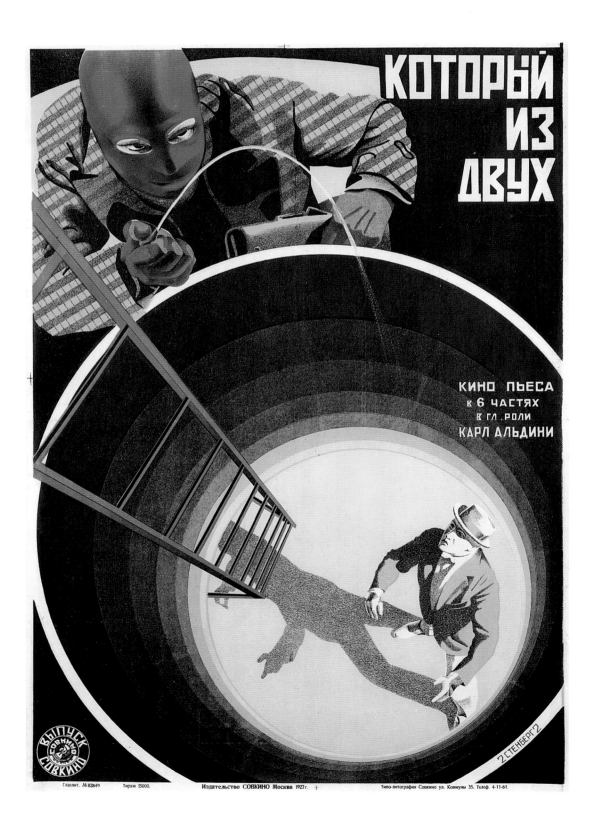

The Electric Chair

Dan, who is about to be electrocuted, has committed no crime. His friend Gordon has persuaded him to be convicted of a fictitious murder to prove that innocent people can die as a result of capital punishment. The supposed murder victim is another friend of Gordon's who has agreed to disappear until after the trial. Returning too early, the friend has a fight with Gordon and is accidentally killed. To avoid criminal charges, Gordon denies knowledge of the plan to frame Dan for the fictitious murder. Gordon's fiancée, Mona, knows the truth and finally explains everything.

Der elektrische Stuhl

Der unschuldige Dan soll hingerichtet werden. Sein Freund Gordon hat ihn zu einem Experiment überredet; es soll beweisen, daß auch unschuldige Personen hingerichtet werden können. Ein zweiter Freund spielt das angebliche Mordopfer, das bis zum Abschluß des Gerichtsverfahrens verschwinden soll. Er taucht jedoch zu früh wieder auf, hat einen Streit mit Gordon und wird tatsächlich getötet. Um sich aus der Affäre zu ziehen, leugnet Gordon den Plan des fiktiven Mordes. Seine Verlobte Mona klärt schließlich alles auf.

La chaise électrique

Dan est condamné à la chaise électrique sans avoir jamais commis le moindre crime. Son ami Gordon lui a demandé de se laisser accuser d'un crime imaginaire pour prouver que la peine capitale peut tuer des innocents. La prétendue victime, un autre ami de Gordon, accepte de se cacher jusqu'à la fin du procès mais réapparaît trop tôt, se dispute avec Gordon, qui le tue accidentellement. Gordon nie toute l'histoire du crime inventé, mais sa fiancée Mona finit par révéler la vérité.

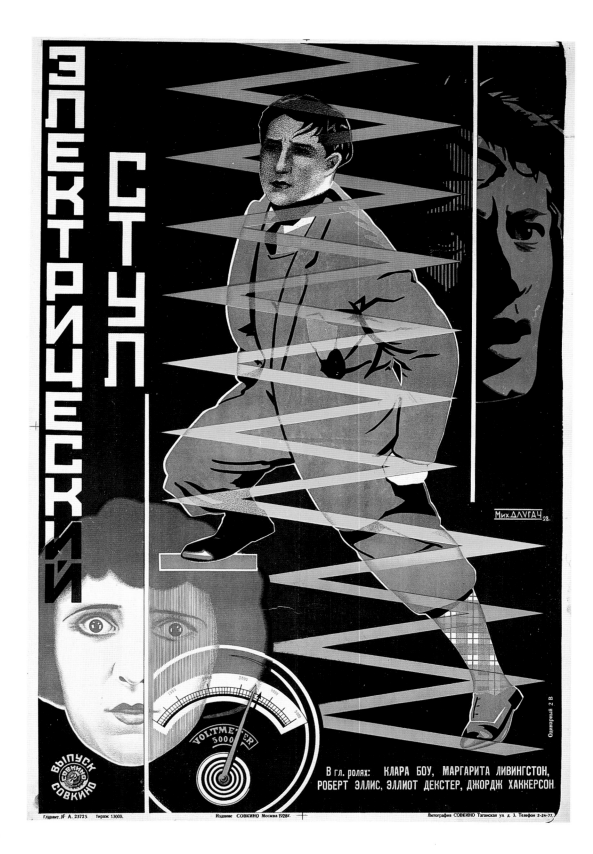

Mikhail Dlugach
108 x 72.5 cm; 42.5 x 28.5"
1928; lithograph in colors
Collection of the author

Elektricheski Stul

Capital Punishment (original film title)
USA, 1925
Director: James P. Hogan
Actors: Elliott Dexter, George Hackathorne, Clara Bow,
Margaret Livingston

Jimmy Higgins

This film was an adaptation of Upton Sinclair's novel. During the 1917 Revolution, an American intervention force was sent to the port of Archangelsk in an attempt to stop the revolt. The film concerns one of the young American soldiers on this mission who, because of his difficulty in finding work in the U.S., is drawn to the Bolshevik side. The poster depicts the fiercely resolute Higgins and the intense struggle in his mind. This horizontal, two-sheet poster masterfully integrates photomontage into the design to dramatize the intensity of the conflict Higgins faces.

Jimmy Higgins

Während der Revolution von 1917 wurde eine amerikanische Interventionstruppe nach Archangelsk entsandt. Der Film nach dem Roman von Upton Sinclair erzählt von einem der jungen amerikanischen Soldaten, den es auf die bolschewistische Seite zieht, da er in Amerika keine Arbeit findet. Das Plakat zeigt sowohl den fest entschlossenen Higgins als auch seine innere Zerrissenheit. Hauptstilmittel dieses querformatigen, doppelseitigen Plakats ist die Fotomontage. Für den Betrachter wird dadurch die Intensität des Konflikts verstärkt, in dem sich Higgins befindet.

Jimmy Higgins

D'après le roman d'Upton Sinclair. Pendant la révolution de 1917, des troupes américaines débarquèrent à Arkhangelsk pour tenter de mater l'insurrection. Un des jeunes soldats se laissera séduire par l'idéal bolchevique, parce qu'il ne trouve pas d'emploi aux Etats-Unis. On voit sur l'affiche l'énergique soldat Higgins. Les frères Stenberg nous laissent deviner le dilemme cornélien du héros. Cette grande affiche horizontale en deux feuilles utilise efficacement le photomontage pour traduire le drame intime que vit le héros.

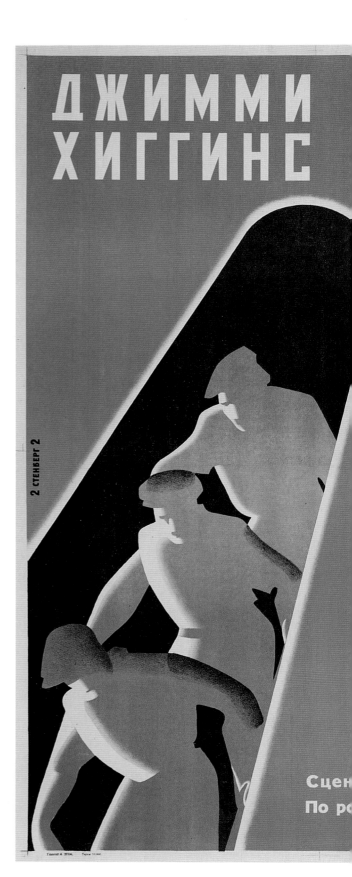

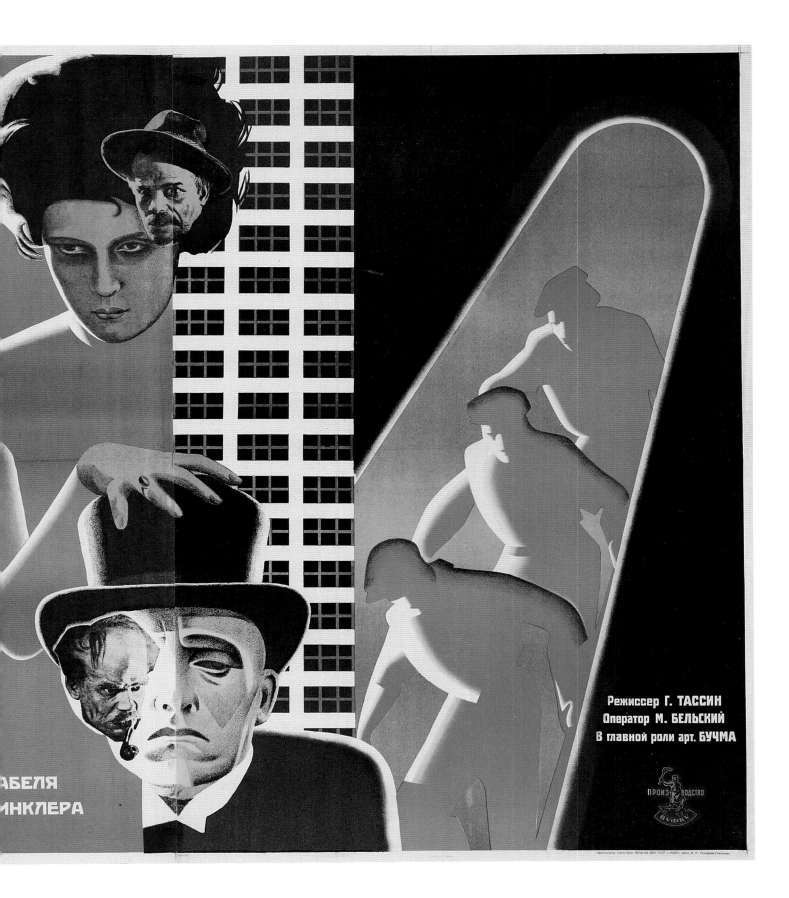

Georgii & Vladimir Stenberg
108 x 72 cm; 42.5 x 28.3"
Circa 1929; lithograph in colors
Collection of the author

Jimmy Higgins

USSR, 1929
Director: Georgi Tasin
Actors: Ambrose Buchma

Arsenal

Famed Soviet director Dovzhenko documents the Ukrainian experience in the Revolution by portraying the workers' strike at the 'Arsenal' plant in Kiev in January 1918. His aim was to show the brutality and insanity of war. The poster depicts two guards casting giant shadows created from scenes in the film.

Arsenal

Der berühmte sowjetische Filmregisseur Dowschenko dokumentiert die Revolutionserfahrung der Ukrainer, indem er den Arbeiteraufstand in der Kiewer Munitionsfabrik »Arsenal« im Januar 1918 verfilmt. Er wollte die Brutalität und den Wahnsinn des Krieges darstellen. Das Motiv von zwei Wachsoldaten, die riesige Schatten werfen, ist dem Film entnommen.

Arsenal

Le célèbre cinéaste soviétique Dovjenko évoque la révolution en Ukraine à travers le récit d'une grève à l'arsenal de Kiev en janvier 1918, et il dénonce en passant la brutalité et l'absurdité de la guerre. L'affiche montre deux gardes dont les ombres gigantesques sont composées de plans du film.

60

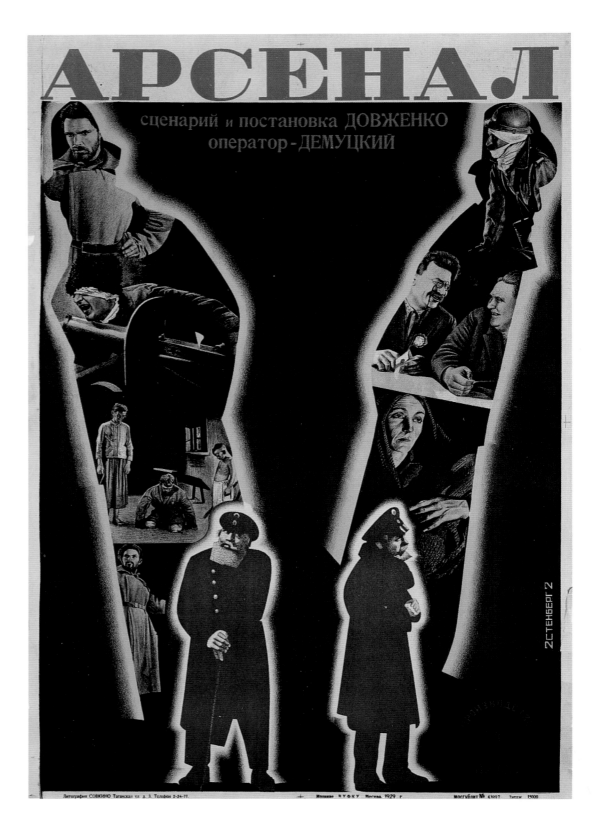

Georgii & Vladimir Stenberg
108 x 73 cm; 42.5 x 28.7"
1929; lithograph in colors
Collection of the Russian State Library, Moscow

Arsenal

USSR (Ukraine), 1929
Director: Alexander Dovzhenko
Actors: Semyon Svashenko, Nikolai Nademski,
Ambrose Buchma, Pyotr Masokha

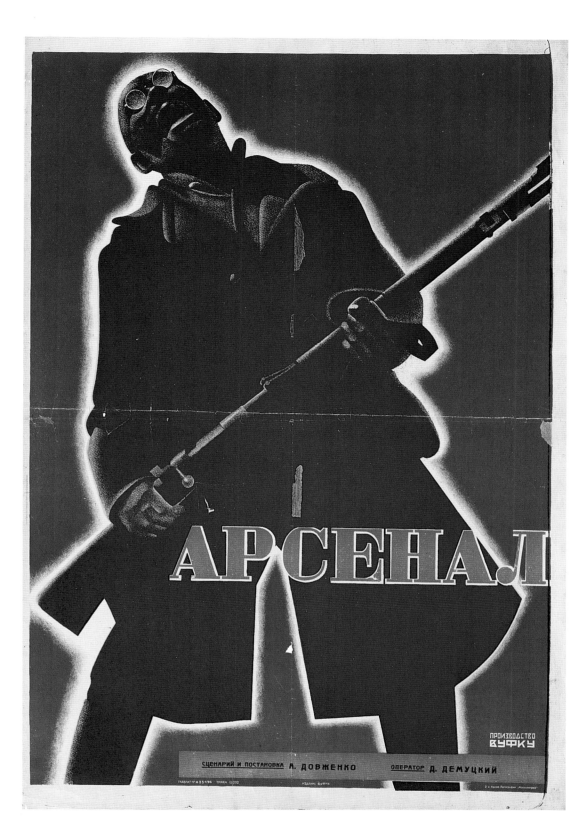

Arsenal

In their second poster for this film, the Stenberg brothers portray a soldier falling backwards from the effects of the poison gas used by the White Guard to disperse the rebels. In the poster, the soldier's missing teeth make it clear that he is a common worker. As in the film, the hero is not meant to be a particular individual; he symbolizes all Ukrainian workers.

Arsenal

Auf ihrem zweiten Plakat zu diesem Film stellen die Stenbergs einen rückwärts fallenden Soldaten dar. Er erstickt an dem Giftgas, das die Weißgardisten einsetzten, um die Rebellen auseinander zu treiben. Die Zahnlücken des Soldaten weisen ihn als einen einfachen Arbeiter aus. Dennoch ist nicht an einen individuellen Helden gedacht, vielmehr symbolisiert er die gesamte ukrainische Arbeiterschaft.

Arsenal

Dans la deuxième affiche des frères Stenberg pour *Arsenal*, on voit un soldat qui tombe à la renverse, asphyxié par les gaz toxiques que lançait la Garde blanche pour disperser les rebelles. Les artistes ont voulu faire du soldat un travailleur anonyme, ordinaire (il lui manque même une dent) et un symbole du prolétariat ukrainien.

61

Georgii & Vladimir Stenberg
108 x 73 cm; 42.5 x 28.7"
1929; lithograph in colors
Collection of the Russian State Library, Moscow

Mother

This film adaptation of Gorki's novel focuses on a mother's dilemma when her rebel son is involved in a factory strike which results in the death of her drunkard husband. The woman is told that she can save her son if she reveals where he has hidden the rebels' weapons. She does so, but the police imprison her son. He escapes, only to be shot and killed during the May Day uprising of 1905. After her son's death, the woman picks up and carries the banner of the revolt which her son was holding. She, too, is shot and killed. Kozlovsky makes the mother's face the hub of the wheel upon which all the dramatic events of the film are depicted.

Mutter

Thema des Films nach Gorkis gleichnamigem Roman sind die Probleme einer Mutter, deren Sohn in einen Fabrikstreik verwickelt wird. Der Frau wird weisgemacht, sie könne ihren Sohn retten, wenn sie das Waffenversteck der Rebellen verrate. Sie willigt ein, doch ihr Sohn wird nicht verschont. Er kann fliehen, wird allerdings 1905 beim Mai-Aufstand erschossen. Nach dem Tod ihres Sohnes übernimmt die Mutter das Banner der Revolte. Auch sie wird erschossen. Koszlowski zeigt den Inhalt des Films in Form eines Rades, in dessen Mittelpunkt sich das Gesicht der Mutter befindet.

La mère

Tiré d'un roman de Gorki, le film raconte le drame d'une mère dont le fils participe à une grève. La police lui propose alors un marché: son fils n'aura rien à craindre si elle dit où il a caché les armes des insurgés. La mère cède, mais le jeune homme est tout de même jeté en prison. Il s'évade et trouve la mort lors du soulèvement de 1905. C'est alors que la mère prend le drapeau rouge des mains inertes de son fils et le brandit devant les oppresseurs, qui l'abattent à son tour. L'artiste a représenté le visage de la mère au centre d'une roue où semblent défiler les dramatiques épisodes de son existence.

S.M. Kozlovsky
107.5 x 72 cm; 42.3 x 28.3"
1926; lithograph in colors with offset photography
Collection of the author

Mat

USSR (Russia), 1926
Director: Vsevolod Pudovkin
Actors: Vera Baranovskaya, Nikolai Batalov,
Ivan Koval-Samborsky

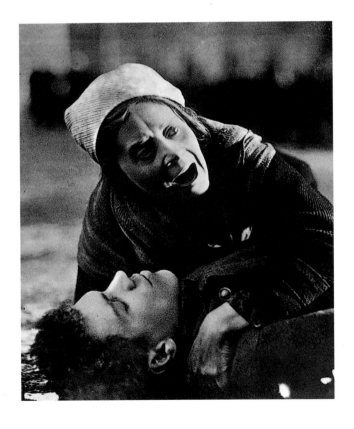

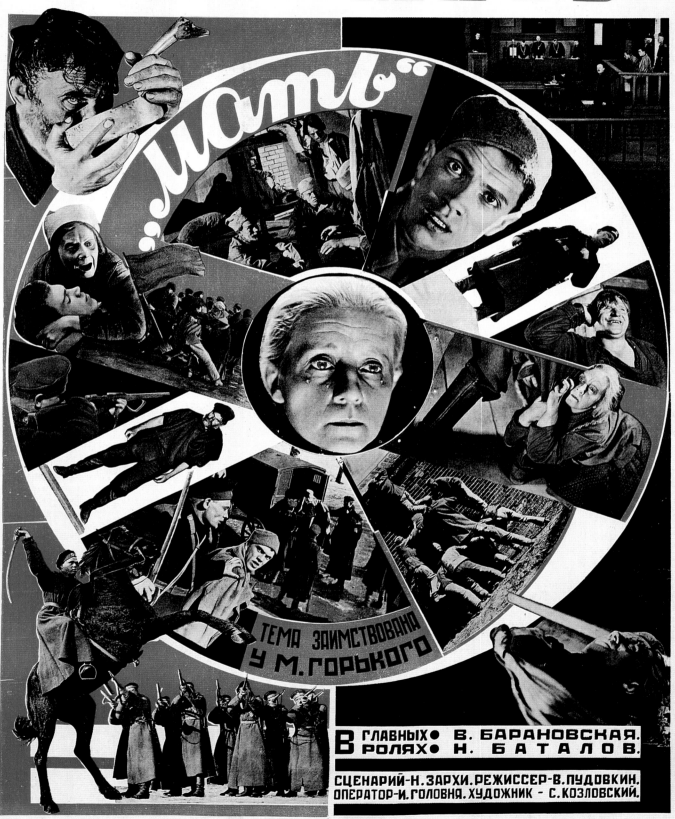

МЕЖРАБПОМ РУСЬ

МАТЬ

"мать"

ТЕМА ЗАИМСТВОВАНА
У М. ГОРЬКОГО

В ГЛАВНЫХ● В. БАРАНОВСКАЯ.
РОЛЯХ● Н. БАТАЛОВ.

СЦЕНАРИЙ-Н. ЗАРХИ. РЕЖИССЕР-В. ПУДОВКИН.
ОПЕРАТОР-И. ГОЛОВНЯ. ХУДОЖНИК - С. КОЗЛОВСКИЙ.

Togui Island

Directed by Petr Malakhov, this Soviet film concerns the planned sabotage of a chemical plant by White Guards during the Civil War period (1917–1922). The composition of the poster with its vivid colors, violently intersecting planes and green face covered with typography highlights the story's drama.

Die Togui-Insel

Die geplante Sabotage an einer Chemiefabrik durch die Weißgardisten zur Zeit des Bürgerkriegs (1917–1922) ist Thema dieses Films. Die Komposition des Plakats bringt die Dramatik der Handlung durch lebhafte Farben, sich überschneidende Flächen und das grüne, mit Schriftzeichen bedeckte Gesicht zum Ausdruck.

L'Ile de Togui

Il est question ici d'un groupe de contre-révolutionnaires qui essaient de saboter une usine de produits chimiques pendant la guerre civile de 1917–1922. L'affiche rend l'intensité du drame avec des couleurs violentes, des intersections de plans brutales, des caractères typographiques imprimés directement sur le visage vert du personnage.

64

Mikhail Dlugach
108 x 71 cm; 42.5 x 28"
1929; lithograph in colors
Collection of the author

Ostrov Toguy

USSR (Russia), 1929
Director: Petr Malakhov

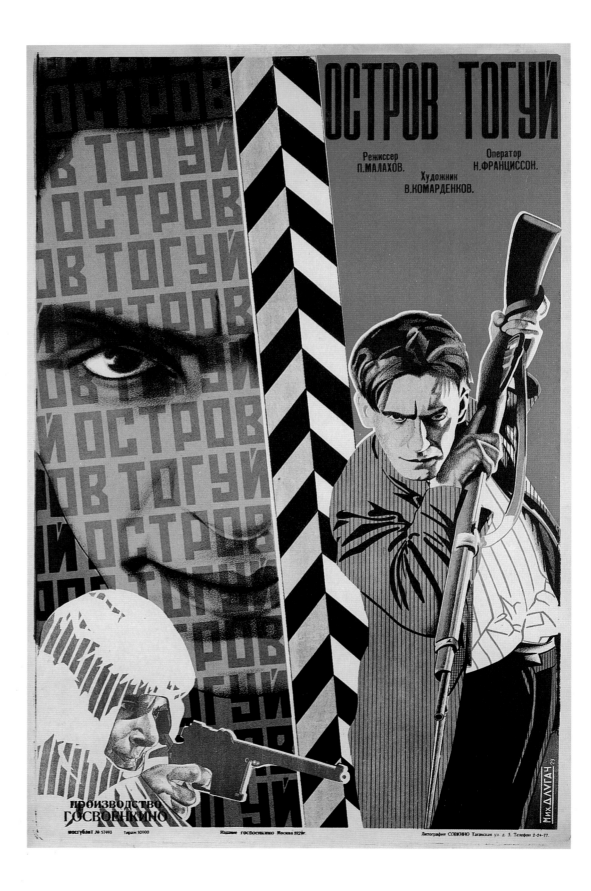

The Forty-First

The setting for this 1927 Soviet film was Turkestan during the civil unrest which followed the 1917 Revolution. After being abandoned on an island, a sharp-shooter of the Red Army (Voitsik) becomes romantically involved with her intended victim, a lieutenant of the White Guard, who is also abandoned on the island. However, even in love, she never forgets her mission. As the rescue ship comes into view, she kills the lieutenant, making him her forty-first victim.

Der Einundvierzigste

Die Handlung spielt während der Unruhen in Turkestan im Anschluß an die Revolution von 1917. Eine Scharfschützin der Roten Armee (Woitsik) wird während der bürgerkriegsähnlichen Unruhen auf einer Insel zurückgelassen. Hier verliebt sie sich in ihr Opfer, einen ebenfalls auf der Insel zurückgelassenen Leutnant der Weißgardisten. Doch auch die Liebe hindert sie nicht an der Ausführung ihres Auftrags. Als das Rettungsschiff auftaucht, tötet sie den Leutnant, ihr 41. Opfer.

Le quarante-et-unième

L'action se passe au Turkestan pendant la période troublée qui a suivi la Révolution de 1917. Une tireuse d'élite de l'armée soviétique s'éprend de son prisonnier, un lieutenant des gardes Blancs, naufragé avec elle sur une île pendant la guerre civile. Mais malgré sa passion elle fera son devoir et l'abattra, ajoutant ainsi un quarante-et-unième contre-révolutionnaire à son palmarès.

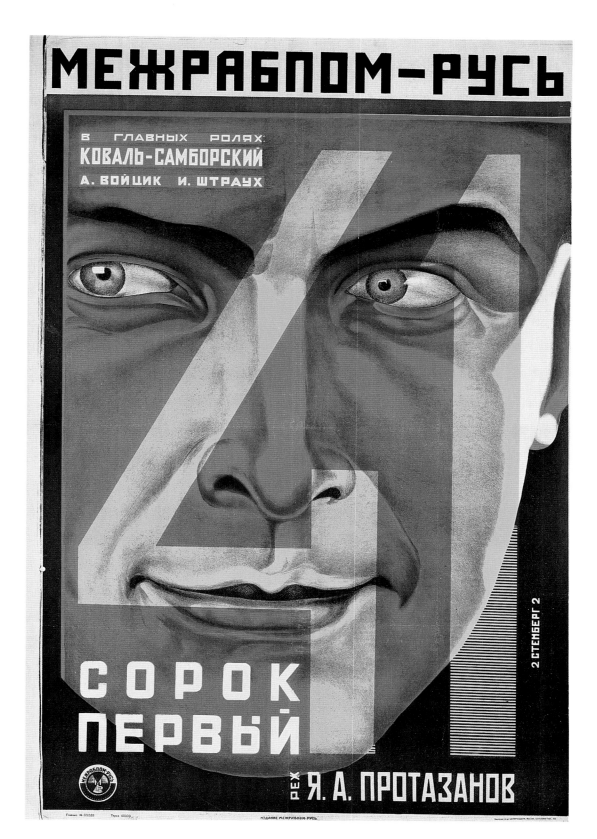

Georgii & Vladimir Stenberg
108 x 72 cm; 42.5 x 28.6"
1927; lithograph in colors
Collection of the author

Sorok Pervyi

USSR (Russia), 1927
Director: Yakov Protazanov
Actors: Ivan Koval-Samborsky,
Ada Voitsik, I. Straukh

Esther from Salem

In this sprawling saga of the ship builders and sailors of Salem, Massachusetts, a merchant ship, named for the captain's daughter *Esther*, is captured by pirates. The captain (Wallace Beery, pictured) and a commodore who has been courting Esther, eventually escape, reclaim the ship and free both Esthers. In the film still, the sailors on *Esther* (nicknamed *Old Ironsides*) watch the destruction of the pirate ship.

Esther aus Salem

Dies ist eine gewaltige Saga von Schiffbauern und Matrosen aus Salem, Massachusetts. Ein Handelsschiff, nach der Tochter des Kapitäns *Esther* benannt, wird von Piraten gekapert. Der Kapitän (Wallace Beery, abgebildet) und ein Admiral, der Esther den Hof macht, können entkommen. Es gelingt ihnen, sowohl Mädchen als auch Schiff zu befreien. Auf dem Foto beobachten die Matrosen der *Esther* (Spitzname *Old Ironsides*) die Zerstörung des Piratenschiffs.

L'Esther de Salem

Ce film-fleuve nous plonge dans l'univers portuaire de Salem, au Massachusetts. Il raconte l'histoire fort mouvementée de *l'Esther* (du nom de la fille de l'armateur), capturée par des pirates, reprise par son capitaine (Wallace Beery, qu'on voit sur l'affiche) après une évasion spectaculaire et la libération de la jeune fille. On voit sur le photogramme les marins de *l'Esther* (les *Old ironsides*) assister à la destruction du navire des pirates.

66

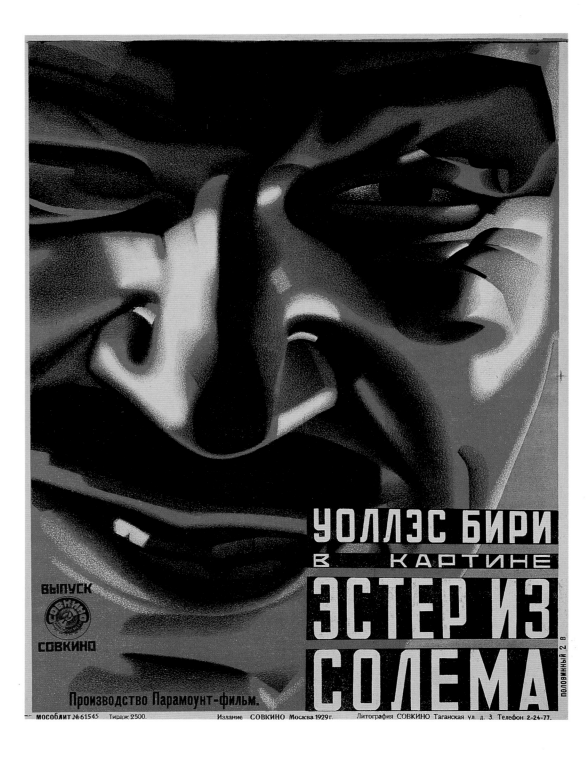

Anonymous
61 x 46.5 cm; 24 x 18.3"
1929; lithograph in colors
Collection of the author

Ester Iz Solema

Old Ironsides (original film title)
USA, 1926
Director: James Cruze
Actors: Esther Ralston, Wallace Beery, George Bancroft, Boris Karloff

The New Babylon

After the defeat of the French Army in the Franco-Prussian War (1870), the people of Paris revolt against their own government and set up a commune. One of the main gathering places of the rebels is the department store, *The New Babylon*, where Louise (Kuzmina) works. Louise gets caught up in the revolt and becomes one of its fiercest activists. The rebels resist the Army's siege of the store for seven weeks, but finally are defeated and executed. Louise is one of those killed. In the poster, the torch of revolution seems to illuminate Louise's hair.

Das Neue Babylon

1870 rebelliert die Bevölkerung von Paris gegen die Regierung und bildet die Kommune. Einer der Hauptversammlungsorte der Aufständischen war das Kaufhaus *Das Neue Babylon*, in dem Louise (Kusmina) arbeitet. Louise wird in die Revolte hineingezogen und entwickelt sich zu einer der erbittertsten Kämpferinnen. Sieben Wochen lang halten die Rebellen der Belagerung des Kaufhauses stand, schließlich werden sie doch besiegt und hingerichtet, unter ihnen auch Louise. Das Plakat zeigt sie als Verkäuferin und als Kämpferin, deren Haare die »Fackel der Revolution« zum Leuchten bringt.

La Nouvelle Babylone

En 1870, le peuple de Paris se soulève: c'est la Commune. L'un des principaux points de ralliement des insurgés est *La Nouvelle Babylone*, un grand magasin où Louise est vendeuse. La jeune fille se lance dans l'insurrection dont elle devient la passionaria. Les Communards doivent finalement se retrancher dans la Nouvelle Babylone. Au terme de sept semaines de résistance ils vont vaincus et exécutés. L'affiche nous montre une Louise dont la chevelure semble illuminée par le flambeau de la révolution.

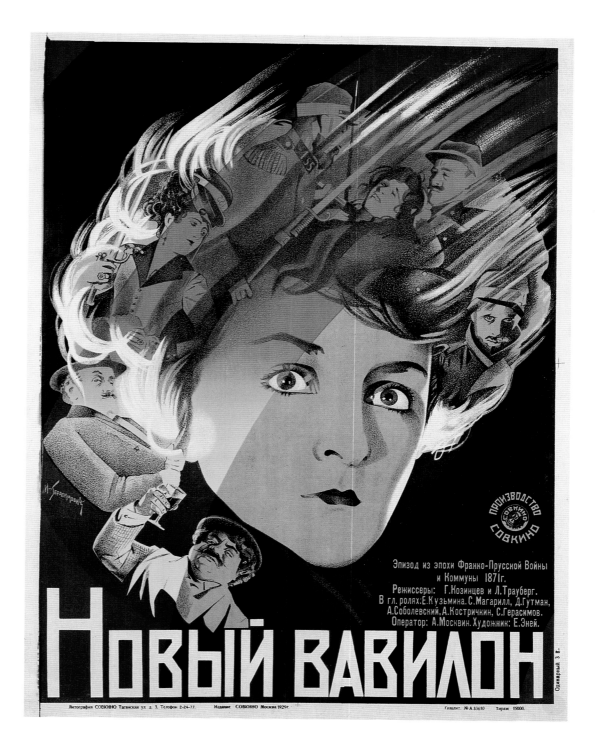

67

Iosif Gerasimovich
93 x 71.5 cm; 36.5 x 28.2"
1929; lithograph in colors
Collection of the author

Novy Vavilon

USSR (Russia), 1929
Directors: Grigori Kozintsev,
Leonid Trauberg
Actors: Yelena Kuzmina, Sofia
Magarill, David Gutman

Noisy Neighbors

A family of vaudeville actors down on their luck (played by Quinlan's real family) discover that they are heirs to an estate as well as to a feud that started sixty years earlier over a croquet game. The feud could make for "noisy neighbors", but the threatened shoot-out is averted. The two circles in the poster intersect as do the lives of the two families.

Laute Nachbarn

Eine Artistenfamilie hat gerade ein Landgut geerbt. Verbunden mit dieser Erbschaft ist aber auch eine mehr als 60 Jahre alte Nachbarschaftsfehde. Eine drohende Schießerei findet jedoch nicht statt, und die »lauten Nachbarn« beruhigen sich. Die zwei sich überschneidenden Kreise auf dem Plakat symbolisieren das Aufeinandertreffen zweier entgegengesetzter Welten.

Des voisins bruyants

Une tribu de saltimbanques sans le sou hérite d'un riche domaine, mais aussi d'une querelle de voisinage allumée soixante ans plus tôt. Malgré quelques escarmouches, le grand règlement de comptes ne se produit pas, et tout finit bien. Les deux cercles qui se chevauchent partiellement symbolisent la rencontre entre deux mondes radicalement différents.

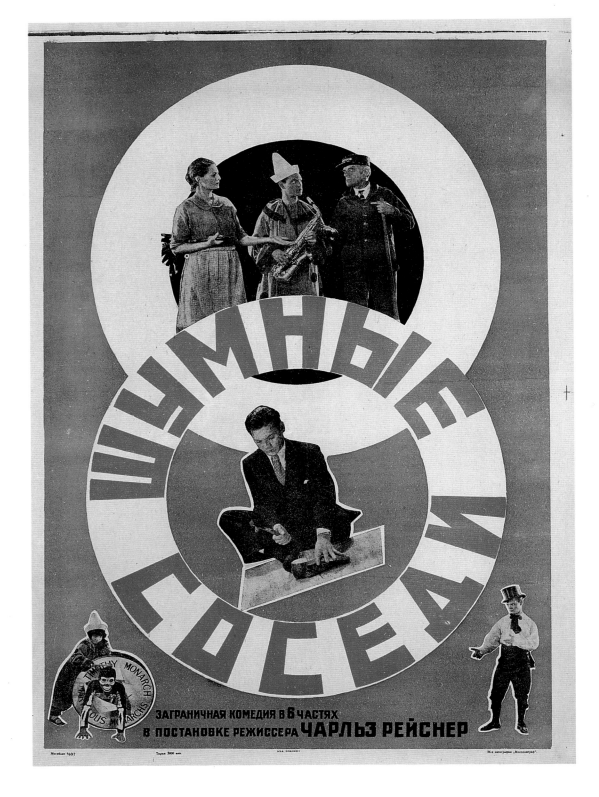

Anonymous
73 x 52.7 cm; 28.78 x 20.8"
Circa 1931; lithograph in colors with offset photography
Collection of the author

Shumnye Sosedi

Noisy Neighbors (original film title)
USA, 1929
Director: Charles Reisner
Actors: Eddie Quinlan, Alberta Vaughn, Theodore Roberts, Ray Hallor

My Granny

In this satire about bureaucracy, a minor clerk loses his job. His wife immediately threatens divorce unless he finds another one. Rejected everywhere because he has no recommendation from his former employer, the clerk invents an influential grandmother whose letter of recommendation secures him a much better position. The poster shows the bureaucrats in their indolent postures while the clerk tries in vain to attract their attention.

Meine Großmutter

In dieser Satire auf die Bürokratie verliert ein kleiner Angestellter seine Arbeit. Seine Frau droht mit Scheidung, wenn er keine neue Stelle findet. Seine Bewerbungen werden jedoch abgelehnt, da er keine Referenz von seinem früheren Arbeitgeber hat. So erfindet er eine einflußreiche Großmutter, deren Empfehlungsschreiben ihm zu einer gut bezahlten Position verhilft. Das Plakat zeigt uninteressierte Bürokraten und den Angestellten, der vergeblich versucht, ihre Aufmerksamkeit zu erlangen.

Ma grand-mère

Ce charmant film satirique sur les travers de la bureaucratie a pour héros un petit employé qui vient d'être licencié. Sa femme menace de divorcer s'il ne trouve pas de travail. Comme il n'a aucune recommandation de son ex-patron, le pauvre homme finit par s'inventer une grand-mère haut placée dont les lettres élogieuses lui valent un excellent poste. On reconnaît sur l'affiche les bureaucrates indifférents dont l'employé essaie en vain d'attirer l'attention.

Mikhail Dlugach
54 x 72.5 cm; 21.3 x 28.5"
1929; lithograph in colors
Collection of the author

Moya Babushka

USSR (Georgia), 1929
Director: Konstantin Mikaberidze
Actors: Alexander Takaishvili,
V. Chernova, E. Ovanov,
Akaki Horava

Man of Fire

After recovering from a broken leg suffered fighting a fire, fireman Johann Michael (Rudolf Rittner) is requested to either retire on a pension or transfer to a desk job. His determined girlfriend Olga (Tschechowa) persuades the chief to test Johann's ability to resume active duty. He fails the test, but successfully extinguishes a fire which starts while he is there. As a result, the "man of fire" saves both his girlfriend and his job.

Der Mann im Feuer

Feuerwehrmann Johann Michael (Rudolf Rittner) soll nach einem Berufsunfall eine Schreibtischtätigkeit übernehmen. Nur der Hartnäckigkeit seiner Freundin Olga (Tschechowa) ist es zu verdanken, daß ihm der Feuerwehrchef doch noch eine Chance gibt. Johann besteht diesen Test zwar nicht, löscht aber ein Feuer, das zufällig in seiner Gegenwart ausbricht. Damit rettet der »Mann im Feuer« sowohl das Leben seiner Freundin als auch seinen Arbeitsplatz.

L'homme du feu

Le pompier Johann Michael est relégué dans un bureau à la suite d'un accident de travail. Grâce à la ténacité de sa fiancée, son chef lui fait passer un examen en vue de le réintégrer dans une brigade. C'est l'échec, mais juste à ce moment éclate un incendie que le jeune homme combat avec héroïsme et éteint, sauvant à la fois sa fiancée et son emploi.

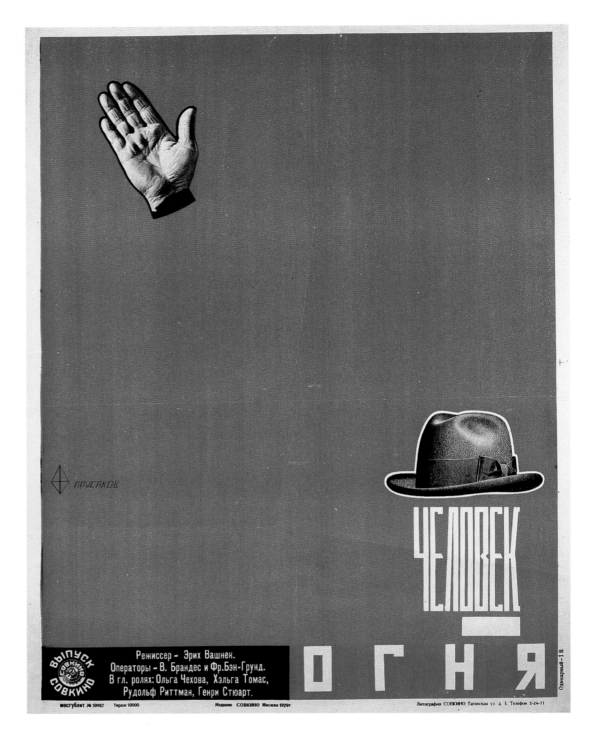

Nikolai Prusakov
93 x 71 cm; 36.6 x 28"
1929; lithograph in colors with offset photography
Photo: Courtesy of Steve Turner Gallery, Los Angeles

Chelovek Ognia

Der Mann im Feuer (original film title)
Germany, 1926
Director: Erich Waschneck
Actors: Rudolf Rittner, Olga Tschechowa

Nikolai Prusakov
138 x 100 cm; 54.3 x 39.5"
1928; lithograph in colors with offset photography
Museum für Gestaltung, Zürich

Pervy Kornet Streshnev

USSR (Georgia), 1928
Directors: Mikhail Chiaureli, Yefim Dzigan
Actors: A. Gershenin, E. Tarkhanov, Kulakov

First Bugler Streshnev

This Georgian production tells the story of a Tsarist officer who opposes his son's desire to join the Bolshevik cause, but later realizes his mistake and joins his son in the class struggle. The design of the twin cannon clearly shows a man of two minds: trying to stop the Red tide and yet getting caught up in it.

Der erste Kornett Streschnjew

Erzählt wird die Geschichte eines zaristischen Offiziers, der den Wunsch seines Sohnes, sich den Bolschewiken anzuschließen, nicht akzeptiert. Später revidiert er seine Meinung und unterstützt den Sohn im Klassenkampf. Das Plakat mit der Doppelkanone zeigt deutlich den Konflikt des Offiziers: Einerseits versucht er, die rote Flut aufzuhalten, andererseits wird er von ihr mitgerissen.

Le premier clairon Strechniev

Le film relate l'histoire d'un officier tsariste qui empêche son fils de rejoindre les Bolcheviques mais qui, comprenant son erreur, se lance dans la Révolution à ses côtés. Les deux canons qui illustrent l'affiche symbolisent clairement la position inconfortable du héros, essayant à la fois d'arrêter le déferlement révolutionnaire et pris dans ses remous.

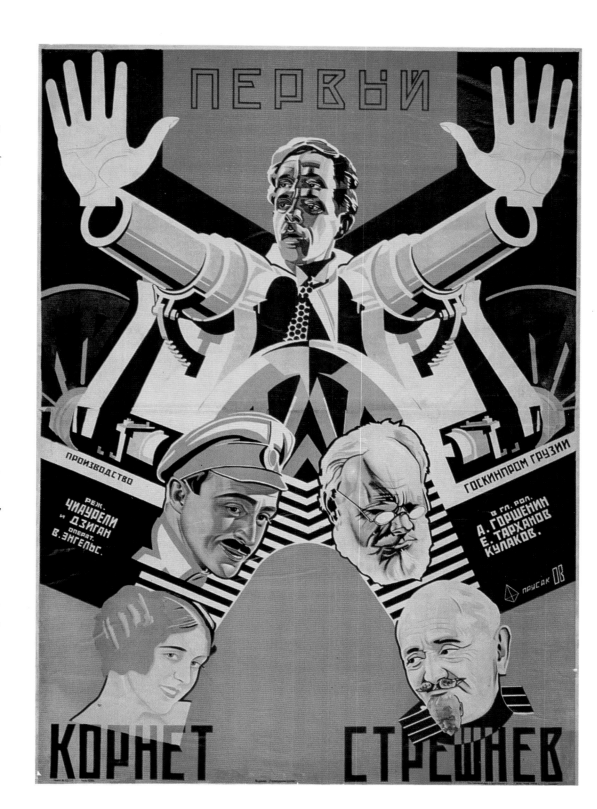

Georgii & Vladimir Stenberg
121.5 x 92 cm; 47.8 x 36.2"
1927; lithograph in colors
Collection of the author

Devushka s Korobkoi

USSR (Russia), 1927
Director: Boris Barnet
Actors: Anna Sten, Ivan Koval-Samborsky,
Serafima Birman, E. Milyutina

The Girl with the Hat-Box

In this burlesque comedy Anna Sten plays Natasha, a milliner who works in a Moscow hat shop. While on a train, Natasha meets a student (Koval-Samborsky) looking for a place to stay. She pretends to be married to him so that he can use her Moscow apartment permit (only one room is allowed per person). The hat-shop owner is furious, fires Natasha and, instead of giving her the back pay she is due, gives her a presumably worthless lottery ticket. When the lottery ticket wins, the shop owner tries to get it back, but the student, who really loves Natasha, comes to her rescue. Natasha marries him and they use the lottery money to help others. The April 1927 cover of *Sovietski Ecran* (Soviet Screen) featured the winking Anna Sten with a small photo superimposed of her holding her oversized hatbox.

Das Mädchen mit der Hutschachtel

In dieser turbulenten Komödie amerikanischen Stils spielt Anna Sten die Hutmacherin Natascha. Sie trifft einen Studenten, der eine Bleibe sucht. Damit er ihre Moskauer Wohnungserlaubnis mitbenutzen kann, gibt sie vor, mit ihm verheiratet zu sein. Nataschas Chefin, die selbst diese Erlaubnis haben wollte, kündigt Natascha. Statt des fälligen Lohns gibt sie ihr ein Lotterielos. Als das Los gewinnt, versucht die Inhaberin des Hutgeschäftes, es zurückzubekommen. Der Student hilft Natascha, sie heiraten wirklich und geben das Geld für wohltätige Zwecke aus. Das Titelblatt vom April 1927 der Zeitschrift »Sowjetski Ekran« (Sowjetisches Kino) zeigt Anna Sten mit einem Foto, auf dem sie ihre riesige Hutschachtel trägt.

La jeune fille au carton à chapeau

Dans cette comédie burlesque « à l'américaine », Anna Sten interprète le rôle de Natacha, une jolie modiste qui rencontre un étudiant à la recherche d'un logement. Prise de pitié, elle lui obtient un permis d'hébergement dans son propre appartement. Sa patronne, qui voulait le permis, est furieuse et la congédie avec pour tout dédommagement un billet de loterie. Surprise: le billet remporte le gros lot. La méchante patronne tente alors de le reprendre, mais l'étudiant, qui est tombé amoureux de Natacha, vient à son secours. Tout se termine par un mariage. Le numéro d'avril 1927 de «sovietskiï ekran» (L'écran soviétique) portait en page de couverture l'affiche où Anna Sten fait un clin d'œil, avec en surimpression une petite photo de la modiste tenant un énorme carton à chapeau.

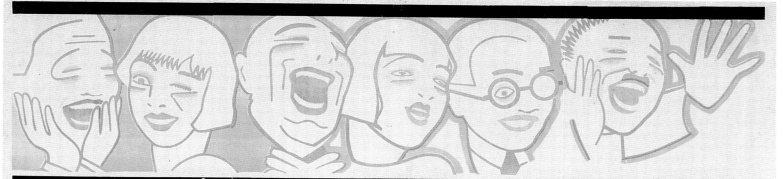

 МЕЖРАБПОМ-РУСЬ

Сценарий: Б. БАРНЕТ, В. ТУРКИН
и В. ШЕРШЕНЕВИЧ.

Режиссер Б. БАРНЕТ.
Оператор Б. ФРАНЦИССОН.

В главн. ролях:
С. БИРМАН, Е. МИЛЮТИНА,
Анна СТЭН, И. КОВАЛ-САМ-
БОРСКИЙ, В. МИХАЙЛОВ,
П. ПОЛЬ и В. ФОГЕЛЬ.

 2 СТЕНБЕРГ 2

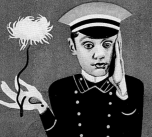

ДЕВУШКА с КОРОБКОЙ

КОМЕДИЯ

ИЗДАНИЕ «МЕЖРАБПОМ-РУСЬ»

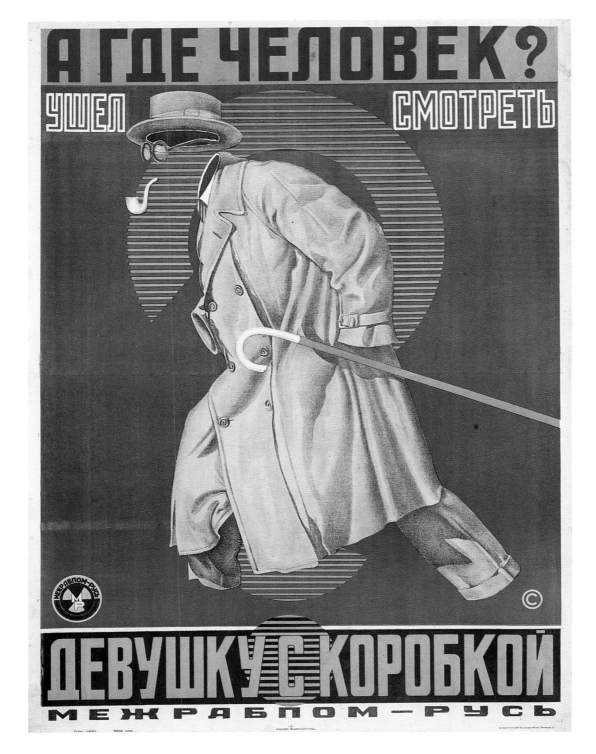

The Girl with the Hat-Box

Instead of depicting a scene from the film, Semyonov chooses to depict an empty raincoat hurrying someplace. The headline asks "Where is the man?" The answer is that he went to see *The Girl with the Hatbox*. This kind of amusing, yet oblique, advertising was used several other times during the avantgarde period to advertise films (*Khaz-Push, Eliso* and *Up on Kholt*).

Das Mädchen mit der Hutschachtel

Statt einer Filmaufnahme zeigt Semionow auf dem Plakat einen leeren Regenmantel, der irgendwohin zu eilen scheint. Die Überschrift fragt: »Wo ist der Mann?« Die Antwort lautet, er schaue sich den Film *Das Mädchen mit der Hutschachtel* an. Diese Art der spielerischen Werbung wurde in der Zeit der Avantgarde mehrmals zur Ankündigung von Filmen verwendet (*Chaz-Pusch, Elisso, Auf dem Cholt*).

La jeune fille au carton à chapeau

Au lieu d'illustrer une scène du film, Semionov choisit de nous montrer un imperméable vide qui semble courir vers on ne sait où. Le titre demande «Où est l'homme?». Eh bien, il est parti voir *La jeune fille au carton à chapeau*. On retrouve ce genre de publicité pleine d'humour dans plusieurs affiches de cinéma (*Khaz-Push, Eliso, Sur le Kholt*) de l'époque.

Semyon Semyonov
111 x 82 cm; 43.5 x 32.4"
1927; lithograph in colors
Collection of the author

Devushka s Korobkoi

USSR (Russia), 1927
Director: Boris Barnet
Actors: Anna Sten, Ivan Koval-Samborsky, Serafima Birman, E. Milyutina

A Street Merchant's Deed

Joe (Lowell) is a logger who becomes an alcoholic after a saloon opens in his town. When his little daughter Mary comes to the saloon, pleading for Joe to come home, a carelessly thrown beer mug kills her. Joe gives up drinking, struggles to return to a useful life, and eventually reunites with his wife. The poster shows Joe trying to earn a living as he attempts to salvage his life. The film credits appear on the hero's apron.

Die Tat des Straßenhändlers

Joe (Lowell) ist ein Holzfäller, der zum Alkoholiker wird, als in seiner Stadt eine Bar eröffnet wird. Seine Tochter Mary wird von einem gedankenlos nach ihr geworfenen Bierkrug getötet, als sie in die Bar kommt, um ihn nach Hause zu holen. Joe hört mit dem Trinken auf und kehrt zu seiner Frau zurück. Das Plakat zeigt Joe bei seinem Versuch, zu einem geregelten Leben zurückzukehren. Man beachte den Vorspann auf der Schürze des Helden.

L'histoire d'un marchand de rue

Le jour où un bar s'installe près chez lui, Joe le bûcheron commence à sombrer dans l'alcoolisme. Un jour qu'elle vient le supplier de rentrer à la maison, sa fillette est tuée par un bock de bière lancé à travers la salle. Désespéré, Joe cesse de boire et se bat pour reconstruire sa vie et son couple. L'affiche le montre s'échinant au travail pour essayer de sortir de ses difficultés.

Georgii & Vladimir Stenberg with Yakov Ruklevsky
101.5 x 72 cm; 39.9 x 28.4"
1927; lithograph in colors
Collection of the author

Delo Ulichnogo Torgovtsa

Ten Nights in a Bar-Room (original film title)
Usa, 1922
Director: Oscar Apfel
Actors: John Lowell, Nell C. Keller, Ivy Ward,
Charles Mackay

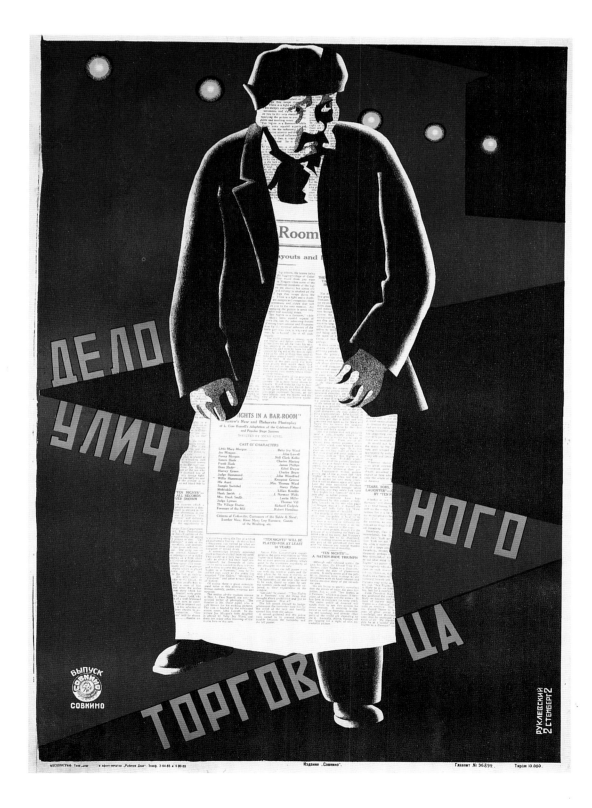

A Difficult Role

Maciste (Pagano) was an uneducated Italian dock worker who became a film star of mythic proportions due to his muscular physique (similar to Johnny Weismuller as Tarzan). In this mixture of comedy and fantasy, Maciste undertakes various Herculean labors during an imaginary trip to Hades.

Eine schwierige Rolle

Maciste (Pagano) war ein ungebildeter italienischer Hafenarbeiter, der aufgrund seines muskulösen Körperbaus zu einem weltberühmten Filmstar wurde (ähnlich wie Jonny Weissmüller als Tarzan). In dieser Mischung aus Komödie und Phantasie vollbringt Maciste während einer imaginären Reise in den Hades zahlreiche Herkulestaten.

Maciste aux enfers

Pagano était un docker doté d'une musculature extraordinaire qui fit de lui une superstar, une sorte de Tarzan version italienne. Maciste aux enfers raconte sur un mode baroque et divertissant les multiples travaux herculéens du héros au centre de la Terre.

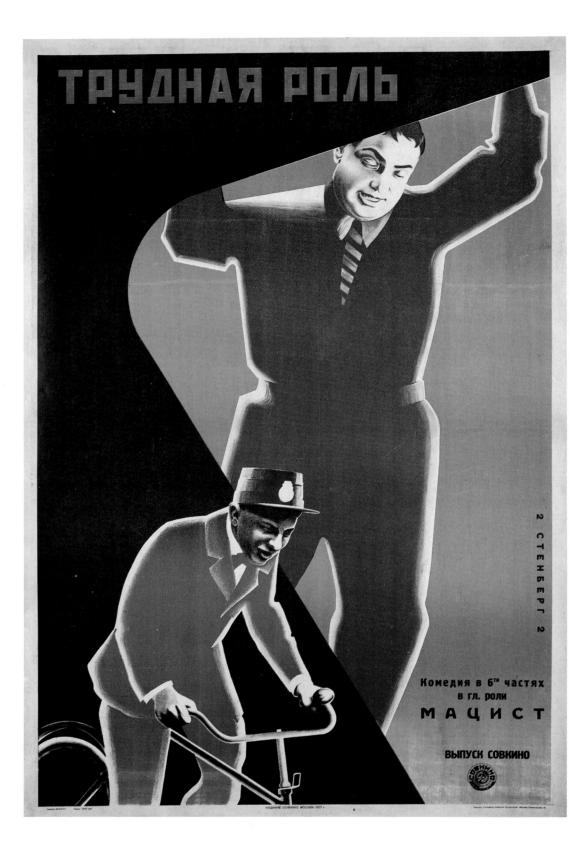

Georgii & Vladimir Stenberg
107.5 x 72.5 cm; 42.4 x 28.5"
1927; lithograph in colors
Collection of the author

Trudnaya Rol

Italy, 1925
Director: Guide Brignone
Actors: Bartolomeo Pagano,
Pauline Polaire, Elena Sangro,
Lucia Zanussi

SVD

The initials Svd stand for *Soyuz Velikovo Dela* (Union of Great Deeds), a group of officers and noblemen who in 1825 conspired to depose the Tsar. An officer who plays a key part in the revolt becomes romantically involved with a countess, but he is betrayed and the revolt is defeated. The same events were depicted in a serious manner in *The Decembrists* (p. 115) whereas this film takes an almost dadaist approach. Absurd chases, circus scenes, a shoot-out in which everyone hides in a barrel and fires at everyone else, and other surrealist touches were employed by a group of avant-gardists who called themselves "eccentric artists" or Feks.

SWD

Die Initialen Swd stehen für *Sojus Welikowo Djela* (Union der großen Taten). Dahinter verbirgt sich eine Gruppe von Offizieren, die 1825 eine Verschwörung gegen den Zaren planten. Ein Offizier verliebt sich in eine Gräfin, wird jedoch von ihr verraten, und das Unternehmen scheitert. Dieselben Ereignisse werden in dem Film *Dekabristen* (S. 115) dargestellt. Dieser Film trägt allerdings eher dadaistische Züge. Absurde Verfolgungsjagden, Zirkusszenen, eine Schießerei, in der alle Schützen in Fässern stecken, sowie andere surrealistische Einfälle wurden von einer Gruppe Avantgardisten umgesetzt, die sich selbst »exzentrische Künstler« (Feks) nannte.

SVD

Le sigle Svd signifie *Soiouz velikovo dela* (La ligue de la grande affaire). Derrière lui se cache un groupe d'officiers et d'aristocrates qui conspirent en 1825 contre le tsar. L'un des conjurés devient l'amant d'une comtesse qui le trahit et fait échouer tout le projet. Les mêmes événements sont évoqués sur un mode tragique dans *Les Décembristes* (p. 115). Kozintsev, lui, a fait un film plutôt dadaïste. Les courses-poursuites sans queue ni tête, les mitraillages où on ne sait plus qui tire sur qui, les scènes de cirque et autres gags sont bien dans l'esprit des turbulents artistes d'avant-garde qui s'étaient baptisés «les acteurs excentriques» (les Feks).

Georgii & Vladimir Stenberg
124 x 94.5 cm; 48.8 x 37.2"
1927; lithograph in colors with offset photography
Collection of the author

SVD

Ussr (Russia), 1927
Directors: Grigori Kozintsev, Leonid Trauberg
Actors: Pyotr Sobolevsky, Sofia Magarill, Andrei Kostrichkin, Sergei Gerasimov

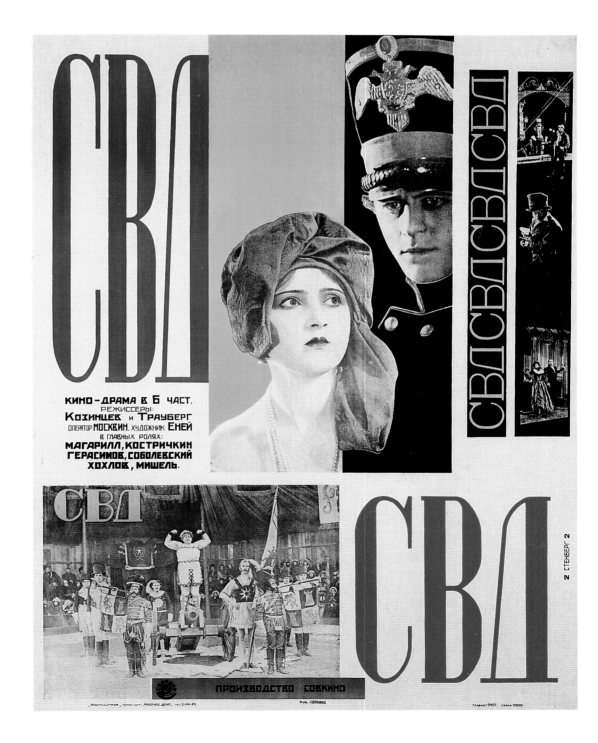

The Knight's Move

The film is set in the 15th century during the reign of Louis XI (Dullin) as he struggles for power with his cousin, Charles of Burgundy (Marcoux). Charles has sent troops to capture the town of Beauvais, but his military leader, the knight Robert Cottereau (Joubé) becomes infatuated with the king's granddaughter Jeanne (Sergyl), who bravely leads the women of the town in its defense. Robert attempts to kidnap Jeanne, but as she runs through the woods, a pack of wolves miraculously ignores her and attacks her pursuer. Both of the Stenbergs' posters use chess as a metaphor for the strategic moves made by the king and his knight.

Der Zug des Springers

Die Filmhandlung spielt im 15. Jahrhundert während der Regierungszeit Ludwigs XI. (Dullin), der mit seinem Cousin, Charles de Bourgogne (Marcoux), um die Macht kämpft. Charles hat Truppen ausgeschickt, um die Stadt Beauvais einzunehmen. Jeanne, die Enkelin des Königs (Sergyl), führt die Frauen der Stadt mutig zum Verteidigungskampf an der Seite der Männer. Auf der Flucht vor ihren Verfolgern wird sie wie durch ein Wunder von einem Rudel Wölfe verschont, das statt dessen ihren Verfolger angreift. Beide Plakate der Stenbergs nutzen das Schachbrett als Metapher für die strategischen Züge des Königs und seines Ritters.

La marche du cavalier

Le film nous raconte la rivalité du roi Louis XI et de son cousin Charles le Téméraire. Charles a lancé des hommes à l'assaut de Beauvais. Jeanne (Sergyl), la petite-fille du roi, a pris la tête des femmes qui défendent la ville aux côtés des hommes. Elle s'échappe dans la forêt où elle est miraculeusement épargnée par les loups, qui se jettent sur son poursuivant. L'échiquier, qui revient dans les deux affiches des frères Stenberg, évoque subtilement la partie serrée qui se joue entre le roi et son chevalier.

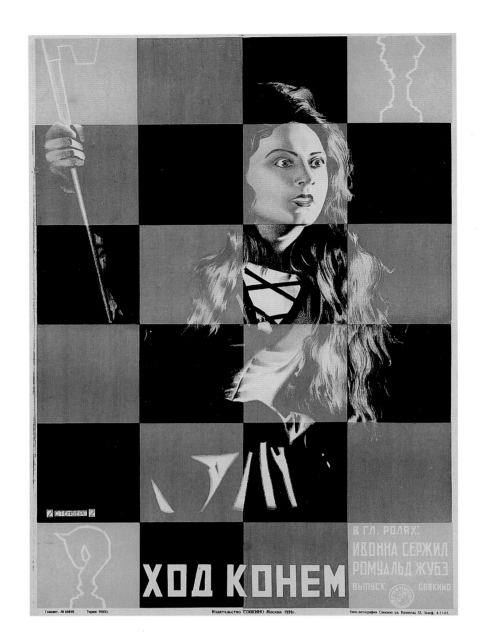

Georgii & Vladimir Stenberg
100 x 72 cm; 39.5 x 28.3"
1926; lithograph in colors
Collection of the author

Khod Konem

Le Miracle des Loups (original film title)
France, 1924
Director: Raymond Bernard
Actors: Yvonne Sergyl, Romuald Joubé,
Charles Dullin, Vanni Marcoux

Georgii & Vladimir Stenberg
104 x 72 cm; 40 x 28.5"
1927; lithograph in colors
Collection of the author

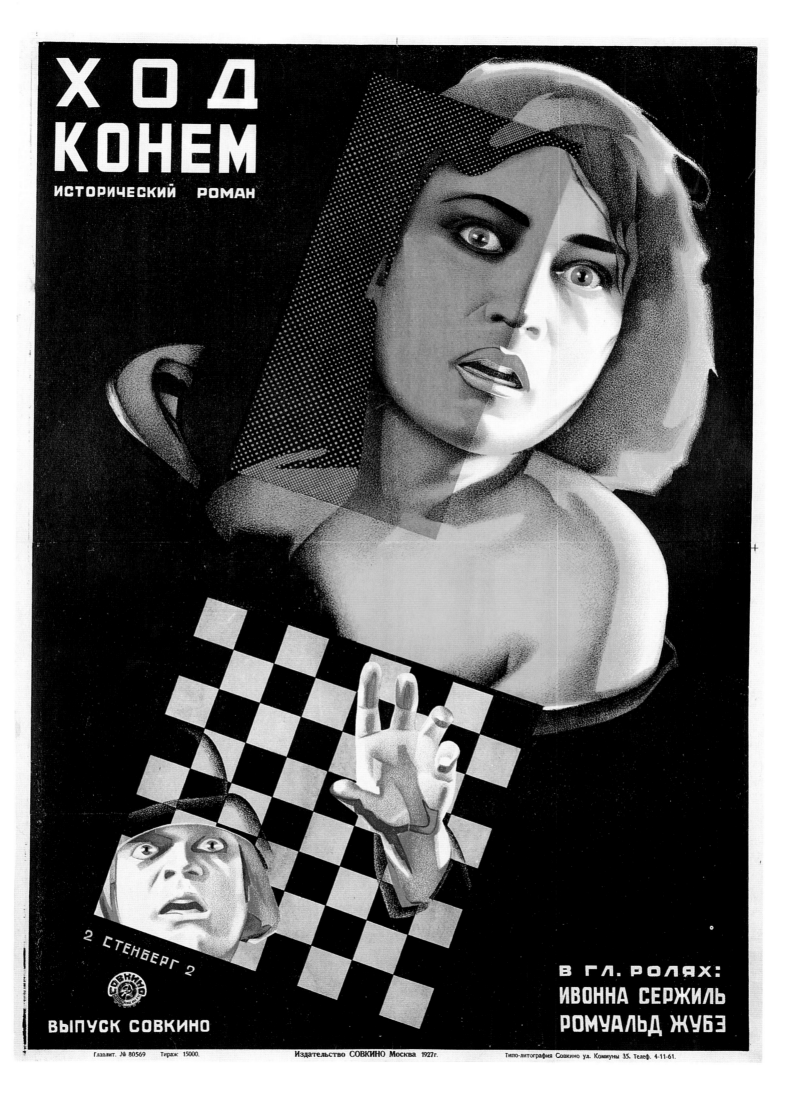

Georgii & Vladimir Stenberg
55.5 x 55.3 cm; 21.8 x 21.7"
1927; pencil on parchment paper
(sketch)
Collection of the author

Miss Mend

USSR (Russia), 1926
Directors: Fedor Otsep, Boris Barnet
Actors: Natalia Glan, Igor Ilynsky,
Vladimir Fogel, Sergei Komarov

Miss Mend
This rare sketch for the original
poster design was signed only by
Vladimir Stenberg in 1927. As one
can see, the drawing contains all the
major elements of the final poster.

Miss Mend
Diese kostbare Skizze für das Ori-
ginalplakat ist nur von Wladimir
Stenberg 1927 signiert. Wie man
sieht, enthält die Skizze bereits alle
wichtigen Elemente des endgülti-
gen Plakats.

Miss Mend
Vladimir Stenberg a dessiné ce cro-
quis préparatoire de l'affiche de
Mess Mend en 1927. On y voit déjà
tous les éléments qui figurent dans
l'œuvre achevée.

Georgii & Vladimir Stenberg
205 x 205 cm; 81 x 81"
1927; lithograph in colors
Collection of the Russian State
Library, Moscow

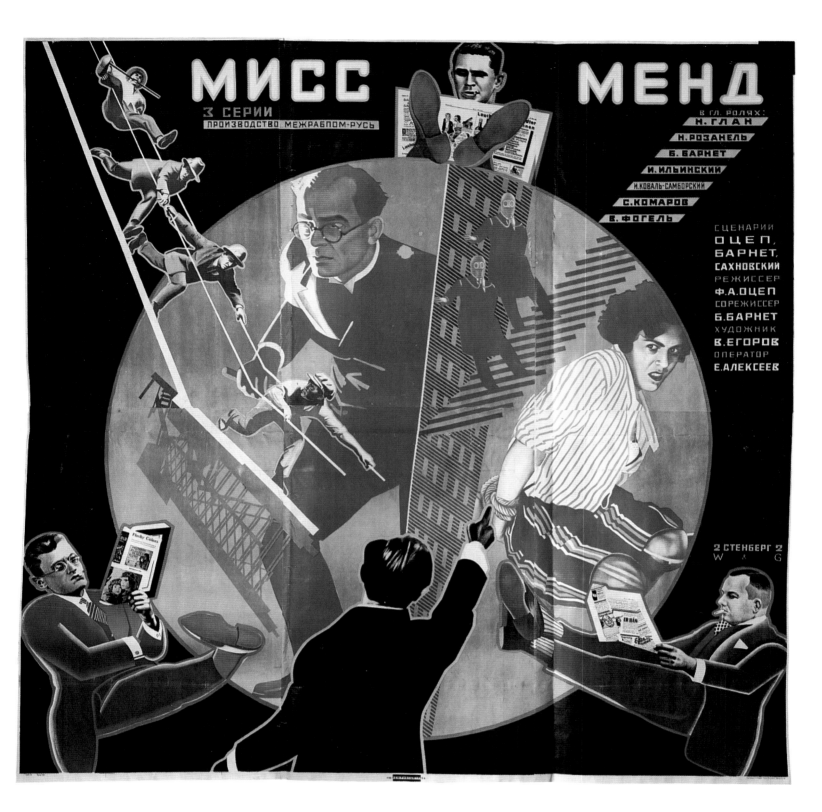

Miss Mend

Inspired by an adventure novel by Marietta Shaginyan, this film is an improbable tale of an international conspiracy against the Soviet Union, in which an American girl (Glan) unwittingly becomes involved. The poster contrasts the frantic, sinister nature of the complicated plot with the three men at the periphery who calmly read their newspapers, oblivious to everything.

Miss Mend

Der Film entstand nach einem Abenteuerroman von Marietta Shaginyan. Er erzählt die unwahrscheinliche Geschichte einer internationalen Verschwörung gegen die Sowjetunion, in die ein amerikanisches Mädchen (Glan) hineingezogen wird. Das Plakat zeigt als Kontrast zu den düsteren Gestalten der komplizierten Handlung im Zentrum die drei Männer am Rande, die ungerührt ihre Zeitung lesen.

Miss Mend

D'après un roman de Marietta Chaginyan. Le film nous entraîne à la suite d'une innocente jeune Américaine prise dans un invraisemblable complot international contre l'Union soviétique. L'affiche joue avec bonheur du contraste entre les personnages sinistres qui s'agitent au centre de l'image et les trois hommes qui, sur le pourtour, lisent leur journal comme si de rien n'était.

Anton Lavinsky
106 x 70 cm; 41.7 x 27.5"
1927; lithograph in colors
Collection of the author

Miss Mend

USSR (Russia), 1926
Directors: Fedor Otsep, Boris Barnet
Actors: Natalia Glan, Igor Ilynsky,
Vladimir Fogel, Sergei Komarov

82

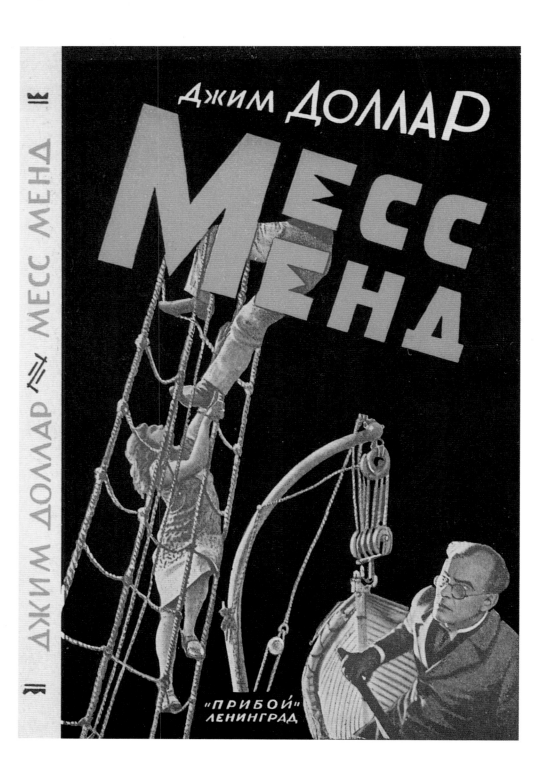

Miss Mend
Common in the rest of the world,
serials were virtually unknown in
the Soviet Union, so this three-part
Soviet serial is a rarity. As indicated
by the book jacket (left), which fea-
tures stills from the film, part of the
complicated conspiracy takes place
on board of a ship.

Miss Mend
Serienfilme, in der ganzen Welt ver-
breitet, waren in der Sowjetunion
so gut wie unbekannt. So ist dieser
dreiteilige sowjetische Film eine
Rarität. Der Buchumschlag (links)
ist mit Filmaufnahmen verziert, aus
denen hervorgeht, daß ein Teil der
komplizierten Verschwörung an
Bord eines Schiffes spielt.

Miss Mend
Les films à épisodes remplissaient
les salles dans le monde entier, et
pourtant ils étaient pratiquement
inconnus en Union soviétique.
Celui-ci, en trois parties, est donc
une exception dans l'histoire du
cinéma russe. La couverture de livre
(à gauche) est illustrée d'images du
film qui montrent que l'intrigue –
fort compliquée – se passe en partie
à bord d'un navire.

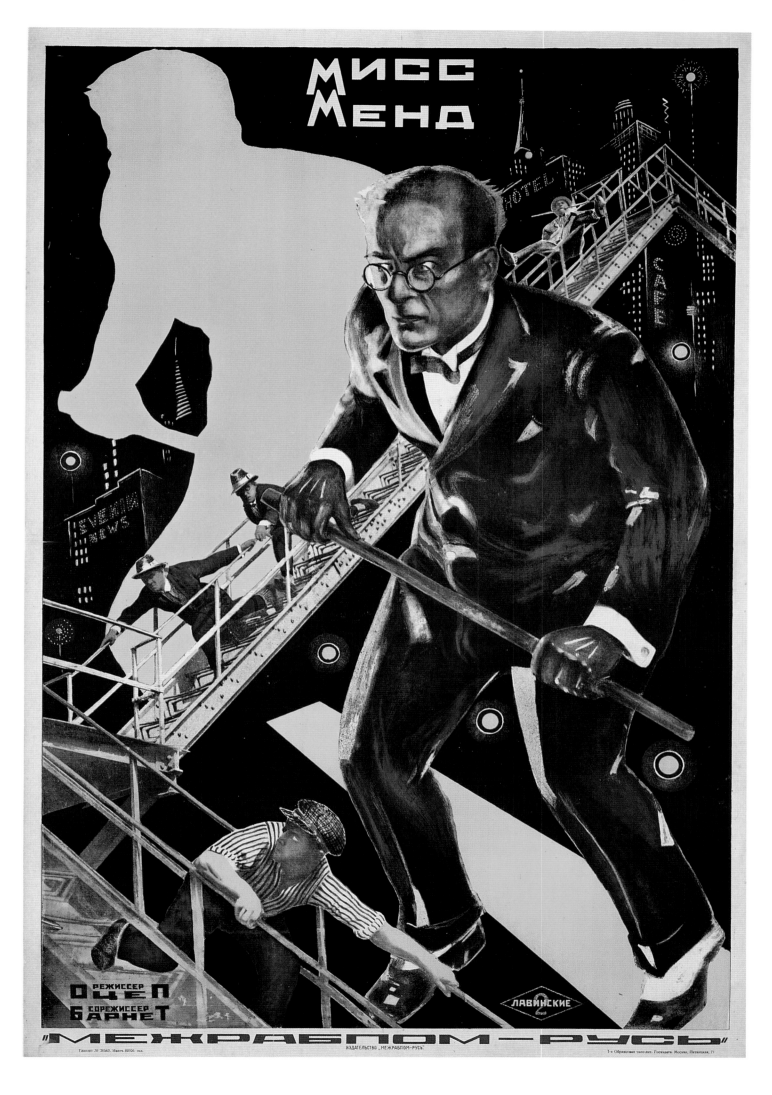

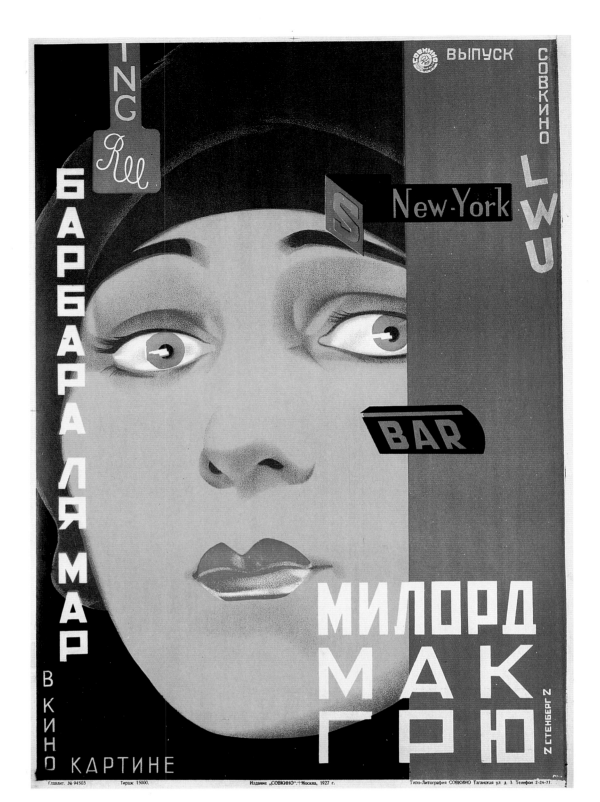

My Lord McGrew

Based on the famous poem of the Yukon by Robert Service, this is the story of smooth-talking Dan McGrew (Cody) who persuades a married dancer (La Marr) to leave her husband, promising her New York stage exposure. Instead, he takes her to Alaska and forces her to work in a saloon. The husband (Marmont) travels to the Yukon and shoots Dan McGrew in order to free his wife.

Lord McGrew

Der Film basiert auf dem berühmten Robert-Service-Gedicht über den Yukon. Der wortgewandte Dan McGrew (Cody) überredet eine verheiratete Tänzerin (La Marr) dazu, ihren Mann zu verlassen. Er verspricht ihr Engagements auf New Yorker Bühnen, läßt sie aber statt dessen in Alaska in einer Bar arbeiten. Ihr Ehemann (Marmont) reist ihnen an den Yukon nach und erschießt Dan McGrew, um seine Frau zu befreien.

Milord McGrew

Le titre du film s'inspire d'un célèbre poème de Robert Service sur le Yukon. Dan McGrew, un beau parleur, persuade une danseuse de quitter son mari en lui faisant miroiter la gloire à New York. Mais à peine l'imprudente a-t-elle pris ses valises qu'il la traîne en Alaska et l'oblige à travailler dans un saloon. Le mari bafoué accourt au Yukon, tire sur Dan McGrew et délivre la belle infidèle.

Georgii & Vladimir Stenberg
99 x 70 cm; 39 x 27.5"
1927; lithograph in colors
Collection of the author

Milord Macgrew

The Shooting of Dan McGrew
(original film title)
USA, 1924
Actors: Barbara La Marr, Lew Cody,
Mae Busch, Percy Marmont

Georgii & Vladimir Stenberg

94.5 x 63 cm; 37.2 x 24.7"
1929; lithograph in colors with offset photography
Collection of the author

Postoronnyaya Zhenshchina

USSR (Russia), 1929
Director: Ivan Pyriev
Actors: Olga Zhizneva, Eulalia Olgina, Alexander Zhukov,
Gradopolov

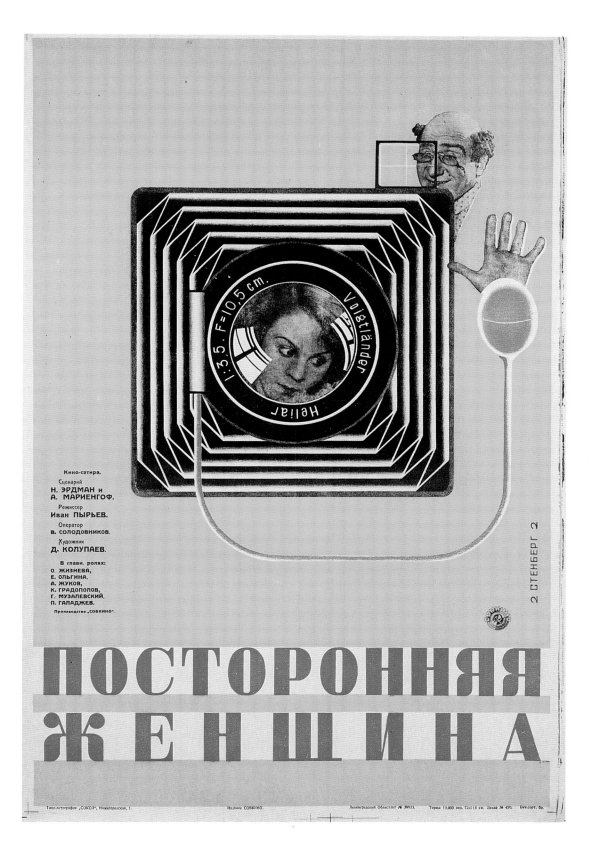

Strange Woman

This satire on bourgeois morality was part of a Soviet campaign to prepare people for the reality of Communist life. The film is a light-hearted treatment of the necessity for close relations between the sexes, both at work and at home. It ridicules the shock of conservative older people at seeing men and women living together as unmarried comrades. In the poster, the Stenbergs cast a satiric look at photography; the subject of the photograph appears inside the camera instead of in front of it. Note that the odd character in the background taking the picture appears in all three posters, in an ever-increasing role.

Die fremde Frau

Diese Satire über die bürgerliche Moral war Teil einer sowjetischen Kampagne, die Menschen auf die Realität des kommunistischen Lebens vorzubereiten. Sie handelt von der Notwendigkeit des Zusammenlebens von Mann und Frau, sowohl im Beruf als auch im Privatleben. Das Entsetzen konservativer Personen darüber, daß Mann und Frau als gute Freunde unverheiratet zusammenleben, wird ironisiert. Das Plakatmotiv nehmen die Stenbergs aus dem Bereich der Fotografie, aber das Objekt des Fotografen erscheint in der Kamera anstatt vor ihr. Die merkwürdige Person im Hintergrund, die die Aufnahmen macht, nimmt in den drei Plakaten immer größeren Raum ein.

L'autre femme

L'objectif de cette satire de la morale bourgeoise: transformer les mentalités, préparer l'Homme communiste. Pyriev choisit de traiter sur le mode du divertissement la question de la nécessaire relation des sexes, à l'usine comme dans le couple. Il se moque de ceux qui voient avec horreur les jeunes militants se mettre en ménage sans être mariés. Le centre de l'affiche des frères Stenberg est occupé par un appareil photographique dans l'objectif duquel se reflète le sujet photographié. Le personnage qui prend la photo figure de façon plus ou moins proéminente dans les trois affiches dessinées pour le film.

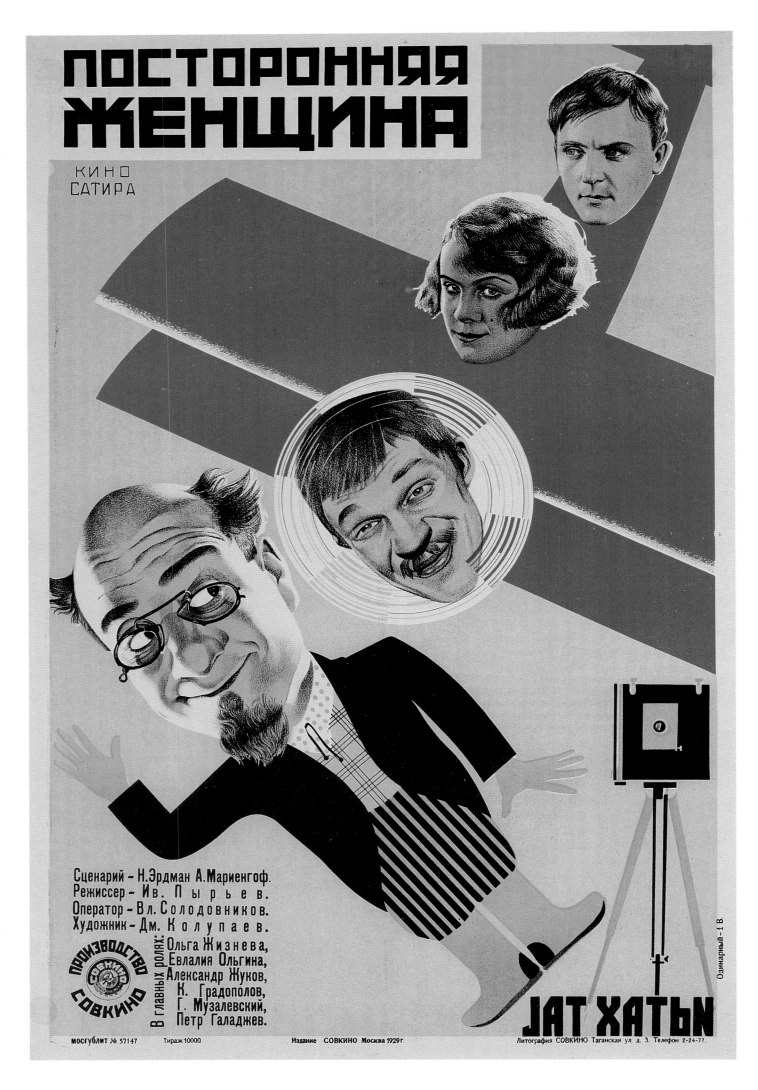

Strange Woman

All three artists take full advantage of the comic possibilities of this odd character. Here, the man's face literally carries the weight of the poster by doubling as the torso of another man. The extreme close-up of his grinning face, showing each pore and hair follicle, is an amusing contrast to his tiny feet doing a balletic little dance. In the poster opposite, the funny little man floats at a 45-degree angle, ready for take-off, oblivious to the laws of nature, as are the three heads without bodies which float above the airplane.

Die fremde Frau

Alle drei Künstler machten sich die komödiantischen Möglichkeiten dieser schrulligen Persönlichkeit zunutze. Hier trägt das Gesicht des Mannes buchstäblich die Last des Plakats, da es gleichzeitig den Torso eines anderen Mannes darstellt. Die extreme Nahaufnahme seines grinsenden Gesichts, in dem jede Pore und jedes einzelne Haar zu sehen sind, bildet einen komischen Kontrast zu seinen winzigen Füßen, die einen Ballettanz vollführen. Auf dem gegenüberliegenden Plakat scheint die Figur im 45° Winkel gleich abheben zu wollen, ungeachtet der Naturgesetze, so wie die drei körperlosen Köpfe, die über dem Flugzeug schweben.

L'autre femme

Les trois articles exploitent à fond la veine comique du film. Ici, par un amusant effet de dédoublement, le visage du petit homme est aussi le corps d'un autre. Le plan très rapproché, qui grossit chaque pore de la peau et chaque poil, rend encore plus comique les deux petits pieds qui s'agitent dans tous les sens. Dans l'affiche ci-contre, le corps du petit homme forme un angle de 45° et semble sur le point de s'envoler. Il défie les lois de la nature comme les trois corps sans têtes qui flottent au-dessus de l'avion.

Anonymous

94.5 x 62.5 cm; 108 x 24.6"
1929; lithograph in colors
with offset photography
Collection of the author

Nikolai Prusakov

95 x 62 cm; 37.4 x 24.4"
1929; lithograph in colors with offset photography
Photo: Courtesy of Mildred Constantine and Alan Fern
Revolutionary Soviet Film Posters, The Johns Hopkins University Press, Baltimore/London, 1974

Postoronnyaya Zhenshchina

USSR (Russia), 1929
Director: Ivan Pyriev
Actors: Olga Zhizneva, Eulalia Olgina, Alexander Zhukov

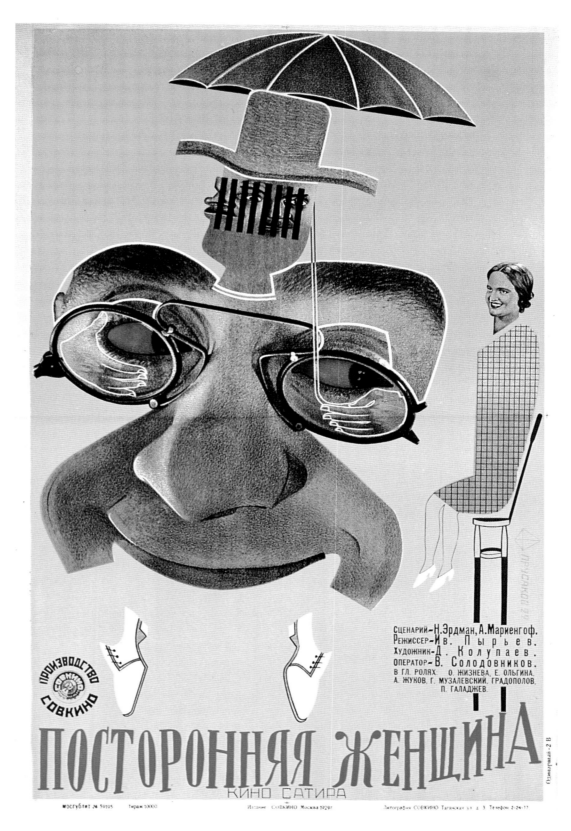

Karalov
107 x 72 cm; 42.3 x 28.5"
1929; lithograph in colors
Collection of the author

Shestnadtsaty

USSR (Armenia), 1928
Director: Patvakan Barkhudarov

The Sixteenth

The film depicts the heroism and tragedy of a group of revolutionaries who, in the tumultuous civil war period following the 1917 Revolution, try to contain the retreating but still dangerous Tsarist forces. The artist captures the narrative's unusual twist; the story is not told by the characters experiencing the events, but by the photographer covering them.

Der Sechzehnte

Die Tragödie beschreibt das Heldentum einer Gruppe von Revolutionären. Sie versuchen in den bürgerkriegsähnlichen Wirren nach der Revolution von 1917 den Rückzug der zaristischen Streitkräfte aufzuhalten. Dargestellt ist überraschenderweise eine Szene der Dreharbeiten. Das Geschehen wird nicht aus der Sicht der beteiligten Personen gezeigt, sondern aus der des Kameramannes.

Le seizième

Le film relate la lutte héroïque et tragique d'un groupe de révolutionnaires qui, dans la tourmente consécutive à la Révolution de 1917, doit faire face à une armée en déroute mais toujours dangereuse. L'artiste traduit visuellement le choix narratif insolite du film: les événements ne sont pas racontés par ceux qui les vivent, mais par le photographe qui en est le témoin.

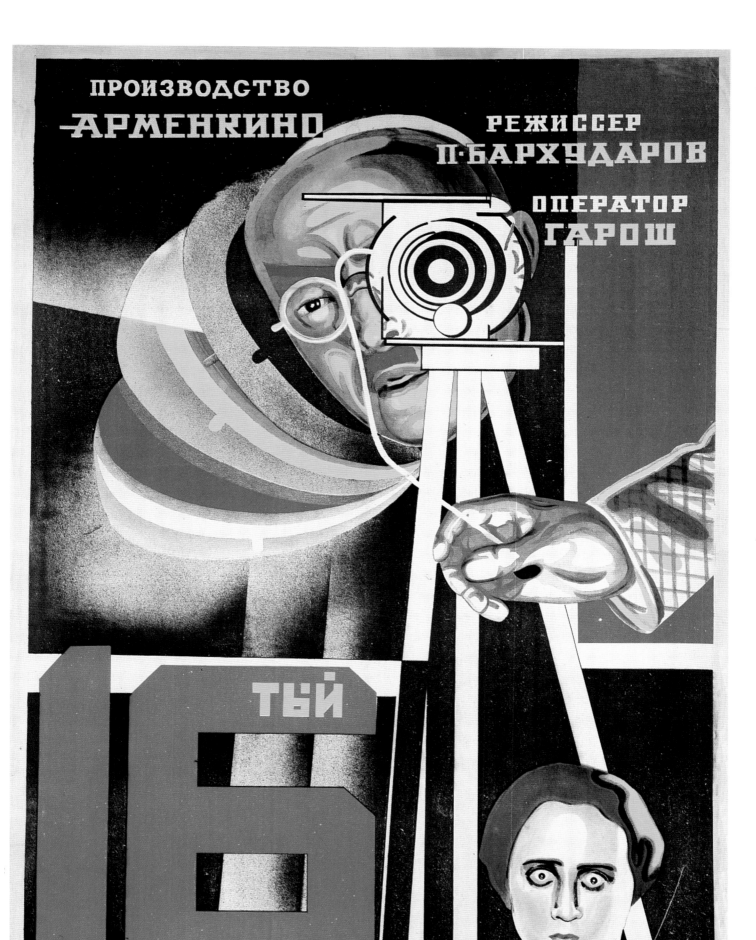

Georgii & Vladimir Stenberg with Yakov Ruklevsky
108.5 x 72.7 cm; 42.7 x 28.6"
1927; lithograph in colors with offset photography
Collection of the author

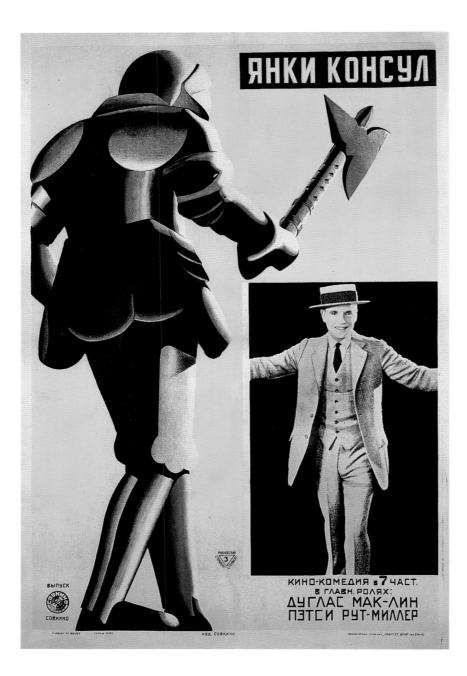

The Yankee Consul

In order to obtain a cabin, an American travel agent (MacLean) pretends to be consul to a South American country. On board, the "Yankee Consul" meets a pretty woman who he learns is innocently entangled in a plot to steal gold from the U.S. Consulate in Brazil. Upon landing in Brazil, he saves the day by calling the U.S. Navy and rescuing his fair maiden from a castle where she is being held captive (in the castle he hides in a suit of armor). The film ends when MacLean learns that the whole adventure was an elaborate practical joke staged by his friends.

Der Yankee-Konsul

Um eine Schiffskabine zu bekommen, gibt sich ein amerikanischer Reisebürokaufmann (MacLean) als Konsul eines südamerikanischen Staates aus. An Bord lernt der »Yankee-Konsul« eine hübsche Frau kennen, die in Brasilien gekidnappt wird und gegen einen Goldschatz ausgetauscht werden soll. In Brasilien alarmiert er die US-Marine und befreit die Frau aus einem Schloß, auf dem sie gefangengehalten wird (daher die Szene mit der Ritterrüstung). Am Ende des Films erfährt er, daß seine Freunde das ganze Abenteuer als Scherz inszeniert haben.

Le consul yankee

Un agent de voyage américain se fait passer pour un consul posté en Amérique latine afin d'obtenir une cabine à bord d'un paquebot. Au cours de la traversée, il tombe amoureux d'une jolie femme qui est kidnappée au Brésil pour être échangée contre un trésor. Arrivé, il alerte la marine américaine et parvient à délivrer sa dulcinée prisonnière dans un chateau en se cachant à l'intérieur d'une armure. Il apprendra à la fin du film que toute l'histoire n'était qu'une blague organisée par ses amis.

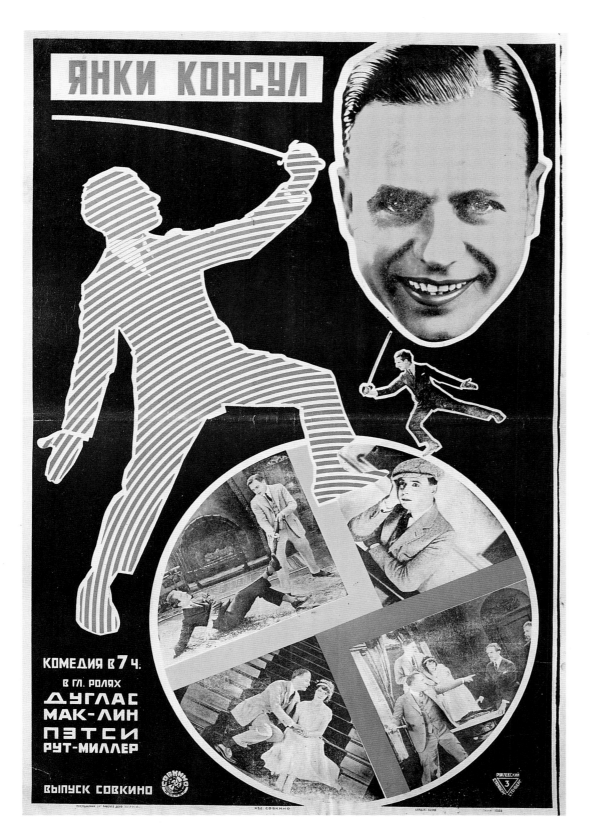

The Yankee Consul

Douglas MacLean's fencing stance is so amusing that one can see why it captured the Stenbergs' imagination. It epitomizes MacLean's well-meaning and brave, but exaggerated actions. The unusual portrait of MacLean, with his bright yellow face and ruby red lips, was also used in the 1929 anonymous poster *Lieutenant Riley* (p. 233).

Der Yankee-Konsul

Douglas MacLeans Haltung beim Fechten ist so amüsant, daß jeder sofort sehen kann, weshalb sie die Fantasie der Stenbergs angeregt hat. Das ungewöhnliche Porträt von MacLean mit seinem strahlend gelben Gesicht und den knallroten Lippen benutzte ein anonymer Künstler für das 1929 entstandene Plakat zu dem Film *Leutnant Riley* (S. 233).

Le consul yankee

Les moulinets de Douglas MacLean dans son rôle d'escrimeur d'opérette sont un tel délice que l'on peut comprendre pourquoi les frères Stenberg ont choisi d'illustrer les bouillantes interventions du «consul». L'insolite portrait de MacLean – visage jaune vif et lèvres carmin – se retrouve dans l'affiche anonyme du *Lieutenant Riley*, 1929 (p. 233).

Georgii & Vladimir Stenberg with Yakov Ruklevsky
108 x 72 cm; 42.5 x 28.3"
1927; lithograph in colors with offset photography
Collection of the Russian State Library, Moscow

Yanki Konsul

The Yankee Consul (original film title)
USA, 1924
Director: James Horne
Actors: Douglas MacLean, Patsy Ruth Miller, Stanhope Whatcroft, Eulalie Jensen

ПОД ОБСТРЕЛОМ

ДРАМА в 6 ЧАСТ.

ЭСКАДРЫ

NE E

SE

NW

S

W

SW

ВЫПУСК СОВКИНО

Главлит. № А. 7040. Тираж 10000. Издание "СОВКИНО". Москва, 1928 г. Одинарный-1 В Типо-Литография СОВКИНО Таганская ул. д. 3. Телефон 2-24-77.

Under Naval Fire

The film is about the heiress of a shipping fortune who discovers a fraud involving scuttled ships and pirated cargoes. The poster on the left captures the atmosphere of suspense by juxtaposing a sinister face illuminated from below with an extreme close-up of a compass and the ship's smokestack with its webs of pulleys and wires.

Unter Flottenfeuer

Der Film erzählt von der Erbin einer Schiffahrtsgesellschaft, die einen Betrug mit versenkten Schiffen und gekaperten Ladungen aufdeckt. Das Plakat links vermittelt eine spannungsgeladene Atmosphäre durch das Zusammenspiel des finsteren, von unten angeleuchteten Gesichts mit der extremen Nahaufnahme des Kompasses und des Schiffsschornsteins mit seinem Netz von Rollen und Seilen.

Sous le feu de l'artillerie navale

L'intrigue tourne autour de l'héritière d'un gros armateur qui démasque une affaire de sabordage et de piratage. L'affiche de la page ci-contre créa une atmosphère mystérieuse et captivante en juxtaposant un visage inquiétant qui émerge de la pénombre, la boussole géante et la cheminée du navire comme enfermé dans la résille de câbles.

Georgii & Vladimir Stenberg (unsigned)
104 x 68 cm; 40.9 x 26.9"
1928; lithograph in colors
Collection of the author

Pod Obstrelom Eskadry

Windstärke 9 (original film title)
Germany, 1924
Director: Reinhold Schünzel
Actors: Maria Kamradek, Alwin Neuß, Albert Bennefeld, Harry Halm

Georgii & Vladimir Stenberg
(unsigned)
104.1 x 68.5 cm; 41 x 27"
1928; lithograph in colors
Collection of the author

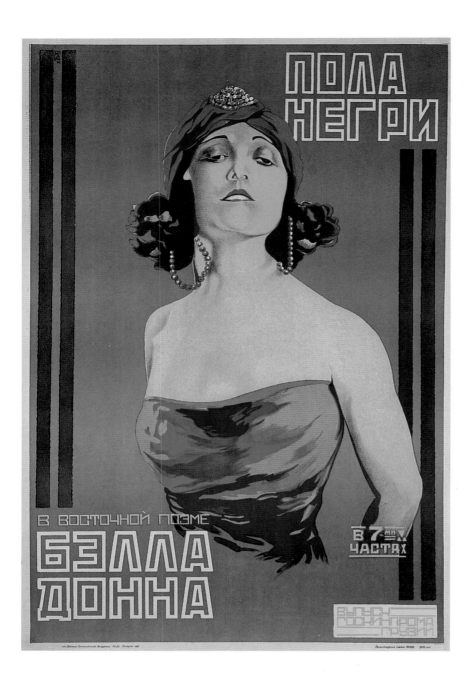

Bella Donna

Bella Donna is the nickname of Mrs. Ruby Chepstow (Pola Negri, pictured) who is on her honeymoon in Egypt with her second husband, Nigel. In Egypt, she falls for the evil Mahmoud (Tearle) who talks her into poisoning her husband. Nigel almost dies, but his former girlfriend (Wilson) nurses him back to health. When Ruby finds Mahmoud having an affair with another woman, she is ejected from his tent, left to wander the desert alone. Dlugach portrays Pola Negri in one of the patented vamping poses which made this Polish actress internationally famous.

Bella Donna

Ruby (Pola Negri), die man Bella Donna nennt, hat gerade geheiratet. Seine Flitterwochen verbringt das Paar in Ägypten, wo sich Ruby in den bösen Mahmoud (Tearle) verliebt. Er überredet sie, ihren Mann zu vergiften. Der stirbt beinahe, doch seine frühere Freundin (Wilson) pflegt ihn wieder gesund. Als Ruby entdeckt, daß Mahmoud sie betrügt, wirft dieser sie aus seinem Zelt, und sie irrt einsam durch die Wüste. Dlugatsch präsentiert Pola Negri in einer ihrer typischen Vamp-Posen, die der polnischen Schauspielerin zu internationaler Berühmtheit verhalfen.

Bella Donna

Ruby (Pola Negri), surnommée Bella Donna, vient de se marier avec Nigel. Pendant son voyage de noces en Egypte, elle tombe amoureuse du démoniaque Mahmoud qui la convainc d'empoisonner son époux. Nigel échappe à la mort grâce à l'intervention de son ex-fiancée. Quand Ruby découvre que Mahmoud la trompe, il la chasse de sa tente et elle part errer dans le désert. Dlougatch représente l'actrice polonaise Pola Negri dans une de ses poses provocantes qui l'ont rendue célébre dans le monde entier.

Mikhail Dlugach
105.5 x 70.7 cm; 41.5 x 27.8"
1927; lithograph in colors
Collection of the author

94

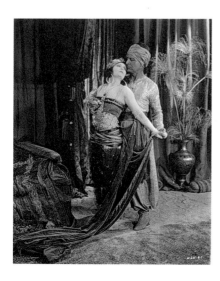

Alexander Naumov
123 x 87 cm; 48.4 x 34.2"
1927; lithograph in colors
Collection of the Russian State
Library, Moscow

Bella Donna

USA, 1923
Director: George Fitzmaurice
Actors: Pola Negri, Coway Tearle, Conrad
Nagel, Adolphe Menjou, Lois Wilson

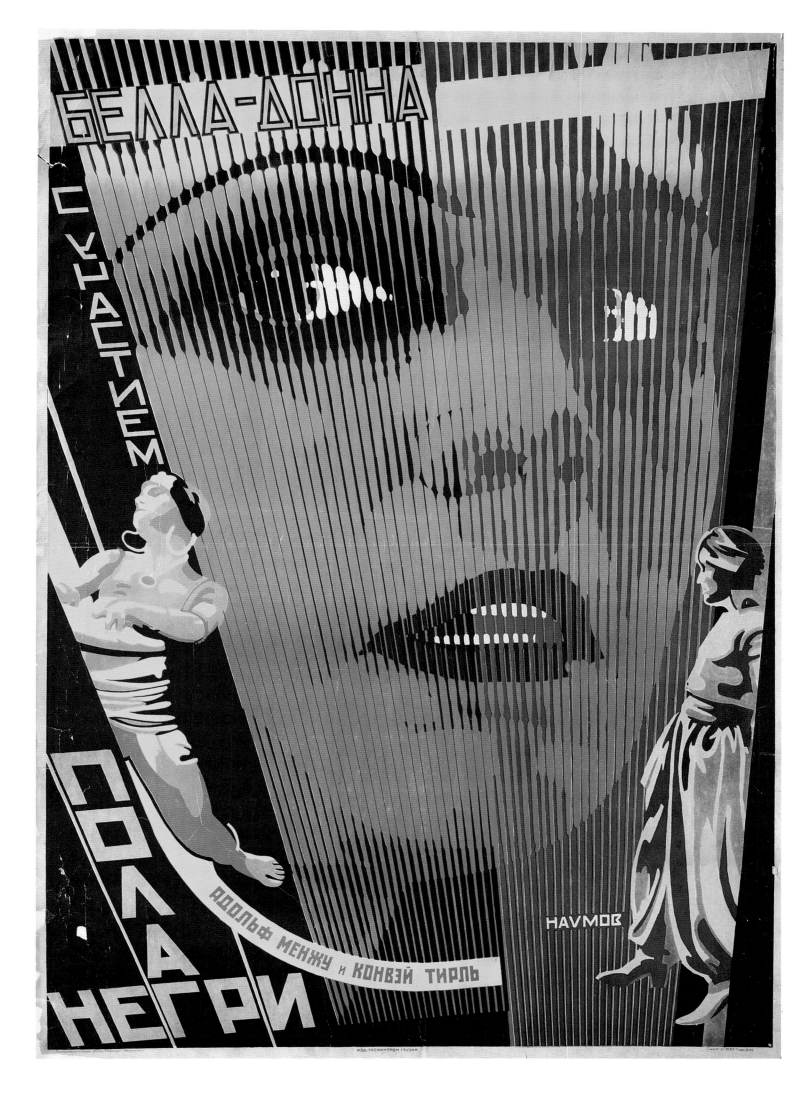

The Conveyor of Death

The fate of three German working women is told against the background of the Depression of the 1920s and the subsequent rise of Nazism. One woman dies while trying to get rich too quickly, one becomes a prostitute, and one joins the Communist Party. The drama, as the poster makes clear, was told in stark images of suicides, unemployment riots and Nazi brutality.

Der Todesbote

Der Film schildert das Schicksal von drei deutschen Arbeiterfrauen vor dem Hintergrund der Weltwirtschaftskrise in den 20er Jahren und des Aufstiegs der Nationalsozialisten. Eine der Frauen stirbt bei dem Versuch, schnell reich zu werden; die zweite wird Prostituierte; die dritte schließt sich der Kommunistischen Partei an. Das Drama wird bestimmt durch Selbstmordszenen und Arbeitslosenkrawalle sowie die brutalen Aktionen der Nationalsozialisten.

Le convoyeur de la mort

Pyriev évoque le destin de trois ouvrières allemandes pendant la Grande crise et la montée du nazisme. L'une essaie de faire fortune trop vite et y perd la vie, l'autre se prostitue, la troisième adhère au parti communiste. L'affiche traduit le sombre climat de l'époque, le drame des sans-emploi et la brutalité de la répression nazie.

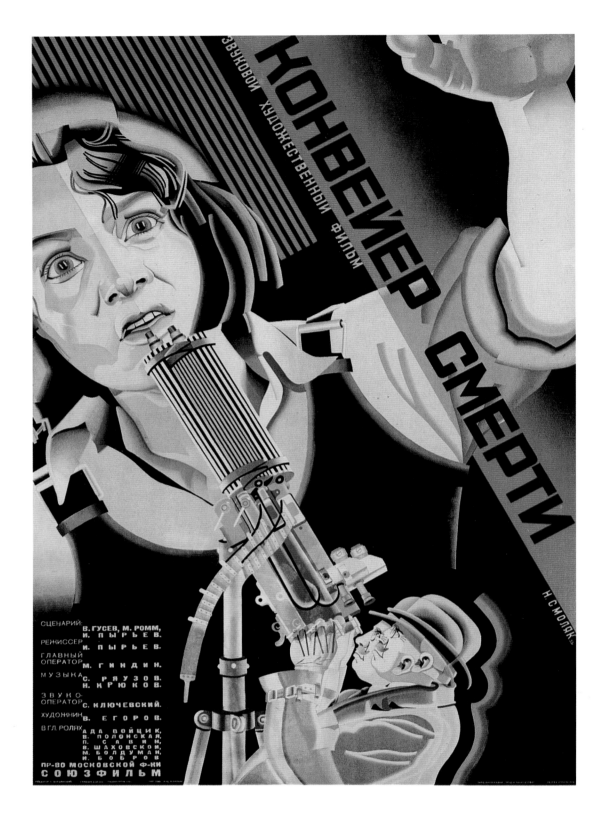

Smolyakovsky
85.5 x 59.5 cm; 33.6 x 23.5"
1933; lithograph in colors
Collection of the author

Konveier Smerti

USSR (Russia), 1933
Director: Ivan Pyriev
Actors: Ada Voitsik, V. Polonskaya,
P. Savin, V. Shakovskoi

Anton Lavinsky
107 x 72 cm; 42.3 x 28.4"
1926; lithograph in colors with offset photography
Collection of the author

Predatel

USSR (Russia), 1926
Director: Abram Room
Actors: Nikolai Panov, P. Korizno, David Gutman

97

The Traitor

Based on the story *Sailor's Calm* by Lev Nikulin, the film tells the story of a sailor who, prior to the events of October 1917, infiltrates a group of Russian sailors sympathetic to the Revolution and betrays them to the police.
Film programs like the one above were often sold for a few kopecks at newspaper and magazine stands as well as at the movie theater.

Der Verräter

Der Film nach der Kurzgeschichte »Matrosenruhe« von Lew Nikulin erzählt von einem Seemann, der sich vor den Geschehnissen im Oktober 1917 in eine Gruppe russischer Matrosen, Sympathisanten der Revolution, einschleicht und sie dann an die Polizei verrät.
Filmprogramme wie das oben abgebildete wurden oft für ein paar Kopeken am Zeitungskiosk sowie im Filmtheater verkauft.

Le traître

Le film, tiré d'une nouvelle de Lev Nikouline, raconte l'histoire d'un matelot qui, avant les événements d'octobre 1917, s'infiltre parmi des camarades acquis aux idées de la Révolution et les livre à la police.
Les programmes de cinéma comme celui qui est reproduit ci-dessus se vendaient pour quelques kopecks dans les kiosques à journaux et à l'entrée des salles.

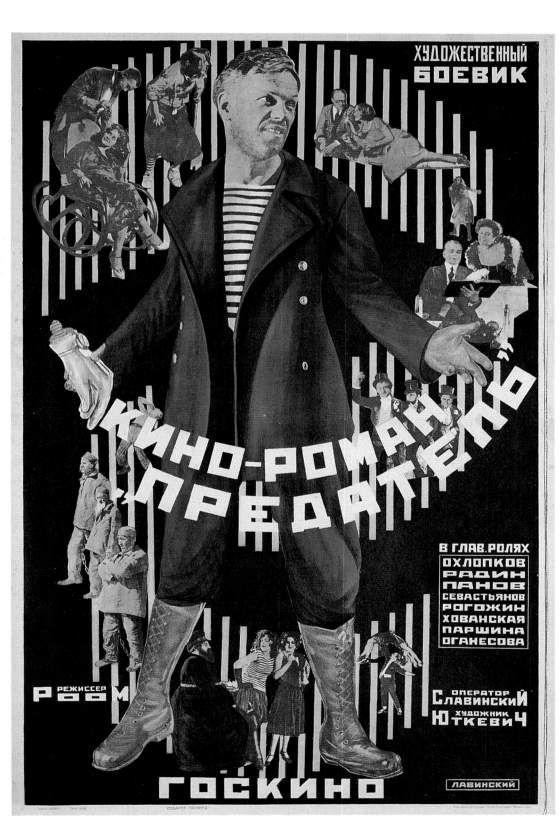

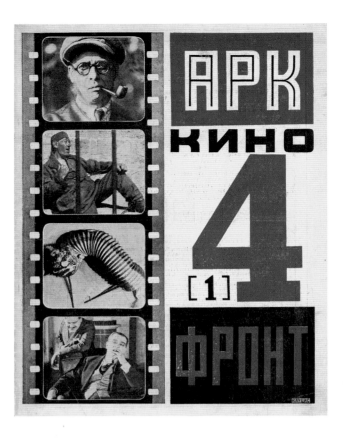

Kino Front (Film Front) was the journal of the Association of Revolutionary Cinematographers. The cover of the April 1926 issue features scenes from *The Traitor,* as designed by one of the pioneers of photomontage, Gustav Klutsis.

»Kino Front« war die Zeitschrift der Vereinigung der revolutionären Filmkünstler. Die Titelseite der April-Ausgabe von 1926 zeigt Szenen aus dem Film *Der Verräter* nach einem Entwurf von Gustav Klucis, einem der Pioniere der Fotomontage.

«Kino Front» (Le front du cinéma) était la revue de l'association des cinéastes révolutionnaires. La couverture du numéro d'avril 1926 a été dessinée par l'un des pionniers du photomontage, Gustav Kloutsis. On y reconnaît des images tirées du *Traître.*

The Traitor

It is interesting how differently the artists portray this film. The Stenbergs' extreme close-up suggests the evil machinations of a sinister figure while Lavinsky's portrait suggests a swashbuckling adventure story.

Der Verräter

Es ist interessant, wie unterschiedlich dieser Film interpretiert wird. Die extreme Nahaufnahme der Stenbergs suggeriert die üblen Machenschaften einer finsteren Person, Lawinskis Porträt dagegen eine verwegene Abenteuergeschichte.

Le traître

Il est toujours intéressant de voir la vision que différents artistes peuvent avoir d'un même récit. Les frères Stenberg retiennent le caractère malfaisant du sinistre matelot qui trahit ses camarades, alors que Lavinski insiste sur les péripéties du film et les scènes d'action.

Georgii & Vladimir Stenberg
100 x 71 cm; 39.5 x 28"
1926; lithograph in colors
Collection of the author

Predatel

USSR (Russia), 1926
Director: Abram Room
Actors: Nikolai Panov, P. Korizno, David Gutman

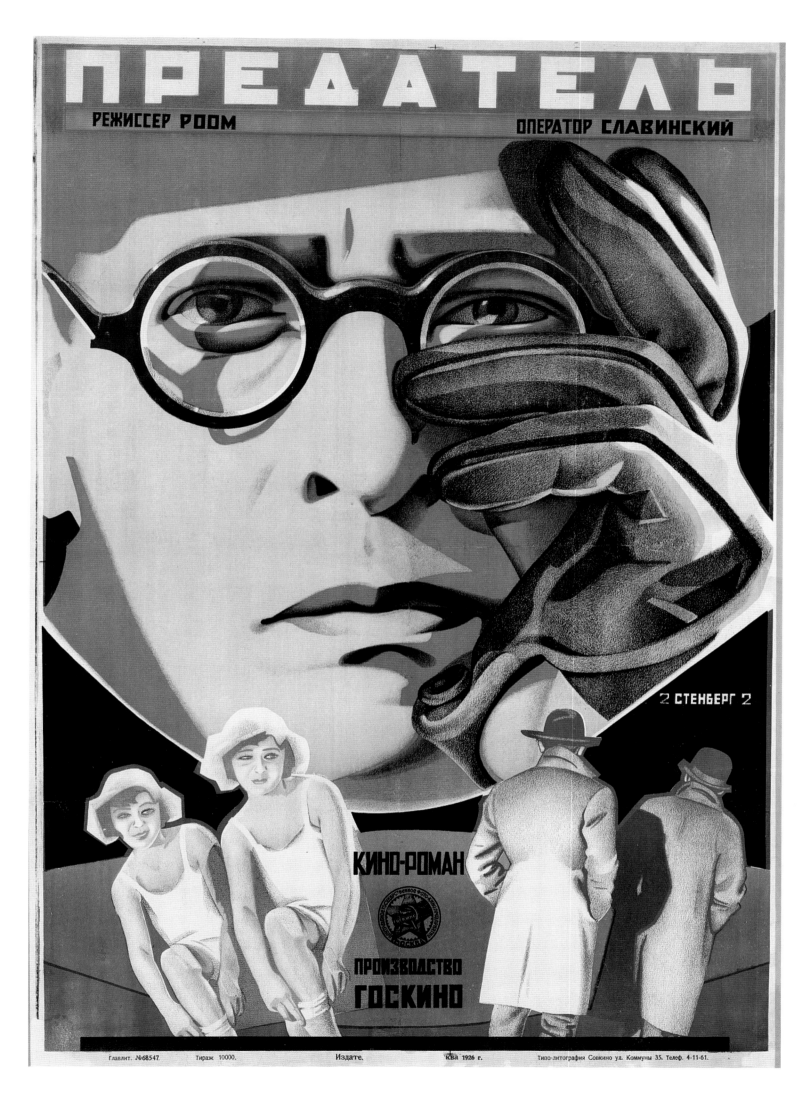

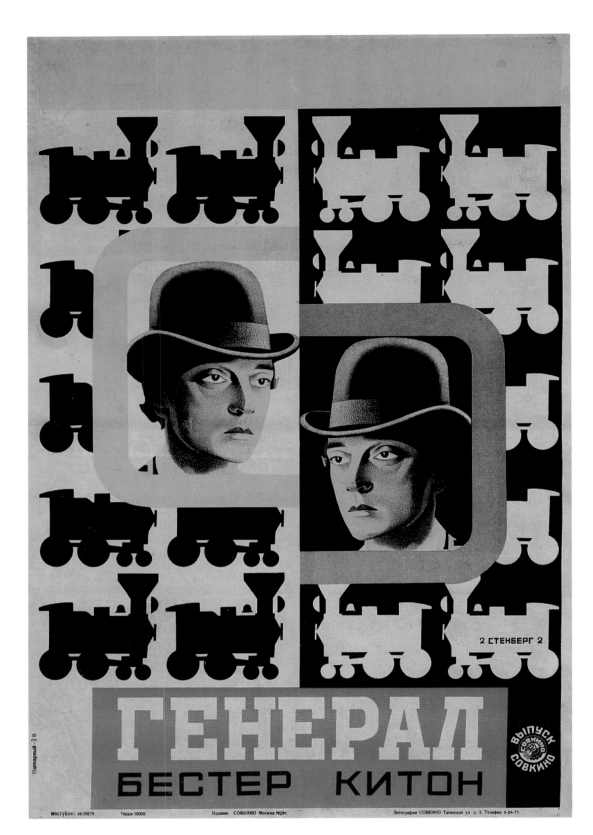

The General

This comedy masterpiece was about a railroad engineer during the Civil War who is rejected from serving in the Confederate army because he is more valuable as an engineer than as a soldier. Unaware of the circumstances, his fiancée and family think him a coward. When his train, 'The General', is stolen by Union agents with his fiancée aboard, Keaton saves them both and defeats the Union troops in the process. He is rewarded with an officer's commission in the Confederate Army and the renewed love of his fiancée.

Der General

Die meisterhafte Komödie handelt von einem Lokomotivführer, der während des Bürgerkriegs nicht in die Konföderierten-Armee aufgenommen wird, da er unabkömmlich ist. Seine Verlobte und seine Familie halten ihn aber für einen Feigling. Als sein Zug, der »General«, mitsamt seiner Verlobten von Agenten der Union entführt wird, macht sich Keaton auf die Suche. Er rettet Zug und Verlobte und bringt den Unionstruppen ganz nebenbei eine vernichtende Niederlage bei. Als Anerkennung wird er zum Offizier ernannt und gewinnt die Liebe seiner Verlobten zurück.

La General

Ce chef-d'œuvre comique se passe pendant la guerre de Sécession: un mécanicien de locomotive ne réussit pas à se faire engager dans l'armée sudiste, car les généraux l'estiment plus utile comme conducteur de train. Ses parents et sa fiancée le traitent de lâche. Mais quand son train, la «General», au bord duquel se trouve sa dulcinée, est volé par les Nordistes, Buster se lance à sa poursuite. Après avoir traversé les lignes ennemies, il reprend les commandes et remporte une belle victoire sur les troupes adverses, ce qui lui vaut les honneurs de l'armée ... et l'amour retrouvé de sa fiancée.

Georgii & Vladimir Stenberg
108 x 72 cm; 42.5 x 28.8"
1929; lithograph in colors
Collection of the author

General

The General (original film title)
USA, 1926
Directors: C. Bruckman, B. Keaton
Actors: Buster Keaton, Marion Mack, Glen Cavendish

Georgii & Vladimir Stenberg
108 x 71 cm; 42.5 x 28"
1929; lithograph in colors
Collection of the author

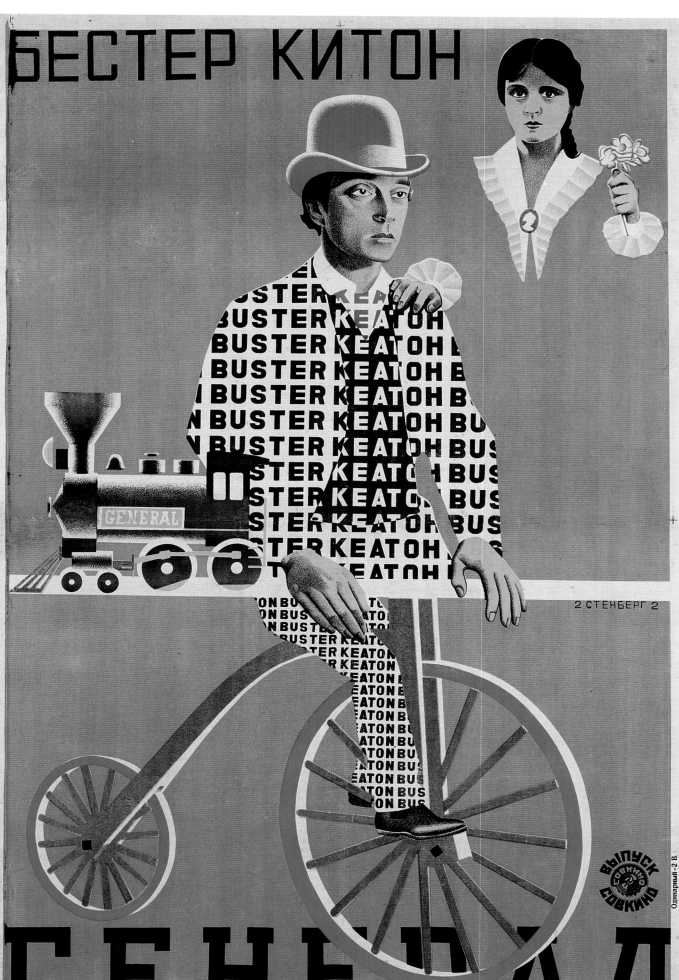

БЕСТЕР КИТОН

2 СТЕНБЕРГ 2

ГЕНЕРАЛ

МОСГУБЛИТ № 50593 Тираж 10000 Издание СОВКИНО Москва 1929г. Литография СОВКИНО Таганская ул. д. 3. Телефон 2-24-77.

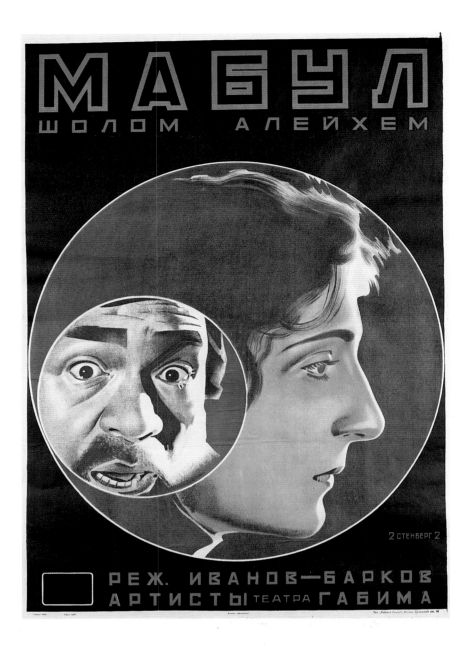

Georgii & Vladimir Stenberg
71 x 100 cm; 28 x 39.4"
1927; lithograph in colors
Collection of the author

Mabul

USSR (Russia), 1927
Director: Yevgeni Ivanov-Barkov

Mabul

Also known as *The Flood,* this film, based on a Sholom Aleichem tale, concerns the fate of the Jews under Tsarist oppression. Following the unsuccessful 1905 revolt against him, the Tsar and his faithful followers organized bands of vigilantes who became known as the Black Hundreds. They carried out terrorist acts against suspected revolutionaries, mainly Jewish intellectuals. Although far from being the Stenbergs' most eloquent artistic statements, this poster serves as valuable historical documentation.

Mabul

Der Film basiert auf einer Erzählung von Scholem Alejchem und handelt vom Schicksal der Juden zur Zeit der zaristischen Unterdrückung. Nach der erfolglosen Revolte von 1905 gegen den Zaren bildeten sich die sogenannten Schwarzen Hundertschaften. Sie verübten Terrorakte gegen Revolutionäre, vorwiegend jüdische Intellektuelle. Obwohl dieses Plakat bei weitem nicht zu den aussagekräftigsten Werken der Stenbergs gehört, stellt es dennoch ein wertvolles historisches Dokument dar.

Maboul

Le film, tiré d'un récit de Sholom Aleichem, évoque le sort des juifs sous le régime tsariste. A la suite de la révolution avortée de 1905, le tsar et ses partisans créèrent des milices chargées de terroriser les citoyens suspects de sympathies révolutionnaires, et en particulier les intellectuels juifs. Cette affiche n'est certes pas l'œuvre la plus marquante des deux artistes, mais elle a une incontestable valeur documentaire.

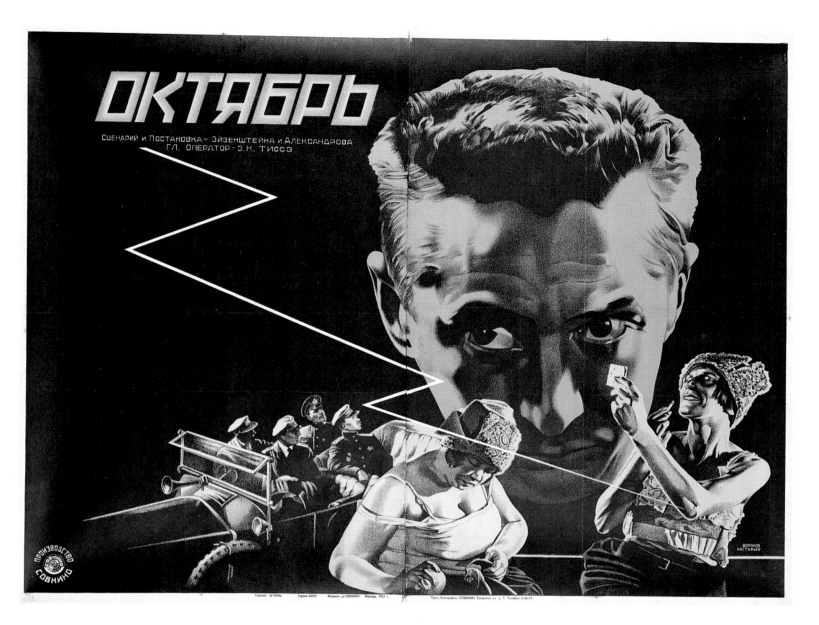

Leonid A. Voronov and Evstafiev
106.6 x 137 cm; 42 x 54"
1927; lithograph in colors
Collection of the author

Oktyabr

USSR (Russia), 1927
Directors: Sergei M. Eisenstein,
Grigori Alexandrov
Actors: Vasili Nikandrov, N. Popov,
Boris Livanov, Edouard Tissé

October

When he was commissioned to celebrate the tenth anniversary of the October 1917 Bolshevik Revolution, Eisenstein proceeded to film the actual story. After Trotzky's fall, however, the film had to be re-edited to omit any mention of Trotzky. This delayed its release until 1928. This poster with Trotzky's face is a rarity because it was prepared for the intended release of the film in 1927, but was never displayed. It was not permitted to own or display this poster in the Soviet Union.

Oktober

Als Eisenstein den Auftrag erhielt, den zehnten Jahrestag der bolschewistischen Oktoberrevolution von 1917 zu feiern, verfilmte er die tatsächlichen Geschehnisse. Nachdem Trotzki in Ungnade gefallen war, mußte der Film überarbeitet werden. Jede Erwähnung Trotzkis wurde herausgeschnitten, und so kam der Film erst 1928 zur Aufführung. Dieses Plakat mit Trotzkis Gesicht ist eine Rarität, da es für die geplante Premiere 1927 vorgesehen war, aber nie gezeigt wurde. In der Sowjetunion waren Besitz und Aushang des Plakats verboten.

Octobre

Lorsqu'il reçut commande d'un film pour célébrer le dixième anniversaire de la Révolution d'octobre 1917, Eisenstein réalisa un film historique. Après la chute de Trotzki le cinéaste dut donc éliminer la moindre image du nouvel ennemi, ce qui retarda d'un an la sortie du film. On reconnaît Trotski sur cette affiche, dessinée en vue de la première sortie prévue mais jamais placardée, d'où sa rareté. L'avoir chez soi ou la montrer était du reste un délit.

Anonymous
72 x 156 cm; 28.4 x 61.5"
1928; lithograph in colors
Collection of the author

Oktyabr

USSR (Russia), 1927
Directors: Sergei M. Eisenstein, Grigori Alexandrov
Actors: Vasili Nikandrov, N. Popov, Boris Livanov,
Edouard Tissé

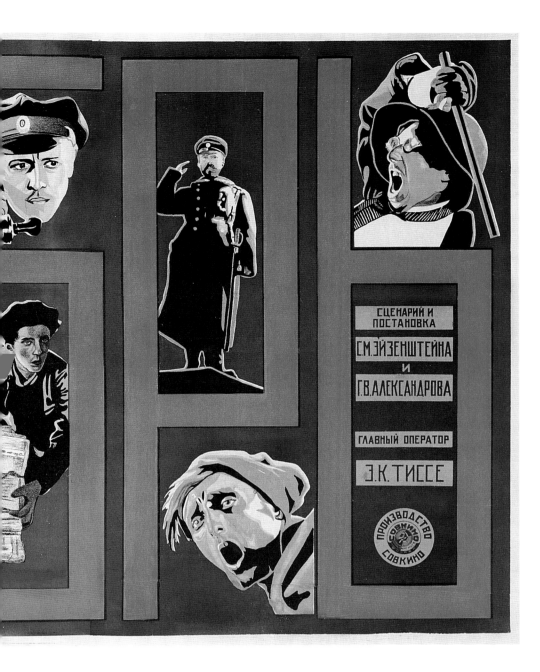

October

This is the approved poster for the actual release of the film in 1928. The letters of the word "October" contain scenes from the film showing the revolutionaries in various poses. The film re-enacted such memorable events as the toppling of Tsar Alexander's statue, the storming of the Winter Palace in St. Petersburg and the transfer of governmental powers to the victors.

Oktober

Dies ist das genehmigte Plakat für die tatsächliche Erstaufführung des Films 1928. Die Buchstaben des Wortes »Oktober« enthalten Filmszenen, die die Revolutionäre in unterschiedlichen Posen zeigen. Der Film inszeniert so denkwürdige Ereignisse wie den Sturz der Statue von Zar Alexander, den Sturm auf den Winterpalast in St. Petersburg und die Übernahme der Regierungsmacht durch die Sieger.

Octobre

Cette affiche est celle qui a été retenue pour la sortie du film en 1928. On reconnaît dans les lettres du mot «octobre» des chefs de l'épopée révolutionnaire, dont le film retrace les moments forts: le déboulonnage de la statue du tsar Alexandre, la prise du Palais d'hiver de Saint-Pétersbourg, la conquête du pouvoir par les Soviets.

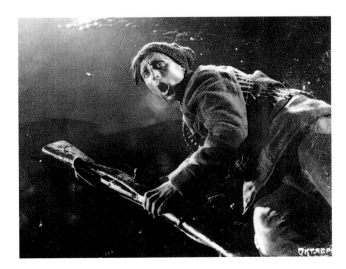

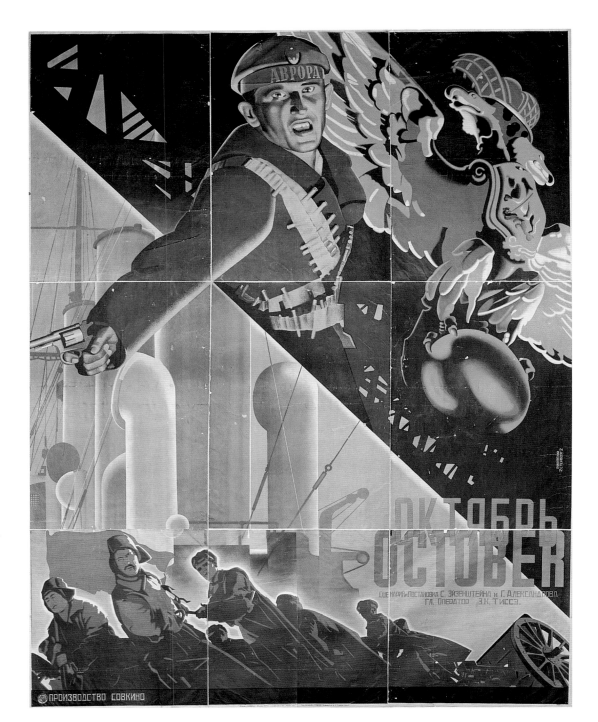

October

The Stenbergs created the poster on the right for the film's international distribution. They juxtaposed the faces of ordinary citizens against the red color of the revolutionary flag. Their poster (left) is one of the largest Soviet film posters known to exist. The scene shows a sailor from the battleship 'Aurora' montaged above his ship. Next to the sailor, the imperial eagle of the Romanov dynasty falls.

Oktober

Die Stenberg-Brüder entwarfen das Plakat rechts für den internationalen Verleih des Films. Es zeigt die Gesichter gewöhnlicher Menschen vor der roten Fahne der Revolution. Das linke ist eines der größten bekannten Filmplakate der Sowjetunion. Ein Matrose des Panzerkreuzers »Aurora« steht über seinem Schiff, hinter ihm stürzt der Adler der Romanow-Dynastie.

Octobre

L'affiche à droite devait accompagner la distribution du film à l'étranger. Les frères Stenberg nous montrent ces gens ordinaires devant le drapeau rouge de la Révolution. L'affiche à gauche est l'une des plus grandes jamais réalisées en Union soviétique. On voit au premier plan un marin du cuirassé «Aurora»; à côté de lui l'aigle impérial des Romanov est mortellement touché.

Georgii & Vladimir Stenberg with Yakov Ruklevsky
264 x 204 cm; 104 x 80.2"
1927; lithograph in colors
Collection of the Russian State Library, Moscow

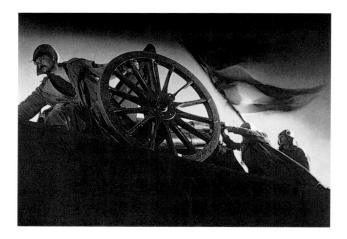

Georgii & Vladimir Stenberg
137 x 99 cm; 53.9 x 39"
1929; lithograph in colors
Collection of the author

Oktyabr

USSR (Russia), 1927
Directors: Sergei M. Eisenstein, Grigori Alexandrov
Actors: Vasili Nikandrov, N. Popov, Boris Livanov, Edouard Tissé

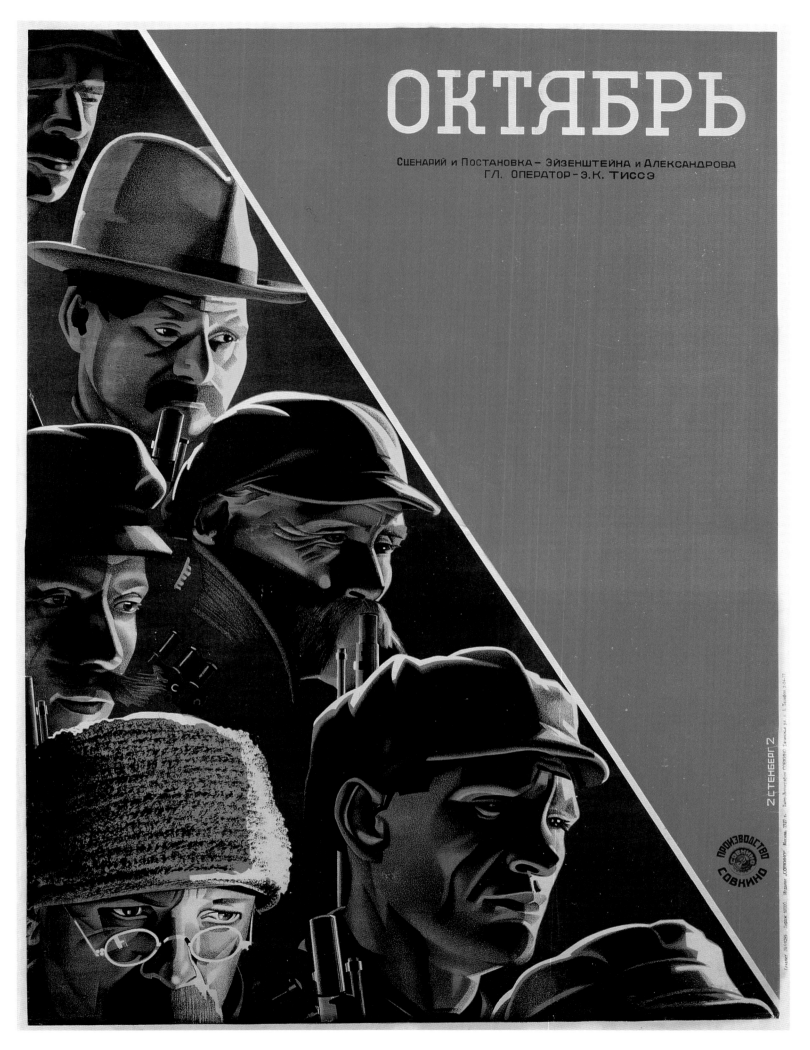

Zim
107 x 71 cm; 42 x 28"
1927; lithograph in colors
Collection of the author

Spartakiada

Ussr (Russia), 1927
Directors: Y.M. Poselski, P.V. Ratov

Anatoly Belsky
61 x 91 cm; 24 x 36"
Circa 1932; gouache (maquette)
Collection of the author

Goryachaya Krov

Ussr (Russia), circa 1932
Director: Vladimir Korolevich
Actors: Fillipov, Arkasov, Konstantin
Eggert, Puzhnaya, Valeri Maximov

Spartakiada

This Soviet documentary film of the 1927 athletic meet was shot by twelve cameramen. Spartakiada was the Soviet counterpart to the Olympic Games, but with more emphasis on precision mass calisthenics than on sports competition. Each of the Soviet Republics was represented by a team which performed a drill or exercise. Winning was considered less important than simply performing well.

Spartakiade

Zwölf Kameramänner arbeiteten an dem Dokumentarfilm von 1927 über die Spartakiade, das sowjetische Pendant zu den Olympischen Spielen. Allerdings lag bei dieser Veranstaltung das Gewicht mehr auf präziser Formationsgymnastik als auf sportlichem Wettkampf. Jede Sowjetrepublik stellte eine Mannschaft, die eine Aufführung oder Übung zeigte. Wichtiger als der Sieg war das geschlossene Auftreten.

Les Spartakiades

Les rencontres d'athlétisme de 1927, les Spartakiades, qui ont été filmées par douze caméramen, étaient l'équivalent soviétique des Jeux Olympiques. Les grands exercices de parade y étaient toutefois davantage représentés que les disciplines sportives. Chaque république soviétique présentait son équipe. Etaient appréciées avant tout: la précision, la cadence et l'unisson des ensembles.

Hot-Blooded

The maquette (above) shows an unusual portrait of a naked young man astride a magnificently muscled horse. In contrast the final poster contains only the smiling young man, a fully clothed Soviet Komsomol (a member of the state youth organization), and the head of his horse. The artists in the Soviet Union came under increasing pressure after 1930 to conform to officially approved artistic styles.

Heißblütig

Der Entwurf (oben) zeigt das ungewöhnliche Porträt eines nackten Mannes auf dem Rücken eines muskulösen Pferdes. Die endgültige Fassung des Plakats zeigt hingegen nur den Mann, einen vollständig bekleideten sowjetischen Komsomolzen (Mitglied der staatlichen Jugendorganisation) und den Kopf seines Pferdes. Die sowjetischen Künstler waren nach 1930 dem wachsenden Druck ausgesetzt, sich an die offiziell zugelassenen künstlerischen Stilrichtungen zu halten.

Le sang chaud

Sur la maquette en haut on voit un jeune cavalier nu montant à cru un pur-sang à la magnifique musculature. Sur l'affiche on ne voit plus que le visage souriant du jeune homme (un komsomol, membre de l'organisation de la jeunesse révolutionnaire, dûment vêtu) et la tête de sa monture. Pourquoi le projet original a-t-il été refusé? L'histoire ne le dit pas. Mais elle confirme l'étouffement de la liberté artistique à partir de 1930.

Anatoly Belsky
78 x 50 cm; 31.9 x 19.5"
Circa 1932; lithograph in colors
Collection of the author

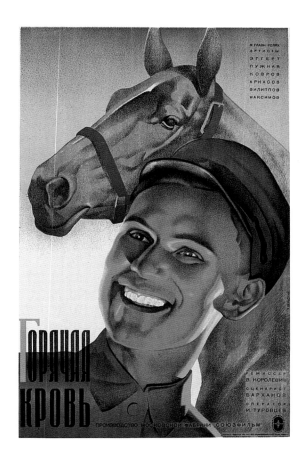

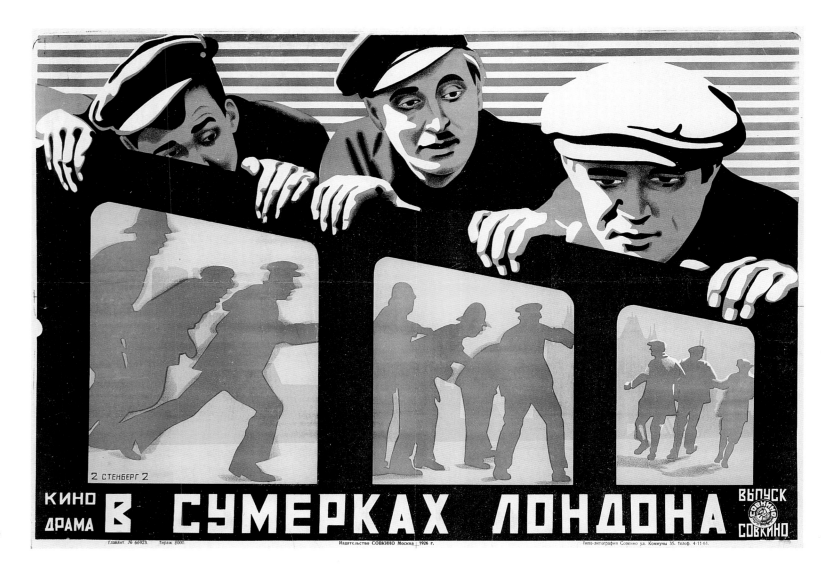

In the London Twilight

After World War I, Nilsson (pictured in Belsky's poster and the film still) offers shelter to three war veterans returning from a German prison camp who were mistakenly listed as killed in action. One of the veterans is an embezzler and one is an amnesiac who breaks into a house and kidnaps a baby. The film ends happily when the amnesiac recovers his memory, discovering he had broken into his own house and kidnapped his own baby. Moreover, the embezzler inherits his father's fortune and makes amends.

In der Dämmerung Londons

Drei als vermißt gemeldete Soldaten kehren nach dem Ersten Weltkrieg aus deutscher Kriegsgefangenschaft zurück. Einer ist ein Betrüger; ein anderer, der unter Gedächtnisschwund leidet, bricht in ein Haus ein und entführt ein Baby. Die Geschichte läuft auf ein glückliches Ende hinaus. Der eine Mann erlangt sein Erinnerungsvermögen zurück und stellt fest, daß er sein eigenes Baby entführt hat. Der Betrüger erbt schließlich das Vermögen seines Vaters und macht seine Verfehlung wett.

Le crépuscule de Londres

Après la Première Guerre mondiale, trois soldats qui étaient prisonniers en Allemagne rentrent chez eux. L'un d'eux est un escroc. Un autre, qui a perdu la mémoire, pénètre dans une maison inconnue et kidnappe un bébé, mais se fait arrêter par la police qui le prend pour l'escroc. Finalement, l'amnésique retrouve sa mémoire et découvre qu'il a en fait enlevé son propre enfant, tandis que son camarade hérite de la fortune de son père et répare ses torts.

Georgii & Vladimir Stenberg
70 x 100 cm; 27.1 x 39.5"
1926; lithograph in colors
Collection of the author

V Sumerkakh Londona

Three Live Ghosts (original film title)
USA, 1922
Director: George Fitzmaurice
Actors: Anna Q. Nilsson, Norman Kerry, Cyril Chadwick,

In the London Twilight

Belsky's poster concentrates on Anna Nilsson's fears and tension, using London at twilight as a backdrop. The Stenbergs have chosen a more lighthearted view (p. 110) of the three veterans hiding from the law and simultaneously watching their chase by the police as if it were a film strip.

In der Dämmerung Londons

Belskijs Plakat hat die Angst und Anspannung der Hauptdarstellerin zum Motiv. Im Hintergrund: London in der Dämmerung. Im Gegensatz dazu zeigen die Stenbergs eine fröhlichere Szene (S. 110): Die drei Veteranen verstecken sich vor der Polizei und beobachten gleichzeitig ihre Verfolgung wie in einem Film.

Le crépuscule de Londres

Belski a évoqué l'angoisse de l'héroïne alors que derrière elle le soir tombe sur la ville. Les frères Stenberg ont choisi un ton plus léger (p. 110): on reconnaît sur leur affiche les trois héros qui, de leur cachette, regardent comme au cinéma les policiers lancés à leur poursuite.

Anatoly Belsky
70 x 102 cm; 27.5 x 40.3"
1926; gouache (maquette)
Collection of the author

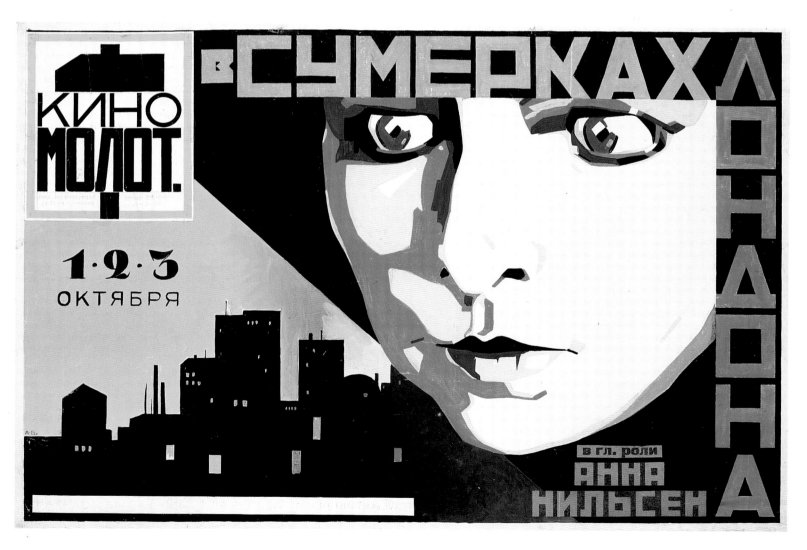

Six Girls Seeking Shelter

Although many films such as this German farce faded from memory long ago, their brilliant posters are as exciting as the day they were created. The Stenbergs' use of bold graphics, beautiful symmetry and bright colors combined with their wit and sense of humor (they advertise a film about six girls with only two girls whose image they blatantly repeat three times) give this poster a unique style.

Sechs Mädchen suchen Nachtquartier

Viele Filme, wie diese deutsche Komödie, sind längst aus der Erinnerung verschwunden; die brillanten Filmplakate jedoch faszinieren den Betrachter genauso wie am Tag ihrer Entstehung. Die Stenbergs kombinieren grafische Symmetrie und leuchtende Farben mit dem ihnen eigenen Sinn für Humor (sie kündigen einen Film über sechs Mädchen mit nur zwei Mädchen an, deren Bild sie einfach dreimal wiederholen). Das alles macht den einzigartigen Stil dieses Plakats aus.

Six jeunes filles en quête d'un refuge

Alors que de nombreux films sont tombés dans l'oubli comme cette comédie allemande, les affiches correspondantes restent aussi passionnantes que lorsqu'elles ont été créées. Audace de la composition graphique, symétrie subtile des éléments géométriques, vivacité des couleurs, humour (l'utilisation de deux photos répétées en alternance pour représenter six personnages différents): tout concourt à faire de cette affiche l'une des plus belles des frères Stenberg.

112

Georgii & Vladimir Stenberg
109 x 125 cm; 42.9 x 49.2"
1928; lithograph in colors with offset photography
Collection of the author

Shest Devushek Ishchut Pristanishcha

Sechs Mädchen suchen Nachtquartier (original film title)
Germany, 1927
Director: Hans Behrendt
Actors: Jenny Jugo, Georg Alexander, Hilde Hildebrandt, Paul Hörbiger, Adele Sandrock

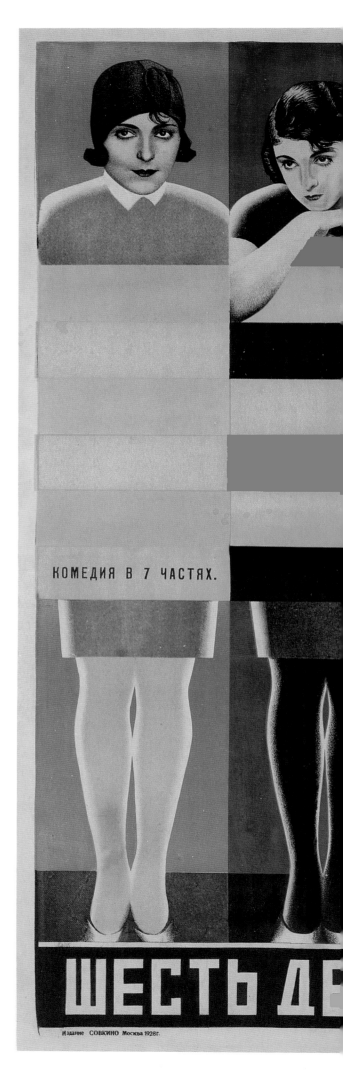

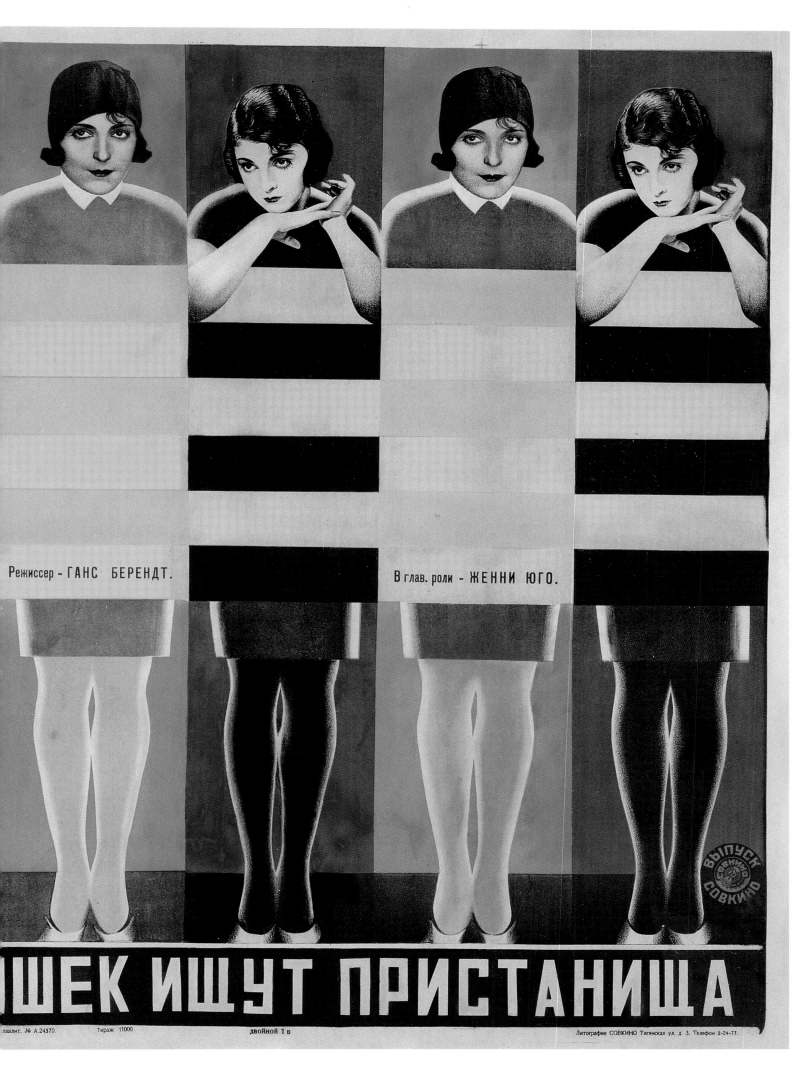

Georgii & Vladimir Stenberg with Yakov Ruklevsky
107 x 71 cm; 42 x 27.7"
1927; lithograph in colors
Collection of the author

Shest Devushek Ishchut Pristanishcha

Sechs Mädchen suchen Nachtquartier (original film title)
Germany, 1927
Director: Hans Behrendt
Actors: Jenny Jugo, Georg Alexander, Hilde Hildebrandt,
Paul Hörbiger, Adele Sandrock

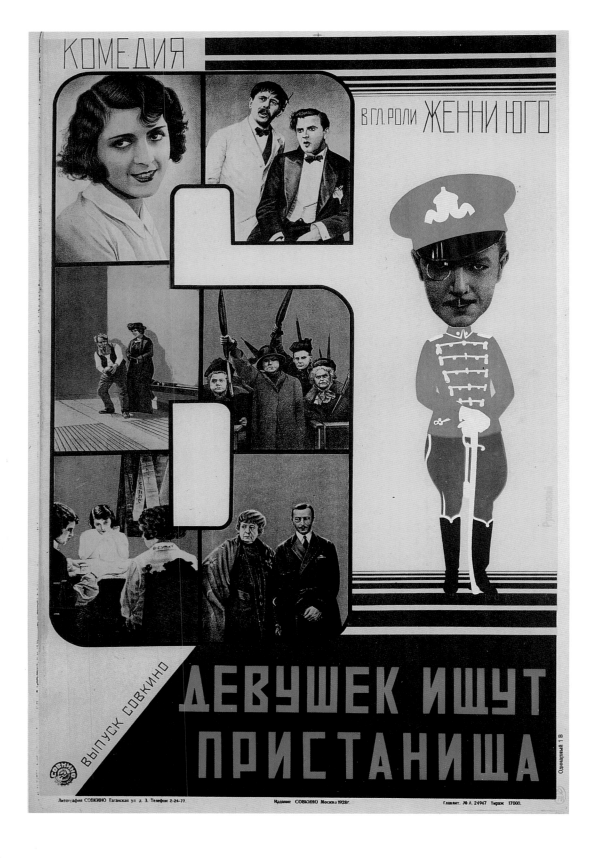

Six Girls seeking shelter
The poster features six stills from
the film within the huge numeral 6,
and actor Paul Hörbiger's face
superimposed on the body of an
officer.

**Sechs Mädchen suchen
Nachtquartier**
Das Plakat zeigt sechs Filmauf-
nahmen im Inneren einer riesigen
Ziffer 6. Daneben ist Paul Hör-
bigers Gesicht in die grafische
Darstellung des Offiziers montiert.

**Six jeunes filles en quête d'un
refuge**
L'affiche enferme six images du
film dans un gigantesque 6. Le
dessin représentant l'officier est
surmonté du visage de l'acteur
Hörbiger.

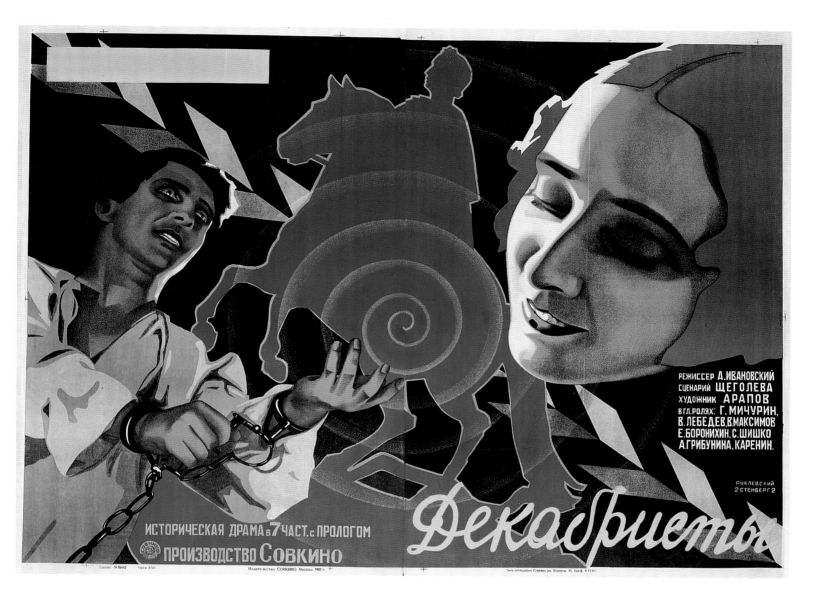

Georgii & Vladimir Stenberg with Yakov Ruklevsky
106.4 x 139.5 cm; 41.8 x 55"
1927; lithograph in colors
Collection of the author

Dekabristy

USSR (Russia), 1927
Director: Alexander Ivanovski
Actors: S. Shishko, Gennadi Michurin, Boris Tamarin,
Valeri Maximov

The Decembrists

This Russian costume drama is set
in December 1825, when a group of
aristocrats who called themselves
Decembrists conspired to overthrow
Tsar Nicholas I. The film focuses on
the romance between one of the
Decembrist officers, Ivan, and one
of the court ladies, Pauline. The
film ends with a scene of the Tsar
dancing at a party at the same time
as the Decembrist leaders are being
executed.

Dekabristen

Dieses historische russische
Kostümdrama spielt im Dezember
1825, als eine Gruppe von Aristokra-
ten, die sich Dekabristen nannten,
einen Putsch gegen Zar Nikolaus I.
planten. Im Mittelpunkt der Intrige
steht die Romanze eines Dekabri-
sten-Offiziers und der Hofdame
Pauline. Als die Dekabristen schließ-
lich verhaftet und hingerichtet
werden, amüsiert sich der Zar auf
einem Ball.

Les Décembristes

Ce film historique raconte com-
ment, en décembre 1825, une poi-
gnée d'aristocrates, qui s'étaient
eux-mêmes surnommés les Décem-
bristes, complotèrent pour renverser
le tsar Nicolas 1er. L'intrigue tourne
essentiellement autour de la liaison
entre Ivan, l'un des conjurés, et Pau-
line, une dame de la Cour. Les
Décembristes furent finalement
arrêtés et exécutés pendant que le
tsar se divertissait au bal.

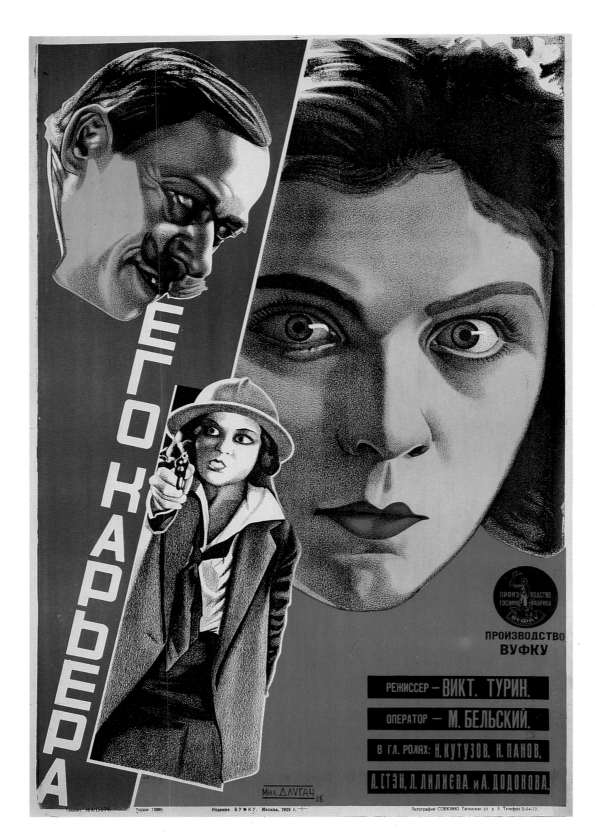

Mikhail Dlugach
107.5 x 72.5 cm; 42.3 x 28.5"
1928; lithograph in colors
Collection of the author

Yego Kariera

USSR (Russia), 1927
Director: Victor Turin
Actors: Anna Sten, I. Kutozov,
I. Panov, L. Lilieva

His Career

The title of this film may be *His Career,* but the poster makes it clear that hers is the more important role. Anna Sten plays a woman who tries to help her husband's career so overlooks some of his unsavory associates. Later, realizing her husband cannot extricate himself from them, she takes matters into her own hands. Although the poster by Prusakov and Borisov is similar to Dlugach's in both color and composition, Prusakov's and Borisov's clever use of photomontage elevates it to a higher level.

Seine Karriere

Zwar lautet der Filmtitel *Seine Karriere,* doch macht das Plakat sehr deutlich, daß die Rolle der Frau die bedeutendere ist: Anna Sten spielt eine Frau, die die Karriere ihres Mannes fördern will und deswegen einige seiner zwielichtigen Geschäftspartner überprüft. Als sie erkennt, daß ihr Mann sich nicht von ihnen befreien kann, nimmt sie die Angelegenheit selbst in die Hand. Auch wenn das Plakat von Prussakow und Borissow sowohl hinsichtlich der Farben als auch der Komposition demjenigen von Dlugatsch gleicht, so ist es doch wegen der geschickt eingesetzten Fotomontage grafisch interessanter.

Sa carrière

Certes, c'est de la carrière du mari qu'il s'agit mais, comme le confirme l'affiche, c'est la femme qui est le véritable sujet du film. Une femme essaie de faire avancer la carrière de son mari, malgré le peu de sympathie que lui inspirent ses associés. Lorsqu'elle constate que décidément il ne parvient pas à se débarrasser d'eux, elle décide de prendre les choses en main. Malgré d'évidentes similitudes de couleurs et de composition entre l'affiche de Proussakov et Borissov et celle de Dlougatch, les premiers obtiennent des résultats nettement supérieurs au second avec leur habile photomontage.

**Nikolai Prusakov and
Grigori Borisov**
106 x 73 cm; 41.8 x 28.8"
1928; lithograph in colors
with offset photography
Collection of the author

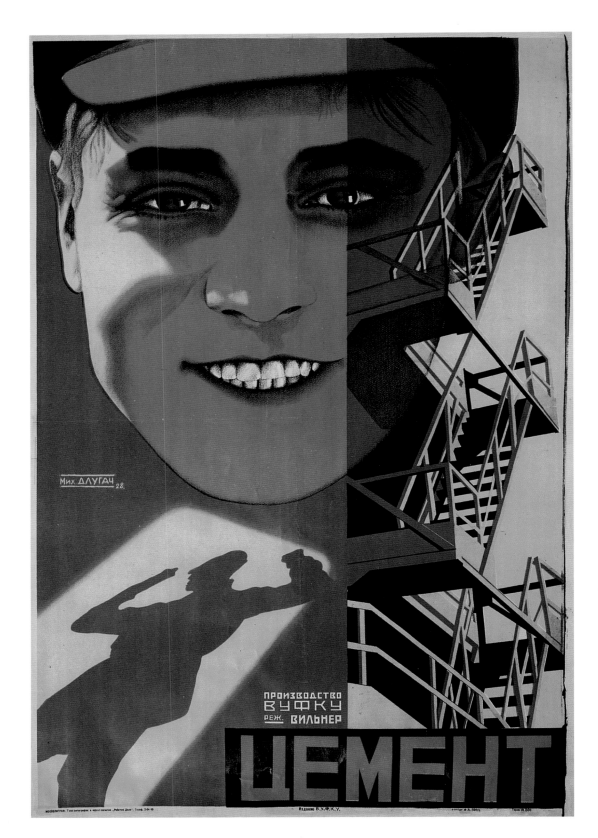

Cement

This film, based on the novel by F. Gladkov, depicts the struggle to revive the national economy after the 1917 Revolution, by concentrating on the lives of workers in a cement factory.

Zement

Der Film nach einem Roman von Fjodor Gladkow thematisiert den Wiederaufbau der nationalen Wirtschaft nach der Revolution von 1917 am Beispiel des Lebens von Arbeitern in einer Zementfabrik.

Le ciment

Tiré d'un roman de F. Gladkov, le film traite du combat pour redresser l'économie nationale après la Révolution de 1917 et de la vie des ouvriers d'une cimenterie.

Mikhail Dlugach
106 x 70 cm; 41.8 x 27.6"
1928; lithograph in colors
Collection of the Russian State Library, Moscow

Tsement

USSR (Ukraine), 1927
Director: Vladimir B. Vilner

Mordmilovich
108 x 72.4 cm; 42.5 x 28.5"
1928; lithograph in colors
Collection of the author

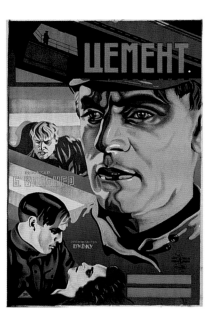

Cement

The factory atmosphere is skillfully suggested by the Stenbergs' elegant and sparing use of a few shapes and patterns with the hero's determined face. The reflections suggest that the struggles in the cement factory are an indication of greater problems. The striking poster by Mordmilovich (p. 118 below) has beautiful, vibrant colors, but none of the advanced conceptual thinking of the Stenbergs' poster.

Zement

Den Stenbergs gelingt es durch eleganten und sparsamen Einsatz einiger weniger Umrisse und Muster in Verbindung mit dem entschlossenen Gesichtsausdruck des Helden, die Fabrikatmosphäre einzufangen. Es entsteht der Eindruck, daß der tägliche Kampf in der Zementfabrik größere gesellschaftliche Probleme widerspiegelt. Mordmilowitsch (S. 118 unten) fasziniert durch herrlich sprühende Farben, er erreicht jedoch nicht die hochentwickelte Konzeption des Stenberg-Plakats.

Le ciment

Les frères Stenberg évoquent l'atmosphère de l'usine avec une remarquable économie de moyens – quelques formes, de grandes baies éclairées, le visage énergique du héros. Les reflets de lumière suggèrent que le combat qui se déroule à l'intérieur de l'usine est lié à d'autres problèmes plus vastes. L'affiche de Mordmilovitch (p. 118, en bas) ne manque pas d'attrait avec ses couleurs éclatantes, mais elle est plus anecdotique que celle des frères Stenberg.

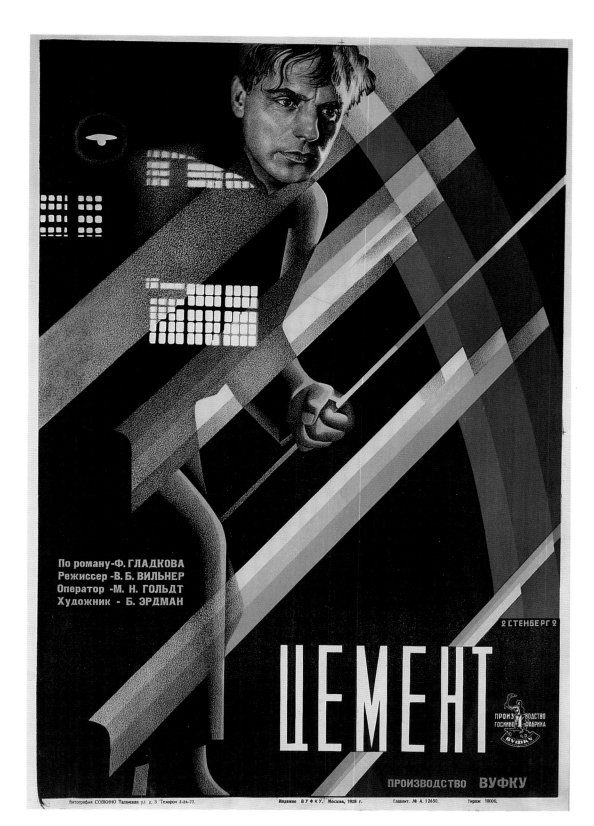

Georgii & Vladimir Stenberg
106.5 x 72 cm; 42 x 28.3"
1928; lithograph in colors
Collection of the author

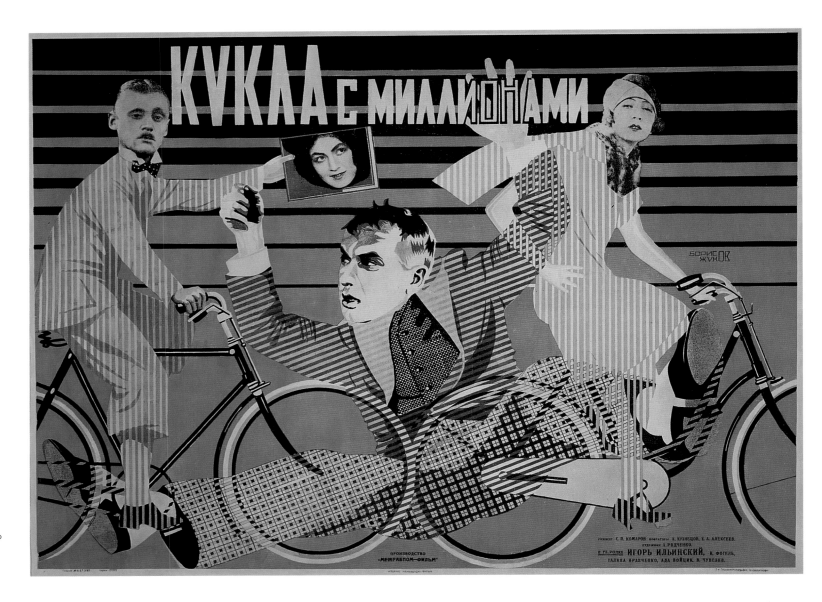

Grigori Borisov and Pyotr Zhukov
89 x 123.5 cm; 35 x 48.6"
1929; lithograph in colors with offset photography
Collection of the author

Semyon Semyonov
124 x 88 cm; 48.8 x 34.6"
1929; lithograph in colors
Museum für Gestaltung, Zürich

Kukla s Millionami

Ussr (Russia), 1929
Director: Sergei Komarov
Actors: Ada Voitsik, Igor Ilyinsky, Vladimir Fogel,
Galina Kravchenko

The Doll with Millions

This comic romp starts when a wealthy Russian widow living in Paris dies and leaves her fortune to her Russian niece in Moscow. The key to the location of the fortune is hidden in a toy doll. The fun begins when two nephews, who had been supported by the widow in Paris, hurry to Moscow to try to compete for the niece's affections and the millions. Both poster designs capture the frantic, madcap nature of the action.

Die Puppe mit den Millionen

In dieser turbulenten Komödie hinterläßt eine wohlhabende russische Witwe, die in Paris stirbt, ihr Vermögen ihrer Moskauer Nichte. Der Schlüssel zum Versteck des Vermögens ist in einer Puppe verborgen. Zwei Neffen, die vom Erbe wissen, eilen nach Moskau und bemühen sich um die Zuneigung der Nichte, um an die Millionen heranzukommen. Beide Filmplakate passen sich der wild bewegten Handlung an.

La poupée aux millions

Cette comédie légère s'ouvre sur la mort d'une riche veuve qui vit à Paris et qui laisse sa fortune à sa nièce restée à Moscou. Encore faut-il trouver le magot: or, la clé de l'énigme est cachée dans une poupée. Deux jeunes gens, qui vivaient aux crochets de leur vieille tante, se précipitent à Moscou pour essayer de conquérir l'héritière et ses millions. Les deux affiches rendent avec beaucoup d'humour le rythme endiablé du film.

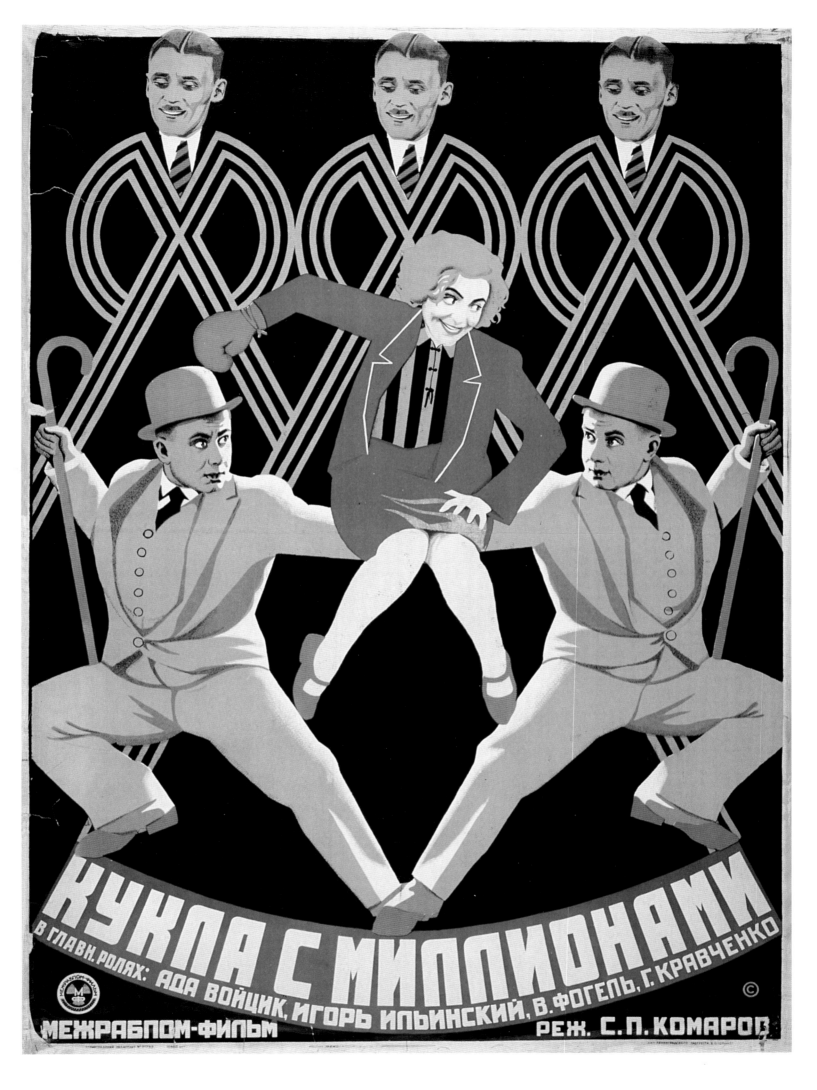

The Communard's Pipe

Taken from Ilya Ehrenburg's story, the subject of this film is the revolt of the Paris Commune after France's defeat in the Franco-Prussian War of 1871. The hero is a boy caught up in the revolt who refuses to part with a pipe that belonged to his father, one of the Communards. As a result of his stubbornness, the boy is killed. Belsky has chosen the smoke in the Communard's pipe to tell the tale. Prusakov treats the pipe as the critical element in a much larger political story; this little pipe ignites the cannon of revolution. Prusakov's small, elegant design placed in a huge field of black is further evidence of his immense talent.

Die Pfeife des Kommunarden

Im Mittelpunkt dieses Films nach einer Erzählung von Ilja Ehrenburg steht die Pariser Kommune im Jahre 1871. Der Held des Films wird in die Revolte der Kommunarden verwickelt. Er weigert sich, die Pfeife seines Vaters abzugeben. Wegen dieser Sturheit wird der Junge umgebracht. Belskij erzählt die Geschichte im Rauch der Pfeife des Kommunarden. Prussakow inszeniert die Pfeife als das entscheidende Element in einer viel umfangreicheren politischen Geschichte. Die kleine Pfeife entzündet das Feuer der Revolution. Prussakows eleganter Entwurf inmitten eines riesigen schwarzen Feldes beweist ein weiteres Mal sein enormes Talent.

La pipe du communard

D'après le roman d'Ilya Ehrenbourg. L'histoire se passe à Paris en 1871, pendant la Commune. Le héros préfère mourir que de se séparer de la pipe ayant appartenu à son père. Belski a choisi de raconter le drame dans la fumée de la pipe du communard. L'affiche de Proussakov traite la pipe comme le déclencheur d'un événement politique d'une portée beaucoup plus grande: cette petite pipe met à feu le canon de la révolution. Un motif élégant au centre d'un grand rectangle noir, c'est tout: cette œuvre démontre une fois de plus son immense talent.

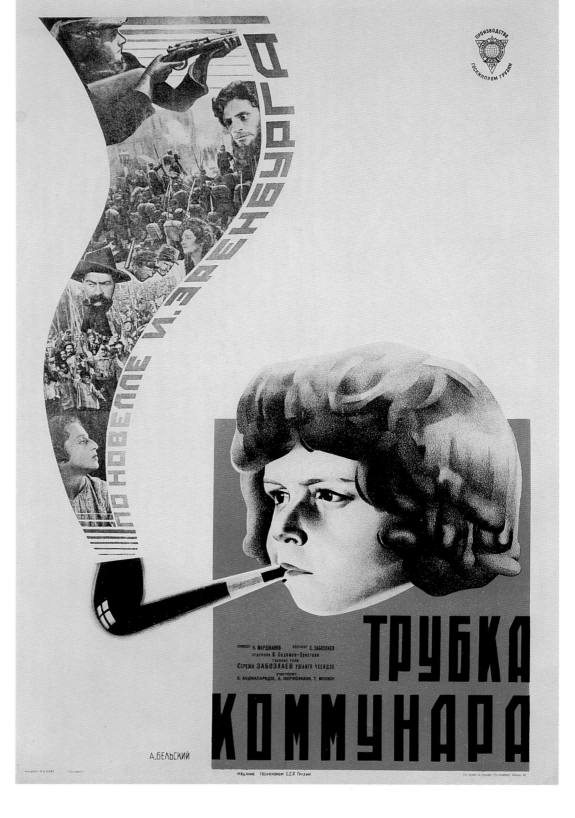

Anatoly Belsky
108.3 x 73 cm; 42.8 x 28.7"
1929; lithograph in colors
with offset photography
Collection of the author

Trubka Kommunard

USSR (Georgia), 1929
Director: Konstantin Mardzhanov
Actors: V. Andzhaparidze, S. Zabozlayev,
A. Zhorzholiani, U. Ukheidze

Nikolai Prusakov
108 x 72 cm; 42.5 x 28.4"
1929; lithograph in colors
Collection of the author

ПО НОВЕЛЛЕ
И. ЭРЕНБУРГА

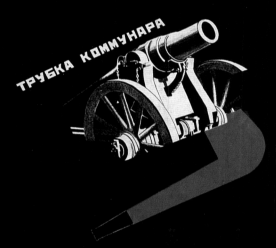

ПРУСАКОВ

Реж. К. А. Марджанов
Опер. С. П. Забозлаев
Худ. В. Сидомон-Эристави
В. Анджапаридзе
Гл. роли Сережа Забозлаев
А. Жоржолиани
Ушанги Чхеидзе

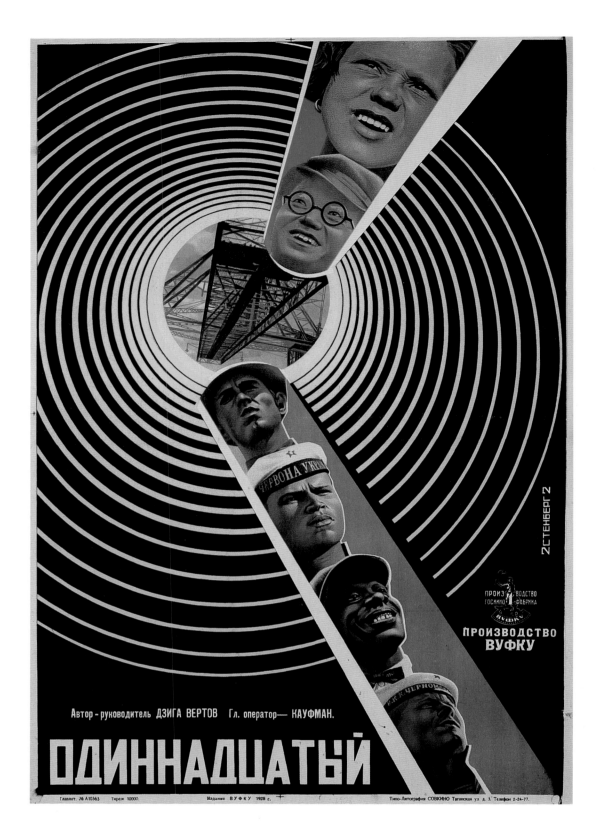

124

The Eleventh

This Soviet documentary highlights the technological and social advances made during the eleven years of Bolshevik rule. The aim was to display united support for the Revolution throughout Russia. The poster on the left shows the solidarity of the factory workers and the military. By alternating workers with soldiers, the Stenbergs show everyone working together for a common goal. The poster on the right reflects in the man's glasses the technological advances made by the Soviets.

Das elfte Jahr

Dieser Dokumentarfilm hebt die technologischen und gesellschaftlichen Fortschritte hervor, die während der elfjährigen bolschewistischen Herrschaft erzielt wurden. Ziel des Films war die Verbreitung der revolutionären Errungenschaften in ganz Rußland. Das Plakat links zeigt die Solidarität der Fabrikarbeiter und der Militärs. Alle arbeiten für ein gemeinsames Ziel. Das rechte Poster reflektiert den technologischen Fortschritt der Sowjetunion in den Brillengläsern eines Arbeiters.

La onzième année

Le documentaire essaie de démontrer que l'industrie et la société soviétiques ont fait un bond en avant en onze ans de régime bolchevique. Le cinéaste filme en gros plan les gestes d'entraide des ouvriers dans les usines, marquant par là la mobilisation du prolétariat tout entier derrière la Révolution. L'affiche à gauche reprend l'idée de la solidarité en faisant alterner ouvriers et soldats sur des diagonales qui convergent vers un même horizon glorieux. L'affiche à droite reflète dans les lunettes du personnage les impressionnants progrès technologiques réalisés par l'Union soviétique.

Georgii & Vladimir Stenberg
107 x 71 cm; 42.2 x 28"
1928; lithograph in colors
Collection of the author

Odinnadtsaty

USSR (Ukraine), 1928
Director: Dziga Vertov
Photography: Mikhail Kaufman

Georgii & Vladimir Stenberg
101 x 68.5 cm; 39.8 x 27"
1928; lithograph in colors with offset photography
Collection of the author

Anatoly Belsky
136 x 101 cm; 54.5 x 39.7"
1928; lithograph in colors with offset photography
Collection of the author

Eliso

USSR (Georgia), 1928
Director: Nikolai Shengelaya
Actors: Kira Andronikashvili, Alexander Imedashvili,
I. Mamporiya, Kokhta Karalashvili

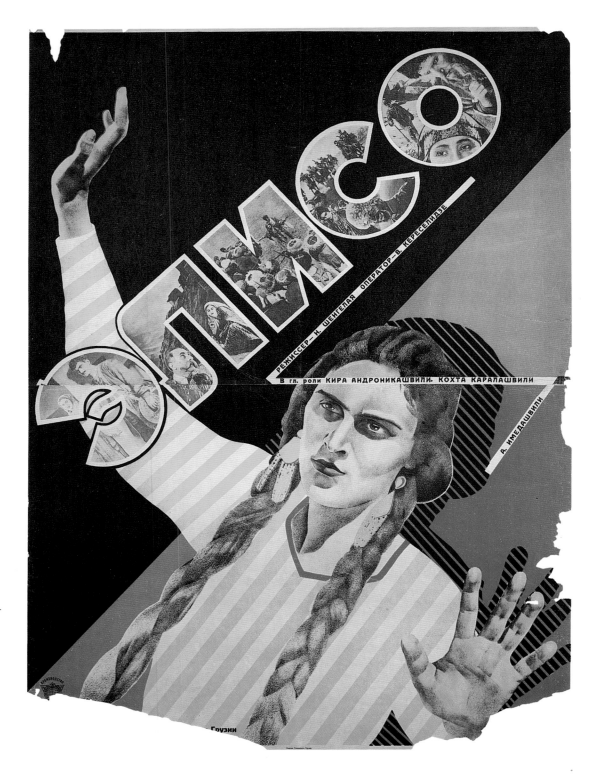

Eliso

This film is a fictionalized treatment
of a real event: the deportation of
the Cherkesse tribe from Georgian
territory in the 1860s. Eliso is the
daughter of a Muslim chief who
fights against the Tsarist troops sent
to effect the evacuation. When she
falls in love with one of the Tsarist
officers, he pleads for her to stay
behind and marry him, but she will
not abandon her people. Prusakov
bypasses the story, preferring to
show a contemporary motorcyclist
whose outstretched arm exhorts
people to "shout Eliso" (p. 127).

Elisso

Dieser Film vermischt eine wahre
Begebenheit mit fiktiven Elemen-
ten. Es geht um die Deportation des
Tscherkessenstammes vom georgi-
schen Territorium um 1860. Elisso
ist die Tochter eines muslimischen
Führers. Ihr Vater kämpft gegen die
zaristischen Truppen, die die Eva-
kuierung durchführen sollen. Als
Elisso sich in einen der zaristischen
Offiziere verliebt, bittet dieser sie,
ihn zu heiraten und zurückzublei-
ben. Aber sie will ihr Volk nicht ver-
lassen. Prussakows Plakat (S. 127)
geht nicht auf die Geschichte ein, er
zieht es vor, einen modernen
Motorradfahrer zu zeigen, dessen
ausgestreckter Arm die Leute
ermahnt: »Schreit Elisso«.

Elisso

Le film s'inspire d'un événement
réel: la déportation des Tcherkesses
du territoire géorgien dans les
années 1860. Elisso est la fille d'un
chef musulman qui se bat contre les
troupes tsaristes envoyées pour éva-
cuer les bannis. L'officier dont elle
est amoureuse la supplie de ne pas
partir et de l'épouser, mais Elisso
refuse d'abandonner son peuple.
Proussakov craignait sans doute
d'effrayer certains cinéphiles en
adoptant une approche historique, et
il nous montre un motocycliste qui
exhorte les gens à «Criéz très fort
Elisso» (p. 127).

Nikolai Prusakov
105 x 70 cm; 41.5 x 27.5"
1928; lithograph in colors
with offset photography
Museum für Gestaltung, Zürich

127

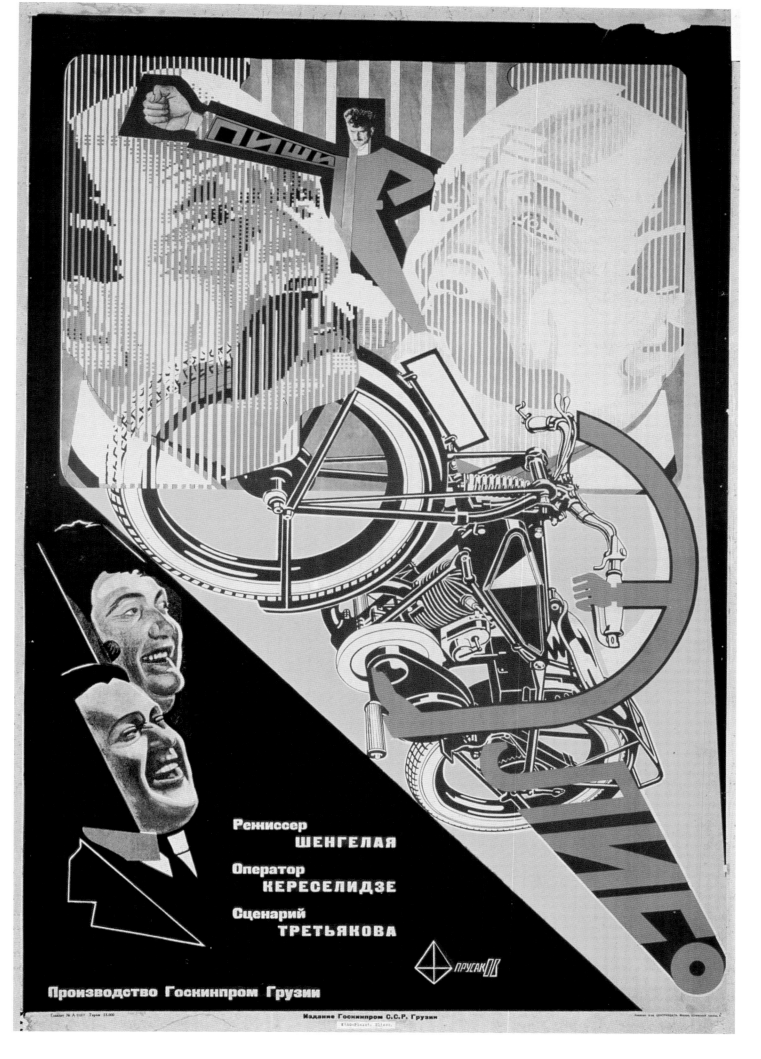

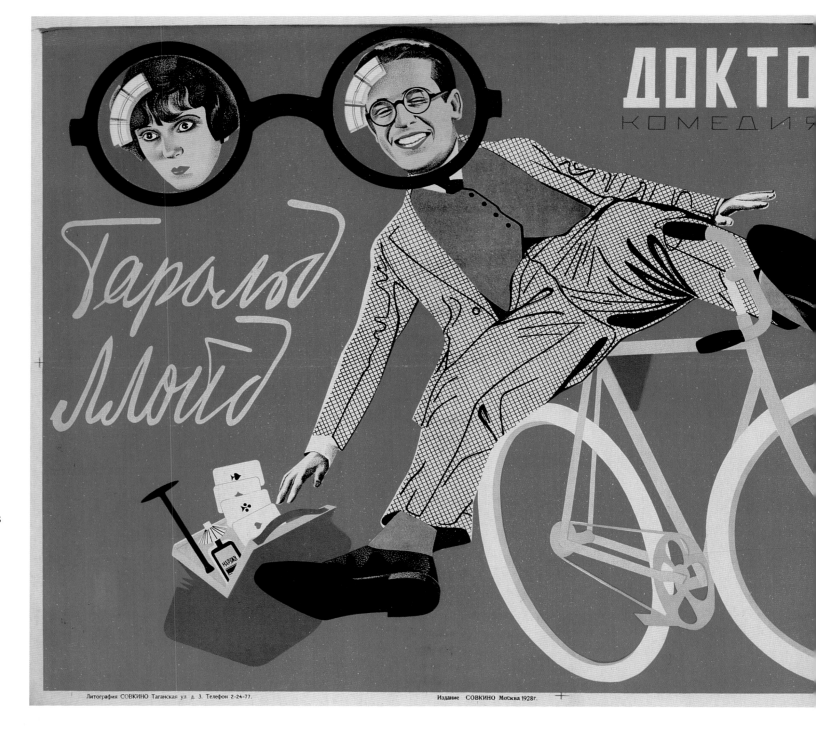

Georgii & Vladimir Stenberg
71.7 x 108.3 cm; 28.2 x 42.6"
1928; lithograph in colors
Collection of the author

Doktor Jack

Doctor Jack (original film title)
Usa, 1922
Director: Fred Newmeyer
Actors: Harold Lloyd, Eric Mayne,
Mildred Davis, Anna Townsend,
John T. Prince

Doctor Jack
Harold Lloyd plays the kind-hearted
country doctor, Dr. Jackson, who is
called to attend a sick girl. Discover-
ing that the patient is really healthy,
but is being kept sick by a quack
doctor greedy for fees, Dr. Jack, as
he is fondly called, prescribes sun-
shine and laughter and chases the
unscrupulous quack away.

Doktor Jack
Harold Lloyd spielt den gutherzigen
Landarzt Dr. Jackson, der zu einem
kranken Mädchen gerufen wird.
Dr. Jack, wie er liebevoll genannt
wird, entdeckt, daß ein geldgieri-
ger Quacksalber der Patientin die

Krankheit nur einredet. Er verord-
net daraufhin Sonnenschein und
Lachen und verjagt den skrupello-
sen Doktor.

Docteur Jack
Harold Lloyd interprète le docteur
Jackson, un médecin de campagne au
grand cœur appelé au chevet d'une
jeune malade. Le docteur Jack (comme
on le surnomme affectueusement)
découvre que sa patiente est en bonne
santé, mais qu'elle est maintenue à la
chambre par un confrère qui veut sou-
tirer le maximum d'argent à sa famil-
le. Il lui prescrit donc pour tout
traitement du soleil et des rires, et fait
déguerpir son confrère indélicat.

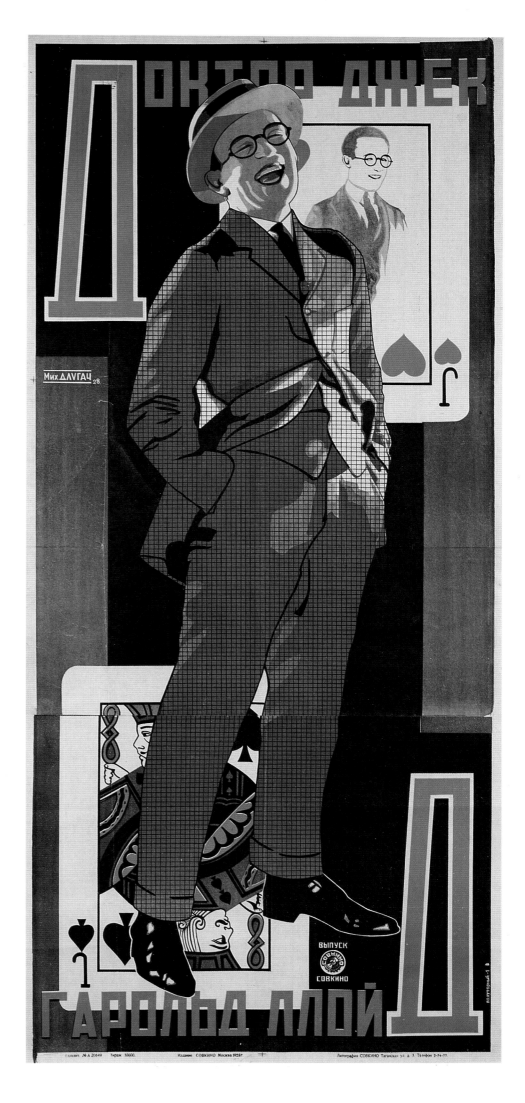

Mikhail Dlugach
71.5 x 108.3 cm; 28.2 x 42.6"
1928; lithograph in colors
Collection of the author

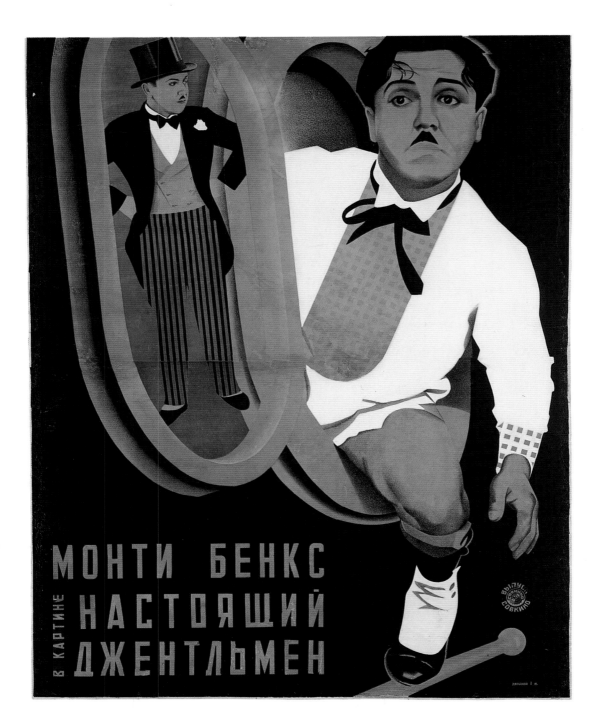

A Real Gentleman

A bank employee (Banks) is en route to marry the boss's daughter, when everything goes awry, starting with a flat tire. The wedding is cancelled and, to recover, the bride (Dwyer) takes a cruise with her father. Banks boards the same ship and in the poster (left), the Stenbergs show the boss glaring disapprovingly at Banks. However, Banks' brave rescue of embezzled bank funds proves that he is a "real gentleman" after all.

Ein wahrer Gentleman

Ein Bankangestellter (Banks) will die Tochter seines Chefs heiraten, aber unterwegs läuft alles schief, angefangen mit einem geplatzten Reifen. Die Hochzeit wird abgesagt, und die Tochter unternimmt eine Kreuzfahrt mit ihrem Vater, um über die unglückliche Affäre hinwegzukommen. Banks reist mit demselben Schiff, und das linke Poster zeigt eine Szene, in der sein Chef ihn mißbilligend ansieht. Schließlich beweist er aber durch seinen ehrlichen Einsatz bei der Aufdeckung einer Geldunterschlagung, daß er doch ein »wahrer Gentleman« ist.

Un vrai gentleman

Un employé de banque est sur le point d'épouser la fille de son patron, mais une série de mésaventures l'empêchent de se rendre à son propre mariage. La cérémonie est annulée et pour oublier son chagrin la fiancée délaissée part en croisière avec son père. Banks embarque par hasard sur le même paquebot et l'affiche à gauche montre son patron qui lui lance un regard désapprobateur. Mais à la fin, il découvre une escroquerie et arrive à prouver qu'il est un «vrai gentleman».

Georgii & Vladimir Stenberg
139 x 110 cm; 54.7 x 43.3"
1928; lithograph in colors with gouache (maquette)
Collection of the author

Nastoyashchi Dzhentelmen

A Perfect Gentleman (original film title)
USA, 1928
Director: Clyde Bruckman
Actors: Monty Banks, Ruth Dwyer, Ernest Wood, Henry Barrows

Georgii & Vladimir Stenberg
108 x 72 cm; 42.4 x 28.3"
1928; lithograph in colors
Collection of the Russian State Library, Moscow

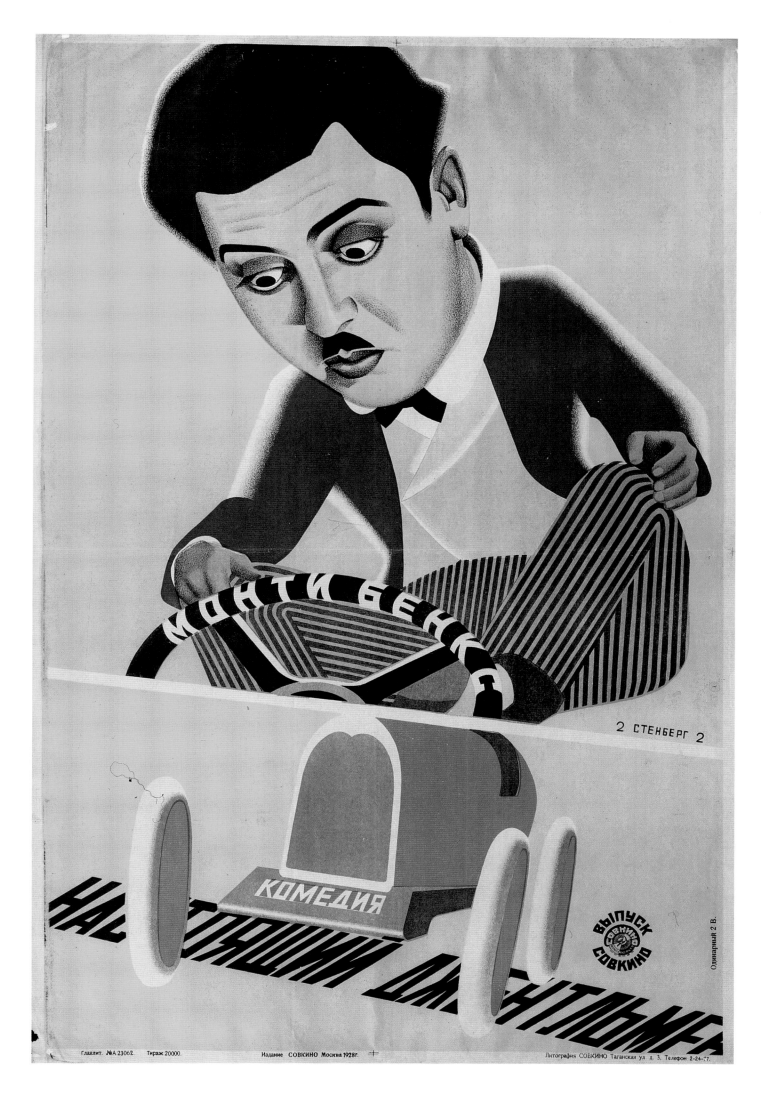

Главлит. №ФА 23062. Тираж 20000. Издание СОВКИНО Москва 1928г. Литография СОВКИНО Таганская ул. д. 3. Телефон 2-24-77.

Georgii & Vladimir Stenberg
108.5 x 72 cm; 42.7 x 28.5"
1929; lithograph in colors
Collection of the author

Turksib

USSR (Russia), 1929
Director: Viktor Turin

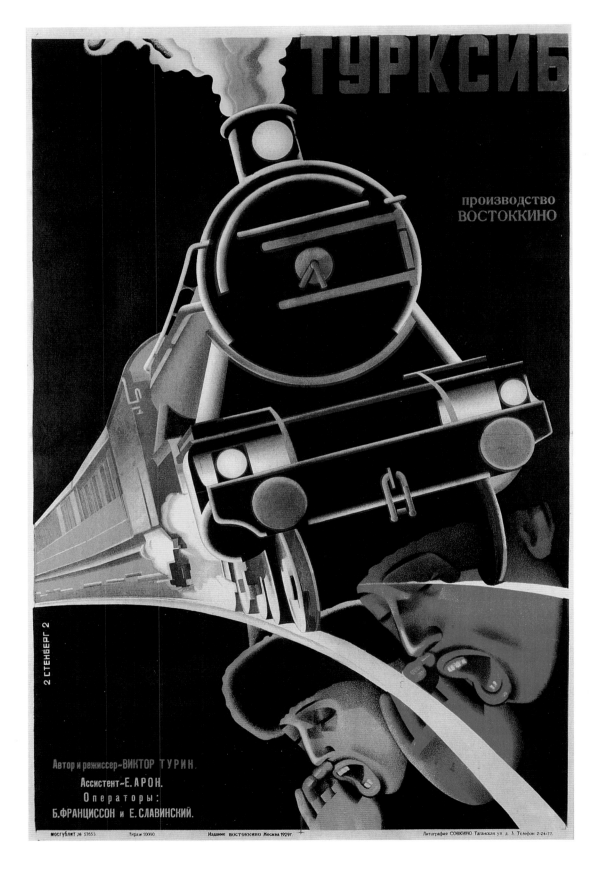

Turksib

This documentary covers one of the major projects of the first Five-Year Plan, the building of the Turkestan-Siberian Railroad. The film captures the workers' frantic attempt to put the last tracks in place in order to finish within the deadline. The Stenberg poster (left) depicts two of the laborers exhorting their comrades to finish before the first train rolls down the line. In the poster on the right, Semyonov achieves his own brilliant engineering feat by creating a man out of railroad tracks and signals.

Turksib

Eine Dokumentation über eines der wichtigsten Projekte des ersten Fünfjahresplans: den Bau der Turkestan-Sibirischen Eisenbahn. Der Film fängt die fieberhafte Anstrengung der Arbeiter ein, die letzten Schienen zu legen und das Projekt zum vorgegebenen Zeitpunkt abzuschließen. Das Stenberg-Plakat (links) zeigt zwei Arbeiter, die ihre Kameraden zur Eile anspornen, da sie bereits den ersten Zug heranrollen sehen. Das rechte Poster von Semionow ist eine Glanzleistung in der Konstruktion eines Mannes aus Eisenbahnschienen und Signalen.

Turksib

Documentaire sur l'un des plus importants projets du Plan quinquennal: la construction de la voie ferrée Turkestan-Sibérie. Le cinéaste nous montre les efforts surhumains des brigades de travail pour respecter les objectifs du Plan. On voit sur l'affiche des frères Stenberg (à gauche) deux ouvriers qui exhortent leurs camarades à se dépêcher car le premier train apparaît déjà à l'horizon. Semionov (à droite) s'est amusé à fabriquer un personnage avec des rails et des signaux de chemin de fer.

Semyon Semyonov
109 x 72 cm; 42.9 x 28.4"
1929; lithograph in colors
with offset photography
Collection of the Russian State Library, Moscow

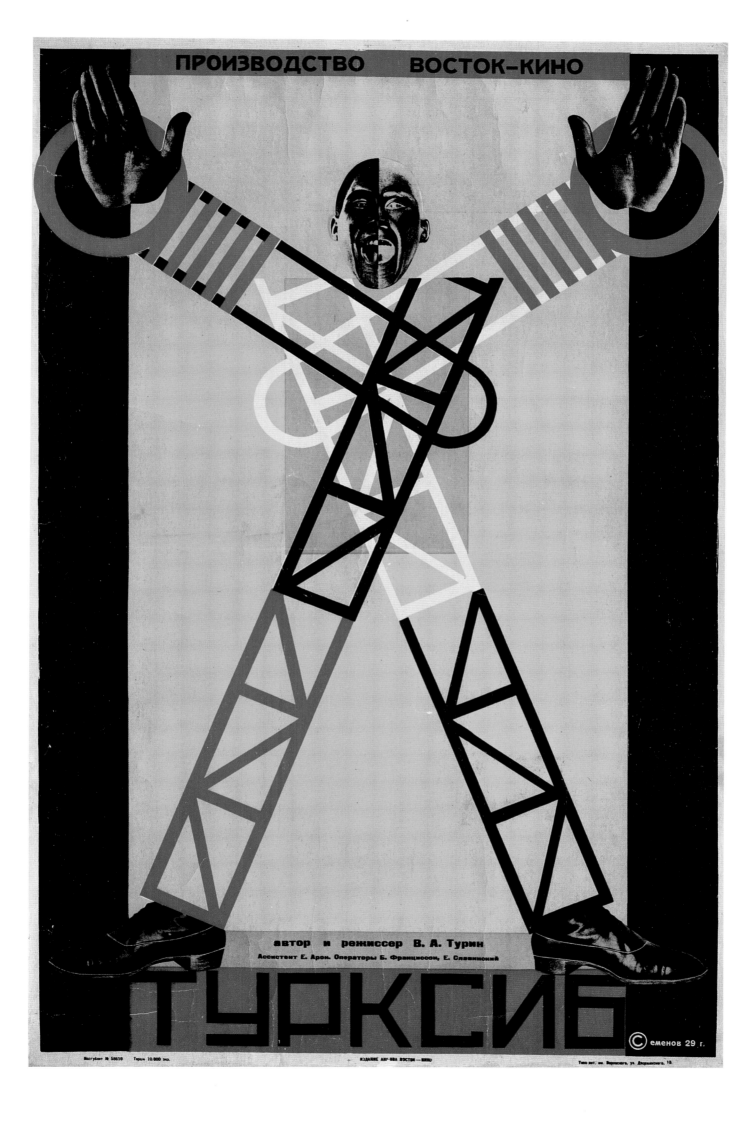

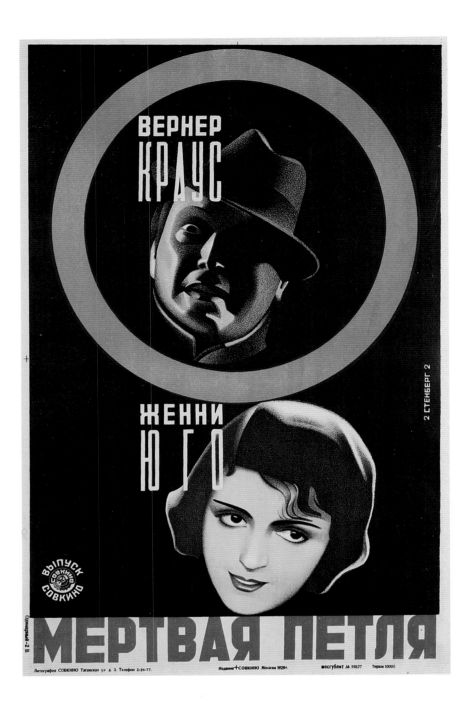

Georgii & Vladimir Stenberg
94 x 61 cm; 37.1 x 24"
1929; lithograph in colors
Collection of the author

Mertvaya Petlya

Looping the Loop – Die Todesschleife (original film title)
Germany, 1928
Director: Arthur Robison
Actors: Werner Krauss, Jenny Jugo, Warwick Ward

Death Loop
Both posters portray the deadly loop in which the characters are caught. Fearing rejection, a circus clown (Krauss) conceals his identity while pursuing a beautiful aerialist (Jugo). Upon losing Jugo to a rival show's aerialist, Krauss follows them in his clown disguise. When Jugo's aerialist partner cheats on her, Krauss fills the void and discovers that his being a clown makes no difference to her.

Die Todesschleife
Beide Plakate stellen die Todesschleife dar. Krauss spielt einen Clown, der einer schönen Artistin (Jugo) aus Angst, sie würde ihn zurückweisen, seinen Beruf verheimlicht. Er verliert sie dennoch an einen jungen Varieté-Künstler (Ward) eines Konkurrenzunternehmens. Der Clown folgt ihnen und wacht über die schöne Frau, ohne jedoch jemals seine Maske abzulegen. Als der Varieté-Künstler sie betrügt, nähert er sich ihr und stellt fest, daß seine wahre Identität ihr nichts ausmacht.

Le saut de la mort
Les deux affiches évoquent le piège mortel qui se referme sur les protagonistes du drame. Le film raconte l'histoire d'un clown amoureux d'une jolie artiste à qui il n'ose avouer son véritable métier. La jeune femme s'amourache d'un acteur du burlesque et s'engage avec lui dans une autre troupe. Le clown se fait également engager incognito et, toujours sous son maquillage, veille sur celle qu'il aime.

Georgii & Vladimir Stenberg
92.8 x 60 cm; 36.5 x 23.6"
1929; lithograph in colors
Collection of the author

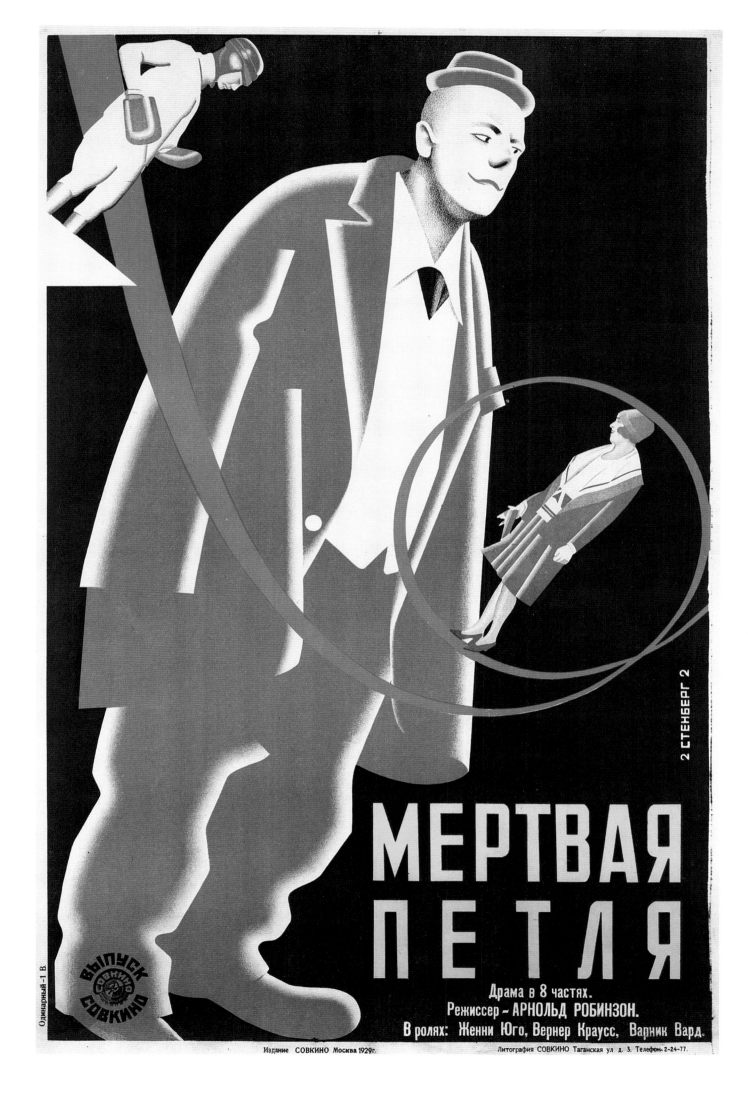

МЕРТВАЯ
ПЕТЛЯ

Драма в 8 частях.
Режиссер – АРНОЛЬД РОБИНЗОН.
В ролях: Женни Юго, Вернер Краусс, Варник Вард.

Издание СОВКИНО Москва 1929г.

Литография СОВКИНО Таганская ул д. 3. Телефон. 2-24-77.

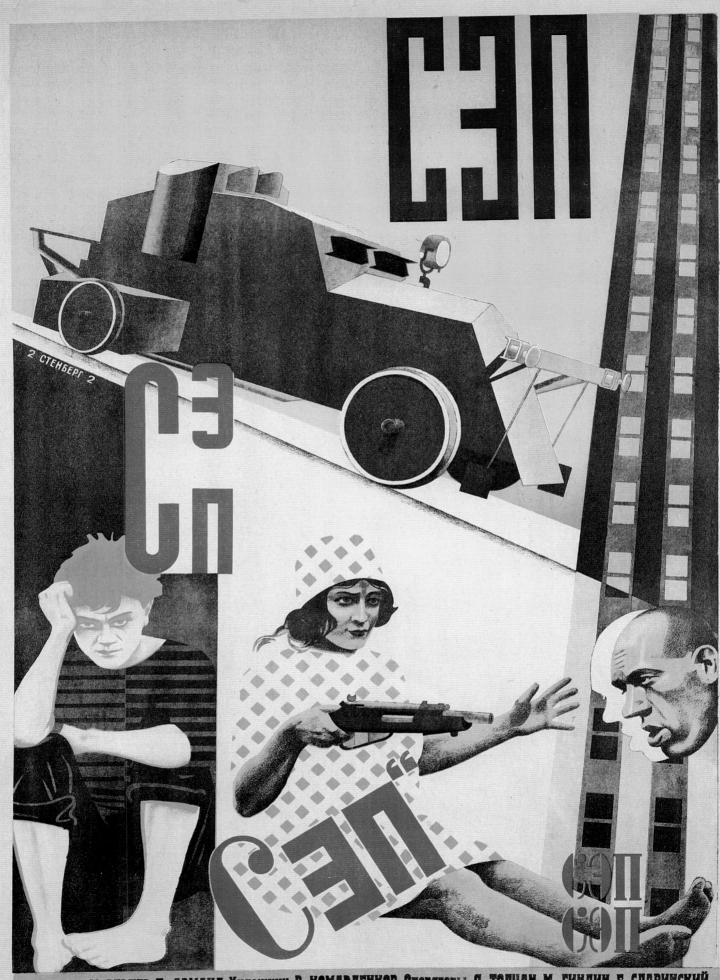

SEP

USSR (Russia), 1929
Director: Mikhail Verner, Pavel
Armand

SEP

Produced by the Soviet Army's film
department, this episodic film was
a documentary about a training
course (SEP) for Army personnel. It
is interesting that such high-caliber
artistic guns as the Stenbergs were
aimed at a film about a military
training course. The Stenbergs suc-
ceed in portraying military life as
exciting and adventurous.

SEP

Ein von der Filmabteilung der so-
wjetischen Armee produzierter Epi-
soden-Film über einen Trainings-
kurs (SEP) für Armeeangehörige. Es
ist interessant, daß hochkarätige
Künstler wie die Stenbergs mit dem
Plakat zu einem militärischen Schu-
lungsfilm beauftragt wurden. Es
gelingt den Stenberg-Brüdern, das
Leben beim Militär als aufregend
und abenteuerlich darzustellen.

SEP

Film réalisée et produit par le Servi-
ce cinématographique des armées
soviétiques et qui traite de la forma-
tion militaire (SEP). Il est intéres-
sant que des artistes du calibre
des frères Stenberg aient fait une
affiche pour un simple film de for-
mation militaire.

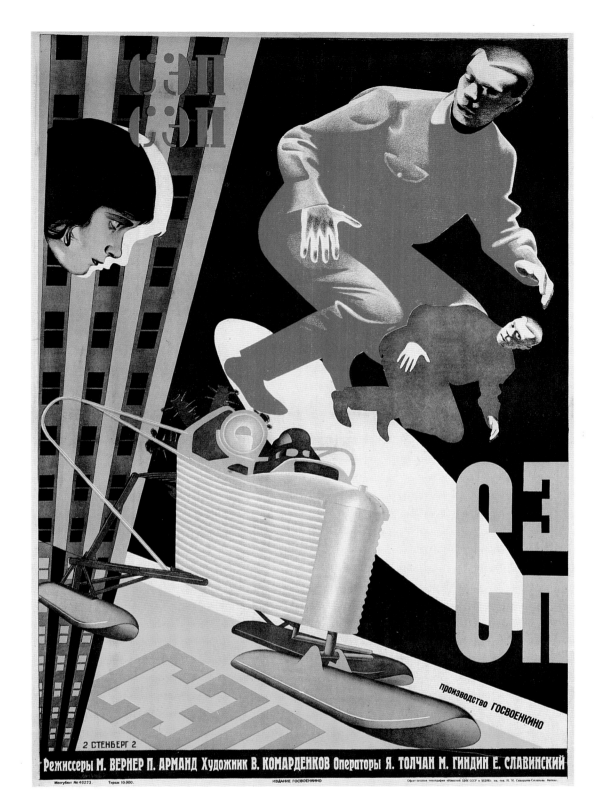

Five Minutes

Released in English-language countries as *Five Minutes that Shook the World,* the title refers to the five-minute work stoppage throughout the Soviet Union in observance of Lenin's death. Prusakov represents Lenin's death as five minutes of blackness which "shook" people and structures throughout the world, including the Eiffel Tower. Belksky's approach (p. 139) maximizes the drama's emotional impact by focusing on one character, the imperiously sinister capitalist.

Fünf Minuten

Der Filmtitel bezieht sich auf die fünf Minuten, in denen in der gesamten Sowjetunion zum Gedenken an Lenins Tod die Arbeit niedergelegt wurde. Prussakow symbolisiert Lenins Tod und das Gedenken durch fünf schwarz eingezeichnete Trauerminuten, die Menschen und Dinge auf der ganzen Welt, ja sogar den Eiffelturm, erschütterten. Belskij (S. 139) erhöht die emotionale Wirkung des Dramas noch, indem er sich auf eine einzige Person konzentriert, den mächtigen, finsteren Kapitalisten.

Les cinq minutes

Le titre du film fait allusion à l'arrêt de travail de cinq minutes qui eut lieu dans toute l'Union soviétique à l'annonce de la mort de Lénine. Proussakov semble vouloir nous dire que le monde entier a été pétrifié par la nouvelle. Les cinq minutes fatidiques (marquées en noir sur l'horloge rouge) ont fait trembler le monde – même la Tour Eiffel. Belski cherche à concentrer tout l'impact de l'image sur un seul personnage, le capitaliste, l'ennemi n° 1 des soviets (p. 139).

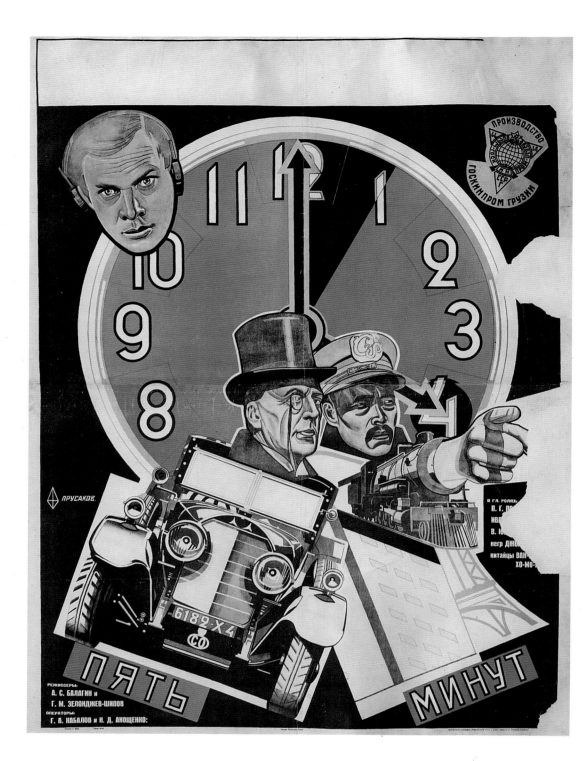

Nikolai Prusakov
140 x 108 cm; 55 x 42.5"
1929; lithograph in colors
Collection of the Russian State Library, Moscow

Pyat Minut

USSR (Georgia), 1928
Directors: Alexander Balagin, Georgi Zelondzhev-Shipov
Actors: P.G. Poltoratski, Ivan Chuvelev, B.J. Pro, Yerg Johnson

Anatoly Belsky
104 x 68 cm; 41 x 27"
1929; lithograph in colors
Collection of the author

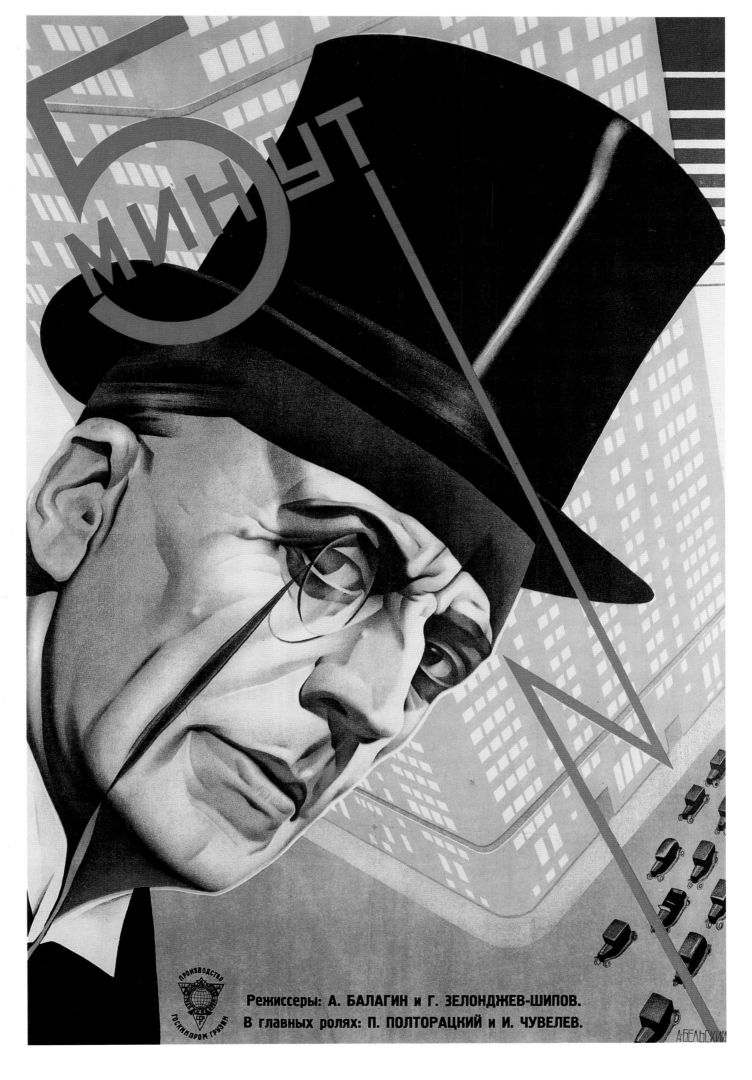

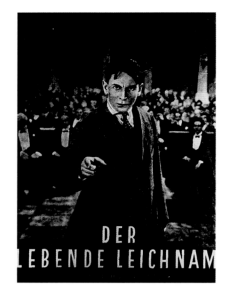 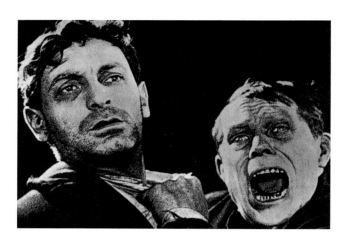

The Living Corpse

The film is an adaption of a play by Tolstoy. Faced with his wife's extra-marital affairs and the difficulty of divorce under the Tsarist system, Fedja (Pudovkin) fakes his suicide and abandons his wife. He then wanders the streets like a "living corpse". Years later, he is found and brought to trial. The judge gives him the choice of returning to his wife or facing a long prison term. Unwilling to bear either alternative, Fedja shoots himself in the courtroom and dies. Borisov and Zhukov use the court scene as the basis of their design, but they transform the scene into a brilliant typographical design. The repetition of the film title seems, miraculously, to become the perfect pattern for everything from Fedja's suit to the sea of faceless people in the courtroom.

Der lebende Leichnam

Der Film entstand nach einem Theaterstück von Tolstoi. Weil seine Frau ihn betrügt und eine Scheidung im zaristischen System sehr schwierig ist, fingiert Fedja (Pudowkin) seinen Selbstmord. Danach wandert er durch die Straßen wie ein »lebender Leichnam«. Jahre später wird er entdeckt und vor Gericht gebracht. Der Richter stellt ihn vor die Alternative, entweder zu seiner Frau zurückzukehren oder eine langjährige Gefängnisstrafe zu verbüßen. Fedja erschießt sich noch im Gerichtssaal. Borissow und Schukow wählten die Gerichtsverhandlung als Motiv. Die typografische Umsetzung dieser Szene ist brillant. Die Wiederholung des Filmtitels scheint das ideale Motiv für alles zu sein, angefangen von Fedjas Jackett bis hin zu dem gesichtslosen Publikum im Gerichtssaal.

Le cadavre vivant

Le film est l'adaption d'une pièce de Tolstoi. Fedia est affligé d'une épouse infidèle, mais le régime tsariste interdit le divorce. Il décide donc de simuler un suicide. Dès lors, il erre dans les rues comme un « cadavre vivant ». Des années plus tard, il est retrouvé et traduit devant la justice. Les juges lui donnent le choix entre reprendre sa femme ou passer le restant de ses jours en prison. Désespéré, il se suicide en plein tribunal. Borisov et Joukov choisissent la scène du tribunal qu'ils transforment en brillant exercice de style typographique. Le titre du film couvre d'un même motif miraculeusement juste tous les éléments de l'image, depuis le costume du héros jusqu'à la foule anonyme du tribunal.

140

Grigori Borisov and Pyotr Zhukov
109 x 73 cm; 42.9 x 28.7"
1929; lithograph in colors
Collection of the author

Zhivoi Trup

Der lebende Leichnam (original film title)
USSR (Russia)/Germany, 1929
Director: Fyodor Otsep
Actors: Vsevolod Pudovkin, Maria Jacobini, Gustav Diessl, Nato Vachnadze

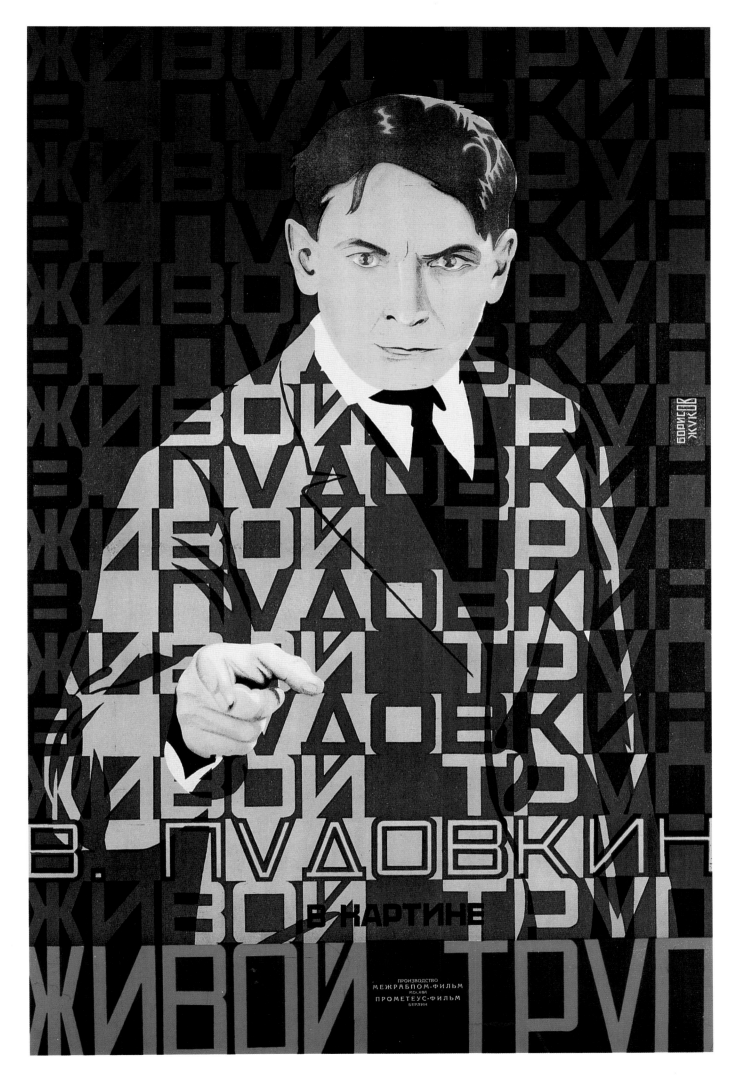

Georgii & Vladimir Stenberg
94.2 x 62.3 cm; 37.2 x 24.5"
1929; lithograph in colors
Collection of the author

Oblomok Imperii

USSR (Russia), 1929
Director: Friedrich Ermler
Actors: Fyodor Nikitin, Ludmila Semyonova,
Yakov Gudkin, Valeri Solovtsov

142

Fragment of an Empire

The film tells the story of a veteran who has suffered from amnesia since World War I. One day he recognizes a face on a train: his former wife (Semyonova). The two are reunited and the veteran begins to recover his memory. The year is 1928 and he is shocked at the changes between pre-Revolutionary and post-Revolutionary Soviet society. As his memory returns the veteran admires the many Soviet achievements. The Stenbergs use the single moment of shock which the veteran experienced to express the intensity of change from the old Tsarist Empire to the new Soviet Republic.

Trümmer eines Imperiums

Der Film erzählt die Geschichte eines russischen Veteranen, der seit dem Ersten Weltkrieg unter Amnesie leidet. Eines Tages erkennt er im Zug seine ehemalige Frau wieder, und die Erinnerung kommt zurück. Es ist nun das Jahr 1928, die Veränderungen zwischen der vorrevolutionären und der postrevolutionären Gesellschaft schockieren ihn. Als er jedoch sein Gedächtnis wiedererlangt hat, bewundert er die zahlreichen Errungenschaften der Revolution. Die Stenbergs wählen den Schockmoment des Veteranen als Motiv, um den grundlegenden Wandel vom alten zaristischen Reich zur neuen modernen Sowjetrepublik zu betonen.

Un débris de l'empire

Le film raconte l'histoire d'un ancien combattant, amnésique depuis la Première Guerre mondiale, qui reconnaît un jour dans un train le visage de celle qui fut sa femme. Le couple se retrouve et l'amnésique commence à retrouver la mémoire. Dix années ont passé depuis la fin de la guerre. L'ancien combattant est frappé par les différences entre la Russie d'avant la Révolution et la société soviétique et s'enthousiasme pour les nombreuses réalisations du nouveau régime. L'affiche des frères Stenberg nous montre le héros au moment fatidique qui a fait basculer son existence pour souligner le changement fondamental entre l'ancien régime tsariste et la république soviétique moderne.

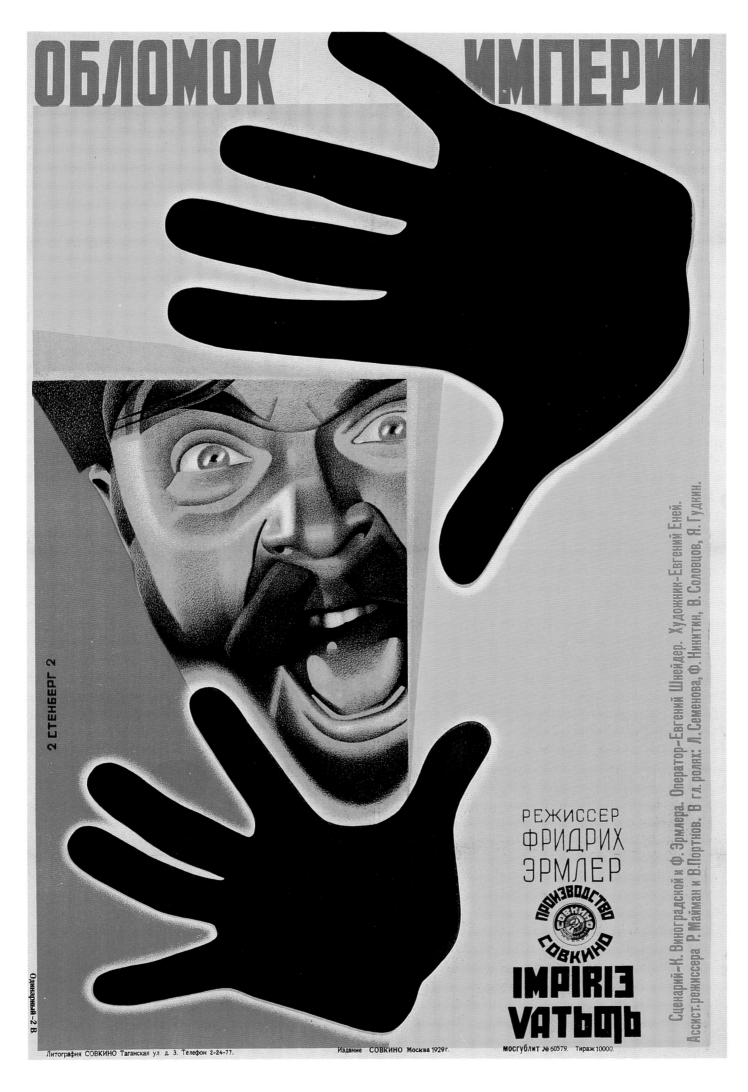

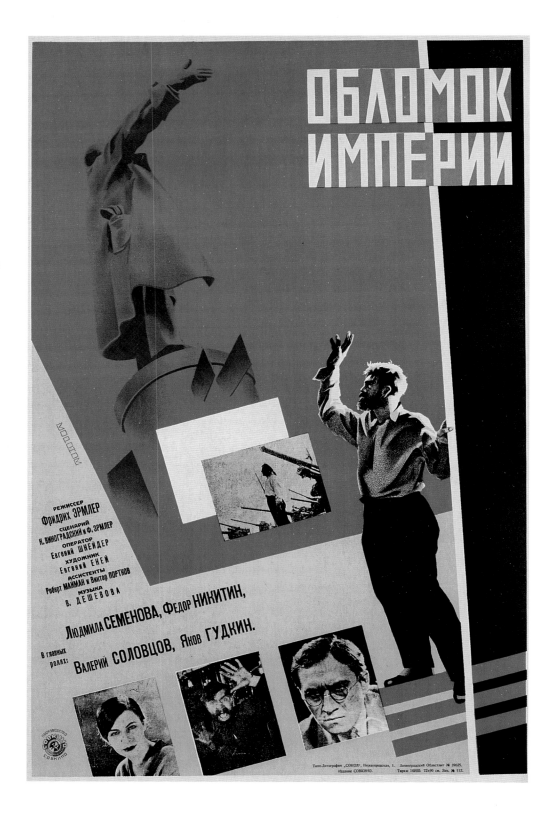

Leonid A. Voronov
94 x 61 cm; 37 x 24"
1929; lithograph in colors
with offset photography
Collection of the author

Oblomok Imperii

USSR (Russia), 1929
Director: Friedrich Ermler
Actors: Fyodor Nikitin, Ludmila
Semyonova, Yakov Gudkin, Valeri
Solovtsov

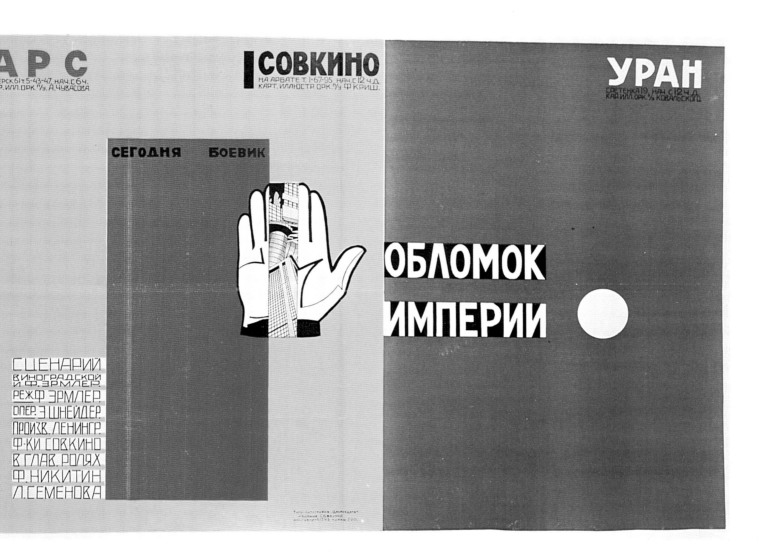

Anonymous
64 x 96 cm; 25.2 x 37.8"
Circa 1929; lithograph in colors
Photo: Courtesy of Mildred Constantine and Alan Fern
Revolutionary Soviet Film Posters. The Johns Hopkins
University Press, Baltimore/London, 1974

Fragment of an Empire
The white-gloved hand, representing the Tsarist White Guard, contains the fragment of the new empire: a scene of industrialized Soviet society. Voronov's poster (p. 144) features a portrayal of the main character taken from the publicity still.

Trümmer eines Imperiums
Die weiß behandschuhte Hand – Symbol der zaristischen Weißgardisten – enthält ein Bild des neuen Reiches: die industrialisierte sowjetische Gesellschaft. Woronows Plakat (S. 144) zeigt ein Porträt des Hauptdarstellers Nikitin nach dem hier abgebildeten Standfoto.

Un débris de l'empire
Sur le débris de l'empire – la main gantée de blanc d'un soldat de la garde du tsar – surgit le monde de demain: la société industrielle soviétique. L'affiche de Voronov (p. 144) reprend les éléments de la photo publicitaire.

The Happy Canary

This film is set in Odessa, one of the strongholds of the Tsarist forces during the civil unrest that followed the 1917 Revolution. It is the story of a young Bolshevik agent who disguises himself as a prince to infiltrate the Whites at this aristocratic Black Sea resort. In the first of the three posters for this film, Gerasimovich highlights the decadent side of undercover work in the world of night clubs, liquor and prostitutes.

Der fröhliche Kanarienvogel

Odessa, die Hafenstadt am Schwarzen Meer, war während der Unruhen nach der Revolution von 1917 ein Stützpunkt der Zaristen. Ein junger bolschewistischer Agent gibt sich als Prinz aus, um die Weißgardisten in diesem Refugium der Aristokratie auszuspionieren. Gerasimowitsch betont die dekadente Seite dieser Agententätigkeit in der Welt der Nachtclubs, des Alkohols und der Prostitution.

Le joyeux canari

Nous sommes à Odessa, port de la Mer noire qui fut l'une des places fortes de la résistance tsariste après la Révolution de 1917. Un jeune Bolchevique se faisant passer pour un prince infiltre un groupe d'aristocrates. Dans la première de ses trois affiches pour le film, Guérassimovitch insiste sur les côtés décadents du travail du héros, qui se trouve plongé dans un univers de boîtes de nuits, de beuveries et de prostitution.

146

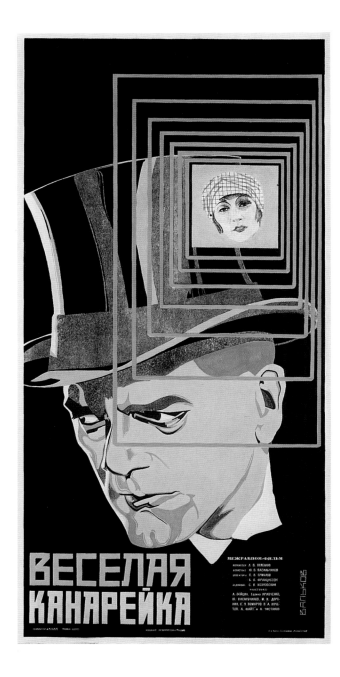

Valkov
113 x 55 cm; 44.5 x 21.5"
1929; lithograph in colors
Collection of the author

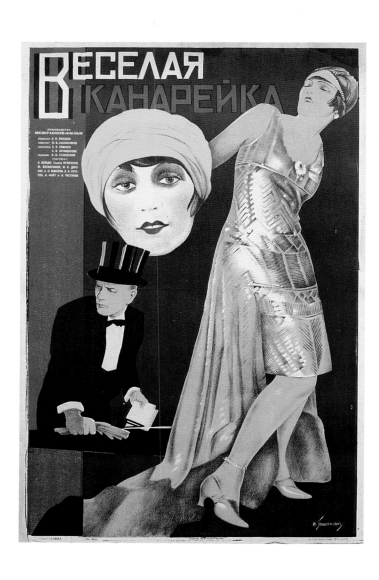

Iosif Gerasimovich
108 x 72 cm; 42.5 x 28.4"
1929; lithograph in colors
Collection of the author

Vesolaya Kanareika

USSR (Russia), 1929
Director: Lev Kuleshov
Actors: Galina Kravchenko, Andrei Fait, Ada Voitsik, Sergei Komarov

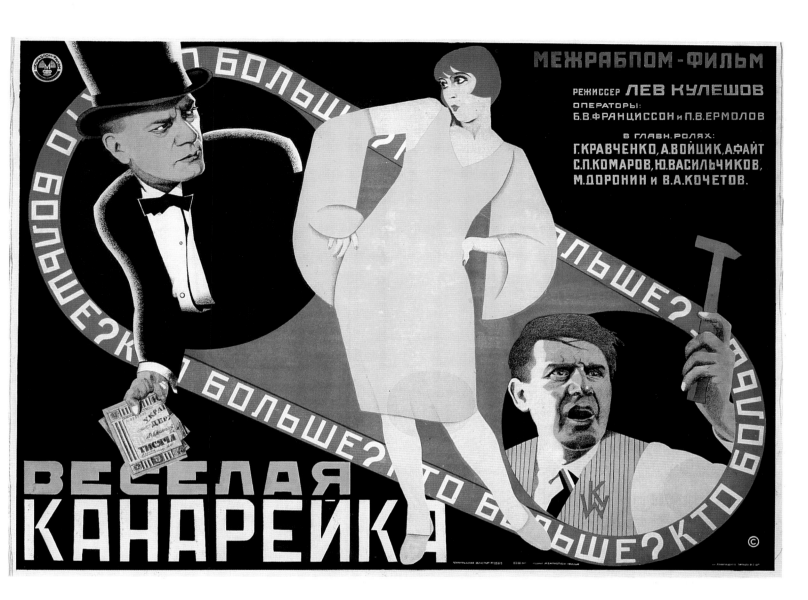

The Happy Canary

The red band of typography encircling the main characters repeatedly asks "Who is greater? The Whites who occupy the resort (represented by the man in the tuxedo) or the Reds working undercover (represented by the man with the hammer)?" Semyonov uses all three figures to form a stylized army tank with the red band as the tread. In the center is the cabaret singer, "the happy canary", who must choose sides.

Der fröhliche Kanarienvogel

Der rote Schriftzug, der die Hauptdarsteller einrahmt, stellt wiederholt die Frage: »Wer ist der Größere?« Gemeint sind die Zaristen (Mann im Smoking) und die als Spitzel tätigen Roten (Mann mit Hammer). Im Zentrum des Plakates steht die Kabarettsängerin, der »fröhliche Kanarienvogel«, die sich für eine Seite entscheiden muß. Semionow formt aus den drei Gestalten einen Armeepanzer, bei dem der rote Schriftzug die Panzerkette bildet.

Le joyeux canari

Les trois personnages de l'affiche sont encerclés dans un long ruban sur lequel se répète en lettres rouges la phrase «Qui est le plus grand? Les Blancs, comme par exemple l'homme en smoking? Les Rouges, derrière l'homme au marteau?» On remarquera que les trois personnages sont disposés de telle façon qu'ils forment ensemble les contours d'un tank, dont la chenille est formée des lettres rouges. Au centre on reconnaît la chanteuse de cabaret, le «joyeux canari» qui doit choisir son camp.

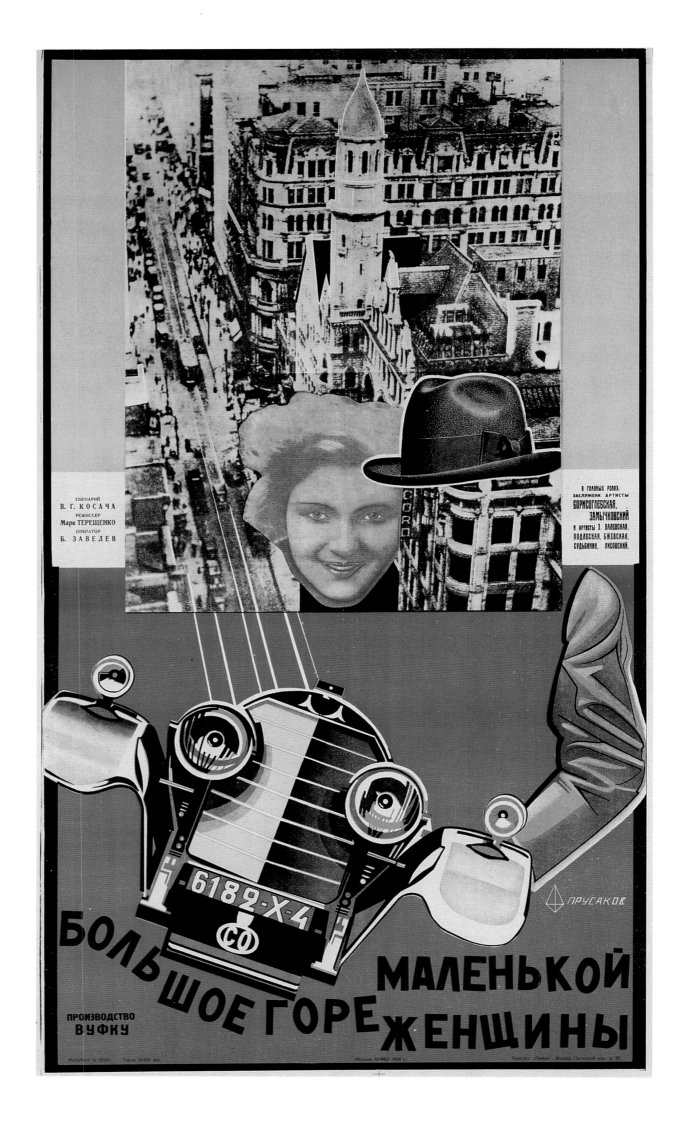

The Big Sorrow of a Small Woman

This film depicts the ups and downs of love and marriage, taking a sympathetic view of the problems suffered by an ordinary housewife. In Prusakov's poster (left) the woman is driving out of the city with her physically (and presumably emotionally) absent husband in a car that fell apart long ago. She smiles as her car and her life casually careen out of control. The illustration cannot even stay within the confines of its allotted space; the couple drive into the film title, scattering the letters. Prusakov's poster is a stunning example of the art of photomontage. The Stenbergs' version concentrates on the star of the film, Zoya Valevskaya.

Der große Kummer einer kleinen Frau

Der Film schildert die Probleme einer einfachen Hausfrau. Auf dem Poster links sieht man sie in einem schrottreifen Auto aus der Stadt fahren. Der Mann ist physisch (und emotionell) abwesend. Obwohl ihr Leben, wie auch der Wagen, außer Kontrolle geraten ist, lächelt die Frau. Selbst die Illustration kann sich nicht auf den ihr zugeteilten Raum beschränken: Das Paar fährt in den Filmtitel hinein und wirbelt die Buchstaben durcheinander. Prussakows Plakat ist ein umwerfendes Beispiel für die Kunst der Fotomontage. Die Stenbergs konzentrieren sich ganz auf den weiblichen Star des Films, Soja Walewskaja.

Le gros chagrin d'une petite femme

Le film dépeint les hauts et les bas de l'amour et du mariage. On voit sur l'affiche à gauche l'héroïne s'envoler à bord d'une voiture délabrée. L'homme est absent physiquement et affectivement. La femme sourit tandis que sa vie, comme le véhicule, fait de capricieuses embardées. Loin de rester sagement dans l'espace prévu pour elle, l'illustration roule en quelque sorte sur le titre du film, dont elle éparpille les lettres. Proussakov nous offre là un bel exercice de photomontage. Les frères Stenberg ont choisi de centrer l'attention sur la vedette du film, Zoïa Valeskaïa.

Nikolai Prusakov
106.7 x 62.5 cm; 42 x 24.6"
1929; lithograph in colors with offset photography
Collection of the author

Bolshoye Gore Malenkoi Zhenshchiny

USSR (Ukraine), date unknown
Director: Mark Tereshchenko
Actor: Zoya Valevskaya

Georgii & Vladimir Stenberg
93 x 61 cm; 37 x 24"
1929; lithograph in colors
Collection of the author

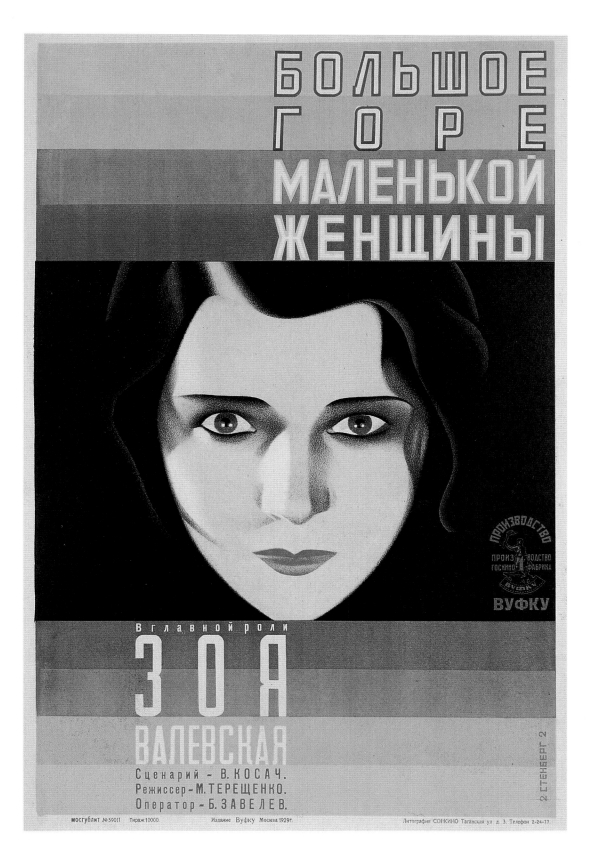

149

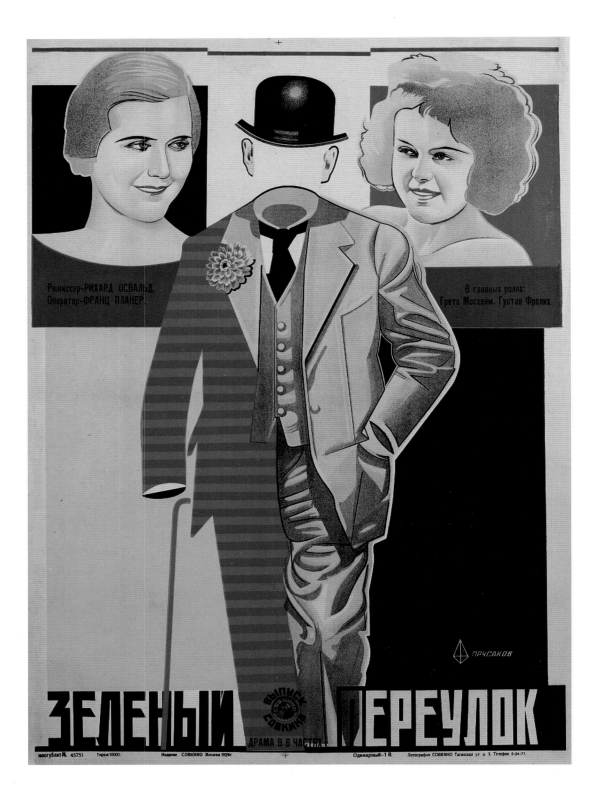

Nikolai Prusakov
106.5 x 75.5 cm; 42 x 29.8"
1929; lithograph in colors
Collection of the author

Zeleny Pereulok

Die Rothausgasse (original film title)
Germany, 1928
Director: Richard Oswald
Actors: Grete Mosheim, Gustav Fröhlich, Maria Leyko,
Else Heims, Oskar Homolka

Georgii & Vladimir Stenberg
93 x 70 cm; 36.5 x 27.5"
1929; lithograph in colors
Collection of the author

The Green Alley
Growing up in her mother's brothel, Milada (Grete Mosheim) is known only by the infamous street's name, Rothausgasse. Milada is eventually rescued from the brothel, but not before a dramatic story in which her mother falls in love with a client (Gustav Fröhlich) involved with international jewel thieves. The film's first title, *The House with the Red Light,* was changed by censors to avoid any association with prostitution. The Stenbergs' poster (p. 151) portrays Milada's isolation and loneliness. Prusakov, however, portrays a smiling Milada with her mother, wondering who the next customer will be.

Die grüne Allee
Milada (Grete Mosheim) wächst im Bordell ihrer Mutter in der berüchtigten Rothausgasse auf. Am Ende einer spannenden Geschichte, in der sich ihre Mutter in einen Schmuckdieb (Gustav Fröhlich) verliebt, kann sich Milada von dem Bordell lösen. Ursprünglich hieß der Film *Cabaret zur roten Laterne,* die Zensoren änderten ihn jedoch, um das Thema der Prostitution nicht zu offensichtlich werden zu lassen. Während das Stenberg-Plakat (S. 151) Miladas Isolation zum Motiv hat, zeigt Prussakow eine lächelnde Milada und ihre Mutter, die sich fragen mögen, wer wohl der nächste Kunde sein wird.

L'allée verte
Milada a dix-sept ans. Elle grandit dans la maison close que dirige sa mère dans la Rothausgasse, une rue mal famée. Sa vie prend une tournure dramatique quand sa mère tombe amoureuse d'un voleur de bijoux. Mais à la fin du film Milada sera libérée de sa prison. Le film devait d'abord s'appeler *La maison à la lanterne rouge,* mais le titre (et le sujet traité) déplut aux censeurs, qui laissèrent sortir le film avec un nouveau titre pour éviter toute association avec la prostitution. Alors que l'affiche des frères Stenberg (p. 151) montre la solitude de Milada, celle de Proussakov présente une Milada souriante et sa mère qui semblent s'interroger sur le prochain client.

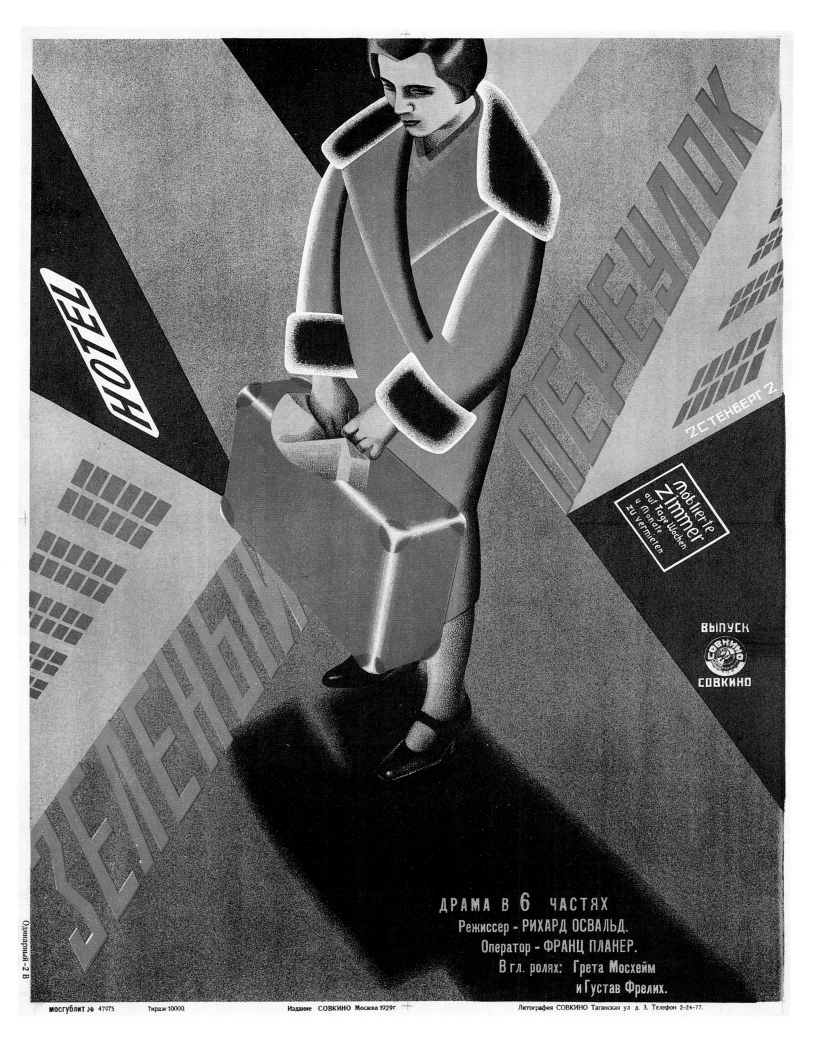

Café Fanconi

The film is the story of a café owner in Tsarist Odessa who uses child labor. Ruklevsky's clever design is a stylized rendition of a coffee cup and saucer as seen from above. On the perimeter of the saucer are scenes from the film, including images of crying children. Pictured in the center of the cup is the heroine, Zubova, who attempts to reform the restaurateur.

Café Fanconi

Der Film erzählt von einem Café-Besitzer im zaristischen Odessa, der Kinder für sich arbeiten läßt. Das ausgeklügelte Design von Ruklewski gibt stilisiert eine Kaffeetasse von oben wieder. Den Rand der Untertasse schmücken Szenen aus dem Film, darunter auch Bilder von weinenden Kindern. In der Mitte der Tasse ist die Frau (Subowa) abgebildet, die aus dem Café-Besitzer einen besseren Menschen machen möchte.

Le café Fanconi

L'histoire, qui se passe sous l'ancien régime, parle d'un cafetier d'Odessa exploiteur d'enfants. L'affiche de Rouklevski est presque entièrement occupée par une tasse et une soucoupe. Des images du film (les enfants qui pleurent, etc.) forment des médaillons qui courent sur le bord de la soucoupe. Au centre de la composition on reconnaît la jeune fille qui essaie de remettre le cafetier dans le droit chemin.

Yakov Ruklevsky

107 x 72 cm; 42.1 x 28.3"
1927; lithograph in colors with offset photography
Museum für Gestaltung, Zürich

Kafe Fankoni

USSR (Russia), date unknown
Director: Mikhail Kapchinski
Actors: Kovrigin, Zubova, Frener, Dulup

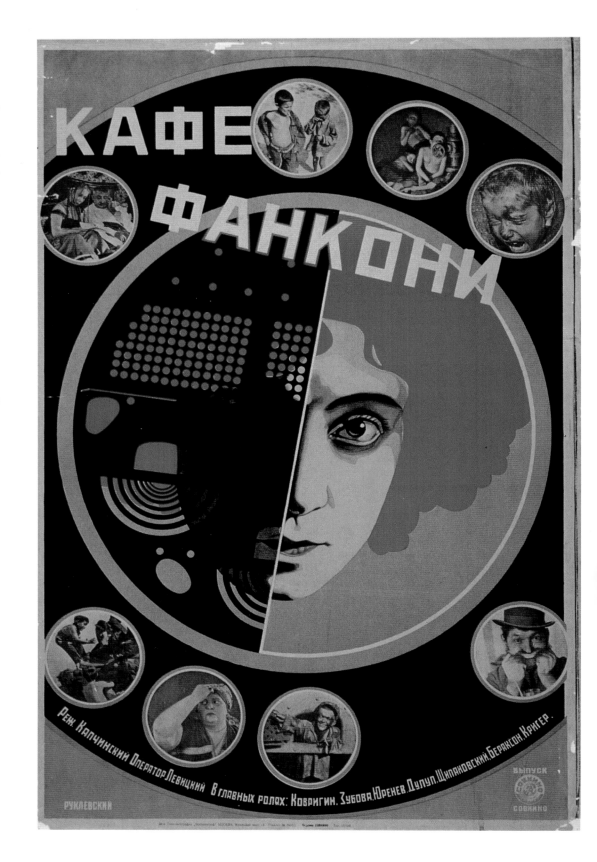

A Cup of Tea

The star of many successful films
(*Miss Mend*, p. 80–83, *The Three
Millions Trial*, p. 190, *Mary Pick-
ford's Kiss*, p. 207), Russian actor
Igor Ilyinsky was a comedian in the
style of Buster Keaton. The Sten-
bergs successfully translate the
film's comic tone to the poster.
With considerable wit, they have
decorated the tea cup with film
stills and have created a matching
stylized place mat or tablecloth with
a decorative film-still border.

Eine Tasse Tee

Der Komiker Igor Ilinski war der
Star vieler erfolgreicher Filme (*Miss
Mend*, S. 80–83, *Der Prozeß der drei
Millionen*, S. 190, *Der Kuß von Mary
Pickford*, S. 207). Man könnte ihn
als den russischen Buster Keaton
bezeichnen. Den Stenbergs gelang
es souverän, den komischen Ton
des Films in der Gestaltung des Pla-
kats umzusetzen. Sie haben die
abgebildete Teetasse und die darun-
terliegende Tischdecke mit Film-
streifen dekoriert.

Une tasse de thé

Igor Ilinski était un peu le Buster
Keaton russe. Il tourna dans de
nombreux films à succès (*Miss
Mend*, p. 80–83, *L'affaire des trois
millions*, p. 190, *Le baiser de Marie
Pickford*, p. 207). Les frères Sten-
berg traduisent parfaitement la
veine comique de l'œuvre dans
cette affiche pleine d'humour où
des rubans de pellicule courent
autour de la tasse et de la nappe.

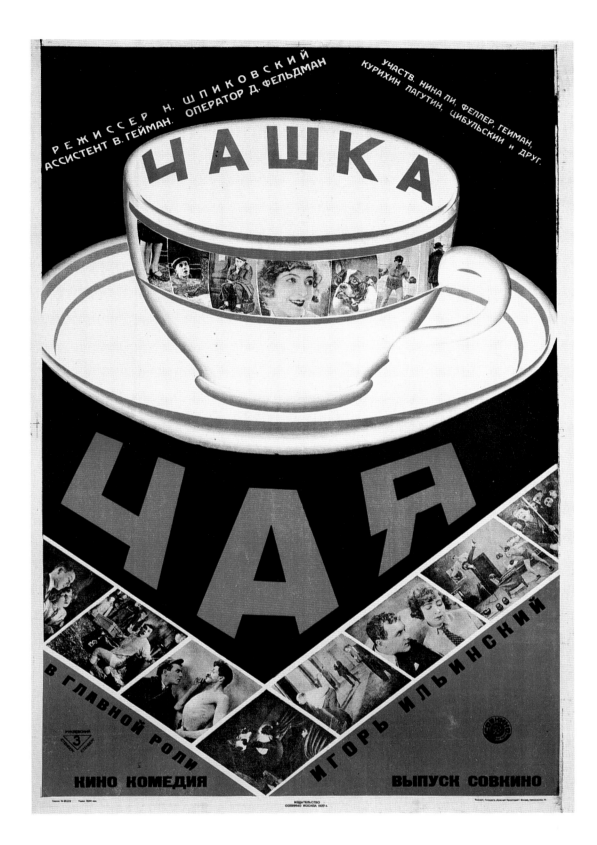

Georgii & Vladimir Stenberg
103 x 69 cm; 40.5 x 27"
1927; lithograph in colors with offset photography
Collection of the author

Chashka Chaya

USSR (Russia), 1927
Director: Nikolai Shpikovski
Actors: Igor Ilyinsky, Nina Li, Feller, Geiman,
Lagutin, Tsibulski

Georgii & Vladimir Stenberg

71.5 x 100 cm; 28.2 x 39.5"
Circa 1927; lithograph in colors
Collection of the author

Kabinet Voskovykh Figur

Das Wachsfigurenkabinett (original film title)
Germany, 1923
Director: Paul Leni
Actors: Wilhelm Dieterle, Emil Jannings, Werner Krauss,
Conrad Veidt, Olga Belayeva

Cabinet of Wax Figures

This Expressionist masterpiece presents three stories told by a young poet while visiting a waxworks display at a carnival. The figures of Harun al-Rashid, Ivan the Terrible and Jack the Ripper come alive in the young man's imagination, in terrifying and nightmarish scenes.

Das Wachsfigurenkabinett

Dieses Meisterwerk des deutschen Expressionismus zeigt einen jungen Dichter beim Besuch eines Wachsfigurenkabinetts auf dem Jahrmarkt. Die Figuren von Harun al-Raschid, Iwan dem Schrecklichen und Jack the Ripper werden in der Phantasie des Dichters lebendig und verbreiten Angst und Schrecken.

Le cabinet des figures de cire

Le film est l'une des œuvres maîtresses de l'expressionnisme allemand. Il nous montre un jeune poète visitant une fête foraine. Les personnages de Haroun-Al-Rachid, Ivan le Terrible et Jack l'Eventreur s'animent dans l'imagination du jeune homme et se transforment en cauchemar.

154

Georgii & Vladimir Stenberg
100 x 72 cm; 39.4 x 28.3"
1926; lithograph in colors
Collection of the author

Katastrofa

Tragödie (original film title)
Germany, 1926
Director: Carl Froelich
Actor: Henny Porten

Catastrophe

Between 1924 and 1929, Froelich, who had merged his production unit with the pioneering star Henny Porten, produced sixteen films starring her. All sixteen were somber morality plays designed to uphold the moral and spiritual values of a conservative middle-class life style. In this film, a couple's impending separation casts doubt on their child's fate. The Stenbergs spotlight the intense confrontation between the husband and wife, using strong unnatural colors for emphasis and a dark background for the grim atmosphere.

Die Katastrophe

Zwischen 1924 und 1929 spielte Henny Porten in 16 Filmen Froelichs die Hauptrolle. Es waren alles düstere Stücke, konzipiert, die moralischen und geistigen Werte der konservativen Mittelklasse aufrechtzuerhalten. Dieser Film wirft die Frage auf, welche Auswirkungen die bevorstehende Trennung eines Paares auf das Schicksal seines Kindes haben wird. Die Stenbergs nehmen die heftige Auseinandersetzung als Motiv, wobei sie mit starken, unnatürlichen Farben und einem dunklen Hintergrund arbeiten und so die gespannte Atmosphäre unterstreichen.

La catastrophe

Henny Porten est la vedette des seize films tournés par Froelich entre 1924 et 1929. Tous racontent des histoires édifiantes qui confortaient la frilosité morale et intellectuelle de la petite bourgeoisie de l'époque. Dans ce film, il est question de la séparation imminente d'un homme et d'une femme et de ce qui va arriver à leur enfant. Les frères Stenberg traduisent la violence des rapports du couple par des couleurs qui sont autant de coups de poing et que soulignent encore les teintes sombres du fond de l'affiche.

155

Georgii & Vladimir Stenberg
107 x 71.8 cm; 42.4 x 28.4"
1927; lithograph in colors
Collection of the author

Yubki Dzhona

Singer Jim McKee (original film title)
USA, 1924
Director: Clifford S. Smith
Actors: William S. Hart, Phyllis Haver, Gordon Russell,
Patsy Ruth Miller

John's Skirts

Jim (Hart) – or John in the Russian version – an unsuccessful saloon singer, prospects for gold with Buck (Russell), a widower with a young daughter, Mary. Failing to find gold, they rob a stagecoach to get money for Mary's clothes. Buck is killed, but Jim escapes and continues to take care of Mary. Again, in order to buy clothes for her, Jim tries another hold-up. This time he is caught and imprisoned. Upon his release, Mary realizes how much Jim loves her, and joins him in the hills. The poster shows the issues on Jim's mind: his failed singing career and his worries about being Mary's surrogate father. The striped background behind Mary may be a reminder either of Mary's skirts or of a prison uniform.

Johns Röcke

Der erfolglose Barsänger Jim (Hart) schließt sich dem Goldsucher Buck (Russell) und dessen kleiner Tochter Mary an. Ihr Traum vom großen Reichtum bleibt jedoch unerfüllt. Als Mary ihren Kleidermangel beklagt, rauben die beiden eine Postkutsche aus. Dabei wird Buck getötet. Jim kann entkommen und sorgt nun für Mary. Wiederum wegen Kleidern begeht Jim 15 Jahre später einen zweiten Überfall und landet im Gefängnis. Nach seiner Entlassung erkennt Mary, wie sehr Jim sie liebt und geht mit ihm in die Berge. Das Plakat zeigt Jims Probleme: seine fehlgeschlagene Karriere als Sänger und seine Sorgen als Marys Ersatzvater. Der gestreifte Hintergrund ist entweder eine Anspielung auf Marys Röcke oder auf eine Sträflingsuniform.

Les jupes de John

Jim est chanteur de saloon. Comme le succès se fait attendre, il s'associe avec le chercheur d'or Buck et sa fille. Les deux hommes ne trouvent pas d'or, mais attaquent une diligence pour acheter des robes à Mary, qui a besoin de vêtements neufs. Buck est tué au cours de l'embuscade mais Jim réussit à s'échapper et continue à veiller sur la fille de son ami. Quinze années passent. Un jour que Mary se plaint de ses vêtements élimés, Jim décide de faire un nouveau hold-up, mais cette fois il se fait prendre. Mary comprend qu'il l'aime, et quand il sort de prison elle part vivre avec lui dans les montagnes. On voit sur l'affiche le visage préoccupé du héros, qui semble penser à la fois à son passé de musicien insouciant et à ses nouvelles obligations envers Mary devenue orpheline. La bande rayée à l'arrière-plan évoque aussi bien une jupe que l'uniforme de prisonnier.

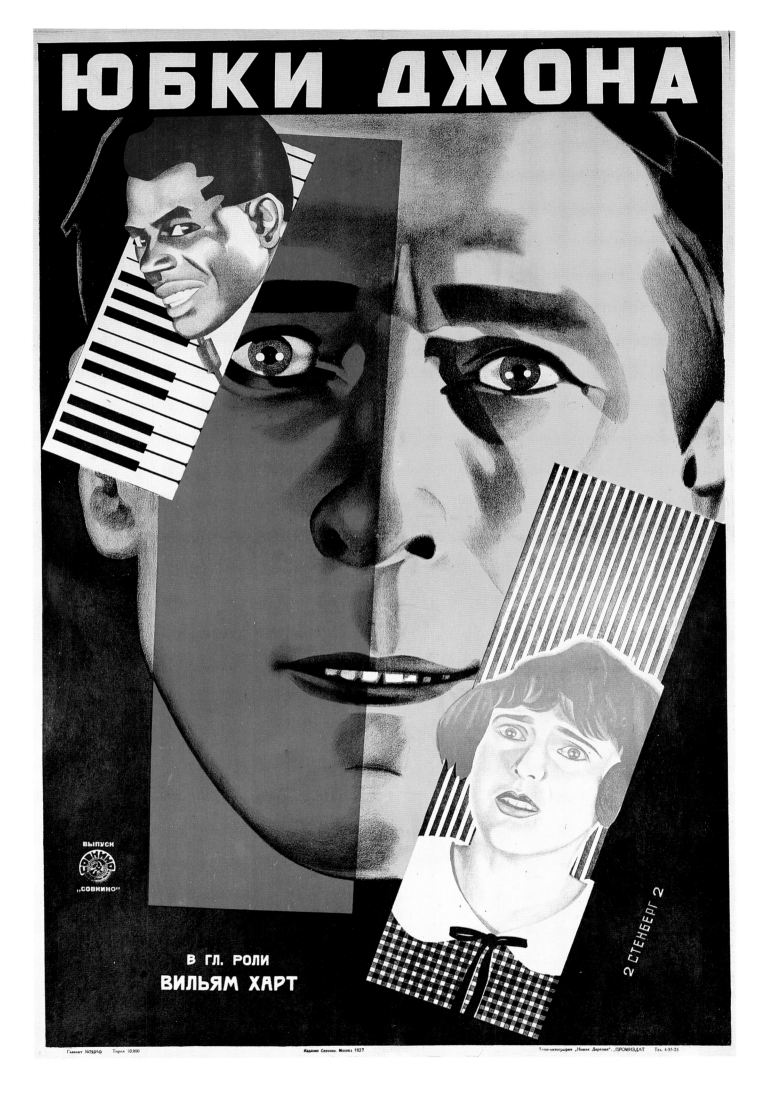

Anatoly Belsky
118.5 x 86.3 cm; 46.7 x 34"
1933; gouache (maquette)
Collection of the author

Annenkovshchina

USSR (Russia), 1933
Director: M. Bersenev

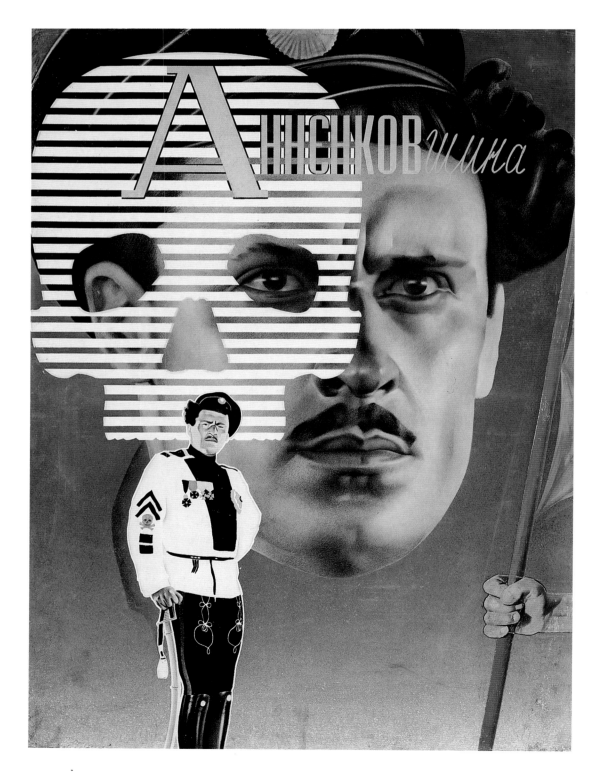

Annenkovshchina

The Annenkov Affair

This Soviet drama depicts the difficult relations between the Bolsheviks and the Cossacks. One of the Cossack leaders, Annenkov, led his people in resistance to the 1917 Revolution. Belsky emphasized the peril Annenkov faced by superimposing a skeleton mask over his face.

Die Affäre Annenkow

Die schwierigen Beziehungen zwischen Bolschewiken und Kosaken stehen im Mittelpunkt des Films. Dargestellt wird dieser Konflikt am Beispiel des Kosakenführers Annenkow, der seine Leute in den Widerstand gegen die Revolution von 1917 führt. Belskij illustriert die Gefahr, in der Annenkow schwebt, indem er dessen Gesicht teilweise hinter der Maske eines Totenschädels verbirgt.

L'affaire Annenkov

Ce film évoque les relations difficiles entre les Bolcheviques et les Cosaques. C'est un officier cosaque, Annenkov, qui prit la tête de la résistance cosaque à la Révolution de 1917. La tête de mort qui cache en partie le visage du chef rebelle semble déjà sceller son destin.

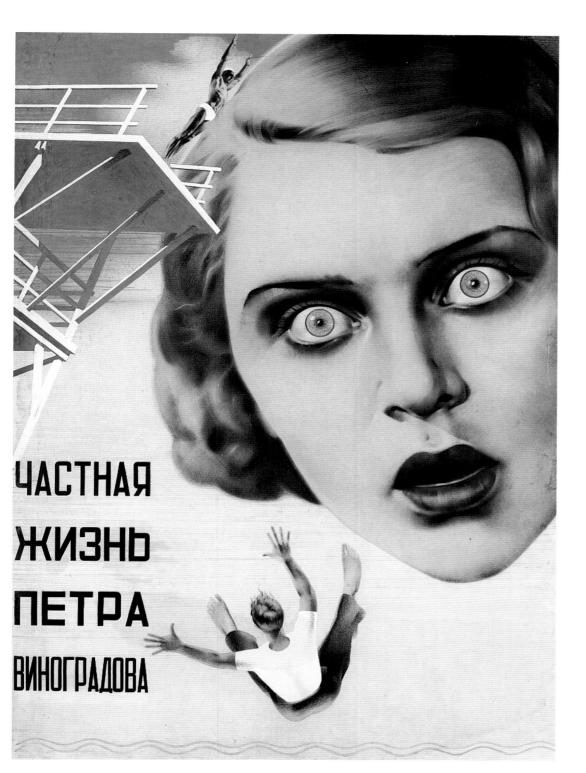

ЧАСТНАЯ ЖИЗНЬ ПЕТРА ВИНОГРАДОВА

The Private Life of Peter Vinograd
This Soviet film concerns love, marriage and family values. The setting is a university where a young man has fallen in love with three female students at the same time. He does his best to keep them from finding out about each other, but they discover the truth and promptly leave him. Being already well into the Stalinist era, the film was harshly criticized for not stressing socialist values strongly enough.

Das Privatleben des Peter Winograd
Liebe, Ehe und familiäre Werte sind Themen dieses Films. Er erzählt die Geschichte eines jungen Studenten, der sich gleichzeitig in drei Kommilitoninnen verliebt. Er tut sein Bestes, damit keine von der Existenz der anderen erfährt. Aber die Mädchen entdecken die Wahrheit und verlassen ihn. Der Film, der mitten in der stalinistischen Ära entstand, wurde heftig kritisiert, da er die sozialistischen Werte nicht genügend betonte.

La vie privée de Pierre Vinograd
Film sur le thème de l'amour, du mariage et des valeurs familiales. Il raconte l'histoire d'un jeune homme qui tombe amoureux de trois étudiantes rencontrées à l'université, et qui s'efforce de cacher à chacune sa liaison avec les deux autres. Mais les jeunes filles découvrent la vérité et le quittent. Le film, sorti sur les écrans en plein stalinisme, fut sévèrement critiqué pour le peu de cas qu'il faisait des valeurs socialistes.

159

Anatoly Belsky
119 x 85.4 cm; 46.7 x 33.5"
1934; gouache (maquette)
Collection of the author

Chastnaya Zhizn Petra Vinogradova

USSR (Russia), 1934
Director: Alexander Macheret

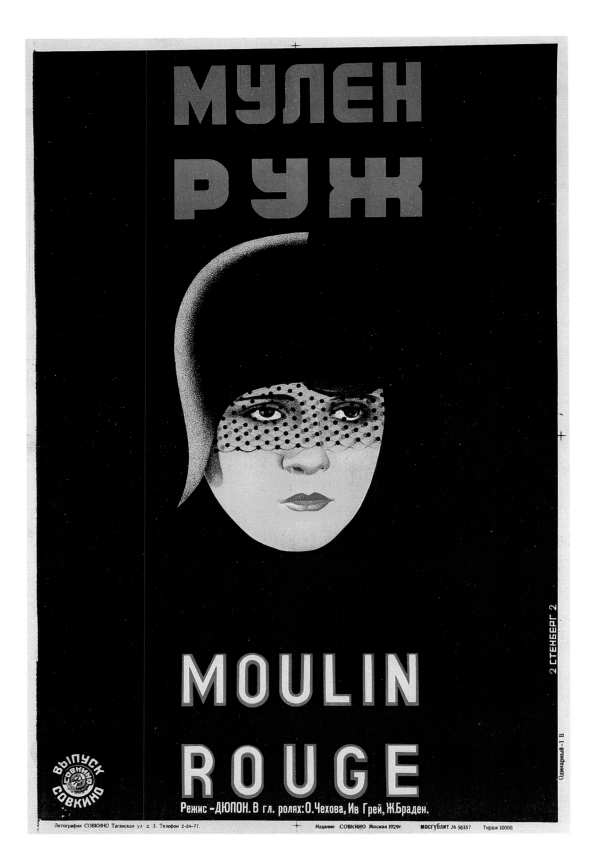

Georgii & Vladimir Stenberg
94 x 62 cm; 37 x 24.5"
1929; lithograph in colors
Collection of the author

Moulin Rouge

Great Britain, 1928
Director: E. A. Dupont
Actors: Olga Tschechowa, Eve Gray,
Jean Bradin, Georges Tréville

Moulin Rouge
The film's title refers to the famous
Parisian nightclub, the "Moulin
Rouge". Parysia (Tschechowa), a
glamorous performer encourages a
romance between her friend André
and her daughter Camille, only to
find that she, too, has fallen in love
with André. Parysia sacrifices her
own happiness for her daughter's.
In contrast to the classic simplicity
of Parysia's somber face bathed in
darkness, the poster on the right
captures the seductive side of
Parysia and Parisian night life. The
use of typography parallels the
design, evoking the flashing neon
lights of a night club sign.

Moulin Rouge
Die Geschichte vom Pariser Nachtle-
ben hat ihren Titel von dem franzö-
sischen Nachtclub »Le Moulin
Rouge«. Olga Tschechowa spielt
Parysia, eine glanzvolle Artistin, die
eine Romanze zwischen ihrer Tochter
Camille und ihrem Freund André
fördert, um dann festzustellen, daß
auch sie sich in André verliebt hat.
Parysia opfert ihr eigenes Glück für
das ihrer Tochter. Im Gegensatz zur
klassischen Zeichnung von Parysias
ernstem Gesicht, betont das Plakat
rechts die verführerische Seite des
Pariser Nachtlebens und der Haupt-
person Parysia. Die Typografie folgt
dem Design der blinkenden Nacht-
club-Neonreklamen.

Moulin Rouge
Le film raconte l'histoire de Parysia,
une belle actrice qui pousse sa fille
Camille dans les bras de son ami
André. Le jour où elle découvre
qu'elle est amoureuse de celui qu'elle
destinait à sa fille, Parysia décide de
sacrifier son bonheur. Alors que
l'affiche de cette page est dominée
par le visage triste de Parysia, celle
de droite nous montre la séduction
de la jeune femme et la gaîté des
nuits parisiennes. Les éléments typo-
graphiques semblent clignoter com-
me les néons d'une boîte de nuit.

Georgii & Vladimir Stenberg
94 x 62 cm; 37 x 24.5"
1929; lithograph in colors
with offset photography
Collection of the author

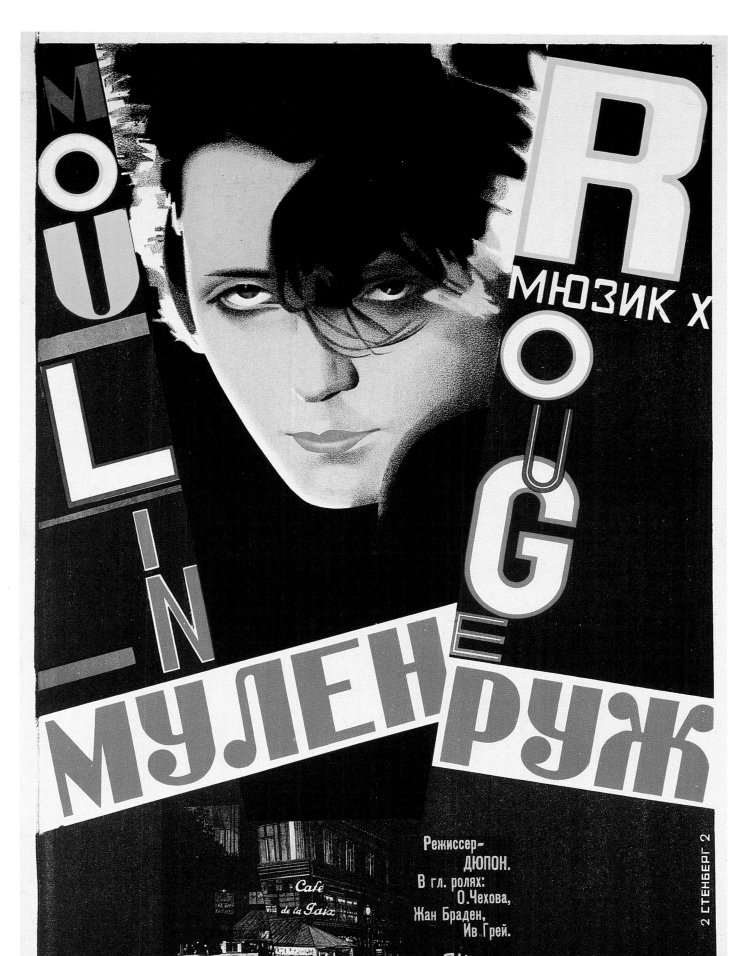

МОСГУБЛИТ № 58361.　　Тираж 10000.　　Издание СОВКИНО Москва 1929г.　　Литография СОВКИНО Таганская ул. д. 3. Телефон 2-24-77.

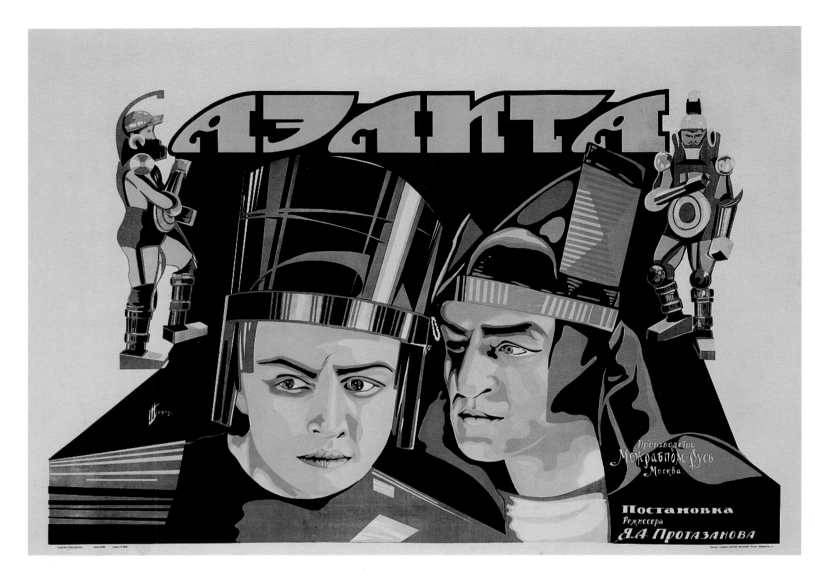

Aelita

Alexander Rodchenko designed the sets and costumes for Russia's first science fiction film. It tells of a Soviet inventor (Tsereteli) who has a dream in which he lands on Mars and finds a society ruled by the autocratic Queen Aelita (Solntseva). A member of the rocket crew (Batalov) starts a revolution among Aelita's slaves to create a communist society on Mars.

Aelita

Alexander Rodtschenko entwarf Bühnenbild und Kostüme für den ersten russischen Science-fiction-Film. Er erzählt die Geschichte eines sowjetischen Erfinders (Zereteli), der im Traum auf dem Mars landet und dort eine Gesellschaft vorfindet, die von der autokratischen Königin Aelita (Solnzewa) beherrscht wird. Ein Mitglied der Raumschiffbesatzung (Batalow) stiftet unter den Sklaven Aelitas eine Revolution an, um auf dem Mars eine kommunistische Gesellschaft zu gründen.

Aelita

Alexander Rodtchenko dessina les décors et les costumes pour le premier film de science-fiction russe. Il raconte l'histoire d'un inventeur soviétique spécialiste des fusées qui, en rêve, atterrit sur Mars dans un pays où règne la despotique reine Aelita. Menés par un membre de l'équipage de la fusée, les esclaves d'Aelita se révoltent et créent une société communiste sur Mars.

Bograd
72 x 106 cm; 28.3 x 41.75"
1924; lithograph in colors
Collection of the author

Aelita

USSR (Russia), 1924
Director: Yakov Protazanov
Actors: Yulia Solntseva, Nikolai Batalov, Igor Ilyinsky,
Nikolai Tsereteli

A Journey to Mars

Science fiction films were extremely rare in the Soviet Union. Considering this fact and the absence of any film credits on this poster, we may assume that the film was imported. As is evident in many of their posters, Prusakov and Borisov were fond of using swirling lines to denote action, especially of a mysterious or thrilling nature. Their style is particularly well suited to a film about exploration of the mysterious red planet. The poster design makes the viewer feel poised on the threshold of space, ready to be catapulted into the far reaches of the solar system.

Eine Reise zum Mars

Science-fiction-Filme waren in der Sowjetunion äußerst selten. Da in diesem Fall auf dem Plakat jegliche Angaben zum Film fehlen, ist anzunehmen, daß es sich um eine ausländische Produktion handelt. Wie auf vielen anderen ihrer Plakate benutzen Prussakow und Borissow auch hier spiralförmige Linien. Durch sie soll eine geheimnisvolle oder spannungsgeladene Handlung vermittelt werden. Dieser Stil paßt besonders gut zu einem Film über die Erkundung des mysteriösen roten Planeten. Der Betrachter des Plakats hat das Gefühl, er stehe an der Schwelle zum All, kurz davor, in die Weiten des Sonnensystems hinauskatapultiert zu werden.

Le voyage vers Mars

Les Soviétiques n'ont pas fait beaucoup de films de science-fiction, et il est possible que *Le voyage vers Mars* soit une production étrangère (aucun générique ne figure sur l'affiche). On reconnaît sur l'image les tourbillons qui sont l'un des procédés favoris de Proussakov et Borissov pour représenter le mystère, l'action et le suspense. Le spectateur a l'impression d'être au bord de l'espace, prêt à être catapulté dans l'immensité du système solaire.

Nikolai Prusakov and Grigori Borisov
101.5 x 73 cm; 39.9 x 28.7"
Circa 1926; lithograph in colors
Collection of the author

Puteshestvie Na Mars

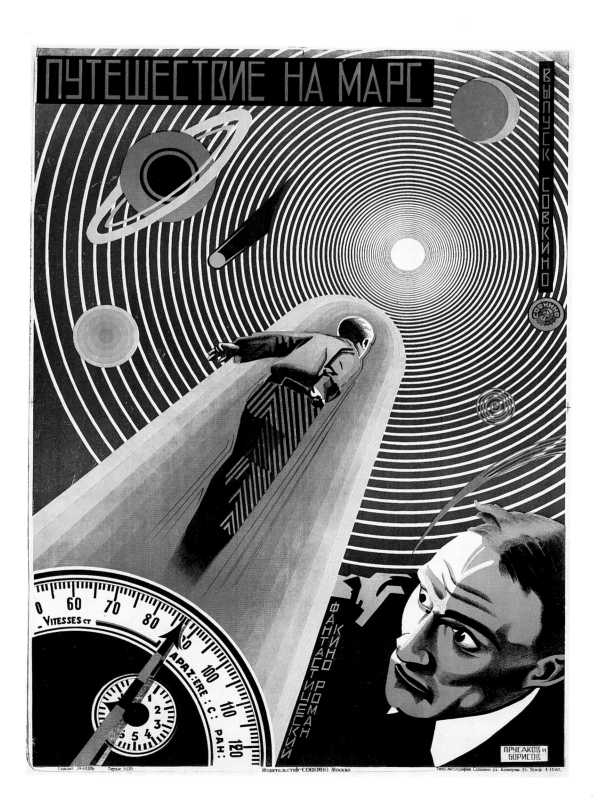

163

The Death Ray

This fast-paced Soviet adventure film concerns a scientist's secret death ray invention which is coveted by reactionary foreign powers. The anonymous poster artist elegantly reduces the film's frenetic action to a geometric design which evokes the death ray's ominous power. Famed director Pudovkin took an acting role as an evil abbot named Revo and was almost killed when he fell from a building during a stunt. The following text about a contest is written on the poster: "Those who solve the mystery of these secret signs are admitted free to *The Death Ray*. Answer until the first mistake."

Der Todesstrahl

In diesem rasanten sowjetischen Abenteuerfilm geht es um eine neuartige Todesstrahlen-Waffe, die fremde Mächte für ihre reaktionären Machenschaften mißbrauchen wollen. Pudowkin, der berühmte Regisseur, spielte einen Bösewicht und wäre durch einen Sturz bei den Dreharbeiten beinahe umgekommen. Der anonyme Plakatkünstler reduziert die stürmische Handlung des Films auf eine geometrische Komposition, welche die geheimnisvolle Kraft der Todesstrahlen evoziert. Zusätzlich macht der folgende Text neugierig auf den Film: »Diejenigen, die das Rätsel dieser geheimnisvollen Zeichen lösen, haben freien Eintritt zu dem Film.«

Le rayon de la mort

Il est question dans ce film d'aventures d'un rayon de la mort inventé par un savant soviétique et convoité par les puissances étrangères réactionnaires, lesquelles envoient leurs mercenaires dérober le rayon. Bien sûr, les Soviétiques garderont leur rayon au terme d'affrontements absolument épiques. L'auteur anonyme de l'affiche résume le film par un sobre dessin géométrique qui évoque le terrible pouvoir du rayon. Le petit texte inscrit sur l'affiche promet que «ceux qui devinent ce que signifient ces signes secrets auront droit à un billet gratuit pour voir *Le rayon de la mort*.»

164

Anonymous
70 x 97 cm; 27.5 x 38.2"
1925; lithograph in colors
Collection of the Russian State Library, Moscow

Luch Smerti

USSR (Russia), 1925
Director: Lev Kuleshov
Actors: Vsevolod Pudovkin, Sergei Komarov, Vladimir Fogel, Alexandra Khokhlova

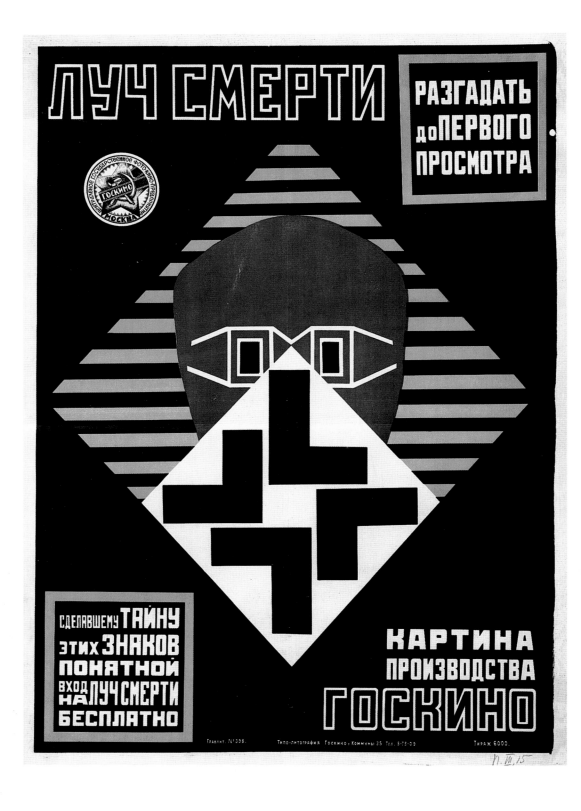

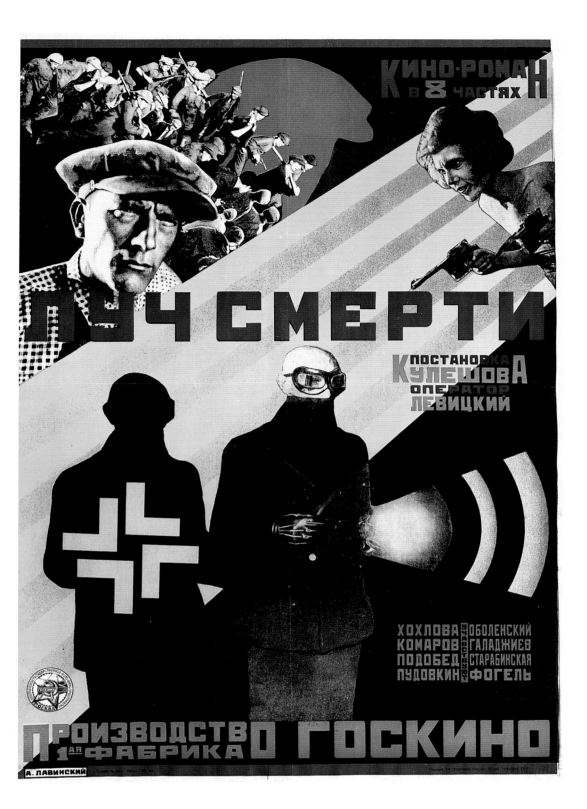

Anton Lavinsky
108 x 71.5 cm; 42.5 x 28.2"
1925; lithograph in colors
with offset photography
Collection of the Russian State
Library, Moscow

The Death Ray
Lavinski's use of montage in the poster effectively communicates the film's fast-paced action and excitement. However, not everyone agreed that the director's use of montage in the film had been equally effective. In *Kino: The History of Soviet Film*, Jay Leyda quotes a contemporary critic of the film: "For goodness' sake! You must be completely mad futurists – you show films made out of tiny pieces that to any normal spectator seem an incredible muddle – (...) that no one can possibly find out what's going on." The cover of the magazine "Kino Nedelya" (Film Week, below) featured this montage of scenes from *Death Ray* the week of October 4, 1924.

Der Todesstrahl
Lawinski benutzt in diesem Plakat die Technik der Montage, um die turbulente Handlung des Films wirkungsvoll wiederzugeben. Kuleschow scheint die Montage in seinem Film nicht so effektiv eingesetzt zu haben. In »Kino: The History of Soviet Film« zitiert Jay Leyda einen zeitgenössischen Kritiker: »Um Gottes willen! Ihr müßt total verrückte Futuristen sein. Ihr zeigt aus kleinen Teilchen zusammengesetzte Filme, die jedem normalen Zuschauer als unglaubliches Durcheinander erscheinen (...), daß unmöglich zu erkennen ist, um was es geht.« Auf der Titelseite der Zeitschrift »Kino Nedelja« (Filmwoche) vom 4. Oktober 1924 ist diese Montage aus Filmszenen abgebildet.

Le rayon de la mort
Le photomontage de Lavinski rend parfaitement le rythme haletant du film. Le montage du réalisateur fut jugé plus sévèrement, comme le rappelle Jay Leyda dans «Kino: The History of Soviet Film». Un critique de l'époque se serait même exclamé: «Mais nom d'une pipe, vous êtes tous des cinglés de futuristes! Vous collez ensemble des bouts de pellicule et le résultat défie la logique de tout esprit normalement constitué! (...) personne ne comprend ce qui ce passe !» Ce montage de photogrammes du *Rayon de la mort* fit la couverture de la revue «Kino nedelia» (la semaine du cinéma, 4 octobre 1924, en bas).

165

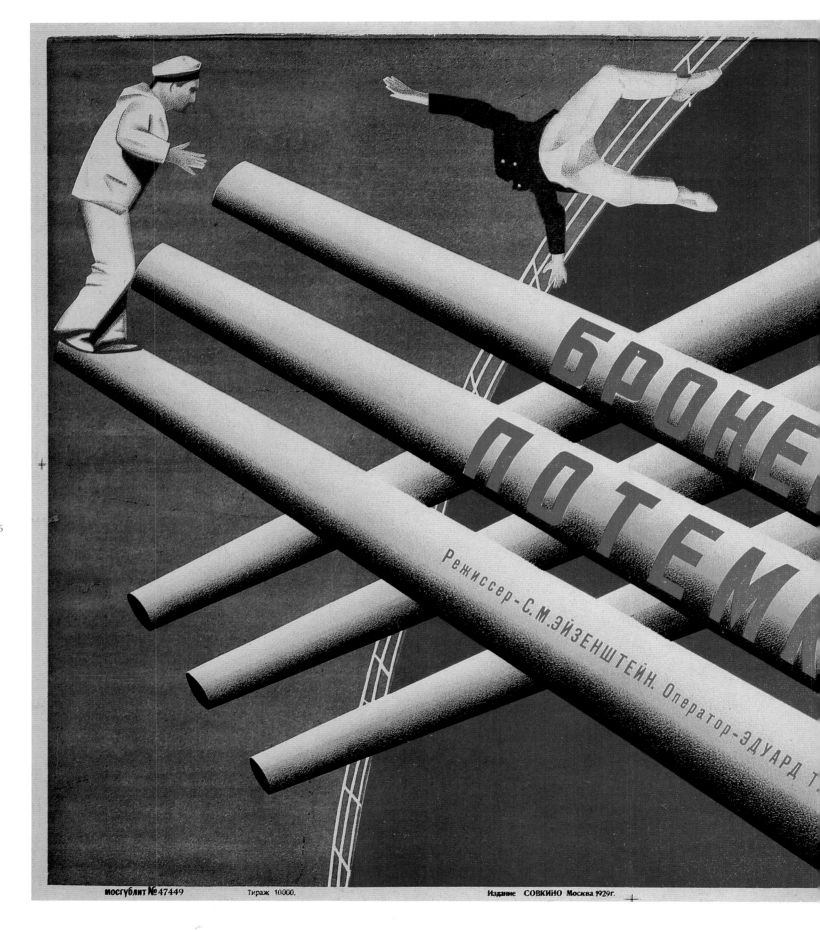

мосгублит № 47449 Тираж 10000. Издание СОВКИНО Москва 1929 г.

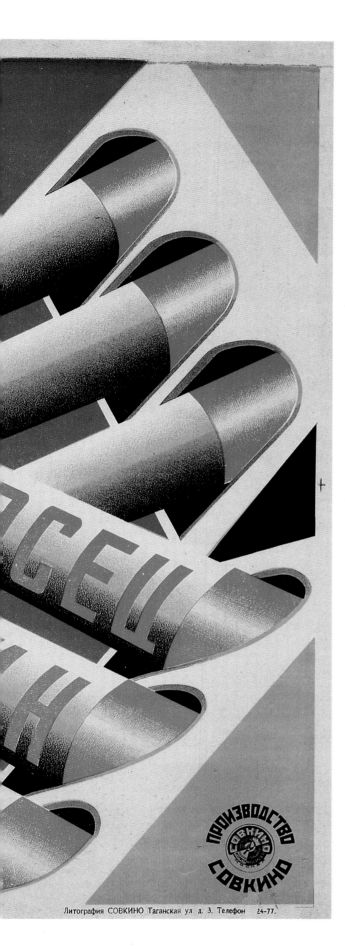

Литография СОВКИНО Таганская ул д. 3. Телефон 24-77.

Georgii & Vladimir Stenberg
67 x 90 cm; 26.4 x 35.4"
1925; lithograph in colors
Collection of the author

Bronenosets Potemkin 1905

USSR (Russia), 1925
Director: Sergei M. Eisenstein
Actors: Alexander Antonov, Grigori
Alexandrov, Vladimir Barsky,
A. Leyoshin

Battleship Potemkin 1905
One of the most famous master-
pieces of Soviet film involves a
revolt of sailors on the battleship
"Potemkin" in Odessa harbor in
1905. The sailors refuse to eat
rotten meat and mutiny. Several
mutineers are sentenced to death,
but the firing squad refuses to shoot
and joins the revolt. Tsarist troops
brutally suppressed the uprising
and the incident went virtually un-
noticed in the world until two
decades later when Eisenstein
dramatized the event with his
graphic imagery and superb editing.

Panzerkreuzer Potemkin 1905
Das berühmteste Meisterwerk der
sowjetischen Filmgeschichte behan-
delt ein historisches Ereignis aus
dem Jahre 1905: die Revolte der
Matrosen auf dem Panzerkreuzer
»Potemkin« im Hafen von Odessa.
Die Matrosen meutern, nachdem
ihnen verdorbenes Fleisch vorge-
setzt worden war. Einige Meuterer
werden daraufhin zum Tode verur-
teilt, doch das Exekutionskomman-
do verweigert den Gehorsam und
schließt sich den Aufständischen
an. Zaristische Truppen schlagen
die Revolte brutal nieder. Der Vor-
fall fand keine weitere Beachtung,
bis Eisenstein ihn 20 Jahre später
in überwältigenden Bildern drama-
tisierte.

Le Cuirassé Potemkine 1905
Le plus célèbre film soviétique rela-
te un obscur événement historique :
la révolte des marins du Cuirassé
«Potemkine» dans le port d'Odessa
en 1905. Les marins se mutinèrent
après avoir refusé de manger de la
viande avariée. Plusieurs furent
condamnés au poteau d'exécution,
mais le peloton refusa de tirer et
fraternisa avec les rebelles. La révol-
te fut brutalement réprimée par
l'armée tsariste mais resta pratique-
ment ignorée jusqu'à ce que, vingt
ans plus tard, Eisenstein lui rende
hommage dans un film éblouissant.

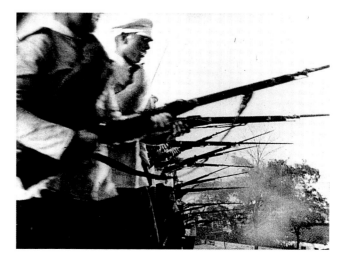

Alexander Rodchenko
70 x 98.5 cm; 27.5 x 38.5"
1925; lithograph in colors
Collection Merrill C. Berman

Bronenosets Potemkin 1905

USSR (Russia), 1925
Director: Sergei M. Eisenstein
Actors: Alexander Antonov, Grigori Alexandrov,
Vladimir Barsky, A. Leyoshin

Battleship Potemkin 1905

This dramatic view of the ship's
massive gun turrets, without any
humans present, conveys a sense of
tremendous power and force. Previously assumed to be designed by
Rodchenko, some doubts now exist
as to the Rodchenko attribution.
Regardless of the artist's identity,
the poster is a great image. The film
booklet (p. 169 above) shows Eisenstein on the front cover and scenes
from *Battleship Potemkin* on the
back cover.

Panzerkreuzer Potemkin 1905

Der Anblick der massiven Gefechtstürme läßt den Eindruck von
gewaltiger Macht und Stärke entstehen, der durch das Fehlen von Menschen noch intensiviert wird. Lange
Zeit wurde dieses Plakat – nach wie
vor ein großartiges Beispiel russischen Designs – Rodtschenko zugeschrieben; jetzt aber wird seine
Urheberschaft angezweifelt. Die abgebildete Broschüre (S. 169 oben)
zeigt Eisenstein auf dem Titelblatt
und Filmaufnahmen auf der Rückseite.

Le Cuirassé Potemkine 1905

Cette perspective audacieuse sur les
impressionnants canons du cuirassé donne une impression de force et
de puissance, impression encore
renforcée par l'absence totale de
tout être humain. On s'interroge
aujourd'hui sur l'auteur de cette
affiche, qui fut longtemps attribuée
à Rodtchenko. Mais quel qu'il soit,
il a réalisé là une très belle œuvre.
Le portrait d'Eisenstein illustre la
couverture du livre (p. 169 en haut).
On voit au dos quelques plans du
film.

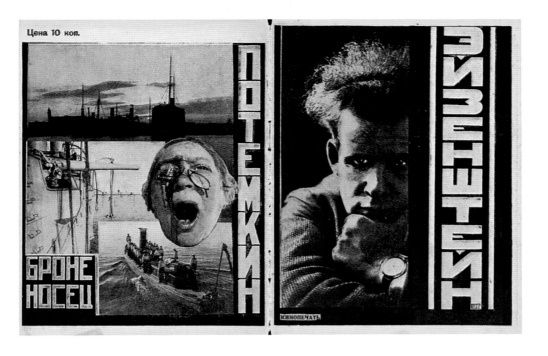

Battleship Potemkin 1905
Lavinsky's design of the sailor's photograph wedged between the two huge turrets of the battleship is one of the best known of the avant-garde period. It has been cited as an inspiration to a number of contemporary designers.

Panzerkreuzer Potemkin 1905
Lawinskis Plakat mit dem Foto eines Matrosen, eingekeilt zwischen den zwei riesigen Gefechtstürmen des Kreuzers, ist eines der bekanntesten Werke der Avantgarde. Es hat viele zeitgenössische Künstler inspiriert.

Le Cuirassé Potemkine 1905
L'affiche de Lavinski, avec son marin solidement encadré par les deux gigantesques canons pointés du cuirassé, est l'une des œuvres les plus connues de l'avant-garde russe. Elle a inspiré bon nombre d'artistes contemporains.

Anton Lavinsky
70.2 x 106.5 cm; 27.6 x 41.9"
1925; lithograph in colors with offset photography
Collection of the Russian State Library, Moscow

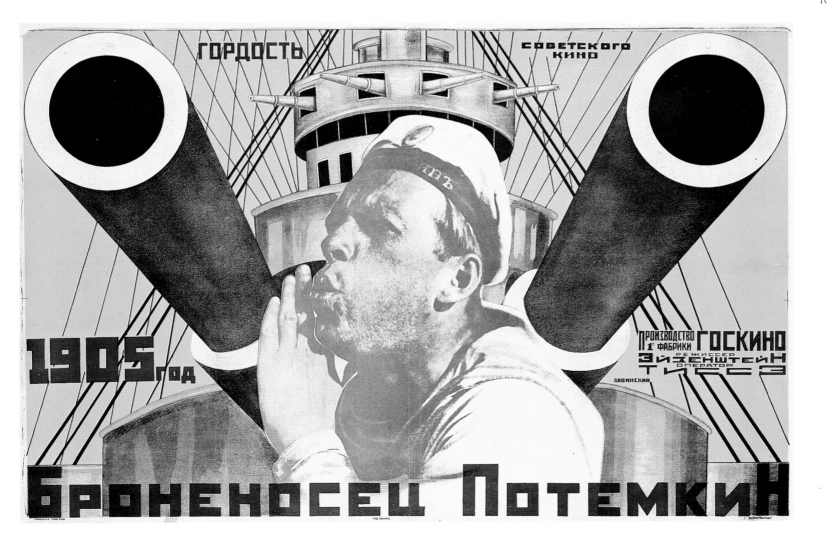

Alexander Rodchenko
71.5 x 108.2 cm; 28.5 x 42.6"
1925; lithograph in colors
Collection of the author

Bronenosets Potemkin 1905

USSR (Russia), 1925
Director: Sergei M. Eisenstein
Actors: Alexander Antonov, Grigori Alexandrov,
Vladimir Barsky, A. Leyoshin

Battleship Potemkin 1905
Rodchenko's depiction gives the
impression of a view from afar
through binoculars or portholes. Al-
though the viewer sees two events
simultaneously, in the film the two
events do not occur at the same time.
In the left lens, the mutineers are
seen throwing the officers and
priests into the sea. In the right lens,
the sailors (who support the mutiny)
are preparing to fire on the soldiers
who have mercilessly gunned down
the unarmed townspeople.

Panzerkreuzer Potemkin 1905
Rodtschenkos Darstellung vermit-
telt den Eindruck, als schaue man
von weitem durch ein Fernglas oder
Bullauge. Durch die linke Linse des
Fernglases sieht man die Meuterer,
wie sie Offiziere und Priester ins
Meer werfen. Durch die rechte
beobachtet man die Matrosen, die
sich mit den Meuterern verbrüdert
haben. Sie zielen mit ihren Gewäh-
ren auf die Soldaten, die das Massa-
ker auf den Treppen von Odessa
anrichten.

Le Cuirassé Potemkine 1905
Avec cette affiche, Rodtchenko nous
montre deux scènes que l'on a
l'impression d'observer à travers
des jumelles ou des hublots. Dans
la lentille de gauche, les mutins
jettent officiers et prêtres à la mer.
Dans celle de droite, les marins,
qui ont fraternisé avec les mutins,
pointent leurs fusils sur les soldats
qui ont tiré sans pitié sur la foule
désarmée.

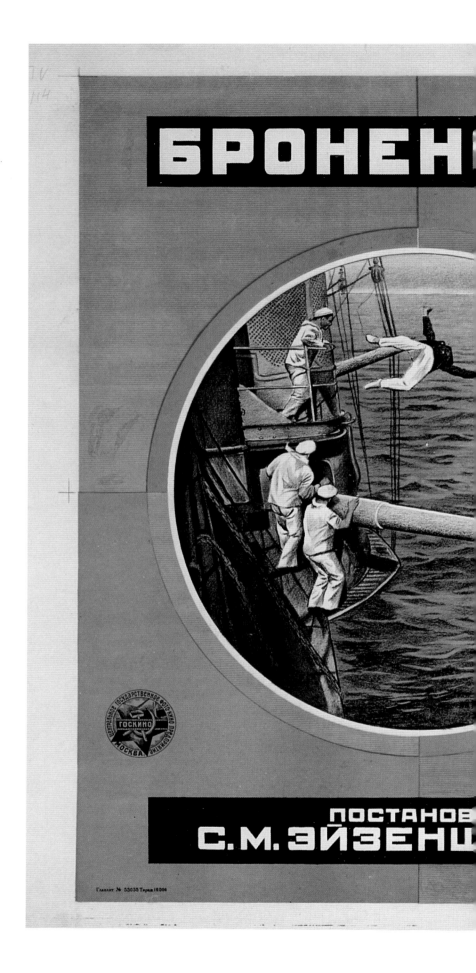

The Stolen Bride

This film was a natural choice for Soviet release as it is the story of a Tartar girl named Sahande (Dalton, depicted in the poster). She is bought by a gypsy (de Roche) against the wishes of her fiancé (Kosloff). A fight between the two men ensues, with the gypsy ending up in prison. When a fire starts in the tower where the gypsy is being held, Sahande realizes she cares for him and goes to his rescue.

Die gestohlene Braut

Diesen US-Film in der Sowjetunion zu zeigen, war naheliegend, erzählt er doch die Geschichte des tatarischen Mädchens Sahande. Sie wird gegen den Willen ihres Verlobten an einen Zigeuner verkauft. Es kommt zum Kampf zwischen den beiden Männern. Der Zigeuner unterliegt und wird in einem Turm gefangengehalten. Als dort ein Feuer ausbricht, wird Sahande klar, daß der Zigeuner ihr nicht gleichgültig ist, und sie rettet ihn.

La fiancée volée

Le film pourrait avoir été tourné par un cinéaste soviétique: il raconte en effet l'histoire de la jeune Tartare Sahande, vendue à un Tsigane contre la volonté de son fiancé. Les deux hommes se battent, et le fiancé fait jeter son rival en prison. Mais quand un incendie éclate dans la tour où le Tsigane est prisonnier, Sahande comprend qu'elle tient à lui et vole à son secours.

Alexander Naumov
101 x 69 cm; 39.6 x 27"
Circa 1925; lithograph in colors
Collection of the author

Ukradennaya Nevesta

The Law of the Lawless (original film title)
Usa, 1923
Director: Victor Fleming
Actors: Dorothy Dalton, Theodore Kosloff,
Charles de Roche, Tully Marshall

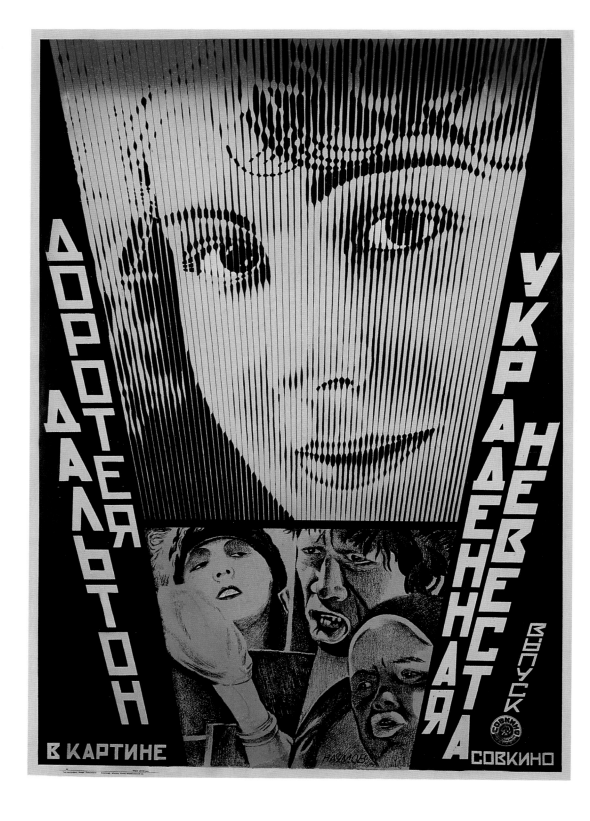

172

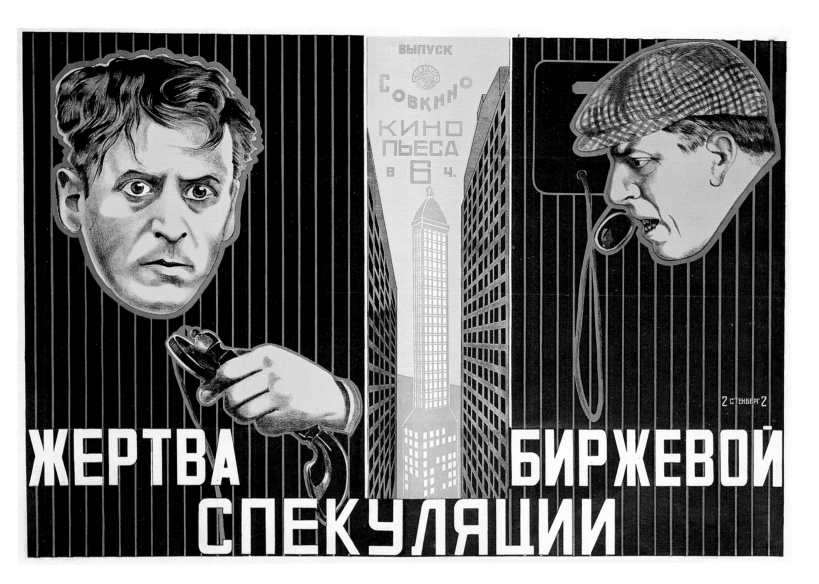

Georgii & Vladimir Stenberg
73 x 100 cm; 28.5 x 39.5"
1925; lithograph in colors
Collection of the author

Zhertva Birzhevoi Spekulatsiyi

Victim of Stock Speculation
No information has been found
about this film. The poster depicts
some unsettling news being re-
ceived on a vintage telephone, but
the early film date precludes it from
being a story about the Wall Street
stock-market crash of 1929.

Opfer der Börsenspekulation
Über diesen Film liegen keine In-
formationen vor. In der Plakatszene
wird eine beunruhigende Nachricht
per Telefon übermittelt. Das Ent-
stehungsdatum von 1925 schließt
aber einen Bezug zum Wall-Street-
Börsenkrach von 1929 aus.

**Victime de la spéculation
boursière**
On ne sait rien de ce film. D'après
l'affiche des frères Stenberg, le télé-
phone annonce de forts mauvaises
nouvelles, mais la date de l'œuvre
(1925) exclut un scénario inspiré du
krach de Wall Street de 1929.

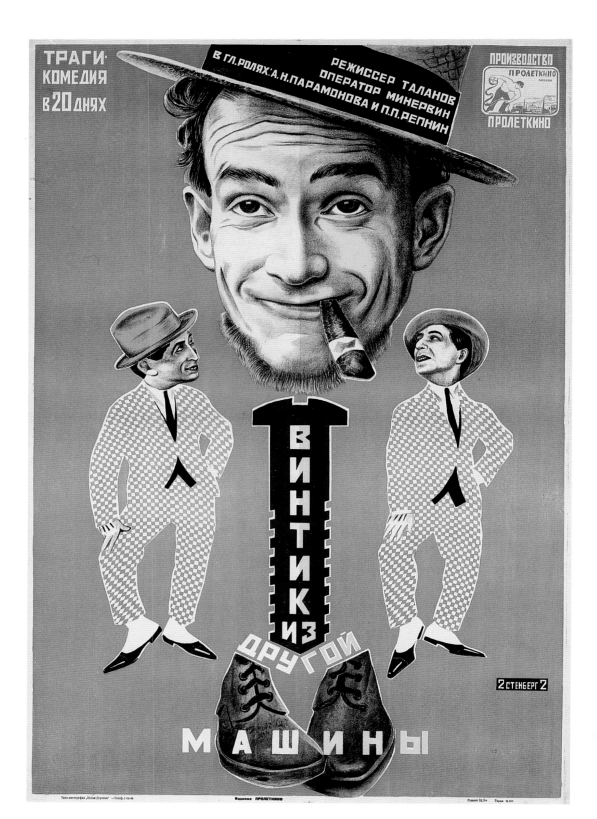

The Screw from Another Machine
The poster tells us that this Soviet film was a "tragicomedy in twenty days". The hero, flanked by two city slickers, has a body represented by a screw. The difference in scale between the close-up of the hero's face and the doll-sized men is an amusing contrast. The inclusion of the hero's big cut-out feet makes the comparison even more outrageous.

Die Schraube von einer anderen Maschine
Das Plakat bezeichnet den Film als »Tragikomödie in zwanzig Tagen«. Der Körper des Helden, flankiert von zwei feinen Großstadtpinkeln, hat die Form einer Schraube. Der Größenunterschied zwischen dem Gesicht des Helden und den puppengroßen Männern ist ein amüsanter Kontrast. Durch die riesigen ausgeschnittenen Füße des Helden wird diese Komik noch unterstrichen.

La vis d'une autre machine
«Une tragi-comédie en vingt jours», nous dit l'affiche, qui multiplie les gags visuels: le visage en gros plan du héros repose sur un boulon qui tient lieu de corps; de gros souliers découpés terminent cette amusante composition. Les deux petits bonshommes d'une élégance tapageuse qui encadrent le personnage principal rendent les contrastes d'échelle encore plus comiques.

Georgii & Vladimir Stenberg
107.5 x 72.8 cm; 42.4 x 28.6"
1926; lithograph in colors
Collection of the author

Vintik Iz Drugoi Mashiny

USSR (Russia), date unknown
Director: Talanov
Actors: P. Repnin, A. Paramonova

Iosif Gerasimovich

108 x 72 cm; 42.5 x 28.3"
1928; lithograph in colors
Collection of the Russian State Library, Moscow

Znoiny Prints

USSR (Ukraine), 1928
Director: Vladimir Shmidtgoft
Actors: Nikolayev, Yeremeyeva, Bogdanov, Yablonski

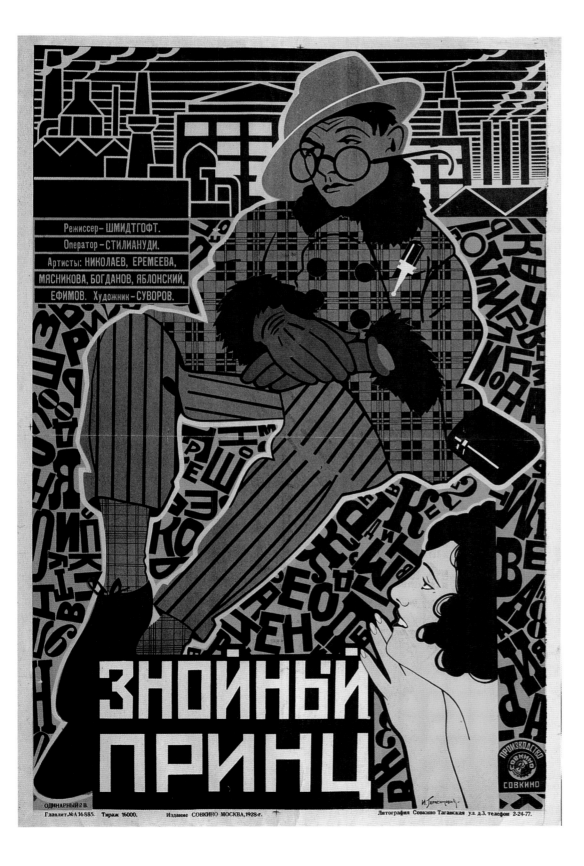

The Passionate Prince

The title refers to a big-city newspaper correspondent who is sent to cover a story in a small steel-factory town. He fancies himself a person of importance who will have a good time with the ladies. However, he becomes involved in the small town's socialist fervor and the steel workers' competition for the title of best worker. In Gerasimovich's eye-catching poster, the hero reclines on the medium of his expression: the letters of the (Russian) alphabet.

Der leidenschaftliche Prinz

Ein Großstadtjournalist wird mit einer Reportage über eine Stahlfabrik in der Provinz beauftragt. In seiner Phantasie sieht er sich als von Frauen umschwärmte Berühmtheit. Statt dessen wird er in den Wettbewerb der Stahlarbeiter um den Titel des besten Arbeiters verwickelt. Gerasimowitschs Plakat zeigt den Helden in seinem Element: den Buchstaben des (russischen) Alphabets.

Le prince ardent

Le «prince» du titre, un journaliste, est envoyé en reportage dans une petite ville industrielle. Il se promet de consacrer l'essentiel de son temps à courir les jupons, mais une fois sur place il est conquis par l'enthousiasme des métallurgistes qui rivalisent pour obtenir le titre envié de meilleur ouvrier. On remarque notamment dans le foisonnement de l'affiche les lettres de l'alphabet russe, qui rappellent la profession du héros.

175

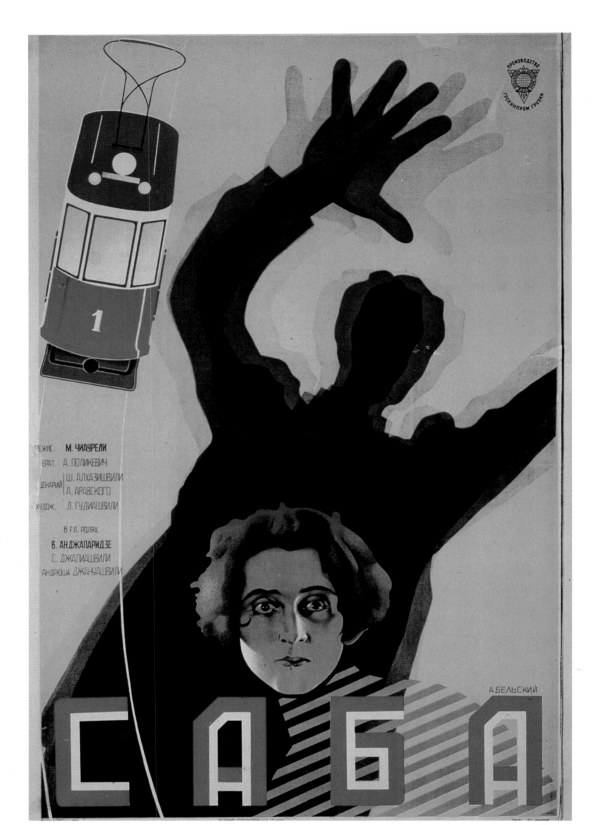

Saba

The film recounts the tragedy of an alcoholic who verbally abuses his wife and child. When the wife can stand it no more, she asks him to leave their home. He attempts to reconcile, but cannot resist the temptations of drink. In a drunken binge, he abducts a streetcar and accidentally runs over his son, killing him. All the key elements of the film are included in the poster: the streetcar, the horror of the accident and the wife's long-suffering expression.

Saba

Der Film schildert die Tragödie eines Alkoholikers, der seine Frau und sein Kind ständig beschimpft. Als die Frau ihn auffordert, das Haus zu verlassen, bemüht er sich um eine Versöhnung. Die Versuchung des Alkohols ist jedoch zu groß. Betrunken entführt er eine Straßenbahn und überfährt seinen Sohn. Das Plakat zeigt alle Schlüsselelemente des Films: die Straßenbahn, den entsetzlichen Unfall und den Ausdruck des tiefen Leids auf dem Gesicht der Ehefrau.

Saba

Le personnage principal est un alcoolique qui maltraite sa femme et son enfant. N'en pouvant plus, la malheureuse le met à la porte. Il essaie de regagner sa confiance, mais est incapable de résister à la tentation. Un jour qu'il est complètement ivre, il vole un tramway et tue accidentellement son fils. Tous les éléments du drame se retrouvent dans l'affiche: le tramway, l'accident et le tourment de l'épouse.

Anatoly Belsky
107 x 72 cm; 42.2 x 28.3"
1929; lithograph in colors
Museum für Gestaltung, Zürich

Saba

USSR (Georgia), 1929
Director: Mikhail Chiaureli
Actors: Sandro Dzhaliashvili, Veriko Andzhaparidze,
Eka Chavchavadze

Fritz Bauer

This was a story about workers' children and their role in the German communist movement. Petrov used the Expressionist style embraced by most prominent German directors; however, in the Soviet Union he was criticized by the authorities for his efforts. The poster shows a defiant youngster facing the menacing figure of an angry parent in a dramatic moment of confrontation.

Fritz Bauer

Hier wird die Geschichte von Arbeiterkindern und ihrer Rolle im deutschen Kommunismus geschildert. Petrow arbeitet ganz im Stil des so berühmt gewordenen deutschen Expressionismus. Bei den sowjetischen Machthabern stießen diese Bemühungen aber auf heftige Kritik. Das Plakat zeigt einen Jungen, der in einem dramatischen Streit seinem bedrohlichen Vater herausfordernd gegenübertritt.

Fritz Bauer

Le film évoque le rôle joué par la jeunesse communiste en Allemagne. Petrov a visiblement voulu rendre hommage aux maîtres de l'expressionnisme, mais le film fut jugé «esthétisant» et sévèrement critiqué par les autorités soviétiques. On voit sur l'affiche un jeune homme qui voit s'avancer la silhouette menaçante de son père.

Yakov Ruklevsky
61.5 x 47.6 cm; 24 x 18.8"
1930; lithograph in colors
Collection of the author

Fritz Bauer

USSR (Russia)/Germany, 1930
Director: Vladimir Petrov
Actors: B. Riderer, K. Serafimova,
K. Simanovich

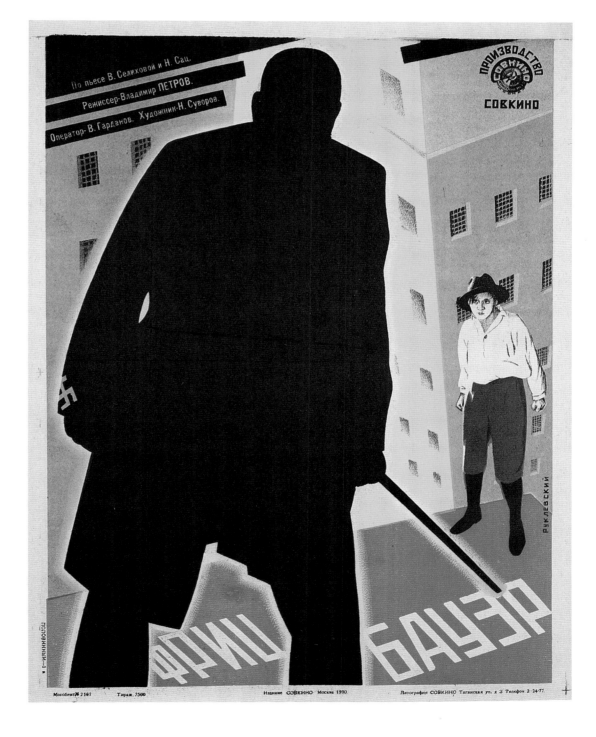

Yakov Ruklevsky
68.5 x 93 cm; 27 x 36.5"
1929; lithograph in colors
Collection of the author

Moryak

A Sailor Made Man (original film title)
USA, 1921
Director: Fred Newmeyer
Actors: Harold Lloyd, Mildred Davis, Noah Young,
Dick Sutherland

The Sailor

Harold Lloyd portrays a rich playboy who, on the advice of his father, joins the Navy to win the heart of his girlfriend. When she is kidnapped by a Maharaja in a foreign port, Lloyd rescues her and gets to marry her. His trademark glasses must have been so familiar to Soviet audiences that showing them was enough to ensure a big film audience.

Der Matrose

Harold Lloyd verkörpert einen reichen Playboy, der auf Anraten seines Vaters zur Marine geht, um seiner Freundin zu imponieren. Als diese von einem Maharadscha entführt wird, rettet er sie, und sie wird seine Braut. Lloyds Brille muß dem sowjetischen Publikum wohlbekannt gewesen sein: Es reichte aus, sie auf dem Plakat abzubilden, um volle Kinosäle zu garantieren.

Le matelot

Harold Lloyd interprète le rôle d'un jeune oisif qui, sur les conseils de son père, s'engage dans la marine pour impressionner sa bien-aimée. Quand la jeune fille est enlevée par un maharadja, Lloyd vole à son secours, la libère et obtient sa main. Rouklevski fait la part belle dans son affiche aux célèbres lunettes de l'acteur: les spectateurs soviétiques les connaissaient si bien qu'elles constituaient sans doute à elles seules une publicité suffisante.

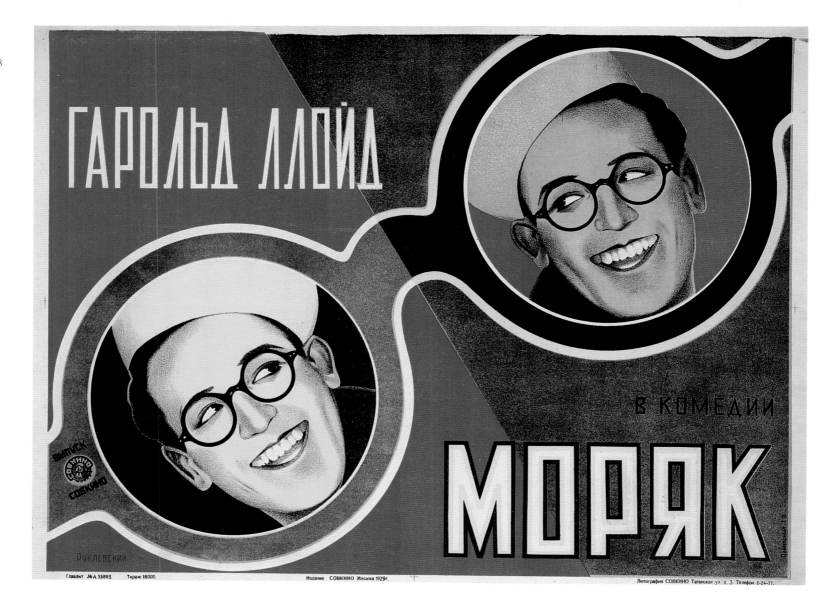

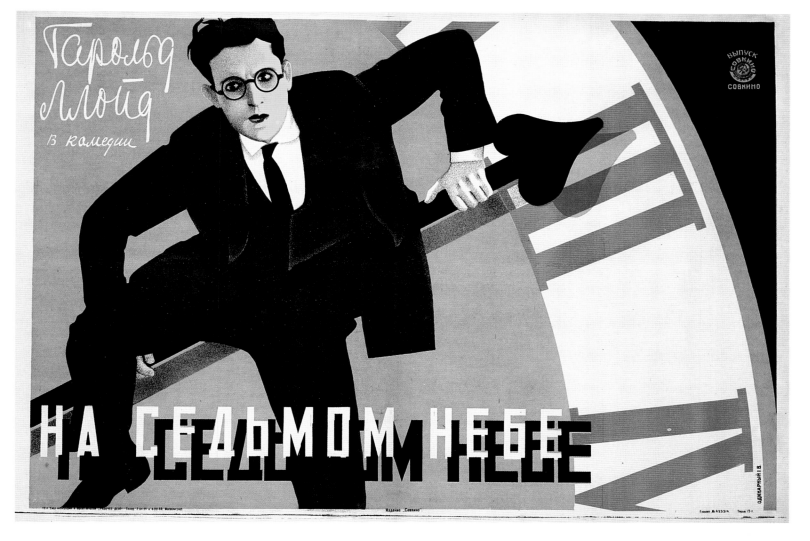

In Seventh Heaven

The film's American title, *Safety Last,* refers to the adventurous attitude of Harold Lloyd, a department store employee eager to earn money in order to marry his fiancée. Lloyd offers to climb the top of the company's twelve-story building as a promotion stunt for the store. The scene depicts Lloyd during his climb when he becomes entangled in the mechanism of the giant clock. Climbing the sides of tall buildings was a publicity fad in the Roaring Twenties and nearly all publicity for the film featured this famous scene.

Im siebten Himmel

Der amerikanische Filmtitel, *Safety Last* (Die Sicherheit zuletzt), spielt auf den draufgängerischen Hauptdarsteller an. Harold Lloyd mimt einen Kaufhausangestellten, der um jeden Preis Geld verdienen will, um seine Verlobte heiraten zu können. Lloyd bietet an, als Werbegag für das Kaufhaus auf das Dach des zwölfstöckigen Gebäudes zu klettern, eine in den 20er Jahren ver-

breitete Art der spektakulären Reklame. Die Abbildung zeigt Lloyd in seiner berühmtesten Filmszene, als er sich bei seiner Klettertour am Zeiger einer riesigen Uhr verhakt.

Le septième ciel

Harold Lloyd interprète ici le rôle d'un vendeur qui a besoin d'argent pour se marier et ne recule devant rien pour en gagner. Il propose de grimper au sommet des douze étages du magasin pour faire un grand coup de publicité. Hélas, les choses se gâtent lorsque ses vêtements s'accrochent aux aiguilles de la grande horloge. Escalader des façades de gratte-ciel était une mode publicitaire dans les années 20 et presque toutes les affiches créées pour le film représentent la célèbre scène de l'horloge.

Anonymous
72 x 107.2 cm; 28.4 x 42.2"
Circa 1925; lithograph in colors
Collection of the author

Na Sedmom Nebe

Safety Last (original film title)
Usa, 1923
Director: Sam Taylor
Actors: Harold Lloyd, Mildred Davis, Bill Strothers

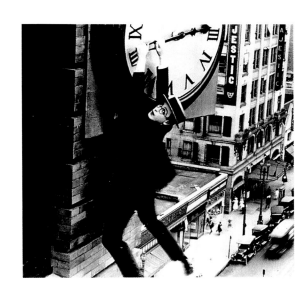

Georgii & Vladimir Stenberg
107 x 72 cm; 42.1 x 28.6"
1928; lithograph in colors
Collection of the Russian State
Library, Moscow

Tamilla

USSR (Ukraine), 1928
Director: E. Mukhsin Bey

Tamilla

Virtually all we know of this film is
that it was directed by E. Mukhsin
Bey, a filmmaker of Turkish origin
working for the Ukrainian produc-
tion unit. Judging by the hand in
the poster ominously approaching
the unsuspecting heroine, we may
surmise that the film was suspense-
ful.

Tamilla

Die einzige Information, die zu die-
sem Film vorliegt, ist der Name des
Regisseurs. Er war türkischer
Abstammung und arbeitete für eine
ukrainische Filmproduktionsein-
heit. Wenn man die Hand betrach-
tet, die sich auf dem Plakat über-
mächtig der ahnungslosen Heldin
nähert, liegt die Vermutung nahe,
daß es sich um einen äußerst span-
nenden Film handelt.

Tamilla

On ne sait pas grand-chose de ce
film à part le nom du cinéaste d'ori-
gine turque qui travaillait pour les
Services cinématographiques ukrai-
niens. Si l'on en juge par la main
menaçante qui s'approche sournoi-
sement de l'héroïne, Tamilla était
sans doute un film policier.

180

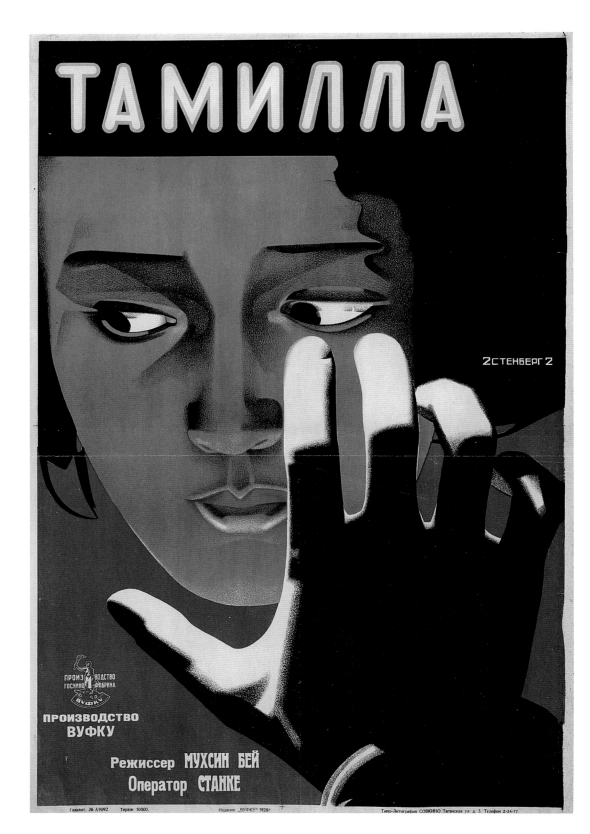

Distinguished Travelers

Danish director Lau Lauritzen needed a pair of comics for a 1921 film. He hired tall, lanky Carl Schenstroem (born 1881) and short, portly Harald Madsen (born 1890). They were an instant hit and remained a team for the rest of their careers. Note how the Stenbergs' choice of a wavy pattern for Pat and Patachon's pants gives an early clue that their travels will include a sea voyage. The English-language release was entitled *At the Mediterranean.*

Vornehme Reisende

1921 war der dänische Regisseur Lau Lauritzen auf der Suche nach einem Komikerpaar. Er engagierte den langen, schlaksigen Carl Schenstroem (Jahrgang 1881) und den kleinen, korpulenten Harald Madsen (Jahrgang 1890). Sie hatten sofort großen Erfolg und arbeiteten in ihrer weiteren Karriere nur noch als Team. Mit dem Wellenmuster von Pat und Patachons Hosen weisen die Stenbergs darauf hin, daß die beiden per Schiff reisen. Der deutsche Filmtitel lautet *Pat und Patachon auf Weltreise.*

Des voyageurs de marque

En 1921, le cinéaste danois Lau Lauritzen, qui cherchait un tandem comique pour un de ses films, eut l'idée géniale de choisir un grand escogriffe du nom de Carl Schenstrom (né en 1881) et un petit homme rondelet, Harald Madsen (né en 1890). Le succès fut immédiat et durable (les deux comédiens firent d'ailleurs toute leur carrière ensemble). Dans l'affiche des frères Stenberg, le motif de vagues imprimé sur l'étoffe des pantalons de Double Patte et Patachon indique qu'ils voyagent en mer. En France ce film est connu comme *Le tour du monde de Double Patte et Patachon.*

Georgii & Vladimir Stenberg
108 x 71.5 cm; 42.4 x 28.2"
1928; lithograph in colors
Collection of the author

Znatnye Puteshestvenniki

Raske Riviera Rejsende (original film title)
Denmark, 1924
Director: Lau Lauritzen
Actors: Carl Schenstroem, Harald Madsen, Svend Melsing, Agnes Petersen

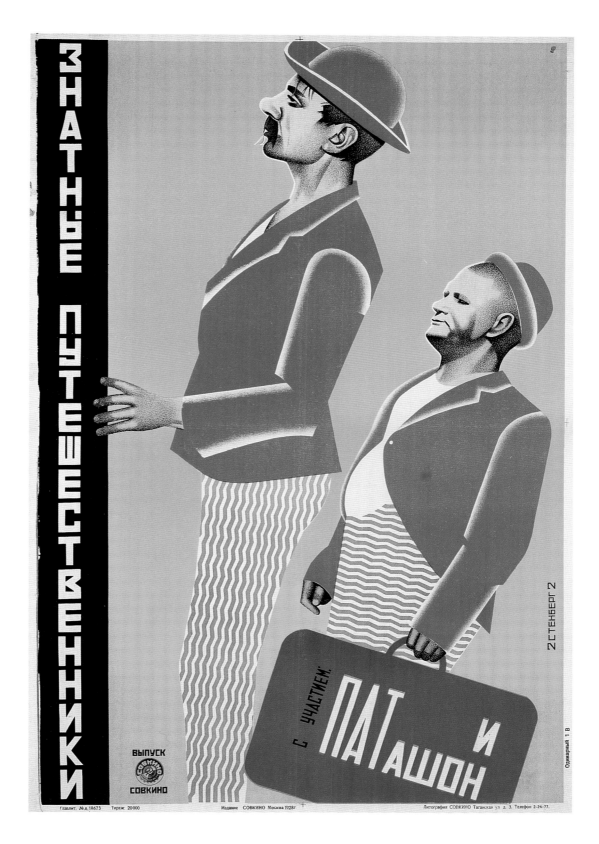

181

Georgii & Vladimir Stenberg (attributed to)
108 x 73 cm; 42.5 x 28.7"
1928; lithograph in colors
Collection of the author

Sportivnaya Likhoradka

Ussr (Belorussia), 1928
Directors: Alfred Dobbelt, Boris Nikoforov
Actor: Boris Nikoforov

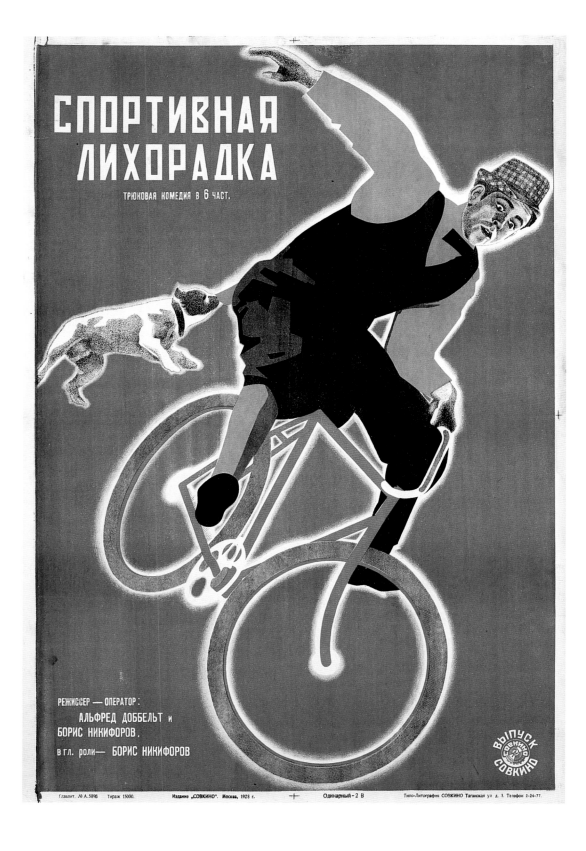

Sporting Fever

Although no information on this film has been found, the amusing view of the bicyclist falling in space with a dog's teeth stubbornly gripping his shirttails (just missing his derrière) suggests that this comedy was a light, amusing fare.

Sportfieber

Näheres über diesen Film ist nicht bekannt. Das lustige Motiv eines in den Raum stürzenden Radfahrers, in dessen Hemdenzipfel sich ein Hund verbissen hat (haarscharf am Hinterteil vorbei) läßt jedoch vermuten, daß es sich um eine leichte Komödie gehandelt hat.

La fièvre du sport

On ne sait rien de précis sur ce film, mais à en juger par l'image comique du cycliste plongeant dans l'espace – sans doute pour échapper au chien accroché à ses basques – ce n'était en tout cas pas une tragédie.

182

Georgii & Vladimir Stenberg
156.5 x 70.5 cm; 61.5 x 27.8"
Circa 1929; lithograph in colors
Collection of the author

Odinnadtsat Shertei

Die elf Teufel (original film title)
Germany, 1927
Directors: Zoltan Korda, Carl Boese
Actors: Gustav Fröhlich, Evelina
Holst, Willy Forst, Lissi Arna

Eleven Devils

This soccer story was a perfect
vehicle for the talents of Gustav
Fröhlich (pictured). From the mid
1920s to the late 1950s, he was one
of the busiest and most beloved per-
formers of the German cinema. The
poster shows him in action as a soc-
cer hero while his wife (Evelina
Holst) worries about the future.

Die elf Teufel

Diese Fußballgeschichte war genau
auf die Talente des Hauptdarstellers
zugeschnitten. Von Mitte der 20er
bis Ende der 50er Jahre war Gustav
Fröhlich ein vielbeschäftigter Schau-
spieler des deutschen Films. Das
Plakat zeigt ihn als Fußballstar in
Aktion, während sich seine Frau
um die unsichere Zukunft sorgt.

Les onze démons

Cette histoire de football met parfai-
tement en valeur les talents de Gus-
tav Fröhlich, qui fut entre le milieu
des années 20 et la fin des années
50 l'un des acteurs allemands les
plus demandés. L'affiche le montre
en plein match, pendant que sa
femme semble plongée dans une
méditation soucieuse.

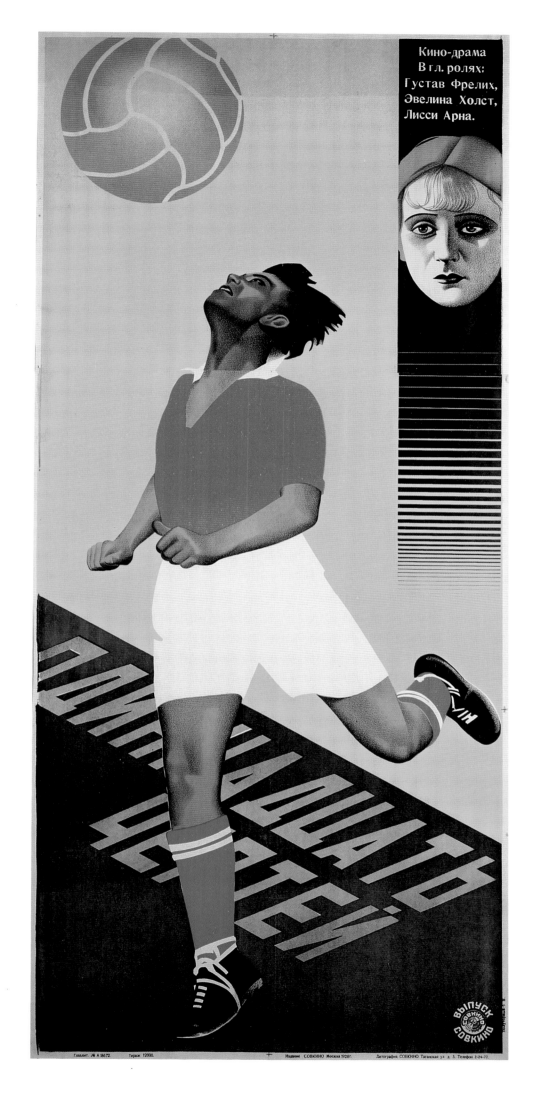

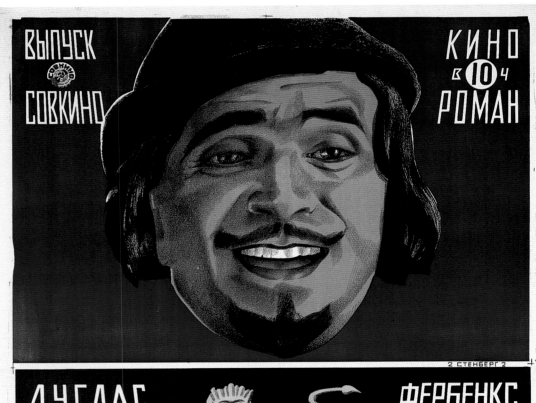

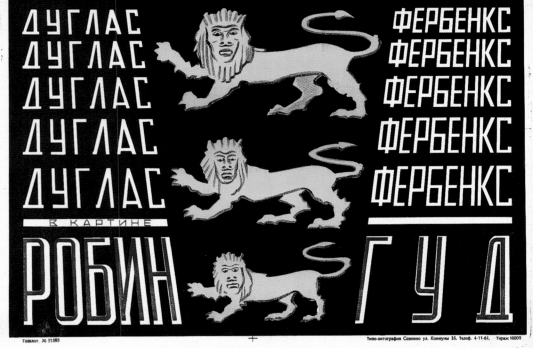

Robin Hood

This action-packed epic with colossal sets and many costumed extras was Douglas Fairbanks' version of the Robin Hood legend. Fairbanks plays a brave English lord who, unjustly accused, becomes Robin Hood and gathers a band of outlaws to battle the evil Prince John. The Stenbergs knew that the Fairbanks name was box-office magic, even with Soviet audiences. They repeated Fairbanks' name five times in ever-increasing size, making sure no one could miss it.

Robin Hood

Dieses aufwendig ausgestattete, aktionsgeladene Epos war Douglas Fairbanks' Version der Robin-Hood-Legende. Ein unschuldig verurteilter englischer Lord flieht und sammelt als Robin Hood eine Schar von Gesetzlosen um sich, um für Gerechtigkeit und gegen den bösen Prinzen John zu kämpfen. Die Stenbergs wiederholten den zugkräftigen Namen des Stars gleich fünfmal in immer größeren Buchstaben, so daß er nicht zu übersehen war.

Robin des Bois

Douglas Fairbanks est LA vedette de ce film de cape et d'épée, qui nécessita des décors gigantesques et d'innombrables figurants en costume. L'intrigue est célèbre: un courageux gentilhomme anglais injustement mis en cause devient Robin des Bois et réunit une bande de hors-la-loi pour se battre contre le malfaisant prince John. Les frères Stenberg savaient que le nom de Fairbanks était une garantie de succès, même en Union soviétique: ils le répètent donc cinq fois en caractères de plus en plus gros afin qu'il n'échappe à personne.

Georgii & Vladimir Stenberg
100.6 x 72.7 cm; 39.5 x 28.6"
Circa 1925; lithograph in colors
Collection A. Lurye

Robin Hood

USA, 1922
Director: Allan Dwan
Actors: Douglas Fairbanks,
Enid Bennett, Wallace Beery,
Sam De Grasse

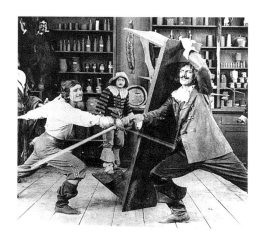

The Three Musketeers

After much swordplay and intrigue, the dashing d'Artagnan (Fairbanks) saves his queen from the consequences of her indiscretion. Played for both thrills and laughs, the film was a hit and did much to establish Fairbanks's world-wide fame. The poster shows a duel between Fairbanks and one of the king's guards, with the image of the three musketeers superimposed as though guarding the action scene.

Die drei Musketiere

Nach zahlreichen Duellen und Intrigen hilft der tapfere d'Artagnan (Fairbanks) seiner Königin aus der Klemme, in die sie durch eine Liebesaffäre geraten ist. Der zugleich komische und spannende Film war ein großer Erfolg und trug viel zu Fairbanks' weltweitem Ruhm bei. Hauptmotiv des Plakats ist das Duell zwischen d'Artagnan und einem königlichen Soldaten. Darüber sind die drei Musketiere abgebildet, gleichsam als Wächter dieser Szene.

Les trois mousquetaires

Après force péripéties et duels, le fringant d'Artagnan sauve sa reine des conséquences de son étourderie. Ce film de cape et d'épée alerte et pétillant d'humour connut un immense succès et fit de Fairbanks une star internationale. On voit ici Fairbanks en plein duel avec un soldat du roi. Les trois mousquetaires alignés en haut de l'image semblent monter la garde.

185

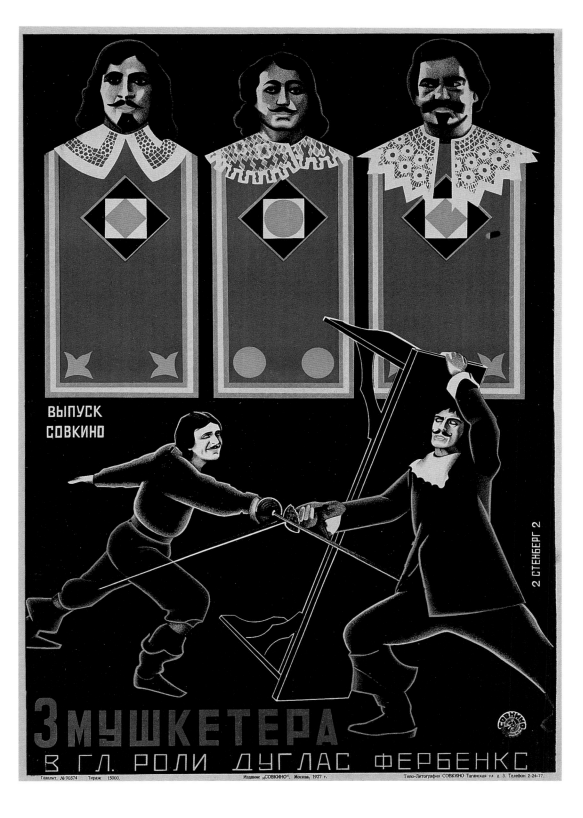

Georgii & Vladimir Stenberg
100 x 70 cm; 39.5 x 27.5"
1927; lithograph in colors
Collection of the author

3 Mushketera

The Three Musketeers
(original film title)
Usa, 1921
Director: Fred Niblo
Actors: Douglas Fairbanks, Leon Barry, George Siegmann, Eugene Pallette, Marguerite de la Motte

Anonymous

93 x 62 cm; 36.5 x 24.5"
1929; lithograph in colors
Collection of the author

Smertny Nomer

USSR (Russia), 1929
Director: Georgij Krol
Actors: I.N. Pevtsov, A. Arnold,
A. Koshevnikova, Ludmila Semyonova

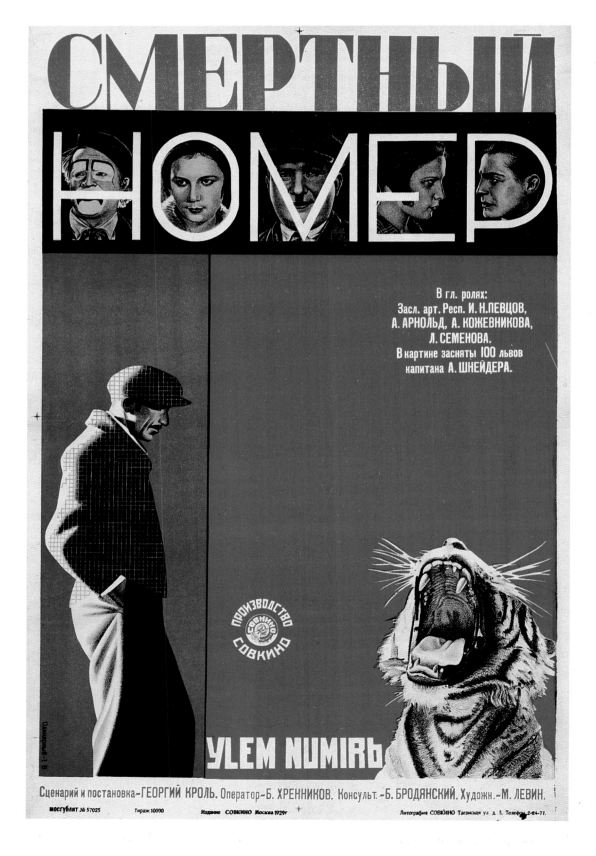

The Death Act

Although this poster is not signed, the photographic likenesses and the style of depicting faces in the title suggest that the Stenbergs designed it. Their knowledge of lithography enabled them to project an image directly onto the paper. Other artists had to use a more indirect approach, marking a film still into squares in order to transfer it.

Die Todesnummer

Obwohl dieses Plakat nicht signiert ist, verweist die Art und Weise, in der die Gesichter dargestellt sind, auf die Stenbergs. Ihre fundierten Kenntnisse auf dem Gebiet der Lithografie ermöglichten es ihnen, ein Bild direkt auf das Papier zu projizieren. Andere Künstler mußten umständlicher arbeiten: Sie teilten eine Filmaufnahme in Quadrate ein, um sie dann zu übertragen.

Le numéro de la mort

Bien que l'affiche ne soit pas signée, la fidélité de l'image photographique et l'intégration des visages au titre évoquent irrésistiblement le «style Stenberg». Les deux frères avaient une telle maîtrise technique qu'ils pouvaient reproduire l'image directement sur le papier, alors que les autres artistes devaient d'abord faire un quadrillage puis reporter chaque carré sur le papier.

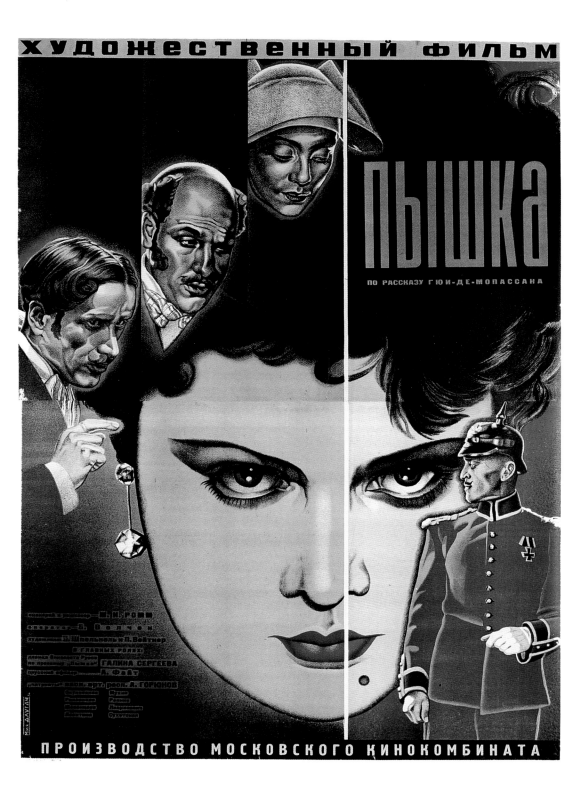

Pyshka

The plot, based on Maupassant's story 'Boule de Suif', involves a prostitute, Pyshka, who, during the Franco-Prussian war of 1870/71, travels by stagecoach with a group of bourgeois French to escape German-occupied Rouen. She shares her food with her haughty traveling companions and offers her favors to a Prussian officer so that he will let them pass. Upon reaching safety, however, her traveling companions disdainfully reject her. Dlugach splits the screen to show us that Pyshka (Sergeyeva) must deal with the pious hypocrites on the one side and the arrogant officer on the other.

Pyschka

Das Drehbuch basiert auf Maupassants »Boule de Suif«: Eine Prostituierte, Pyschka, verreist während des Deutsch-Französischen Kriegs von 1870/71 mit der Postkutsche. Zusammen mit angesehenen französischen Bürgern flieht sie aus dem von Deutschen besetzten Rouen. Sie teilt ihren Proviant mit den Reisegefährten und läßt sich mit einem preußischen Offizier ein, um die Weiterreise aller zu garantieren. Als sie in Sicherheit sind, wenden sich die Reisegefährten voller Verachtung von der Prostituierten ab. Dlugatsch veranschaulicht, daß Pyschka (Sergejewa) zwischen den heuchlerischen Mitreisenden und dem arroganten Offizier steht.

Puichka

Le scénario s'inspire du célèbre «Boule de Suif» de Guy de Maupassant: Pendant la guerre franco-prussienne de 1870/71, une prostituée s'enfuit de Rouen occupé par l'ennemi, à bord d'une diligence pleine de notables. En cours de route, les voyageurs tombent sur un barrage. Puichka s'offre à l'officier prussien et le convoi peut repartir. Mais à peine arrivés en lieu sûr les voyageurs se détournent avec mépris de la prostituée qui leur a sauvé la vie. On voit sur l'affiche la malheureuse Puichka confrontée à deux mondes également hostiles: ses hypocrites compagnons de voyage et l'arrogant officier prussien.

Mikhail Dlugach
118 x 85.5 cm; 46.5 x 33.7"
1934; lithograph in colors
Collection of the author

Pyshka

USSR (Russia), 1934
Director: Mikhail Romm
Actors: Galina Sergeyva, Anatoly Goryunov, Andrei Fait, Faina Ranevskaya

The Love Triangle (Bed and Sofa)

When a man (Fogel) comes into town to look for work and can find no room, his friend (Batalov) invites him to use the sofa in his apartment. Fogel has an affair with Batalov's wife (Semyonova), but when Batalov finds out, he cannot leave the apartment for the same reason that Fogel began staying there: the housing shortage. Now it is Batalov who sleeps on the sofa. Batalov's wife becomes pregnant, but neither man admits responsibility; they both encourage her to have an abortion. Ultimately, she leaves both of them to have the baby and take care of it herself.

Liebe zu dritt (Bett und Sofa)

Der Film handelt von drei Personen, die Opfer der kritischen Wohnungssituation in der Sowjetunion sind. Ein Mann kommt in die Stadt, um Arbeit zu suchen. Da er kein Zimmer findet, lädt sein Freund ihn ein, bei ihm auf dem Sofa zu schlafen. Der Besucher beginnt eine Affäre mit der Frau seines Gastgebers, der wegen der großen Wohnungsnot nicht ausziehen kann. Jetzt schläft er auf dem Sofa. Als die Frau (Semionowa) schwanger wird, will keiner der Männer dafür verantwortlich sein. Sie verläßt beide, um ihr Baby zu bekommen und selber dafür zu sorgen.

Le triangle amoureux (Trois dans un sous-sol)

Les protagonistes du film sont des victimes de la crise du logement qui sévit en Union soviétique. Un provincial vient chercher du travail dans une grande ville. Comme il est sans logement, son ami l'héberge chez lui sur le divan du salon. L'invité séduit la femme de son hôte qui, lorsqu'il découvre qu'il est trompé, décide de partir mais ne le peut pas, faute de trouver à se loger ailleurs. C'est maintenant lui qui dort au salon. La jeune femme se retrouve enceinte, mais aucun de ses deux compagnons ne souhaite être père. Elle décide donc de les quitter et d'élever seule son enfant.

Georgii & Vladimir Stenberg
101.5 x 69.5 cm; 40 x 27.3"
1927; lithograph in colors
Collection of the author

Lyubov Vtroyem
(Tretya Meshchanskaya)

USSR (Russia), 1927
Director: Abram Room
Actors: Ludmila Semyonova,
Nikolai Batalov, Vladimir Fogel

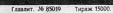

The Three Millions Trial

This 1926 Soviet comedy was adapted from an Italian story about three thieves: a banker (Klimov), a gentleman robber (Ktorov, left) and a petty thief (Ilyinsky, right). The banker sells his house for three million lira which his wife (Zhizneva) helps her lover, the gentleman robber, to steal. The common thief is mistakenly arrested for the crime. He becomes a folk hero because the police can not find the money. In order to protect his reputation as "prince of thieves" the gentleman robber appears at the trial and throws the missing three million up in the air.

Der Prozeß der drei Millionen

In dieser Komödie verkauft ein Bankier sein Haus für drei Millionen Lire. Seine Frau hilft ihrem Liebhaber, einem vornehmen Gauner (links), jenes Geld zu stehlen. Ein kleiner Ganove (rechts) wird versehentlich für den Diebstahl der Millionen verhaftet. Er wird zum Volkshelden, denn die Polizei kann das Geld nicht finden. Als König der Diebe erscheint der wirkliche Räuber bei der Gerichtsverhandlung und wirft die vermißten drei Millionen in die Luft.

Le procès des trois millions

Un banquier vend sa maison trois millions de lires (d'où le titre). Son épouse a pour amant un gentleman cambrioleur (à gauche sur l'affiche) qu'elle aide à subtiliser le magot, et cela juste au moment où, par le plus grand des hasards, un petit voleur (à droite sur l'affiche) essaie de cambrioler la maison du banquier. Le malfaiteur malchanceux est pris la main dans le sac et on l'accuse d'avoir pris les trois millions. Mais la police ne trouve rien, bien sûr, et il devient un héros populaire. Le jour de son procès, le gentleman cambrioleur, beau prince, l'innocente en venant lancer les trois millions en plein tribunal.

Georgii & Vladimir Stenberg
71 x 107 cm; 28 x 42"
1926; lithograph in colors
Collection of the author

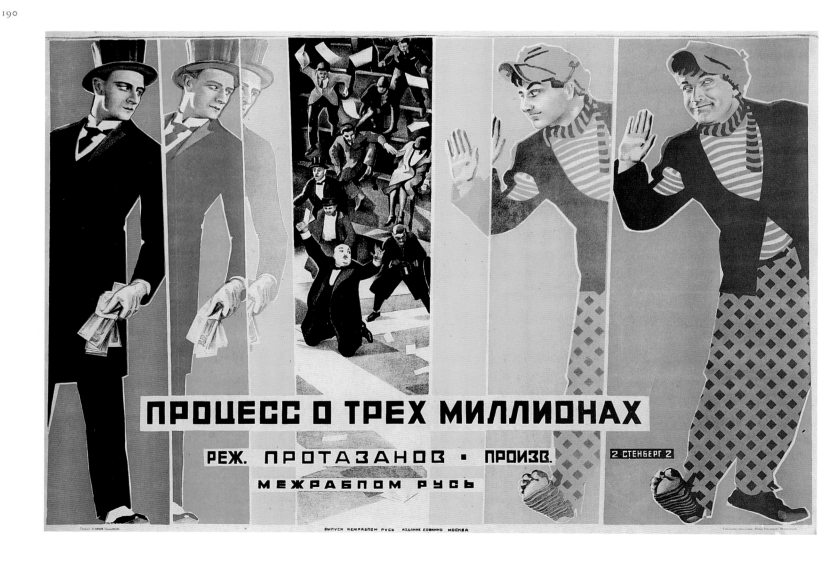

The Three Millions Trial

Here, the Stenbergs feature Nora, the banker's wife. The artists probe the mystery of the unfaithful, two-faced woman. Pictured underneath Nora is the petty thief attempting to break into the mansion.

Der Prozeß der drei Millionen

Auf dem Plakat bilden die Stenbergs die untreue Frau des Bankiers als eine geheimnisvolle Person mit zwei Gesichtern ab. Unter ihr sieht man den kleinen Dieb bei seinem Versuch, in die Villa einzubrechen.

Le procès des trois millions

L'épouse du banquier est représentée sur l'affiche des frères Stenberg comme une femme à deux visages, un personnage ambigu et mystérieux. On reconnaît en bas de l'affiche le voleur sur le point de cambrioler la maison.

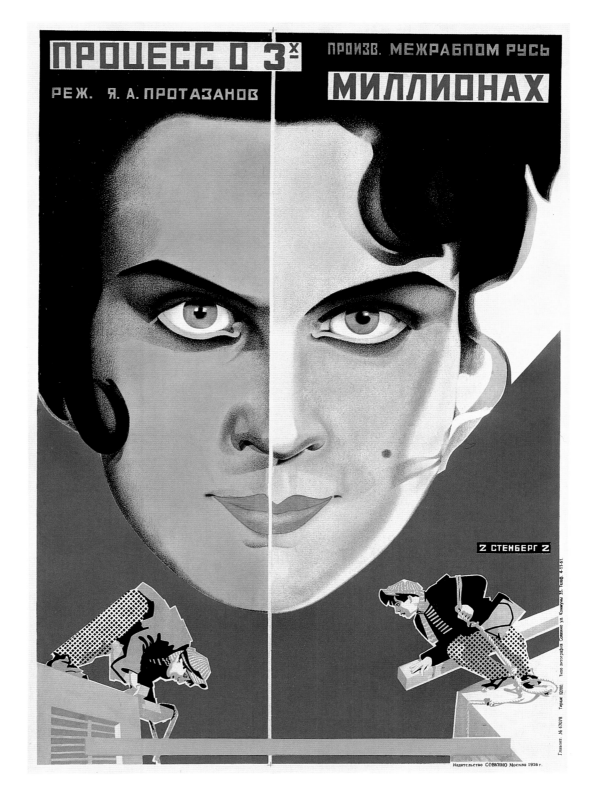

Georgii & Vladimir Stenberg
98.7 x 70 cm; 38.9 x 27.5"
1926; lithograph in colors
Collection of the author

Protsess o Triokh Millionakh

USSR (Russia), 1926
Director: Iakov Protazanov
Actors: Igor Ilyinski, Mikhail Klimov,
Olga Zhizneva, Anatoly Ktorov

Countess Shirvanskaya's Crime

A pioneer of regional film production, Ivan Perestiani was the first director to make films in the Republic of Georgia using local actors and technicians. One of his early films, *Little Red Devils* (1923) was such a success that Perestiani made three sequels: *Savur's Grave*, *Illan-Dilli* and this film, all released in the same year. It was an unprecedented move at the time and under the circumstances. However, the sequels failed to find an appreciative audience and the series was abandoned.

Das Verbrechen der Gräfin Schirwanskaja

Iwan Perestiani war der erste Regisseur, der Filme in der Republik Georgien mit dort ansässigen Schauspielern und Technikern drehte. Einer seiner ersten Filme, *Kleine rote Teufel* (1923), war ein so großer Erfolg, daß Perestiani drei weitere Folgen (*Savurs Grab*, *Illan-Dilli* und eben *Das Verbrechen der Gräfin Schirwanskaja*) drehte, die alle 1926 in die Kinos kamen. Dies war für die damaligen Drehbedingungen ein ungewöhnliches Projekt, jedoch fanden die Folgen kein Publikum, und die Serie wurde beendet.

Le crime de la comtesse Chirvanskaïa

Perestiani fut le premier cinéaste à aller tourner des films dans la république de Géorgie en utilisant exclusivement des acteurs et techniciens locaux. L'une de ses premières œuvres, *Les diablotins rouges* (1923), connut un tel succès que le cinéaste décida de lui donner une suite. Il tourna donc coup sur coup *La tombe de Savour*, *Illan-Dilli* et *Le crime de la comtesse Chirvanskaïa*, qui sortirent tous les trois en 1926. Mais ces trois films furent un semi-échec et Perestiani renonça à tourner des épisodes supplémentaires.

Georgii & Vladimir Stenberg
99.5 x 71.5 cm; 39.2 x 28"
1926; lithograph in colors
Collection of the author

Prestuplenye Knyazhny Shirvanskoi

USSR (Georgia), 1926
Director: Ivan Perestiani
Actors: Maria Shirai, Maria Yacobini, Alexander Shirai

The Man With the Movie Camera

Dziga Vertov, with his brother Mikhail Kaufman as cameraman, explored the potential of film by editing footage of Moscow city scenes with techniques considered revolutionary at the time. Their use of animation, fast/slow motion, split screen, superimposition, etc., creates a kaleidoscopic romp of stunning visual effects. In both their posters for this film, the Stenbergs incorporate Vertov's montage techniques. Here, they place the parts of the woman's body against a cityscape in such a way that the woman seems to be spiraling outward and downward simultaneously. The effect is so powerful, it conveys a sense of vertigo.

Der Mann mit der Kamera

Dziga Wertow und sein Bruder Michail Kaufman (als Kameramann) drehten ganz gewöhnliche Moskauer Stadtszenen und bearbeiteten dann das Filmmaterial mit für die damalige Zeit revolutionären Techniken. Ihr Einsatz von Animation, Zeitraffer und Zeitlupe, Collagen aus nebeneinander ablaufenden Bildern, Überlagerung von Bildern, usw. verwandelte das Material in ein Kaleidoskop verblüffender visueller Effekte. In beiden Plakaten verwendeten die Stenbergs Wertows Montagetechnik. Hier haben sie den Körper einer Frau vor dem Hintergrund einer Großstadtsilhouette so dargestellt, als wirbele sie gleichzeitig auf- und abwärts. Dieser Effekt erregt regelrechte Schwindelgefühle beim Betrachter.

L'homme à la caméra

Dans ce documentaire, le cinéaste soviétique et son frère, l'opérateur Mikhaïl Kaufman, ont exploré les riches possibilités créatives du 7e art. Le montage de leur film - de simples scènes de rue tournées à Moscou – était révolutionnaire pour l'époque. Animation, ralentis, accélérés, division de l'écran, surimpressions: leur film est un éblouissant exercice de style cinématographique. Les frères Stenberg ont retenu les leçons de montage de Vertov: les différentes parties du corps de la femme dont disposées de telle façon sur le paysage du fond qu'elle semble à la fois plonger vers nous et tourbillonner dans l'espace.

Georgii & Vladimir Stenberg
104.5 x 66.4 cm; 41.2 x 26.2"
1926; lithograph in colors
Collection of the Russian State Library, Moscow

Chelovek s Kino Apparatom

USSR (Russia), 1929
Director: Dziga Vertov

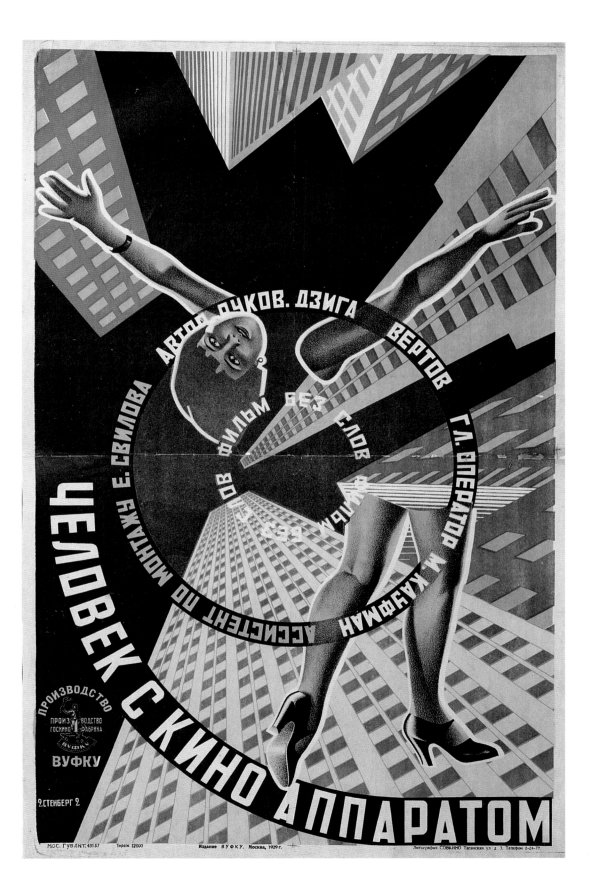

193

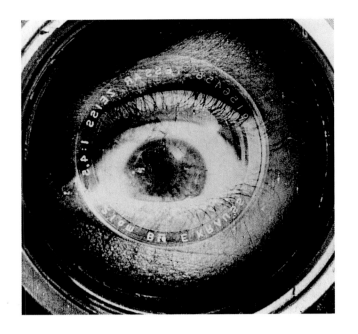

The Man With the Movie Camera

Here, the Stenberg brothers juxtapose human and machine parts so that it is difficult to determine where the camera ends and the human being starts. The eye pictured in the poster simultaneously belongs to the camera, the woman and the cameraman. Furthermore, the cameras on their tripods look so much like machine guns that one almost wonders what is being shot – film or bullets. The shadowy images of the cameramen in the background echo Vertov's use of multiple exposures.

Der Mann mit der Kamera

Hier kombinieren die Stenbergs Mensch und Maschine. Wo endet die Kamera, und wo beginnt das menschliche Wesen? Das abgebildete Auge gehört gleichzeitig der Kamera, der Frau und dem Kameramann. Zudem ähneln die Kameras auf ihren Stativen Maschinengewehren, so daß man sich fragt, was geschossen wird: Bilder oder Kugeln. Die Schemen der Kameramänner im Hintergrund erinnern an die Wertowsche Technik der Mehrfachbelichtung.

L'homme à la caméra

Ici, les frères Stenberg juxtaposent pièces mécaniques et fragments de corps, si bien qu'on ne sait plus très bien où finit l'homme et où commence la machine. L'œil est à la fois celui de la caméra, de la femme et du cameraman. L'appareil posé sur son trépieds ressemble à une mitraillette, et l'on se demande presque s'il tire des balles ou s'il filme. Les ombres du personnage en toile de fond évoquent les superpositions d'images des films de Vertov.

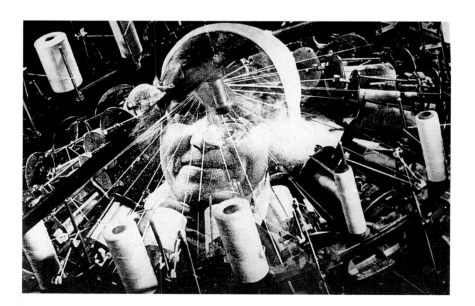

Georgii & Vladimir Stenberg
101 x 70.5 cm; 39.6 x 27.9"
1929; lithograph in colors
Collection of the author

Chelovek s Kino Apparatom

USSR (Ukraine), 1929
Director: Dziga Vertov

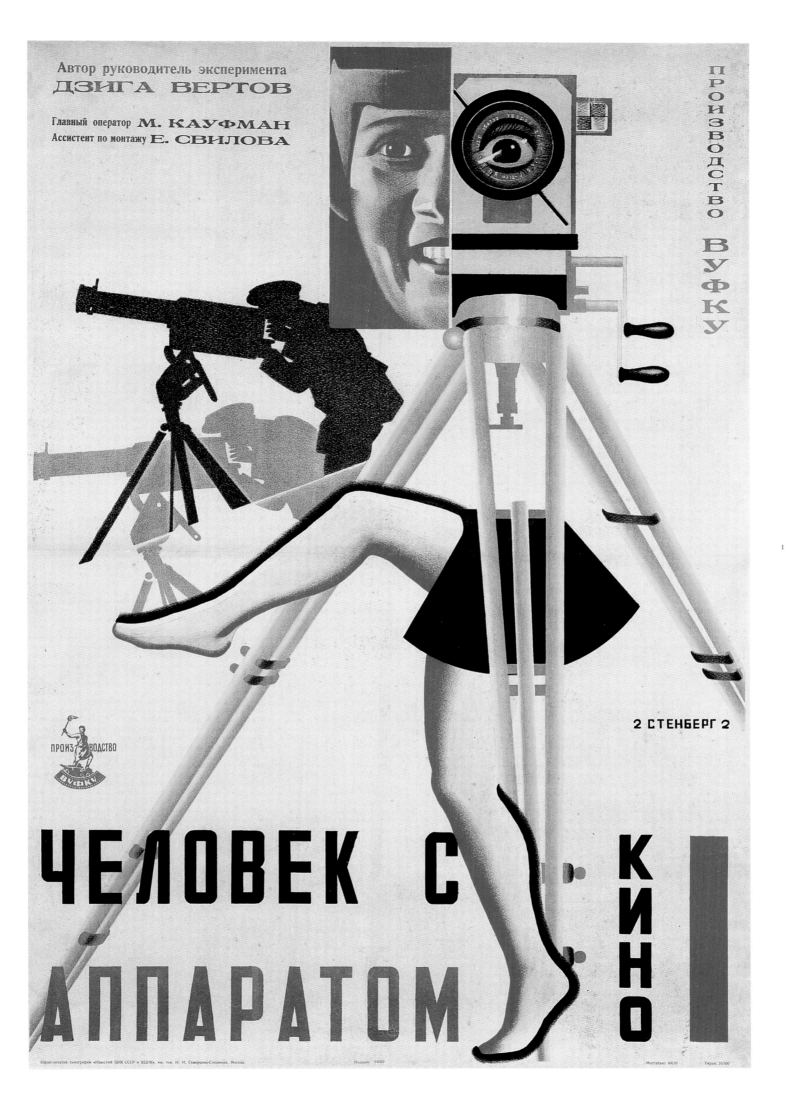

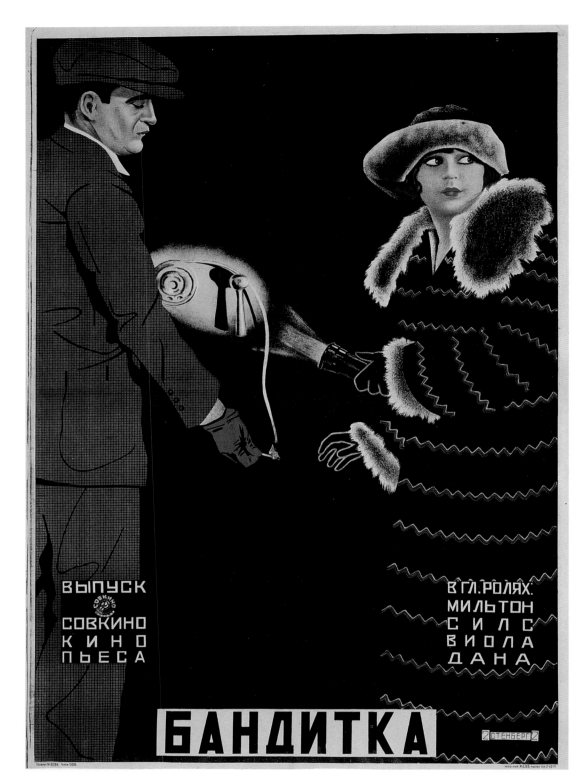

The Lady Bandit

A kind, elderly woman (Claire) helps a petty thief (Dana) reform. In gratitude, Dana intercedes when the old woman's son (Sills) turns to a life of crime. Dana becomes a "heart bandit", stealing the son's heart and helping him to reform. The Stenbergs chose the publicity still below as the basis of their poster. The fact that the artists sometimes had less than twenty-four hours to design a poster for a film they had never seen may explain why the poster is so similar to the still.

Der weibliche Räuber

Eine freundliche, ältere Dame hilft einer kleinen Diebin, auf den rechten Weg zurückzukehren. Diese revanchiert sich später, als der Sohn der alten Frau die Verbrecherlaufbahn einschlägt; sie »raubt« sein Herz und bekehrt ihn durch ihre Liebe. Die Stenbergs benutzten die unten abgebildete Werbeaufnahme als Grundlage für ihr Plakat. Oft hatten sie weniger als 24 Stunden Zeit, um ein Plakat zu einem Film zu produzieren, den sie nicht gesehen hatten. Dies erklärt wohl, weshalb das Poster der Werbeaufnahme so ähnlich ist.

La Brigande

Une adorable vieille dame aide une jeune voleuse à revenir dans le droit chemin. La jeune fille n'est pas une ingrate: lorsque le fils de sa bienfaitrice commence à faire quelques sottises, elle décide d'intervenir, ravit le cœur du jeune homme et l'aide à s'amender. Ici, les frères Sternberg ont travaillé directement sur un photogramme. Ils disposaient parfois de moins de 24 heures pour réaliser l'affiche d'un film qu'ils n'avaient jamais vu, ce qui explique peut-être pourquoi leur intervention est ici assez minime.

Georgii & Vladimir Stenberg
101.5 x 72 cm; 40 x 28.3"
1927; lithograph in colors
Collection of the author

Banditka

The Heart Bandit (original film title)
Usa, 1924
Director: Oscar Apfel
Actors: Viola Dana, Milton Stills,
Gertrude Claire, Wallace McDonald

Tyazhelye Gody

USSR (Russia), 1924
Director: Alexander Razumny

The Hard Years

This Soviet melodrama concerns a
family torn apart by the long civil
war following the 1917 Revolution.
During these "difficult years", the
protagonist must face the fact that
his son, whose only interest seems
to be his girlfriend, is a traitor to
the Revolution. In the end, the man
makes the painful decision to
denounce his son as a traitor.

Die schwierigen Jahre

Dieses Melodrama handelt von
einer Familie, die durch den langen
Bürgerkrieg, der auf die Revolution
von 1917 folgte, auseinandergeris-
sen wird. Der Held des Films muß
während dieser »schwierigen Jahre«
erkennen, daß sein Sohn, dessen
einziges Interesse seiner Freundin
gilt, ein Verräter an der Revolution
ist. Schließlich trifft der Mann die
schmerzliche Entscheidung, seinen
Sohn als Verräter zu denunzieren.

Les années difficiles

Le cinéaste raconte le drame d'une
famille déchirée par les «années dif-
ficiles» qui ont suivi la Révolution
de 1917. Un père de famille doit
finir par admettre que son fils, qui
ne semble s'intéresser qu'à sa petite
amie trahit la Révolution. Après
d'incroyables tourments, il prend la
douloureuse décision de le dénon-
cer comme traître.

The Policemen

An exception to the rule that both Pat and Patachon were always shown together, both posters for this film (known in English as *Detectives*) highlight only Patachon in police uniform. However, the comedy duo was so well known by this time that the designers may have thought it unnecessary to show both.

Die Polizisten

Normalerweise erschienen Pat und Patachon gemeinsam auf den Plakaten; die beiden Poster für diesen Film (deutscher Titel: *Pat und Patachon als Detektive*) zeigen nur einen Polizisten. Allerdings war das Komikerduo zu dieser Zeit bereits so bekannt, daß die Künstler es für überflüssig gehalten haben mögen, beide zu zeigen.

Les policiers

Patachon, ici en uniforme de policier, n'est pas avec son compère Double Patte sur les deux affiches des frères Stenberg, ce qui est assez rare pour être signalé. Mais peut-être le tandem était-il tellement connu que la silhouette rebondie de Patachon suffisait à vendre des billets.

Georgii & Vladimir Stenberg (attributed to)
94 x 62 cm; 37 x 24.5"
1928; lithograph in colors
Collection of the author

Politseiski

Kys, Klap og Kommers (original film title)
Denmark, 1928
Director: Lau Lauritzen
Actors: Carl Schenstroem, Harald Madsen, Hans W. Petersen, Christian Arhoff, Lili Lani, Gerda Madsen

Georgii & Vladimir Stenberg
(attributed to)
107.5 x 72 cm; 42.3 x 28.3"
1928; lithograph in colors
Collection of the author

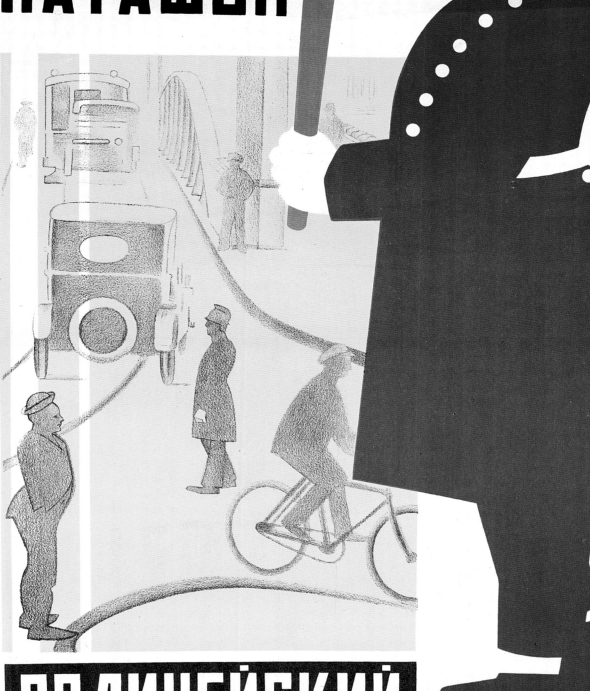

КОМЕДИЯ С УЧАСТИЕМ

ПАТ И ПАТАШОН

ПОЛИЦЕЙСКИЙ

199

Олимпийский-1 В.

ВЫПУСК
СОВКИНО

Литография СОВКИНО Таганская ул. д. 3. Телефон 2-24-77.　　　Издание СОВКИНО Москва 1928г.　　　Главлит. № А. 2 2618.　　Тираж 17000.

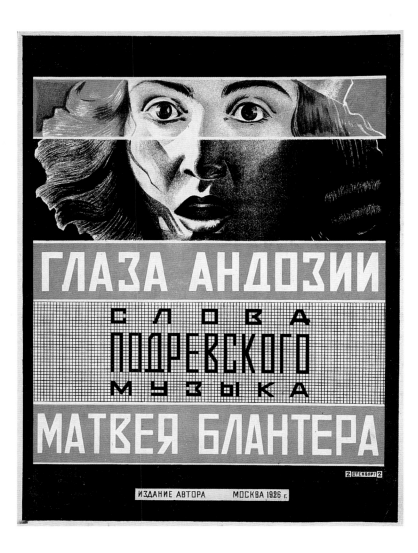

Georgii & Vladimir Stenberg
107.5 x 72.5 cm; 42.3 x 28.5"
1926; lithograph in colors with offset photography
Collection of the author

Glaza Andozi

USSR (Uzbekistan), 1926
Director: Dmitri Bassalygo
Actor: Olga Tretyakova

Georgii & Vladimir Stenberg
33 x 25.5 cm; 13 x 10"
1926; lithograph in colors
Collection of the author

The Eyes of Andozia

Accused of idealizing the "patholog-
ical and decadent mood of the
decaying bourgeoisie" and promot-
ing "debauchery and criminality",
the film was taken out of distribu-
tion shortly after release. Since the
Soviet censors reacted so strongly to
this lightweight feature about a flir-
ty young woman, one may assume
that it was highly entertaining. This
music-sheet cover by the Stenbergs
(above) is for a song from *Eyes of
Andozia* (composed by Matvei
Blanter, with lyrics by Podrevski)
which would have accompanied the
film. During the 1920s, kits were
sent to movie theater owners which
contained the sheet music for each
film with arrangements for piano,
organ, small group or full orchestra,
depending which of these the
theater owner could afford.

Andosias Augen

Mit dem Vorwurf, er idealisiere die
»pathologische und dekadente
Stimmung der untergehenden
Bourgeoisie« und propagiere »Aus-
schweifungen und Kriminalität«,
wurde dieser Film kurz nach sei-
nem Erscheinen wieder abgesetzt.
Da die sowjetischen Zensoren so
streng auf diesen seichten Film
über eine kokette junge Frau rea-
gierten, war er vermutlich unter-
haltsam. Die Noten, zu denen die
Stenbergs das Titelblatt (oben)
gestalteten, gehörten zu einem Lied
aus *Andosias Augen* (Musik: Matwei
Blanter, Texte: Padrewski). Solche
Notenblätter wurden an alle Kinos
geschickt. Abhängig von den finan-
ziellen Möglichkeiten des Kinobe-
sitzers begleitete entweder ein Kla-
vier- bzw. Orgelspieler oder ein
Orchester den Film.

Les yeux d'Andozia

Accusé d'idéaliser «les mœurs dé-
pravées et décadentes d'une bour-
geoisie en décomposition» et de fai-
re l'apologie «de la débauche et du
crime», le film fut retiré des salles
peu après sa sortie. Le fait que la
censure ait si vivement réagi à cette
bluette contant les aventures d'une
charmante tête de linotte prouve
qu'on devait beaucoup s'y amuser.
Les films muets étaient toujours
projetés avec un accompagnement
musical (en haut). Cette couverture a
été dessinée par les frères Stenberg
pour la partition de la chanson «Les
yeux d'Andozia» (musique de Matvei
Blanter et paroles de Podrevski) qui
devait accompagner le film. Les
directeurs de salle recevaient des
arrangements pour piano, orgue, et
petit ou grand orchestre, et enga-
geaient ensuite des musiciens en
fonction de leurs moyens.

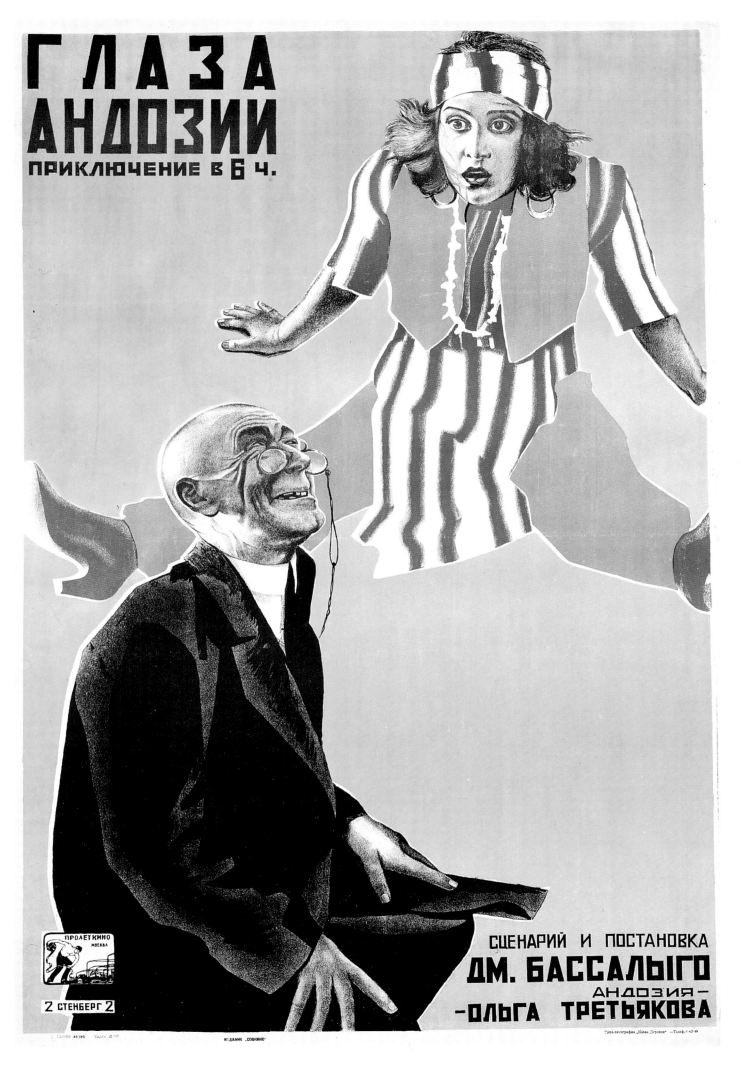

The 1926 cover of *Kino Front*, below, (a journal of the Association of Revolutionary Cinematography) devoted to *One Sixth of the World* was designed by renowned avant-garde artist Gustav Klutsis.

»Kino Front« (unten) war die Zeitschrift der Vereinigung der revolutionären Filmkünstler. Die Titelseite einer April-Ausgabe zeigt einen Entwurf zu *Ein Sechstel der Erde* von Gustav Klucis, einem der Pioniere der Fotomontage.

Cette couverture de «*Kino Front*» (la revue de l'Association du cinéma révolutionnaire, en bas) est l'œuvre du célèbre artiste d'avant-garde Gustav Kloutsis. Elle est illustrée de photogrammes de *La sixième partie du monde*.

Alexander Rodchenko
108 x 70 cm; 42.5 x 27.5"
1926; lithograph in colors
with offset photography
Collection of the author

Shestaya Chast Mira

USSR (Russia), 1926
Director: Dziga Vertov

One Sixth of the World
The Soviet government commissioned Vertov to show the beauty and vast resources of "one sixth of the world" to the other five sixth. He turned the documentary into a poetic film of beauty. Rodchenko's design includes a black curtain being pulled back to reveal that one sixth of the world is Red.

Ein Sechstel der Erde
Wertow war beauftragt, die Schönheit, die unendlichen Ressourcen und die großen Möglichkeiten der UDSSR, eines »Sechstels der Erde«, zu filmen. Seine Dokumentation ist ein poetischer Film voller Schönheit. Rodtschenkos Entwurf zeigt einen schwarzen, zurückgezogenen Vorhang, der enthüllt, daß ein Sechstel der Erde rot, also kommunistisch, ist.

La sixième partie du monde
Le régime demanda à Vertov de montrer la beauté et les possibilités de l'Union soviétique, et d'attirer l'attention sur les immenses ressources et le gigantesque potentiel de «la sixième partie du monde». L'affiche de Rodtchenko est une sorte de rideau noir dont un coin se soulève pour montrer qu'un sixième du monde est rouge (communiste, autrement dit).

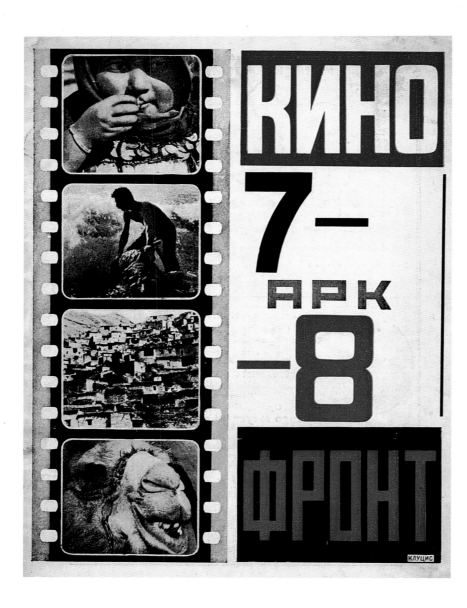

ШЕСТАЯ ЧАСТЬ МИРА

АВТОР-РУКОВОДИТЕЛЬ
ДЗИГА ВЕРТОВ

1 ВЫПУСК.

ПРОИЗВОДСТВО ГОСКИНО

Jewish Luck

This adaptation of a story by Sholom Aleichem starring the famous actor of the Yiddish theater, Solomon Mikhoels, tells of an old-fashioned village matchmaker who makes the "perfect" match in terms of dowry. The matchmaker arranges the wedding, but is so immersed in his dealmaking that he does not notice that the couple to be married are both women. Altman's poster captures the matchmaker's dejection upon being ridiculed for his misguided zeal.

Jüdisches Glück

Der Film basiert auf einer Erzählung von Scholem Alejchem. Der berühmte Schauspieler des jiddischen Theaters, Solomon Mikhoels, spielt einen Heiratsvermittler, der sich um die perfekte Partie im Hinblick auf die Mitgift bemüht. Er ist so sehr in diesen Handel vertieft, daß er nicht bemerkt, daß er zwei Frauen miteinander verheiraten will. Altmans Plakat hält die Niedergeschlagenheit des Heiratsvermittlers fest, der für seinen übermäßigen Eifer ausgelacht worden ist.

La chance juive

Le film s'inspire d'un récit de Sholom Aleichem. Le célèbre acteur du théâtre yiddish, Solomon Mikhoels, interprète le rôle d'un marieur impénitent, qui pense avoir trouvé deux beaux partis faits l'un pour l'autre. Il arrange donc le mariage, mais est tellement absorbé dans ses transactions qu'il ne remarque pas que les futurs époux sont deux femmes. L'affiche d'Altman illustre l'humiliation du marieur victime de son zèle intempestif.

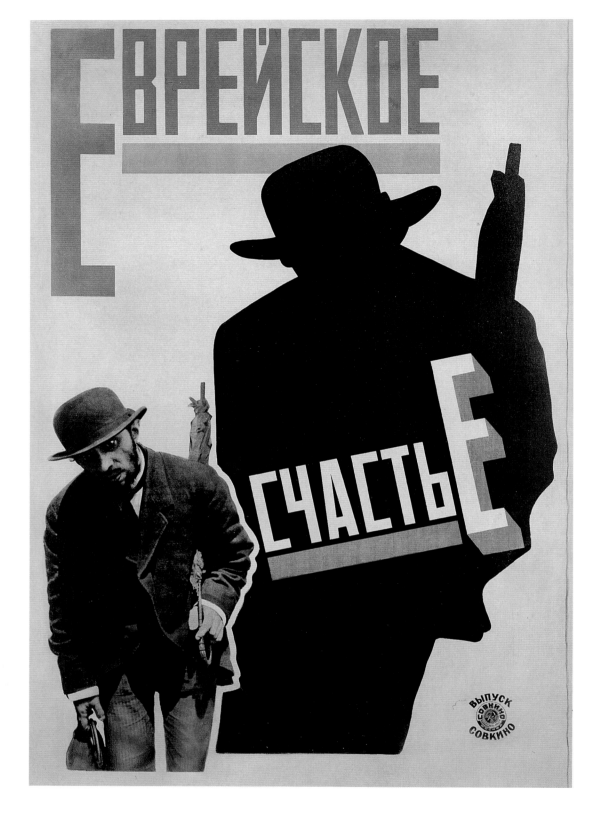

Nathan Altman
102 x 70.5 cm; 40.3 x 27.8"
1925; lithograph in colors with offset photography
Collection of the author

Yevreiskoye Stchastye

USSR (Russia), 1925
Director: Alexander Granovsky
Actor: Solomon Mikhoels

Man and Uniform

Known in English-speaking countries as *The Last Laugh*, this film features Emil Jannings as a proud and haughty doorman at a luxury hotel who, because of his advancing age, is stripped of his resplendent uniform and demoted to washroom attendant. He considers suicide, but, in the end, he has "the last laugh" when he inherits a fortune from a former hotel guest and becomes a guest at the hotel himself. The Stenbergs capture both his arrogance as a doorman and the pathetic, shuffling gait he assumes after being demoted.

Der Mann und die Livree

In dem unter dem Titel *Der letzte Mann* bekannt gewordenen Film spielt Emil Jannings den stolzen und hochmütigen Portier eines Luxushotels, der eines Tages wegen fortgeschrittenen Alters seine prächtige Livree ausziehen muß und zum Toilettenmann degradiert wird. Diese Demütigung führt zu Selbstmordgedanken. Doch dann erbt er das Vermögen eines früheren Hotelgastes und zieht nun selber im Hotel ein. Den Stenbergs gelingt es, sowohl den arroganten Portier als auch den enttäuschten Alten mit seinem schlurfenden Gang auf ihrem Plakat einzufangen.

L'homme et la livrée

Emil Jannings interprète ici le rôle d'un portier d'hôtel fier et hautain qui, une fois devenu vieux, est dépouillé de sa superbe livrée et ravalé au rang de préposé aux toilettes. L'humiliation le ronge au point qu'il envisage le suicide. Mais un ancien client lui lègue sa fortune et il s'installe dans la suite la plus luxueuse de l'établissement. Les frères Stenberg traduisent bien l'ambivalence du personnage en réunissant dans une même image le portier arrogant et le vieillard déchu dont on aperçoit la silhouette voûtée.

Georgii & Vladimir Stenberg with Yakov Ruklevsky
137.2 x 99.5 cm; 54 x 39.3"
1927; lithograph in colors
Collection of the author

Chelovek i Livreya

Der letzte Mann (original film title)
Germany, 1924
Director: Friedrich Wilhelm Murnau
Actors: Emil Jannings, Maly Delschaft

205

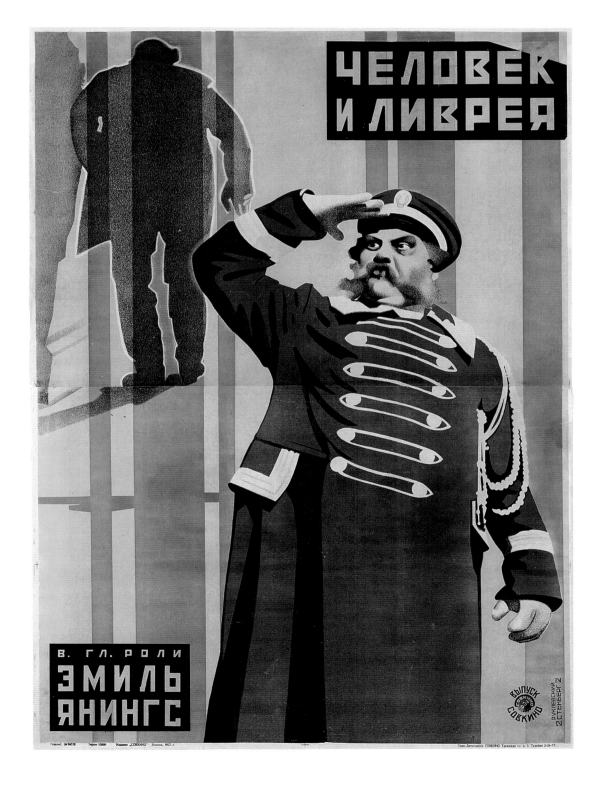

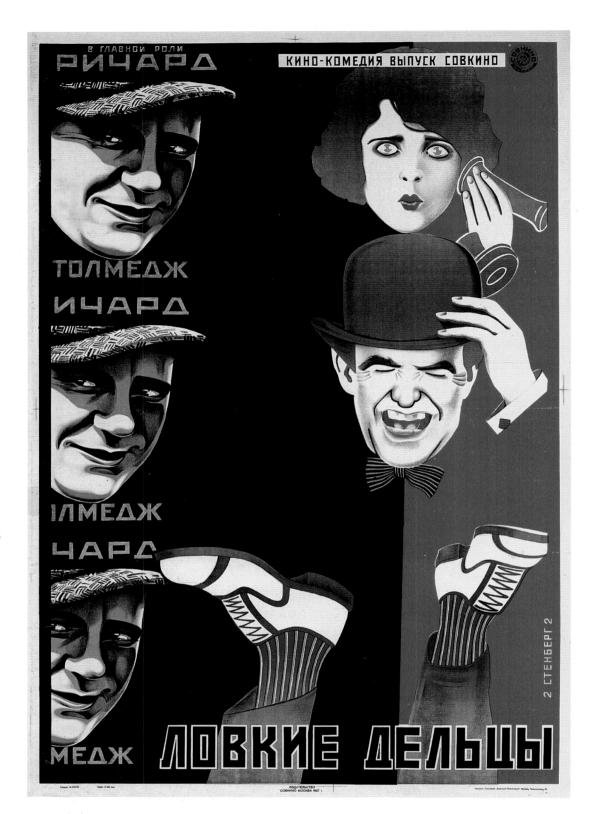

Sneaky Operators

A thief breaks into the mansion of Bruce Randall. The two men fight and Bruce is knocked unconscious. As a result of the blow, Bruce loses his memory and wanders off into the night. Two lawyers, believing Bruce dead, mistakenly hire Bruce to impersonate himself and steal his wife's pearls. Bruce, however, regains his memory just in time. The poster portrays all the ingredients of the comedy-drama: the upside-down legs of a knocked-out Bruce, the laughing crook, the mystified wife, and the multiple image of Talmadge (suggestive of his role as a man who doesn't know his real identity).

Durchtriebene Geschäftemacher

Bruce Randall wird von einem Einbrecher niedergeschlagen, verliert sein Gedächtnis und wandert in die Nacht hinaus. Zwei skrupellose Rechtsanwälte glauben, er sei tot und engagieren einen vermeintlichen Doppelgänger, der die Perlen von Randalls Frau stehlen soll. Sie geraten aber an Bruce selbst, der rechtzeitig sein Gedächtnis wiedererlangt. Auf dem Plakat sind alle Bestandteile der dramatischen Komödie zu sehen: die in die Luft staksenden Beine des k.o. geschlagenen Bruce, der lachende Gauner, die verwirrte Ehefrau und wiederholt Talmadge (als Hinweis auf seine Rolle als Mann, der seine wahre Identität nicht kennt).

Les escrocs

Bruce Randall est assommé par un cambrioleur qu'il a surpris chez lui. Il se réveille totalement amnésique et part dans la nuit. Convaincus qu'il est mort, deux avocats véreux essaient d'engager quelqu'un qui se ferait passer pour le «défunt» et volerait le collier de perles de madame Randall. L'homme qu'ils recrutent est justement notre héros, qui retrouve la mémoire et sauve la situation. On retrouve dans l'affiche tous les ingrédients de cette comédie sans prétention: les deux pieds du malheureux Bruce évanoui, l'escroc hilare, l'épouse abusée et l'image démultipliée de l'amnésique qui ne sait plus véritablement qui il est.

Georgii & Vladimir Stenberg
109.2 x 72 cm; 43 x 28.3"
1927; lithograph in colors
Collection of the author

Lovkiye Deltsi

Danger Ahead (original film title)
USA, 1924
Director: William K. Howard
Actors: Richard Talmadge, Helen Rosson, J.P. Lockney, David Kirby

Semyon Semyonov
73 x 108 cm; 28.8 x 42.5"
1927; lithograph in colors
Collection of the Russian State Library, Moscow

Potsely Meri

USSR (Russia), 1927
Director: Sergei Komarov
Actors: Mary Pickford, Douglas Fairbanks,
Igor Ilyinsky, Anna Sudakevich

Mary's Kiss

At the height of their fame, Pickford and Fairbanks took a world tour, arriving in the Soviet Union in July 1926. At a film studio, Mary bestowed a kiss on the popular Russian comedy and character actor Igor Ilyinsky, which was recorded by dozens of newsreel cameras. It gave Komarov an idea. He had Pickford and Fairbanks followed by a film crew for the rest of their stay. When they left, Komarov hired a writer to create a screenplay in which the kiss becomes a crucial plot element and juxtaposed scenes of Igor Ilinsky and Anna Sudakevich with the Pickford and Fairbanks footage, making it look as though all four actors had made the film together.

Der Kuß von Mary

Im Juli 1926 führte eine Weltreise die US-Stars Mary Pickford und Douglas Fairbanks in ein russisches Filmstudio. Hier gab Mary dem bekannten russischen Komiker Igor Ilinski einen Kuß, der von Dutzenden Wochenschau-Kameras gefilmt wurde. Daraufhin begleitete Regisseur Komarow die Gäste während ihres weiteren Aufenthalts mit einem Filmteam. Nach ihrer Abreise beauftragte er einen Autoren, ein Drehbuch zu verfassen, in dem der Kuß ein entscheidendes Element der Handlung war. Dann filmte Komarow Szenen mit Igor Ilinski und Anna Sudakewitsch, die er mit den Aufnahmen von Pickford und Fairbanks kombinierte. Es entstand der Eindruck, als ob die vier Schauspieler den Film zusammen gedreht hätten.

Le baiser de Marie

En juillet 1926, à l'occasion d'une tournée mondiale, Mary Pickford et Douglas Fairbanks, alors au sommet de leur gloire, s'arrêtent à Moscou et visitent un studio de cinéma où le célèbre acteur russe Igor Ilinski est en plein tournage. Mary Pickford embrasse Ilinski devant des dizaines de caméras. C'est ce petit événement qui donna à Komarov l'idée de suivre les deux stars américaines pendant le reste de leur séjour à Moscou et de les filmer. Une fois son reportage terminé, le cinéaste fit écrire un scénario sur le «baiser de Mary». Il filma ensuite des séquences avec Anna Soudakévitch et Igor Ilinski et les monta avec son reportage, si bien qu'on a l'impression que les quatre acteurs ont tourné ensemble.

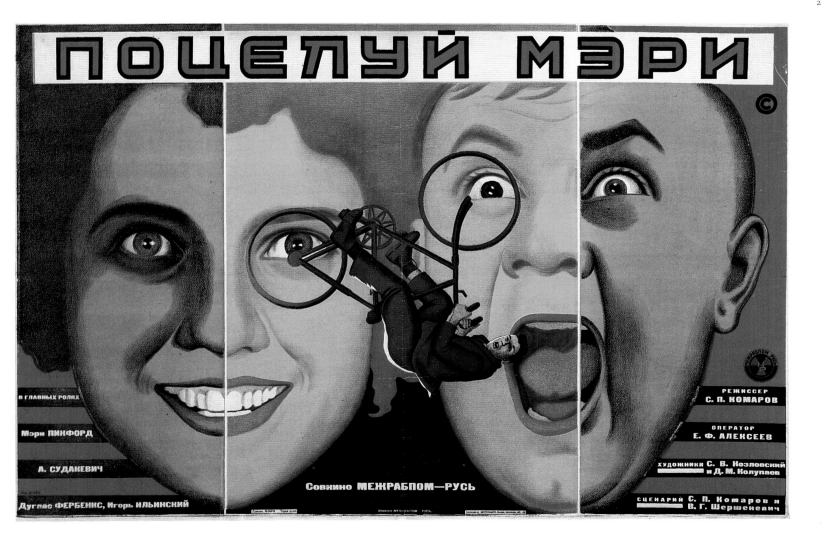

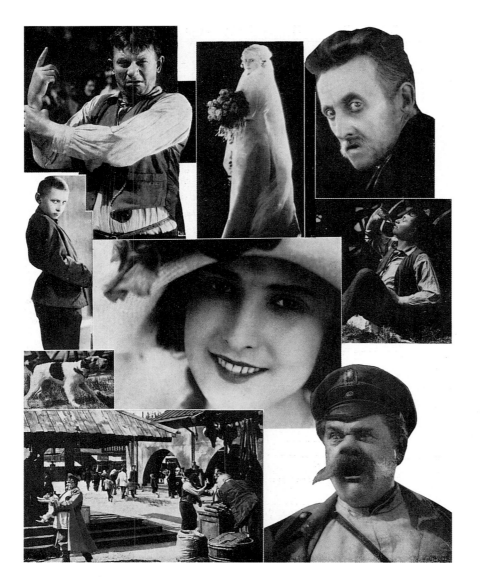

Nikolai Prusakov
94.5 x 62 cm; 37.2 x 24.4"
1929; lithograph in colors with offset photography
Collection of the Russian State Library, Moscow

Chiny i Lyudi

USSR (Russia), 1929
Director: Yakov Protazanov
Actors: Ivan Moskvin, Mikhail Tarkhanov,
Vladimir Yershov, Maria Strelkova

The Ranks and the People

This film presents three Chekhov stories dealing with social conflicts. In one story, a young woman (pictured with an overturned carriage as a hat) marries a rich older man to support her family but forgets about them when caught up in the social whirl. In the second story, a career bureaucrat literally dies of embarrassment after accidentally sneezing all over his boss. In the third story, the question of what to do with a dog that has bitten a man hinges on whether the dog belongs to a regular citizen or to a member of the aristocracy. Prusakov's man with four faces alludes to the fact that the identity of the owner, not the nature of the crime, determines the punishment.

Ränge und Menschen

Diesem Film liegen drei Erzählungen von Tschechow zugrunde, die soziale Konflikte thematisieren. In der ersten Geschichte heiratet eine junge Frau einen älteren reichen Mann, um ihre Familie zu unterstützen, vergißt diese aber dann über ihren gesellschaftlichen Verpflichtungen. In der zweiten stirbt ein Beamter aus Verlegenheit, nachdem er seinem Vorgesetzten direkt ins Gesicht geniest hat. In der dritten Episode geht es um einen Hundebiß. Was mit dem Vierbeiner geschieht hängt davon ab, ob er einem gewöhnlichen Bürger oder einem Mitglied der Aristokratie gehört. Prussakows Mann mit den vier Gesichtern weist darauf hin, daß das Gesicht des Hundebesitzers, nicht das eigentliche Vergehen, die Strafe bestimmt.

Les grades et les hommes

Le film est en fait une succession de trois récits inspirés de Tchekhov et qui traitent tous de conflits sociaux. Dans le premier, une jeune femme (sur l'affiche, elle porte une carriole retournée en guise de chapeau) épouse un homme âgé pour venir en aide à sa famille, mais elle se laisse entraîner dans la vie mondaine et les oublie. Dans le deuxième récit, un bureaucrate timoré meurt littéralement de honte après avoir, sans le vouloir, éternué au nez de son supérieur. Dans le troisième récit, il est question d'un chien qui a mordu un homme. Va-t-on l'abattre ou le laisser courir? Tout dépend s'il appartient à un citoyen ordinaire ou à un aristocrate ... L'homme au quadruple visage de l'affiche de Proussakov dit clairement que c'est la position sociale du propriétaire, et non le forfait commis, qui va déterminer le châtiment.

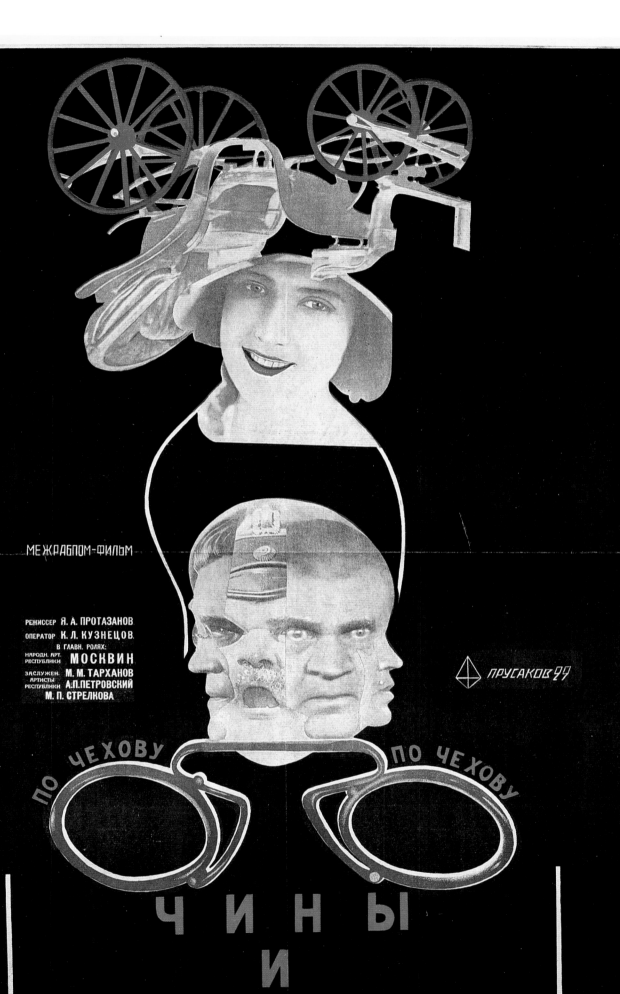

МЕЖРАБПОМ-ФИЛЬМ

РЕЖИССЕР Я. А. ПРОТАЗАНОВ.
ОПЕРАТОР К. Л. КУЗНЕЦОВ.
В ГЛАВН. РОЛЯХ:
НАРОДН. АРТ.
РЕСПУБЛИКИ МОСКВИН,
ЗАСЛУЖЕН. М. М. ТАРХАНОВ
АРТИСТЫ А.П.ПЕТРОВСКИЙ
РЕСПУБЛИКИ
М. П. СТРЕЛКОВА

 ПРУСАКОВ 29

ПО ЧЕХОВУ ПО ЧЕХОВУ

ЧИНЫ
И
ЛЮДИ

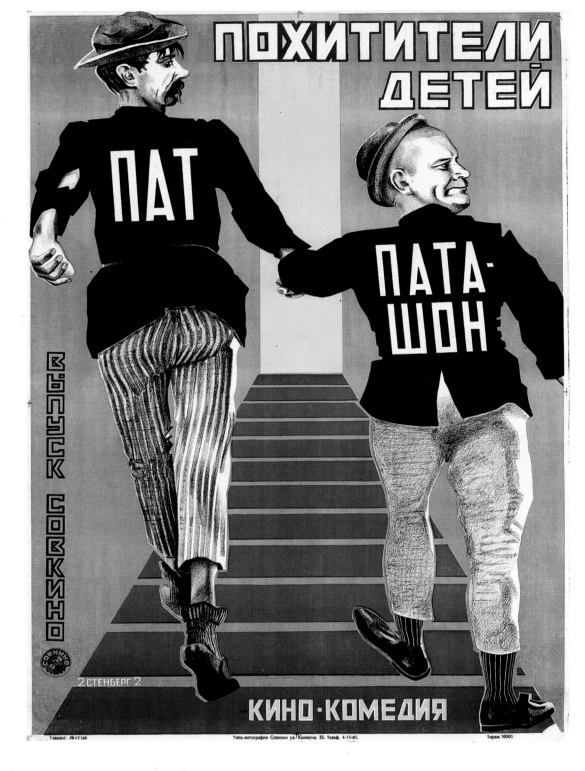

Georgii & Vladimir Stenberg
100 x 72.4 cm; 39.3 x 28.5"
1926; lithograph in colors
Collection of the author

Pokhititeli Detei

Daarskab, Dydog Driveter
(original film title)
Denmark, 1923
Director: Lau Lauritzen
Actors: Carl Schenstroem,
Harald Madsen, Stina Berg,
Grete Ruzt-Nissen

The Child Snatchers
Released in some countries as *The Re-found Daughter,* this was one of many slapstick comedies starring Schenstroem and Madsen as Fyrtarnet and Bivogen (literally, Lighthouse and Trailer). Known in Denmark as Fy and Bi, the duo were known virtually everywhere else as Pat and Patachon.

Die Kindesentführer
Wie in vielen anderen Klamaukfilmen dieser Serie sind Schenstroem und Madsen auch in diesem Film, der unter dem Titel *Pat und Patachon als Fotografen* lief, wieder Fyrtarnet und Bivogen (wörtlich Leuchtturm und Anhänger), deswegen in Dänemark liebevoll Fy und Bi genannt; im übrigen Europa und in der UdSSR kannte man sie als Pat und Patachon.

Les voleurs d'enfants
Comme les nombreux autres films de la série, *Les voleurs d'enfants* met en scène le tandem comique formé par Harald Madsen et Carl Schenstrom. Ils devinrent célèbres comme Double patte et Patachon dans toute l'Europe et en URSS. Au Danemark on les appelait Fy et Bi.

Georgii & Vladimir Stenberg

101 x 72.5 cm; 40 x 28.5"
1928; lithograph in colors
Collection of the author

Tsepi Braka

Die Andere (original film title)
Germany, 1924
Director: Gerhard Lamprecht
Actor: Xenia Desni

The Burden of Marriage

The film tells the story of a woman who finds that the burdens of marriage become impossibly hard when she begins to suspect that her husband is unfaithful. The poster's bold design represents how trapped she feels under her husband's overbearing presence. The word *tsep* in the title refers to an archaic agricultural tool, a flail, used to pound wheat or rye for hours. Thus "tsep" indicates something that slowly, but surely, wears one down.

Die Ketten der Ehe

Ein Drama um eine Frau, die die Ketten der Ehe nicht länger erträgt, als sie erkennt, daß ihr Mann sie betrügt. Das kühne Design des Plakats veranschaulicht, daß sie sich von der Gegenwart ihres Ehemanns überwältigt fühlt. »Tsep« im russischen Titel bezieht sich auf den Dreschflegel, mit dem der Bauer sein Korn bearbeitete. So bedeutet »tsep« im übertragenen Sinne auch etwas, das einen langsam, doch unausweichlich mürbe macht.

Les chaînes du mariage

Une femme trouve les chaînes du mariage d'autant plus lourdes qu'elle soupçonne son mari d'avoir une maîtresse. La composition audacieuse de l'affiche traduit presque physiquement l'écrasement de l'héroïne dominée par son époux. Le mot «tsep» du titre russe désigne un fléau à battre le blé, ce qui «use» inexorablement.

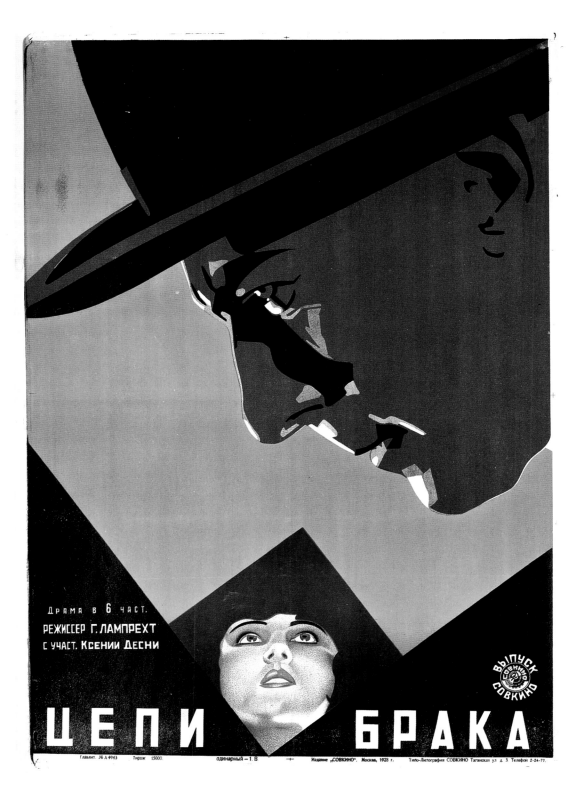

Georgii & Vladimir Stenberg with Yakov Ruklevsky
137 x 99.2 cm; 54 x 39.2"
1927; lithograph in colors
Collection of the author

Parizhanka

A Woman of Paris (original film title)
Usa, 1923
Director: Charles Chaplin
Actors: Edna Purviance, Carl Miller, Adolphe Menjou,
Charles Chaplin

A Woman of Paris

A young man (Miller) fails to join his fiancée (Purviance) at the train station to elope to Paris. She feels abandoned and takes the train alone. When he finally finds her in Paris some time later, it is too late, she has become "a woman of Paris", the mistress of a rich Parisian (Menjou). Compromised too far, she refuses to marry the young man, who commits suicide. Although the artists feature the young woman in this double-sized lithograph, the street lamp poignantly reveals the rejected suitor's feelings. Chaplin wrote and directed the film and made a cameo appearence as a railroad porter.

Eine Frau in Paris

In der französischen Provinz verpaßt ein junger Mann seine Verlobte am Bahnhof. Sie fährt allein in der festen Meinung, er habe sie versetzt. Als er sie nach einiger Zeit endlich in Paris findet, ist es zu spät: Sie ist die Geliebte eines reichen Parisers geworden. Der junge Mann begeht Selbstmord. In einer übergroßen Lithografie stellen die Künstler die Gefühle der Frau heraus, während die Straßenlaterne ergreifend die Emotionen des zurückgewiesenen Verehrers enthüllt. Chaplin schrieb das Drehbuch, führte Regie und hatte in dem Film einen kurzen Auftritt als Gepäckträger.

Une femme de Paris

Après avoir attendu en vain son fiancé à la gare, une jeune provinciale se croit abandonnée et décide de partir seule à Paris. Lorsque le jeune homme la rejoint enfin, il est trop tard: son amie est la maîtresse d'un riche citadin, une « femme de Paris ». L'ex-fiancé se suicide. Cette grande affiche oppose avec sensibilité le visage clair et rayonnant de la jeune fille et la silhouette triste de l'amant éconduit éclairée par un réverbère. Chaplin fut le réalisateur du film et y fit une bréve apparition dans le rôle d'un employé des chemins de fer.

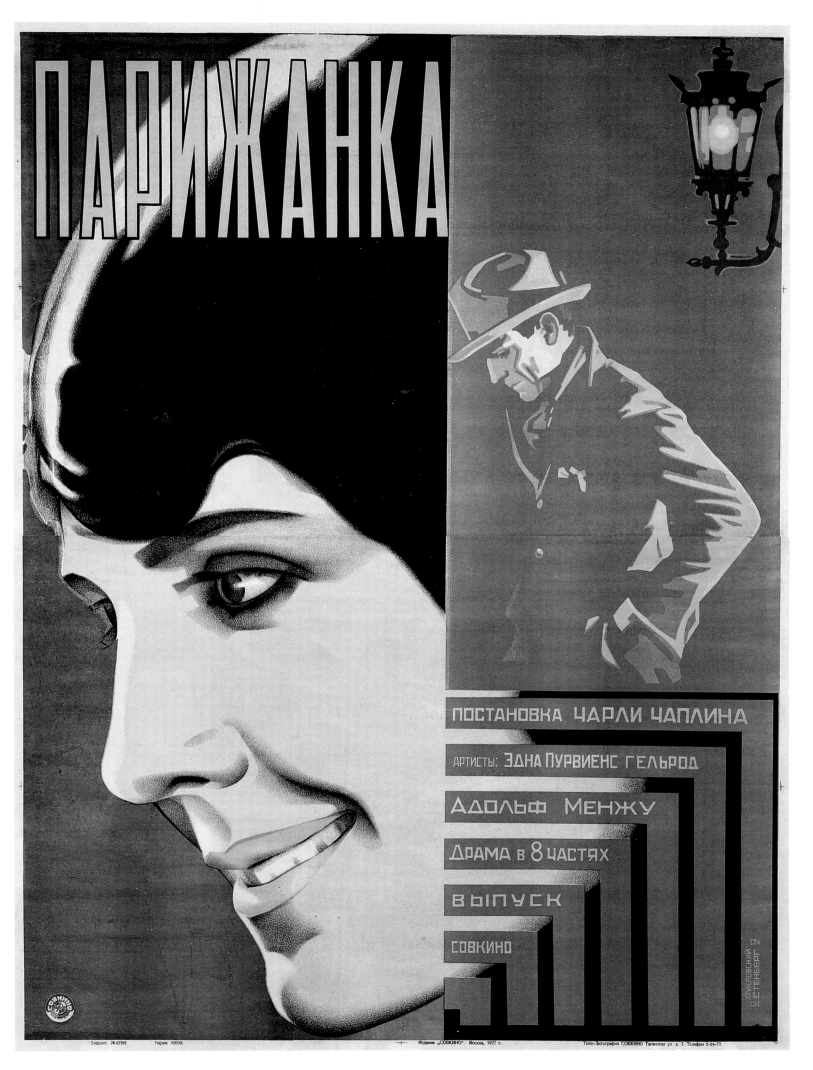

Georgii & Vladimir Stenberg
109 x 72 cm; 43 x 28.3"
1927; lithograph in colors
Collection of the author

Oderzhimy

Sherlock Jr. (original film title)
USA, 1924
Director: Buster Keaton
Actors: Buster Keaton, Kathryn
McGuire, Ward Crane, Jane Connelly,
Joseph Keaton

Overcome

Keaton plays a movie theater projectionist who is unjustly accused of stealing a watch at his fiancée's house. In the projection room, he falls asleep and dreams that he is a detective solving the mystery of the stolen watch. Keaton enters the scenes on the movie screen, interacting with the characters. The Stenbergs wittily depict an off-balance Keaton in both positive and negative exposures.

Besessen

Keaton spielt einen Filmvorführer, der unschuldig angeklagt wird, eine Uhr aus dem Haus seiner Verlobten gestohlen zu haben. Als er später im Vorführraum einschläft, träumt er, gemeinsam mit den Helden auf der Leinwand als Detektiv das Geheimnis der gestohlenen Uhr zu lösen. Die Stenbergs zeigen geistreich einen aus dem Gleichgewicht geratenen Keaton in Negativ- und Positivaufnahme.

Possédé

L'impassible Keaton est un projectionniste que l'on accuse à tort d'avoir dérobé une montre chez sa fiancée et qui, endormi dans sa cabine de projection, rêve qu'il est détective et qu'il résout avec les héros de l'écran le mystère de la montre volée. Les frères Stenberg nous montrent avec humour en double exposition (positive et négative) un Keaton comme pris de vertige.

214

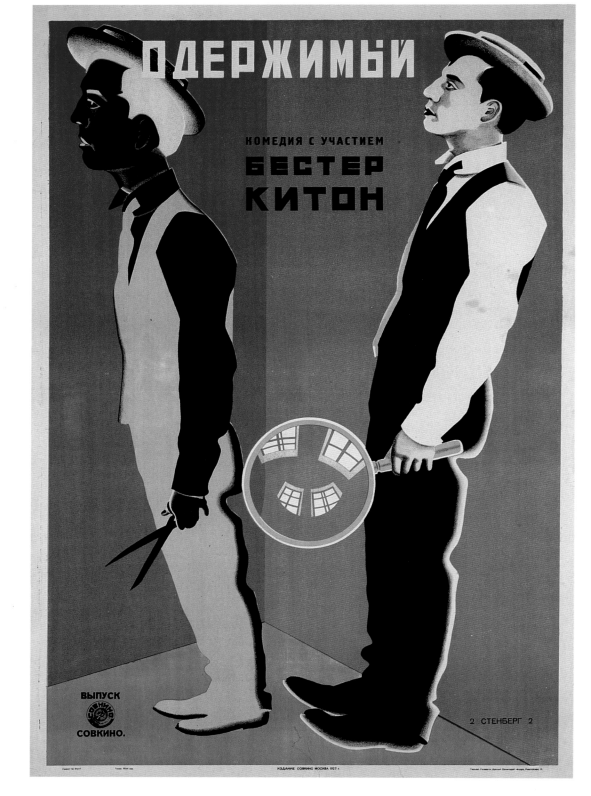

Idol of the Public

Unjustly accused of theft in his small home town (by Finlayson), Sam (Turpin) flees and arrives in Hollywood, where, by chance, he is offered a role in a movie and becomes a star. Returning home, he clears his name and becomes his small town's idol. With a cast of Sennett's slapstick comedy stars, the thin plot was played strictly for laughs. The Stenbergs show Turpin being bounced on his head in this whimsical design of heads, hands and feet on paper cut-out bodies.

Der Publikumsliebling

Als er unschuldig des Diebstahls verdächtigt wird, verläßt Sam seine kleine Heimatstadt und geht nach Hollywood. Dort wird er durch Zufall zum Filmstar. Als er nach Hause zurückkehrt, wäscht er seinen Namen von dem bestehenden Verdacht rein und wird zum Idol der Kleinstadt. Die Stenbergs zeigen einen auf den Kopf gefallenen Turpin. Die verrückte Komposition zeigt Köpfe, Hände und Füße auf Körpern, die aus Papier ausgeschnitten wurden.

L'idole publique

Sam est injustement accusé de vol. Il s'enfuit de son village et débarque à Hollywood où, par le plus grand des hasards, il décroche un rôle et devient une grande vedette. Il retourne chez lui, prouve qu'il a été victime d'une erreur et devient l'idole de tous ses concitoyens. L'affiche des frères Stenberg montre Turpin la tête en bas, secoué comme un prunier par deux personnages figurés avec des découpes de têtes, de mains et de pieds.

Georgii & Vladimir Stenberg
105 x 70 cm; 41.4 x 27.6"
1925; lithograph in colors
Collection of the author

Kumir Publiki

A Small Town Idol (original film title)
USA, 1921
Director: Erle Kenton
Actors: Ben Turpin, James Finlayson,
Phyllis Haver, Charles Murray

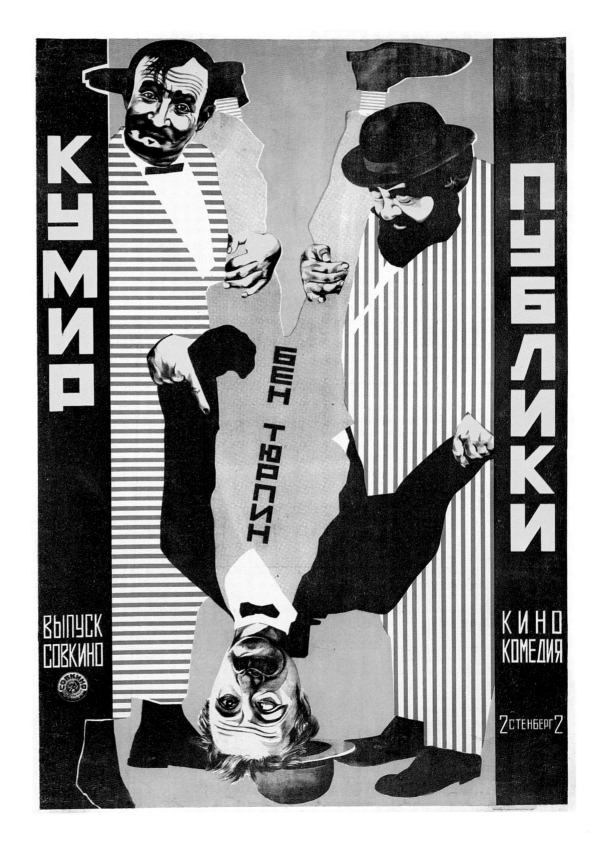

Nikolai Prusakov and Grigori Borisov
100 x 67 cm; 39.5 x 26.5"
1927; lithograph in colors with offset photography
Collection of the author

Zakon i Dolg/Amok

USSR (Georgia), 1927
Director: Konstantin Mardzhanov
Actors: A. Imedashvili, Natasha Vachadze

Law and Duty/Amok
Adapted from the novel *Amok* by
Stefan Zweig, this is a tale of
attempted British colonial expan-
sion in the Caucasus region. It is
told from the point of view of the
people caught in the conflict
between the great powers. Prusakov
depicts the intersecting spheres of
influence as webs in which people's
lives are entwined.

Gesetz und Pflicht/Amok
Es geht in diesem Film nach der
Stefan-Zweig-Novelle »Amok« um
den Versuch der Briten, ihre Kolo-
nien auf die Kaukasusregion auszu-
dehnen. Die Handlung wird aus der
Sicht der Menschen erzählt, die in
den Konflikt der beiden Großmäch-
te verwickelt sind. Prussakow stellt
die sich überschneidenden Einfluß-
bereiche als Netze dar, in die sich
Einzelschicksale verstricken.

La loi et le devoir/Amok
Tiré d'une nouvelle de l'écrivain
autrichien Stefan Zweig «Amok», le
film relate la tentative d'expansion
coloniale des Britanniques dans le
Caucase. Le cinéaste choisit de don-
ner la parole au peuple mêlé au
conflit. Proussakov représente les
jeux de la politique internationale
comme des sortes de toiles d'arai-
gnée dans lesquelles s'engluent les
destins individuels.

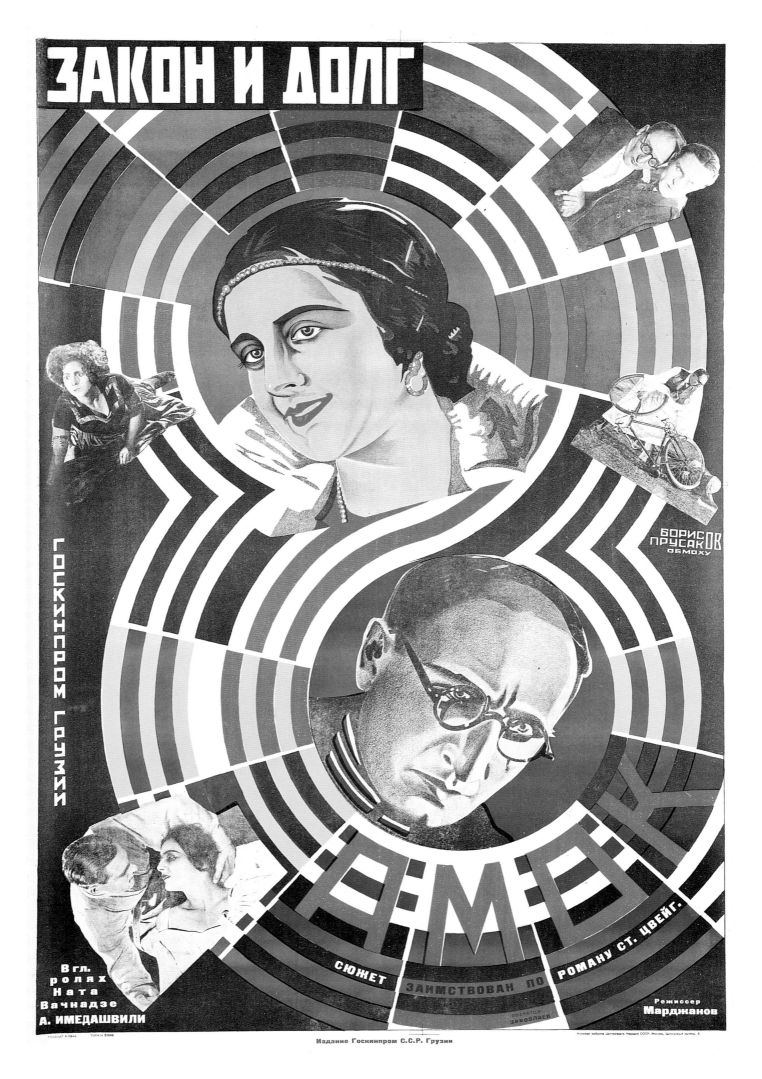

Eternal Strife

A cafe owner's daughter, Andrée (Adorée), is being courted by Canadian Mountie Bucky O'Hara (O'Malley) and Sergeant Neil Tempest (Williams). When Andrée fights off an attempted seduction by Dukane (Beery) and believes she has killed him, the two suitors react in very different ways. Tempest tries to help her escape, while O'Hara wants to stop her from fleeing and bring her to justice. The artists used a dramatic confrontation between the fiery Andrée and the righteous Bucky as the basis for their poster.

Ewiger Streit

Andrée, die Tochter eines Café-Besitzers, wird von dem Kanadier Bucky O'Hara und Sergeant Neil Tempest hofiert. Als ein dritter versucht, Andrée zu verführen, setzt sie sich zur Wehr und glaubt, ihn dabei getötet zu haben. Ihre beiden Verehrer reagieren darauf verschieden: Einer will ihr zur Flucht verhelfen, der andere überredet sie, sich der Justiz zu stellen. Bei der Motivwahl entschieden sich die Plakatkünstler für eine dramatische Auseinandersetzung zwischen der feurigen Andrée und dem geradlinigen Bucky.

La querelle éternelle

Andrée, la fille du cafetier, est courtisée par deux Mounties de la police canadienne. Un troisième larron se met sur les rangs avec une telle fougue que la jeune fille est obligée de se défendre. Puis l'homme est retrouvé mort et Andrée est convaincue que c'est elle qui l'a tué. L'un de ses deux soupirants essaie de l'aider à s'enfuir, tandis que l'autre lui conseille de se livrer à la justice. On reconnaît sur l'affiche la farouche Andrée qui toise l'un de ses amoureux.

218

Georgii & Vladimir Stenberg with Yakov Ruklevsky
137.2 x 108 cm; 54 x 42.5"
1927; lithograph in colors
Collection of the author

Vechnaya Borba

The Eternal Struggle
(original film title)
Usa, 1923
Director: Reginald Barker
Actors: Renée Adorée, Earle Williams, Barbara La Marr, Wallace Beery

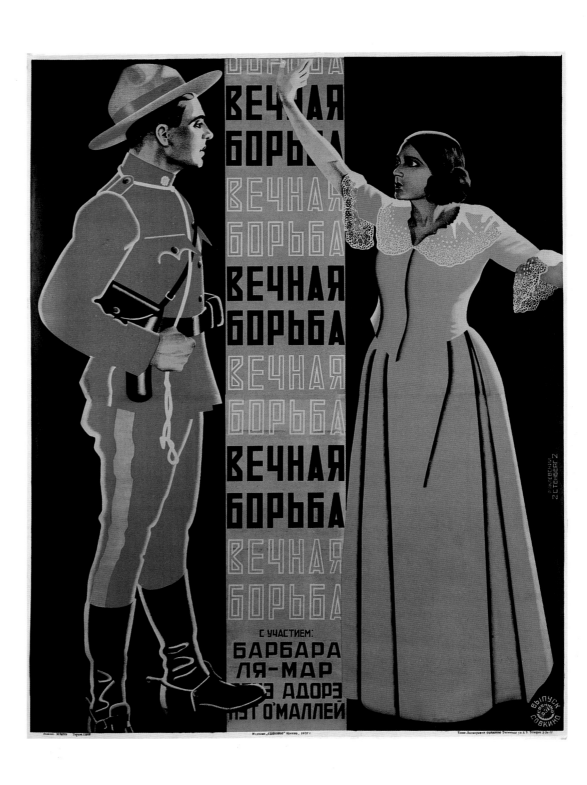

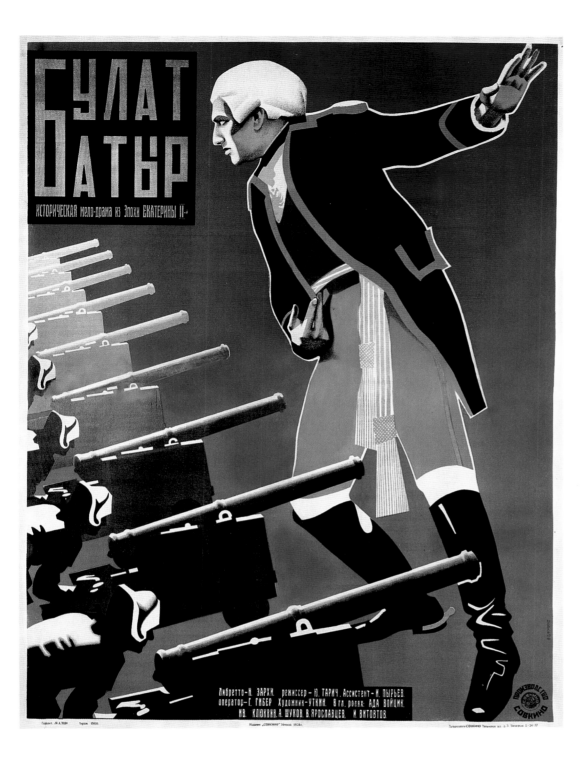

Bulat Batyr

This Soviet film, also known as *The Revolt in Kazan,* tells the story of Bulat Batyr, the Tartar leader who aided the peasants in their revolt against Tsarina Catherine II. Batyr became a martyr when a Russian general (pictured leading his artillery against the peasant revolt) ordered Batyr's wife killed and his house to be burned down. The tragedy continued when Batyr's two sons, who were ideologically opposed, fought each other and one was killed.

Bulat Batyr

Verfilmt wurde die Geschichte des Tatarenführers Bulat Batyr, der die Bauern in ihrer Revolte gegen die Zarin Katharina II. unterstützte. Das Martyrium des Batyr beginnt, als ein russischer General seine Frau töten und sein Haus niederbrennen läßt. Die Tragödie setzt sich fort. Der erbitterte Kampf seiner zwei ideologisch verfeindeten Söhne endet mit dem Tod des einen.

Boulat Batyr

Ce film raconte l'histoire de Boulat Batyr, chef tartare qui prit la tête de la révolte des paysans contre la tsarine Catherine II. Le martyre de Batyr commence lorsqu'un général russe fait brûler sa maison et assassiner sa femme. Un peu plus tard ses deux fils, qui se battent dans des camps adverses, se retrouvent face à face. Le combat se termine par la mort de l'un des deux garçons.

Georgii & Vladimir Stenberg
139 x 106.7 cm; 54.8 x 42"
1928; lithograph in colors
Collection of the author

Bulat Batyr

USSR (Russia), 1928
Director: Yuri Tarich
Actors: Ada Voitsik, Ivan Klyukvin, A. Shukov

The First and the Last

Prusakov and Borisov's fan-like arrangement of the multiple faces evokes the action of a film strip. The woman's skirt, containing scenes from the film, makes an excellent counterpoint.

Die Erste und die Letzte

Prussakow und Borissow arrangierten auf ihrem Plakat Gesichter in Form eines ausgebreiteten Fächers. Sie erinnern an die Aufnahmen auf einem Filmstreifen. Der Rock der Frau, auf dem einige Filmszenen zu sehen sind, bildet dazu ein optisches Gegengewicht.

La première et la dernière

On remarque sur l'affiche que les visages disposés en éventail semblent s'enchaîner comme au cinéma. La jupe de la femme, sorte de patchwork de scènes du film, forme un contraste intéressant avec cette disposition linéaire.

Nikolai Prusakov and Grigori Borisov
104 x 69 cm; 41 x 27.2"
1926; lithograph in colors with offset photography
Museum für Gestaltung, Zürich

Pervaya i Poslednyaya

USSR (Georgia), 1926
Director: S. Bereshvili

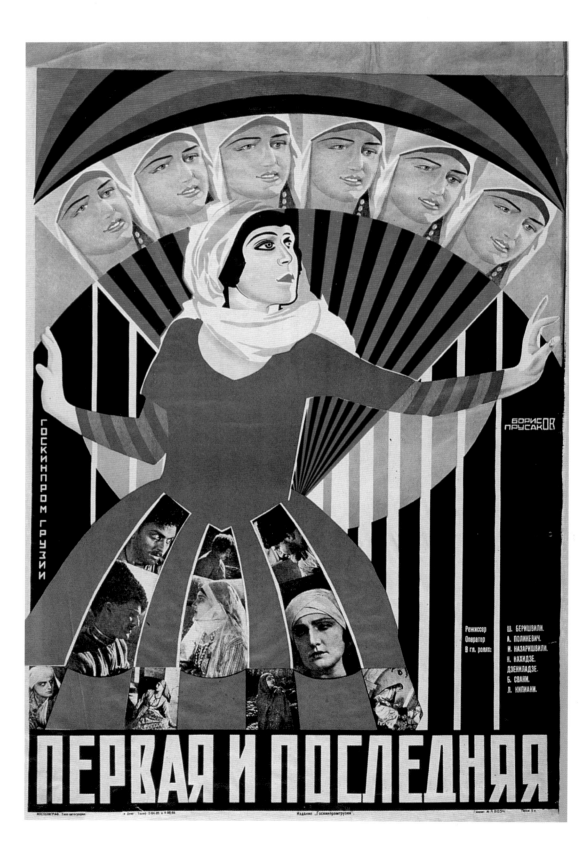

No Entrance to the City

Boris Savinkov, a revolutionary who deserts the Reds and joins the Whites (Tsarists), changes his name and becomes known for his brutality. Believing him dead, his wife (pictured) remarries. After many years, Boris returns to Moscow and his family with plans to sabotage the great Communist experiment. Discovered and denounced, he attempts to flee Moscow. The poster shows Boris attempting to evade the police, who are looking for him all over the city.

Betreten der Stadt verboten

Boris Sawinkow, ein Revolutionär, löst sich von den Roten und schließt sich statt dessen den Weißgardisten (Zaristen) an. Er ändert seinen Namen und wird durch seine Brutalität bekannt. Da seine Frau ihn für tot hält, heiratet sie ein zweites Mal. Nach vielen Jahren kehrt Boris nach Moskau und zu seiner Familie zurück, um dort gegen den Kommunismus zu arbeiten. Seine Frau zeigt ihn an. Das Plakat zeigt Boris bei seinem Versuch, der Polizei zu entkommen, die ihn in der ganzen Stadt sucht.

La ville interdite

Un jour, le révolutionnaire Boris Savinkov décide de passer dans le camp tsariste. Il change de nom et entre dans la Garde blanche, où il se fait vite une réputation de brute. Le croyant mort, sa femme se remarie. Après bien des années, le traître refait surface et retrouve sa famille. Mais quand ils comprennent qu'il est en mission de sabotage, ses proches le dénoncent à la police. On voit sur l'affiche Boris qui cherche à se cacher de la police qui le cherche dans toute la ville.

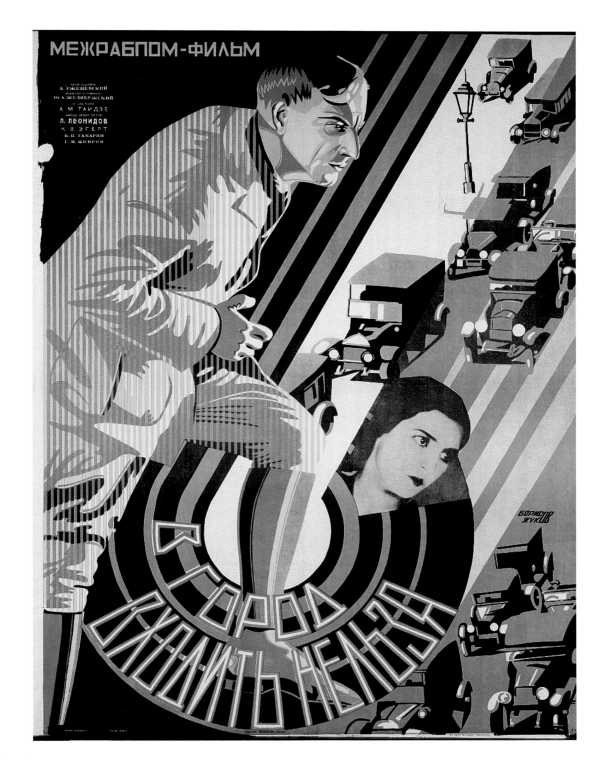

Grigori Borisov and Pyotr Zhukov
122 x 94 cm; 48 x 37"
1929; lithograph in colors with offset photography
Collection of the author

V Gorod Vkhodit Nelzya

USSR (Russia), 1929
Director: Yuri Zhelyabuzhsky
Actors: Leonid Leonidov, Konstantin Eggert, Boris Tamarin

By the Law

Also known as *Dura Lex*, this film is based on a short story by Jack London, *The Unexpected* about the Gold Rush. A married couple is stranded with three prospectors in a hut during a snowstorm. When one of the three prospectors kills the other two out of greed, the husband wants to shoot him immediately. The wife, however, insists they determine his fate "by the law". They conduct a trial, convict the prospector and hang him. This was the least expensive Soviet film ever made. Sovkino did not approve a budget for it, but Kuleshov finally prevailed when he agreed to use only one set (the hut) and found actors willing to take the roles just for the experience.

Nach dem Gesetz

Dieser Film nach einer Kurzgeschichte von Jack London spielt in den Tagen des Goldrausches im Wilden Westen. Ein Ehepaar findet mit drei anderen Goldsuchern während eines Schneesturms in einer Hütte Schutz. Als einer der drei Goldsucher die beiden anderen aus Gier tötet, will der Ehemann ihn sofort erschießen. Die Frau hingegen besteht auf einer Gerichtsverhandlung. Beide verurteilen den Mörder zum Tode. Da kein Budget zur Verfügung stand, wurde dieser Film der kostengünstigste, der je in Rußland produziert wurde. Kuleschow drehte in nur einer Szenerie (der Hütte) und mit Schauspielern, die die Rollen nur um der Erfahrung willen übernahmen.

Selon la loi

Le film s'inspire d'une nouvelle de Jack London sur la ruée vers l'or dans l'Ouest américain: un couple de chercheurs d'or surpris par une tempête de neige se retrouve enfermé dans une cabane avec trois aventuriers, dont l'un tue promptement les deux autres pour les voler. Le mari veut tuer l'assassin mais sa femme décide que le sort du coupable doit être fixé «selon la loi». Tous deux organisent un procès, condamnent le meurtrier et le pendent. Le film a été tourné avec de très petits moyens: Koulechov se limita à un décor (la cabane) et trouva des acteurs prêts à jouer pour la beauté du geste.

222

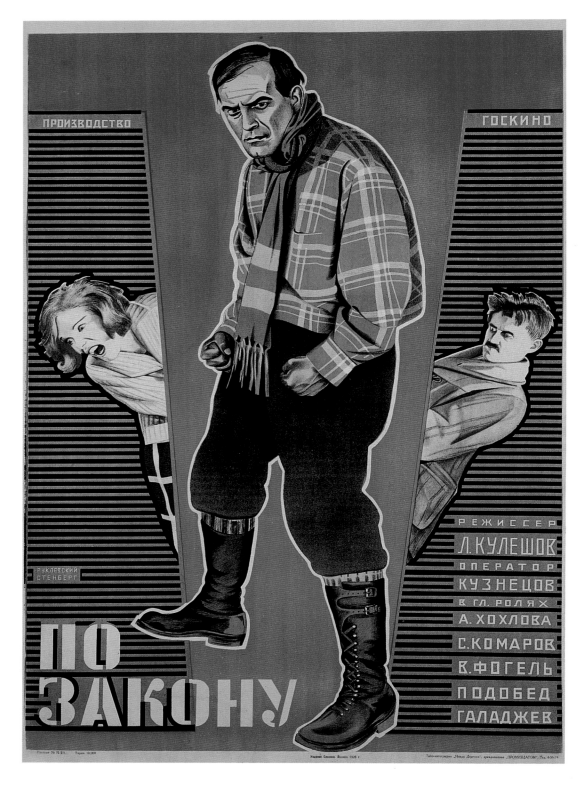

Georgii & Vladimir Stenberg with
Yakov Ruklevsky
108 x 72 cm; 42.5 x 28.5"
1926; lithograph in colors
Collection of the author

Po Zakonu

USSR (Russia), 1926
Director: Lev Kuleshov
Actors: Alexandra Khokhlova,
Sergei Komarov, Vladimir Fogel

Through the Flames

Richard Talmadge portrays a fireman who has to resign because of his extreme sensitivity to smoke. His rivals accuse him of cowardice, but he proves his bravery by capturing a gang of robbers who have been setting fires to hide the evidence of their crimes.

Durch die Flammen

Richard Talmadge spielt einen extrem rauchempfindlichen Feuerwehrmann, der den Beruf aufgeben muß. Von seinen Rivalen der Feigheit bezichtigt, kann er doch seinen Mut beweisen, als er eine Diebesbande überführt, die, um ihre Spuren zu verwischen, Brände legt.

A travers les flammes

Richard Talmadge interprète le rôle d'un pompier qui démissionne car il ne supporte plus la fumée. Ses rivaux l'accusent d'être lâche, mais il prouve son courage en capturant la bande de gangsters qui allumaient les incendies pour effacer les traces de leurs méfaits.

Georgii & Vladimir Stenberg
101 x 69.5 cm; 39.7 x 27.3"
1927; lithograph in colors
Collection of the author

Skvoz Plamya

Through the Flames
(original film title)
Usa, 1923
Director: Jack Nelson
Actors: Richard Talmadge,
Charlotte Pierce, Maine Geary,
Ruth Langston

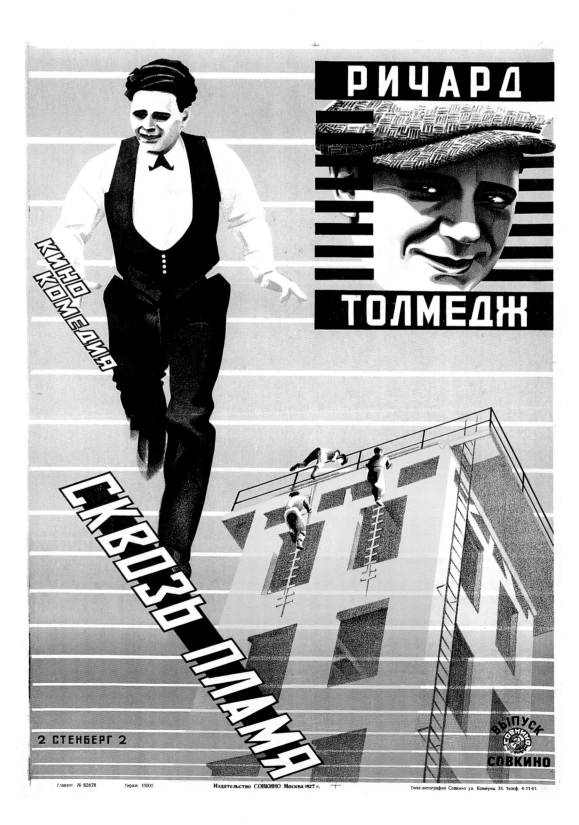

223

Georgii & Vladimir Stenberg
93.5 x 71 cm; 36.7 x 28"
1929; lithograph in colors
Collection of the author

Nevesta Boksera

Die Boxerbraut (original film title)
Germany, 1926
Director: Johannes Guter
Actors: Xenia Desni, Willy Fritsch

224

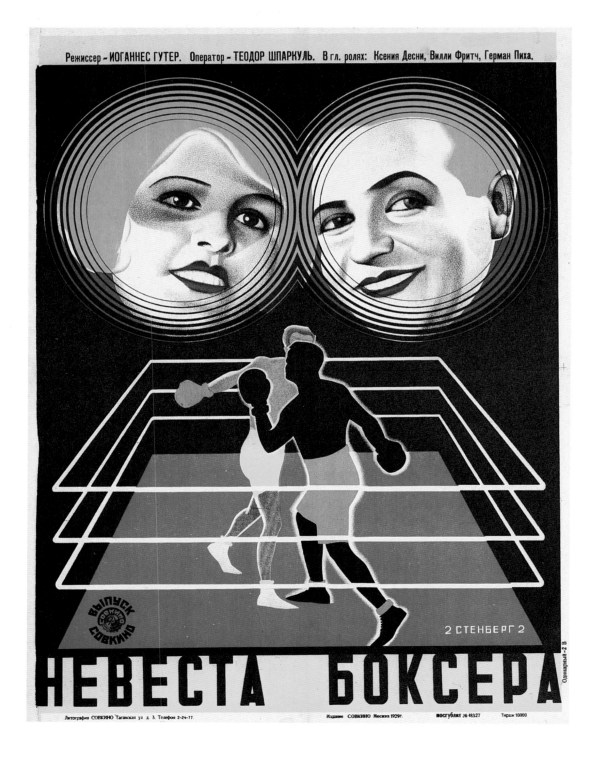

The Boxer's Bride
Guter was a specialist in light comedy. He discovered Willy Fritsch, who became one of the most popular German stars of the 1930s. This lightweight comedy about a young lady trying to win the attentions of a prize fighter was their second film together. The poster's use of concentric circles effectively simulates the reverberations caused by a punch.

Die Boxerbraut
Guter gilt als Spezialist der leichten Komödie und Entdecker von Willy Fritsch, der in den 30er Jahren einer der bekanntesten Schauspieler Deutschlands war. In ihrem zweiten gemeinsamen Film versucht eine junge Dame, die Aufmerksamkeit eines Preisboxers auf sich zu lenken. Die konzentrischen Kreise auf dem Plakat zeigen sehr wirkungsvoll den Nachhall eines Schlagabtausches im Boxring.

La fiancée du boxeur
Guter est un spécialiste de la comédie légère. On lui doit la découverte de Willy Fritsch, qui allait devenir une star en Allemagne dans les années 30. *La fiancée du boxeur* raconte avec humour les efforts touchants d'une jeune femme pour essayer de trouver une petite place à côté du champion. Les cercles concentriques de l'affiche évoquent efficacement les réverbérations des coups de poing.

The Punch

John (Ray) is a steel worker and amateur boxer who stops boxing at the request of his invalid mother. His friends assume he is a coward and brand him 'Scrap Iron', which leads to his losing both his job and his fiancée (Steadman). In need of money for his ailing mother, John accepts a bribe to lose a fight. Once in the ring, however, he cannot resist knocking out the other boxer. His actions expose the scheme and help him win back his job and fiancée.

Der Schlag

John (Ray) ist ein Stahlarbeiter und Amateurboxer, der auf Wunsch seiner kranken Mutter das Boxen aufgibt. Seine Freunde halten ihn für einen Feigling und nennen ihn »Scrap Iron« (Alteisen). Er verliert seinen Ruf, seine Arbeit und seine Verlobte (Steadman). Da er Geld für seine leidende Mutter benötigt, willigt John ein, einen Boxkampf absichtlich zu verlieren. Im Ring kann er jedoch nicht widerstehen, seinen Gegner k.o. zu schlagen. Dadurch wird das ganze Komplott aufgedeckt, und er gewinnt seine Arbeit und seine Verlobte zurück.

Le coup

John est ouvrier métallurgiste. Il est aussi boxeur amateur mais renonce au ring à la demande de sa mère infirme. Ses amis le prennent pour un poltron et le surnomment «Scrap iron» (Ferraille). Le héros finit par perdre son emploi et sa fiancée. Comme il a besoin d'argent pour soigner sa mère, il accepte un match truqué: s'il se laisse battre, on lui remettra un joli petit magot. Mais une fois sur le ring il retrouve sa pugnacité et met son adversaire K.O. Il dévoile alors le marché qu'on lui a proposé et retrouve à la fois son emploi et sa fiancée.

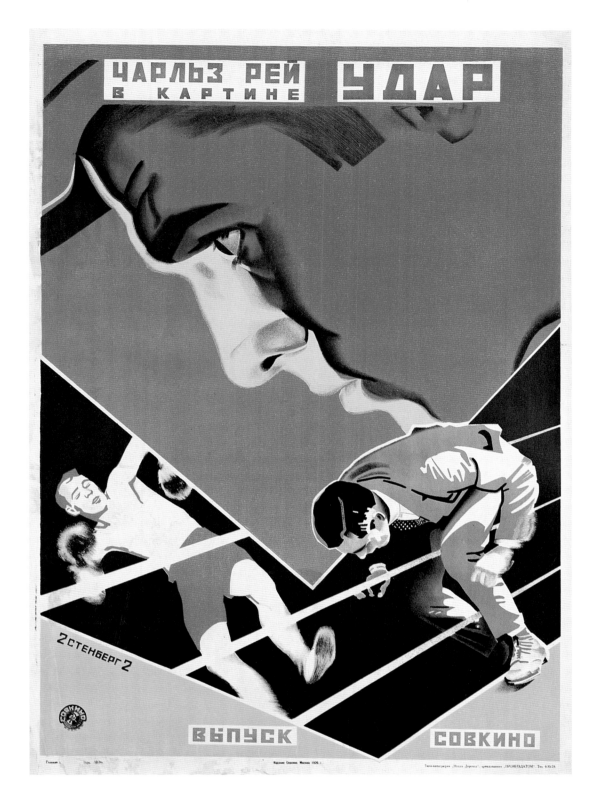

Georgii & Vladimir Stenberg
105 x 72 cm; 41.3 x 28.5"
1926; lithograph in colors
Collection of the author

Udar

Scrap Iron (original film title)
USA, 1921
Director: Charles Ray
Actors: Charles Ray, Lydia Knott, Vera Steadman, Tom Wilson

**Nikolai Prusakov and
Grigori Borisov**
107.8 x 72.6 cm, 42.4 x 28.6"
Circa 1926; lithograph in colors
Collection of the author

Nakazanye

USSR (Georgia), 1926
Director: Ivan Perestiani
Actors: Kador Ben Sahib, Maria and
Alexander Shirai, Marius Yakobini,
P. Esikovski, S. Joseffi

The Punishment
This boxing film features Kador Ben
Sahib, who punches with such
speed that one can only see flashes
of light which the artists use to indi-
cate where Sahib has just punched.

Die Bestrafung
Der Star dieses Boxfilms ist Kador
Ben Sahib, der blitzschnell zuschla-
gen kann, wie die Lichtblitze auf
dem Plakat verdeutlichen.

Le châtiment
La vedette du film est le boxeur
Kador Ben Sahib, aux coups si ful-
gurants que Proussakov les repré-
sente comme autant d'éclairs de
lumière.

Georgii & Vladimir Stenberg
100 x 70.2 cm; 39.4 x 27.7"
1927; lithograph in colors
Collection of the author

Bitaya Kotleta

The Yokel (original film title)
USA, 1926
Director: Snub Pollard
Actor: Snub Pollard

The Pounded Cutlet
Comedian Snub Pollard (upper left)
produced, directed and starred in
this short comedy about a country
bumpkin who comes to the city
and becomes involved in boxing.
The Stenbergs' upside-down boxer
effectively portrays the effects of
repeated blows to the head.

Das geklopfte Kotelett
Der Komiker Snub Pollard produ-
zierte diese kurze Komödie nicht
nur, er führte auch Regie und spiel-
te die Hauptrolle: einen Bauerntöl-
pel, der in die Stadt kommt und in
das Boxgeschäft verwickelt wird.
Die Stenbergs zeigen einen auf den
Kopf gestellten Boxer, um die ver-
wirrende Wirkung wiederholter
Kopfschläge zu simulieren.

La côtelette attendrie
Le comique Snub Pollard fut à la
fois le producteur, le réalisateur et
le personnage pricipal de cette
courte comédie. Il y interprète le
rôle d'un jeune campagnard devenu
boxeur. Les frères Stenberg le repré-
sentent la tête en bas: il semble
voltiger sous des rafales de coups.

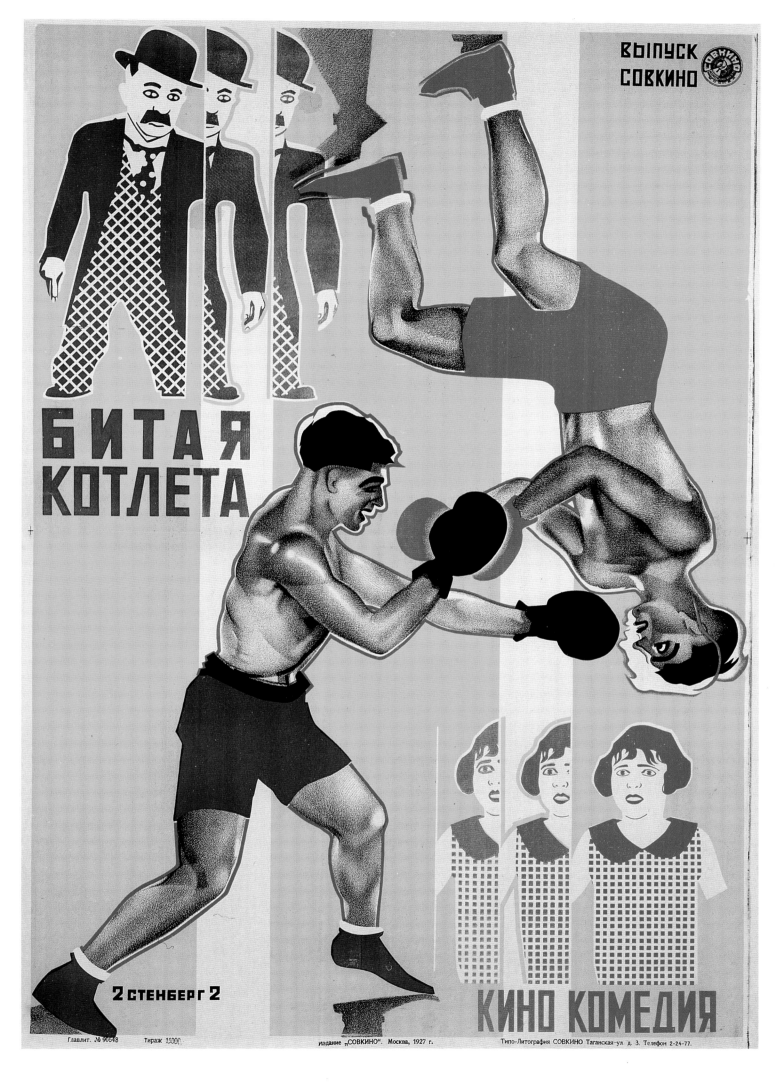
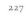

Her Husband's Trademark

Gloria Swanson plays the wife of an ambitious man (Holmes) who dresses her in expensive clothes as a "trademark" of his success. To prove that he can outclass her previous suitor (Wayne), Holmes takes her to Mexico where Wayne has found great success as an oil engineer. Mexican bandits kill Holmes and abduct Swanson, but she is rescued by Wayne.

Das Markenzeichen ihres Mannes

Gloria Swanson spielt die Ehefrau eines ehrgeizigen Mannes, der sich mit ihrer Schönheit schmückt. Um zu beweisen, daß er erfolgreicher ist als der ehemalige Verehrer seiner Frau, nimmt er sie mit auf eine Geschäftsreise zu diesem nach Mexiko. Mexikanische Banditen töten ihn und entführen seine Frau, die jedoch von ihrem Ex-Freund gerettet wird.

La marque de son mari

Gloria Swanson interprète le rôle de l'épouse d'un homme ambitieux qui lui offre sans cesse des vêtements luxueux pour prouver qu'il gagne beaucoup d'argent. Un jour, il emmène sa femme au Mexique pour lui montrer qu'il a encore mieux réussi que son ancien soupirant. Mais des bandits le tuent et enlèvent la jeune femme. Elle sera heureusement sauvée par son ex-fiancé, qui bien sûr l'aime toujours.

228

Alexander Naumov
100.5 x 72.5 cm; 39.2 x 28.5"
Circa 1925; lithograph in colors
Collection of the author

Torgovaya Marka Yeye Muzha

Her Husband's Trademark (original film title)
USA, 1922
Director: Sam Wood
Actors: Gloria Swanson, Richard Wayne, Stuart Holmes

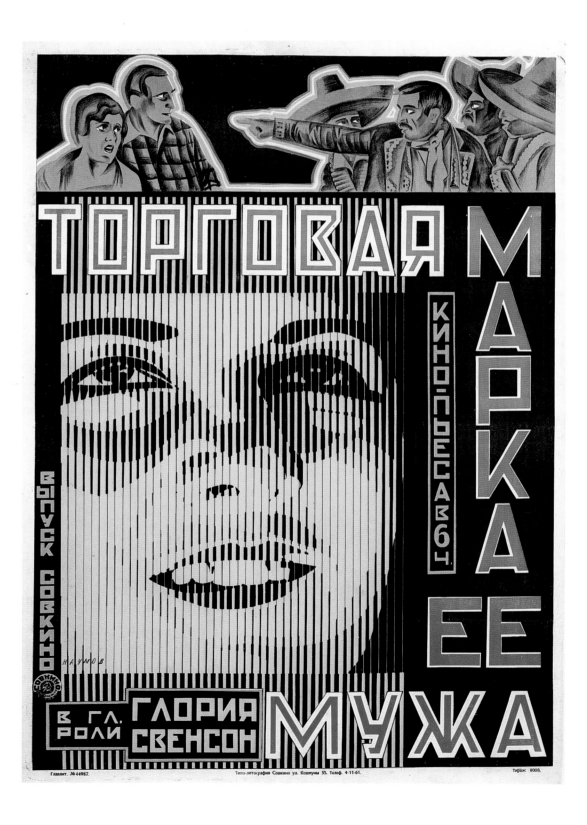

Above the Precipice

A range war over water rights between a pioneer settler (Torrence) and an evil landholder (Beery) escalates when Jack (Hughes) arrives in town. Jack falls for the settler's pretty ward, Mescal (Daniels). Already pursued by the landholder and the settler's son, Mescal flees to the desert. Naumov dramatically highlights Bebe Daniels' face in green with her three suitors underneath.

Über dem Abgrund

Der Streit um die Wasserrechte zwischen einem Siedler und einem bösen Landbesitzer spitzt sich zu, als Jack in die Stadt kommt. Er verliebt sich nämlich in das hübsche Mündel des Siedlers, Mescal (Bebe Daniels). Verfolgt von dem Landbesitzer und dem Sohn des Siedlers flieht Mescal in die Wüste. Für das Plakat gibt Naumow Bebe Daniels ein grünes Gesicht. Darunter sind ihre Verfolger abgebildet.

Au-dessus du précipice

Un énergique pionnier et un sinistre propriétaire terrien se disputent pour une sombre histoire d'eau. L'affaire prend un tour nouveau avec l'arrivée de Jack, qui tombe immédiatement amoureux de Mescal, la délicieuse pupille du pionnier. Naoumov centre son affiche sur le visage de l'héroïne violemment mis en relief par des ombres vertes. Les autres protagonistes se profilent en bas de l'image.

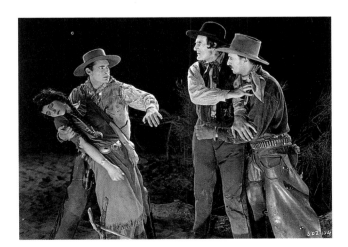

Alexander Naumov
107 x 73 cm; 42 x 28.6"
1926; lithograph in colors
Collection of the author

Nad Propastyu

The Heritage of the Desert (original film title)
USA, 1924
Director: Irvin Willate
Actors: Bebe Daniels, Ernest Torrence,
Noah Beery, Ann Shaeffer, Lloyd Hughes

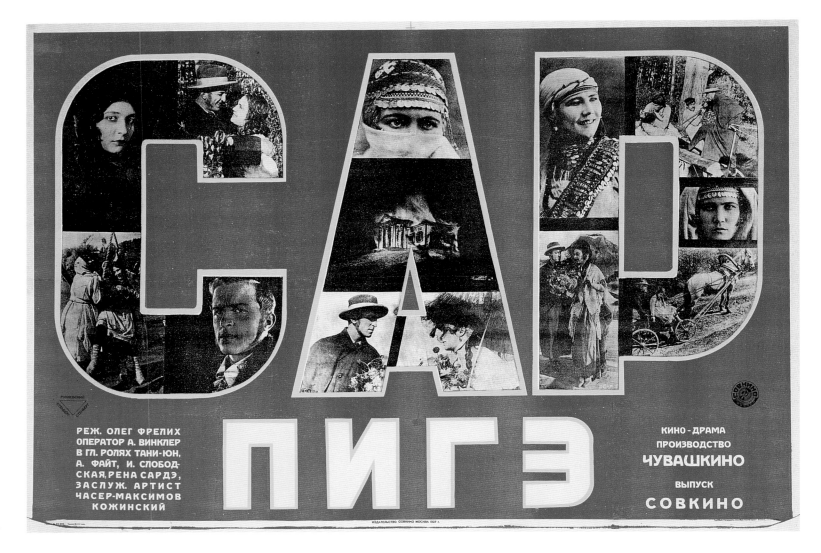

Georgii & Vladimir Stenberg with Yakov Ruklevsky
72.7 x 107.2 cm; 28.6 x 42.2"
1927; lithograph in colors with offset photography
Collection of the author

Sar Pige

USSR (Uzbekistan), 1927
Director: Oleg Frelikh
Actors: Tani-Yun, Andrei Fait, I. Slobodskaya, Rena Sarde

Sar Pige
Released in English as *The Woman,*
this film tells the simple story of a
Chuvash tribeswoman in a remote
Central Asian village in pre-revolu-
tionary times. Filmed on location
with local people.

Sar Pige
Der Film wurde in einem entlege-
nen Dorf Zentralasiens mit einhei-
mischen Darstellern gedreht und
erzählt die Geschichte einer tschu-
waschischen Stammesfrau vor der
Revolution.

Sar Pige
Le film raconte la vie simple d'une
femme tchouvache dans un lointain
village d'Asie centrale avant la Révo-
lution. Le film a été tourné en
Tchouvachie avec des figurants
locaux.

Mikhail Dlugach
102 x 71.5 cm; 40.2 x 28.2"
1926; lithograph in colors
Collection of the author

Printsessa Ustrich

Die Austernprinzessin
(original film title)
Germany, 1919
Director: Ernst Lubitsch
Actors: Ossi Oswalda, Victor Janson,
Harry Liedtke, Curt Bois

The Oyster Princess
The film is a satire of the American nouveau-riche obsession with European titles. Ossi Oswalda plays the daughter of an American industrialist known as the "Oyster King" who attempts to acquire standing in society by marrying her to a titled scion of a Prussian family. The poster shows Oswalda in what was obviously a caricature of a brash American heiress.

Die Austernprinzessin
Der Film ist eine Satire auf neureiche Amerikaner, die von europäischen Adelstiteln besessen waren. Ossi Oswalda spielt die Tochter eines amerikanischen Industriellen, bekannt als »Austernkönig«, der seine Tochter mit dem Nachkommen einer preußischen Adelsfamilie verheiraten will. Auf dem Plakat ist Oswalda als eine Art Karikatur zu sehen.

La princesse aux huîtres
Le film est une satire des nouveaux riches américains fascinés par les titres de noblesse européens. Il raconte les mésaventures d'un richissime industriel surnommé le «roi de l'huître» qui veut marier sa fille avec le rejeton d'une famille d'aristocrates prussiens. Ossi Oswalda campe sur l'affiche un personnage d'héritière américaine vulgaire et effrontée.

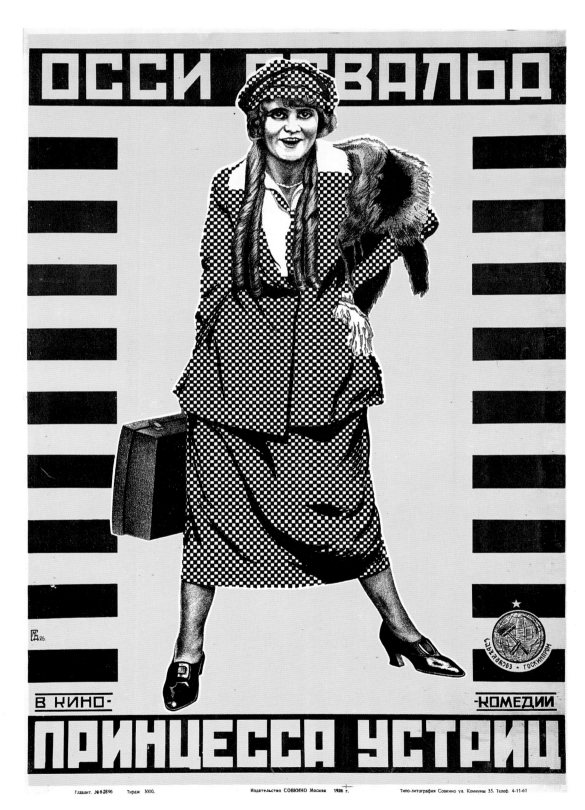

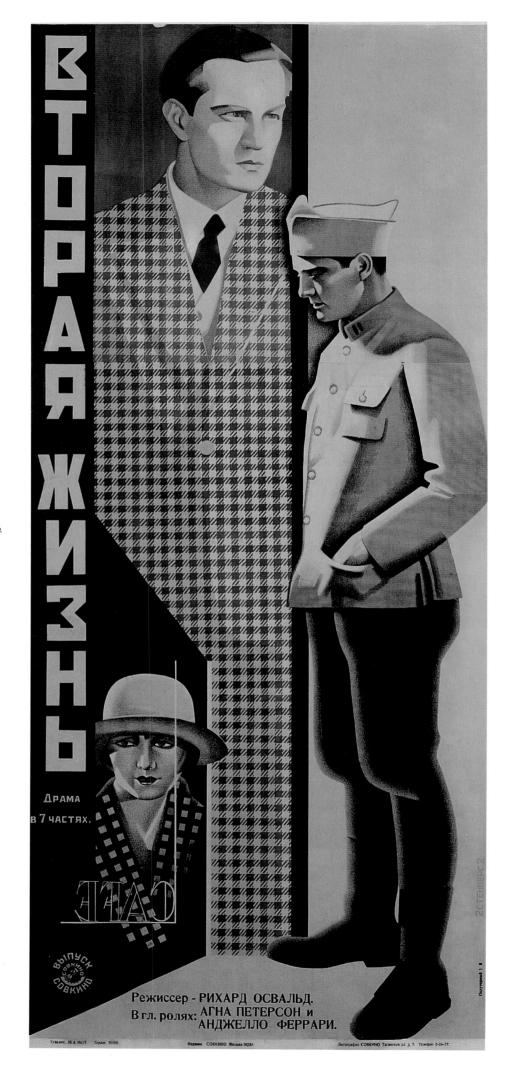

232

Second Life

Dr. Bessel is a rich German industrialist who leaves his wife when he discovers that she is in love with another man. Assuming the identity of a French soldier who has been killed, he leads a double life and even marries the dead soldier's fiancée. The poster clearly depicts the man's first life as a rich German industrialist in his flashy checkered coat and his second life as a French soldier, separating the two lives with a black demarcation line.

Das zweite Leben

Als Dr. Bessel, ein deutscher Industrieller herausfindet, daß seine Frau einen anderen Mann liebt, verläßt er sie und nimmt die Identität eines getöteten französischen Soldaten an. Er führt ein Doppelleben und heiratet sogar die Verlobte des toten Soldaten. Auf dem Plakat sind sein früheres Leben als reicher Industrieller in einem auffallend karierten Jackett und sein zweites Leben als französischer Soldat dargestellt; beide werden durch den Hintergrund getrennt.

Seconde vie

Herr Doktor Bessel est un riche industriel qui découvre que sa femme le trompe. Il prend l'identité d'un soldat français mort à la guerre et recommence sa vie, allant jusqu'à épouser la fiancée du défunt. Les artistes représentent la césure entre les deux vies du héros – riche industriel, puis soldat – par deux grands plans verticaux nettement séparés par un trait.

Georgii & Vladimir Stenberg
158 x 72 cm; 62.2 x 28.3"
1928; lithograph in colors
Collection of the author

Vtoraya Zhizn

Doktor Bessels Verwandlung
(original film title)
Germany, 1927
Director: Richard Oswald
Actors: Jakob Tiedtke, Sophie Pagay,
Gertrud Eysoldt, Agnes Peterson,
Angelo Ferrari

Lieutenant Riley

Riley (MacLean) is a marine sergeant in detention who escapes in order to compete with his rival, a Navy man (Boteler), for a lady's affections. When the two suitors witness a mail robbery, they unite to stop the thieves. The brave deed wins Riley an officer's commission and the lady's affections. The poster design clearly expresses the rivalry between the Navy and the Marine Corps. The artistic style and the usage of the same unusual portrait of Douglas MacLean as in *Yankee Consul* (p. 90, 91) suggest that this poster may be a Stenberg design.

Leutnant Riley

Der desertierte Marinesergeant Riley und sein Nebenbuhler versuchen sich gegenseitig daran zu hindern, ihre gemeinsame Freundin zu erreichen. Dabei werden sie Zeugen eines Postraubs, den sie gerade noch vereiteln können. Durch die mutige Tat gewinnt Riley das Offizierspatent und die Zuneigung der Dame. Das Plakat vermittelt die Rivalität der Männer. Sein künstlerischer Stil und die Verwendung desselben ungewöhnlichen Porträts von Douglas MacLean wie in dem Plakat *Der Yankee-Konsul* (S. 90, 91) lassen vermuten, daß auch dieses Plakat von den Stenbergs stammt.

Le lieutenant Riley

Le lieutenant Riley est amoureux d'une téléphoniste. Il a un rival qu'il déteste cordialement, mais qu'il aide néanmois à faire fuir des bandits. Grâce à son acte de bravoure, Riley prend du galon et conquiert la jeune fille qu'il aime. La rivalité entre les deux hommes apparaît nettement sur l'affiche, dont le style et jusqu'au portrait insolite de MacLean, repris dans l'affiche dessinée pour «Le Consul Yankee» (p. 90, 91), évoquent irrésistiblement les frères Stenberg, qui en sont peut-être les auteurs.

Anonymous
94 x 61 cm; 37 x 24"
1929; lithograph in colors
with offset photography
Collection of the author

Leitenant Rilei

Let it Rain (original film title)
USA, 1927
Director: Eddie Cline
Actors: Douglas MacLean,
Shirley Mason, Wade Boteler

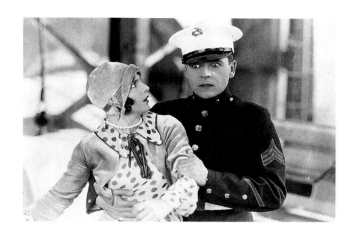

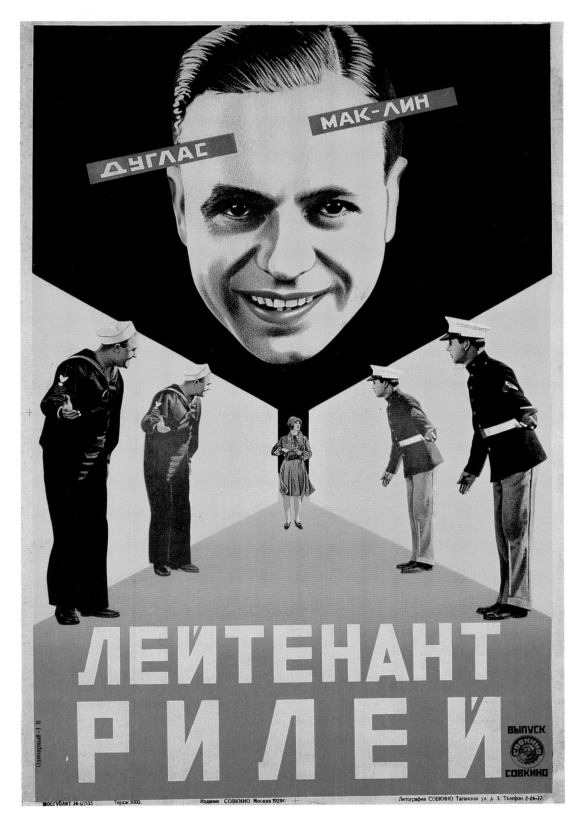

233

Captain Duncan

Captain Duncan McTeague (Carleton) finds a baby in his cabin while the ship is in port. Pinned to the baby's shirt is half of a dollar bill with a note saying that one day the mother will return with the other half to claim the child. Duncan decides to raise the child himself and for years protects the boy against taunts by the ship's mate (MacQuarrie) who, unknowingly, is the boy's father. When the mate is fired, he kidnaps the boy and is killed by Duncan. The boy's mother (Nilsson) comes to claim the boy with the other half of the dollar bill; she and Duncan fall in love and are married.

Kapitän Duncan

Der Schiffskapitän Duncan McTeague findet ein Baby in seiner Kajüte, als das Schiff im Hafen ankert. Einziger Hinweis auf die Herkunft ist eine halbe Dollarnote mit der Mitteilung, daß die Mutter eines Tages mit der anderen Hälfte ihr Kind zurückfordern werde. Kapitän Duncan beschließt, das Kind selbst großzuziehen. Er beschützt den Jungen jahrelang vor dem Spott des Schiffsmaats, des unwissenden Vaters. Als dieser entlassen wird, kidnappt er den Jungen. Duncan tötet den Entführer. Als die Mutter des Jungen erscheint, verliebt sie sich in den Kapitän, und die beiden heiraten.

Capitaine Duncan

Le capitaine Duncan McTeague trouve un bébé dans sa cabine lors d'une escale. Sur les vêtements de l'enfant est épinglée la moitié d'un billet de un dollar et une petite note disant que la mère reviendra un jour avec l'autre partie du billet. Le capitaine Duncan décide d'élever l'enfant. Le jeune garçon devient le souffre-douleur d'un matelot, que Duncan congédie. Furieux, l'homme enlève l'enfant et Duncan le tue. Sur ces entrefaites la mère du garçon réapparaît. Elle s'éprend du vaillant capitaine qui de son côté tombe éperdument amoureux. Tout se terminera par un mariage.

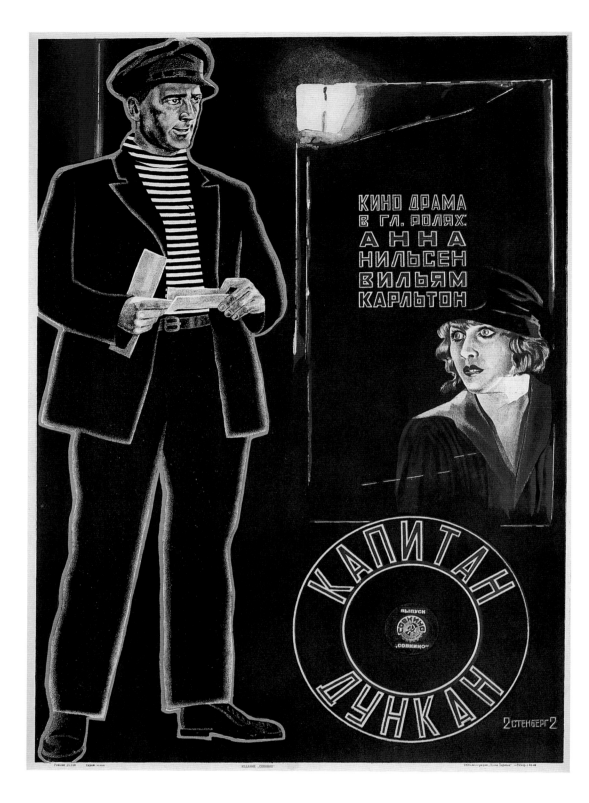

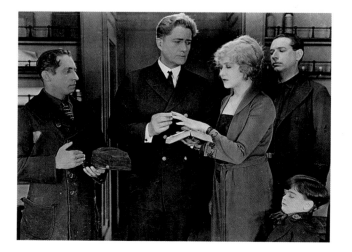

Georgii & Vladimir Stenberg
107.6 x 72.5 cm; 42.4 x 28.5"
1926; lithograph in colors
Collection of the author

Kapitan Dunkan

Half-a-Dollar Bill
(original film title)
USA, 1924
Director: William S. Van Dyke
Actors: Anna Q. Nilsson, William P. Carleton, Frankie Darro, George MacQuarrie

Anatoly Belsky

139 x 108 cm; 54.7 x 42.5"
1928; lithograph in colors with offset photography
Collection of the author

Ovod

USSR (Georgia), 1928
Director: Konstantin Mardzhanov
Actors: Natasha Vachadze, A. Imedashvili, I. Merabishvili

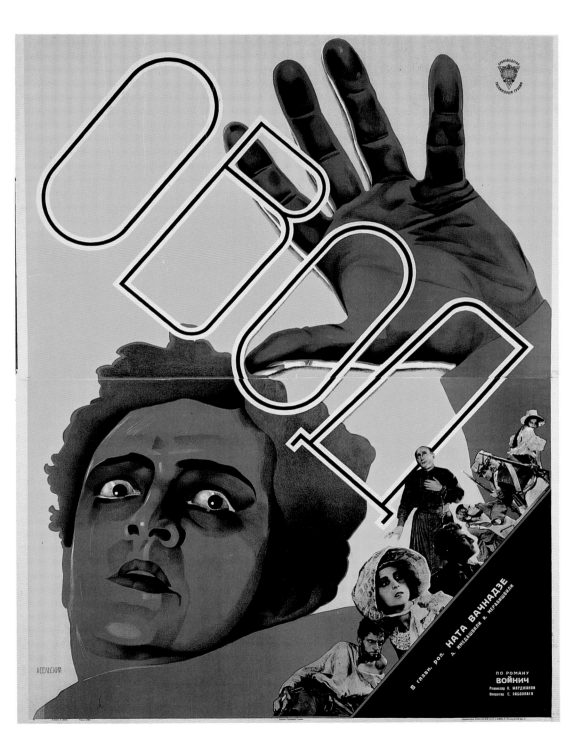

The Gadfly

This film is set in 19th-century Italy. It involves the illegitimate son of a cardinal who becomes the leader of the resistance movement against the occupying Austrian army. The hero resists both the Austrians and the Church (which has allied itself with the Austrians) until he is captured and executed. The artist's choice of a brilliant blue for the character's face, the intensity of his expression and the dramatic perspective make this folk hero seem larger than life.

Der Störenfried

Der Film spielt im Italien des 19. Jahrhunderts. Der illegitime Sohn eines Kardinals leistet sowohl der österreichischen Besatzungsmacht als auch der mit ihr verbündeten Kirche Widerstand, bis er gefangengenommen und hingerichtet wird. Der Künstler hat für das Gesicht des Darstellers auf dem Plakat ein leuchtendes Blau gewählt. Zusammen mit der Intensität seines Ausdrucks und dem dramatischen Blickwinkel läßt es diesen Volkshelden überlebensgroß erscheinen.

235

Le taon

L'intrigue de ce film se situe en Italie au XIXe siècle. Le héros, fils naturel d'un cardinal, prend la tête du mouvement de résistance contre l'armée d'occupation autrichienne. Il se bat également contre l'église (qui soutient les oppresseurs). Il sera arrêté et exécuté. La teinte bleu vif du visage, l'intensité farouche du regard et l'audace de la perspective donnent au héros une dimension presque surhumaine.

Georgii & Vladimir Stenberg
107.4 x 71.8 cm; 42.3 x 28.3"
1929; lithograph in colors
Collection of the author

Bely Stadion

Das weiße Stadion (original film title)
Germany, 1928
Director: Arnold Fanck

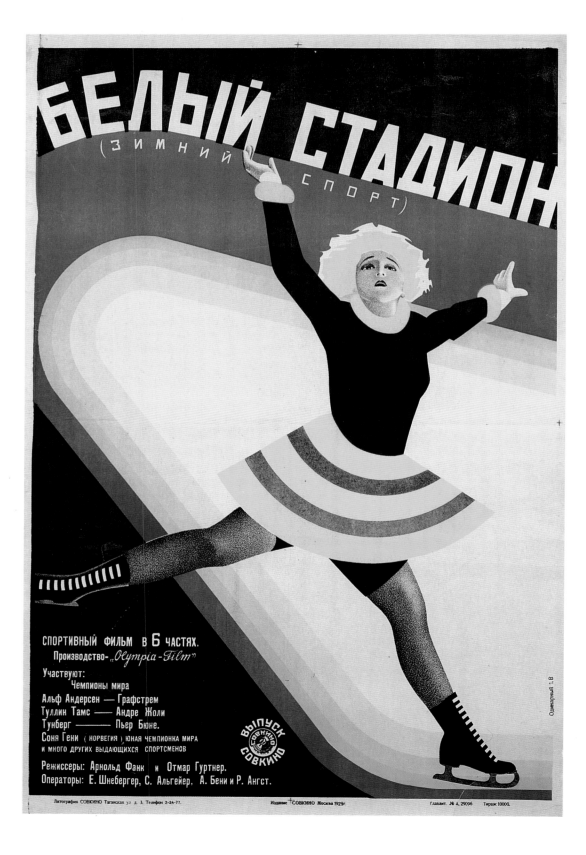

The White Stadium

In this documentary of the 1928 Olympic winter games at St. Moritz, the star attraction was the Norwegian ice skating phenomenon Sonia Henie. Men's singles winner Gillis Grafstrom of Sweden, Finland's speedskater Clas Thunberg, France's Andrée Joly and other athletes were also included.

Das weiße Stadion

Die Hauptattraktion dieser Dokumentation über die Olympischen Winterspiele 1928 in St. Moritz ist die phänomenale norwegische Eiskunstläuferin Sonia Henie. Außerdem sind Gillis Grafstroem, der schwedische Gewinner des Eiskunstlaufs der Herren, der finnische Eisschnelläufer Clas Thunberg und die Französin Andrée Joly zu sehen.

Le stade blanc

Un documentaire sur les Jeux Olympiques d'hiver de 1928 à Saint-Moritz. On peut ainsi voir et revoir la prodigieuse patineuse norvégienne Sonia Henie, le champion suédois Gillis Grafstrom, le patineur de vitesse finlandais Clas Thunberg, la Française Andrée Joly et maints autres athlètes.

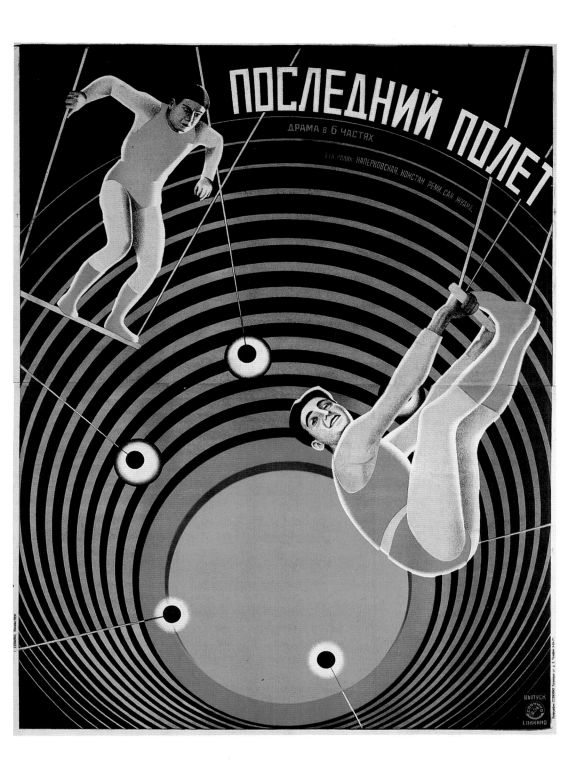

Georgii & Vladimir Stenberg
(attributed to)
138 x 106.7 cm; 54.3 x 42"
1929; lithograph in colors
Collection of the author

Posledni Polet

USSR (Russia), 1929
Director: Ivan Pravov
Actors: Naperkovskaya,
Konstan Remi, San Zhuand

The Last Flight

This film presents the story of a circus troupe stranded in a remote part of southern Russia by the events of the 1917 Revolution. The poster design is especially fitting considering that the cataclysmic events, although far away, left the performers in an uneasy, suspended state.

Der letzte Flug

Es geht um eine russische Zirkustruppe, die wegen der Ereignisse der Revolution von 1917 in einer abgelegenen Gegend im Süden Rußlands gestrandet ist. Das Plakat zeigt die Zirkusleute in einer spannenden Schwebe, in der sie sich aufgrund der umwälzenden Geschehnisse auch im übertragenen Sinn befinden.

Le dernier vol

L'histoire d'une troupe de cirque russe immobilisée au fin fond de la Russie par la tourmente de la Révolution d'octobre. Les trapézistes de l'affiche semblent loin de tout, suspendus au-dessus du vide, hésitants et pourtant prêts à s'envoler.

Georgii & Vladimir Stenberg
92 x 72 cm; 36.3 x 28.4"
1929; lithograph in colors
Collection of the author

Don Q, Syn Zorro

Don Q, Son of Zorro
(original film title)
USA, 1925
Director: Donald Crisp
Actors: Douglas Fairbanks,
Mary Astor, Jack McDonald

Don Q, Son of Zorro

Having scored a major hit in 1920
as Zorro, Fairbanks made this
sequel in which Zorro sends his son
(also played by Fairbanks) to Spain
for an education. While in Spain,
the son is unjustly accused of assas-
sinating a visiting nobleman. Zorro
travels to Spain to help his son find
the real killer. The poster reflects a
film of good, clean, swashbuckling
fun.

Don Q, Sohn des Zorro

Nach seinem Riesenerfolg in der
Rolle des Zorro (1920) drehte Fair-
banks eine Fortsetzung, in der
Zorro seinen Sohn (ebenfalls Fair-
banks) zur Ausbildung nach Spani-
en schickt. Als der junge Mann zu
Unrecht beschuldigt wird, einen
Adligen umgebracht zu haben,
unterstützt Zorro ihn bei der Suche
nach dem wahren Mörder. Das Pla-
kat verdeutlicht mit einfachen Mit-
teln, daß es sich bei diesem Film
um einen spannenden Abenteuer-
film handelt.

Don Q, fils de Zorro

Don Q est la suite des aventures de
Zorro, film qui devait donner à
Douglas Fairbanks son rôle-fétiche
en 1920. L'intrigue tourne cette fois
autour du fils de Zorro (rôle égale-
ment interprété par Fairbanks) qui
fait ses études en Espagne. Le jeune
homme est injustement accusé
d'avoir assassiné un gentilhomme.
Zorro vole à son secours et l'aide à
démasquer le véritable meurtrier.
Don Q est un film de cape et d'épée
sans prétention et les frères Sten-
berg ont réalisé une affiche tout à
fait adaptée au sujet.

238

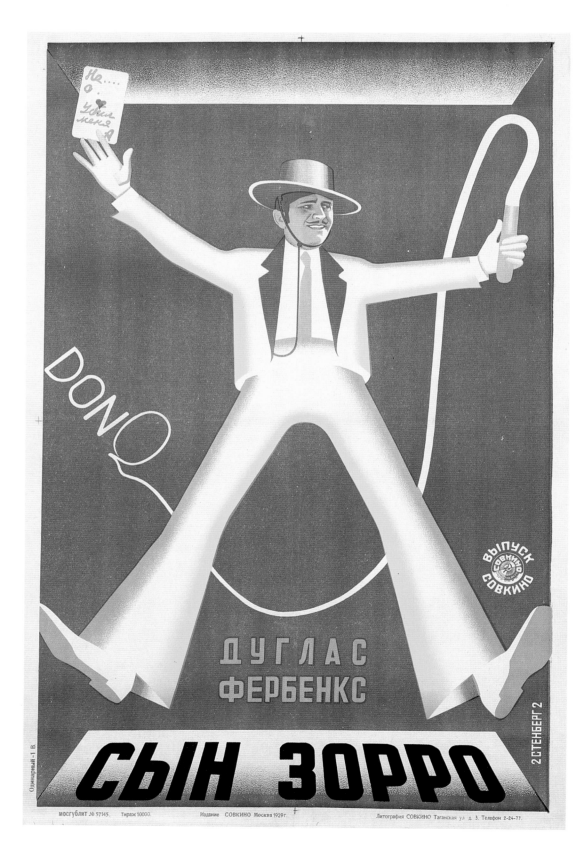

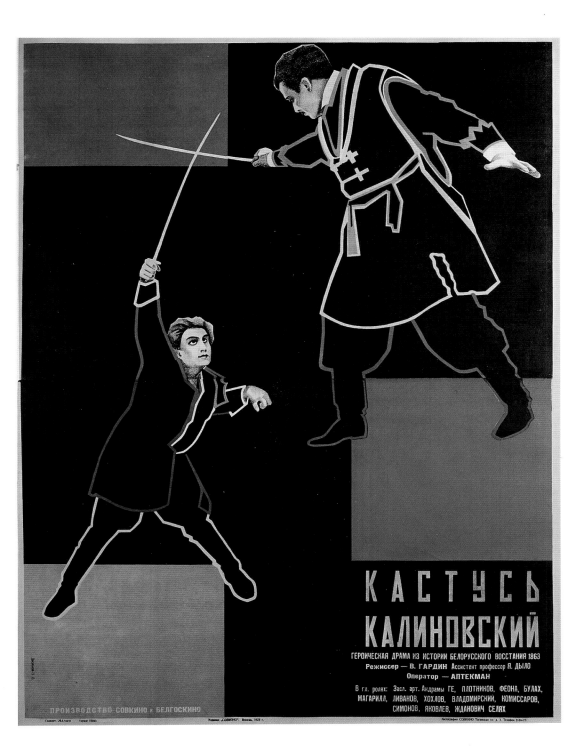

Georgii & Vladimir Stenberg
142 x 95 cm; 55.9 x 37.4"
1928; lithograph in colors
Collection of the author

Kastus Kalinovski

USSR (Russia), 1927
Director: Vladimir Gardin
Actors: N. Simonov, V. Plotnikov,
A. Feona, Sofia Magarill

Kastus Kalinovski

Kastus Kalinovski led a rebellion in 1863 against Polish controled areas of Russia. In this historical drama, Kastus takes as hostages a local count and his sister, who were once his friends, but who now support the Poles. When Kastus falls in love with the count's sister, he decides to release them both. The count promptly betrays Kastus to the Polish ruler, who has Kastus executed. The poster depicts the climactic duel between Kastus and the treacherous count.

Kastus Kalinowski

Kastus Kalinowski führte 1863 eine Revolte in dem von Polen beherrschten Teil Rußlands an. Dort nimmt er einen Grafen und dessen Schwester, die mit den Polen kollaborieren, als Geiseln. Kastus verliebt sich jedoch in die Gräfin und läßt beide wieder frei. Der Graf verrät ihn daraufhin an den polnischen Anführer, der Kastus hinrichten läßt. Das Plakat schildert den Höhepunkt des Films, das letzte Duell zwischen Kastus und dem verräterischen Grafen.

Kastus Kalinovski

En 1863, le chef rebelle Kastus Kalinovski prend la tête de la révolte contre l'occupation d'une partie de la Russie par la Pologne. Il retient en otage un comte et sa sœur qui se sont rangés dans le camp polonais. Mais il tombe amoureux de la jeune fille et décide de libérer ses prisonniers. Il sera livré aux Polonais par son ancien ami et exécuté. L'affiche illustre le duel sans merci de Kastus et du sinistre comte.

Anonymous

106.5 x 71 cm; 42 x 28"
Circa 1925; lithograph in colors
Collection of the author

S Chernogo Khoda

Through the Back Door
(original film title), Usa, 1921
Director: Alfred Green
Actors: Mary Pickford, Gertrude Astor,
Wilfred Lucas, Helen Raymond,
Adolphe Menjou

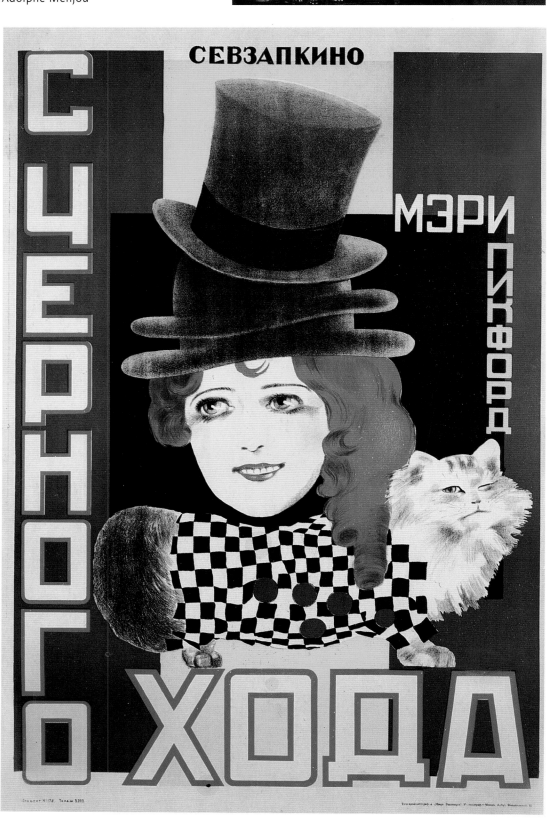

Through the Back Door

When a London society widow (Astor) moves to New York to marry an American, she leaves her daughter behind in care of a nurse (Raymond). Five years later, when she asks for the child, the nurse cannot bear to part with her and writes that the girl had died. However, when World War I breaks out, the nurse sends Mary (now played by Pickford) to the Usa for safety and gets her a job as a maid for her mother. Mary enters her mother's house "through the back door", the servants' entrance. When Mary divulges her true identity, everyone embraces her into the family.

Durch den Hintereingang

Eine in New York lebende Witwe aus der Londoner Gesellschaft möchte nach fünf Jahren ihre in England zurückgelassene Tochter zu sich holen. Das Kindermädchen behauptet, daß das Kind gestorben sei, da sie den Gedanken an eine Trennung nicht ertragen kann. Nach Ausbruch des Ersten Weltkriegs schickt das Kindermädchen Mary zu ihrer Sicherheit in die Usa und besorgt ihr Arbeit als Zimmermädchen im Hause ihrer eigenen Mutter, welches sie »durch den Hintereingang« betritt. Als sie ihre wahre Identität bekannt gibt, wird sie mit offenen Armen empfangen.

Par la porte de service

Une veuve appartenant à la haute société londonienne et habitant à New York désire reprendre chez elle sa fille Mary qu'elle a laissée cinq ans auparavant en Angleterre. La nourrice, qui ne peut supporter l'idée d'une séparation, écrit que l'enfant est morte. Quand la Première Guerre mondiale éclate, la brave femme, qui craint pour la vie de Mary, l'envoie en Amérique et lui trouve une place de domestique chez sa mère. La jeune fille finit par dévoiler son véritable nom et est accueillie à bras ouverts.

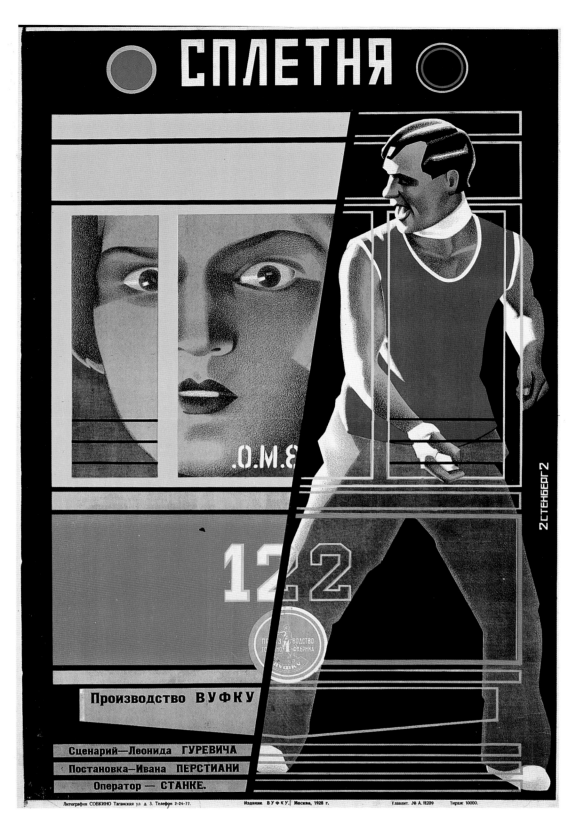

Georgii & Vladimir Stenberg
105.5 x 70.8 cm; 41.5 x 27.87"
1928; lithograph in colors
Collection of the author

Spletnia

USSR (Georgia), 1928
Director: Ivan Perestiani

Gossip

This film attempts to show the con-
fusion that results when people
carelessly gossip about things they
do not fully know or understand.
The woman's face with its shocked
expression and the amused man are
framed by the outline of a streetcar.

Klatsch

Dieser Film versucht darzustellen,
welche Verwirrung entsteht, wenn
Leute gedankenlos über Dinge
reden, die sie nicht vollständig ken-
nen oder verstehen. Der Frauenkopf
mit dem schockierten Gesichtsaus-
druck und der sich scheinbar amü-
sierende Mann werden durch die
Umrisse eines Straßenbahnwag-
gons gerahmt.

Les ragots

Le film essaie de montrer les con-
séquence fâcheuses des rumeurs,
bavardages et ragots en tous
genres. L'affiche résume l'intrigue
en trois éléments: une femme
interloquée, un homme amusé, un
tramway.

241

Koenigsmark

The film tells the story of an ill-fated romance between German Princess Aurore (Duflos) and her French tutor Vignerte (Catelain). When World War I starts, Vignerte joins the army as a pilot and is killed. A famous scene at the end of the film depicts Princess Aurore visiting the tomb of the Unknown Soldier, wondering if the soldier could have been Vignerte.

Königsmark

Der Film erzählt die tragisch endende Romanze zwischen der deutschen Prinzessin Aurora und ihrem französischen Privatlehrer Vignerte. Als der Erste Weltkrieg ausbricht, meldet sich Vignerte als Pilot und fällt. Eine berühmte Szene zeigt Prinzessin Aurora, wie sie das Grabmal des Unbekannten Soldaten besucht und sich fragt, ob es sich bei dem unbekannten Soldaten um Vignerte handeln könnte.

Kœnigsmark

Perret raconte la triste histoire d'amour de la princesse allemande Aurore et de son percepteur français Vignerte. La Première Guerre mondiale éclate. Vignerte s'engage comme pilote et est tué. Dans la dernière séquence du film, Aurore se rend sur la tombe du soldat inconnu, qui est peut-être celle de son amour disparu.

242

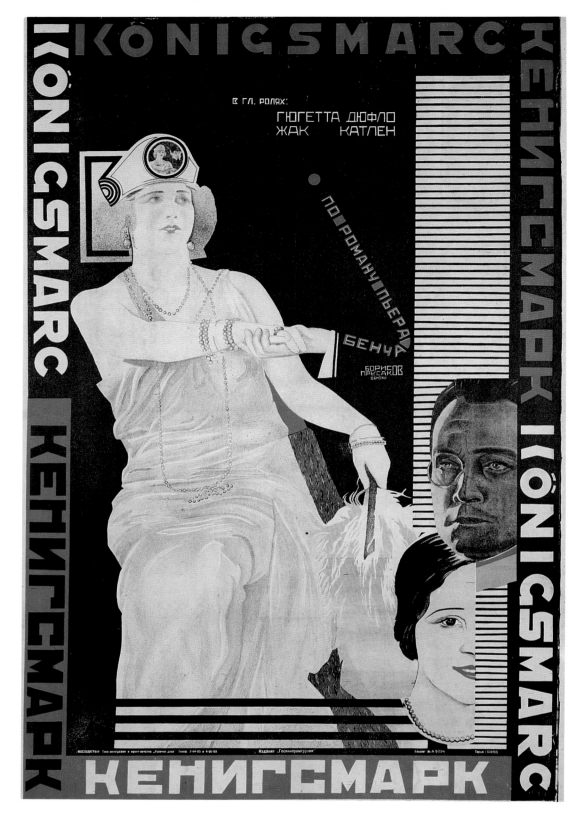

Nikolai Prusakov and Grigori Borisov
106.2 x 71 cm; 41.8 x 28"
Circa 1926; lithograph in colors with offset photography
Collection of the author

Kenigsmark

Koenigsmark (original film title)
France, 1923
Director: Léonce Perret
Actors: Huguette Duflos, Jaque Catelain,
Mareya Capri, Ivan Petrovich

Miss Raffke

With a keen sense of satire and irony, the film portrayed the newly rich wheelers and dealers of the frenetic 1920s. Eichberg starred in many silent B-films in Germany and was especially adept at bringing to the screen German one-act farces from the stage. *Fräulein Raffke* is perhaps the culmination of his talents in this aspect of the silent comedy technique.

Fräulein Raffke

Mit einem ausgeprägten Gefühl für Satire und Ironie porträtiert dieser Film die neureichen Geschäftemacher und Gauner der schnellebigen 20er Jahre. Eichberg spielte in vielen deutschen Billigproduktionen mit und war ein Meister in der Verfilmung deutscher Kurzkomödien, die er von der Bühne auf die Leinwand brachte. *Fräulein Raffke* ist unter den Stummfilmen vielleicht das gelungenste Beispiel dieses Genres.

Mademoiselle Raffke

Dans ce petit film débordant d'humour, Richard Eichberg épingle avec un sens aigu de la satire les nouveaux riches des trépidantes années 20. Eichberg avait tourné dans beaucoup de séries B en Allemagne, et il savait mieux que personne porter à l'écran les comédies de boulevard. *Fräulein Raffke* est peut-être ce qui s'est fait de mieux dans le genre à l'époque du cinéma muet.

Alexander Naumov
111 x 78 cm; 43.5 x 30.5"
Circa 1925; lithograph in colors
Collection of the author

Doch Rafke

Fräulein Raffke
(original film title)
Germany, 1923
Director: Richard Eichberg
Actors: Lee Parry, Hans Albers,
Werner Krauss

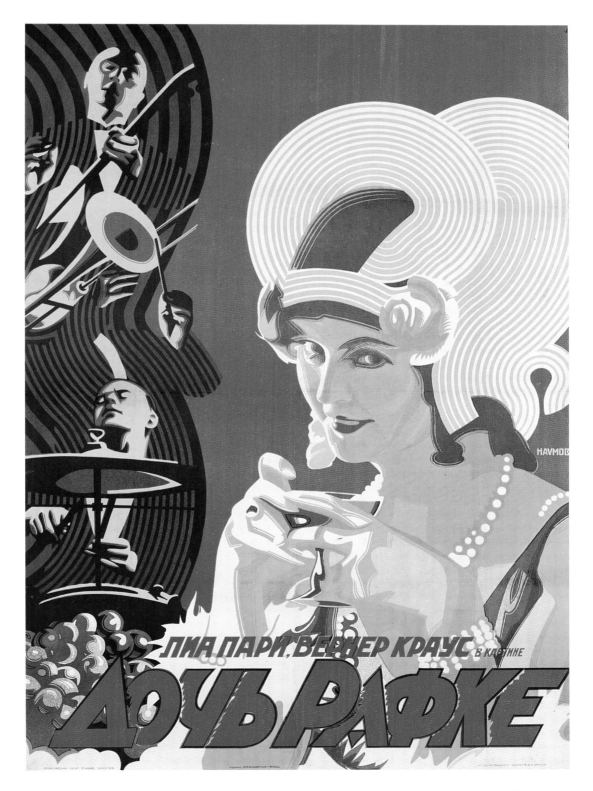

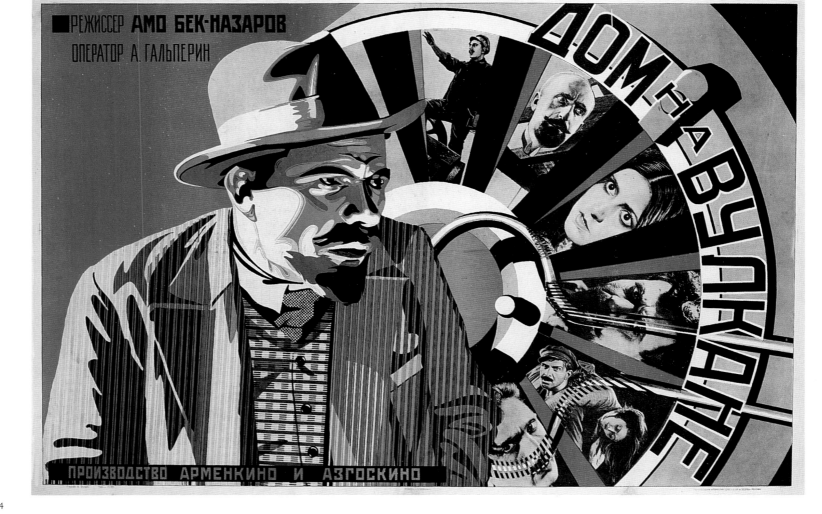

Anonymous
72 x 108.5 cm; 28.3 x 42.8"
Circa 1928; lithograph in colors
with offset photography
Collection of the author

Dom Na Vulkane

USSR (Armenia), 1928
Director: Amo Bek-Nazarov
Actors: G. Nersezian, D. Kipiani,
A. Shiray

The House on a Volcano
The story involves a group of oil
workers in the Baku region of
Armenia who become angry when
they learn that their houses were
built by the oil company in an area
undermined by dangerous pockets
of natural gas.

Das Haus auf dem Vulkan
Der Film spielt in der Gegend um
Baku in Armenien. Eine Gruppe
von Ölarbeitern gerät darüber in
Wut, daß die Ölgesellschaft ihre
Wohnhäuser auf einem Gebiet
erbauen ließ, unter dem sich gefähr-
liche Erdgasblasen befinden.

La maison sur le volcan
Bek-Nazarov évoque l'histoire d'un
groupe d'ouvriers de la région de
Bakou, et leur révolte quand ils
apprennent que la compagnie pétro-
lière qui les emploie a construit
leurs maisons sur des poches de gaz
naturel qui risquent à tout moment
d'exploser.

Georgii & Vladimir Stenberg
99 x 72.5 cm; 39 x 28.5"
1926; lithograph in colors
Collection of the author

Pesn Tundry

USSR (Russia), date unknown
Director: Alexander Panteleyev

Song of the Tundra
The plot of this film about the
people of the tundra is unknown,
but one can be sure of some dra-
matic conflicts.

Das Lied der Tundra
Die Handlung des Films über die
Menschen der Tundra ist nicht
bekannt; sie scheint jedoch konflikt-
reich zu sein

Le chant de la toundra
Le scénario du *Chant de la toundra*
est perdu, mais apparement il ne
s'agissait pas du tout d'un divertis-
sement léger.

ПЕСНЬ ТУНДРЫ

2 СТЕНБЕРГ 2

РЕЖИССЕР
А. П. ПАНТЕЛЕЕВ
ОПЕРАТОР
А. А. РЫЛЛО
ПРОИЗВОДСТВО
ГОСКИНО

Главлит. № 68362 Тираж 10000 Издательство СОВКИНО Москва 1926 г. Типо-литография Совкино ул. Коммуны 35. Телеф. 4-11-61.

246

Atelier Levenstein
52 x 70 cm; 20.5 x 27.5"
Circa 1927; lithograph in colors
Collection of the author

Dr. Mabuzo

Dr. Mabuse, der Spieler (original film title)
Germany, 1922
Director: Fritz Lang
Actors: Rudolf Klein-Rogge, Alfred Abel, Max Adalbert,
Aud Egede-Nissen, Bernhard Goetzke

Dr. Mabuse

Dr. Mabuse is the fiendish ruler of a criminal empire whose nefarious activities include operating night clubs and manipulating the stock market. To descredit the public prosecutor who pursues him, the evil Mabuse takes him prisoner and attempts to hypnotize him. When the police raid Mabuse's house to rescue the prosecutor, Mabuse's evil empire crumbles and he degenerates into a lunatic. Such an aura of vice and decadence permeated the film that the Soviet censors drastically revised it. Since it was a silent film, the titles were rewritten to give the film a whole new slant. For example, a gang fight in the street was changed into a riot of oppressed laborers against Dr. Mabuse, the capitalist. The poster artist for the Union Cinema in Moscow avoided any controversy by creating a beautiful typographical design for the film's four-day showing there.

Dr. Mabuse

Dr. Mabuse ist das teuflische Oberhaupt eines kriminellen Imperiums, zu dessen ruchlosen Aktivitäten auch das Geschäft mit Nachtclubs und die Manipulation des Aktienmarkts gehören. Um den Staatsanwalt, der ihn verfolgt, auszuschalten, versucht Mabuse, ihn zu hypnotisieren. Als die Polizei in Mabuses Haus eine Razzia durchführt, um den Staatsanwalt zu befreien, wird Mabuse wahnsinnig. Der Film ist von einer Aura des Lasterhaften und der Dekadenz durchdrungen, deshalb ließen die sowjetischen Zensoren ihn drastisch überarbeiten. Die Zwischentitel wurden neu verfaßt, und der Film erhielt einen völlig anderen Inhalt. Aus dem Straßenkampf einer Gangsterbande wurde ein Aufstand unterdrückter Arbeiter gegen Dr. Mabuse, den Kapitalisten. Der Plakatkünstler vermied jegliche Kontroverse, indem er einen einfachen typografischen Entwurf schuf. Der Film wurde in Moskau nur vier Tage gezeigt.

Docteur Mabuse

Le docteur Mabuse règne sur un empire criminel dont les sinistres activités vont de l'exploitation de boîtes de nuit aux malversations boursières. Il tente d'hypnotiser le juge qui essaie de le confondre pour le discréditer. Mais la police fait irruption chez Mabuse et sauve le juge. Le malfaisant personnage sombre dans la démence et son empire s'écroule. L'atmosphère décadente et sordide qui imprègne toute l'œuvre déplut fort aux censeurs russes, qui exigèrent des modifications radicales avant toute sortie en URSS. On changea totalement les images en manipulant les intertitres. C'est ainsi qu'une bagarre de gangsters dans les rues se transforma en révolte contre le capitalisme incarné par le docteur Mabuse! Le film devait rester quatre jours à l'affiche. L'artiste a créé pour l'occasion une belle composition typographique qui lui évite fort opportunément d'encourir les foudres de la censure.

The Old and the New

Eisenstein created a Soviet classic with this satire about a peasant woman who struggles to establish a cooperative in her village. Central to the plot is the cooperative's acquisition of a bull and a tractor. The film portrays the resistance of the villagers and the local bureaucracy, but ends happily when a cooperative is established. To be consistent with the satirical tone of the film, the poster depicts the bull driving the tractor.

Das Alte und das Neue

Eisenstein hat mit diesem Film einen sowjetischen Filmklassiker geschaffen. Es ist eine Satire um eine Bäuerin, die darum kämpft, in ihrem Heimatdorf eine Kooperative aufzubauen. Im Mittelpunkt der Handlung steht der Ankauf eines Bullen und eines Traktors durch die Kooperative angesichts des lokalen Widerstands gegen alle Neuerungen. Entsprechend dem satirischen Unterton des Films ist auf dem Plakat ein traktorfahrender Bulle dargestellt.

L'ancien et le nouveau

Un classique du cinéma soviétique. C'est l'histoire d'une paysanne qui essaie de créer une coopérative dans son village. Le film raconte comment les villageois et les autorités locales font de l'obstruction le jour où la coopérative décide d'acheter un taureau et un tracteur. Mais l'histoire finit bien avec la naissance de la coopérative dans l'allégresse générale. Proussakov a créé pour le film une affiche pleine d'humour où l'on voit le taureau conduire le tracteur.

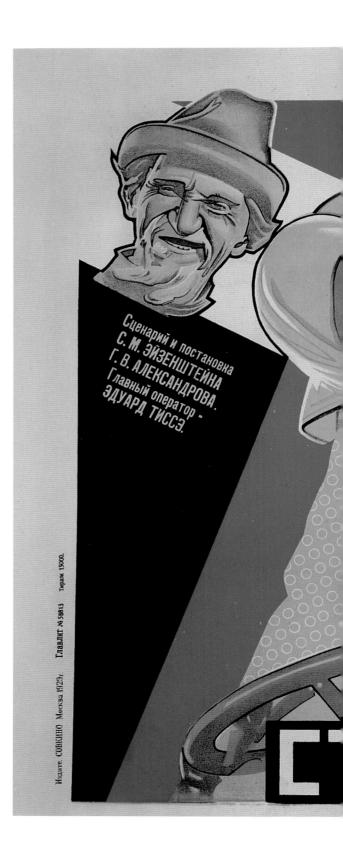

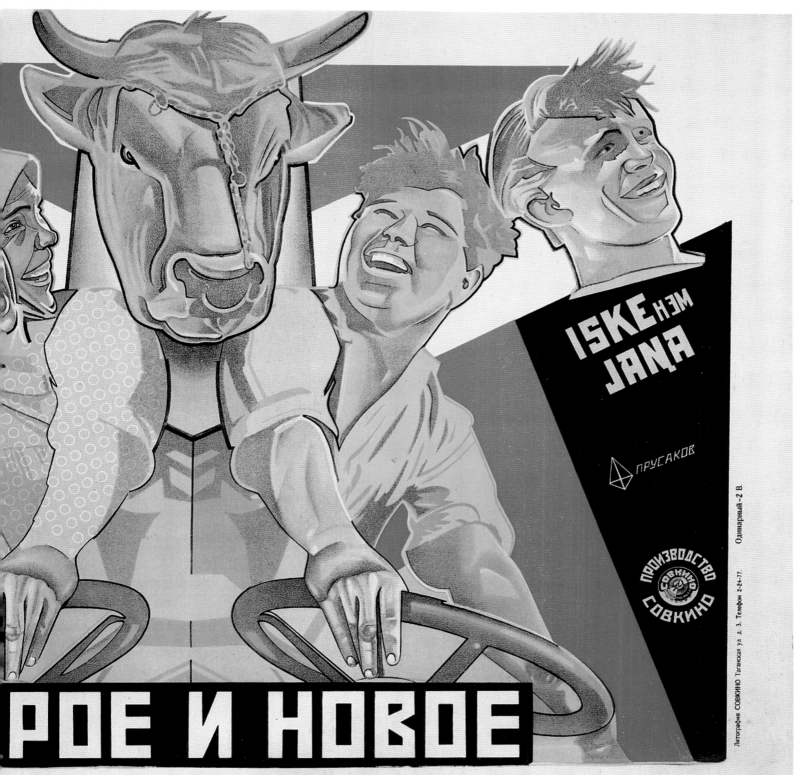

РОЕ И НОВОЕ

ISKE нэм JANA

ПРУСАКОВ

ПРОИЗВОДСТВО СОВКИНО

Nikolai Prusakov
72.4 x 108.8 cm; 28.5 x 42.8"
1929; lithograph in colors
Collection of the author

Staroye i Novoye

USSR (Russia), 1929
Directors: Sergei M. Eisenstein, Grigori Alexandrov
Actors: Martina Lapkina, Kostya Vasiliev, M. Ivanin,
Vasili Buzenkov

Strength and Beauty

Despite the immense popularity of Pat and Patachon in Europe, none of their films were ever released in the United States. Here, the Danish comedy duo target their slapstick humor at the body-building trade. Considering the title and nature of the film, their pose in the poster strongly suggests that their approach will be somewhat unorthodox.

Kraft und Schönheit

Pat und Patachon waren zwar in Europa äußerst populär, jedoch wurde keiner ihrer Filme jemals in den Vereinigten Staaten gezeigt. In diesem Film hatte es das dänische Komikerduo mit seinem Humor auf das Geschäft mit dem Bodybuilding abgesehen. Die Pose der beiden auf dem Plakat läßt stark vermuten, daß sie ganz eigene Vorstellungen von körperlicher Ertüchtigung haben.

La force et la beauté

Malgré leur immense succès en Europe, les films de Double Patte et Patachon ne furent jamais distribués aux Etats-Unis. Dans ce film, le tandem décide de faire de la culture physique comme tout le monde. A en juger par l'affiche, leur programme d'exercice est assez peu orthodoxe.

Yakov Ruklevsky
68.2 x 94 cm; 26.8 x 37"
1929; lithograph in colors
Collection Merrill C. Berman

Sila i Krasota

Kraft og Skoenhed (original film title)
Denmark, 1927
Director: Lau Lauritzen
Actors: Carl Schenstroem, Harald Madsen,
Christian Schroeder, Thorkil Lauritzen

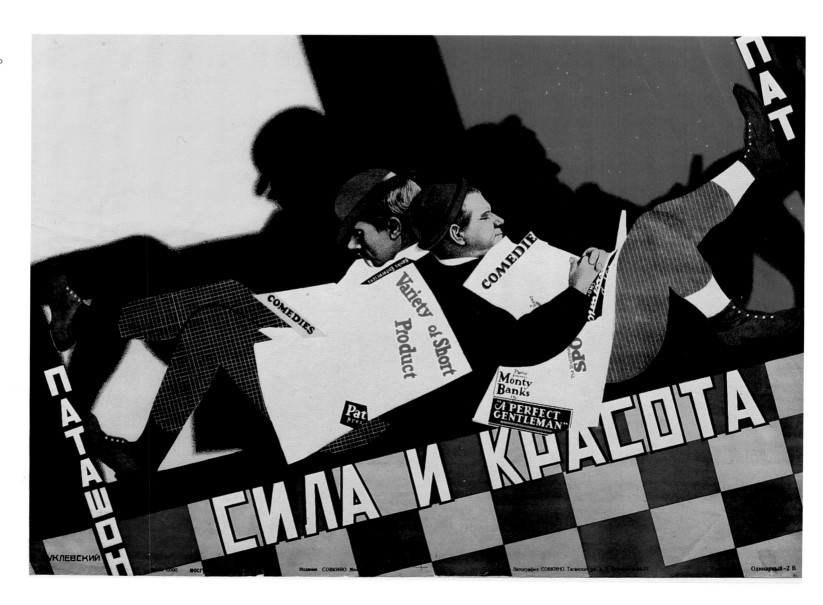

Mikhail Wechsler
70 x 106 cm; 27.5 x 41.75"
1926; lithograph in colors
Museum für Gestaltung, Zürich

Deti Buri

Ussr (Russia), 1926
Directors: Eduard Johanson, Friedrich Ermler
Actors: Yakov Gudkin, Valeri Solovtsov, Mili Taut-Korso

Children of the Storm
The *Children of the Storm* are the young people of St. Petersburg who defend their city against the chaotic storm of the 1917 Revolution. The dramatic use of typography to represent the children (the letter D in the Russian word "Deti", meaning children, even resembles a little child's rain hat) and the stylized rain make this poster a brilliant Suprematist design.

Kinder des Sturms
Bei den *Kindern des Sturms* handelt es sich um die jungen Leute aus St. Petersburg, die ihre Stadt gegen den chaotischen Sturm der Revolution von 1917 verteidigen. Die dramatische Verwendung der Typografie zur Darstellung der Kinder (der Buchstabe D sieht aus wie der Regenhut eines Kindes) und der stilisierte Regen machen dieses Plakat zu einem brillanten suprematistischen Entwurf.

Les enfants de la tempête
Les enfants de la tempête du titre sont les jeunes de Saint-Pétersbourg qui défendirent leur ville dans la tourmente de la Révolution de 1917. L'extraordinaire composition typographique symbolisant les enfants (la lettre D de «deti» – «enfant» en russe – ressemble même à un petit chapeau de pluie) et la pluie stylisée font de cette affiche un bel exemple d'œuvre suprématiste.

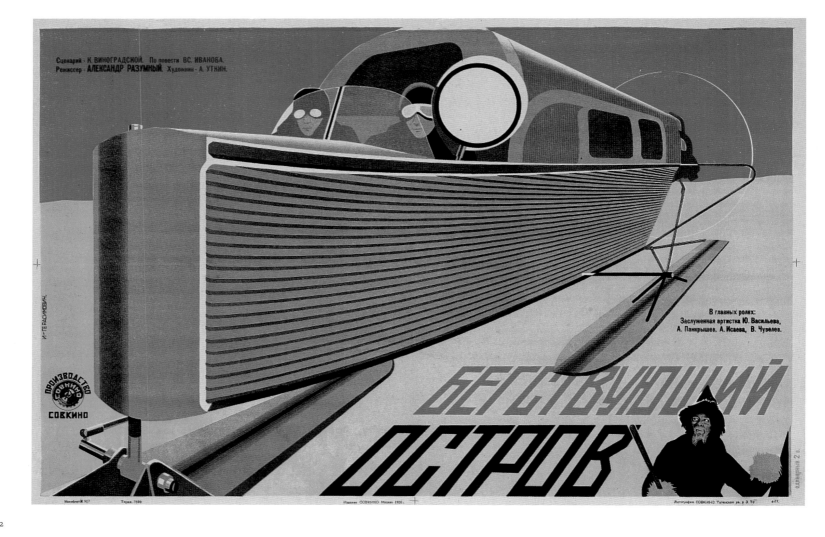

Iosif Gerasimovich

61 x 94 cm; 24 x 37"
1930; lithograph in colors
Collection of the author

Begstvuyushchi Ostrov

USSR (Russia), 1930
Director: Alexander Razumny
Actors: Yulia Vasilieva, A. Pankryshev, A. Isayeva

The Escape Island

Based on a story by Vsevolod
Ivanov, the film depicts the rescue
of Tsarists holding out in an island
hideout. As the poster indicates, the
means of rescue appears to be a
futuristic boat which can also ski on
icy surfaces.

Rettung von der Insel

Basierend auf einer Erzählung von
Wsewolod Iwanow schildert der
Film die Rettung zaristischer Wider-
standskämpfer, die sich auf einer
Insel versteckt halten. Das Plakat
zeigt die Rettung in Gestalt eines
futuristischen Bootes, das sogar
über Eisflächen gleiten kann.

L'Ile de l'évasion

Réalisé d'après un roman de Vsevo-
lod Ivanov, le film raconte l'histoire
du sauvetage d'une poignée de tsa-
ristes de l'île où ils s'étaient retran-
chés. L'affiche fait la part belle au
véhicule de sauvetage, un bateau de
science-fiction capable de glisser
sur les eaux gelées.

Turbine No. 3

This is a typical Soviet film about the glory of communist labor. What is not ordinary is the well-conceived poster which frames the face of the hero against the big maroon turbine and the checkerboard background of film scenes.

Turbine Nr. 3

Außergewöhnlich im Gegensatz zu diesem Film, der in typischer Weise die kommunistische Arbeit verherrlicht, ist das ausgezeichnet konzipierte Filmplakat. Das Gesicht des Helden ist vor einer riesigen, kastanienbraunen Turbine und vor schachbrettartig angeordneten Filmszenen abgebildet .

La turbine no 3

Un des nombreux films soviétiques à la gloire du travail communiste. Si le thème et la réalisation sont très convenus, l'affiche créée pour le film l'est moins, témoin le visage du héros qui se détache sur l'énorme machine sombre et l'arrière-plan composé d'images du film.

Georgii & Vladimir Stenberg with Yakov Ruklevsky
107 x 72 cm; 42.2 x 28.3"
1927; lithograph in colors
with offset photography
Collection of the author

Turbina 3

USSR (Russia), 1927
Director: Semyon Timoshenko

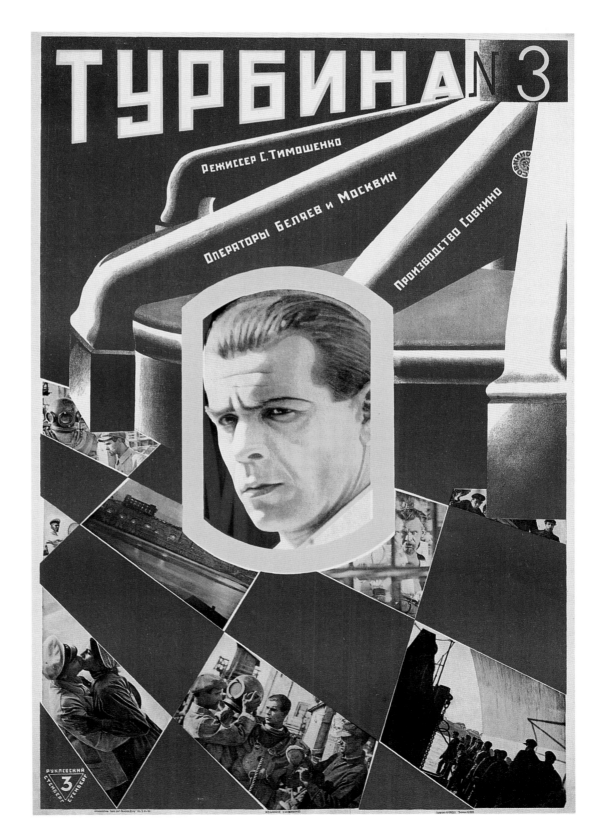

253

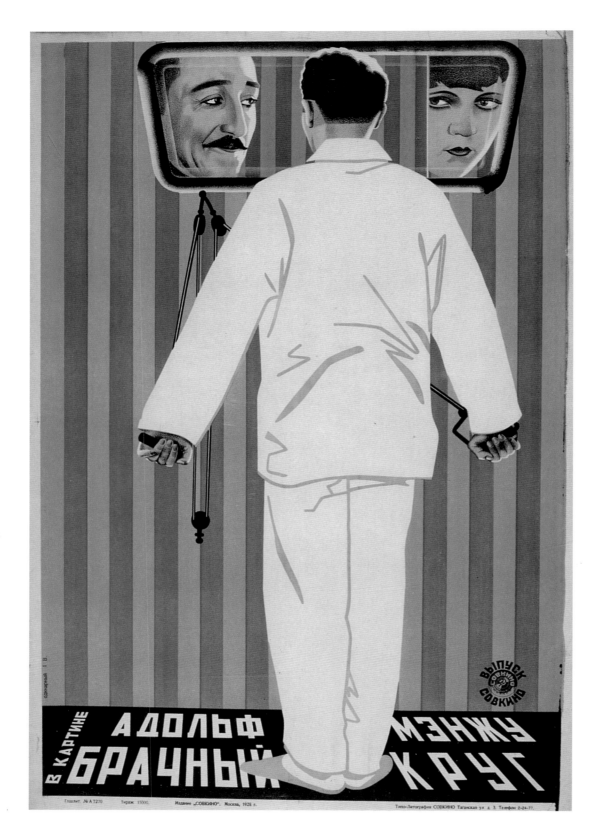

The Marriage Circle

Based on a 1909 German farce (*Nur ein Traum*), the film portrays the complicated romantic entanglements of two married couples and a single man. The poster alludes to the confusion of this *Marriage Circle* by not revealing the identity of the man who is watching Menjou and the woman (who are watching each other). All we know about this mystery man is that he is wearing pajamas (presumably a suitable mode of dress for the film's bedroom activities).

Der Ehe-Kreis

In Anlehnung an die deutsche Komödie *Nur ein Traum* (1909) zeigt dieser Film die romantischen Verstrickungen von zwei verheirateten Paaren und einem ledigen Mann. Schon das Plakat weist auf ein chaotisches Beziehungsgeflecht hin. Ein unbekannter Mann (passend für die Aktivitäten in diesem Film mit einem Pyjama bekleidet) beobachtet ein Paar. Zu diesem Zweck schaut der geheimnisvolle Mann auf etwas, das wie ein riesiger Autorückspiegel (oder eine Kinoleinwand) aussieht.

La ronde du mariage

L'intrigue tourne autour de deux couples mariés et d'un célibataire. L'affiche rend ce cache-cache amoureux par une sorte de jeu de miroirs. Un mystérieux personnage dont on ne voit pas les traits observe Menjou et la femme (qui semblent eux aussi s'épier réciproquement) dans ce qui ressemble à un rétroviseur. L'homme est – avec beaucoup d'àpropos – vêtu d'un pyjama.

Georgii & Vladimir Stenberg (attributed to)
107.7 x 72 cm; 42.2 x 28.4"
1928; lithograph in colors
Collection of the author

Bragny Krug

The Marriage Circle (original film title)
USA, 1924
Director: Ernst Lubitsch
Actors: Adolphe Menjou, Florence Vidor, Monte Blue,
Marie Prevost, Creighton Hale

Georgii & Vladimir Stenberg
101 x 69.5 cm; 39.8 x 27.4"
1927; lithograph in colors
Collection of the author

Obyknovennaya Istoria

Der gelbe Pass (original film title)
Germany, 1927
Director: Fyodor Otsep
Actors: Anna Sten, Ivan Koval-Samborsky, M. Marokow,
Vladimir Fogel, S. Yakovleva

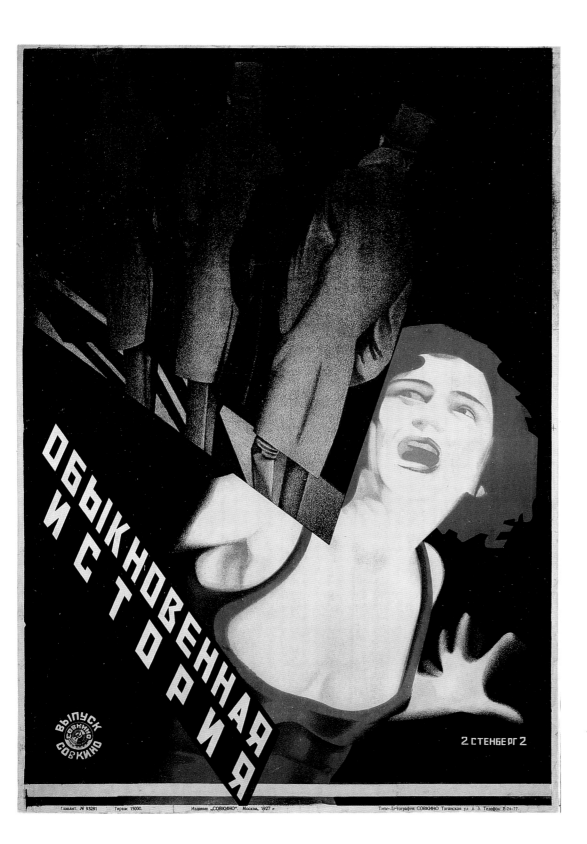

A Commonplace Story

When her husband fails at farming, Maria leaves for the city to work as a housekeeper. After many months, her husband travels with their child to find her, but the child dies during the trip. On hearing insinuations about Maria's activities in his absence, he leaves without seeing her. Maria is so upset that she cannot work and is fired. Wandering the streets, she is mistakenly arrested as a prostitute and given a yellow pass (an international prostitutes' identification). Having no other prospects, she joins a brothel.

Eine gewöhnliche Geschichte

Weil ihr Mann mit der Landwirtschaft keinen Erfolg hat, nimmt Maria eine Arbeit als Haushälterin in der Stadt an. Als sich ihr Mann auf den Weg zu ihr macht, stirbt ihr gemeinsames Kind auf der Reise. Ein Hotelportier macht zweideutige Angaben über Marias Tätigkeit. Daraufhin verläßt der Mann die Stadt, ohne seine Frau gesehen zu haben. Maria erfährt von dieser Verleumdung und ist so aufgebracht, daß sie ihre Arbeit verliert. Als sie durch die Straßen irrt, wird sie von der Polizei aufgegriffen, erhält einen gelben Ausweis (ein internationales Kennzeichen für Prostituierte) und landet schließlich tatsächlich im Bordell.

255

Une histoire ordinaire

Maria a épousé un fermier, mais les temps sont durs et la jeune femme s'engage comme domestique en ville. Après de longs mois, son mari décide de partir à sa recherche, mais leur enfant meurt pendant le voyage. Quand il arrive enfin à destination, une mauvaise langue lui raconte que sa femme a des mœurs peu recommandables. Ulcéré, il repart sans chercher à la voir. En apprenant la nouvelle, Maria a tellement de peine qu'elle en perd son emploi. Alors qu'elle erre dans les rues, la police l'arrête pour racolage et lui délivre une carte jaune (réservée aux prostituées). Maria n'a plus qu'une seule solution: se prostituer pour de bon.

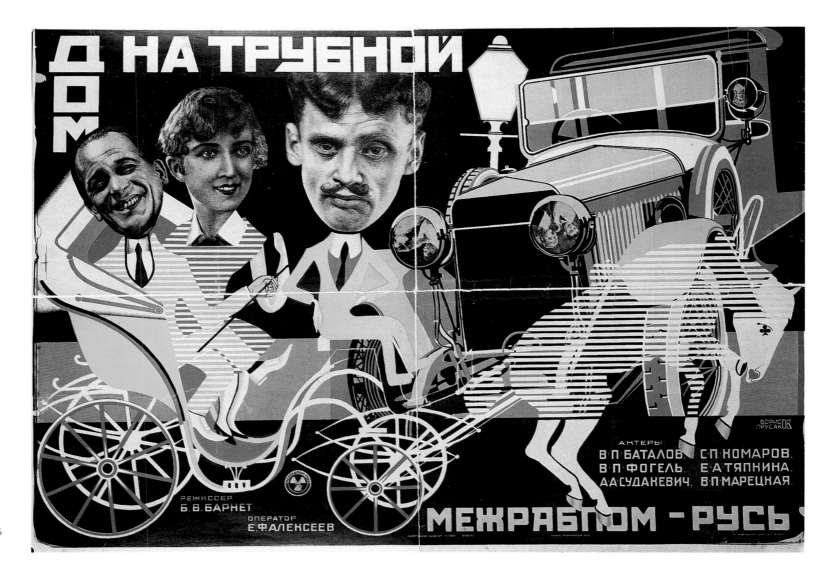

Nikolai Prusakov and Grigori Borisov
95 x 135 cm; 37.4 x 53.2"
1928; lithograph in colors with offset photography
Collection of the Russian State Library, Moscow

Dom Na Trubnoi

USSR (Russia), 1928
Director: Boris Barnet
Actors: Vera Maretskaya, Vladimir Fogel, Anna Sudakevich
(aka Anna Sten)

The House on Trubnaya Square

This satire involves a country girl who works as a maid in a stately residence on Trubnaya Square in Moscow. She falls in love with a chauffeur, joins a union, and, due to a case of mistaken identity, she is elected to the City Council. Her pretentious employers throw a party in her honor, but when the truth is revealed that she is not the election winner, their embarrassment causes them to fire her. She is happy, nevertheless, belonging to the union and pursuing her romance with the chauffeur.

Das Haus am Trubnaja-Platz

In dieser Satire wird die Geschichte von einem Bauernmädchen erzählt, das nach Moskau kommt, um in einem Herrenhaus am Trubnaja-Platz als Zimmermädchen zu arbeiten. Im Verlaufe des Geschehens verliebt sie sich in einen Chauffeur, wird Mitglied einer Gewerkschaft und aufgrund einer Verwechslung in den Stadtrat gewählt. Als sich die Verwechslung herausstellt, wird ihr gekündigt. Dennoch führt sie ein zufriedenes Leben, da sie weiterhin Gewerkschaftsmitglied ist und die Romanze mit dem Chauffeur anhält.

La maison place Troubnaïa

Cette satire de la vie moscovite raconte l'histoire d'une paysanne engagée comme domestique dans une propriété cossue de la place Troubnaïa. La jeune fille tombe amoureuse du chauffeur et devient syndicaliste. A la suite d'un quiproquo, elle est élue au Conseil municipal. Ses patrons la jettent à la rue quand il s'avère qu'il y a eu erreur sur la personne. Mais la jeune fille est heureuse puisqu'elle milite dans son syndicat et que le chauffeur l'aime.

The Earth

This poetic Soviet film recounts the problems the peasants faced in trying to establish collective farms. When a brash young man of the new generation (Svashenko) defiantly rolls into the village on a tractor which will be vital to the collective, an angry landowner has him murdered. Linking a man's life and death to the cycle of nature, Dovzhenko shows a dying old man pass some fruit to a young child, symbolizing the birth of a new generation. The Stenbergs present a simple yet powerful image of the common man, the real hero of this picture.

Erde

Dieser poetische Film aus der Sowjetunion berichtet über die Probleme bei der Einführung der Kolchosen. Ein wütender Groß-grundbesitzer läßt einen vorwitzi-gen jungen Mann (Swaschenko) ermorden, als dieser mit einem Traktor, der sich für das Kollektiv als lebensnotwendig erweisen wird, in das Dorf einfährt. Dowschenko fügt das Leben und Sterben der Menschen in den Kreislauf der Natur ein, indem er einen sterben-den alten Mann zeigt, der einem kleinen Kind eine Frucht reicht. Die Stenbergs zeichnen ein einfaches, aber wirkungsvolles Bild eines gewöhnlichen Menschen, dem wah-ren Helden dieses Films.

La terre

Le film évoque avec lyrisme les dif-ficultés des paysans qui voulaient créer des fermes collectives. Quand un intrépide jeune militant traverse fièrement le village au volant du tracteur qui permettra à la ferme collective de démarrer, le gros pro-priétaire terrien de l'endroit le fait assassiner. Avec un sens profond des grands rythmes de la nature, dont participent la vie et la mort des hommes, Dovjenko a filmé par exemple un vieillard agonisant qui donne un fruit à un enfant. L'affiche des frères Stenberg traduit avec une sobriété non dénuée de puissance la grandeur des gens ordinaires, les véritables héros du film.

Georgii & Vladimir Stenberg
106 x 71.5 cm; 41.6 x 28"
1930; lithograph in colors
Collection of the author

Zemlya

USSR (Ukraine), 1930
Director: Alexander Dovzhenko
Actors: Semyon Svashenko, Stepan Shkurat, Olena Maksymova, Nikolai Nademsky

257

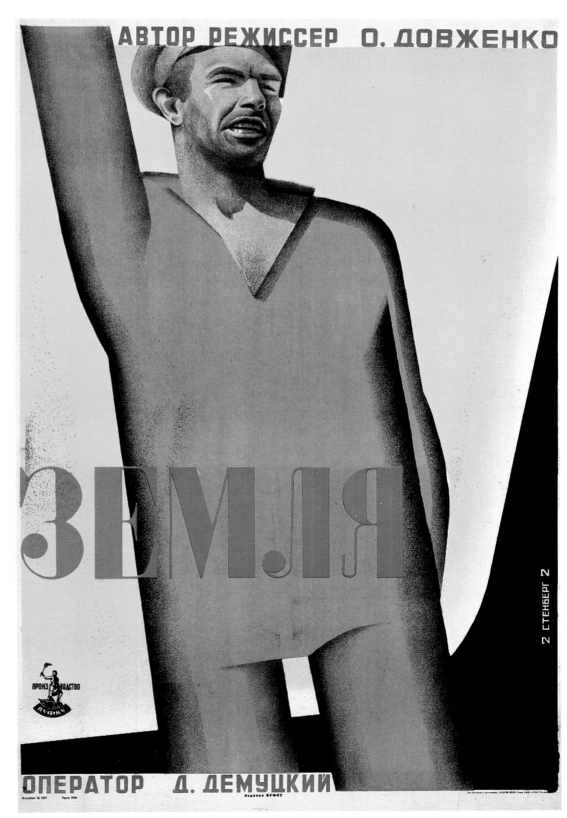

Atelier Levenstein
54.5 x 70 cm; 21.5 x 27.5"
Circa 1927; lithograph in colors
Collection of the author

Nevesta Solntsa

Dollar Down (original film title)
USA, 1925
Director: Tod Browning
Actors: Ruth Roland, Henry Walthall, Maym Kelso,
Earl Schenck

Bride of the Sun

Ruth Roland plays a woman in love with an aviator (Schenck) who is trying to sell his invention which allows airplanes to fly longer without refuelling. Roland lures a speculator into a plane and takes off, keeping him in the air long enough to prove the worth of her sweetheart's invention. The Constructivist design of this poster is based on the Russian title of the film, using a simple representation of the sun with information radiating from it.

Die Sonnenbraut

Ruth Roland spielt eine Frau, die in einen Piloten verliebt ist. Dieser versucht eine Erfindung zu verkaufen, mit der die Reichweite für Flugzeuge vergrößert werden kann, ohne daß diese zum Auftanken landen müssen. Sie lockt einen Geschäftsmann in ein Flugzeug, startet und bleibt lange genug in der Luft, um den Wert der Erfindung ihres Liebsten zu beweisen. Der konstruktivistische Entwurf des Plakats basiert auf dem russischen Titel des Films: Von einer stilisierten Sonne gehen strahlenförmig alle Informationen aus.

La fiancée du soleil

Une femme aime un aviateur qui a inventé un système permettant aux avions de voler plus longtemps sans se ravitailler, mais qui ne parvient pas à le vendre. Pour l'aider elle attire un homme d'affaires à bord de l'avion de son amoureux, décolle et tourne dans le ciel inlassablement pour prouver la valeur de l'invention de son aviateur. Le graphisme constructiviste de l'affiche est basé sur le titre russe du film: les informations sont représentées sous forme de rayons de soleil.

The Mystery of the Windmill

The successful comedy duo of Fy and Bi (as they were called in Denmark) made great use of the disparity in their physical statures in their routines (predating Laurel and Hardy). The French called the duo Pat and Patachon and that is how they became known throughout Europe and the Soviet Union. The poster's clever graphic design tells us immediately that the duo get caught up in a story about a windmill.

Das Geheimnis der Windmühle

Die als Pat und Patachon bekannten Komiker schlugen in ihren Rollen großes Kapital aus der Ungleichheit ihrer physischen Statur (noch vor Laurel und Hardy). Daß das Duo in eine Geschichte mit einer Windmühle verwickelt wird, ist dem ausgeklügelten grafischen Design des Plakats gleich zu entnehmen.

Le mystère du moulin

L'inusable tandem de Double Patte et Patachon était connu partout en Europe et en URSS. Les deux acteurs Fy et Bi (comme on les surnommait au Danemark), le grand maigre et le petit gros, exploitaient à fond les ressorts comiques de leurs différences de taille et de corpulence (comme le feront plus tard Laurel et Hardy). La composition graphique de l'affiche indique avec une belle économie de moyens que l'action se déroule en partie dans un moulin.

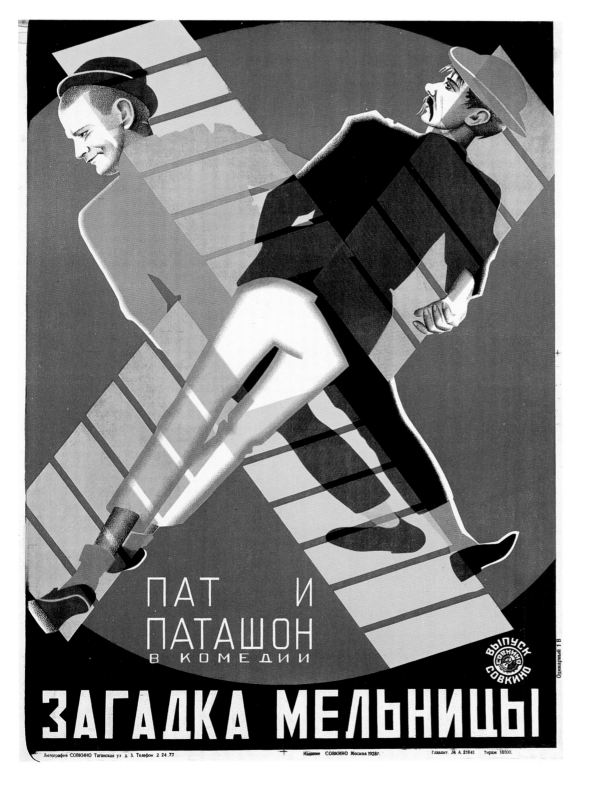

259

Georgii & Vladimir Stenberg
101 x 72 cm; 40 x 28.5"
1928; lithograph in colors
Collection of the author

Zagadka Melnitsy

Ole Opfinders Offer
(original film title)
Denmark, 1924
Director: Lau Lauritzen
Actors: Carl Schenstroem,
Harald Madsen, Agnes Peterson,
Sigurd Landberg

Enthusiasm: Symphony of the Donbas

This documentary about coal miners captured the feverish quality of life in the Don basin by recording the sounds of the mines: the clashing hammers, whistles, train signals and the worker's song. Charlie Chaplin wrote "I would never have believed it possible to assemble mechanical noises to create such beauty. One of the most superb symphonies I have known. Dziga Vertov is a musician." The artist uses typographical elements to simulate these reverberating sounds, creating his own symphony of shapes and colors.

Enthusiasmus: Die Donbass-Sinfonie

In diesem Dokumentarfilm wird das Leben im Donbass-Becken durch die realistische Wiedergabe der Geräuschkulisse in den Minen eingefangen: das Schlagen der Hämmer, das Pfeifen, die Zugsignale und die Lieder der Bergleute. Charlie Chaplin schrieb dazu: »Ich hätte es niemals für möglich gehalten, daß mechanische Geräusche zu solch einer Schönheit zusammengefügt werden können. Eine der herausragendsten Sinfonien, die ich je gehört habe. Dziga Wertow ist ein wahrer Musiker.« Der Plakatkünstler bediente sich typografischer Elemente, um diese nachhallenden Laute zu simulieren und seinerseits eine Sinfonie zu kreieren.

Enthousiasme: La symphonie du Donbass

La bande son de ce documentaire à la gloire des mineurs du bassin du Don rend de façon magistrale la dimension titanesque du labeur des «gueules noires»: tintamarre des pics, sifflements, grondement des wagons, chants de travail. Charlie Chaplin écrivit: «Je n'aurais jamais cru que l'on pouvait créer une telle beauté en assemblant des bruits mécaniques. C'est l'une des plus belles symphonies que je connaisse. Dziga Vertov est un musicien.» L'affichiste a créé sa propre symphonie de formes et de couleurs avec des éléments typographiques qui évoquent la réverbération des sons au fond de la mine.

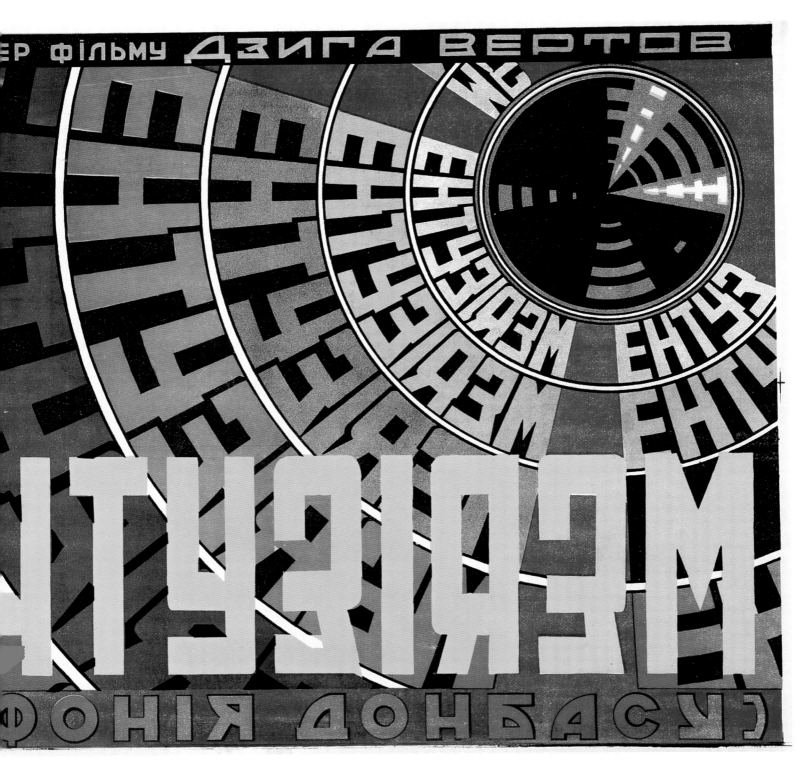

Anonymous
63 x 87 cm; 24.8 x 34.2"
1931; lithograph in colors
Collection of the author

Entuziazm: Simfonia Donbassu

USSR (Ukraine), 1930
Director: Dziga Vertov

The Adventure of an Abandoned Child

No information on this film was available, but whatever befell the foundling of the title, the poster suggests that everything ended well.

Das Abenteuer eines verlassenen Kindes

Es sind keine näheren Angaben zu diesem Film zu finden, das Plakat allerdings läßt vermuten, daß alles glücklich endet.

Les aventures d'un enfant abandonné

Nul ne sait vraiment en quoi consistent les aventures. Mais quoi qu'il en soit, l'affiche laisse présager que tout s'est bien terminé.

Georgii & Vladimir Stenberg
100 x 72 cm; 39.5 x 28.3"
1926; lithograph in colors
Collection of the author

Pokhozhdenia Podkidysha

Georgii & Vladimir Stenberg
107 x 70 cm; 41.8 x 27.6"
1928; lithograph in colors
with offset photography
Collection of the author

Vesnoi

USSR (Ukraine), 1929
Director: Mikhail Kaufman

In the Spring

This documentary follows the gradual change from winter to spring in the Ukraine. The runner in the poster is symbolic of a track meet, one of the traditional activities that occur every spring to celebrate the end of the harsh Russian winter. This poster's inspired approach to design, its bold lines and angles, its simplicity and use of photomontage represent the best of the avantgarde period.

Im Frühling

Der Film dokumentiert den Übergang vom Winter zum Frühling in der Ukraine. Der Sprinter auf dem Plakat steht stellvertretend für Leichtathletikwettkämpfe, mit denen das Ende des harten russischen Winters gefeiert wird. Kräftige Linien und Winkel dominieren in diesem Plakat, das mit seiner Schlichtheit und dem Einsatz von Fotomontage zu den Höhepunkten der Avantgarde gehört.

Le printemps

Vesnoï filme l'arrivée du printemps en Ukraine. Les frères Stenberg montrent le printemps comme cette grande libération qui jette les Soviétiques sur les stades dès les premiers rayons de soleil. Leur affiche, où dominent les diagonales et les basculements subtils et que vient égayer l'utilisation intelligente du photomontage, est par sa simplicité même l'un des chefs-d'œuvre de l'avant-garde russe.

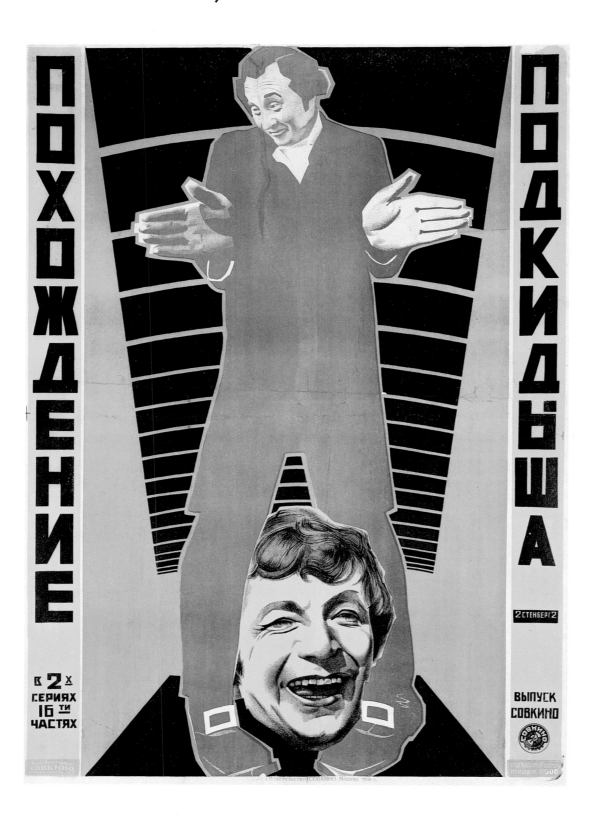

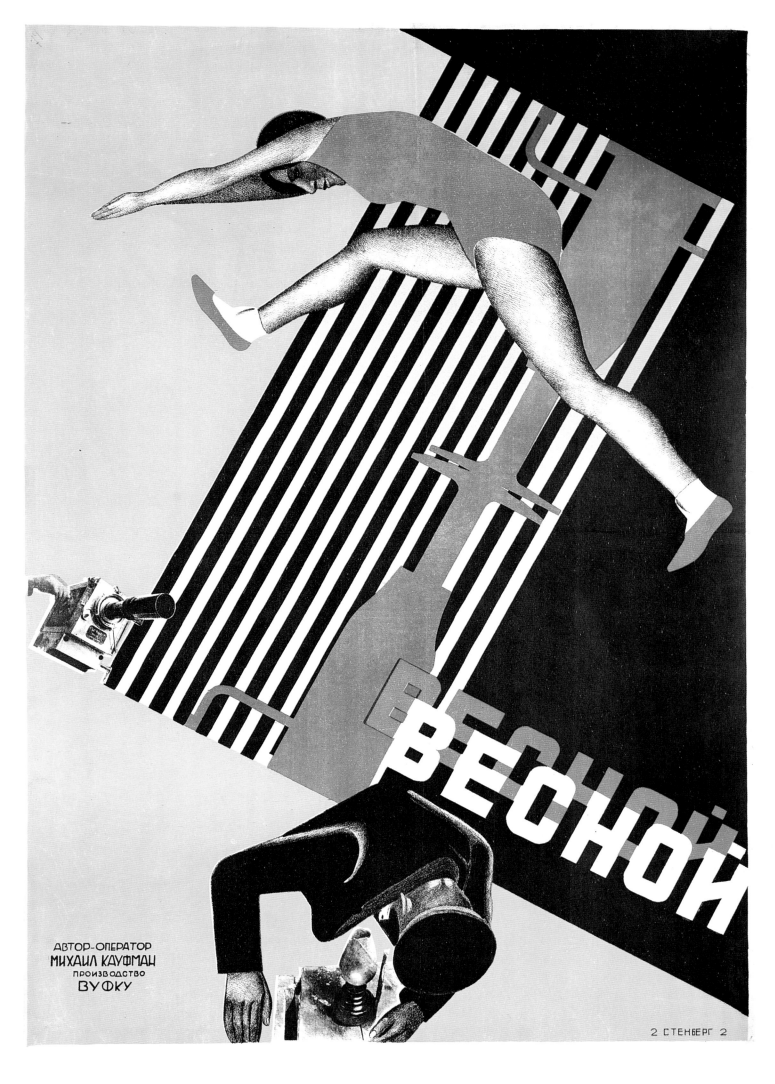

Faster than Death

Harry Piel was the German equivalent of tough American detectives like Sam Spade and Philip Marlowe. His low-budget films were very popular throughout Europe. This time, he goes for a drive with a beautiful society woman due to embark on a cruise. When their speeding car skids over a cliff, Harry rescues them. The woman misses her ship, and escapes death when a bomb planted on board blows it up. This is one of the Stenbergs' few black and white posters.

Schneller als der Tod

Harry Piel war das deutsche Äquivalent der knallharten amerikanischen Detektive wie Sam Spade und Philip Marlowe. Seine Filme waren kostengünstig produziert, jedoch sehr populär in ganz Europa. In diesem Film trifft Harry eine wunderschöne Dame der Gesellschaft, die eine Kreuzfahrt machen will. Anstatt das Schiff zu besteigen, unternimmt sie eine Spritztour mit Harry. Dieser verliert die Kontrolle über den Wagen und droht die Klippen hinabzustürzen. Er kann sich und die Schöne retten. Beide beobachten anschließend, wie das Kreuzfahrtschiff durch einen Bombenanschlag in die Luft fliegt. Dieses ist eines der wenigen schwarzweißen Plakate der Stenberg-Brüder.

Plus rapide que la mort

Harry Piel jouait des rôles à la Sam Spade ou à la Philip Marlowe. Ses films, réalisés avec des moyens modestes, avaient beaucoup de succès dans toute l'Europe. Dans ce film Harry rencontre une superbe et élégante jeune femme qui s'apprête à partir en croisière, et l'invite à faire une balade en voiture. Hélas, il manque un virage et son véhicule plonge par-dessus une falaise. Il se tire d'affaire et sauve également la belle. Au moment de quitter le lieu de l'accident, ils aperçoivent au loin le navire qui explose (une bombe avait été cacheé à bord). Les films muets étaient tournés en noir et blanc et, contrairement à leurs habitudes, les frères Stenberg ont repris cette opposition de tons pour leur affiche.

264

Georgii & Vladimir Stenberg
108.5 x 72.5 cm; 42.8 x 28.7"
1926; lithograph in colors
Collection of the author

Bystreie Smerti

Schneller als der Tod (original film title)
Germany, 1925
Director: Harry Piel
Actors: Harry Piel, Dary Holm

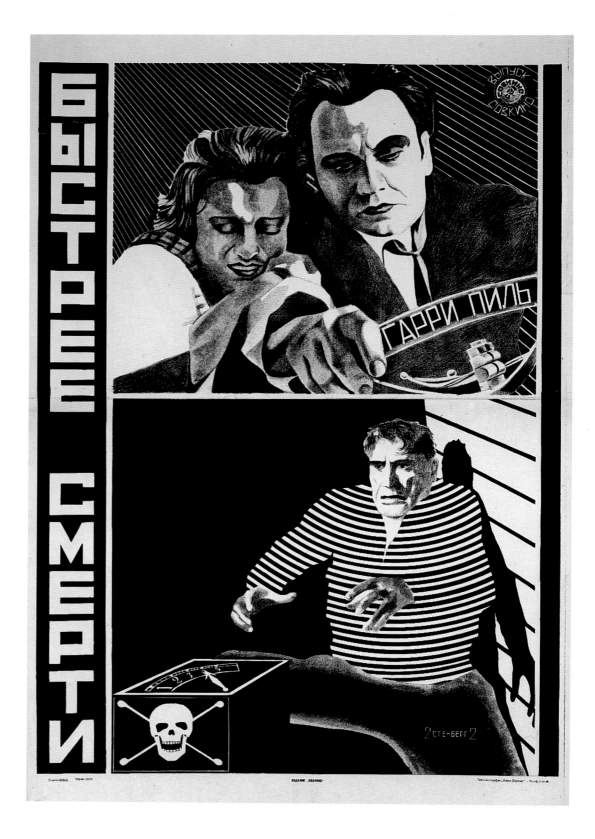

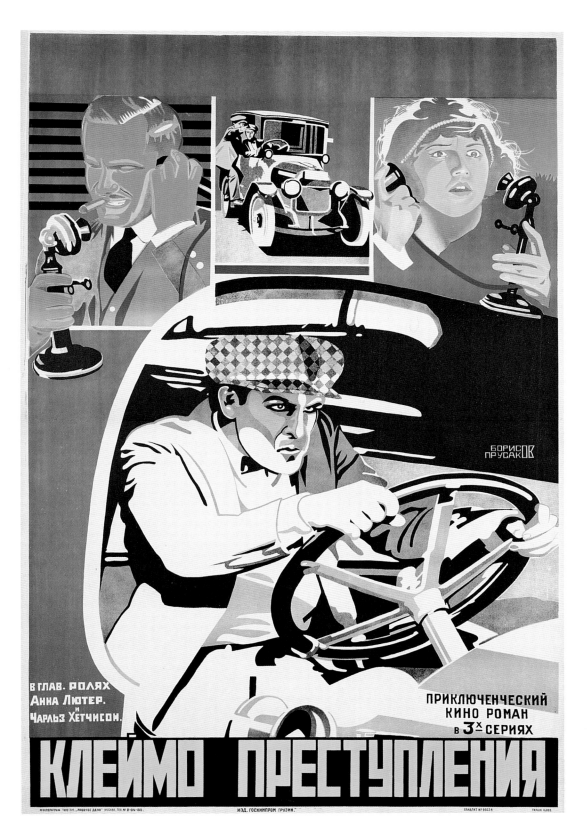

The Stigma of Crime

This adventure drama was actually a condensed version of a 1919 serial in fifteen chapters, originally titled *The Great Gamble*. With the obligatory fourteen cliff-hangers and the final climax compressed into approximately half the original film running time, one may safely assume that the film was filled with action. The artists make it clear that car chases and frantic phone calls were prominently featured.

Das Stigma des Verbrechens

Diese Filmfassung einer 15teiligen Serie mit dem Titel *The Great Gamble* wurde auf die Hälfte der ursprünglichen Länge gekürzt. Sie enthält aber trotzdem die obligatorischen 14 Höhepunkte und den Schlußhöhepunkt, so daß der Film vermutlich sehr aktionsgeladen war. Der Plakatentwurf zeigt, daß der Film vor allem von motorisierten Verfolgungsjagden und hektischen Telefonaten lebt.

La marque du crime

Il s'agit en fait de la version condensée d'un film en 15 épisodes appelé *The Great Gamble* et sorti en 1919. Avec quatorze péripéties haletantes et une dernière séquence étourdissante dans un film dont la durée ne dépasse pas la moitié de celle du feuilleton original, *La marque du crime* est un vrai film d'action à l'américaine. L'affiche donne toute la dimension d'un suspense où se succèdent appels téléphoniques affolés, coups de théâtre et chasses à l'homme frénétiques.

265

Nikolai Prusakov and Grigori Borisov
108 x 72 cm; 42.5 x 28.4"
Circa 1927; lithograph in colors
Collection of the author

Kleimo Prestuplenia

The Fatal Plunge (original film title)
USA, 1924
Director: Harry O. Hoyt
Actors: Ann Luther, Charles Hutchinson, Laura La Plante

Nikolai Prusakov
105 x 71.5 cm; 41.3 x 28.3"
1929; lithograph in colors with offset photography
Collection of the author

Yikh Tsarstvo

USSR (Georgia), 1929
Director: Mikhail Kalatozov

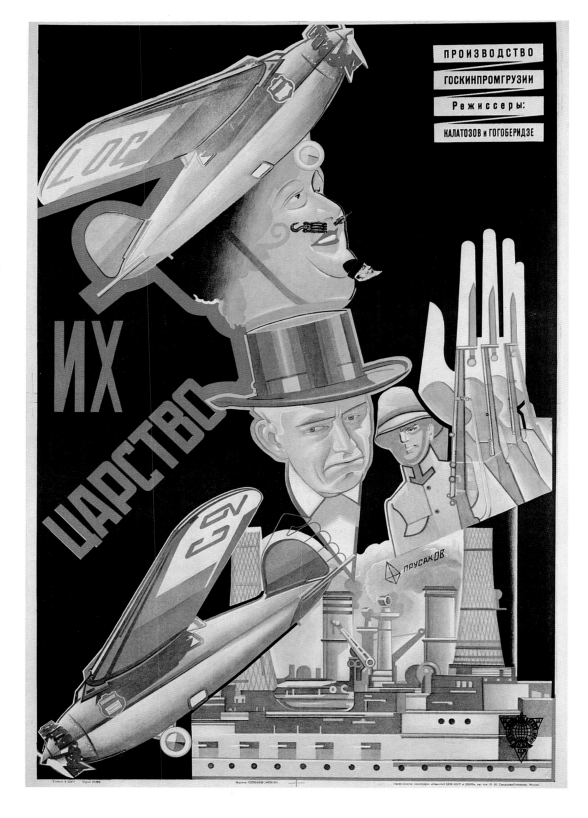

Their Empire

The empire referred to is the workers' world of production and manufacturing. The poster shows an imaginative montage, particularly the man's stylish hat (fashioned from an airplane) and the two tiny photomontage elements: the pieces of metal equipment that form his mustache and the bearded man in a cap which forms his goatee.

Ihr Reich

Das angesprochene Reich ist die Produktions- und Fabrikwelt der Arbeiter. Auffällig in der phantasievollen Montage des Plakats sind vor allem der modische Hut des Mannes (im Stil eines Flugzeugs) und die beiden winzigen Elemente der Fotomontage: die Werkzeugteile sowie der Mann unter einer Kappe, die den Schnurrbart bzw. den Spitzbart des Mannes bilden.

Leur empire

L'empire du titre est celui du monde du travail. L'affiche est un photomontage subtil, où l'on remarquera notamment le personnage du haut: son chapeau est un avion découpé, ses moustaches sont des morceaux de métal et son bouc est en réalité un minuscule profil d'homme portant barbe et casquette.

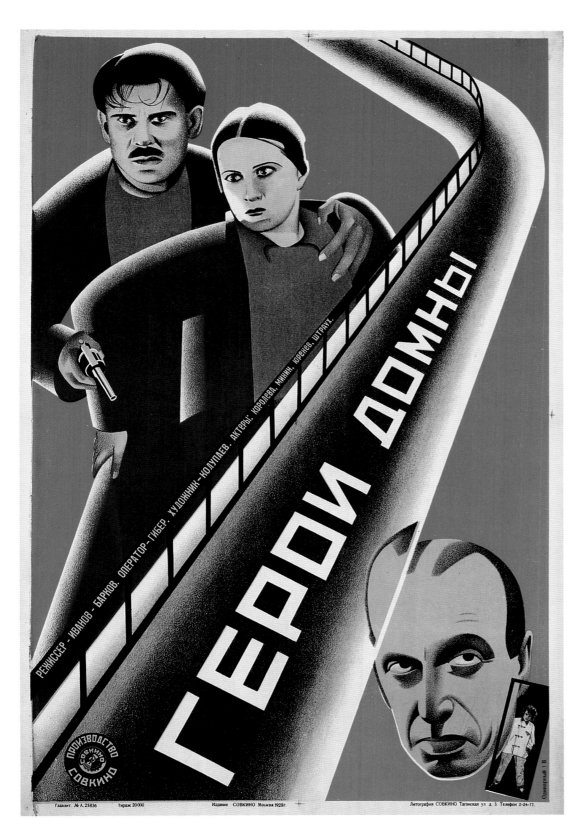

Anonymous
108 x 71.5 cm; 42.5 x 28.2"
1928; lithograph in colors
Collection of the author

Geroi Domny

USSR (Russia)
Director: Yevgeni Ivanov-Barkov
Actors: Koroleva, Minin, Yurenev

Hero of the Blast Furnace
Based on the novel *The Blast Furnace* by Nikolai Liashko, this powerful drama concerned the lives and loves of steel workers during a critical period in the the Soviet Union's economy. As one would expect, the film glorifies socialist labor.

Der Held des Hochofens
Dieses kraftvolle Drama, das auf einen Roman von Nikolai Liaschko zurückgeht, behandelt das Leben der Stahlarbeiter während einer kritischen Periode der sowjetischen Wirtschaft. Wie erwartet, glorifiziert der Film die sozialistische Arbeit.

Le héros du haut-fourneau
Cette œuvre puissante inspirée d'un roman de Nikolaï Liachko évoque la vie et les amours des métallurgistes dans une période difficile de l'économie soviétique. C'est naturellement un hymne à la classe ouvrière.

Nikolai Prusakov
108 x 71.8 cm; 42.5 x 28.3"
Circa 1925; lithograph in colors
Collection of the author

Glush Povolzhskaya

USSR (Russia), 1925
Director: S.K. Mitrich

Backwaters of the Volga
This film is about life in the quiet lowlands of the Volga. Prusakov chooses some colorful types to show the kind of people encountered in the region.

Die ruhigen Wasser der Wolga
Dieser Film handelt vom ruhigen Leben im Wolgatal. Prussakow wählte einige eindrucksvolle Charaktere als Stellvertreter für die Menschen aus dieser Gegend.

Les eaux calmes de la Volga
Un hymne à la douceur de vivre dans la paisible vallée de la Volga. Proussakov nous montre quelques-uns des personnages hauts en couleur qui habitent dans la région.

268

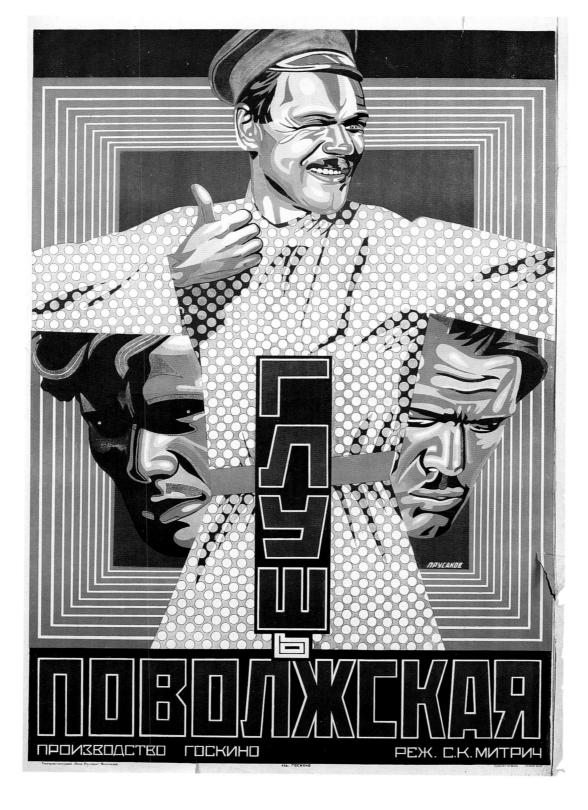

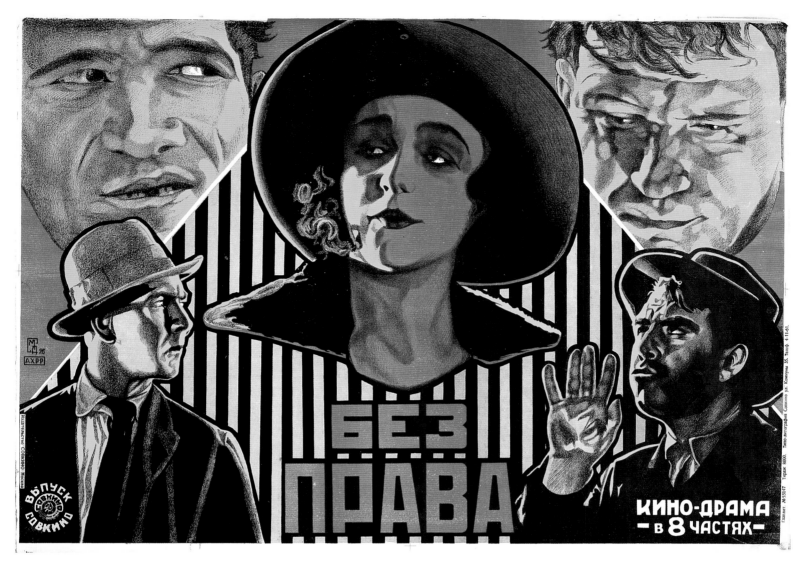

Mikhail Dlugach
28.7 x 39.7 cm; 73 x 101"
1926; lithograph in colors
Collection of the author

Bez Prava

Little Annie Rooney
(original film title)
USA, 1925
Director: William Beaudine
Actors: Mary Pickford, William
Haines, Walter James, Gordon
Griffith

Without Right

When Annie's father, a policeman, is killed in a bar-room brawl, her boyfriend (Haines) is blamed. Taking the law into his own hands, Annie's brother (Griffith) shoots the boyfriend. In the meantime, "Little Annie" (Pickford) not only tracks down the real killer, but also gives her boyfriend the blood transfusion which he needs to survive.

Ohne Recht

Annies Vater, ein Polizist, wird bei einer Kneipenschlägerei getötet. Der Verdacht fällt auf Annies Freund. Ihr Bruder übt Selbstjustiz und schießt auf den Freund. In der Zwischenzeit spürt die »kleine Annemarie« nicht nur den wahren Mörder auf, sondern spendet auch Blut für ihren Freund, damit dieser überlebt.

Sans droit

Le père d'Annie, un policier, est tué lors d'une bagarre dans un bar. Le fiancé de la jeune fille est accusé du meurtre. Le frère d'Annie décide de se venger: il tire sur le prétendu coupable. Bouleversée, la petite Annie parvient à démasquer le véritable assassin et vole au secours de son amoureux en donnant son sang pour que les médecins puissent le sauver.

Worldly Couples

Carl Froelich was one of the staunchest defenders of middle-class family values. In this film, released in English-speaking countries as *High Society Wager*, he delves into how the evils of gambling and social climbing can plunge a couple into the wrong environment. The highly effective poster shows the protagonists climbing the imaginary stairway to high society, at the same time showing their estrangement from each other.

Paare der Gesellschaft

Carl Froelich war ein hartnäckiger Verteidiger der moralischen Werte des Kleinbürgertums. In diesem Film beschäftigt er sich unter anderem mit dem Übel des Glücksspiels. Das äußerst effektvolle Plakat zeigt die Hauptdarsteller, wie sie die gesellschaftliche Leiter emporsteigen und sich gleichzeitig immer mehr voneinander entfremden.

Les couples mondains

Carl Froelich était un ardent défenseur des valeurs familiales. Dans ce film, il stigmatise le démon du jeu et les ambitions futiles d'un couple à la dérive. La magnifique spirale de l'escalier qui domine l'affiche des frères Stenberg symbolise la volonté d'ascension sociale des deux ambitieux et en même temps leur solitude croissante.

270

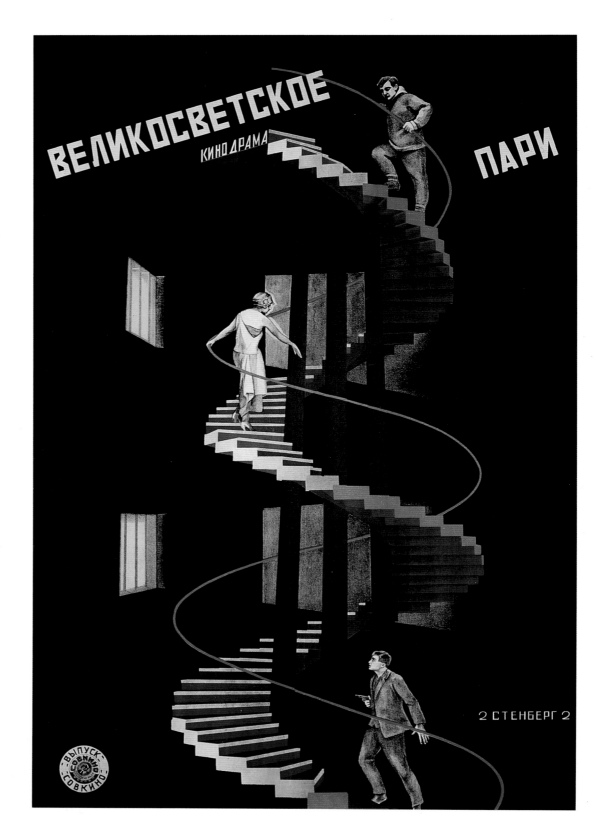

Georgii & Vladimir Stenberg
102 x 68.5 cm; 40 x 27"
1927; lithograph in colors
Collection of the author

Velikosvetskoye Pari

Der Wetterwart (original film title)
Germany, 1923
Director: Carl Froelich
Actors: Mady Christians, Albert Steinrück

The Unwilling Twin

Andy (Ray) is a painfully shy fellow who has a crush on his boss's daughter (Fisher). When she mistakenly assumes that he is an efficiency expert working for the company, Andy does not correct her mistake. He becomes the expert's "unwilling twin". When the real expert arrives, Andy has him arrested as an impostor. By the time the man can clear himself, Andy has closed a major deal for the boss and won the love of the boss's daughter. The clever poster design indicates how charged the situation is for Andy as he switches between personalities. Prusakov's choice of striped clothing may be a reminder of the consequences of prison if Andy's plan backfires.

Der unfreiwillige Zwilling

Der schüchterne Andy schwärmt für die Tochter seines Chefs. Als diese ihn mit dem Wirtschaftsberater der Firma verwechselt, läßt Andy sie in dem Glauben und wird so zu dessen »unfreiwilligem Zwilling«. Den echten Berater läßt Andy als Hochstapler verhaften. Bevor der Mann seine Unschuld beweisen kann, hat Andy einen großen Geschäftsabschluß für seinen Chef getätigt und die Liebe seiner Tochter gewonnen. Prussakows kluger Entwurf zeigt die angespannte Situation für Andy und seine gespaltene Persönlichkeit. Die gestreifte Kleidung kann eine Anspielung darauf sein, mit welchen Konsequenzen Andy zu rechnen hat, wenn sein Plan mißlingt.

Double malgré lui

Andy est un grand timide amoureux de la fille de son patron. Le jour où celle qu'il aime le prend par erreur pour le brillant expert qu'on lui a tant vanté, Andy n'ose la détromper et devient ainsi un «double malgré lui». Il fait arrêter le véritable expert pour imposture. Le temps que le malheureux se tire de ce guêpier et Andy a remporté un énorme contrat pour son patron et en prime le cœur de la belle. Proussakov traduit bien dans son affiche le dédoublement de personnalité du héros. Les vêtements rayés évoquent peut-être subtilement ce qui aurait pu arriver si le coup de bluff d'Andy avait échoué.

Nikolai Prusakov and Grigori
Borisov
100 x 72 cm; 39.5 x 28.5"
1926; lithograph in colors
Collection of the author

Dvoinik Po Nevole

Alarm Clock Andy (original film title)
Usa, 1920
Director: Jerome Storm
Actors: Charles Ray, George Webb,
Millicent Fisher

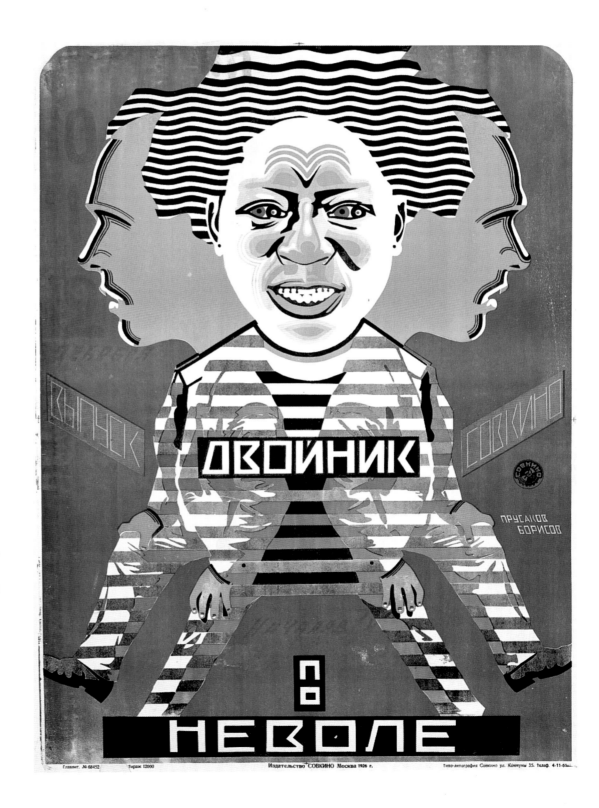

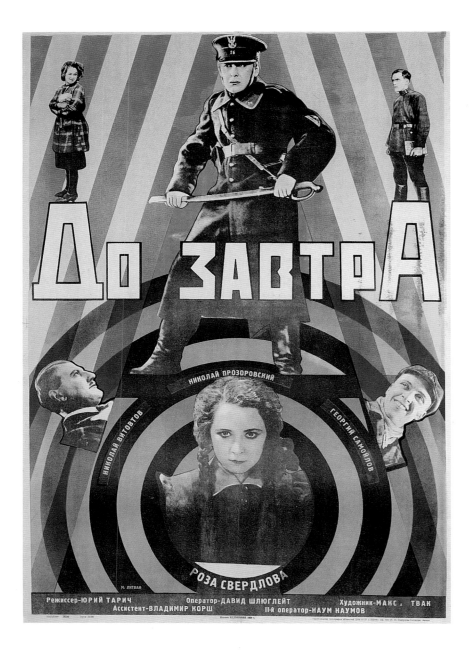

M. Litvak
101 x 71 cm; 39.8 x 28"
1929; lithograph in colors
with offset photography
Collection of the author

Do Zavtra

USSR (Belorussia), 1929
Director: Yuri Tarich
Actors: Nikolai Vitovtov, Rosa
Sverdlova, Nikolai Prozorovski

Until Tomorrow

This political tale about the one-time division of Belorussia between Poland and the USSR tells the story of the revolutionary movement against the Polish leader Pilsudski who took control of the western part of the region. Litvak (who was also the set designer) suggests the political turmoil of that time by positioning the characters' photographs in a design resembling a target in a pistol range.

Bis morgen

Der Film behandelt den revolutionären Aufstand gegen den polnischen Anführer Pilsudski, den Eroberer des westlichen Teils Weißrußlands. Um die politische Brisanz jener Epoche auszudrücken, hat Litwak in seinem Plakat die Fotos der Hauptdarsteller in eine Zielscheibe montiert.

A demain

Le film raconte l'histoire du soulèvement contre le Polonais Pilsudski, qui occupait la partie occidentale du pays. Les personnages de l'affiche sont disposés comme autant de points de mire sur ce qui ressemble à une cible de tir. Litvak rend subtilement avec cette simple allusion le climat agité de l'époque.

Georgii & Vladimir Stenberg with Yakov Ruklevsky
134.6 x 99 cm; 53 x 39"
1927; lithograph in colors
Collection of the author

Poet i Tsar

USSR (Russia), 1927
Director: Vladimir Gardin
Actors: Yevgeni Chervanov,
K. Karenin, I. Volodko,
Boris Tamarin

The Poet and the Tsar

For years, the renowned Russian poet Pushkin (Chervanov) had mercilessly criticized Tsar Nicholas I (Karenin). The Tsar wanted him executed but knew that the repercussions would be too great. Instead, he instructed a young officer (Tamarin) to court Pushkin's young wife (Volodno), knowing that Pushkin would feel compelled to challenge the officer to a duel. After Puskin found his wife in the officer's arms at a masquerade ball, the two men dueled and were both killed. Dying, Pushkin offered a prayer for the liberation of Russia.

Der Dichter und der Zar

Zar Nikolaus I. plant eine Intrige gegen seinen härtesten Kritiker, den berühmten Dichter Puschkin. In der Erwartung, daß diese zu einem Duell führen wird, befiehlt er einem jungen Offizier, Puschkins junger Frau den Hof zu machen. Als der Dichter auf einem Maskenball seine Frau in den Armen des Offiziers findet, kommt es zu einem für beide Männer tödlichen Zweikampf. Sterbend spricht Puschkin noch ein Gebet für die Befreiung Rußlands.

Le poète et le tsar

Le tsar Nicolas 1er décide de monter une machination contre Pouchkine, l'un de ses plus virulents critiques. Il ordonne donc à un jeune officier de courtiser l'épouse du poète. Au cours d'un bal masqué, Pouchkine surprend sa femme dans les bras de l'officier, qu'il provoque immédiatement en duel. Hélas, le combat se termine par la mort des deux hommes. Les derniers mots de Pouchkine seront pour la libération de la Russie.

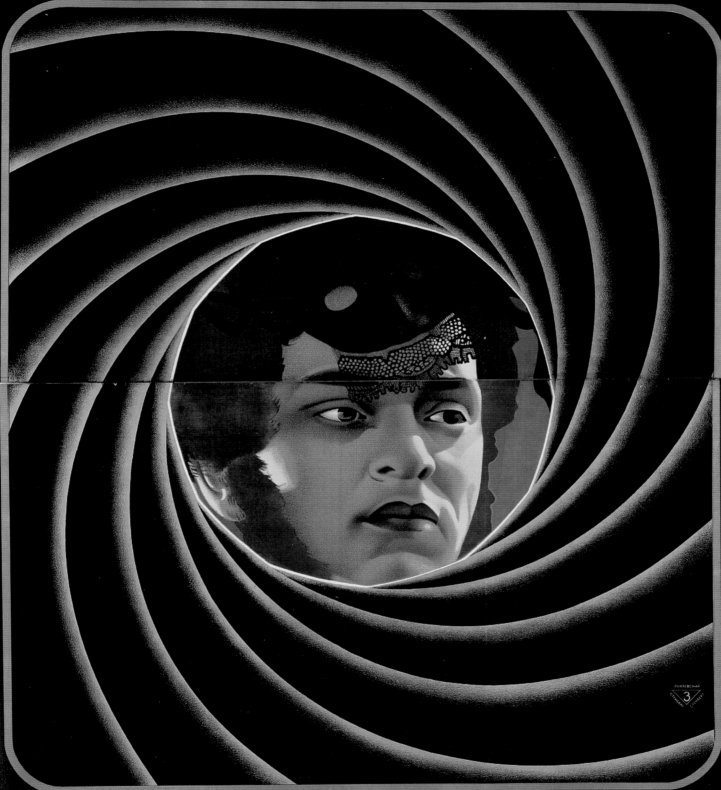

ПОЭТ И ЦАРЬ

РЕЖИССЕР В. ГАРДИН ОПЕРАТОРЫ-БЕЛЯЕВ и АПТЕКМАН ХУДОЖНИК-АРАПОВ

ПОЭТА ПУШКИНА — ЧЕРВЯКОВ БАРОНА ДАНТЕС-ТАМАРИН ЖУКОВСКОГО-ФЕОНА

В РОЛИ: НИКОЛАЯ I — КАРЕНИН В РОЛИ: БУЛГАРИНА-ЗАСЛ. АРТ. РЕСП. ЛЕРСКИЙ В РОЛИ: КРЫЛОВА-НЕЛИДОВ

НАТАЛИ (ЖЕНЫ ПУШКИНА) ВОЛОДКО ПОЭТА ВЯЗЕМСКОГО-ТКАЧЕВ ГОГОЛЯ-ЛОПУХОВ

ПРОИЗВОДСТВО 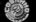 СОВКИНО

Главлит № 95640 Тираж 10000 Издание „СОВКИНО". Москва, 1927 г. Типо-Литография СОВКИНО Таганская ул. д. 3. Телефон 2-24-77

Windstorm

The international cast portrayed an odd assortment of characters connected with a circus. Prusakov and Borisov capture the drama of the film by placing the characters in newspaper pages which seem to be caught in the swirling action of a tornado-like windstorm. The whirling motion also alludes to the film's original Swedish title, *Karusellen* (Merry-Go-Round).

Sturmwind

Schauspieler aus vielen Ländern verkörpern in diesem Film ein sonderbares Sammelsurium von Personen, die alle mit einem Zirkus in Verbindung stehen. Prussakow und Borissow bilden die Darsteller auf Zeitungsblättern ab, die wie in einem Tornado herumzuwirbeln scheinen. Das Kreisen bezieht sich auch auf den schwedischen Originaltitel *Karusellen*.

Le tourbillon

L'intrigue, passablement compliquée, se passe dans un cirque. Dans l'affiche de Proussakov et Borissov, on reconnaît les principaux personnages en surimpression sur des journaux qui forment une sorte de serpent évoquant aussi les méandres du drame, *Karusellen*.

Nikolai Prusakov and Grigori Borisov
107.8 x 72 cm; 42.4 x 28.3"
1927; lithograph in colors
Collection of the author

Vikhr

Karusellen (original film title)
Sweden, 1923
Director: Dimitri Buchowetzk
Actors: Aud Egede-Nissen, Walter Janssen, Alfons Fryland, Jakob Tiedtke, Lydia Potechina

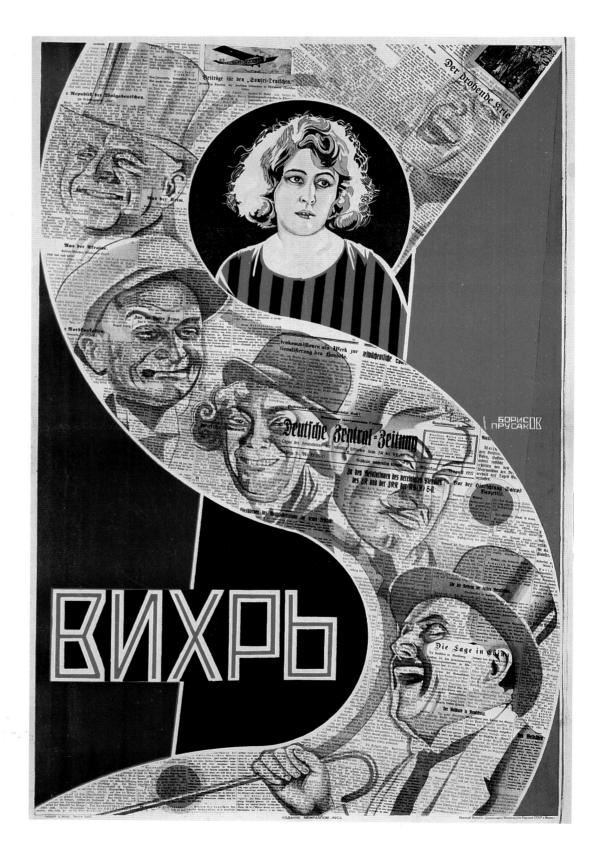

Nikolai Prusakov
108 x 73 cm; 42.5 x 28.8"
1929; lithograph in colors
Collection of the author

Verkhom Na Kholte

USSR (Russia), 1928
Director: Leonard Esakia

Up on Kholt

The film deals with a familiar
Soviet theme: villagers attempting
to establish a collective while being
opposed by the reactionary kulaks
(rich landholders). On the poster
one reads: Everyone's straining to
see *Up on Kholt* (presumably, a ref-
erence to the mountain). Prusakov's
style is similar in *Eliso* (p. 126, 127);
both posters are elegant designs
that pique the curiosity. However,
the indirect treatment focuses on
the audience rather than the film,
revealing (perhaps intentionally)
little of the story.

Auf dem Cholt

Es geht um ein vertrautes sowjeti-
sches Thema: Die Bewohner eines
Dorfes wollen ein Kollektiv grün-
den, werden aber von den reak-
tionären Kulaken (Großgrundbesit-
zern) daran gehindert. Im Stil
ähnelt dieses Plakat von Prussakow
seinem Entwurf für den Film *Elisso*
(S. 126, 127). Der Schriftzug auf
dem Filmplakat lautet »Alle wollen
Auf dem Cholt sehen«. Beide Plakate
zeichnen sich durch ihren elegan-
ten Entwurf aus und rufen Neugier-
de hervor, ohne allerdings etwas
über den Filminhalt auszusagen.

Sur le Kholt

Esakia évoque un thème familier
aux Soviétiques: la création d'une
ferme collective et l'opposition
des propriétaires terriens réaction-
naires. On peut lire sur l'affiche
«Tout le monde veut voir *Sur le
Kholt*». D'un point de vue stylis-
tique, l'affiche de Proussakov rap-
pelle sa maquette pour le film *Eliso*
(p. 126, 127). Intentionnellement
peut-être, elle ne dit rien du conte-
nu du film, mais son élégance inter-
pelle le spectateur.

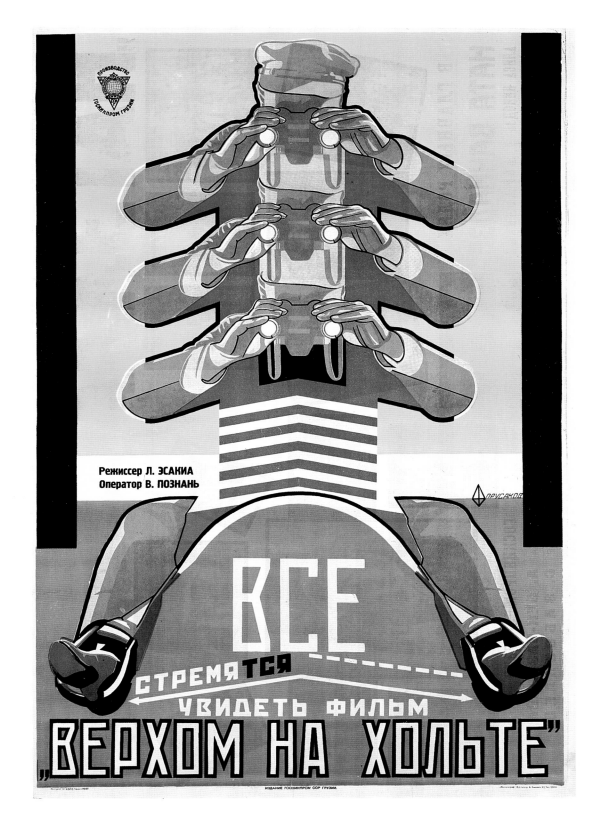

275

**Nikolai Prusakov and
Grigori Borisov**
106.7 x 71 cm; 42 x 28"
1928; lithograph in colors
with offset photography
Collection of the author

Zakon Gor

USSR (Georgia), 1927
Director: Boris Mikhin
Actors: N. Gantarina, V. Bestayev,
N. Sanov

276

The Law of the Mountains

This Georgian production described
a sensational crime and the subse-
quent bringing to justice of the cul-
prit. Prusakov superimposes the
faces of the two main characters
onto the newspaper, each as a pho-
tomontage and enlarged as a draw-
ing. The headline 'Sensation' is
repeated four times in prominent
type.

Das Gesetz der Berge

Diese georgische Filmproduktion
beschreibt ein Sensationsverbre-
chen sowie die Überführung des
Schuldigen vor Gericht. Prussakow
stellt die Gesichter der beiden
Hauptdarsteller groß heraus, indem
er diese auf der Zeitung sowohl als
Fotomontage als auch in Form von
vergrößerten Zeichnungen wieder-
gibt. Die Überschrift »Sensation«
wird viermal wiederholt.

La loi de la montagne

Le film relate une affaire criminelle
à sensation dont le coupable est
finalement traduit devant les tribu-
naux. Proussakov ne se contente
pas de faire figurer les photos des
deux personnages principaux à la
une du journal. Il ajoute en super-
position un dessin agrandi de
chaque protagoniste et répète
quatre fois le gros titre, «Sensa-
tion».

Anonymous
126 x 81 cm; 49.5 x 35.7"
1929; lithograph in colors
with offset photography
Collection of the author

Potomok Chingis-Khana

USSR (Russia), 1928
Director: Vsevolod Pudovkin
Actors: Valeri Inkizhinov,
A. Dedintsev, Anna Sudakevich,
V. Tsoppi, Boris Barnet

The Heir of Genghis Khan
Released abroad as *Storm over Asia* to international acclaim, this film tells of a Mongolian trapper (Inkizhinov) who is shot and captured while fighting British interventionists seeking to occupy Mongolia during the First World War. When he is found to be wearing an amulet which identifies him as a descendent of Genghis Khan, the British appoint him their figurehead ruler. The trapper ultimately rejects this role and leads a successful rebellion against the British forces.

Dschingis Khans Erbe
Der Film, der in Deutschland unter dem Titel *Sturm über Asien* gezeigt wurde, erzählt von den Bestrebungen der Briten während des Ersten Weltkriegs, die Mongolei zu besetzen. Beim Kampf gegen diese Eindringlinge wird ein mongolischer Fallensteller angeschossen und gefangengenommen. Als die Briten herausfinden, daß er ein Amulett trägt, das ihn als einen Nachfahren Dschingis Khans ausweist, wollen sie ihn für ihre Zwecke einspannen. Der Fallensteller lehnt dies ab und führt eine erfolgreiche Rebellion gegen die britischen Streitkräfte an.

Le descendant de Gengis Khan
Sorti à l'étranger sous le titre *Tempête sur l'Asie* ce film raconte l'histoire d'un trappeur mongol en lutte contre les Britanniques qui tentent d'étendre leur empire colonial sur son pays à la faveur de la Première Guerre mondiale. L'homme est blessé et fait prisonnier. Lorsqu'ils découvrent qu'il porte l'amulette des descendants de Gengis Khan, les Britanniques le portent au pouvoir en espérant le manipuler. Mais le valeureux trappeur refuse le rôle de fantoche qu'on veut lui faire jouer, prend la tête de l'insurrection et défait les troupes d'occupation.

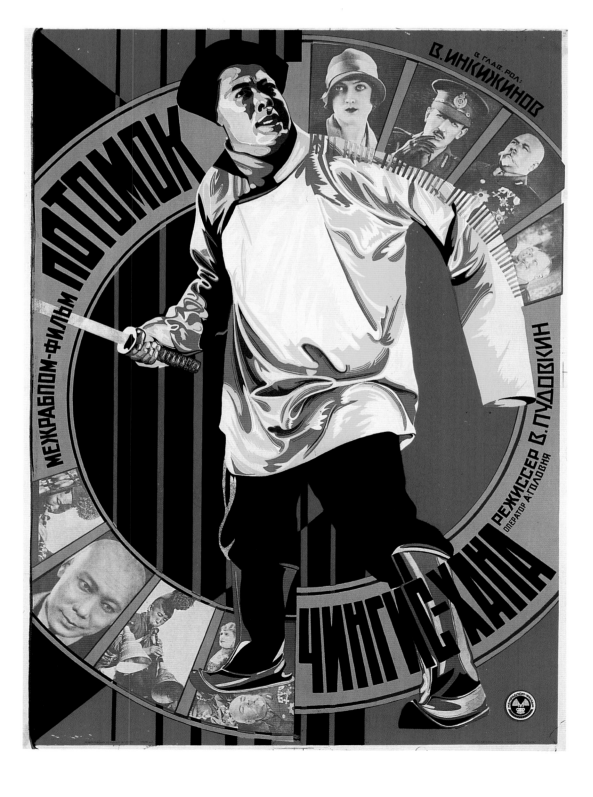

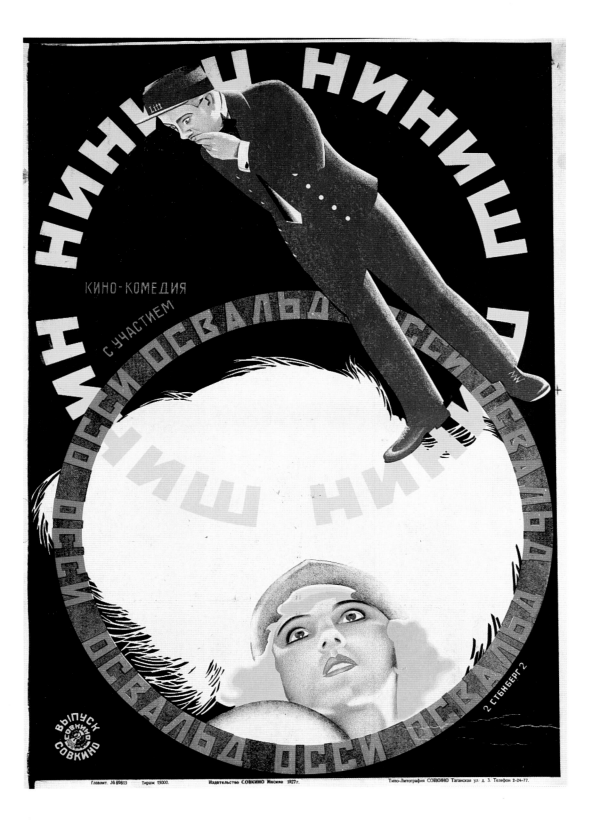

Georgii & Vladimir Stenberg
101 x 69.5 cm; 39.25 x 27.4"
1927; lithograph in colors
Collection of the author

Ninish

Niniche (original film title)
Germany, 1924
Director: Victor Janson
Actors: Ossi Oswalda, Livio Pavanelli

Niniche

Flashy and ostentatious, Ossi Oswalda has been described as "the loudest star of German silent film". Discovered by director Ernst Lubitsch, she enticed a real-life baron to set up her own production company making a series of very popular films featuring her talents. In *Niniche* she was at the peak of her glory, playing a woman with champagne tastes. The poster gives a hint of her lavish costumes. The Stenbergs' film credits continue the tradition of extravagance: the yellow circle of typography repeats the film title four times and the red typography "Ossie Oswalda" as often.

Niniche

Die äußerst eitle Ossi Oswalda wurde von der Kritik als »der lauteste Star des deutschen Stummfilms« bezeichnet. Nachdem sie von Ernst Lubitsch entdeckt worden war, überredete sie einen Baron, für sie eine Filmproduktionsfirma zu gründen, produzierte ihre eigenen Filme und konnte so ihre Talente voll ausschöpfen. Das Plakat vermittelt einen Eindruck von den extravaganten Kostümen der Oswalda. Auch die Typografie der Stenbergs setzt auf Ausgefallenes: Der gelbe Buchstabenkreis wiederholt viermal den Filmtitel, der rote Schriftzug ebensooft den Namen des Stars.

Niniche

Ossi Oswalda a été surnommée «l'actrice la plus bruyante du cinéma muet allemand» (par la critique). Révélée par Ernst Lubitsch, elle parvint à persuader l'un de ses admirateurs, un richissime baron, de lui offrir sa propre maison de production. Elle y tourna des films faits sur mesure pour elle, et qui eurent du reste un grand succès. L'affiche donne une idée de ses costumes insensés. La composition typographique des frères Stenberg accentue le narcissisme sans complexe du personnage: le titre du film est répété quatre fois dans le cercle jaune tandis que les caractères rouges reprennent comme en écho le nom d'Ossi Oswalda.

Anonymous
100 x 70 cm; 39.3 x 27.4"
1928; lithograph in colors with offset photography
Collection of the author

Smeyem-Li My Molchat?

Dürfen wir schweigen? (original film title)
Germany, 1926
Director: Richard Oswald
Actors: Conrad Veidt, Walter Rilla, Mary Parker, Fritz Kortner

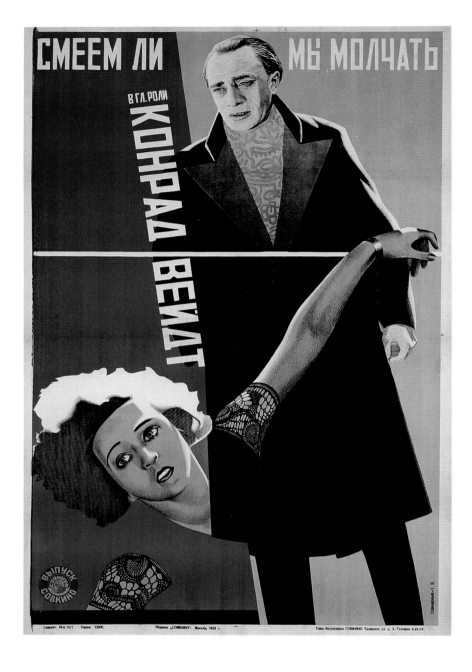

Dare We Keep Quiet?

Richard Oswald was a director who often undertook controversial projects. He was also known for looking for what he called "film faces" among stage actors, and Conrad Veidt was one of his discoveries. In this film Veidt plays a painter whose close friend (Rilla) is an altruistic doctor specializing in venereal diseases. When the doctor discovers that Veidt has syphilis, he warns Veidt against marriage. Not heeding the doctor's advice, Veidt marries and infects both his wife and child.

Dürfen wir schweigen?

Der Regisseur Richard Oswald beschäftigte sich häufig mit kontroversen Themen und war dafür bekannt, daß er sich unter Bühnenschauspielern nach »Filmgesichtern«, umschaute. Conrad Veidt war eine seiner Entdeckungen. Hier spielt Veidt einen Maler, dessen engster Freund ein altruistischer Arzt, sich auf die Behandlung von Geschlechtskrankheiten spezialisiert hat und bei seinem Freund Syphilis diagnostiziert. Er warnt den Maler vor einer Heirat, der hört jedoch nicht auf den Rat des Arztes und infiziert Frau und Kind.

Oserons-nous nous taire?

Le cinéaste Richard Oswald n'avait pas peur du scandale. On savait en outre qu'il cherchait constamment parmi les comédiens de la scène des visages «cinégéniques» comme il disait lui-même, et Conrad Veidt fut une de ses découvertes. Dans ce film, Veidt est peintre. Son meilleur ami est un médecin spécialiste des maladies vénériennes. Lorsque le médecin découvre que son ami est syphilitique, il lui déconseille de fonder une famille. Mais le peintre ne l'écoute pas, se marie et contamine sa femme et son enfant.

Anonymous
107.5 x 72.4 cm; 42.3 x 28.5"
1928; lithograph in colors
Collection of the author

Semyon Semyonov
108 x 73 cm; 42.5 x 28.8"
1927; lithograph in colors
Collection of the author

Neoplachennoye Pismo

USSR (Russia), 1927
Director: Leonid Molchanov
Actors: I. Piletskaya, S. Yakovleva, K. Vakhterov

The Letter Without Postage

This film was one of the many Soviet productions financed with the help of Mezhrabpom-Rus (The International Workers Relief, Russian division). Commissioned by the Ministry of Finance to advertise the state lottery, this light comedy depicts a skeptic who does not believe in the lottery until he holds the winning ticket.

Der Brief ohne Porto

Bei diesem Film handelt es sich um eine der zahlreichen sowjetischen Produktionen, die durch die Mezhrabpom-Rus (Internationale Arbeiterwohlfahrt, Rußland) finanziert wurde. Die Komödie, vom Finanzministerium als Werbefilm für die staatliche Lotterie in Auftrag gegeben, handelt von einem Skeptiker, der nicht an die Lotterie glaubt, bis er das Los mit dem Hauptgewinn in der Hand hält.

La lettre sans affranchissement

Cette comédie légère commandée par le ministère des finances pour promouvoir la loterie nationale raconte l'histoire d'un sceptique qui ne croit pas en sa bonne étoile jusqu'au jour où il se retrouve avec le billet gagnant. De nombreux autres films soviétiques de ce genre ont été tournés avec l'aide du Mejrabpom-Rus (Secours ouvrier international, division russe).

Iosif Gerasimovich
71.5 x 108.3 cm; 28.2 x 42.6"
1928; lithograph in colors
Collection of the author

Posledni Izvozchik Berlina

Die letzte Droschke von Berlin (original film title)
Germany, 1925
Director: Carl Boese
Actors: Lupu Pick, Hedwig Wangel, Maly Delschaft,
Albert Florath

The Last Cab Driver in Berlin
Rumanian-born actor Lupu Pick portrays a handsome cab driver of a horse-drawn carriage who faces a crisis with the advent of the automobile. Gerasimovich's poster depicts a sleek new automobile forcefully entering the scene and dominating the outlines of the laughing and smiling customers. In the background, totally overshadowed, is the small figure of a horse struggling to pull his carriage.

Der letzte Droschkenfahrer von Berlin
Lupu Pick, in Rumänien geboren, stellt den gutaussehenden Kutscher einer Pferdedroschke dar, der durch die Konkurrenz des Autos in eine Krise gerät. Auf Gerasimowitschs Filmplakat ist ein schnittiges neues Auto dargestellt, das voller Elan in die Szene lachender Kunden hineinfährt. Im Hintergrund erkennt man kaum die kleine Silhouette eines Pferdes, das schwerfällig eine Droschke zieht.

Le dernier cocher de Berlin
L'acteur d'origine roumaine Lupu Pick joue le rôle d'un jeune et beau cocher victime du progrès. On voit sur l'affiche de Guérassimovitch une automobile rutilante qui fait son entrée devant une rangée de clients souriants. A l'arrière, à peine visible, on distingue un cheval qui tire péniblement son attelage.

Ship Aground

Wealthy yachtsman Bob Mackay (Talmadge) is on a ship searching for treasure on the Isle of Hope. After the ship is set afire by the mutinous crew, Bob is stranded with the captain's daughter (Ferguson) on a small island. He finds the treasure the greedy crew was looking for and rescues the daughter from the mutineers who have kidnapped her. All ends well when Bob and the daughter are married at sea. The poster shows Bob's face lit by flames from below deck, together with the shipboard mutiny scene.

Schiff auf Grund

Der reiche Yachtbesitzer Bob Mackay sucht nach einem Schatz. Als sein Schiff jedoch von der meuternden Besatzung angezündet wird, stranden Bob und die Tochter seines Kapitäns auf einer kleinen Insel. Dort entdeckt Bob nicht nur den Schatz, sondern rettet auch die Kapitänstochter aus der Gewalt der Meuterer. Bob und das Mädchen heiraten auf See, und es kommt zu einem Happy-End. Das Plakat zeigt Bobs Gesicht, das von den aus dem Schiffsrumpf schlagenden Flammen angeleuchtet wird, und eine Meutereiszene.

Le naufrage

Le richissime Bob Mackay cherche un trésor. Mais l'équipage du navire se mutine, incendie le navire et Mackay se retrouve naufragé sur une petite île en compagnie de la fille du capitaine. Il trouve le trésor convoité par les mutins et libère la fille du capitaine prisonnière des brigands. L'aventure se termine naturellement par le mariage des deux héros. On voit sur l'affiche le visage de Bob éclairé par les flammes de l'incendie et sur fond de scène de mutinerie.

Georgii & Vladimir Stenberg
108.4 x 72 cm; 42.7 x 28.3"
1927; lithograph in colors
Collection of the author

Korabl Na Melie

The Isle of Hope (original film title)
Usa, 1925
Director: Jack Nelson
Actors: Richard Talmadge, Helen Ferguson,
James Marcus, Bert Strong

Death Bay

Saltikov plays a ship's mechanic who is determined to avoid involvement in political matters. Even when his son (Yaroslavtsev) joins the Reds, he continues his work for the Whites (Tsarists). However, when this simple worker realizes the importance of the Reds' cause, he sinks his own ship rather than let the Tsarists use it against the people. What distinguishes this poster from an Art Deco shipping poster is the small photomontage of Saltikov as he carries his son's girlfriend to safety.

Die Todesbucht

Saltikow spielt einen Schiffsmechaniker, der den festen Vorsatz hat, sich aus der Politik herauszuhalten. Selbst als sein Sohn sich den Rotgardisten anschließt, arbeitet er weiterhin für die Weißgardisten (Zaristen). Als diesem einfachen Arbeiter jedoch klar wird, wie wichtig die Sache der Rotgardisten ist, versenkt er lieber sein Schiff, als es den Zaristen zu überlassen. Nur die kleine Fotomontage, die Saltikow zeigt, wie er die Freundin seines Sohnes rettet, unterscheidet dieses Poster von einem Art-déco-Werbeplakat.

Le baie de la mort

Le héros du film est un marinmécanicien qui refuse de se mêler de politique. Tandis que son fils a rejoint les Bolcheviques, il continue à travailler pour le régime tsariste. Mais le jour où il comprend l'importance de la cause révolutionnaire, il choisit de couler son navire plutôt que de laisser les oppresseurs s'en servir contre le peuple. L'affiche pourrait être Art déco s'il n'y avait le photomontage où l'on voit le héros sauver la fiancée de son fils.

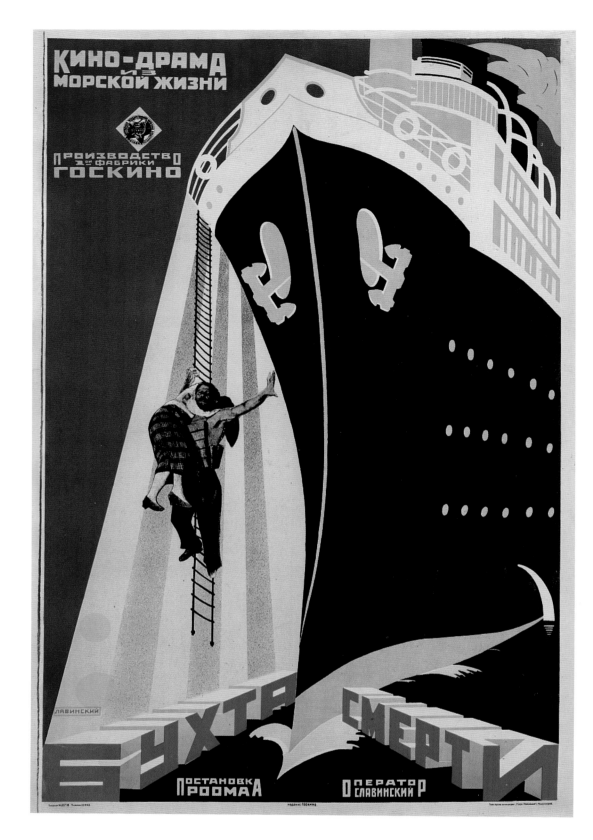

Anton Lavinsky
108.5 x 71.8 cm; 42.7 x 28.3"
1927; lithograph in colors with offset photography
Collection of the author

Bukhta Smerti

USSR (Russia), 1926
Director: Abram Room
Actors: Vladimir Yaroslavtsev, Nikolai Saltikov,
E. Kartashova

Katka, the Paper Reinette

Also known as *Katka, the Reinette Apple Girl* or *Katka's Reinette Apples.* The Reinette apple is a variety with paper-thin skin, hence the Russian title. The difficulty in translating the film title from Russian results from its depiction of Katka as an "apple", which is not an unusual term of endearment for a young girl in Russian. Katka (Buzhinskaya) is a country girl who is unable to find work, so she resorts to selling Reinette apples on city street corners. She meets many disreputable individuals including Semka, a petty criminal who gets her pregnant and Verka, a salesgirl who steals from her employers. Finally she meets Vadka, a drifter who quits drinking and starts a responsible life with her.

Katka, die Papier-Reinette

Auch bekannt als *Katka, the Reinette Apple Girl* oder *Katkas Reinette Apples.* Die Schwierigkeit bei der Übersetzung des russischen Film-titels liegt darin, daß Katka als Apfel bezeichnet wird. Im russi-schen Sprachgebrauch werden sehr häufig Kosenamen verwendet, und die Bezeichnung »Äpfelchen« für ein junges Mädchen ist durchaus üblich. Katka (Buschinskaja) ist ein Mädchen vom Land, das keine Arbeit findet und deshalb Reinette-Äpfel an Straßenecken verkauft. Sie lernt viele zwielichtige Gestalten kennen, so zum Beispiel Semka, der sie schwängert, und Verka, eine Verkäuferin, die stiehlt. Schließlich trifft sie Vadka, einen Vagabunden, der aufhört zu trinken und mit ihr ein ehrbares Leben beginnt.

Katka, la reinette en papier

Sorti en français sous le titre *Katka, petite pomme reinette.* Pour com-prendre le titre, il faut savoir que «ma reinette» est en russe un sur-nom familier et affectueux que l'on donne volontiers aux jeunes filles. Katka est une jeune paysanne qui, faute de trouver du travail, finit par devenir marchande ambulante de pommes. Elle rencontre successive-ment Semka, un petit voyou qui la maltraite, et Verka, une vendeuse qui vole dans la caisse, avant de s'éprendre de Vadka, un vagabond plus ou moins alcoolique qui par amour pour elle cessera de boire et la rendra heureuse.

Georgii & Vladimir Stenberg
108 x 72.5 cm; 42.5 x 28.5"
1926; lithograph in colors
Collection of the author

Katka Bumazhny Ranet

USSR (Russia), 1926
Directors: Eduard Johanson, Friedrich Ermler
Actors: Veronika Buzhinskaya, Bela Chernova, Valeri Solovtsov, Fyodor Nikitin

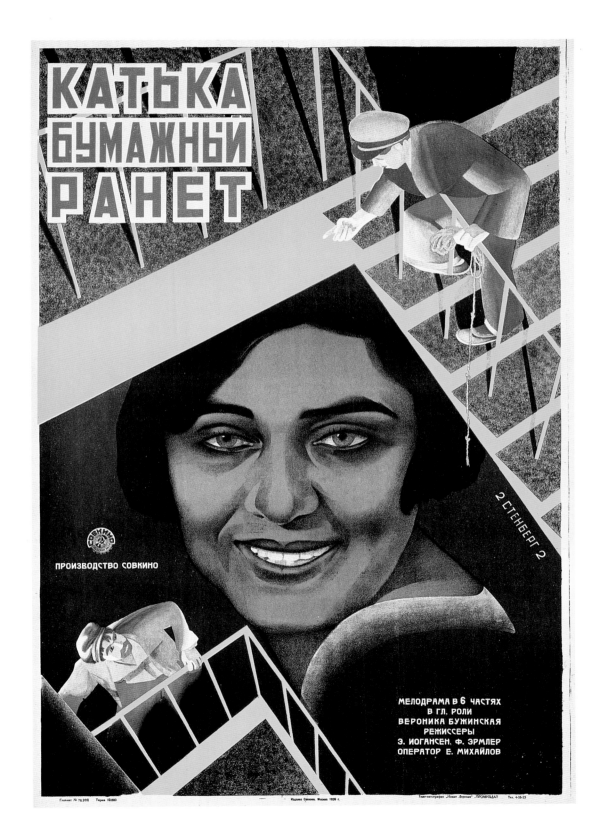

Mikhail Dlugach
107 x 71.5 cm; 42 x 28.2"
1928; lithograph in colors
Collection of the author

Bluzhdayushchiye Zvezdy

USSR (Russia), 1928
Director: Grigori Gricher-Cherikover
Actors: Leo Rogday

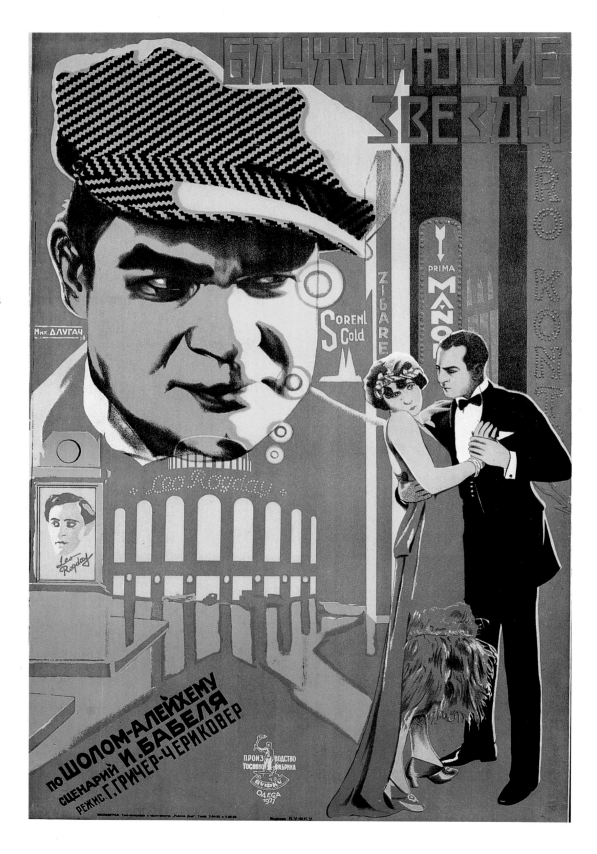

Wandering Stars

Scripted by outstanding Russian author and screenwriter Isaak Babel, this film was an adaptation of a Sholom Aleichem tale about the persecution of Jews in a Russian village and the different individual reactions to it. The star of the film was Jewish actor Leo Rogday, shown in the poster as opting for life in an impersonal foreign metropolis to escape the pogroms back home. Since the character did not discover a Soviet solution to his troubles, Russian critics labeled the film as "decadent" and "ideologically deficient", and it was shown only briefly.

Wandernde Sterne

Dieser Film ist an eine Erzählung von Scholem Alejchem angelehnt und handelt von der Verfolgung der Juden in einem russischen Dorf. Auf dem Plakat ist dargestellt, wie die Hauptperson sich für ein Leben in einer unpersönlichen fremden Großstadt entscheidet, um den Pogromen in der Heimat zu entfliehen. Da er keine »sowjetische« Lösung für seine Probleme fand, beurteilten russische Kritiker den Film als »dekadent« und »ideologisch unzulänglich«. Er wurde deshalb nur kurze Zeit aufgeführt.

Les étoiles errantes

Le film est tiré d'un conte de Sholom Aleichem sur la persécution des juifs dans un village russe. L'acteur juif Leo Rogdaï interprète le rôle principal. On comprend d'après l'affiche qu'il part vivre dans une métropole étrangère sans âme pour échapper aux pogroms de son pays natal. Les critiques russes notèrent avec réprobation que le héros n'avait pas choisi une solution «soviétique». Le film fut stigmatisé comme «décadent» et «idéologiquement incorrect» et sa carrière fut par conséquent fort brève.

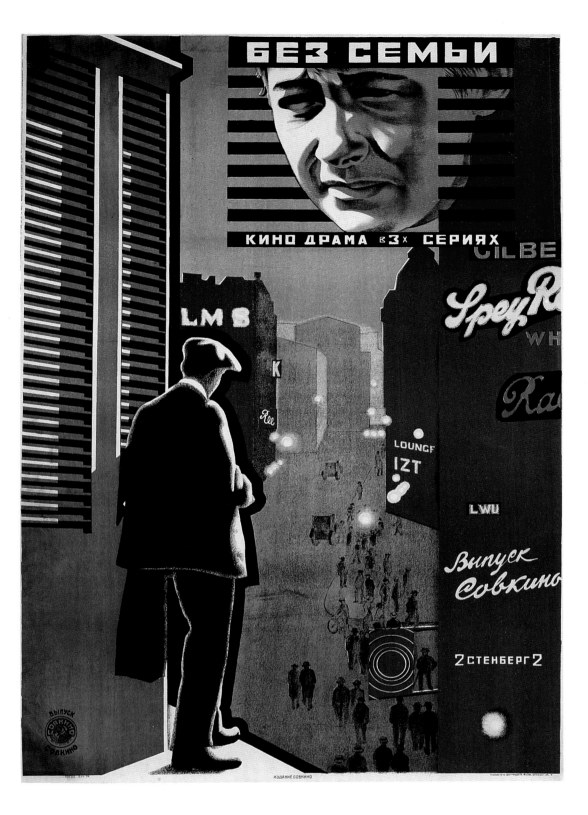

Without a Family

The plot, derived from a popular novel, involves the kidnapping by a malevolent uncle of a boy who will inherit the family fortune. To ensure that he gets the money himself, the uncle turns the boy over to a hired assassin. However, instead of killing him, the assassin delivers the boy to a poor family who raises him. When the boy becomes an adult, he returns to exact vengeance upon his evil uncle. The poster effectively portrays the young man's sense of abandonment and loss as he looks out over the city.

Ohne Familie

Die Handlung ist einem bekannten Roman entnommen. Ein Junge, der das Familienvermögen erben soll, wird von seinem bösen Onkel entführt. Um sicherzustellen, daß er selbst das Geld erben wird, beauftragt der Onkel einen Mörder. Dieser bringt den Jungen jedoch nicht um, sondern gibt ihn in eine arme Familie, die ihn großzieht. Als der Junge erwachsen ist, kehrt er nach Hause zurück, um sich an seinem bösen Onkel zu rächen. Auf dem Plakat ist der junge Mann dargestellt, wie er einsam und verlassen über die Stadt hinwegblickt.

287

Sans famille

Le film s'inspire du célébrissime mélodrame français du même nom. Un méchant oncle kidnappe l'unique héritier d'une famille fortunée et demande à un tueur à gages de supprimer l'enfant, dont il convoite la fortune. Mais au lieu de remplir son contrat, le brigand confie le jeune garçon à une famille pauvre qui l'élève. Devenu grand, l'orphelin retrouve cet oncle diabolique et se venge. L'affiche rend puissamment la solitude et la tristesse du jeune homme qui contemple la ville à ses pieds.

Georgii & Vladimir Stenberg

101.2 x 71 cm; 39.7 x 28"
1927; lithograph in colors
Collection of the author

Bez Semy

Sans Famille (original film title)
France, 1925
Directors: Georges Monca, M. Keroul
Actors: Denise Lorys, A.B. Imeson, Leslie Shaw

The Businesslike Man

This good-natured comedy is about a British nobleman (Fritz Kampers) who falls in love with the daughter of an American businessman. The nobleman finds that the only way to get near to the saxophone-playing young lady (Roberts) is by taking a job as her family's butler. While employed as the butler, the nobleman learns that the American businessman plans to travel to England to steal his inheritance. The nobleman reveals his true identity, thwarts the plan and wins the affections of the businessman's daughter.

Ein besserer Herr

Diese Komödie handelt von einem englischen Adligen, der sich in die Tochter eines amerikanischen Geschäftsmannes verliebt. Der Adlige versucht, der jungen Dame näherzukommen, indem er eine Stelle als Butler in ihrer Familie annimmt. Während dieser Tätigkeit findet er heraus, daß der Geschäftsmann eine Reise nach England plant, um sich seines Erbes zu bemächtigen. Der Adlige enthüllt seine wahre Identität, vereitelt den Plan und gewinnt die Zuneigung seiner Angebeteten.

Un homme meilleur

Cette comédie sans prétention raconte l'histoire d'un aristocrate britannique qui tombe amoureux de la fille d'un homme d'affaires américain. Ne sachant comment faire sa connaissance, il se fait recruter comme maître d'hôtel chez son père. Mais à peine est-il engagé qu'il apprend que l'homme d'affaires se prépare à se rendre en Angleterre pour lui voler son héritage. Il dévoile alors sa véritable identité, fait échouer la machination et conquiert le cœur de la jeune fille.

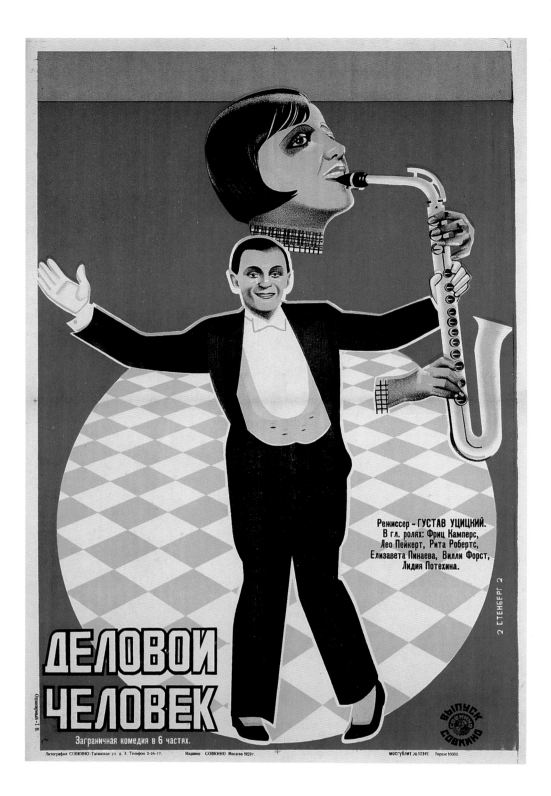

Georgii & Vladimir Stenberg
108.6 x 72 cm; 42.8 x 28.3"
1929; lithograph in colors
Collection of the author

Delovoi Chelovek

Ein besserer Herr (original film title)
Germany, 1928
Director: Gustav Ucicky
Actors: Fritz Kampers, Rita Roberts, Leo Peukert,
Elisabeta Pinaeva, Willy Forst

288

Zare

This Armenian film presents the life of the Kurdish people under Tsarist rule. The hero is a tribesman interested only in horsemanship. However, he finally becomes aware of the plight of his people and leads them in an anti-Tsarist revolt.

Sare

Der armenische Film schildert das Leben der Kurden unter zaristischer Herrschaft. Der Held des Films ist ein Kurde, der sich zunächst nur fürs Reiten interessiert. Als ihm schließlich bewußt wird, in welcher Notlage sich sein Volk befindet, führt er es in einer antizaristischen Revolte an.

Zare

Un film arménien sur la vie des Kurdes sous le régime tsariste. Le héros est un nomade qui n'a qu'une seule passion: les chevaux. Mais lorsqu'il comprend enfin les souffrances de son peuple, il prend la tête du soulèvement contre la tyrannie.

Georgii & Vladimir Stenberg
140 x 98 cm; 55.1 x 38.6"
1927; lithograph in colors
Collection of the author

Zare

USSR (Armenia), 1927
Directors: Amo Bek-Nazarov, Ivan Perestiani
Actors: M. Tenasi, M. Manvelian

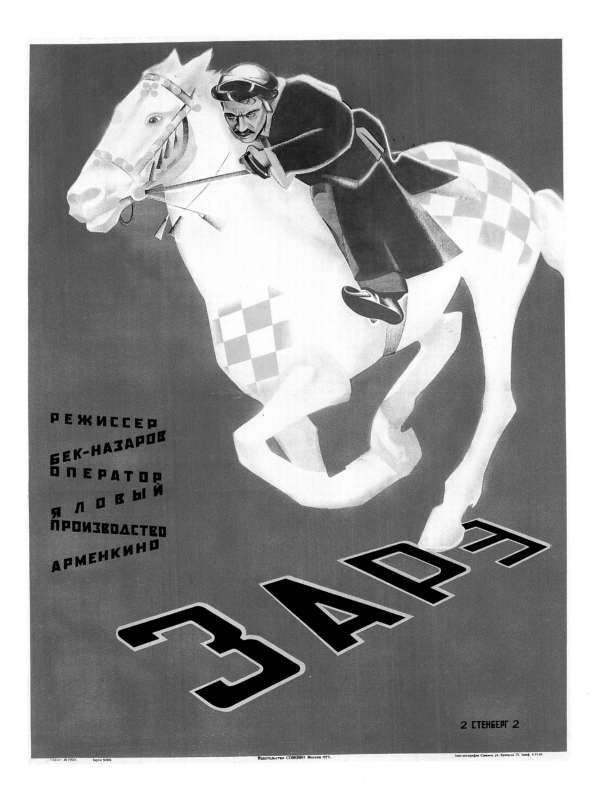

289

Judge Reitan

This story involves a stern judge who bears a striking resemblance to an arrested revolutionary brought before him. Noticing this coincidence, the revolutionary, who has been sentenced to death, escapes from his cell and kidnaps the judge. He substitutes the judge in the jail cell to await the carrying out of the death sentence which the judge himself had pronounced. Dlugach splits the character(s) in two, emphasizing the irony of fate.

Richter Reitan

Diese Geschichte handelt von einem strengen Richter, der eine frappierende Ähnlichkeit mit einem Revolutionär aufweist, der ihm vorgeführt wird. Diesen Zufall macht sich der zum Tode verurteilte Revolutionär zunutze. Er befreit sich, entführt den Richter und sperrt ihn in seine Gefängniszelle, wo dieser das Todesurteil erwartet, das er selbst gefällt hat. Dlugatsch teilt sein Plakat sowie die Charaktere in zwei Hälften und unterstreicht so die Ironie des Schicksals.

Le juge Reitan

L'austère juge Reitan ressemble à s'y méprendre à un révolutionnaire qu'il vient de condamner à la peine capitale. Le condamné réussit à s'évader, enlève le juge et le jette dans sa cellule à sa place. La grande diagonale de l'affiche souligne les deux faces du (ou des) personnages, à la fois semblables et différents, mais finalement interchangeables.

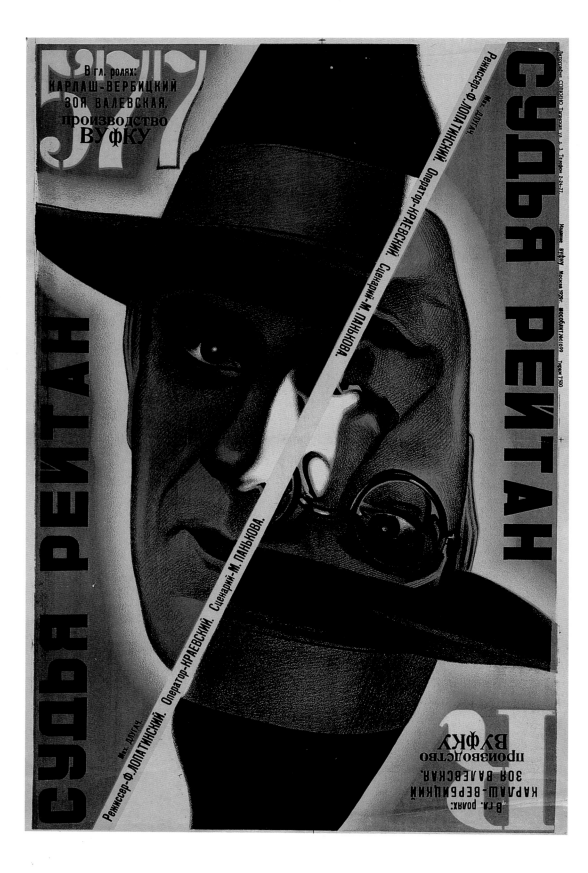

Mikhail Dlugach
94 x 62 cm; 37 x 24.4"
1929; lithograph in colors
Collection of the Russian State Library, Moscow

Sudya Reitan

USSR (Russia), 1929
Director: Faust Lopatinsky
Actors: Verbinski, Zoya Valevskaya

The Giant on Virgin Soil
This documentary about mechaniz-
ed farming was made by the hus-
band-and-wife team of Vladimir and
Lidia Stepanov; she as director, he
as cameraman. Ruklevsky's poster
for this film not only gives the
impression that the discovery of
farming with tractors is spreading
over the whole world, but that a new
world is also being unearthed. The
tractors are peeling away the earth's
greenery to reveal a startling new
yellow layer beneath.

Gigant auf unberührter Erde
Dieser Dokumentarfilm zeigt die
zunehmende Motorisierung in der
sowjetischen Landwirtschaft. Ruk-
lewskis Plakat vermittelt nicht nur
den Eindruck, als verbreite sich der
Ackerbau mit Traktoren über die
ganze Welt, sondern als würde
dadurch gleichzeitig eine völlig
neue Welt geschaffen. Die Trakto-
ren legen unter dem Grün der Erde
eine unberührte, gelbe Schicht frei.

Le géant des terres vierges
Un documentaire soviétique sur la
mécanisation de l'agriculture.
L'affiche de Rouklevski présente
l'armada des tracteurs comme une
sorte d'armée qui part à l'assaut de
la planète en faisant naître dans son
sillage un monde nouveau. En un
contraste saisissant et hautement
symbolique, les engins arrachent la
couverture végétale du sol, révélant
un riche terreau ocre prêt aux
semences.

Yakov Ruklevsky
107 x 72.5 cm; 42 x 28.5"
1930; lithograph in colors
Collection of the author

Gigant Na Tselinu

USSR (Russia), 1930
Director: Lidia Stepanov

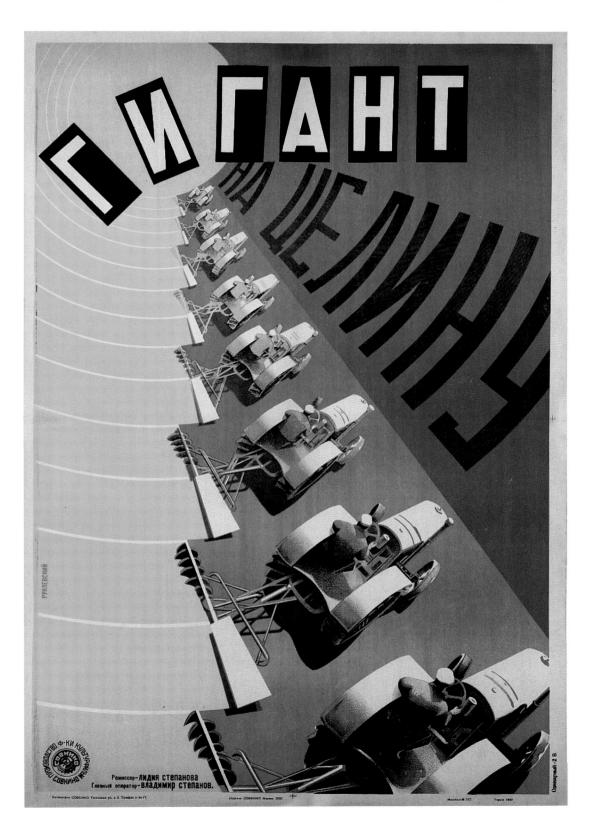

The Unvanquished

The film dealt with the class struggle in the United States, portraying its workers as slaves of capitalism who try hard to overthrow the system. The film received harsh criticism for its naive treatment of American realities and apparently had only a limited release. It is interesting to note which words are chosen to symbolize American capitalism: Ford, Aвc and Smit-Trust.

Die Unbesiegbaren

Der Film handelt vom Klassenkampf in den Vereinigten Staaten. Die Arbeiter, die alles daran setzen, das System zu stürzen, werden als Sklaven des Kapitalismus dargestellt. Wegen seiner naiven Darstellung der amerikanischen Realität wurde der Film hart kritisiert und offenbar auch nur in begrenztem Rahmen gezeigt. Es ist bezeichnend, mit welchen Worten der amerikanische Kapitalismus symbolisiert wird: Ford, Aвc und Smit-Trust.

Les invincibles

Ce film sur la lutte des classes aux Etats-Unis dépeint les ouvriers américains comme des esclaves qui essaient de toutes leurs forces de renverser le capitalisme. Il fut sévèrement critiqué pour sa vision naïve des réalités américaines et fut apparemment peu distribué. Il est intéressant de voir sur l'affiche les mots qui symbolisent le capitalisme américain aux yeux des Soviétiques: Ford, Aвc et Smit-Trust.

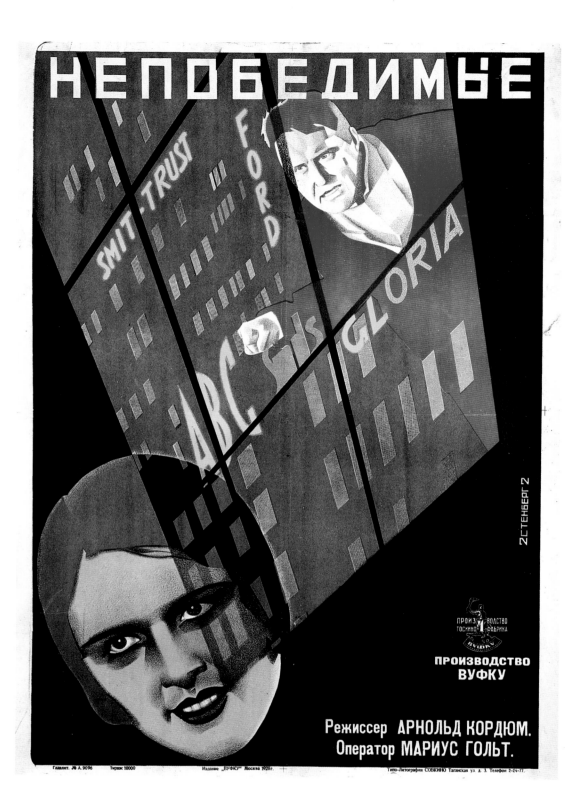

Georgii & Vladimir Stenberg
100 x 72 cm; 39.5 x 28.2"
1928; lithograph in colors
Collection of the author

Nepobedimye

USSR (Ukraine), 1928
Director: Arnold Kordium

Semyon Semyonov
99.5 x 53 cm; 39.3 x 21"
1929; lithograph in colors
Collection of the author

Za Vashe Zdorovye

USSR (Russia), 1929
Director: Alexander M. Dubrovsky,
Actors: M.M. Blumenthal-Tamarina,
Chistyakov

To Your Health
This was an educational film on the
evils of alcoholism, with Chistyakov
enacting the role of a tragic drunk.
Ironically, the title of this Soviet
documentary is a common drinking
toast.

Auf Ihre Gesundheit
Ein Lehrfilm über die Folgen des
Alkoholismus, in dem Tschistjakow
die Rolle eines tragischen Trinkers
spielt. Ironischerweise handelt es
sich bei dem Titel dieses Dokumen-
tarfilms um einen bekannten Trink-
spruch.

A votre santé
Ce film éducatif dépeint l'existence
tragique d'un alcoolique, interprété
avec une belle conviction par Chis-
tiakov. Le titre du film est évidem-
ment à prendre au second degré.

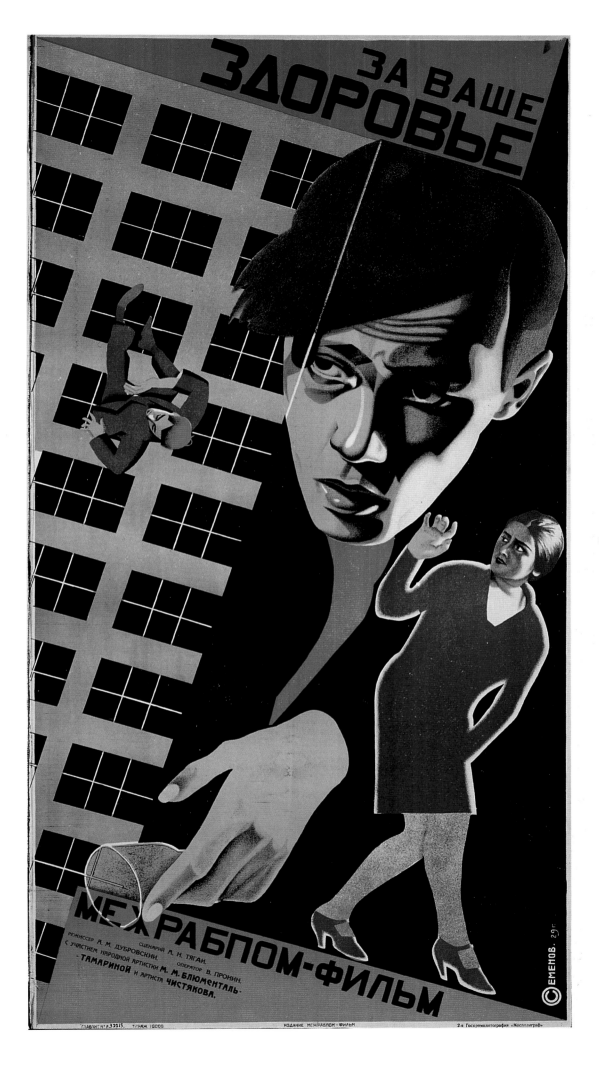

293

Georgii & Vladimir Stenberg with Yakov Ruklevsky
101 x 140 cm; 39.7 x 55.1"
1927; lithograph in colors
Collection of the Russian State Library, Moscow

Vasha Znakomaya

USSR (Russia), 1927
Director: Lev Kuleshov
Actors: Alexandra Khokhlova, Pyotr Galadzhev, Boris Ferdinandov

294

Your Acquaintance

Having been criticized for not reflecting contemporary Soviet life, Lev Kuleshov directed this film (also known as *The Female Journalist*) about a journalist (Khokhlova) who has an affair with a married man. The affair results in a scandal and she loses her job. There is a memorable scene in which the journalist walks slowly around the office for the last time, touching all the objects as if trying to memorize them.

Ihre Bekannte

Diesen Film über eine Journalistin (deutscher Titel: *Die Journalistin*), die eine Affäre mit einem verheirateten Mann hat, drehte Lew Kuleschow, nachdem er dafür kritisiert wurde, daß seine bisherigen Filme nie das moderne Leben in der Sowjetunion gezeigt hatten. Die Affäre der Journalistin endet mit einem Skandal, sie verliert ihre Arbeit. Unvergeßlich bleibt die Szene, in der sie zum letzten Mal langsam durch ihr Büro geht und alle Gegenstände berührt, als ob sie versucht, diese im Gedächtnis zu behalten.

Celle que vous connaissez

Comme on lui avait reproché de ne pas parler assez de la nouvelle société soviétique, Lev Koulechov réalisa ce film sur une journaliste qui devient la maîtresse d'un homme marié. Cette liaison fait scandale et la jeune femme perd son emploi. La scène où la jeune femme licenciée touche tous les objets de son bureau comme pour un adieu est restée justement célèbre.

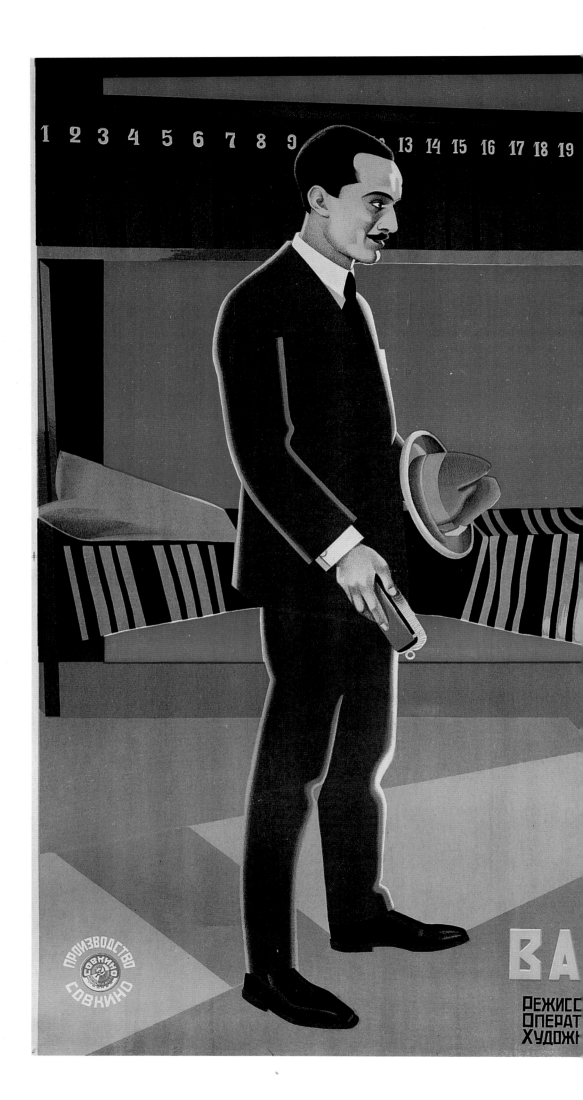

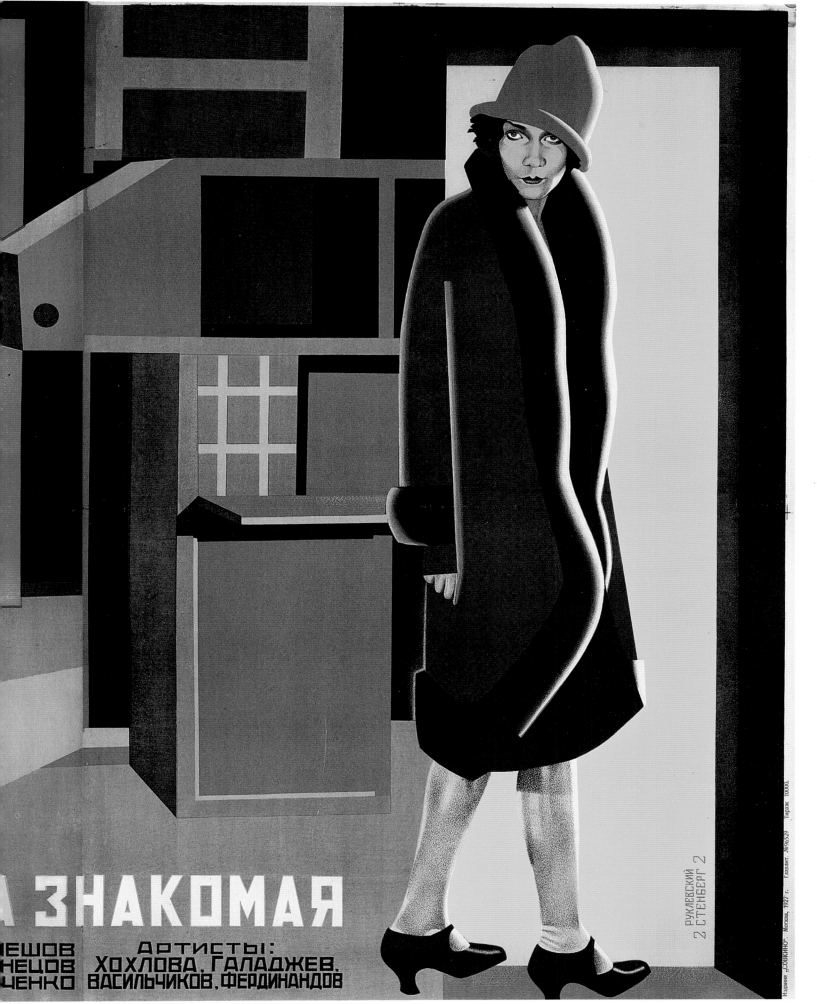

А ЗНАКОМАЯ

…ЕШОВ АРТИСТЫ:
…НЕЦОВ ХОХЛОВА, ГАЛАДЖЕВ,
…ЧЕНКО ВАСИЛЬЧИКОВ, ФЕРДИНАНДОВ

РУКЛЕВСКИЙ
2 СТЕНБЕРГ 2

Издание „СОВКИНО“. Москва, 1927 г. Главлит. №96529 Тираж 10000.

Who Killed?

Only 2,000 copies of this poster were printed, compared to 10,000 or more of most other film posters. Presumably, the film was never intended for wide distribution. There is no film information on the poster other than the names of the two stars and their roles in the film. However, it is fun to conjecture that the film involved a woman who, like a black widow spider, killed her lover(s) after mating.

Wer war der Mörder?

Dieses Plakat wurde in einer Auflage von nur 2.000 Exemplaren gedruckt. Die durchschnittliche Auflagenhöhe der meisten anderen Filmplakate lag bei 10.000 oder mehr. Offenbar sollte dieser Film nie im großen Rahmen gezeigt werden. Auf dem Plakat sind neben dem Filmtitel nur noch die Namen der beiden Hauptdarsteller angegeben. Der Film handelt vermutlich von einer Frau, die, wie eine Schwarze Witwe, ihre Liebhaber nach dem Liebesakt tötet.

Qui a tué?

Cette affiche n'a été tirée qu'à 2.000 exemplaires (contre 10.000 habituellement), car le film n'était sans doute pas destiné aux grands circuits de distribution. Elle porte peu d'indications hormis le nom des deux personnages principaux. A voir l'affiche, on peut imaginer que l'héroïne est peut-être une sorte de veuve noire qui tue ses amants après les avoir emprisonnés dans sa toile.

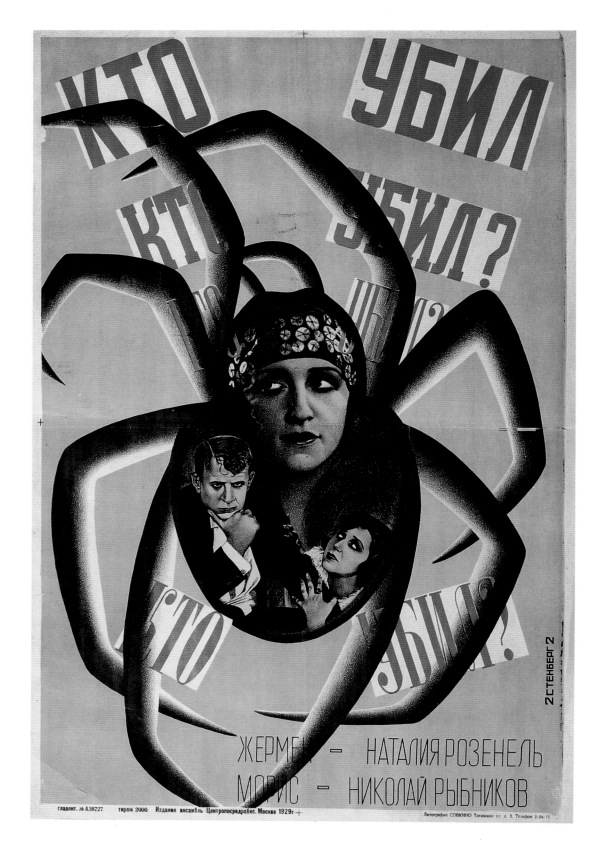

Georgii & Vladimir Stenberg
72 x 108 cm; 28.3 x 42.5"
1929; lithograph in colors
Collection of the Russian State Library, Moscow

Kto Ubil?

USSR (Russia), 1929
Actors: Natalia Rozenel, Nikolai Ribnikov

E. Kordish
Dimensions unknown
1930; lithograph in colors
Photo: Courtesy of Mildred Constantine and Alan Fern
Revolutionary Soviet Film Poster. The Johns Hopkins
University Press, Baltimore/London, 1974.

Derzh-Chinovnik

USSR (Russia), 1930
Director: Ivan Pyriev
Actors: Maxim Shtraukh, L. Nenasheva, N. Rogozhin

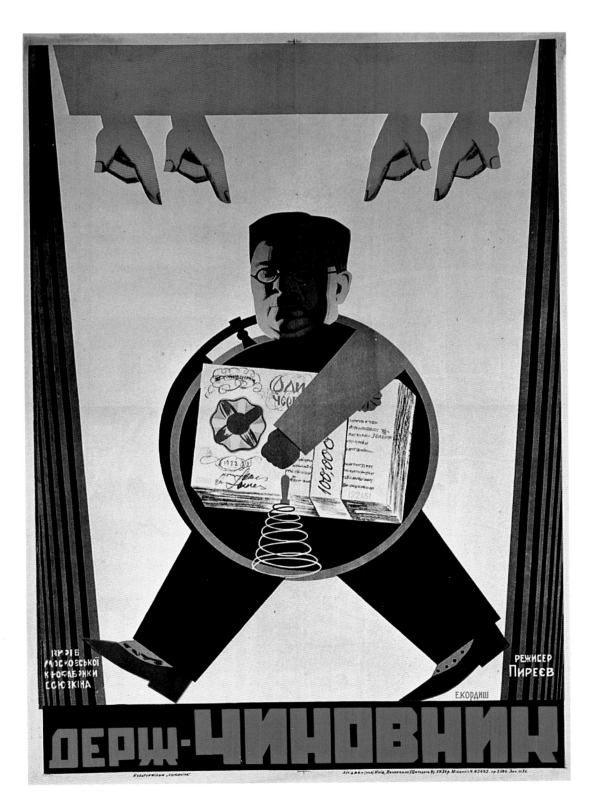

State Functionary

The original Soviet release of this film was entitled *Gosudarstvenny Chinovnik* (Government Functionary), but the title has already been changed slightly to *Derzh-Chinovnik* (*Derzh* is short for *Derzhavny*, meaning "state" or "sovereign"). It was shown abroad as *The Functionary*. As all fingers point accusingly at him, the state functionary in the poster seems more like a wind-up toy than an official of any stature.

Der Staatsbeamte

Der sowjetische Originaltitel dieses Films *Gosudarstwjennij Tschinownik* (Der Staatsbeamte) wurde leicht verändert in *Djersch-Tschinownik* (»djersch« ist die Abkürzung für »djerschawnij«, was staatlich oder majestätisch bedeutet). Im Ausland lief der Film unter dem Titel *Der Funktionär*. Da alle Finger anklagend auf ihn gerichtet sind, gleicht der Funktionär auf dem Plakat eher einem aufziehbaren Spielzeug als einem Vertreter der Staatsmacht.

Le fonctionnaire

Lors de la sortie le film s'appelait *Gosudarsvenpy Cinovnik* (le fonctionnaire du gouvernement), avant de devenir *Derj-Cinovnik* («derj» étant l'abréviation de «Derjavni», c'est-à-dire l'Etat). Sous les doigts accusateurs qui semblent vouloir le cerner, le fonctionnaire de l'affiche ressemble plus à une marionnette qu'à un personnage tout-puissant.

297

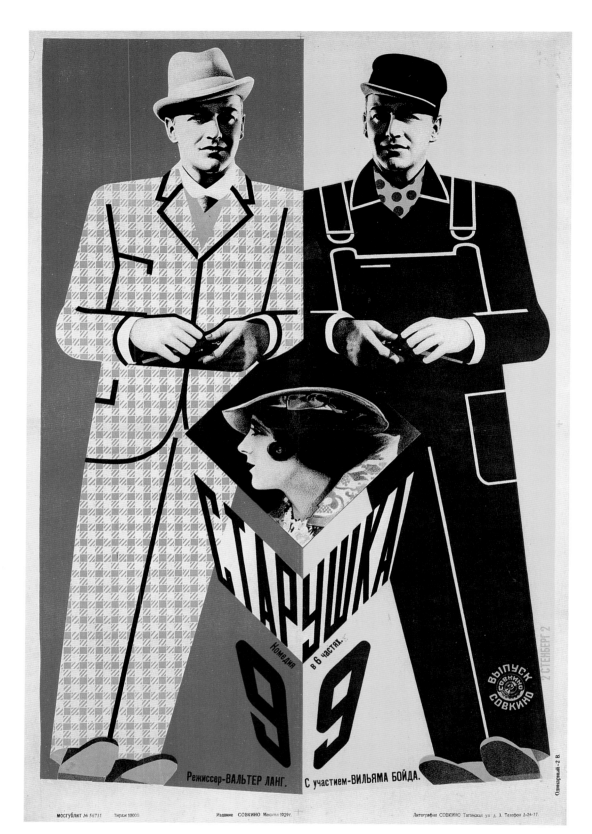

Georgii & Vladimir Stenberg
109 x 71.5 cm; 43 x 28.2"
1929; lithograph in colors
Collection of the author

Starushka 99

The Night Flyer (original film title)
USA, 1928
Director: Walter Lang
Actors: William Boyd, Jobyna Ralston,
Philo McCullough, Ann Shaeffer

Old Number 99

Jimmy (Boyd), a train fireman on Old Number 99, loves Kate (Ralston) who works at a diner. He has a rival for her affection in Bat Mullins (McCullough), the engineer on a more modern train. When Bat overturns his train during a competition run, Jimmy finishes the competition using Old Number 99, thus winning a contract for the railroad, a promotion to engineer and Kate's affections. The Stenbergs depict the contrasting styles of the dapper gentleman engineer and the blue-collar fireman, with the object of their affections driving a wedge between them.

Die Alte Nr. 99

Jimmy, der Heizer auf der Alten Lokomotive Nr. 99, ist in Kate verliebt. In Bat Mullins, dem Lokomotivführer eines modernen Zuges, hat er einen Rivalen. Bei einer Wettfahrt bringt Bat seinen Zug zum Entgleisen. Jimmy dagegen beendet das Rennen auf der Alten Nr. 99 und sorgt so dafür, daß seine Eisenbahngesellschaft einen Vertrag erhält. Er wird zum Lokomotivführer befördert und kann Kates Zuneigung gewinnen. Die Stenbergs haben in ihrem Plakatentwurf das unterschiedliche Aussehen des feinen Herrn Lokomotivführers und des Heizers im Blaumann herausgestellt. Das Objekt ihrer Zuneigung treibt einen Keil zwischen die beiden.

La vieille 99

Jimmy, chauffeur de la locomotive à vapeur 99, aime la serveuse Kate. Il a un rival: Bat Mullins, mécanicien d'un train plus moderne. Lors d'une course ferroviaire, la locomotive de Mullins déraille tandis que celle de Jimmy arrive la première. Le vainqueur obtient un beau contrat pour sa compagnie ferroviaire et l'emporte aussi dans le cœur de Kate. Les frères Stenberg montrent la différence de personnalité de l'élégant mécanicien et du chauffeur de locomotive qui n'a pas peur de se salir les mains. La belle Kate semble faire l'arbitre.

Georgii & Vladimir Stenberg

101 x 73 cm; 39.8 x 28.8"
1926; lithograph in colors
Collection of the Russian State Library, Moscow

Voinstbennye Skvortsy

Battling Orioles (original film title)
Usa, 1924
Directors: Ted Wilde, Fred Guiol
Actors: Glenn Truon, Blanche Mehaffey, John T. Prince,
Noah Young

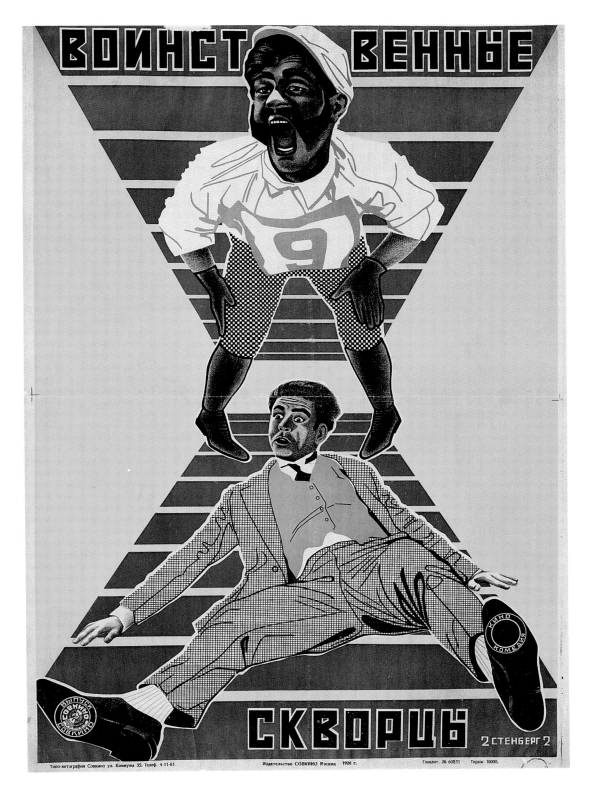

Battling Orioles

Prince plays the president of a club
for retired Baltimore Oriole baseball
players. The players witness and
thwart a crime, forcing the criminal
to flee. They also ensure a young
couple's happiness and prove that
they are just as good a team in fight-
ing crime as they ever were on the
baseball diamond. The poster, which
is unintentionally amusing in its
portrayal of American baseball uni-
forms, shows the criminal being
called "out" as he slides into base.

Kampflustige Stare

Prince spielt den Präsidenten eines
Clubs, in dem ehemalige Baseball-
spieler organisiert sind. Als sie Zeu-
gen eines Verbrechens werden, sor-
gen sie dafür, daß der Plan mißlingt
und der Bösewicht die Flucht er-
greift. Außerdem verhelfen sie
einem jungen Paar zum Glück und
beweisen, daß sie in der Verbre-
chensbekämpfung ebenso erfolg-
reich sind, wie sie es als Baseball-
spieler auf dem Spielfeld waren.
Das Plakat, das durch die Abbildung
eines amerikanischen Baseballtri-
kots unfreiwillig komisch wirkt,
zeigt den Ganoven, dem das »Aus«
gezeigt wird, als er auf die Base
schlittert.

Les sansonnets agressifs

Le Battling Oriole est l'équipe de
baseball de Baltimore. Les anciens
joueurs ont un club dont Prince est
le président. Ils découvrent une
sombre escroquerie et décident
d'intervenir. Ils démasquent le
filou, aident les victimes et prou-
vent qu'ils sont restés aussi effi-
caces contre les aigrefins qu'ils
l'étaient naguère contre les équipes
adverses. On voit sur l'affiche
l'escroc en très mauvaise posture et,
bien planté sur ses pieds, l'un de
ses justiciers. Les frères Stenberg
n'avaient visiblement jamais vu de
tenue de baseball, ce qui donne à
l'image une dimension comique
supplémentaire.

This is the official poster for the Second Exhibition of Film Posters at the Kamerny Theatre in Moscow as designed by Prusakov. He took his own trademark signature in the shape of a kite (tetrahedron) and made it into the central design of the poster.

Dieser Entwurf Prussakows ist das offizielle Plakat für die zweite Filmplakat-Ausstellung im Kammertheater in Moskau. Der Künstler machte seine eigene Signatur in Form eines Drachens (Tetraeder) zum zentralen Thema seines Plakats.

Affiche officielle de la deuxième exposition d'affiches de cinéma organisée au théâtre Kamerny de Moscou. Elle a été dessinée par Proussakov qui a agrandi son propre logogramme en forme de tétraèdre aux dimensions d'une affiche.

Altman, Nathan (1889–1970)

A painter, graphic artist, sculptor and stage designer, Altman was a professor in Petrograd from 1918–1920 at SVOMAS (Free State Art Studios), renamed VKHUTEMAS (Higher State Artistic and Technical Workshops) in 1920. At this time, he also became a member of Izo (The Department of Fine Arts in The People's Commissariat of Enlightenment), did stage designs for theaters in Kiev and Petrograd and became a leading member of KOMFUT (Communist Futurism, a group of painters and poets). From 1921 to 1928 he was a stage designer in Moscow, collaborating on productions such as Mayakovsky's *Mystery-Bouffe*. In 1923 he became a member of INKHUK (the Institute of Artistic Culture), an organization in Moscow of artists who conducted experiments to determine the meaning of Constructivism. He moved to Paris in 1929, where he worked until 1936, at which time he returned to Leningrad.

Altman, Nathan (1889–1970)

Altman, Maler, Grafiker, Bildhauer und Bühnenbildner, war von 1918 bis 1920 in Petrograd Professor an den SWOMAS (Freie Staatliche Kunstwerkstätten, 1920 umbenannt in WCHUTEMAS: Höhere Staatliche Künstlerisch-Technische Werkstätten). In dieser Zeit wurde er auch Mitglied der Izo (Abteilung für bildende Künste des Volkskommissariats für das Bildungswesen und Kulturpolitik) und entwarf Bühnenbilder für Theater in Kiew und Petrograd. Ferner war er führendes Mitglied der KOMFUT (Kommunisten-Futuristen), einer Gruppe von Malern und Dichtern. Von 1921 bis 1928 war er als Bühnenbildner in Moskau tätig. Hier wirkte er bei Produktionen wie Majakowskis *Mysterium buffo* mit. Im Jahre 1923 wurde er in Moskau Mitglied des INCHUK (Institut für Künstlerische Kultur), einer Künstlerorganisation, die Experimente durchführte, um die Bedeutung des Konstruktivismus zu definieren. 1929 reiste er nach Paris, wo er bis zu seiner Rückkehr nach Leningrad im Jahre 1936 tätig war.

Altman, Nathan (1889–1970)

Peintre, graphiste, sculpteur et décorateur de théâtre, Altman enseigne également aux SVOMAS (rebaptisés VKHOUTEMAS en 1920) de Saint-Pétersbourg de 1918 à 1920. A la même époque il entre à l'Izo, crée des décors pour des théâtres de Kiev et Saint-Pétersbourg et devient l'un des chefs de file du KOMFUT (groupe de peintres et de poètes réunis sous le nom de Communistes futuristes). De 1921 à 1928, il travaille surtout pour le théâtre de Moscou et réalise notamment les décors du *Mystère-Bouffe* de Maïakovski. Il devient membre de l'INKHOUK en 1923. En 1929 il s'installe à Paris où il séjournera jusqu'en 1936, date à laquelle il regagne Saint-Pétersbourg (rebaptisée entre temps Léningrad).

Belsky, Anatoly (1896–1970)

Belsky studied at the Stroganov School of Applied Arts from 1908 to 1917 and at the Moscow VKHUTEMAS from 1917 to 1921. Prior to designing posters, he was a stage designer, designing sets (with others such as Altman and Lavinsky) for productions like Mayakovsky's *Mystery-Bouffe* in 1921. Belsky also designed propaganda decorations and exhibitions, including the Soviet Exhibit at the 1928 Philadelphia Exhibition.

Belskij, Anatolij (1896–1970)

Belskij studierte von 1908 bis 1917 an der Stroganow-Schule für Angewandte Kunst und von 1917 bis 1921 an den Moskauer WCHUTEMAS. Bevor er mit dem Entwerfen von Filmplakaten begann, arbeitete er als Bühnenbildner (zusammen mit anderen Künstlern, beispielsweise Altman und Lawinski) an Produktionen wie Majakowskis *Mysterium buffo* im Jahre 1921. Belskij entwarf auch Propagandadekorationen und Ausstellungen, darunter die sowjetischen Pavillons für die Philadelphia Ausstellung im Jahre 1928.

Belski, Anatoli (1896–1970)

Belski est élève de l'école Stroganov (Arts appliqués) de 1908 à 1917, puis des VKHOUTEMAS de Moscou de 1917 à 1921. Il débute comme décorateur de théâtre (il travaille alors avec Altman et Lavinski), notamment pour le *Mystère-Bouffe* de Maïakovski (1921) puis devient affichiste. Il réalise également des décorations et aménage des expositions de propagande. On lui doit le stand soviétique de l'Exposition de Philadelphie (1928).

Borisov, Grigori (1899–1942)

Borisov was represented at the 1921 Exhibition of the World of Art in Moscow and the 1920 OBMOKHU (Society of Young Artists) Group Exhibition. He graduated from the Moscow VKHUTEMAS in 1924. Borisov was a frequent collaborator with Prusakov, Naumov and Zhukov. He participated in the Second Exhibition of Film Posters held in 1926 in Moscow.

Borissow, Grigorij (1899–1942)

Borissow war sowohl an der Welt-kunst-Ausstellung 1921 in Moskau als auch 1920 an der Gruppenausstellung der OBMOCHU (Gesellschaft junger Künstler) beteiligt. 1924 beendete er sein Studium an den Moskauer WCHUTEMAS. Borissow arbeitete häufig mit Prussakow, Naumow und Schukow zusammen. Er nahm auch an der Zweiten Filmplakat-Ausstellung teil, die 1926 in Moskau stattfand.

Borissov, Grigori (1899–1942)

Borissov participe à l'exposition de l'OBMOKHOU en 1920, et à l'exposition Le monde de l'art à Moscou. Il termine ses études aux VKHOUTEMAS en 1924 et commence à travailler régulièrement avec Proussakov, Naoumov et Joukov. En 1926, il participe à Moscou à la deuxième exposition d'affiches de cinéma.

Dlugach, Mikhail (1893–1989)

Between 1905 and 1917, Dlugach studied at the Kiev Art School. He contributed to both the First Exhibition of Film Posters (1925) and the Second Exhibition of Film Posters (1926) in Moscow. In 1926 he joined the AKHR (Association of Artists of Revolutionary Russia), which supported Socialist Realism and opposed the avant-garde movement. In 1931 he joined the Association of Revolutionary Poster Designers. Although Dlugach concentrated on film posters, he also created political and circus posters and designed art exhibitions, both in the Soviet Union and abroad.

Dlugatsch, Michail (1893–1989)

Von 1905 bis 1917 studierte Dlugatsch an der Kiewer Kunstschule. Seine Entwürfe wurden sowohl auf der Ersten Filmplakat-Ausstellung (1925) als auch auf der Zweiten Filmplakat-Ausstellung (1926) in Moskau gezeigt. 1926 schloß er sich der ACHR (Assoziation der Künstler des revolutionären Rußland) an, die den Sozialistischen Realismus unterstützte und daher zur avantgardistischen Bewegung in Opposition stand. Im Jahre 1931 stieß er zu der Assoziation Revolutionärer Plakatkünstler. Obwohl Dlugatsch sich vorwiegend auf Filmplakate konzentrierte, entwarf er auch politische Plakate sowie Zirkusplakate und gestaltete Kunstausstellungen in der Sowjetunion und im Ausland.

Dlougatch, Mikhaïl (1893–1989)

De 1905 à 1917, Dlougatch est étudiant à l'école des beaux-arts de Kiev. Il participe à la première (1925) et à la deuxième (1926) expositions d'affiches de cinéma à Moscou. En 1926, il adhère à l'AKHRR (Association des artistes de la Russie révolutionnaire, qui soutient le réalisme héroïque et s'oppose par conséquent à l'avant-garde). En 1931, il devient membre de l'Association des dessinateurs d'affiche révolutionnaires. Dlougatch réalise surtout des affiches de cinéma. Il fait aussi des affiches de cirque et de propagande et des agencements d'expositions, tant en Union soviétique qu'à l'étranger.

Gerasimovich, Iosif (1894–1932)

Gerasimovich was a graphic designer who contributed to both the First Exhibition of Film Posters (1925) and the Second Exhibition of Film Posters (1926) in Moscow.

Gerasimowitsch, Josif (1894–1932)

Der Grafiker Gerasimowitsch nahm sowohl an der Ersten Filmplakat-Ausstellung (1925) als auch an der Zweiten Filmplakat-Ausstellung (1926) in Moskau teil.

Guérassimovitch, Iossif (1894–1932)

Le graphiste Guérassimovitch figure parmi les participants de la première (1925) et de la deuxième (1926) expositions d'affiches de cinéma à Moscou.

Lavinsky, Anton (1893–1968)

Lavinsky was a sculptor, painter, graphic designer, stage and screen designer, architect and book designer. He studied architecture at the Baku Technical College and then trained at the Petrograd and Saratov Vkhutemas from 1918 to 1921. He became a professor and head of the sculpture department at the Moscow Vkhutemas. As a member of Inkhuk (Institute of Artistic Culture), he joined a group of artists who conducted formal experiments in order to determine the meaning of Constructivism. He contributed to the First Exhibition of Film Posters, Moscow (1925), and the Second Exhibition of Film Posters (1926), as well as to the Paris International Exhibition of 1925. Lavinsky designed posters for Rosta (Russian News Agency), which were shown in shop windows throughout Russia. He also collaborated on stage designs for *Mystery-Bouffe* by Mayakovsky, was a correspondent for the magazine Lef and designed experimental futuristic architectural projects. In 1928 Lavinsky had a one-man show in Leningrad.

Litvak, Max

Litvak was a graphic designer who participated in the Second Exhibition of Film Posters in Moscow (1926).

Lawinski, Anton (1893–1968)

Lawinski war Bildhauer, Maler, Grafiker, Bühnenbildner und Filmausstatter, Architekt und Buchillustrator. Er studierte Architektur an der Technischen Hochschule in Baku, anschließend, in den Jahren 1918 bis 1921, war er Student der Wchutemas in Petrograd und Saratow. Danach wurde ihm der Titel eines Professors und die Leitung der Abteilung Bildhauerei der Moskauer Wchutemas übertragen. Als Mitglied des Inchuk schloß er sich einer Künstlergruppe an, die Experimente durchführte, um die Bedeutung des Konstruktivismus zu definieren. Er nahm sowohl an der Ersten Filmplakat-Ausstellung (1925) als auch an der Zweiten Filmplakat-Ausstellung (1926) in Moskau sowie an der Internationalen Ausstellung in Paris im Jahre 1925 teil. Lawinski entwarf Plakate für die Rosta (Russische Telegrafenagentur), die in ganz Rußland in Schaufenstern zu sehen waren und wirkte an Bühnenproduktionen wie Majakowskis *Mysterium buffo* mit. Als Korrespondent arbeitete er für die Zeitschrift »Lef« und entwarf experimentelle futuristische Architekturprojekte. Im Jahre 1928 hatte Lawinski eine Einzelausstellung in Leningrad.

Litvak, Max

Der Grafiker Litwak nahm an der Zweiten Filmplakat-Ausstellung (1926) in Moskau teil.

Lavinski, Anton (1893–1968)

Sculpteur, peintre, graphiste, décorateur de théâtre et de cinéma, architecte et illustrateur. Il étudie d'abord l'architecture à l'école technique de Bakou puis fréquente les Vkhoutemas de Saint-Pétersbourg et Saratov de 1918 à 1921. Plus tard, il est nommé professeur et chef de la Faculté de sculpture des Vkhoutemas de Moscou. Il adhère à l'Inkhouk, où il retrouve des artistes qui font des recherches formelles dans l'esprit constructiviste. Il participe aux deux premières expositions d'affiches de cinéma à Moscou (1925 et 1926), ainsi qu'à l'Exposition des arts décoratifs et industriels modernes de Paris en 1925. Il réalise des affiches pour Rosta (l'agence de presse russe) qui sont placardées dans des vitrines de magasins d'un bout à l'autre de l'Union soviétique. Il collabore également à la scénographie du *Mystère-Bouffe* de Maïakosvki. Il collabore à la revue du Lef et expose des projets d'architecture utopique. Une exposition lui est consacrée à Léningrad en 1928.

Litvak, Max

On ne sait rien du graphiste Litvak, sinon qu'il a participé à la deuxième exposition d'affiches de cinéma à Moscou (1926)

Naumov, Alexander (1899–1928)

In addition to designing posters, Naumov was a book and playbill designer, painter and interior designer. He studied at the Stroganov School of Applied Arts in Moscow from 1909 to 1917 and at Svomas and the Moscow Vkhutemas from 1918 to 1921. He exhibited in the first Obmokhu exhibition in Moscow in 1919, and a later Obmokhu exhibition in Moscow in 1921. He designed the sets for Tairov's production of *Antigone* at the Moscow Kamerny Theater in 1927. Naumov was represented in the First and Second Exhibition of Film Posters in Moscow and was a member of the October Group. He died at the age of 29 in a drowning accident.

Naumow, Alexander (1899–1928)

Zusätzlich zu seinen Plakatentwürfen illustrierte Naumow Bücher und Theaterprogramme und arbeitete als Maler und Innenarchitekt. In den Jahren 1909 bis 1917 studierte er an der Moskauer Stroganow-Schule für Angewandte Kunst, an den Swomas und von 1918 bis 1921 an den Wchutemas in Moskau. Seine Werke wurden sowohl bei der ersten Moskauer Ausstellung der Obmochu 1919 als auch 1921 bei einer weiteren Ausstellung dieser Gesellschaft gezeigt. 1927 entwarf er die Ausstattung zu Tairows Inszenierung der Antigone im Moskauer Kammertheater. Naumow war auf der Ersten und Zweiten Filmplakat-Ausstellung in Moskau vertreten; ferner gehörte er zur Oktober-Gruppe. Er ertrank im Alter von 29 Jahren.

Naoumov, Alexandre (1899–1928)

Naoumov travaille dans divers domaines: affiche, livre, peinture, décoration d'intérieur. Il étudie à l'école Stroganov de Moscou de 1909 à 1917, puis aux Svomas-Vkhoutemas de 1918 à 1921. En 1919 et 1921, il participe aux deux premières expositions de l'Obmokhou. En 1927, il dessine les décors d'Antigone dans la mise en scène de Taïrov pour le théâtre Kamerny de Moscou. Il participe aux deux premières expositions d'affiches de cinéma de Moscou, et est membre du Groupe Octobre. Il meurt noyé à 29 ans.

Prusakov, Nikolai (1900–1952)

Prusakov studied at the Stroganov Institute from 1911 to 1918 at Svomas and Vkhutemas until 1924. He was a founder of Obmokhu and contributed to all of its exhibitions. He was also a member of the October Group. He designed theater and film posters, books, set designs and exhibitions. In 1922 he exhibited at the Erste Russische Kunstausstellung (First Russian Art Exhibition) in Berlin, which contained works by the leading artists of the Russian avant-garde. He organized the Second Film Poster Exhibition in 1926 and designed the poster for it. In 1928 he collaborated with El Lissitzky on the design of the Pressa Exhibition in Cologne, Germany, and continued to work for the theater and exhibitions during the 1930s.

Prussakow, Nikolai (1900–1952)

Prussakow studierte in den Jahren von 1911 bis 1918 an der Stroganow-Schule für Angewandte Kunst und bis 1924 an den Swomas und den Wchutemas in Moskau. Er war Mitbegründer der Obmochu und nahm an allen Ausstellungen dieser Gesellschaft teil; außerdem war er Mitglied der Oktober-Gruppe. Von ihm stammen zahlreiche Theater- und Filmplakate, Buchillustrationen, Bühnenausstattungen und Ausstellungsentwürfe. Anläßlich der Ersten Russischen Kunstausstellung in Berlin 1922 stellte er zusammen mit den führenden Künstlern der russischen Avantgarde aus. Er organisierte die Zweite Filmplakat-Ausstellung im Jahre 1926 und entwarf das Ausstellungsplakat dazu. Gemeinsam mit El Lissitzky arbeitete er 1928 an der Ausstattung der Pressa-Ausstellung in Köln. In den 30er Jahren führte er seine Arbeiten für Theater und Ausstellungen fort.

Proussakov, Nikolaï (1900–1952)

Proussakov étudie à l'école Stroganov de Moscou de 1911 à 1918 et aux Svomas-Vkhoutemas jusqu'en 1924. Membre fondateur de l'Obmokhou, il participe à toutes les expositions du groupe. Il appartient aussi au Groupe Octobre. Il réalise des affiches de cinéma, des décors de théâtre, des couvertures de livres, des stands et des aménagements d'expositions. Il participe à la Première exposition d'art russe à Berlin en 1922, avec les plus grands noms de l'avant-garde russe. En 1926, il organise la deuxième exposition d'affiches de cinéma et dessine l'affiche de la manifestation Insert. En 1928, il participe, en collaboration avec El Lissitzky, à l'installation de l'exposition Pressa de Cologne. Il continuera à faire des décors de théâtre et à aménager des expositions tout au long des années 30.

Rodchenko, Alexander (1891–1956)

Rodchenko was a painter, sculptor, graphic artist, photographer, interior designer, film and theater set designer and designed books, clothing, furniture, architectural projects and exhibitions. He studied at the Kazan School of Art in St. Petersburg from 1910 to 1914, during which time he met his wife, the artist Varvara Stepanova. The following year, he studied at the Stroganov School of Applied Arts. In 1916 he participated in the Magazin Exhibition in Moscow and, with Tatlin and other designers was involved in the design of the Cafe Pittoresque, a meeting place for artists. After the 1917 Revolution, he became involved in various political groups and played an important role in the Fine Arts Section of the People's Commissariat of Enlightenment. In 1919, he formed the Association of Extreme Innovators, ASKRANOV. He was also one of the founders of the INKHUK. In 1920, Rodchenko was appointed professor at the Moscow VKHUTEMAS, becoming dean of the Metalwork Faculty in 1922. In 1923, he began a collaboration with the poet Mayakovsky designing various volumes of poetry. In the early 1920s, Rodchenko did work for publishing firms, designing book covers, illustrations and posters. He exhibited at the First and Second Exhibition of Film Posters and the historic 1925 Art Deco Exhibition in Paris. He was represented in "5 x 5 = 25", a 1925 exhibition in Moscow of five works by each of five artists: Exter, Popova, Rodchenko, Stepanova and Vesnin. From 1923 to 1925, he was a correspondent for the magazine LEF. In 1927, he became editor and a graphic artist for Novy LEF. In 1932, Rodchenko directed a course in photography at the State Polygraphic Institute, and in the 1930s contributed to many photographic exhibitions. In 1928, he participated in the exhibition in New York of ten

Rodtschenko, Alexander (1891–1956)

Rodtschenko war Maler, Bildhauer, Grafiker, Fotograf, Innenarchitekt sowie Ausstatter für Film und Theater; er entwarf Buchillustrationen, Kleidung, Möbel, Architekturprojekte und stattete Ausstellungen aus. Von 1910 bis 1914 studierte er an der Kasaner Kunstschule in St. Petersburg (in dieser Zeit lernte er seine spätere Frau, die Künstlerin Warwara Stepanowa, kennen) und 1915 an der Stroganow-Schule für Angewandte Kunst. Gemeinsam mit Tatlin und anderen Künstlern nahm er 1916 an der Ausstellung Magasin (im Kaufhaus Magasin) in Moskau teil. Mit ihnen stattete er auch 1917 das Café Pittoresque, einen Künstlertreff, aus. Nach der Revolution von 1917 gehörte er verschiedenen politischen Gruppen an und hatte eine Schlüsselposition in der Abteilung Schöne Künste beim Volkskommissariat für »Aufklärung« (Bildungswesen und Kulturpolitik). 1919 gründete er den Verein der radikalen Erneuerer (ASKRANOW). Außerdem war er einer der Begründer des INCHUK. Nachdem Rodtschenko 1920 zum Professor an die WCHUTEMAS berufen worden war, wurde er 1922 Dekan der Fakultät Metallarbeiten. Ab 1923 arbeitete er mit dem Dichter Majakowski zusammen: Rodtschenko illustrierte mehrere seiner Lyrikbände. Anfang der 20er Jahre entwarf er für einige Verlagshäuser Buchumschläge, Illustrationen und Plakate. Er nahm an der Ersten und Zweiten Filmplakat-Ausstellung und der internationalen Pariser Art-déco-Ausstellung 1925 wie auch an der Exposition »5 x 5 = 25« teil, bei der 1925 in Moskau jeweils fünf Arbeiten von fünf Künstlern gezeigt wurden: Exter, Popowa, Rodtschenko, Stepanowa und Wesnin. Von 1923 bis 1925 arbeitete er als Korrespondent für die Zeitschrift »LEF«, 1927 wurde er Redakteur und Grafiker für »Nowij LEF«. 1932 leitete er

Rodtchenko, Alexandre (1891–1956)

Peintre, graphiste, photographe, décorateur d'intérieur, décorateur de théâtre et de cinéma et illustrateur, Rodtchenko créa également des couvertures de livres, des vêtements et des meubles, réalisa des maquettes d'architecture et aménagea des expositions. De 1910 à 1914, il est étudiant à l'école des beaux-arts de Kazan, où il rencontre Varvara Stépanova, sa future femme. En 1915, il étudie à l'Institut Stroganov de Moscou (Arts appliqués). Un an plus tard, il participe à l'exposition Magasin, organisée dans le grand magasin du même nom. En 1917, il entreprend avec Tatline et d'autres la décoration d'un des principaux lieux de rendez-vous des artistes, le Café pittoresque. Après la révolution d'Octobre 1917, il milite au sein de divers groupes politiques et joue un rôle important à la Section Arts plastiques du Commissariat du Peuple à l'éducation. En 1919, il crée l'Association des innovateurs radicaux (ASKRANOV). Il est également l'un des membres fondateurs de l'INKHOUK. L'année suivante il est nommé professeur aux VKHOUTEMAS de Moscou puis doyen de la Faculté de travail des métaux en 1922. En 1923 commence une grande activité typographique centrée sur l'œuvre de Maïakovski. Au début des années 20, Rodtchenko réalise des couvertures de livres, des créations typographiques et des affiches pour diverses maisons d'édition. En 1925, il est l'un des participants de l'exposition moscovite «5 x 5 = 25», qui présente cinq œuvres de cinq artistes: Exter, Popova, Rodtchenko, Stépanova et Vesnine. Il participe aux deux premières expositions d'affiches de cinéma et à l'exposition des arts décoratifs à Paris en 1925. De 1923 à 1925, il est membre du comité de rédaction et collaborateur de la revue du LEF et en 1927 il devient

years of Soviet photo art, the Moscow International Exhibition of Photos. During the 1930s, Rodchenko and his wife, Stepanova, contributed to the magazine *Ssr na stroike* (Ussr in Construction), photographing and designing illustrations for special issues.

Ruklevsky, Yakov (1884–1965)

Ruklevsky was a self-taught artist who worked as a designer in the 1920s for Goskino (State Cinema). He was head of the department which produced film posters and supervised the various poster artists, including the Stenberg brothers and Prusakov. He often collaborated with the Stenbergs. He was a contributor to the First and Second Exhibitions of Film Posters in Moscow and the International Exhibition at Monza in 1927.

Semyonov (Semyonov-Menes), Semyon (1895–1972)

Semyonov was a designer of film posters and stage sets who also designed and installed exhibitions. He studied at the Kharkov School of Art from 1915 to 1918. Between 1920 and 1925, he designed posters for the Ukrainian branch of Rosta. He helped design the Soviet Pavilions for the International Exhibitions in Paris (1925), New York (1926), Monza (1927), Cologne (1928) and Brussels (1958) and in 1966/67 collaborated with Yuri Antonov on the design of the Tsiolkovsky Museum at Kaluga.

einen Fotografiekurs am Staatlichen Polygraphischen Institut. In den 30er Jahren nahm er an zahlreichen Fotoausstellungen teil, so 1928 in New York an der Moskauer Internationalen Fotoausstellung, einem Überblick über zehn Jahre sowjetische Fotokunst. Während der 30er Jahre waren Rodtschenko und seine Frau Stepanowa für die Zeitschrift »Udssr im Aufbau« tätig; sie fotografierten und entwarfen Illustrationen für Sonderausgaben.

Ruklewski, Jakow (1884–1965)

Der Autodidakt Ruklewski arbeitete in den 20er Jahren als Designer für Goskino (Staatliches Kino). Er war der Leiter der Abteilung, die Filmplakate entwarf und die verschiedenen Plakatkünstler betreute, so auch die Stenberg-Brüder und Prussakow. Er arbeitete häufig mit den Stenbergs zusammen. Ruklewskis Werke wurden sowohl auf der Ersten als auch auf der Zweiten Filmplakat-Ausstellung gezeigt. Außerdem nahm er an der Internationalen Ausstellung in Monza im Jahre 1927 teil.

Semionow (Semionow-Menes), Semion (1895–1972)

Semionow entwarf Filmplakate und war als Bühnenbildner sowie Ausstatter für Ausstellungen tätig. Von 1915 bis 1918 studierte er an der Kunstakademie Charkow. Zwischen 1920 und 1925 entwarf er Plakate für die ukrainische Abteilung der Rosta. Er war am Entwurf der sowjetischen Pavillons für die Internationalen Ausstellungen in Paris (1925), New York (1926), Monza (1927), Köln (1928) und Brüssel (1958) beteiligt. Schließlich arbeitete er 1966/67 mit Jurij Antonow am Entwurf des Ziolkowski-Museums in Kaluga.

rédacteur et graphiste de Novy Lef. Un an plus tard, il participe à l'exposition Dix ans de photographie soviétique à New York. En 1932, il enseigne la photo à l'Institut polytechnique d'Etat. Il participe à de nombreuses expositions de photos tout au long des années 30 et, avec Varvara Stépanova, réalise des travaux de mise en page et des reportages photo pour des numéros spéciaux de la revue «L'urss en construction».

Rouklevski, Yakov (1884–1965)

Rouklevski est un artiste autodidacte. Dans les années 20, il est décorateur au Goskino (cinéma d'Etat). Responsable du service des affiches, il dirige une équipe d'affichistes, dont les frères Stenberg et Proussakov. Il participe aux deux premières expositions d'affiches de cinéma à Moscou et à l'exposition internationale de Monza en 1927. Il travaille fréquemment avec les frères Stenberg.

Semionov (Sémionov-Menès), Sémion (1895–1972)

Affichiste, scénographe et décorateur de théâtre qui aménagea également des expositions. Il étudie à l'école des beaux-arts de Kharkov de 1915 à 1918. Entre 1920 et 1925, il dessine des affiches pour le bureau ukrainien de l'agence Rosta. Il participe à la conception de divers pavillons d'exposition soviétiques: Paris (1925), New York (1926), Monza (1927), Cologne (1928) et Bruxelles (1958). En 1966/67, il dessine avec Youri Antonov les plans du musée Tsiolkovski de Kalouga.

Stenberg, Georgii (1900–1933)
Stenberg, Vladimir (1899–1982)

The Stenberg brothers were born in Moscow to a Swedish father and did not become Soviet citizens until 1933. They studied art together, first at the Stroganov School of Applied Arts in Moscow, later at the First Independent State Studios and from 1917 to 1919 at the Free Art Studios in Moscow. The brothers were very close and collaborated in most endeavors. In 1919, they joined the OBMOKHU and exhibited in the First OBMOKHU Exhibition in 1919, in Moscow. In 1920, they became associated with the INKHUK. They were regarded as being among the first Constructivists. Vladimir Stenberg was also a painter and a sculptor who, in 1920, made constructions consisting of iron and glass as well as paintings. In 1922, they exhibited with Medunetsky at the Cafe Poetov (Poet's Cafe). The show's catalog title *The Constructivists* was the first declaration of the principles of Constructivism. Both brothers taught at the Moscow Institute for Architectural Construction from 1929 to 1932. The Stenbergs designed numerous sets for the Moscow Kamerny Theater from 1922 to 1931, including Racine's *Phèdre* in 1922, *Saint Joan* by George Bernard Shaw in 1924 and *The Hairy Ape* by Eugene O'Neill in 1926. They were awarded the Gold Medal at the Paris Art Deco Exhibition in 1925 for their theater designs. In 1923, the Stenbergs started designing film posters and were prolific in their output, creating approximately three hundred. In 1925, the Stenbergs organized the First Film Poster Exhibition in Moscow and were also prominent in the Second Film Poster Exhibition. They designed book covers and

Stenberg, Georgij (1900–1933)
Stenberg, Wladimir (1899–1982)

Die Brüder Stenberg wurden in Moskau als Söhne eines schwedischen Vaters geboren und erhielten erst 1933 die sowjetische Staatsbürgerschaft. Sie studierten gemeinsam an der Stroganow-Schule für Angewandte Kunst in Moskau und später an den ersten Unabhängigen Staats-Studios. Von 1917 bis 1919 waren sie Studenten an den Studios für freie Kunst in Moskau. Die Brüder standen sich sehr nahe und unternahmen fast alles gemeinsam. Sie schlossen sich 1919 der OBMO-CHU an, und ihre Werke wurden im selben Jahr auf der ersten Ausstellung dieser Gesellschaft gezeigt. 1920 wurden sie Mitglieder des INCHUK; sie zählten zu den ersten Konstruktivisten. Wladimir Stenberg war zudem Bildhauer und Maler, und 1920 entstanden sowohl Konstruktionen aus Eisen und Glas als auch Bilder. 1922 stellten sie zusammen mit Medunezki im Café Poetow (Dichter-Café) aus. Der Ausstellungskatalog (betitelt »Die Konstruktivisten«) war die erste Veröffentlichung der Prinzipien des Konstruktivismus. Von 1929 bis 1932 unterrichteten die Sternberg-Brüder am Moskauer Institut für Architektur. Von 1922 bis 1931 entwarfen sie außerdem zahlreiche Bühnenbilder für das Moskauer Kammertheater, unter anderem für »Phaedra« von Racine (1922), für »Die heilige Johanna« von George Bernard Shaw (1924) und für »Der haarige Affe« von O'Neill (1926). Für ihre Bühnenbilder erhielten sie 1925 die Goldmedaille auf der Art-déco-Ausstellung in Paris. Ab 1923 entwarfen die Stenbergs auch Filmplakate und waren auf diesem Gebiet sehr produktiv: Es gibt ungefähr 300 Plakate von ihnen. Die Erste Filmplakat-Ausstellung in Moskau Wurde 1925 von den Stenbergs organisiert, und auch an der Zweiten Filmpla-

Stenberg, Guéorgui (1900–1933)
Stenberg, Vladimir (1899–1982)

Les frères Stenberg naquirent à Moscou d'un père suédois (ils ne deviendront citoyens soviétiques qu'en 1933). Ils sont tous deux élèves à l'école Stroganov de Moscou (Arts appliqués), puis aux premiers ateliers libres d'Etat. De 1917 à 1919, ils étudient aux Premiers ateliers d'art libre de Moscou. Les deux frères sont très liés et travailleront le plus souvent ensemble. En 1919, ils adhèrent à l'OBMOKHOU et participent la même année à la première exposition du groupe. Ils entrent à l'INKHOUK en 1920 et comptent parmi les tout premiers constructivistes. Vladimir Stenberg, qui est également sculpteur, montre en 1920 ses premières constructions en fer et en verre. En 1922, les deux frères exposent avec Médounetski au Café des poètes. Le catalogue de l'exposition, intitulé Les Constructivistes, est le premier manifeste du mouvement. Ils enseignent à l'Institut d'architecture de Moscou de 1929 à 1932. Entre 1922 et 1931, ils réalisent de nombreux costumes et décors pour le théâtre Kamerny de Moscou, notamment «Phèdre» de Racine (1922), «Sainte Jeanne» de George Bernard Shaw (1924) et «Le singe velu» de O'Neill (1926). En 1925, ils obtiennent une médaille d'or à l'exposition des arts décoratifs à Paris (section scénographie). En 1923, les deux frères commencent à réaliser de très nombreuses affiches pour le cinéma (ils en produiront en tout environ 300). En 1925, ils organisent la première exposition d'affiches de cinéma à Moscou et participent à la deuxième l'année suivante. De 1928 à 1933, ils sont chargés de décorer la Place Rouge pour l'anniversaire de la

were responsible for the November decorations in Red Square from 1928 until 1933. Georgii Stenberg died in a car accident in 1933. After his death, Vladimir Stenberg continued working on posters and graphic design.

Voronov, Leonid A.

Voronov was represented in the Second Exhibition of Film Posters in 1926.

Zhukov, Pyotr (1898–1970)

Zhukov was born near Moscow and attended the Stroganov School of Applied Arts from 1910 to 1917. He graduated from the Moscow VKHUTEMAS in 1924 and was hired to design Agitprop decorations. In 1926, he worked as an exhibition designer in Cologne. He collaborated with Borisov and Naumov on film posters in the late 1920s.

kat-Ausstellung waren sie maßgeblich beteiligt. Sie entwarfen außerdem Buchumschläge und waren von 1928 bis 1933 verantwortlich für die Dekoration des Roten Platzes zur Feier der Oktoberrevolution. 1933 kam Georgij Stenberg bei einem Autounfall ums Leben. Nach seinem Tod arbeitete Wladimir Stenberg weiter an Plakaten und grafischen Entwürfen.

Woronow, Leonid A.

Woronow war in der Zweiten Filmplakat-Ausstellung im Jahre 1926 vertreten.

Schukow, Pjotr (1898–1970)

Schukow stammte aus der Umgebung Moskaus und besuchte von 1910 bis 1917 die Stroganow-Schule. 1924 schloß er die WCHUTEMAS ab und bekam eine Stelle als Designer von Agitprop-Dekorationen. 1926 war er als Ausstellungsdesigner in Köln tätig. In den späten 20er Jahren arbeitete er zusammen mit Borissow und Naumow an Filmplakaten.

Révolution. Ils dessinent de nombreuses couvertures de livres. Guéorgui Stenberg meurt dans un accident de voiture en 1933. Vladimir continuera à dessiner des affiches et à réaliser des travaux de graphisme.

Voronov, Léonid A.

Voronov a participé à la deuxième exposition d'affiches de cinéma en 1926.

Joukov, Piotr (1898–1970)

Joukov est né près de Moscou. Il fréquente l'école Stroganov de 1910 à 1917. Il termine ses études aux VKHOUTEMAS de Moscou en 1924 et est engagé pour réaliser des décorations de propagande. En 1926, il collabore à l'aménagement de l'exposition de Cologne. A la fin des années 20, il réalise des affiches de films avec Borissov et Naoumov.

The Russian poster titles and their English translations are printed in bold type. The original film titles are printed in italics. Proper names are in normal type.

Die russischen Plakattitel und ihre englische Übersetzung sind fett gedruckt, die Originaltitel der Filme kursiv und alle Namen gewöhnlich.

Les titres russes des affiches et leur traduction anglaise sont imprimés en caractères gras, les titres originaux en italique et les noms en caractères romains.

Index

Abel, Richard.
> *French Cinema*. Princeton: Princeton University Press, 1984.

Arossev, A.
> *Soviet Cinema*. New York: Voks, 1935.

Attwood, Lynn, ed.
> *Red Women on the Silver Screen*. London: Pandora, 1993.

Aurora Art Publishers.
> *Soviet Cinema Poster*. Leningrad, 1983.

Babitsky, P., and Rimberg, J.
> *The Soviet Film Industry*. New York: Praeger, 1955.

Barnouw, Erik.
> *Documentary: A History of the Non-Fiction Film*. 2nd ed. New York: Oxford University Press, 1993.

Becker, Lutz.
> "Film & October." In *Art and Revolution: Soviet Art and Design since 1917*, pp. 82–83. Exh. cat., Haywood Gallery. London: Arts Council, 1971.

Bergan, Ronald, and Karney, Robyn.
> *The Faber Companion to Foreign Films*. Boston: Faber, 1992.

Bessy, M., and Chardans, J.
> *Dictionnaire du Cinéma et de la Télévision*. Paris: Editions Pauvert, 1965.

Birkos, Alexander S.
> *Soviet Cinema*. Hamden, Connecticut: Archon, 1976.

Bojko, Szymon.
> *New Graphic Design in Revolutionary Russia*. Trans. Robert Strybel and Lech Zembrzuski. New York: Prager, 1972; London: Luand, 1972.

Bowser, Eileen, ed.
> *Film Notes*. New York: The Museum of Modern Art, 1969.

Bryher, Winifred.
> *Film Problems of Soviet Russia*. Switzerland: Territet, 1929.

Bucher, Felix.
> *Screen Series: Germany*. New York: Barnes, 1970.

Catalog of Soviet Feature Films. Moscow: Sovexportfilm, 1958.

Constantine, Mildred, and Fern, Allen.
> *Revolutionary Soviet Film Posters*. Baltimore: Johns Hopkins University Press, 1974.

Cook, David A.
> *A History of Narrative Film*. New York: Norton, 1981.

Cowie, Peter.
> *Seventy Years of Cinema*. South Brunswick: Barnes, 1969; London: Yoseloff, 1969.

Cowie, Peter, ed.
> *A Concise History of the Cinema*. London: Zwemmer, 1971; New York: Barnes, 1971.

Dahlke, G., and Karl, G.
> *Deutsche Spielfilme von den Anfängen bis 1933*. Berlin: Henschel Verlag, 1933.

Dickinson, Thorald, and De la Roche, Catherine.
> *Soviet Cinema*. London: Falcon, 1948.

Di Giammatteo, Fernaldo, ed.
> *Filmlexicon degli autori e delle opere*. Roma: Edizioni di Bianco e Nero, 1962.

Ellis, Jack C.
> *A History of Film*. Englewood Cliffs: Prentice, 1979.

Works consulted

Engberg, Marguerite.
 Fy & Bi. Denmark: Gyldendal, 1980.

Garbicz, Adam, and Klinowski, Jacek.
 Cinema, the Magic Vehicle: A Guide to Its Achievement. New York: Schocken, 1983.

Handelsvertretung der UdSSR in Deutschland.
 Film-Produktion der UdSSR. Berlin: n.p., 1930.
Hans, V., and Bock, M.
 CineGraph, Lexikon zum deutschsprachigen Film. München: Edition Text & Kritik, 1984.
Hochman, Stanley, ed.
 From Quasimodo to Scarlett O'Hara: A National Board of Review Anthology. New York: Unger, 1982.
Holba, H.
 Reclams deutsches Filmlexikon. Stuttgart: Reclam, 1984.

Katz, Ephraim.
 The Film Encyclopedia. New York: Harper, 1979.
Kenez, Peter.
 Cinema and Soviet Society, 1917–1935. Cambridge: Cambridge University Press, 1992.
Knight, Arthur.
 The Liveliest Art: A Panoramic History of the Movies. New York: NAL, 1957; London: NEL, 1957.
Koszarski, Richard.
 An Evening's Entertainment: The Age of the Silent Feature Picture, 1915–1928. Berkeley: University of California Press, 1990.
Kulturministerium der UdSSR und Kunsthalle Düsseldorf.
 Sowjetische Stummfilmplakate. Exh. cat., Düsseldorf, 1985.
Kultusministerium der UdSSR.
 Kunst and Revolution: Art and Revolution. Vienna: MAK, 1988.

Lahue, Kalton C.
 Bound and Gagged: The Story of the Silent Serials. New York: Castle, 1968.
Law, Alma.
 "A Conversation with Vladimir Stenberg." In *Art Journal*, Fall, 1981, pp. 222–233.
Law, Alma.
 "The Russian Film Poster: 1920–1930." In *The 20th-Century Poster: Design of the Avant-Garde*, pp. 71–89. 2nd ed. New York: Abbeville, 1984.
Lenning, Arthur.
 The Silent Voice: A Text: The Golden Age of the Cinema. Albany: Lane, 1969.
Leyda, Jay
 Kino: A History of Russian and Soviet Film. 3rd ed. Princeton: Princeton University Press, 1983.

Mast, Gerald.
 A Short History of the Movies. Indianapolis: Bobbs, 1976.
Meyer, William R.
 The Film Buff's Catalog. New Rochelle: Arlington, 1978.
Milner, John.
 A Dictionary of Russian and Soviet Artists, 1420–1970. Woodbridge, Suffolk: Antique Collectors' Club, 1993.
Munden, Kenneth W., ed.
 The American Film Institute Catalog: Feature Films 1921–1930. New York: Bowkes, 1971.
Murray, Bruce.
 Film and the German Left in the Weimar Republic. Austin: University of Texas Press, 1990.

The Museum of Modern Art.
 Circulating Film Library Catalog. New York, 1984.

O'Leary, Liam.
 The Silent Cinema. London: Dutton Vista, 1965.
Passek, Jean-Loup.
 Le Cinéma Russe et Soviétique. Paris: L'Equerre, 1981.
Pisarevski, D.S.
 Art for the Millions. Moscow: n.p., 1958.

Rhode, Eric.
 A History of the Cinema from Its Origins to 1970. New York: Hill and Wang, 1976.
Rotha, Paul.
 The Film till Now: A Survey of the Cinema. London: Cape, 1930.

Sadoul, Georges.
 Dictionary of Films. Trans. Peter Morris. Berkeley: University of California Press, 1972. Paris: Editions du Seuil, 1965.
Sadoul, Georges.
 Dictionary of Film Makers. Trans. Peter Morris. Berkeley: University of California Press, 1972. Paris: Editions du Seuil, 1965.
Schnitzer, Luda and Gene, and Martin, Marcell, eds.
 Cinema in Revolution. The Heroic Era of the Soviet Film. New York: Da Capo, 1973.
Schule and Museum für Gestaltung Zürich.
 Kunst und Propaganda. Zürich: 1989.
Shipman, David.
 The Story of Cinema. New York: St. Martin's Press, 1982.
Shumyatski, Boris.
 Kinematografia Millionov. Moscow: n.p., 1935.

Taylor, R., and Christie, I.
 The Film Factory. Cambridge: Harvard University Press, 1988.
Taylor, R., and Christie, I.
 Inside the Film Factory. New York: Routledge, 1991.

Variety Film Reviews. New York & London: Garland, 1983.
Vertov, Dziga.
 Kino-Eye. Trans. Kevin O'Brien. London: Pluto, 1984.
Vorontsev, Y., and Rachuk, I.
 The Phenomenon of the Soviet Cinema. Moscow: Progress, 1980.

Weaver, John T.
 Twenty Years of Silents, 1908–1928. Metuchen: Scarecrow, 1971.
Wrede, Stuart.
 The Modern Poster. New York: The Museum of Modern Art, 1988.

Youngblood, Denise J.
 Movies for the Masses. Cambridge: Cambridge University Press, 1992
Youngblood, Denise J.
 Soviet Cinema in the Silent Era, 1918–1935. Austin: University of Texas Press, 1991.

Zorkaya, Neya.
 The Illustrated History of Soviet Cinema. New York: Hippocrene, 1991.

Photography and Film Still Credits

Film Posters

Bill Aller, New York, 6, 42, 47, 90 bottom, 123, 132, 139, 141, 154 bottom, 183, 203, 239, 270.

Kristen Brochmann, New York, 39, 40, 44, 46, 53, 55, 56, 58–59, 63, 64, 67 top, 68 top, 69 top, 74 top, 75, 76, 79, 84, 89, 93, 97 bottom, 101, 102, 103, 104–105, 107, 108, 109 both, 110 top, 111 bottom, 114, 115, 116, 117, 120, 125, 126, 128–129, 129 right, 134 top, 135, 136, 137, 144, 146 both, 147, 149, 150, 151, 153, 155, 157, 158, 159, 160, 172, 173, 177, 178 bottom, 179 top, 182, 186, 187, 190, 195, 196 top, 197, 198, 199, 201, 204, 205 bottom, 211, 215, 218 bottom, 223, 224, 225, 228, 229, 230, 231 bottom, 232, 234, 236, 237, 238 bottom, 240, 242, 243, 244, 245, 246–247, 248–249, 257 bottom, 258, 259, 260–261, 262, 263, 264, 265, 266, 267, 272, 274, 275, 278 bottom, 279, 280 left, 282, 283, 284, 286, 287, 288, 289, 292, 298 top.

Peter Peirce Photography, New York, 2, 13, 37, 41, 45 right, 49, 57, 65 top, 66, 73, 77, 78, 80, 83, 85, 86, 92, 94 top, 96, 99, 100 top, 112–113, 118 bottom, 119, 122, 124, 130, 143, 148, 161, 162 top, 163, 166–167, 170–171, 174, 181, 184 top, 185 bottom, 189, 191, 192, 200, 206 top, 210, 213, 214 top, 217, 219, 221, 222 top, 226, 227, 233 bottom, 235, 241, 252, 253, 255, 269 top, 271, 273, 277, 280 right, 281, 285, 291, 293, 300.

Anatoly Sapronenkov, Moscow, 35, 118 top, 131, 138, 180, 193, 207, 299.

Film Stills

British Film Institute, Posters, Stills and Designs, London, 53 bottom, 65 bottom, 72 right, 82 top, 194 top, 206 bottom, 215 top, 231 top, 242 bottom.

Bundesarchiv-Filmarchiv Berlin, 140 left.

Peter Herzog, New York, 243 top.

Museum of Modern Art Film Stills Archives, New York, 38 right, 54, 57 bottom, 62, 67 bottom, 74 bottom, 90 top, 91 bottom, 105 bottom left and bottom right, 106 bottom, 134 bottom left, 144 top, 154 top, 162 bottom, 167, 184 bottom, 188 both, 194 bottom, 196 bottom, 205 top, 222 bottom, 228 bottom, 229 bottom, 234 bottom, 240 top, 257 top, 260.

Photofest, New York, 50 top, 68 bottom, 69 bottom, 84 bottom, 94 bottom, 100 bottom, 110 bottom, 111 top, 134 bottom right, 140 right, 178 top, 185 top, 187 bottom, 212, 214 bottom, 218 top, 233 top, 238 top, 269 bottom, 278 top, 298 bottom.

Every care has been taken to settle the publication rights and to give credit for the reproductions in this book. Any persons and institutes who have not been correctly credited with respect to the reproductions should appeal to V+K Publishing, Naarden.

Any material not specified here is from the author's collection.